象棋輕鬆學
7

# 象棋實戰技法

傅寶勝 編著

品冠文化出版社

# 序

　　這是一本用心血寫成的棋書。

　　作者傅寶勝，安徽省壽縣一中高級教師。他六歲學棋，少年成名。霜刃初試之時，即盲棋應眾，嶄露頭角；青年時代連奪縣、市象棋賽冠軍；成年後改任教練，率隊出征，幾無敗績，一時名震江淮。

　　近些年來，傅先生致力於青少年棋手的培養，弟子雲集，成績斐然。自2001年起，他三次帶領古城壽縣的一幫棋童轉戰哈爾濱、鄭州、北京，參加由中國棋院、團中央宣傳部、全國青少年宮協會主辦的「全國青少年棋院棋類象棋賽」，連創佳績，計獲一屆團體冠軍、兩屆團體亞軍；8歲棋童趙天怡蟬聯三屆女子個人賽全國冠軍，另有兩人連獲兩個年齡組兩屆全國亞軍；鄭州大賽，全隊七人，全部進入各組前六名；年僅15歲的張磊獲安徽省九運會男子象棋冠軍。現在，他的弟子中，以象棋大師梅娜爲代表的一批棋手，在各級大賽上正以優異的成績回報恩師的栽培。如果有人要問，傅先生的象棋教學到底有什麼獨到之處，爲什麼有如此之高的成才率？我想，在他《象棋實戰技法》一書中，你不難找到答案。

　　傅先生才思敏捷，通曉棋理，棋藝風格剛柔並

濟，棋藝教學立足傳統構架，充溢時代氣息。《象棋實戰技法》一書是他50餘年臨枰經驗和棋藝研究的結晶，是他多年來鑽研棋教、辛勤耕耘的映照。作爲中學高級教師，作者以強烈的責任感和使命感，站在教育學和心理學的高度，刪繁就簡，披沙揀金，系統地、全面地闡述象棋開、中、殘局的弈理、弈技，具有很強的針對性、實戰性、可讀性。

本書深入淺出，內容翔實，視野廣闊，選材精細，評析恰當，佈局理論和棋藝思想極爲活躍，其中不乏作者獨到的妙思佳構和智慧光彩的重播，是學習棋藝的理想輔導讀物和象棋教學的難得教材，也是廣大中、老年象棋愛好者學習棋技、怡養身心的必備手冊。

作爲壽縣一中的老校長，又是傅先生的同事和摯友，能爲此書作序，我感到非常高興。如果本書的問世能給博大精深的象棋藝術和象棋文化帶來一定影響，能給青少年棋藝教學帶來「及時雨」般的幫助，我將十分欣慰。

李家勳
於古城壽春

# 前　言

　　本人從教 37 年矣，自幼酷愛象棋。20 世紀 70 年代初，曾獲縣、地（邀請賽）象棋賽冠軍，隨後從事業餘教練工作，先後培育出多名省、市級青少年男、女象棋冠軍，爲安徽省棋院輸送的一名女隊員梅娜，已成爲我國最年輕（16 歲）的女子象棋大師。

　　2000 年到省教練員培訓班進修，被批准爲安徽省棋類教練員。嗣後，連年培育一批少兒隊員，在哈爾濱、鄭州、北京由中國棋院主辦的第二、三、四屆全國青少年棋院棋類比賽上，曾獲團體冠軍和兩屆團體亞軍（8 歲組）；趙天怡同學蟬聯三屆女子個人賽冠軍（幼兒組和 8 歲組）；周新甯同學蟬聯兩屆個人賽亞軍（男 8 歲組）；李星同學蟬聯兩屆個人賽亞軍和一屆第三名（女子 12 歲和 14 歲組）；王司宇和夏雪霏同學分獲男、女個人賽第三名（8 歲組）；陶翔宇同學獲北京賽區幼兒男組第三名。多年來的棋藝教學實踐，使我在提高青少年象棋運動水平、開展棋藝教學方面，積累了點滴經驗。現應安徽科技出版社之約，編撰了這本《象棋實戰技法》。

　　本書的主要對象是初、中級的象棋愛好者，對從事基層訓練工作的同志，也具有一定的參考價值，可

作爲棋校和各地中、小學素質教育的象棋教材。本書的出版，如果能爲象棋訓練工作的系統化、理論化出點微薄之力，能爲宣傳、弘揚中華民族傳統文化做出點貢獻，這就實現了我的心願。

倘若讀者能由本書中獲得象棋藝術的樂趣，取得象棋技藝的一些進步，本人會深感欣慰。由於能力有限，書中恐有不當和未能盡善之處，敬請讀者、專家和同好指正。

傅寶勝

# 目　錄

## 第三章　開局要領與定式 …………………………… 167

# 第四章　實戰開局技巧 …………………………………… 217

## 第五章　實戰中局技巧 ·········· 335

## 第六章　實用殘局技法 ……………………………… 475

象棋實戰技法

**14**

# 第一章 基本殺法

象棋對局的結果，是將死對方的將（帥）。而將死對方將（帥）的方法即稱為殺法。基本殺法就是殺死對方將（帥）的最常用的方法。熟練地掌握和運用基本殺法，是提高棋藝水準所必需的一項基本功。

象棋基本殺法種類很多，現擇要介紹 33 種。殺法的命名，力求生動形象，便於記憶。

基本殺法例題，較為簡單、明快，而本章所附的一組練習題，則比較系統，有一定的難度。希望讀者習練時認真研究、用心體會，從而提高解題能力。而後拿出棋具、擺上棋子，根據答案檢驗自己的殺法。值得提醒的是，對照答案「演練」殺法的做法是最不可取的。

## 第一節　千里照面殺法

利用雙方將、帥不准直接對面的規則而構成的殺勢，稱為「千里照面」殺法。又稱「對面笑」或「白臉將」。在殘局棋子較少的階段，常需以「露將」來控制對方，從而取得優勢。

圖 1–1，紅用「千里照面」殺法取勝。

**著法：紅先勝**

1. 傌二進四！　　……

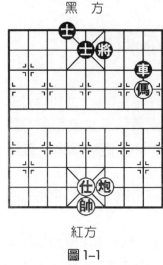

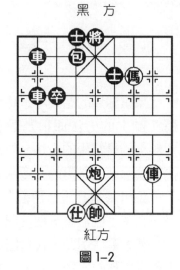

紅方　　　　　　　　　紅方

圖 1–1　　　　　　　　　圖 1–2

　　如傌二退四照將，則車 8 平 6，炮四進六去車，將 6 進
1，卻無法取勝。

　　1.……　　　　將 6 進 1　　2.仕五進四（紅勝）
借帥發力，獲勝關鍵。

　　圖 1–2，黑方多子，且有包掩護，乍看紅方一步難成
殺，其實紅方有千里照面進擊的妙手，一招制勝。
**著法：紅先勝**
1.炮五進六！　士 4 進 5　　2.俥二進七（紅勝）

　　圖 1–3，黑包打雙俥，紅使用「千里照面」殺法取勝。
**著法：紅先勝**
1.俥五進二　……
紅棄俥殺中士，打破黑方底線防禦，構成「千里照面」

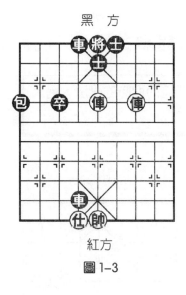

黑　方

圖 1-3

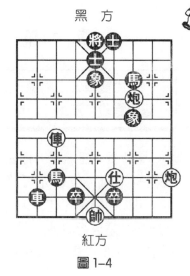

黑　方

紅方

圖 1-4

殺局。

　　1. ……　　　　士 6 進 5　　2. 俥三進三　　（紅勝）

　　圖 1-4，黑棋兵臨城下，已呈絕殺之勢。紅占先手，利用「千里照面」殺法取勝。

　　**著法：紅先勝**

　　1. 炮一進七　馬 7 退 8　　2. 炮三進三　象 5 退 7

　　3. 俥七進五　　（紅勝）

　　若改走炮一平三也勝，稱為「悶宮」殺法，將在第九節內容詳述。

# 第二節　雙車錯殺法

利用雙車分占兩線，交替地叫將而取勝的殺法，稱為「雙車錯殺」法。

　　圖 1-5，紅黑雙方僅兩車位置稍有不同，但紅先可將死對方，黑先卻將不死紅方，這是為什麼呢？請自行演練，即可得出答案，並進一步瞭解雙車錯殺法。

黑　方

紅方

圖 1-5

**著法：紅先勝**

1. 俥三進三　　將 6 退 1
2. 俥二進四　　（紅勝）

　　圖 1-6，紅黑雙方誰先走誰勝，注意紅取勝的方法。

**著法：紅先勝**

1. 俥三進三　士 5 退 6　　2. 俥三平四！　……

　　如隨手走俥四進八，形成雙俥在同一條橫線上的局面，不能連將取勝。

2. ……　　　　將 5 進 1　　3. 後俥進七　將 5 進 1
4. 後俥退一　將 5 退 1　　5. 前俥退一　將 5 退 1
6. 後俥平五　士 4 進 5　　7. 俥五進一　將 5 平 4
8. 俥四進一　（紅勝）

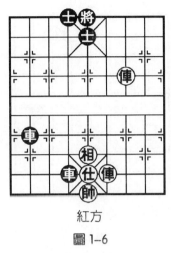

黑　方

紅方

圖1-6

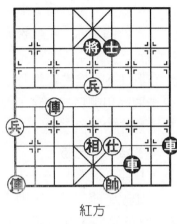

黑　方

紅方

圖1-7

類似此形的紅方連將取勝的方法應牢記。

**著法：黑先勝**

1. ……　　　　車2進3

2. 仕五退六　車3平4（黑勝）

圖1-7，紅想使用「雙俥錯」的殺法，需頗費一番腦
筋。

**著法：紅先勝**

1. 兵五進一　將5退1　　2. 兵五進一　將5平6

紅兵衝鋒陷陣，意在發揮雙俥火力。

3. 兵五平四　將6進1　　4. 俥七平四　將6平5

5. 俥九平五‼

相底藏俥，佳著！暗伏殺機。

5. ……　　　　車9進2　　6. 相五退三！　……

解殺還殺！

6.……　　　將 5 平 4

7. 俥四平六　（紅勝）

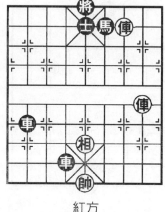

黑　方

紅方

圖 1-8

圖 1-8，誰先走誰勝，紅方先走取勝用哪只俥叫將，很有講究。黑先勝一目了然。

**著法：紅先勝**

1. 俥二進五！……

如誤走俥三進一，則士 5 退 6，俥三平四，將 5 進 1，俥二平五，將 5 平 4，俥四退一，將 4 退 1，紅無法連殺，反要輸棋。

1.……　　　士 5 退 6　　2. 俥二平四！……

大膽突破的妙手！

2.……　　　將 5 進 1　　3. 俥四退一　　將 5 進 1

4. 俥三退一　（紅勝）

**著法：黑先勝**

1.……　　　車 2 進 3（黑勝）

## 第三節　大膽穿心殺法

　　一般在炮的配合下，用俥硬殺對方的中心士，摧毀九宮防線而一舉獲勝的殺法，稱為「大膽穿心」殺法。這種殺法兇悍無比，是棄俥攻殺技巧的經典運用。

圖 1-9，若能熟練地掌握大膽穿心殺法，誰先走誰勝。

**著法：紅先勝**

1. 俥九平五！……

棄俥殺士，摧毀九宮防線，是俥帥配合的常見手段。黑如士6進5吃俥，則俥三進九，紅方速勝。

1. …… 　　 將5平4
2. 俥五進一 　　將4進1
3. 俥三進八 　　士6進5
4. 俥三平五 　　將4進1
5. 前俥平六 　　（紅勝）

**著法：黑先勝**

1. …… 　　　後車平5
2. 帥五進一 　　車2退1（黑勝）

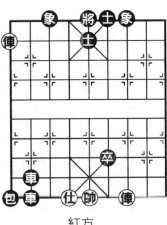

黑　方

紅方

圖 1-9

圖 1-10，紅黑雙方各攻一翼，子力相當，在實戰中經常出現，誰先走誰勝，可以參考借鑒，仔細品味，加深對殺法的理解。

**著法：紅先勝**

1. 俥三進三 　　士5退6
2. 俥三退一 　　士6進5
3. 俥二進五 　　士5退6

黑　方

紅方

圖 1-10

4. 俥三平五！……

精妙之至！棄俥穿心，入局關鍵，為獲勝創造條件。黑如改走將5進1，則俥二退一，紅方速勝。

| 4. …… | 士4進5 | 5. 俥二退一 | 象5退7 |
| 6. 俥二平五 | 將5平4 | 7. 俥五進一 | 將4進1 |
| 8. 兵七平六 | 將4進1 | 9. 俥五平六 | |

紅將「大膽穿心」和「千里照面」兩個基本殺法有機結合，靈活運用，輕鬆獲勝。

**著法：黑先勝**

1. …… 車3平5

2. 帥五進一 車2退1（黑勝）

# 第四節 進洞出洞殺法

這是橫線擒王的典型殺法。必須是沉底炮在雙俥和其他子力的配合下利用「大膽穿心」所形成的精妙殺著，往往是兵貴神速，出其不意。

圖1-11，誰先走誰勝。紅黑雙方都無須俥六進二去「二鬼把門」後，再實施殺著，卻可用「進洞出洞」而捷足先登。

**著法：紅先勝**

1. 俥三平五！……

猶如大刀剜心，兇悍異常。黑如改走馬3退5，則俥六進三，臣壓君速勝。

1. …… 將5進1

2.俥六進二　將5退1

3.俥六進一　將5進1

4.俥六退一（紅勝）

**著法：黑先勝**

1.……　　　卒4平5

2.帥五平六　車6進3

（黑勝）

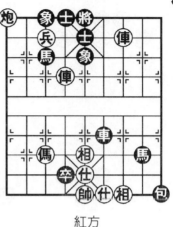

黑　方

紅方

圖1–11

紅帥如改走帥五進一，則車6進2，帥五退一，車6進1，帥五進一，車6退1，黑亦勝。

# 第五節　二鬼拍門殺法

泛指雙兵侵入對方九宮，卡住兩側的肋道將門，然後在其他子力的配合下形成的殺著，稱為「二鬼拍門」殺法。

圖1–12，對方皆形成了二鬼拍門之勢，誰先走誰勝，紅方的勝法俗稱「倒掛金鉤」，應注意引申，並在實戰中應用。

**著法：紅先勝**

1.兵六進一！　士5退4　　2.傌八退六（紅勝）

**著法：黑先勝**

1.……　　　卒4平5

2.帥五平六　卒6進1（黑勝）

黑方

紅方

圖 1-12

黑方

紅方

圖 1-13

　　圖 1-13，黑包正要殺紅帥，紅利用先行之利，深得「二鬼拍門」殺法要領，率先獲勝。

**著法：紅先勝**

1.炮二進二！ ……

　　好棋！若懼怕黑包的殺著，改走炮二平九兌包，則招殺身之禍：炮二平九，卒 3 平 4，帥五平四，卒 4 平 5，兵四進一，將 5 平 4，黑續有卒 4 平 5，絕殺。

1.……　　　　士 6 進 5　　2.帥五平四！

　　解殺還殺！精妙之著。

3.……　　　　士 5 進 6　　4.兵七平六　……

　　形成「二鬼拍門」催殺。

4.……　　　　卒 4 平 5　　5.兵六平五　……

　　花心採蜜，妙！巧構殺局。

5.……　　　　士 6 退 5　　6.兵四進一　（紅勝）

圖 1-14，黑方多子，且有殺招，紅方兵借炮勢，形成「二鬼拍門」，演繹成先破敵城的精彩佳作。

**著法：紅先勝**

1. 兵三平四！……

黑若走將 6 進 1 去兵，則炮五平四，包 4 平 6，傌五進三，將 6 退 1，兵六平五，下一手傌三進二殺，黑無解。

黑　方

紅方

圖 1-14

1.……　　　將 6 平 5

2. 兵四平五　士 6 退 5

3. 傌五進四　將 5 平 6　　4. 炮五平四　包 4 平 6

5. 兵六平五

「二鬼」破門乘虛而入，下著傌四進二殺。

## 第六節　臣壓君殺法

一方的將（帥）被自己的棋子所堵塞而造成被另一方將死的殺法稱為「臣壓君」殺法。

圖 1-15，黑馬踩傌且伏有黑包沉底叫殺，紅用「臣壓君」殺法，可先行殺黑；黑若先行亦可用同法殺紅，誰先走誰勝。

**著法：紅先勝**

1. 俥四平五　將 5 平 4

黑　方

紅方

圖 1–15

黑　方

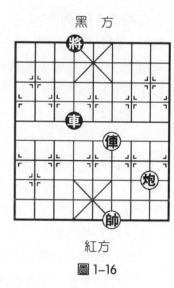

紅方

圖 1–16

2. 俥五平六！

獻俥於虎口，絕妙，是「臣壓君」殺法的常用手段。

2. ……　　　包 6 退 7　　3. 俥七進一　（紅勝）

**著法：黑先勝**

1. ……　　　車 9 平 6　　2. 俥四退七　車 8 平 7

## 第七節　海底撈月殺法

當己方將（帥）坐中，在對方的底線借俥使炮趕走對方守肋車，造成「千里照面」的殺法，稱為「海底撈月」。這種殺法用於殘局階段，具有很高的用子技巧和實戰價值。

圖 1–16。

著法：紅先勝

1. 俥四平五！ ……

紅俥搶佔中路是取勝關鍵。此局面如果黑車佔據中路，紅方雖多一炮也不能取勝。

1. …… 　　將 4 進 1 　　2. 帥四平五 　　將 4 進 3

3. 炮二進二 !!! ……

紅方必須將炮轉移到黑方車、將一側，這步棋是唯一的手段。

3. …… 　　車 4 退 1 　　4. 俥五進四 　　將 4 進 1

5. 炮二平八

現在紅炮趁俥將軍之機，達到順利轉移目的。

5. …… 　　車 4 平 2 　　6. 俥五退四 　　車 2 平 4

7. 炮八進五 　　將 4 進 1 　　8. 俥五進四 　　將 4 退 1

9. 俥五進一 　　將 4 進 1 　　10. 炮八平四 　　車 4 平 2

11. 俥五退五 　　將 4 退 1

12. 俥五平六

至此紅用千里照面殺法取勝。

圖 1-17，紅先勝黑先和。

著法：紅先勝

1. 俥六退四

紅退俥河沿準備搶佔中路是取勝要著，如誤走帥六平五，則成和棋：帥六平五，車 6 進 2，炮五退二，車 6 進 2，俥六退

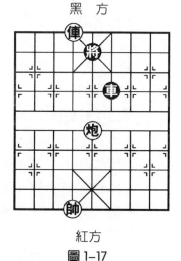

黑　方

紅方

圖 1-17

七，紅俥無法占中和勢已定。

1. ……　　　車6進6　　2. 帥六進一　車6退1

3. 帥六退一　車6平5

黑車率先搶佔中路。

4. 俥六平五！

紅俥對搶中路是取勝的關鍵。

4. ……　　　將5平6　　5. 炮五退二　將6退1

6. 俥五進三！

妙手！極力縮小黑車、將活動範圍，迫使黑車讓開中路。

6. ……　　　車5平6　　7. 帥六平五！

至此紅方帥、俥佔據中路，勝定。

**著法：黑先和**

1. ……　　　車6進6　　2. 帥六進一　車6平5！

求和要著！紅無法迫黑車離開中路。

3. 俥六退五　車5退3（和定）

圖 1–18，紅用「海底撈月」殺法取勝。

**著法：紅先勝**

1. 俥二平七！　將5平4

2. 俥七進五　將4進1

3. 俥七退一　將4進1

4. 炮二進八！　士5進6

5. 炮二平六　卒3平4

6. 俥七退二　將4退1

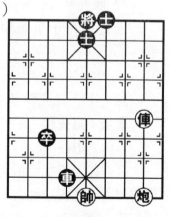

黑　方

紅方

圖 1–18

7. 俥七平六　（紅勝）

### 圖 1-19　著法：紅先勝

1. 兵七進一　車 6 進 3
2. 兵七平六　車 6 進 1
3. 兵六平五　將 6 進 1
4. 俥五進二　將 6 進 1
5. 兵五平四　車 6 進 1
6. 兵四平三　車 6 退 1
7. 俥五進一　車 6 平 7
8. 俥五平四　（紅勝）

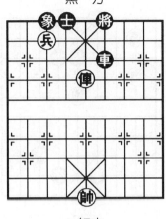

黑　方

紅　方

圖 1-19

## 第八節　重炮殺法

> 用雙炮在同一條直線上重疊照將而殺死對方的辦法，稱為「重炮」殺法。

圖 1-20，黑殺機四伏，紅憑先行之機，炮鎮中路之勢，大膽棄俥吸引黑將，巧妙構成重炮殺著。

### 著法：紅先勝

1. 俥八平四！　將 6 進 1　　2. 炮八平四　士 6 退 5
3. 炮五平四　（紅勝）

圖 1-21，雙方子力完全一樣，黑包 8 進 2，絕殺紅帥，紅方先手，利用重炮殺法，捷足先登。

第一章　基本殺法

33

黑方

紅方

圖 1-20

黑方

紅方

圖 1-21

**著法：紅先勝**

1. 俥六進五！ ⋯⋯

棄俥精警，讓開炮路，為獲勝之關鍵。

1. ⋯⋯　　　　士5退4　　2. 兵三平四！ ⋯⋯

吸引黑將，是棄俥後的連續手段，也是取勝的重要之著。

2. ⋯⋯　　　　將6進1　　3. 炮七平四　士6退5

4. 炮五平四　（紅勝）

圖 1-22，誰先走誰都可用重炮殺法取勝。

**著法：紅先勝**

1. 俥七進三　士5退4　　2. 兵四平五　將5進1

紅方棄兵，借將軍用俥控制「死亡線」，井然有序，構

成重炮殺法。

3. 俥七退一　將5退1　　4. 炮九進四　士4進5

黑 方

紅方

圖 1-22

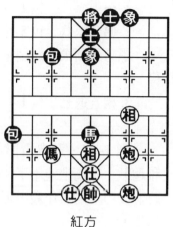

黑 方

紅方

圖 1-23

5. 炮八進四

**著法：黑先勝**

1. ……　　　包 1 平 5　　2. 相七進五　包 5 進 5

# 第九節　悶宮殺法

進攻方利用單炮借助對方的雙士做炮架把對方將死的殺法，稱為「悶宮」殺法。

圖 1-23，誰先走誰都可用悶宮殺法獲勝，此局面下黑、紅對對方的殺法都稱為「雙獻酒」。

**著法：紅先勝**

1. 前炮進七　象 5 退 7

2. 炮三進九，棄炮悶宮成殺！

著法：黑先勝

1. ……　　　包 1 進 3

2. 傌七退八　包 3 進 7

黑方果斷棄包為悶宮殺做準備。

3. 相五退七　包 1 平 3

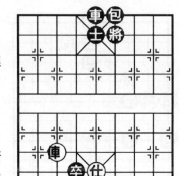

黑　方

紅方

圖 1-24

圖 1-24，選自古譜《適情雅趣》。戰術上連用了「解將還將」技巧，悶宮作殺，更顯妙趣橫生。

著法：紅先勝

1. 俥七平四　士 5 進 6

2. 俥四平五！　士 6 退 5

3. 仕五進四　士 5 進 6

4. 俥五進六！　車 5 進 1

5. 仕四退五

紅用頓挫技巧為俥選擇中路位，繼而「花心採蜜」獻俥精妙絕倫，終成悶宮殺勢。

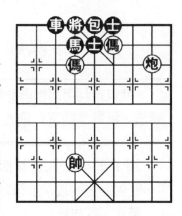

黑　方

紅方

圖 1-25

圖 1-25，表面上看，很難有「悶宮」殺著，但紅方由借傌使炮，照將騰挪，構成巧妙「悶宮」殺著。

著法：紅先勝

1. 傌六進八　車3進1　　2. 炮二平六（紅勝）

此局著法雖然不長，但悶宮殺法的設計煞費苦心。

## 第十節　悶將殺法

> 與悶宮不同的是利用棄子手段，堵塞對方將（帥）活動的通道而取勝的方法稱為「悶將」殺法。

圖 1-26，黑紅雙方誰先走誰都可用悶將殺法取勝。

**著法：紅先勝**

1. 兵六進一　士5退4
2. 炮七進五　士4進5
3. 傌八進六

**著法：黑先勝**

1. ……　　　馬6進8
2. 炮四退二　馬8退6
3. 炮四進三　馬6進8
4. 炮四退三　馬8退6
5. 炮四進七　馬6進8
6. 炮四退七　馬8退6

至此紅炮無路可走，老帥被悶殺致負。

黑　方

紅方

圖 1-26

圖 1-27，紅方利用棄子、引離戰術，用悶將法取勝。

黑　方

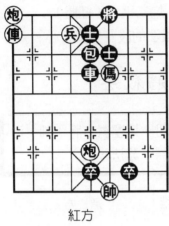

黑　方

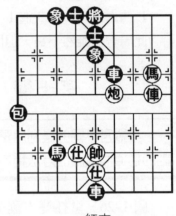

紅方

圖 1-27

紅方

圖 1-28

著法：紅先勝

1. 兵六進一　　將 6 進 1　　2. 傌四進二！　包 5 平 8

3. 俥九平五！　車 5 退 2　　4. 炮五平四（紅勝）

紅連棄兩子，造成「悶將」殺，引人入勝。

## 第十一節　傌後炮殺法

進攻方用傌作炮架將軍取勝的殺法稱為「傌後炮」殺法。

圖 1-28，這是一盤黑紅雙方在實戰中經常見到的局面，誰先走誰都可用「傌後炮」殺法取勝。

著法：紅先勝

1. 傌二進三　車 6 退 2　　2. 俥二進四　士 5 退 6

3. 俥二平四　將 5 進 1　　4. 俥四退一　將 5 退 1

5. 俥四平六　將 5 平 6　　6. 俥六進一　將 6 進 1

7. 傌三退四

**著法：黑先勝**

1. ……　　　　馬 3 進 4！

2. 帥五平四　包 1 進 2

3. 帥四退一　車 5 平 6！

4. 帥四退一　包 1 進 2

獻俥精妙！製造「傌後炮」殺法入局。

黑　方

紅　方

圖 1-29

圖 1-29，原載古譜《適情雅趣》，殺法精妙，令人陶醉。

**著法：紅先勝**

1. 俥五進三　將 4 進 1

2. 俥五平六！將 4 退 1

3. 炮一平六　士 4 退 5

4. 傌四進六

本局棄俥入局，回味無窮！

圖 1-30，原載古譜《適情雅趣》，著法精練，步步照將，連續構成「傌後炮」殺。

**著法：紅先勝**

1. 傌三進四　士 4 退 5

2. 俥八平六　將 4 平 5

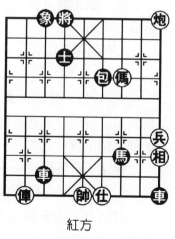

黑　方

紅　方

圖 1-30

3. 傌四進二　　包6退3　　4. 傌二退三　　包6進2

5. 俥六進九！　將5平4　　6. 傌三進四

# 第十二節　雙馬飲泉殺法

雙馬相互配合、左右盤旋，用一馬控制對方將門，另一馬奔襲臥槽而巧妙取勝的殺法，稱為「雙馬飲泉」殺法。

圖 1-31，紅傌跳躍盤旋，左右進擊。僅用三個回合擒王。這是「雙馬飲泉」的標準殺型。

**著法：紅先勝**

1. 後傌進七　　將5平4

2. 傌七退五　　將4平5

黑若改走將4進1，則紅傌五退七亦殺。

3. 傌五進三

圖 1-32，此局面運用「雙馬飲泉」殺法時，應特別注意紅帥的優越位置。

**著法：紅先勝**

1. 傌六進七　　將4退1

紅如傌六退五貪吃黑包，則卒9平8，接著卒8平7，黑方反敗為勝。

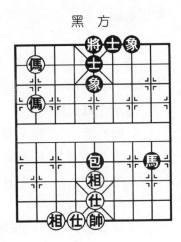

黑　方

紅方

圖 1-31

黑方將4退1無奈之著，如將4進1，傌七進八，將4退1，傌九退八，紅方速勝。

　　2.傌七進八　　將4平5

　　3.傌九退七　　將5平4

　　4.傌七退五！……

　　紅傌借將抽吃中象，拆掉黑包包架，為兵破中士製造勝局打下基礎。

　　4.……　　　　將4平5

　　5.傌五進七　　將5平4

　　6.傌七退六！　將4平5

　　7.兵四平五！……

　　獲勝的關鍵：紅兵借傌力換去中士，為「雙馬飲泉」的標準棋型挪去障礙。

　　7.……　　　　士6進5

　　8.傌六進七　　將5平4

　　9.傌七退五　　將5平5

　　10.傌五進三

　　此局「雙馬」龍騰虎躍，「飲泉」淋漓盡致。

　　圖1-33，這是「雙馬飲泉」緩一步殺的典型定式，實戰中值得借鑒。

　　**著法：紅先勝**

黑　方

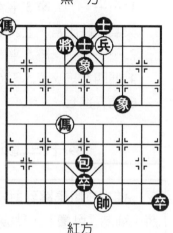

圖1-32

黑　方

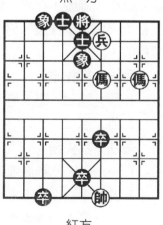

圖1-33

1. 傌二進四！

紅傌大膽送入虎口，妙極！是獲勝的唯一之著。

1. ……　　　　卒 3 平 4　　2. 兵四進一！

棄兵引將出宮，並為雙傌盤槽入局敞開道路。

2. ……　　　　將 5 平 6　　3. 前傌進二　將 6 平 5

4. 傌四進三　將 5 平 6　　5. 傌三退五　將 6 平 5

6. 傌五進七

## 第十三節　臥槽馬殺法

進攻方用馬跳到對方底象（相）的前一格位置上照將，稱為「臥槽」，然後用車或其他棋子配合將軍取勝的殺法就稱為「臥槽馬」殺法。

圖 1-34，紅黑雙方的馬，誰先臥槽，誰勝，在車（俥）的配合下一個是橫線殺，另一個是縱線殺。

**著法：紅先勝**

1. 傌九進七　將 5 進 1

2. 俥二進二

**著法：黑先勝**

1. ……　　　馬 8 進 7

2. 帥五平六　車 1 平 4

3. 仕五進六　車 4 進 1（黑勝）

黑　方

紅方

圖 1-34

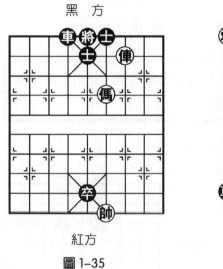

黑 方

紅方

圖 1-35

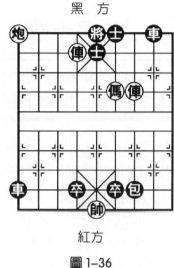

黑 方

紅方

圖 1-36

圖 1-35，紅傌臥槽受車阻隔，棄俥入局，巧妙構成「臥槽馬」殺勢。

**著法：紅先勝**

1. 俥三平五！ 士6進5　　2. 傌四進三　（紅勝）

棄俥殺士是入局的關鍵，紅帥的位置是獲勝的重要條件。

圖 1-36。紅方採用棄子，騰挪，連續進攻，構成「臥槽馬」殺著。

**著法：紅先勝**

1. 俥六平五！ 士6進5　　2. 傌四進六　將5平4

3. 傌六進七　車1退8　　4. 俥三平六　將4平5

5. 傌七退六　將5平4　　6. 傌六退八　將4平5

7. 傌八進七　（紅勝）

# 第十四節 掛角馬殺法

進攻方用馬在對方九宮計的士角將軍，把對方將死的殺法，稱為「掛角馬」殺法。

圖 1-37，選自古譜，紅方著法構思獨特巧妙。

**著法：紅先勝**

1.炮一平七！……

平炮牽住雙士！巧手，鞏固「掛角馬」的地位。

1.……　　　卒 2 平 3

2.兵二平三　卒 3 進 1

3.炮七平四　士 6 退 5

4.兵三平四

掛角傌控制黑將，先一步成殺！紅勝。

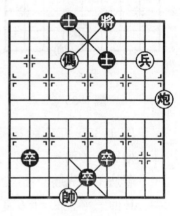

紅方

圖 1-37

圖 1-38，此局面誰先走誰都可以用「掛角馬」殺法取勝。

**著法：紅先勝**

1.炮七進三！

棄炮引開中象，為傌掛角創造條件！

1.……　　　象 5 退 3　　2.傌八進六　將 5 平 6

3.兵三進一（紅勝）

**著法：黑先勝！**

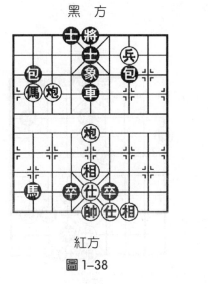

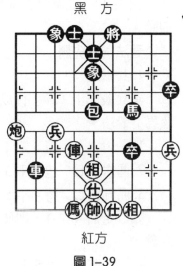

<div style="text-align:center">黑 方</div>

<div style="text-align:center">紅方</div>

<div style="text-align:center">圖 1-38</div>

<div style="text-align:center">黑 方</div>

<div style="text-align:center">紅方</div>

<div style="text-align:center">圖 1-39</div>

1.……　　　卒 4 進 1　　2.仕五退六　馬 2 退 4（黑勝）

圖 1-39 是「掛角馬」在實戰中的應用。

**著法：黑先勝**

1.……　　　馬 7 進 6　　2.炮九退三　車 2 平 4

3.俥六退一　馬 6 進 4　　4.炮九平六　卒 9 進 1

黑以掛角馬控制住紅方俥炮兩子，致使紅方全局受制、無子可走，黑再用小卒慢慢拱死紅帥，有趣極了！

<div style="text-align:center">

## 第十五節　釣魚馬殺法

</div>

進攻方用馬（俥）在對方底象（相）前兩格的位置上封鎖將（帥）門，然後用車（俥）或其他子力將死對方，稱為「釣魚馬」殺法，又名「立馬車」。

圖 1-40，紅黑雙方誰先走誰都可以用「釣魚馬」殺法取勝。

**著法：紅先勝**

1. 兵六進一！

棄兵殺底士，妙手構成「釣魚馬」殺法。

1. ……　　　將 5 平 4

2. 傌六進七　包 8 平 3

3. 傌五進七　將 4 平 5

如改走將 4 進 1，則俥九平六殺。

4. 俥九進三　象 5 退 3

5. 俥九平七（紅勝）

**著法：黑先勝**

1. ……　　　卒 6 進 1

2. 仕五退四……

如改走帥五平六，則車 6 平 4 殺。

2. ……　　　車 6 進 3

（黑勝）

黑　方

紅方

圖 1-40

圖 1-41，誰先走誰都可以用「釣魚馬」殺法取勝。紅方有兩種取勝方法。

**著法：紅先勝①**

1. 俥一平五！　將 5 進 1

黑　方

紅方

圖 1-41

棄俥殺士精彩入局。黑改將5平4，俥八平六速勝。

2.傌五進三　　　將5退1　　　3.俥八進三（紅勝）

**著法：紅先勝②**

1.俥八進三　　　士5退4　　　2.俥八平六！　將5平4

3.傌五進七　　　將4平5　　　4.俥一平五　　（紅勝）

**著法：黑先勝**

1.……　　　　　車4進1

棄車突破，好手！如改馬5進7，帥四進一，黑無殺著。

2.仕五退六　車8進2　　　3.帥四進一　車8退1

4.帥四退一

如帥四進一，則馬5退7，黑速勝。

4.……　　　　　馬5進7

5.帥四平五　車8進1（黑勝）

## 第十六節　側面虎殺法

當防守方將或帥暴露在九宮一側時，進攻方用馬佔據對方三、七路卒原始位置控將或照將，一般用車將死對方的殺法，稱為「側面虎」殺法。是殘局階段用車、馬攻殺的一種兇狠著法。

圖1-42，誰先走誰都可用「側面虎」殺法取勝。

**著法：紅先勝**

1.俥八進三　將4進1　　　2.傌八進七　將4進1

3.俥八退二（紅勝）

黑　方

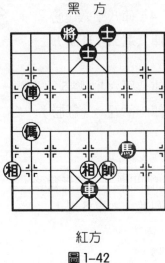

黑　方

紅方　　　　　　　　　　　　紅方

圖 1-42　　　　　　　　　　　圖 1-43

著法：黑先勝

1.……　　　　車 5 平 6（黑勝）

車 5 退 1　黑亦勝。

圖 1-43，黑紅雙方都是在實戰中常見的圖形，誰先走誰都可用「側面虎」殺法取勝。

著法：紅先勝

1. 俥四進九！　將 5 平 6　　2. 俥二進三　將 6 進 1

3. 傌五退三　將 6 進 1　　　4. 俥二退二　（紅勝）

著法：黑先勝

1.……　　　　車 4 進 3　　2. 帥五平六　車 1 進 9

3. 相五退七　車 1 平 3　　　4. 帥六進一　馬 2 進 3

5. 帥六進一　車 3 退 2　　　6. 帥六退一　車 3 進 1

7. 帥六進一

如改走帥六退一，則車 3 進 1，黑勝。

7. ……　　　　車 3 平 4（黑勝）

綜觀本例，雙方都卓有膽識地棄車突破，為車馬側翼聯攻開闢了戰場，是「側面虎」殺法的典例。

# 第十七節　拔簧馬殺法

車借用馬的力量抽將取勝的方法，稱為「拔簧馬」殺法。

圖 1-44，雙方子力完全一樣，誰先走誰都可以用「拔簧馬」殺法取勝。

**著法：紅先勝**

1. 傌一進二　將 6 退 1

如改走將 6 進 1，則俥三進三，紅速勝。

2. 俥三進五　將 6 進 1

至此，紅俥蹩著馬腿，已成拔簧馬之勢。

3. 俥三平六！　……

俥借用傌力抽將強行闖進九宮，奠定勝利基礎。

3. ……　　　　將 6 進 1

4. 俥六退二！

虎口照將，獲勝關鍵。

黑　方

紅方

圖 1-44

4. ……　　　　士 5 進 4　　　5. 炮八進五　士 4 退 5

6. 兵六進一（紅勝）

**著法：黑先勝**

1. …… 　　　馬 3 進 2 　　2. 帥六進一 ……

如改走帥六平五，則車 3 進 5，紅速敗。

2. …… 　　　車 3 進 4

3. 帥六退一 　車 3 平 5（黑勝）

圖 1–45，紅黑誰先走都可用「拔簀馬」殺法取勝。

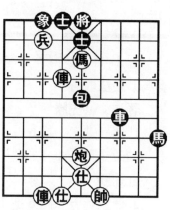

黑　方

紅方

圖 1–45

**著法：紅先勝**

1. 俥六進三！ 將 5 平 4

棄俥引出黑將，黑若退士去車，傌五進三，「雙將」殺。

2. 兵七進一 　將 4 進 1

黑不能將 4 平 5，因傌五進七臥槽即殺。

3. 傌五退七 　將 4 進 1

4. 傌七進八 　將 4 退 1

構成「拔簀馬」殺勢。

5. 俥七進八 　將 4 進 1

6. 俥七平五！ 俗稱「馬拉車」。（紅勝）

**著法：黑先勝**

1. …… 　　　馬 9 進 8 　　2. 帥四進一 車 7 進 3

3. 帥四退一 　車 7 平 5（黑勝）

# 第十八節 八角馬殺法

> 馬（傌）與對方將（帥）在士角上並成對角形而產生的殺法，稱為「八角馬」殺法。

圖1-46，紅棄傌形成「八角馬」，搶先一步殺黑。

**著法：紅先勝**

1. 傌五平四！　士5進6
2. 傌五退六　　車7進2
3. 帥六進一　　卒5平4

黑方平卒叫將，紅若帥六進一去卒，則上當！車7平4抽吃紅八角傌，反為黑勝。

4. 帥六平五

紅不為所動，決不上鉤！

4. ……　　　　卒4平5
5. 帥五平六　　士6退5
6. 兵六平五　　（紅勝）

黑方長將是規則不准許的。

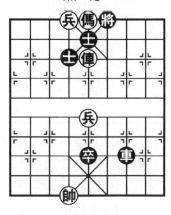

黑　方

紅方

圖1-46

圖1-47，熟練地掌握「八角馬」殺法技巧，即可靈活運用一舉獲勝，本圖誰先走誰都可以取勝。

**著法：紅先勝**

1. 炮九進五　士4進5　　2. 傌八進七　士5退4
3. 傌七退六　士4進5　　4. 兵三進一　（紅勝）

著法：黑先勝

1.……　　　　卒3平4！

妙手！奏響「八角馬」的進軍號。

2.帥六進一　馬7進6

3.仕五進四　馬8進6

4.帥六退一　卒6平5(黑勝)

綜觀本局，都是先走方獲勝，展現了「八角馬」控將的特殊能力。

黑　方

紅方

圖 1-47

## 第十九節　白馬現蹄殺法

　　進攻方運用棄車（俥）引離戰術，造成對方士角的防守點失控，並使處在下二路橫線上的馬（傌），順利掛角照將而構成的巧妙殺法，稱為「白馬現蹄」殺法。此殺法主要體現車馬的巧妙配合。

象棋實戰技法

　　圖1-48，紅黑雙方誰先走誰都可用「白馬現蹄」殺法取勝。

著法：紅先勝

1.俥四進九！

紅方棄俥吃士，十分兇悍，制勝要著。接下來紅傌「現蹄」，掛角將軍，一舉獲勝。

1.……　　　　士5退6　　2.傌二退四！　將5進1

如改走將 5 平 4，則俥七平六，黑亦敗。

2. 俥七進二（紅勝）

**著法：黑先勝**

1. ……　　　車 4 進 3
2. 仕五退六　馬 2 退 4
3. 帥五進一　車 2 進 4（黑勝）

本例是「白馬現蹄」殺法的常見棋型。

圖 1-49，紅方仕相零亂並缺一仕，黑方雙車一卒兵臨城下，且看紅方挾先手，運用「白馬現蹄」殺法殺黑。

**著法：紅先勝**

1. 俥八進三　士 5 退 4
2. 傌一進三！……

催殺！暗伏俥四進五棄俥之巧殺手段。黑如將 5 平 6 去車，則俥八平六「側面虎」殺紅速勝。

2. ……　　　士 6 進 5
3. 傌三進二！　包 1 退 4

黑如改包 1 退 5，則俥八退一，也是紅勝。

4. 兵七進一！　包 1 退 1

黑改走象 5 退 3，則俥四進五，借帥力「千里照面」殺。

圖 1-48

紅方

紅方

圖 1-49

第一章　基本殺法

5. 俥八退一 ……

至此，黑方已防不勝防，紅方形成「白馬現蹄」絕殺之勢。

5. …… 車 7 平 8 6. 俥四進五 士 5 退 6

7. 傌二退四（紅勝）

## 第二十節　鐵門栓殺法

> 進攻方用炮鎮住中路進行正面牽制，然後用俥或兵在其他子力的配合下直插對方將門而把對方將死的殺法，稱之為「鐵門栓」殺法。

圖 1-50，本局是「鐵門栓」的常見棋型，誰先走誰取勝。

**著法：紅先勝**

1. 傌二退四 將 5 平 6

2. 傌四進三！ ……

借將軍騰挪，阻斷黑底車的防守。

2. …… 將 6 平 5

黑若改走士 5 進 6，則前俥進一，紅勝。

3. 前俥進三

構成「鐵門栓」殺局，紅勝。

**著法：黑先勝**

1. …… 卒 4 進 1

2. 炮四平六 車 4 進 3（黑勝）

黑方車、馬、卒三子威脅對方帥門也稱「三把手」。這

黑　方

图 1-50

紅方

種殺法一旦形成厲害無比，銳不可當。

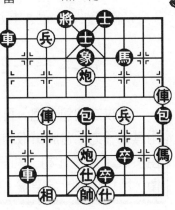

黑方

紅方

圖 1–51

圖 1–51，誰先走都可用「鐵門栓」殺法將死對方。

**著法：紅先勝**

1. 俥一平六　　將 4 平 5

紅俥先搶佔肋道將門，是實施鐵門栓殺法的重要手段。

2. 帥五平六！　……

紅方出帥助攻，解殺還殺妙手！如隨手走俥七平六要殺，則卒 6 平 5，仕四進五（如帥五平六，卒 5 進 1 黑勝）車 2 平 5（如帥五平六、車 5 進 1、帥六進一、車 1 進 7、帥六進一、車 5 平 4，黑勝）、帥五平四、車 5 進 1，帥四進一、卒 7 進 1，帥四進一、車 5 平 6，黑勝。

2. ……　　　　車 2 退 8　　3. 俥七平六　　車 1 退 1

4. 兵七平六　　馬 7 進 5　　5. 炮五進四　　車 2 平 3

6. 兵六進一！　車 3 平 4　　7. 前俥進四　　車 1 平 4

8. 俥五進五（紅勝）

紅方調集雙俥、兵和帥猛攻黑方將門。典型「三把手」殺法得以應用，雙俥兵前仆後繼，把鐵門栓殺法表現得淋漓盡致。

**著法：黑先勝**

1. ……　　　　卒 6 平 5　　2. 仕四進五　　車 2 平 5

3. 帥五平四　　車 5 進 1　　4. 帥四進一　　卒 7 平 6！

棄卒引帥上宮頂，制勝要著。

5.帥四進一　車5平6（黑勝）

# 第二十一節　空頭炮殺法

進攻方的包（炮）直接面對防守方的將（帥），然後用其他子力配合將軍取勝的殺法，稱為「空頭炮」殺法。由於其士象（仕相）和其他棋子都不能在將（帥）前護衛，所以防線十分空虛，防守難度增大。

圖 1-52，此局誰先走誰都可用「空頭炮」殺法取勝。

**著法：紅先勝**

1. 炮二平五！……

紅俥塞象眼，切斷雙象之間的聯繫，常使炮攻中象奪得「空頭」的機會。在實戰中比較多見。

1. ……　　　前馬退5

2.炮五進三　士5進4

3.俥九平五（紅勝）

**著法：黑先勝**

1. ……　　　包3進5！

好棋！形成「空頭炮」之勢。如改走包2進1，相九退七，黑無連殺。

2.仕六進五　包2進1(黑勝)

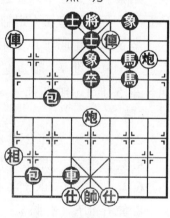

黑　方

紅方

圖 1-52

紅方的勝法為中線空頭炮殺法，黑方為底線空頭炮殺法。空頭炮又叫「空心炮」。

圖 1-53，這是一個開局僅四個回合，紅方大膽棄俥造成「空頭炮」而獲取勝利的例子。展現了「空頭炮」殺法在開局中的應用價值。

### 著法：紅先勝

1.俥二進七！　包5平8

棄俥殺炮膽大、心細、計算

**圖 1-53**

準確，是一種很好的引離戰術。為形成空頭炮催殺贏得了速度。

2.炮五進三　　將5進1　　　3.俥九進一　　馬7退8

為防縱線殺的無奈之著。

4.俥九平二　　包8平6　　　5.俥二進七　　將5進1

6.俥二平六！　包6進1　　　7.俥六退二　　包6退2

8.炮八平五！　將5平6　　　9.俥六進一　　象3進5

10.俥六平五（紅勝）

## 第二十二節　天地炮殺法

圖 1-54，一炮鎮中路，一炮沉底路，分別牽制對方的防守，然後配合其他子力攻殺並將死對方，稱為「天地炮」殺法。

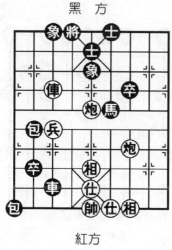

黑　方

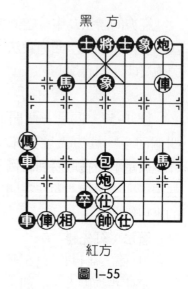

黑　方

圖 1-54

圖 1-55

**著法：紅先勝**

1. 俥七平六！　將4平5　　2. 帥五平六　包2退5

　　紅方這兩著棋起到了「要殺」並解除黑借車3進1抽將的作用，從而為右炮沉底贏得了時間。

3. 炮三平一　馬6退7　　4. 炮一進六　馬7退8

5. 俥六進二

　　下一著俥六平五硬殺中士，絕殺無改。紅勝。

　　圖 1-55，雙方激戰正酣，紅方利用先行之利，步步照將，以「天地炮」殺法取勝。

**著法：紅先勝**

1. 俥二平五　士4進5

　　如改馬3退5，俥五進一，士4進5，俥八進九，紅速勝。

2. 俥五進一　將5平4

黑仍不能走馬3退5去車，否則，俥八進九，紅「臣壓君」勝。

3. 俥五進一　將4進1　　4. 俥八進八　將4進1

5. 傌九進七（紅勝）

## 第二十三節　二路夾俥炮殺法

進攻方俥和雙炮集於一翼，在對方下二路形成的以重炮和「子母炮」為結果的子力配合殺法。稱為「二路夾俥炮」殺法。在實戰中經常出現。

圖1-56，誰先走誰都可以用「二路夾俥炮」殺法取勝。

**著法：紅先勝**

1. 炮一進六　將5進1

2. 俥二進四　將5進1

3. 炮一退二　士6退5

4. 俥二退一　士5進6

5. 俥二退三　將5退1

如改走士5退6，炮二退二，紅重炮速勝。紅退俥後形成三條橫線上的火力網，黑將在哪一層樓都不得安身。

6. 俥二進四　將5退1

7. 炮一進二（紅勝）

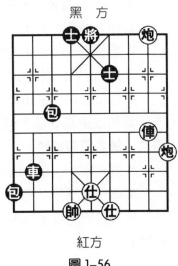

圖 1-56

第一章　基本殺法

著法：黑先勝

1.…… 車 2 進 2　　2.帥六進一　包 3 進 4

形成「子母炮」殺勢。

3.帥六進一　車 2 退 2（黑勝）

## 第二十四節　炮輾丹沙殺法

一方用炮沉入對方底線，借助俥的力量，輾轉掃蕩對方士、象或其他子力，從而將死對方的殺法，稱為「炮輾丹沙」殺法。「炮輾丹沙」來自製中藥工序：一個鐵滾子在長形鐵槽內轟隆轟隆地把乾燥藥材碾成粉末，用此名字比喻炮借俥力在對方底線來回地掃蕩士象等子的殺法非常形象。

圖 1-57　著法：紅先勝

1.俥九進五　士 5 退 4

2.炮八進三　士 4 進 5

3.炮八平四　士 5 退 4

4.炮四平六　車 3 平 1

黑如改走車 3 進 1，紅炮六退九，解殺還殺速勝。

5.炮六平一　車 1 退 8

6.傌一進三

紅方打黑方雙士一馬後，巧妙獲勝。

黑　方

紅　方

圖 1-57

象棋實戰技法

圖 1-58 　著法：紅先勝

黑　方

紅方

圖 1-58

1. 俥八進五　士 5 退 4

2. 炮七進二　士 4 進 5

3. 炮七平四　士 5 退 4

4. 炮四平一　車 9 退 8

黑如改走象 7 進 9，紅炮一退八去車，多子勝定。

5. 帥五平六　象 5 退 3

6. 俥八平七

下一手紅俥七平六去士絕殺，紅勝。

## 第二十五節　　送佛歸殿殺法

又叫「太監追皇上」。是指小兵（卒）在其他子力配合下，步步追殺對方的老將（帥）並逼回原始位置而構成的殺法，稱為「送佛歸殿」殺法。

圖 1-59，黑雖勢單力薄，但「獨卒擒王」局面已形成，紅已無法解救。紅方子力強大，但乍看無殺，此局面唯一的殺法就是「送佛歸殿」。

**著法：紅先勝**

1. 俥七平六！　將 4 進 1　　2. 俥八平六！　將 4 進 1

紅連棄兩俥把黑將引至「三樓」。妙手！

3. 兵六進一　將 4 退 1　　4. 兵六進一　將 4 退 1

黑　方

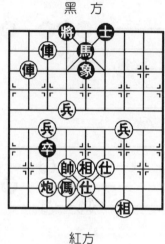

紅方

圖 1-59

黑　方

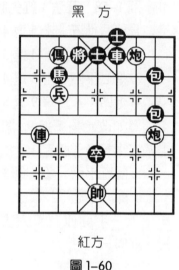

紅方

圖 1-60

5. 兵六進一　　將 4 平 5　　　6. 兵六進一（紅勝）

紅兵借助帥力，連續四步追殺，把黑將逼回原位而取勝。本例著法體現了弈棋要略重在占勢，並須注意分析各子所占位置，充分發揮兵、卒的戰鬥效能。

圖 1-60，此局誰先走誰都可以用「送佛歸殿」殺法取勝。

**著法：紅先勝**

1. 俥八平六　　後包平 4　　　2. 俥六進三！　將 4 進 1

3. 兵七平六　　……

如兵七進一貪吃馬，紅無殺。

3. ……　　　　將 4 退 1　　　4. 炮二平六　包 8 平 4

5. 兵六進一　將 4 退 1　　　6. 兵六進一　將 4 平 5

7. 兵六進一（紅勝）

紅棄俥引將，兵借炮威，直搗黃龍。最後形成雙將悶殺

的局面。

　　**著法：黑先勝**

1. ……　　　　前包平 5　　2. 俥八平五　卒 5 進 1

3. 帥五退一　卒 5 進 1（黑勝）

# 第二十六節　雙將殺法

　　進攻方走一步棋可使兩個棋子同時將軍而獲勝的方法，稱為「雙將」殺法。

　　圖 1-61，紅黑雙方誰先走都可用「雙將」殺法獲勝。

　　**著法：紅先勝**

1. 傌三退四！（紅勝）

　　紅傌掛角將軍，紅俥底線將軍，黑將頭尾不能兼顧而被殺！

　　**著法：黑先勝**

1. ……　　　　車 6 平 5！（黑勝）

　　黑車、包同時攻擊紅帥，紅子防不勝防而致敗。綜觀本例紅方俥、傌，黑方車、包分別同時攻擊將、帥而動彈不得，正應了一句棋諺「雙將必動將」。

　　圖 1-62，黑紅雙方右翼都受到傌、炮、兵的三子聯攻，誰先走都可用「雙將」殺法取勝。

　　**著法：紅先勝**

1. 兵七平六！　將 4 進 1　　2. 炮九平六　士 4 退 5

3. 傌八進六　士 5 進 4　　4. 傌六進八（紅勝）

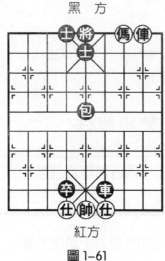

黑　方

紅方

圖1-61

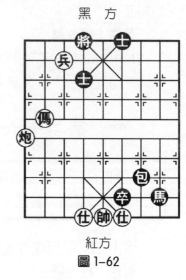

黑　方

紅方

圖1-62

著法：黑先勝

1.……　　　包7進2

2.仕四進五　卒6進1(黑勝)

# 第二十七節　雙俥脅士殺法

一方以雙俥侵入對方九宮，脅士以構成的殺局，稱為「雙俥脅士」殺法。

圖1-63　著法：紅先勝

1.炮一進三　士5退6　　2.俥二平四　……

與「二鬼拍門」之勢相仿。

2.……　　　士4進5　　3.俥六平五　馬3退5

4.俥六進一（紅勝）

黑　方

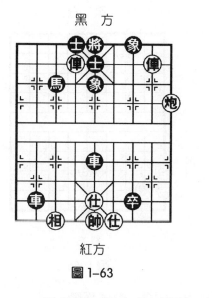

紅方

圖 1-63

黑　方

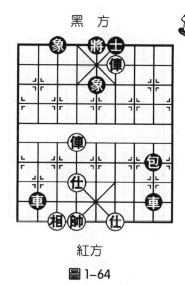

紅方

圖 1-64

圖1-64，紅方少一強子，但黑方缺士，紅方借先行之利，用「雙俥脅士」殺法取勝。

**著法：紅先勝**

1. 仕六退五　　士6進5

紅需借帥力叫殺。

2. 俥六進四　　包8平5　　3. 俥四平五！　包5退5

4. 俥六進一（紅勝）

# 第二十八節　困斃殺法

進攻方運用子力圍攻對方的將（帥）或圍困逼迫對方，使之無棋可走的殺法，稱為「困斃」殺法。

圖1-65，紅方炮、低兵從理論上講，難以取勝雙士

黑　方

紅方

圖 1-65

黑　方

紅方

圖 1-66

象，但此局面，紅先行，可巧用「困斃」殺法獲勝。

**著法：紅先勝**

1. 兵七平六　將 4 平 5　　2. 炮二進一　象 5 退 7

3. 帥四平五（紅勝）

此局是運用子力圍攻對方老將而遭困斃的典型棋例。

圖 1-66，本局就紅方而言，可謂「敵強我弱」，紅方巧出妙手，一招制勝！

**著法：紅先勝**

1. 相五退七！

巧困黑雙馬、露帥助攻，是「圍困逼迫對方」使之無應著可動，形成「困斃」殺法的典型棋例。

## 第二十九節　三俥鬧士殺法

進攻方以雙俥一兵的強大兵力攻擊對方中士的殺法。因攻擊力相當於三個俥，故稱為「三俥鬧士」殺法。

圖 1-67　著法：紅先勝

1.俥四平七　象 3 進 1

黑如改走象 3 進 5，則俥七平五捉死黑象，紅亦勝。

1.俥七平五　象 1 退 3

紅俥利用頓挫戰術，搶佔中路叫殺！

3.兵四平五　士 6 進 5　　4.俥五進四　將 5 平 4

5.俥五平六　將 4 平 5　　6.俥二平五　將 5 平 6

7.俥六進一（紅勝）

## 第三十節　三子歸邊殺法

進攻方車馬包等三個棋子集結側翼，造成的各種殺勢，稱為「三子歸邊」殺法。全稱為「三子歸邊一局棋」，表明其厲害程度。

圖 1-68，黑紅雙方都呈三子歸邊之勢，誰先走誰勝。

**著法：紅先勝**

1.俥一進五　士 5 退 6　　2.俥一平四！

棄俥殺士，巧妙成悶殺。

2.……　　　　馬 7 退 6　　3.炮三進五（紅勝）

**著法：黑先勝**

黑　方

紅方

圖 1-67

黑　方

紅方

圖 1-68

1. ……　　　車 2 進 5
2. 相五退七　車 2 平 3
3. 帥六進一　馬 4 進 2
4. 帥六進一　包 1 進 1（黑勝）

黑　方

紅方

圖 1-69

　　圖 1-69，紅方思考如何三子歸邊，是取勝關鍵！此局誰先走都可用「三子歸邊」殺法獲勝。

**著法：紅先勝**

　　1. 傌七退五！

　　一石激起千層浪！黑如用象或包去紅傌，則俥二退一速勝。此殺法如不熟記，實戰時，將錯失良機。

　　1. ……　　　將 6 平 5

防止紅方側面虎殺著！

2. 俥二平三　士5退6　　3. 傌五進三　將5進1

4. 炮一退一（紅勝）

**著法：黑先勝**

1. ……　　　　車2進3　　2. 帥六進一

若改走相五退七，則車2平3，帥六進一，車3退1，帥六進一（如帥六退一，包5平2，黑勝），卒3平4，帥六平五，車3退1，仕五進六，卒4進1，帥六退一，卒4平5，帥五平六，車3平4，黑亦勝。

2. ……　　　卒3進1　　3. 俥二退五　將6進1

4. 俥二平七　車2退1　　5. 帥六退一　卒3進1（黑勝）

## 第三十一節　俥傌冷著殺法

俥傌密切配合，步步緊逼，著著催殺，直至將死對方的殺法，稱為「俥傌冷著」殺法。此法常令人防不勝防，故稱「冷著」。

圖1-70，選自古譜《適情雅趣》。此為俥傌勝士象全的實用殺法，應熟記。

**著法：紅先勝**

1. 俥二進三　將6進1　　2. 傌四進二　將6進1

3. 俥二退一　象5退7　　4. 俥二平三　將6平5

5. 俥三退四　士5進6　　6. 傌二退四　將5退1

7. 俥三進四　將5進1　　8. 俥三平六　士6退5

9. 俥六退四　將5平6　　10. 俥六平四（紅勝）

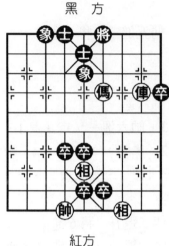

紅方　　　　　　　紅方

圖 1-70　　　　　　圖 1-71

圖 1-71　**著法：紅先勝**

1. 俥二進五　象 5 退 7　　2. 傌五進四　將 5 平 6

3. 傌四進二　將 6 進 1　　4. 傌二退三　將 6 退 1

如改走將 6 進 1，則俥二退二勝。

5. 俥二平三（紅「側面虎」勝）

## 第三十二節　小鬼坐龍廷殺法

　　進攻方用兵（卒）強行進入九宮中心，限制對方將（帥）活動，然後用其他子力將軍取勝的殺法稱為「小鬼坐龍廷」殺法。把兵（卒）比喻成「小鬼」，把九宮中心喻為「龍廷」，形象說明了弱子經過拼搏也可搶佔要點而取勝。

圖 1-72：紅黑雙方誰先走都可用「小鬼坐龍廷」殺法取勝。

**著法：紅先勝**

1. 炮三進二　士 5 進 6

2. 俥八進六　將 4 退 1

3. 兵五進一！（紅勝）

小兵強佔花心，已成「坐龍廷」之勢。伏俥進一或俥八平六殺。以下黑車 9 進 3，帥四進一，卒 5 平 6，帥四進一，黑車 9 不能退 2，無殺。

**著法：黑先勝**

1. ……　　　卒 5 進 1！

至此，伏車 9 進 3 或車 9 平 6 雙殺，黑勝。

黑　方

紅方

**圖 1-72**

## 第三十三節　老卒搜山殺法

底兵的作戰能力降低，俗稱「老卒」。老卒配合其他子力將軍取勝的殺法稱為「老卒搜山」殺法。

圖 1-73，選自兩名特級大師的實戰譜，現輪黑方走子，利用「老卒搜山」殺法取勝。

**著法：黑先勝**

1. ……　　　將 6 平 5！　　2. 仕五進六　車 2 進 2

3. 帥六退一　卒 6 進 1！　　4. 炮一平五　卒 6 平 5

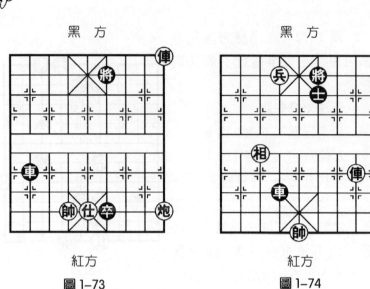

<div align="center">

黑　方　　　　　　　　　　黑　方

紅方　　　　　　　　　　　紅方

圖 1-73　　　　　　　　　圖 1-74

</div>

5.帥六平五　車 2 進 1（黑勝）

　　圖 1-74，由於紅相的存在，促使紅用「老卒搜山」殺法速勝。

　　**著法：紅先勝**

1.俥二進五　將 6 退 1　　2.兵六進一！

形成「老卒搜山」殺勢。

2.……　　　　　士 6 退 5

如改走車 4 退 7 去兵，則俥二進一抽吃黑車，紅亦勝。

3.兵六平五！　將 6 平 5　　4.俥二進一

紅「千里照面」殺法勝。

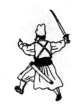

# 殺法練習題 80 例

經由本章內容的學習，我們對象棋的各種基本殺法已有了初步瞭解。要想把書本上的知識變為自己的實際本領，還須進行大量的練習，在實戰中運用，提高攻殺能力。為此，編選了 80 個練習題，供讀者演練。一律紅先勝。

例1　千里照面殺

黑　方

例2　千里照面殺

黑　方

紅方

圖 1-75

紅方

圖 1-76

例3　雙俥錯殺

黑方

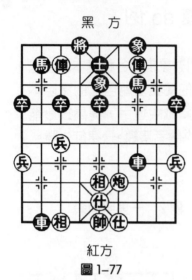

紅方

圖 1-77

例4　雙俥錯殺

黑方

紅方

圖 1-78

例5　大膽穿心殺

黑方

紅方

圖 1-79

例6　大膽穿心殺

黑方

紅方

圖 1-80

例 7　進洞出洞殺

黑　方

紅方

圖 1-81

例 9　二鬼拍門殺

黑　方

紅方

圖 1-83

例 8　進洞出洞殺

黑　方

紅方

圖 1-82

例 10　二鬼拍門殺

黑　方

紅方

圖 1-84

第一章　基本殺法

例 11　臣壓君殺

黑　方

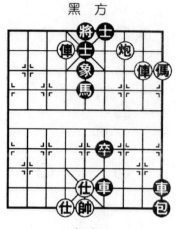

紅方

圖 1-85

例 12　臣壓君殺

黑　方

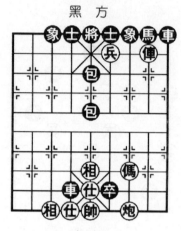

紅方

圖 1-86

例 13　海底撈月殺

黑　方

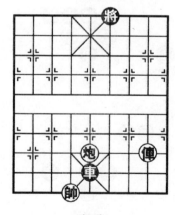

紅方

圖 1-87

例 14　海底撈月殺

黑　方

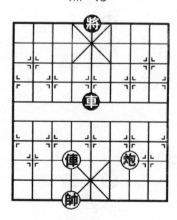

紅方

圖 1-88

例 15　重炮殺

黑　方

紅方

圖 1-89

例 16　重炮殺

黑　方

紅方

圖 1-90

例 17　悶宮殺

黑　方

紅方

圖 1-91

例 18　悶宮殺

黑　方

紅方

圖 1-92

例 19　悶宮殺

黑方

紅方

圖 1-93

例 20　悶宮殺

黑方

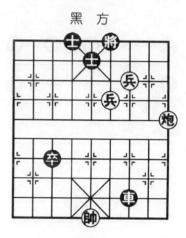

紅方

圖 1-94

例 21　悶將殺

黑方

紅方

圖 1-95

例 22　悶將殺

黑方

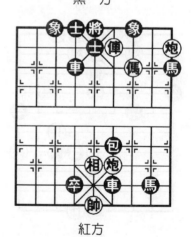

紅方

圖 1-96

## 例 23　傌後炮殺

黑 方

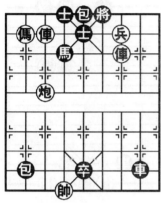

紅方

圖 1–97

## 例 24　傌後炮殺

黑 方

紅方

圖 1–98

## 例 25　傌後炮殺

黑 方

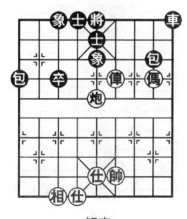

紅方

圖 1–99

## 例 26　傌後炮殺

黑 方

紅方

圖 1–100

例 27　雙傌飲泉殺

黑　方

紅方

圖 1–101

例 28　雙傌飲泉殺

黑　方

紅方

圖 1–102

例 29　臥槽傌殺

黑　方

紅方

圖 1–103

例 30　臥槽傌殺

黑　方

紅方

圖 1–104

## 例31 臥槽傌殺

黑方

紅方

圖1-105

## 例32 臥槽傌殺

黑方

紅方

圖1-106

## 例33 掛角傌殺

黑方

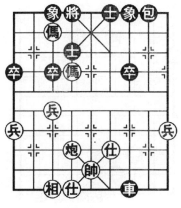

紅方

圖1-107

## 例34 掛角傌殺

黑方

紅方

圖1-108

例35 釣魚傌殺

黑方

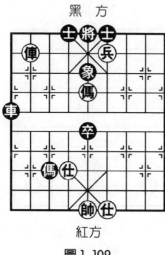

圖 1-109

例36 釣魚傌殺

黑方

紅方

圖 1-110

例37 側面虎殺

黑方

紅方

圖 1-111

例38 側面虎殺

黑方

紅方

圖 1-112

## 例39　拔簧傌殺

黑　方

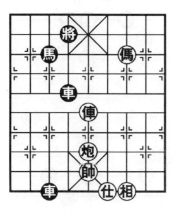

紅方

圖 1-113

## 例41　八角傌殺

黑　方

紅方

圖 1-115

## 例40　拔簧傌殺

黑　方

紅方

圖 1-114

## 例42　八角傌殺

黑　方

紅方

圖 1-116

第一章　基本殺法

## 例43　白傌現蹄殺

黑　方

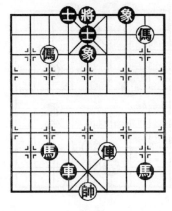

紅方

圖 1-117

## 例45　鐵門栓殺

黑　方

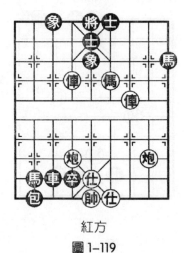

紅方

圖 1-119

## 例44　白傌現蹄殺

黑　方

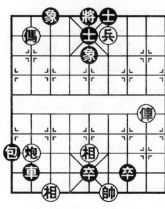

紅方

圖 1-118

## 例46　鐵門栓殺

黑　方

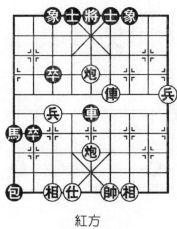

紅方

圖 1-120

## 例 47 鐵門栓殺

黑　方

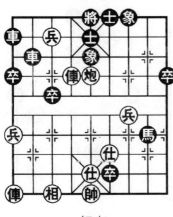

紅　方

圖 1–121

## 例 49 空頭炮殺

黑　方

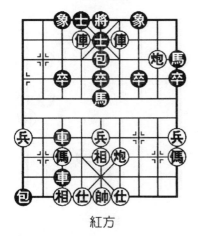

紅　方

圖 1–123

## 例 48 鐵門栓殺

黑　方

紅　方

圖 1–122

## 例 50 空頭炮殺

黑　方

紅　方

圖 1–124

例 51　天地炮殺

黑　方

紅方

圖 1-125

例 52　天地炮殺

黑　方

紅方

圖 1-126

例 53　重炮殺

黑　方

紅方

圖 1-127

例 54　重炮殺

黑　方

紅方

圖 1-128

象棋實戰技法

例 55　二路夾俥炮殺

黑　方

紅方

圖 1-129

例 57　炮輾丹沙殺

黑　方

紅方

圖 1-131

例 56　二路夾俥炮殺

黑　方

紅方

圖 1-130

例 58　炮輾丹沙殺

黑　方

紅方

圖 1-132

例 59　送佛歸殿殺

黑　方

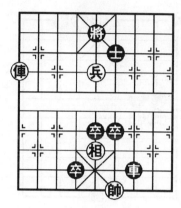

紅方

圖 1–133

例 60　送佛歸殿殺

黑　方

紅方

圖 1–134

例 61　雙將殺

黑　方

紅方

圖 1–135

例 62　雙將殺

黑　方

紅方

圖 1–136

## 例63　雙將殺

黑　方

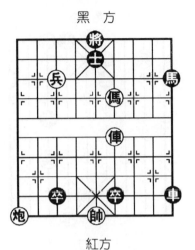

紅方

圖 1–137

## 例64　雙將殺

黑　方

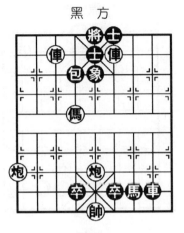

紅方

圖 1–138

## 例65　雙俥脅士殺

黑　方

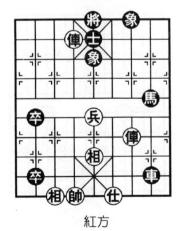

紅方

圖 1–139

## 例66　雙俥脅士殺

黑　方

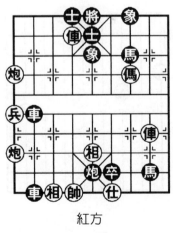

紅方

圖 1–140

例 67　困斃殺

黑　方

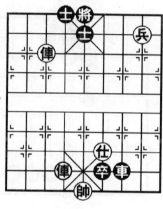

紅方

圖 1-141

例 68　困斃殺

黑　方

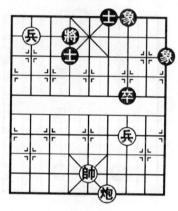

紅方

圖 1-142

例 69　困斃殺

黑　方

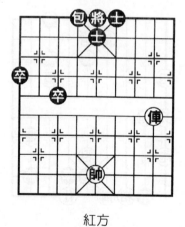

紅方

圖 1-143

例 70　困斃殺

黑　方

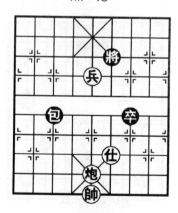

紅方

圖 1-144

象棋實戰技法

## 例71　三俥鬧士殺

黑　方

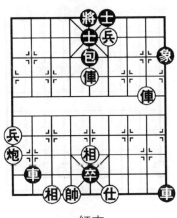

紅方

圖 1-145

## 例72　三子歸邊殺

黑　方

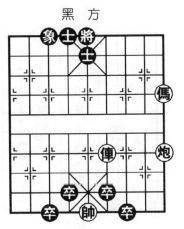

紅方

圖 1-146

## 例73　三子歸邊殺

黑　方

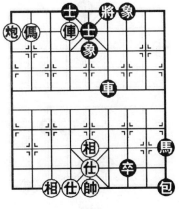

紅方

圖 1-147

## 例74　三子歸邊殺

黑　方

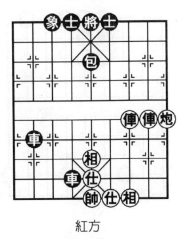

紅方

圖 1-148

## 例 75　俥傌冷著殺

黑　方

紅方

圖 1-149

## 例 76　俥傌冷著殺

黑　方

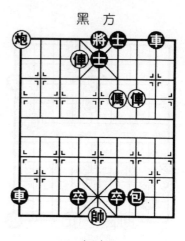

紅方

圖 1-150

## 例 77　俥傌冷著殺

黑　方

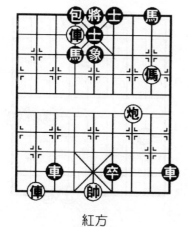

紅方

圖 1-151

## 例 78　俥傌冷著殺

黑　方

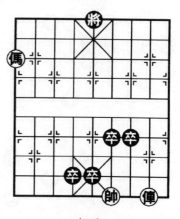

紅方

圖 1-152

例79 小鬼坐龍廷殺          例80 老卒搜山殺

黑　方                    黑　方

紅方                      紅方

圖 1-153                  圖 1-154

# 殺法練習題 80 例答案

### 千里照面殺法答案
#### 例 1
| 俥八平六 | 士 5 進 4 | 俥六進一！ | 將 4 進 1 |
| 炮三平六 | 後車平 4 | 兵六進一 | 將 4 退 1 |
| 兵六進一 | 將 4 退 1 | 兵六進一 | |

#### 例 2
| 俥五平四 | 士 5 進 6 | 俥四進三！ | 將 6 進 1 |
| 俥二平四 | 將 6 平 5 | 俥四平五 | 將 5 平 4 |
| 俥五平六 | | | |

### 雙俥錯殺法答案

**例3** 炮四進五！

進炮士角絆馬腿要吃中士，著法巧妙而有力。有此一著，紅方勝局已定。以下黑如士5進6去炮，則俥三平六，將4平5，俥七進一，紅勝。再如黑走馬7進6，則俥三平五，車7平4，俥五平六！車4退5，俥七進一！紅亦勝。

**例4**

俥六進七！　將6進1　　相五進三　車7退2

黑如改走象3進5，則俥六平三雙俥錯，紅勝。

俥二進八　　將6進1　　俥六平四！……

棄俥吸引，阻塞將路。

……　　士5退6　俥二退一　　將6退1　傌五進六

### 大膽穿心殺法答案

**例5**

俥四平五！　引離黑馬。

……　　　馬7退5　炮一進七　　包6進6　炮一平六！

暗伏抽將，解將還將的凶著！如黑車2進1照將，紅炮六退九殺。如黑將5平6，紅炮六退一悶殺。

**例6**

炮二進四　馬6退8

黑如改走士6進5，則兵六平五！將5進1（如黑士4進5，則紅俥八進二殺），俥八進一，將5退1，傌九進七，將5平6，傌七退五！包5退2，俥八平四，將6平5，炮八進三！紅勝。

炮八平五　士6進5　　兵六平五

### 進洞出洞殺法答案

#### 例 7

兵六平五！　將 5 進 1　　俥六進四　將 5 退 1

俥六進一　　將 5 進 1　　俥六退一

#### 例 8

俥六進五！

紅馬踏中士兼踩黑車叫殺！妙！深得此殺法要領。黑如將 5 進 1 去俥，則紅殺法同上例。黑如再將 5 平 6 解殺，則俥五進三去車亦勝。

### 二鬼拍門殺法答案

#### 例 9

兵四進一　將 6 退 1　　兵六平五　將 6 退 1

兵四進一　卒 4 平 5　　帥五平六　包 4 進 1

兵五平四　將 6 平 5　　後兵平五！　……

伏兵五進一，將 5 平 4，兵五平六，將 4 平 5，兵六進一殺，紅勝。

……　　　　將 5 平 4　　兵五進一！　包 4 進 7

兵四進一　卒 5 進 1　　帥六平五　　包 4 平 5

炮八進三　卒 3 進 1　　兵四平五　　包 5 退 8

炮八平五

以下紅退炮打死黑卒，紅勝。

#### 例 10

帥五平四！　包 2 退 6　　炮九進二　包 2 進 9

兵四進一

## 臣壓君殺法答案

### 例 11

炮三進一！ ……

棄炮入局，紅採用騰挪戰術，棄掉礙紅傌臥槽的炮，打通俥路。如改俥二平五，用炮悶殺，則黑車9平7，跟住紅炮，黑勝。

…… 象5退7 俥二平七！

雙重威脅！兩翼夾擊，雙管齊下。

…… 馬5退4 傌一進三 將5平4

俥七進二

### 例 12

炮三進九 士6進5 兵四進一！ 將5平6

炮三平一 馬8進6 俥二進一

## 海底撈月殺法答案

### 例 13

俥二進七 將6進1 俥二平五！ 將6進1

俥五退一 車5平6 帥六平五

紅俥、帥占中，海底撈月！同殺法例題。

### 例 14

炮三平五！

平炮照將，搶佔中路獲勝關鍵。否則黑車5進4，紅無法取勝。

…… 將5平6 炮五退二 車5平6

俥六進四 將6進1 炮五進二 車6進5

帥六進一 車6退1 帥六退一 車6平5

俥六平四！ 將6平5 俥四平五 將5平6

俥五進一！　將6退1　　俥五進一　　車5平6

帥六平五

紅俥、帥占中，殺法同本章第七節例題。餘著從略。

## 重炮殺法練習題答案

### 例15

炮七進一　　馬3退2　　俥八進六　　將5平4

俥六進八　　將4平5　　炮七退二！　馬2進4

炮九平六！

### 例16

炮三進三！　將4進1

如黑士6進5，則紅兵四進一，將4進1，炮八平六，
悶殺。

炮三退六　　將4退1　　兵四進一　　將4進1

炮三平五！

打俥伏殺，黑棋無解著。

## 悶宮殺法練習題答案

### 例17

俥五退一　　車6平7　　炮四退一　　象7進5

飛象隔炮防，紅炮四平七！　俥五進一

以下紅有炮四平三的凶著，黑只有車7平8防範，紅炮
四平三！則車8退6，俥五退一！黑無法阻擋炮三平七的悶
宮殺。

### 例18

兵四進一　　將5平6　　俥九平六　　馬3退4

俥三進二　　將6進1　　炮五平四！　包5平6

前炮平六！　包6平5　　炮六進四

例 19

俥六進一　將 5 平 4　　俥九平六　將 4 平 5

黑如包 2 平 4，則傌九進八，將 4 平 5，炮九進七，紅
勝。

俥六進四！　將 5 平 4　　傌九進八　將 4 平 5

炮九進七！

紅兩度送俥，引出黑將，騰開炮路，構成悶殺。

例 20

炮一平四　將 6 平 5　　炮四平七　將 5 平 6

兵四進一！　士 5 進 6　　炮七平四　士 6 退 5

兵三平四　將 6 平 5　　炮四平七

悶將殺法練習題答案

例 21

俥七進一　將 4 進 1　　俥七平六！　士 5 退 4

傌七進八　包 3 退 9　　兵八平七！

例 22

炮一進一　馬 9 退 8　　俥四進一！　士 5 退 6

炮一平三　士 6 進 5　　傌三進四

傌後炮殺法練習題答案

例 23

俥三平四！　士 5 進 6　　俥七平四！　馬 4 退 6

兵三進一！　包 5 平 7　　炮七進四　士 4 進 5

傌八進六

是局紅方連棄雙俥，採取吸引、堵塞和引離等戰術技
巧，誘出中包、步步機警，用傌後炮殺黑。

**例 24**

炮二進一！ ……

紅置黑車9平8絕殺於不顧，沉炮叫殺精巧無比，如惶恐地走傌三進一叫將，黑將6退1，傌三進一，將6進1，炮二退三，士5進4！傌七進六，將6平5！紅並無制勝手段，將難挽局勢。

…… 象7進9 炮二平七!

紅炮暗渡陳倉，戰局風雲突變，真是妙不可言，黑方已危在旦夕。以下黑無論如何應對，難防傌後炮的殺著。如黑走車2退8，則傌七進六！士5退4，傌三進一！紅仍捷足先登。

**例 25**

傌二進四

黑包正打雙子，紅走此著是唯一通向勝利的途徑。

…… 將5平6 傌四退二

退傌是邁向勝利的第2步，又是關鍵精妙好棋！如隨手走傌四進二叫將後再退傌，則黑包1退1後，紅與勝利失之交臂。由此可見熟練運用頓挫戰術的重要。

…… 卒3進1 炮五進一

進炮阻包成傌後炮絕殺，完成了贏棋的三部曲。

**例 26**

傌七退五 將6退1

如將6平5，炮七平五 傌後炮殺。

傌五進三 將6進1 炮七進七！

一著兩用，在傌三進二叫殺同時，達到炮向右翼調運目的。

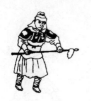

……　　　　　士 6 退 5　　俥三退五　　將 6 進 1

俥五退三　　將 6 退 1　　俥三進二　　將 6 進 1

炮七退一！　士 5 進 4　　炮七平一

左炮終於右移，成俥後炮絕殺！

### 雙馬飲泉殺法練習題答案

### 例 27

俥四進一　　將 5 平 6　　俥三進二　　將 6 平 5

俥一進三　　將 5 平 6　　俥三退五　　將 6 平 5

俥五進三　　將 5 平 6　　俥三退四　　將 6 平 5

俥二退四　　將 5 平 6　　俥六進一！　士 5 退 4

黑如改將 6 進 1，則後俥進二，將 6 進 1，俥六退二，
紅勝。

前俥進二　　將 6 進 1　　俥四進二

紅方棄俥入局，以雙俥取勝。

### 例 28

俥三進二　　將 6 平 5　　俥四進三　　將 5 平 6

俥三退五　　將 6 平 5　　俥五進三　　將 5 平 6

俥三退四　　將 6 平 5　　俥四進六

### 臥槽馬殺法練習題答案

### 例 29

後兵平六！　……

平兵攔黑 4 路車，有俥八進六臥槽的棋，黑不敢馬 5 進
6 去俥。

……　　　　　士 5 進 4　　俥四平五

捉死黑馬得子勝定。黑如車 4 退 3 保馬，則俥八進六，
車 4 退 2，俥五進二，得馬勝定。

例 30

炮七平五　　士 5 進 4　　俥四平五　　將 5 平 6

俥六平四！　將 6 進 1　　偶七進六　　將 6 退 1

俥五平四　　將 6 平 5　　偶六退五　　士 4 退 5

偶五進三

例 31

兵三進一　　將 6 退 1　　兵三進一！　將 6 平 5

如改走將 6 進 1，則偶六進五紅速勝。

偶六進四　　前卒 6 進 1　　偶四進二　　前卒 6 進 1

偶四進三

例 32

俥四進一！　將 5 平 6　　俥一平四　　將 6 平 5

偶二進三　　將 5 平 4　　俥四平六

棄俥引離戰術構成的臥槽偶殺。

### 掛角馬殺法練習題答案

例 33

偶六進四　　士 4 退 5　　偶七退六　　士 5 進 4

偶六退四　　士 4 退 5　　後偶退六　　士 5 進 4

偶六進七　　士 4 退 5　　偶七進八

紅偶利用抽將選位構成殺局。

例 34

兵四平五！　……

棄兵深謀遠慮，算度精確。

……　　　士 4 進 5

如黑士 6 進 5，紅炮七進一悶宮；又如將 5 進 1，紅俥九平五，將 5 平 4，偶八退七，將 4 進 1，俥五進二殺。

俥九進四　　士 5 退 4　　炮七平二 !!

平炮攔車，騰挪閃擊，暗伏俥借偽力殺士的絕招。

這一手解殺還殺的妙著頓時使黑方目瞪口呆。

……　　　　士 6 進 5　　俥九平六 !　……

棄俥誘離中士，獲得士角空門，回偽一槍制勝。

……　　　　士 5 退 4　　偽八退六

此局紅方採取了棄子、攔截、騰挪、閃擊、解殺還殺等幾種戰術的聯合運用，方能妙手回春，反敗為勝。值得回味！

### 釣魚馬殺法練習題答案

#### 例 35

兵四進一 !　將 5 平 6　　偽五進三　將 6 平 5

俥八平二　車 1 進 5　　帥五進一　車 1 平 6

俥二進一　車 6 退 9　　俥二平四

#### 例 36

俥二進二　將 6 退 1　　俥二退五　將 6 進 1

俥二平四　將 6 平 5　　俥四平六　將 5 平 6

偽七退六　將 6 退 1　　偽六退四 !

紅借偽使俥，頓挫有致，以釣魚偽殺著取勝，勝法典型。

### 側面虎殺法練習題答案

#### 例 37

俥七退一 !　將 4 平 5　　俥七平六　將 5 平 6

黑如走馬 5 進 7，則偽五進三，將 5 平 6，俥六平四，紅勝。

俥六進二　將 6 進 1　　偽五退三　將 6 進 1

俥六退二

例 38

俥一平四！　將 6 平 5　　俥四退一　將 5 進 1

黑如走將 5 退 1，則炮八進三，紅勝。

傌六退七　　將 5 平 4　　俥四平六

## 拔簧馬殺法練習題答案

例 39

炮五平六！　車 4 進 3　　傌三進四　將 4 退 1

俥五進五　　將 4 進 1　　俥五退七　將 4 退 1

俥五平六

例 40

傌三進二　將 6 進 1　　俥三進四　將 6 退 1

俥三退五　將 6 進 1　　俥三進五　將 6 退 1

俥三平五！

「傌拉俥」勝。

## 八角馬殺法練習題答案

例 41

炮八平六！　士 4 退 5

黑如走車 2 平 4，則兵五進一，卒 7 平 6，兵五平六，紅勝。

傌三退四！　將 4 退 1

黑如走士 5 進 6，則兵五平四，車 2 平 4，兵六進一，將 4 退 1，兵六進一勝。

兵五進一！　……

好棋！黑不敢士 5 進 6 去傌，否則兵五平六，紅勝。

……　　　將 4 進 1　　兵五進一　將 4 進 1

偶九進七

## 例42

偶三進四！　將5平4　　俥二平四！　士5退6

俥五進三

## 白馬現蹄殺法練習題答案

## 例43

俥四進七！　士5退6　　偶二退四

## 例44

兵四進一！　士5退6　　偶八退六　將4進1

黑如走將4平5，則炮八平六，偶後炮殺。

俥二進四

## 鐵門栓殺法練習題答案

## 例45

俥六進三　士5退4　　炮二平五　士6進5

黑如士4進5，則偶四進六殺。又如象5進3，則俥三平五，士6進5，俥五進三，將5平6，炮五平四，亦紅勝。

俥三進四，鐵門栓殺。

## 例46

前炮進二！

進炮製造鐵門栓殺勢，著法精妙而兇狠。黑要解殺，只有車5進2咬炮，黑敗勢已定。

## 例47

帥五平六　車2退2　　兵七平六　車1退1

俥九平八！　……

虎口拔牙！強行欺黑車。

……　　　　車2平3　　俥八進四

以下紅俥八平六，「四把手」獲勝。

例48

炮八進三　馬3退2　　俥六進二

**空頭炮殺法練習題答案**

例49

炮四進五！　……

一擊中的！切中黑方軟肋，一招制勝。以下黑如士5進6去炮，則炮二平五殺；又如包5平8，則炮四平五，士5進4，俥六平五殺。

例50

前炮進一　士5進6　　偶七進六　包1退4

炮九進五

**天地炮殺法練習題答案**

例51

炮八進三　將5平6　　俥六平四　將6平5

帥五平四　車8退4　　俥四進四！

紅進俥殺黑中士，是天地炮的典型殺法。

例52

炮四平一！　……

紅平炮叫殺不懼怕黑棋抽將。

……　　　　車3平7　　炮一進二　車7退4

帥五平六　包1退9　兵六平五

**重炮殺法練習題答案**

例53

俥二進四！　……

棄俥騰挪，活通一路炮。

……　　　馬9退8　　兵六進一　……

棄兵吸引，引出黑將，為下著再棄俥作準備。

……　　　將5平4　　俥四進一!!　……

棄俥引離黑中心士，發揮中炮作用，斷黑將歸路。

……　　　士5退6　　兵七平六!　……

再棄一兵把黑將引上絕路，重炮殺將，乾淨俐落。

……　　　將4進1　　炮一平六　士4退5

炮五平六

## 例54

俥一平四　　包8平6　　俥四進三!　士5進6

炮八平四　　士6退5　　兵五平四　　將6進1

兵三進一　　將6退1　　炮九平四

本局著數不多，很有實用意義。

### 二路夾俥炮殺法練習題答案

## 例55

俥八進六　　4進1　　俥八退一　　將4退1

行棋頓挫，紅俥擺脫受牽。

炮六進五!　士4進5

紅炮「擠」住黑將，伏俥八進一殺！黑如將4平5，則俥八進一，將5退1，炮九進八，士4進5，炮六進二殺。

俥八進一　　將4退1　　炮六進一!　將4平5

紅炮再擠黑老將，黑如士5進4，則炮六平七，車5平1相七進九，車7退2，炮九平八，紅多子勝定。

俥八進一　　士5退4　　炮六平七　　將5進1

炮九進七　　將5進1　　俥八退二

構成二路夾俥炮殺。

例 56

| 炮八進四 | 將 5 進 1 | 俥八進四 | 將 5 進 1 |
| 炮九退二 | 士 4 退 5 | 俥八退一 | 士 5 進 4 |
| 俥八退一 | 將 5 退 1 | 俥八進二 | 將 5 退 1 |

炮九進二

**炮輾丹沙殺法練習題答案**

例 57

炮二平六！ 車 9 退 8 俥九平七！

如黑接走車 2 平 3，則炮六平一，車 3 退 5，炮一平七，形成紅炮兵例勝單卒局面。

例 58

炮七進五 士 4 進 5 炮七平三

以下如黑車 8 進 5 照將，紅炮三退九反將，車 8 退 9，炮三進四！紅勝。又如黑卒 9 平 8，紅炮五平一阻攔，亦紅勝。

**送佛歸殿殺法練習題答案**

例 59

| 俥九進二 | 將 5 退 1 | 兵五進一 | 將 5 平 4 |
| 俥九進一 | 將 4 進 1 | 俥九退二！ | 將 4 退 1 |

紅俥借兵威作殺，頓挫選位至黑「佈置線」，為吃士成殺做好準備。

| 兵五平六 | 將 4 平 5 | 兵六進一 | 將 5 平 6 |
| 俥九平四 | 將 6 平 5 | 俥四進一！ | |

進俥象眼要殺，正著。紅如誤走俥四平五，將 5 平 6，兵六平五，則車 7 平 6 棄車！帥四進一，卒 6 進 1，帥四退

一，卒6進1，帥四平五，卒6進1，紅反遭黑「三進卒」
毒手致敗。

    ……        卒4平5    兵六平五    將5平4

俥四進一

## 例60

俥八平二‼    車8進5    炮八進七    象3進1

俥六進一！    將5平4    兵六進一    將4平5

兵六進一

首著紅方騰挪閃擊，解殺還殺，著法頗有趣味！

### 雙將殺法練習題答案

## 例61

兵四進一    將5平6    俥二平四！

棄俥送吃深謀遠慮，騰開二路炮的線路，為沉底作安
排。

    ……        將6平5    俥四進一！

再施「引蛇出洞」計謀。黑如士5退6，則傌二進四掛
角殺。

    ……        將5平6    俥七平四    將6平5

傌二進三！    馬9退7    炮二進七    象7進9

俥四進五！    將5平6    傌六進四    車4平6

傌四進三

構成典型的傌炮雙照殺著。刀法精湛，令人叫絕。

## 例62

炮九進八    象3進1    兵六進一    將5平4

俥四平六    士5進4    炮二平六    士4退5

傌四進六    車7平4    傌六進七

例 63

俥四進六　　將 5 平 4　　炮九平六　　卒 3 平 4

傌四進五！　士 5 退 6　　俥六進四

例 64

俥七進一　　包 4 退 2　　俥七平六　　將 5 平 4

俥四進一！　將 4 進 1　　炮九平六　　士 5 進 4

俥四退一　　將 4 退 1　　傌六進七

## 雙俥脅士殺法答案

例 65

俥三進五！

紅雙俥脅士，黑很難應付。如馬 8 退 7，則俥三平五，馬 7 退 5，俥六進一，臣壓君紅勝。又如車 8 平 4，則俥六退七，黑失子亦負。

例 66

前炮進三　　後車退 5　　俥二進五　　將 5 平 6

俥二平五！　後車平 1

黑如馬 7 退 5 則俥六進一，殺。

俥五平六　　將 6 平 5　　炮九進七　　車 2 退 9

俥六進一

## 困斃殺法練習題答案

例 67

俥六平四！　車 7 平 6　　俥七平三　　車 6 退 1

俥三進二　　車 6 退 7　　兵二平三！

第 2 回合黑如走將 5 平 6，則俥三進二，將 6 進 1，兵二平三，將 6 進 1，俥三平一！紅雙錯勝。本局紅以一兵禁死黑將，巧妙之極！

例 68

兵八平七！　將4退1　兵七進一！　將4進1

炮四進八！　……

紅方第1、3、5著均係妙手、要著困斃黑方，乃取勝要
著。

……　　　　卒7進1　　兵三進一　　象9進7

兵三進一　象7進9　　兵三平二！　象9退7

兵二進一　象7進9　　帥五進一！　象9退7

兵二平一　象7進9　　兵一進一

例 69

俥二平八！

針對黑包位置不佳，平俥左翼沉底困包並鎖住黑卒線
路，採取等著或困斃術，使黑束手待斃。如黑續以包4進
2，則紅俥八進五以後再俥八平七，捉死黑方3路卒。以下
黑唯卒1進1，則俥七退四，卒1進1，俥七退一，包4進
2，俥七進五，包4退2，俥七平八！黑卒自投羅網，紅
勝。

例 70

炮五平四　　包2平6　　仕四退五　　包6平5

帥五平四　　包5平4　　仕五進四　　包4平6

炮四進三！　卒7平6　　仕四退五！

構思巧妙，著法有力，困斃得法，是一則巧勝的實用殘
局。

三俥鬧士殺法練習題答案

例 71

兵四平五　士6進5　　俥二進四　象9退7

俥二平三　士5退6　俥五進一

## 三子歸邊殺法練習題答案

### 例72

俥四進六　將5平6　傌一進二　將6平5

傌二退四　將5平6　炮一平四

### 例73

炮九進一　將6進1　傌八進六　將6進1

炮九退二　象5進3　俥六退一　象7進5

俥六平五（紅勝）

### 例74

炮一進五　士6進5　俥三進五　士5退6

俥三退一　士6進5　俥二進五　士5退6

俥三平五

以下黑如將5進1，則俥二退一勝；又如士4進5，則俥二退紅亦勝。

## 俥傌冷著殺法練習題答案

### 例75

俥八進三　士5退4　傌三進四　將5進1

俥八退一　將5進1　兵五進一　將5平6

兵五平四　將6平5　兵四進一　將5平6

傌七進六　將6平5　俥八退一

### 例76

俥六平五！　士6進5　傌四進六　將5平4

傌六進七　車1退8　俥三平六　將4平5

傌七退六　將5平4　傌六退八　將4平5

傌八進七

例 77

炮三進五！　象 5 退 7　　俥二進四　馬 4 退 6

俥六進一！　將 5 平 4　　俥八進九

例 78

俥九進七

以下黑有將 5 平 6 和將 5 平 4 兩種應法，分述如下：

（一）……　　　將 5 平 6　　俥二進四　將 6 進 1

俥七退六　　將 6 退 1　　俥六退四　將 6 平 5

俥二平五！　將 5 平 4　　俥四進五！　將 4 進 1

俥五退七　　將 4 退 1　　俥五進四　再俥七進八

紅勝。

（二）……　將 5 平 4　　俥二進四　將 4 進 1　俥七退六！

將 4 進 1（黑如將 4 退 1，紅俥六進四勝；如卒 6 進 1，則

俥六進八，將 4 平 5，俥八進七，以下黑無論如何應對，紅

俥縱橫照將，均殺），俥六進八，將 4 平 5，俥二平五，將

5 平 6，俥八退六，將 6 退 1，俥五平四，紅勝。

小鬼坐龍廷殺法練習題答案

例 79

俥二進三　將 6 進 1　　俥二退二！

退俥管士，取勝要著，伏兵五平四殺仕。

……　　　包 5 平 6　　兵五平四！　包 6 退 4

俥二進一　將 6 退 1　　兵六平五

例 80

俥三退一　將 6 退 1　　兵六進一！　士 6 退 5

兵六平五！　將 6 平 5　　俥三進一

本局著法精妙，不細加揣摩，難發覺其奧秘之處。

# 第二章　基本戰術

　　象棋對弈猶如兩軍對陣，具有多種多樣的戰術。象棋戰術是指對弈中某個階段局部性的作戰手段、方法和技巧。它與上章所述的殺法之間存在著一定的關係。可以說，一盤棋裏，既有戰術也有殺法。一般說來，殺法中包含戰術，而戰術手段中除攻擊技巧外，還有爭先取勢、謀子謀和等手段和技巧。所以，戰術與殺法之間，既有聯繫也有區別。

　　每一盤對局，棋手要想克敵制勝，都需靈活運用各種戰術，進行戰術攻擊或防守。對初學者來說，基本戰術的訓練，無疑也是一項必修的基本功。

　　象棋基本戰術有捉子、兌子、棄子、困子、牽制、攔截、騰挪、封鎖、閃擊、閃將、抽將、引離、吸引、堵塞、借力、迂迴、頓挫、等著、冷著、誘著、雙重威脅、解將還將、解殺還殺等二十餘種，各具獨特的戰術思想。下面讓我們從簡單常用的基本戰術談起。

## 第一節　捉子戰術

　　捉子在象棋對局中是常用的攻擊手段。其戰術結果不外乎是一方得子，一方失子。但有時也是謀子取勢、爭先占位、破壞對方陣形的戰術手段。

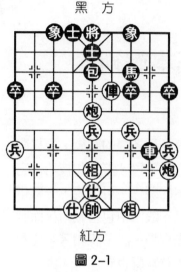

黑　方

紅方

圖 2-1

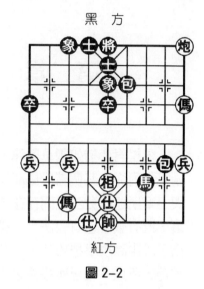

黑　方

紅方

圖 2-2

圖 2-1。

紅炮鎮中，捉馬取勢，為獲勝創造了有利條件。

**著法：紅先**

| 1. 俥四進一 | 車 8 退 4 | 2. 帥五平四 | 卒 3 進 1 |
| 3. 炮一進四 | 車 8 平 9 | 4. 炮一平二 | 車 9 平 8 |
| 5. 炮二平九 | 包 5 進 1 | 6. 炮九平三 | 象 7 進 5 |
| 7. 俥四退一 | 包 5 平 7 | 8. 俥四平三 | |

紅方多三兵，並占得大優勢，可勝。

圖 2-2，是串打捉雙的實例，現輪到黑方走棋：

1. ……　　　　　　包 6 進 6

進包打傌，搶得一先後才有捉雙的巧著。

2. 傌七進六　　包 6 平 9

紅方必丟一子，黑勝勢。

圖 2-3，是叫殺捉子的實
例，現輪紅方走子：

1. 兵三進一 ……

進兵阻隔黑邊包打俥，好
棋。

1. …… 　　卒 5 進 1

2. 兵二平三 ……

橫兵捉包，暗伏「雙獻
酒」殺。這是獻俥捉子的典型
例子。

2. …… 　　馬 7 進 5

3. 兵二平一

紅方得包，為取勝打下了基礎。

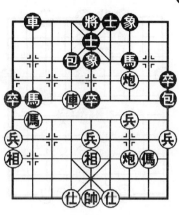

圖 2-3

## 第二節　兌子戰術

> 由子力交換達到爭先取勢、謀子謀和、入局成殺之目
> 的，這種手段，稱兌子戰術。它在實戰中，不論開、中、
> 殘局階段都能廣泛應用，是最常用的一種基本戰術。

圖 2-4，是黑車一換兩，兌子攻殺成功的例子。

現輪到黑方走子：

1. …… 　　前車進 1　　2. 仕五進六　馬 4 進 5

3. 仕四進五　象 3 進 5

現先手補象穩固後防。如急於吃仕也是勝局，但增加了
攻殺的難度。

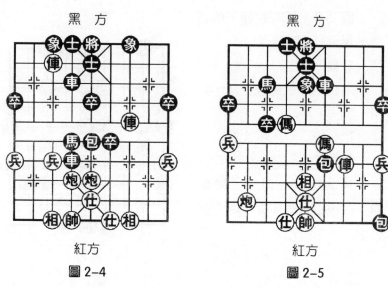

<center>圖 2-4　　　　　　　　　圖 2-5</center>

4. 俥三進一　馬5退4　　　5. 相三進五　……

面臨釣魚馬將軍，再平包悶宮殺的威脅，紅如不飛相解殺，落仕也不行。

5. ……　　　　馬4進3　　　6. 帥六平五　車4進5

7. 帥五平四　包5進3　　　8. 俥七平八　包5平1

9. 俥三平四　包1進1　　　10. 相七進九　車4進2

11. 帥四進一　車4平8

紅雙俥位置不佳，難以調防，解救無門，故認輸。

圖 2-5，是兌子入局的例子。取自實戰對局。雙方雖互有牽制，但紅俥傌占位好。現輪紅方走棋：

1. 傌六進七　車6進3　　　2. 傌七退六　車6退3

黑如包6進3，則俥三退三，包6平4，俥三平一，包4平9，傌六退四，紅多子勝。又如改走車6平8，則傌六

進五，士 5 進 4，仕五進四，紅方優勢。

3. 傌六進五　　士 5 進 4

4. 傌五退六　　將 5 平 6

5. 仕五進四！　包 6 退 2

6. 炮八進六　……

打車極妙！黑只能士 4 退 5，炮八進二，將 6 進 1，俥三進五，紅勝。

圖 2-6，是運用兌子戰術謀得子力優勢的實例。現輪黑方走棋：

1. ……　　車 8 平 3

黑邀兌紅俥，減緩右翼壓力。

2. 俥七平八！　馬 7 進 6

紅俥避兌而在包口下強行捉黑包，好棋！

3. 傌六進四！　車 3 平 6

紅俥不離包口，硬是兌馬爭先取勢，又是好棋。黑如包 2 進 8 去俥，則傌四進二臥槽做殺！車 3 平 6 棄車解殺，兵六平五，士 6 進 5，傌二退四去車，經過兌子交換，黑方捨子輸定。

4. 兵六平五　　士 6 進 5　　5. 俥八進三

至此，雙方弈成紅俥傌炮對黑車包的局面，紅多子勝定。

# 第三節　棄子戰術

是由犧牲一些子力來換取全局利益的戰術性著法。這種戰術叫「棄子戰術」。所換取的利益有：爭先取勢、控制局面、得子入局、將死對方或謀和等。是實戰對局中最重要、最常用的手段之一。

圖 2-7，是運用棄子戰術鑄成鐵門栓殺勢的實例。現輪紅方走子：

1. 俥一進一！　　馬 8 進 7
2. 前炮退一　　　包 3 進 3
3. 俥一平六　　　包 5 進 1
4. 俥六進七！

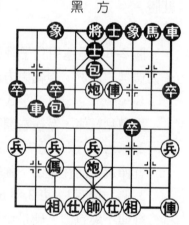

黑　方

紅　方

圖 2-7

紅搶在黑補象之前驅俥塞住象眼，從而控制了全局，增強了「鐵門栓」的威力。

4. ……　　　　　車 2 退 2
5. 後炮平三　　　車 2 進 2
6. 炮三平五　　　車 2 退 2　　7. 仕六進五　　象 7 進 5

黑如改走車 9 平 8，則俥四進二，象 3 進 1，帥五平六，車 2 退 2，俥四退一，成「三把手」絕殺。

8. 後炮平三　　　包 5 進 3　　　9. 炮三平五　　馬 7 進 5
10. 俥四平五！

棄俥砍馬，果斷而精彩。

10. ……　　　包 5 退 3
11. 後炮進四　包 3 平 4
12. 帥五平六　車 9 進 2
13. 俥六退六

終成「鐵門栓」絕殺。

紅方
圖 2-8

圖 2-8，是黑方採取棄子戰術，棄包力爭主動的實例。輪黑方先走：

1. ……　　　車 2 退 4！
2. 傌六退五　卒 5 進 1

紅方逃俥，必送還一傌，黑棄包取得主動權，形成黑車包雙卒的勝勢局面。

黑　方

紅方
圖 2-9

圖 2-9，盤面雙方子力相等，但紅兵種占優，且有先行之利。請看紅方虎口拔牙，棄俥取勢，出奇制勝。

1. 俥一進一　車 3 進 1

黑如車 3 平 9，則傌八進七，包 6 平 3，炮七進五悶宮，紅勝。

2. 俥一退一　車 3 退 1
3. 炮七平五　象 3 進 5　　4. 傌八進九　車 3 平 1

紅方兩用虎口拔牙，黑不能包 6 平 1，因紅有俥一進三

殺！

5. 傌九進七　車 1 平 3　　6. 傌七退九　車 3 平 1

7. 傌九進七　包 6 進 1

黑方被迫變著。屬兩打一還打，不變判負。

8. 俥一進三　包 6 退 2　　9. 仕五退六

以下黑如續走車 1 平 3，則仕四退五，車 3 退 2，帥五平四，鐵門栓殺，紅勝。

## 第四節　困子戰術

對局中把對方的子力圍困起來加以攻擊、殲滅，或限制它發揮作用，以利圍殲，這種戰術叫「困子戰術」。這是中、殘局裏常用的基本戰術，常常用於謀子、攻擊、取勢等戰略目的。

圖 2-10，選自實戰殘局。現輪紅方走棋。紅炮雙兵仕相全對黑馬卒士象全，略優。紅抓住黑馬受制弱點，運用困子戰術攻殺成功。實戰著法是：

1. 炮九平八　……

縮小黑馬活動範圍，加緊對黑馬的圍困。

1. ……　　　象 7 進 5

2. 兵七進一　將 6 進 1

3. 兵七進一　……

黑　方

紅　方

圖 2-10

黑馬已困至絕境，吃住死馬，免得有變。

3. ……　　　卒5平6　　4. 兵二平三　象3退1

5. 仕五進四　卒6平7

紅撐仕準備退炮做殺。黑如改走卒6進1，將被紅炮消滅，也難逃厄運。

6. 相五進三　……

飛相露帥，控制黑將活動範圍，精細！

6. ……　　　將6退1　　7. 兵三進一　將6進1

8. 兵三進一　將6進1

黑將被迫上宮頂！如走將6退1，則兵七平六，紅勝。

9. 炮八退八　……

殘棋炮歸家，對黑馬鬆綁，算準可入局制勝。

9. ……　　象1進3　　10. 炮八平四　卒7平6

11. 兵七進一

紅退炮照將拴住黑方過河卒，再吃黑馬，次序井然。以下進炮吃死卒，再回炮照將，成千里照面絕殺。

圖2-11，這是兩位小同學下的棋。紅方右俥吃卒壓馬，卻沒覺察過河俥已處在十面埋伏之中。這是圍困俥的最好實例。

1. 俥二平三？

這是初學者最愛犯的錯誤，僅圖吃卒痛快，應養成多思考一

黑　方

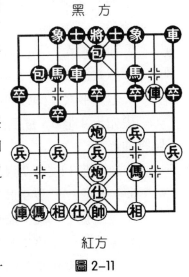

紅方

圖2-11

步棋的習慣。

    1. ……　　　　包2進1　　2. 俥三退一　象7進9

    3. 俥三平七　象3進5　　4. 俥七退一　包5平3

    5. 俥七平九　包2退1

    紅若俥七平八，則包2平3，俥八平七，前炮進一，紅成全局受制之勢。

    6. 前炮平四　包2平1　　7. 俥九平五　卒5進1

    8. 俥五進一　包3平5

    儘管紅俥左衝右突，無奈黑方圍困十分嚴密，只能束手就擒。

    圖2–12，選自古譜《適情雅趣》。紅方運用困子戰術困死黑車，調整帥位，擊斃黑老將。著法如下：

    1. 兵七進一　將4進1

    如黑將4平5，則紅傌四進三臥槽殺。

    2. 俥四平六　包1平4

    3. 俥六進四！　士5進4

    4. 炮九平六　車2平4

    黑如士4退5，紅傌四退六照將抽車。

    5. 炮六進3！　象7退9

    6. 兵三進一　象9退7

    7. 兵三進一　象7進9

    8. 兵三進一　象9退7

    黑如改走象9進7，則兵三

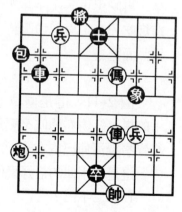

黑　方

紅方

圖 2–12

象棋實戰技法

122

平二，黑必須移開花心卒，紅可調整帥位，控制中路。

9. 兵三進一　象7進9　　10. 兵三平四　象9進7

11. 兵四進一　車4進1　　12. 傌四退六　士4退5

13. 傌六退五　士5進6　　14. 傌五退三　卒5平4

15. 帥四平五

帥占中後，傌吃黑士獲勝。

## 第五節　牽制戰術

是象棋對弈中最常用的一種戰術。由牽制，可以限制對方子力的活動自由，使之陷入被動挨打境地。此時，主動牽制的一方，為了發揮牽制的效果，或抓緊時機，消滅被殲棋子；或集中優勢兵力，攻其薄弱環節，以多勝少，速戰速決。

圖2-13，黑方先走利用牽制戰術，謀吃一子而勝，著法是：

1. ……　　　　　車1進6

2. 帥五進一　車1平6

黑方利用照將之機，調整車位，使之拴鏈紅方俥傌，從而謀取紅傌獲勝。

圖2-14，取材古譜《適情雅趣》。因黑將和雙車位置不

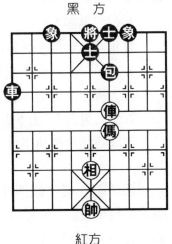

黑　方

紅方

圖 2-13

黑方　　　　　　　　黑方

紅方　　　　　　　　紅方

圖 2-14　　　　　　圖 2-15

利，竟不敵紅方雙傌雙兵。這是紅傌兵牽制雙車的有趣棋
形。紅方先行，邊兵暢通無阻，渡河助攻，終成殺局。著法
如下：

　　1.傌二進四！　……
　　紅用「八角傌」先釘住黑將。
　　1.……　　　　士4進5
　　黑方撐士欲攆走「眼中釘」。
　　2.傌七退五！　士5退6　　3.傌五進四
　　形成紅傌兵牽制雙車，邊兵長驅直入，兵到成功。

　　圖2-15，紅方鐵門栓之勢，牽制著黑方底包和三路底
象不能輕舉妄動。紅強攻黑右翼，策傌過河捷步臥槽，一舉
鎖定勝局。著法紅先：
　　1.後炮平八　……

棄中炮平後炮叫殺，精彩而兇猛，好棋！

1.……　　　　包1平2

黑如馬7進5去中炮，則炮八進七，士5退4（如象3進1，則俥六進八悶殺），俥六進八，將5進1，俥六退一，紅勝。

2.傌九進八　……

因黑底包受牽動彈不得，紅躍傌打包叫殺，著法雄壯有力，精彩之極！

2.……　　　　包2平1　　3.傌八進七　包1平2

4.傌七進九

以下紅傌臥槽成絕殺，紅勝。

## 第六節　攔截戰術

攔截，是破壞對方子力協調、限制對方子力活動的基本戰術。攔截戰術經常採用運子或棄子的手段，截斷對方棋子之間的聯絡或堵塞它們的進攻路線，有攻守兼備的特點。這種戰術在中、殘局中屢見不鮮。

圖2-16，選自古譜《適情雅趣》，名為「遇水疊橋」。該局紅方先行並在第3著法時飛相截攔黑車，騰出炮路，是技巧性的招術。著法如下：

1.炮三進七　……

棄子引離，「圍魏救趙」

1.……　　　　車7退8

2.相五進三！

黑方

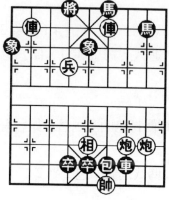

紅方

圖 2-16

黑方

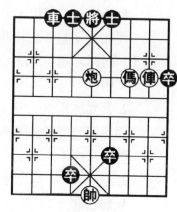

紅方

圖 2-17

騰挪攔截，一著二用，巧妙用相助攻。

| 2. …… | 車7進5 | 3. 炮二平六 | 車7平4 |
| 4. 兵六進一！ | 車4進2 | 5. 兵六進一 | 馬6進4 |
| 6. 俥四平六 | 車4退6 | 7. 俥八進一 | 象1退3 |
| 8. 俥八平七（悶殺紅勝） | | | |

　　圖 2-17，選自古譜《適情雅趣》，名為「打草驚蛇」。
黑車沉車叫殺，紅方巧使攔截戰術，一舉獲勝。著法紅先：

| 1. 傌三進五 | 士4進5 | 2. 傌五進七 | …… |

雙將頓挫，進傌攔車，攻守兼備。

| 2. …… | 將5平4 | 3. 炮五平一 | …… |

炮打邊卒雙重威脅，暗藏殺機和抽車。

| 3. …… | 車3進1 | 4. 炮一進三 | 將4進1 |
| 5. 炮一退一 | 士5進4 | 6. 俥二進二 | 士4退5 |

7. 俥二退七　士 5 進 4

8. 炮一平七（紅勝）

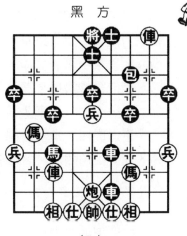

黑　方

紅方

圖 2-18

圖 2-18，選自實戰中局。現輪黑方走棋。表面上看黑可包 7 進 5 打俥叫殺先手得子。但紅炮五進五擊中卒叫將，補士後陣形穩固，雙俥傌炮靈活，還有五路中兵已過河助陣。黑雖多一子，但缺雙象，包正被捉要落後手，將形成互有顧忌的盤面。黑經過沉思利用攔截戰術管住紅炮，充分發揮霸王車的作用，很快鎖定勝局。請看實戰：

1. ……　　　馬 3 進 5 !　　2. 炮五平六　……

紅若吃馬，則包 7 進 5，速勝

2. ……　　　包 7 進 5　　3. 仕六進五　馬 5 進 7

黑包 7 進 2 悶宮和前車進 1 悶殺的雙重威脅，紅無法應付，黑勝。

## 第七節　騰挪戰術

象棋對局中，有時某個棋子占位妨礙自己其他棋子發揮作用，這時可採取照將、要殺、棄子、捉子等手段挪開礙事的棋子，以發揮友鄰棋子的反擊作用，這種戰術叫「騰挪」。這是中局裏常用的一種兇悍潑辣的攻擊手段，也是一種難度較高的運子技巧。

圖 2-19，選自實戰對局。輪黑方走棋，黑方以棄車騰挪戰術展開攻擊，著著緊湊，步步緊逼，構成絕妙殺局。著法如下：

1. ……　　　　車 7 退 3

車送虎口，棄子騰挪，伏有馬 8 進 6 掛角悶殺。著法強勁有力，好棋。

2. 俥七進三　……

黑　方

紅方

圖 2-19

紅如炮二平五照將，則車 5 進 5 硬吃炮，傌四進五，車 7 進 6，仕五退四，馬 8 進 6，帥五進一，車 7 退 1 殺，黑勝。

3. ……　　　　將 5 進 1　　　4. 俥七退一　將 5 退 1

5. 相七進五　車 5 進 5 !

對方暗伏掛角馬殺和悶殺，紅仍不敢吃車。

6. 前傌退六　將 5 平 4　　　7. 俥七平四　車 5 平 8

8. 俥四進一　將 4 進 1　　　9. 傌六進四　將 4 平 5 !

黑方算準紅傌吃車後擋不住車 8 平 6 的雙重威脅。

10. 傌四退三　車 8 平 6 !

黑有掛角和臥槽雙殺，紅顧此失彼，只得認負。

圖 2-20，選自實戰中局。現在輪紅方走棋。枰面上黑方雙車包略優於紅方的俥雙傌炮，但黑棋占位差，紅若挪開中傌、架上中炮，則黑車包受攻厄運難免。紅方把握戰機，採用騰挪戰術移開中傌，準備平中打車，真是一著千斤，著

象棋實戰技法

128

法如下：

俥五退七！

以下紅炮六平五打車叫殺，黑車死定認負。如改車1平6強行兌俥，則俥四進二，士5進6，炮六平五，紅方得子亦不難取勝。

紅方

圖 2-20

圖 2-21，選自古譜《適情雅趣》之「明皇遊宮」。本局紅方採取抽將和棄俥手段進行騰挪，敝開俥路和炮路，最後以雙炮和士角俥配合，做成殺局。著法如下：

1. 俥二進四　將5平4
2. 俥一平六　士5進4
3. 炮五平六　士4退5
4. 兵七平六　……

抽將騰挪，讓出俥的殺路。

4. ……　　士5進4
5. 兵六平五　士4退5
6. 俥七進五！

棄俥殺象照將，騰出炮路。

6. ……　　象1退3
7. 炮六平三　……

抽將選位，調整炮的位置。

黑　方

紅方

圖 2-21

7.……　　　士5進4　　8.炮八平六　士4退5
9.炮三進五（紅勝）

## 第八節　封鎖戰術

　　一方用子力封鎖棋盤上某條線路、某些點或某個局部，使對方子力不能自由活動，從而限制對方子力作用的發揮，破壞對方子力的協同動作，削弱對方的防禦力量或進攻能力，這種戰術叫「封鎖戰術」。

　　在開局階段，封鎖戰術的運用往往帶有戰略性。例如半途列炮中的左炮封車、中炮對屏風馬開局中屏風馬方的雙炮過河，以及巡河炮、騎河炮等都是帶有戰略意義的各種封鎖。封鎖戰術在中、殘局階段的運用更是實例多多，幾乎每局棋中都可見到。下面舉例說明封鎖戰術在棋局中的運用。

　　圖2-22，選自古譜《適情雅趣》的「內攻外禦」。紅方運用封鎖戰術，以炮在八路封住黑方邊卒，使之無法越雷池一步，不能與另一卒及包構成殺勢。而紅方邊兵則可自由挺進，待其進到黑方右翼3路第2線時，即可以雙炮一兵構成殺局，著法如下：

　　1.炮七進二　包2退2　　2.炮七退一　包2進1

　　黑如包2進7，則炮九平八，卒1平2，炮八退七，卒2進一，帥五平六，卒6平5，炮七退五，卒2平3，炮七平五！士5進6，相三退五！卒5平6，帥六進一，以後紅方用炮打掉黑卒，再過邊兵即勝。

3. 炮九平八！

借重炮殺調整炮位並封鎖黑方2路線，使黑方1路卒不能橫移，這就是典型的豎線封鎖。

3. ……　　　將5平4

4. 兵一進一！　包2平1

5. 炮七平八　……

紅用疊炮繼續封鎖黑方2路線。

5. ……　　　卒1進1

6. 兵一平二　卒1進1

7. 兵二平三　包1進5

8. 後炮退五　……

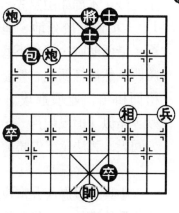

紅方

圖 2-22

黑方想包移左翼，佔據紅方下二路要道，保1路卒橫移強通過封鎖線。紅當然退炮阻攔。

8. ……　　　包1退3　　　9. 兵三進一　包1進1

10. 前炮退四　包1退2　　11. 前炮進二　包1進2

12. 兵三平四　士5進4　　13. 前炮退二　士6進5

14. 後炮平五　士5退6

如黑包1退1，則炮八平六，包1平4，兵四平五，以下兵吃炮，紅勝。

15. 炮五平六　士4退5　　16. 炮八平六　將4平5

17. 後炮平一　將5平4

18. 兵四平五（紅勝）

圖 2-23，選自古譜《適情雅趣》的「追風趕月」，與

第二章　基本戰術

江湖棋局「紅鬃烈馬」有異曲同工之妙。本局如由黑先，包2進1，一步置紅於死地。但紅方先行，借傌助戰，進兵下底，封鎖將門，然後紅傌左右盤旋，由臥槽而掛角，連環進攻，著法奧妙，酷似「追風趕月」，黑終無力回天，著法（紅先勝）：

紅方

圖 2-23

1. 兵四平三！ ……

小兵一般逼入九宮攻殺，但此著兵移宮外，這是典例迂迴戰術的展現，有關此術將在本章第十六節詳細介紹。

1. …… 　　將5平6

黑如走包2進1，則紅兵三進一，卒1進1，傌一退二，包2進1（如改走卒1平2，則傌二退三，下一手傌三進四掛角殺），傌二退四，包2退1，傌四進六，包2平4，傌六退八，卒1平2，傌八進七，卒2平3，傌七退六，卒3平4，傌六進四掛角殺。黑卒慢一步不能平中遮住帥路。

2. 傌一退二　包2進2

黑如包2進1，紅兵三進一，將6平5，下著傌二退三繼而掛角殺。

3. 兵三進一 ……

進底兵照將緊鎖將門，獲勝關鍵！

3. …… 　　　將6平5　　4. 傌二退四！……

如傌二退三，則黑包 2 平
5，解脫危險。

    4. ……         包 2 退 1

    5. 傌四進六   包 2 平 4

    6. 傌六退八   卒 6 平 7

    7. 傌八進七   卒 7 平 6

    8. 傌七退六

再傌六進四掛角，紅勝。

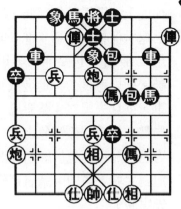

黑　方

紅方

圖 2-24

    圖 2-24，選自實戰對局。
現輪紅方走棋，經過推敲利用封
鎖戰術，大膽棄俥，然後俥封中
線再肋道成殺。請看著法：

    1. 俥一平五！  士 6 進 5     2. 俥六平五    將 5 平 6

    3. 傌四進三    車 8 平 7     4. 俥五進一    將 6 進 1

    5. 炮五平四

    是局係採用棄子、封鎖、再棄子、堵塞的聯合戰術，構
成絕殺的典型戰例。

## 第九節　閃擊戰術

    當進攻方走棋閃開一子後露出後面的棋子，形成兩個
棋子向對方進行攻擊的著法稱為「閃擊」。這種閃擊戰術
在實戰對局中頗為常見，往往帶有突然性和雙重威脅，令
對手難以防範而收到出其不意的攻擊效果。

圖 2-25，選自實戰對局。
枰面上，黑馬踏相踩傌，紅如傌
七退六保相，則馬 4 進 6 叫殺，
炮二平四、包 2 平 8，黑方優
勢。紅思考良久，走炮八平七打
車，欲兌去黑方 4 路惡馬，緩和
局勢，乍看卻係解危之著。但黑
方迅速調車雙包於紅右翼閃擊，
迫對手城下答盟。請看實戰（紅
先黑勝）：

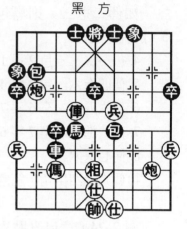

黑　方

紅方

圖 2-25

1. 炮八平七　車 3 平 8

黑如誤走象 1 進 3，則紅傌
六退一得馬。

2. 傌七進六　車 8 進 1　　3. 相五進七　包 6 平 7

至此紅雖有一兵過河，但缺相怕包，黑平包叫殺，漸入
佳境。

4. 帥五平六　包 7 進 4　　5. 帥六進一　包 7 退 1

6. 仕五進六　車 8 進 1

紅方改走仕五進四稍好。

7. 帥六退一　包 7 進 1

紅方改走兵四進一較好。

8. 仕四進五　車 8 進 1

黑進車伏包 7 退 3 和退 5 之著，逼紅方上帥。

9. 帥六進一　包 7 退 1　　10. 仕五退四　包 2 平 8

黑運二路包叫殺，形成車雙包歸邊之勢，以下雙包虛
鎮，引而不發，紅敗象已呈。

11. 傌六退五　　包 8 進 6
12. 帥六退一　　包 7 進 1
13. 帥六進一　　包 8 平 9
14. 炮七平八　　士 6 進 5
15. 兵九進一　　車 8 退 3

以下黑平車右翼絕殺，紅認
輸。

圖 2-26

圖 2-26，選自古譜《適情
雅趣》的「英雄貫鬥」。是局黑
方霸王車、沉底包已構成殺局。
紅方借先行之機，第 5 著棄炮
「閃擊」，妙手回春。著法如下：

　　1. 兵三進一　　將 6 退 1

　　2. 兵三進一　　將 6 進 1

黑如改走將 6 平 5，則紅傌六進七臥槽，將 5 平 4，俥
五平六殺，紅勝。

　　3. 炮八平四！

閃擊戰術，解殺還殺，妙手！

　　3. ……　　　車 6 進 1　　4. 炮八進八　　士 5 進 4

　　5. 俥五進六，紅勝。

圖 2-27，選自古譜《適情雅趣》中的「曲突徙薪」。

在殺法練習裏出現過此題。但在戰術運用中，它又是閃
擊戰術的典型。紅方首著騰挪閃擊，移花接木，解殺還殺，
饒有趣味。著法如下：

紅方

圖 2-27

紅方

圖 2-28

1. 俥八平二！　車 8 進 5　　2. 炮八進七　　象 3 進 1

3. 俥六進一！　將 5 平 4　　4. 兵六進一　　將 4 平 5

5. 兵六進一，紅勝。

# 第十節　閃將戰術

　　進攻方閃開一個棋子露出後面的棋子直接攻擊對方的將（帥），形成照將的著法，稱為「閃將」。這種戰術在實戰中十分常見，也是「閃擊」的一種特殊形式，謀子的威力特大。

　　圖 2-28，這是利用閃將戰術構成殺局的一個排局。現輪黑方走子，勝法簡單。旨在使讀者區分與「閃擊」戰術的不同。著法如下：

1. ……　　　　包 6 退 6

2. 帥五進一　　車 8 平 5

三條縱線上被黑方將、車、包所控制，紅帥無處藏身，黑勝。

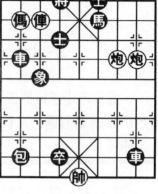

黑　方

紅方

圖 2-29

圖 2-29，選自古譜《適情雅趣》的「勞問將士」。

紅方利用頓挫、棄子、引離、閃將等戰術組合，妙手入局，請看著法：

1. 炮三進三　　士 6 進 5

2. 俥七進一！……

重要的是行棋次序，不讓黑將躲向中路。

2. ……　　　　將 4 進 1

3. 炮二平六　……

棄子引離，調虎離山，誘開黑車，才有下一步的車馬閃將妙殺。

3. ……　　　　車 2 平 4

4. 俥七退一　將 4 退 1

5. 俥七平五，紅勝。

黑　方

紅方

圖 2-30

圖 2-30，選自古譜《適情雅趣》的「陰持兩端」。是局紅方採取閃將戰術解將還將，解殺還殺。著數雖少，招法

頗有精意。著法如下：

1. 前俥平六　　將4平5　　2. 俥七平五！ 紅勝。

## 第十一節　抽將戰術

進攻方走子後形成一面照將或解將還將，一面捉吃對方棋子或攔截選位，改善自己的子力位置，這種著法叫「抽將」。

圖 2-31，選自實戰對局。現輪紅方走子，枰面上黑雙車一馬對紅俥雙炮，子力占優。但紅採取抽將戰術，奪得黑一馬，結果獲勝。請看紅方的精彩著法：

1. 炮五進三！ 將5平4

黑如走車5退2，則俥三退四抽吃黑車，如改走馬5進4，則紅俥三退一殺！

2. 俥三退二　士6進5

3. 俥三平五

以下紅方俥雙炮兵士相全對黑雙車雙士，已成勝局。

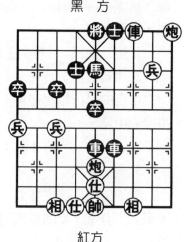

黑　方

紅方

圖 2-31

圖 2-32，選自古譜《適情雅趣》的「勇退急流」。本局展示了俥傌炮聯攻和抽將的戰術技巧，構成勝局。著法紅先：

象棋實戰技法

1.傌二進三　車6退4

黑如包 6 進 1，則炮九進三，象 5 退 3，俥六進三，紅勝。

2.炮九進三　象5退3

3.俥五平二　馬7進5

黑如士 5 進 4，則炮五退四，再俥二退四，紅勝定。

4.俥二退四　卒4進1

5.俥六退五　卒5平4

6.帥六進一　車6平7

7.俥二進四

捉死黑馬，紅得子勝定。黑如接走車 7 進 5，企圖在紅俥二平五吃馬以後，應以車 7 平 4，帥六平五，車 4 平 5，牽住紅方俥炮僥倖成和，則紅可俥二進二，改攻黑方中士，黑唯有車 7 平 4，帥六平五，車 4 退 5，回車救駕。這時紅帥五平四，下著俥二進一，黑負。

圖 2-33，選自實戰對局，現輪紅方走子。深得抽將戰術要領，一招謀子取勝。著法如下：

1.俥八平七！

黑　方

紅方

圖 2-32

黑　方

紅方

圖 2-33

紅方下著連將帶抽，一著定乾坤。黑已進退維谷，如將5進1，紅則俥七退一殺！如包3平4，紅俥七退五照將帶卒抽車，無論怎樣都要失子，只有認輸。

## 第十二節　引離戰術

用棄子或兌子手段強制性地將對方某個棋子引離重要的防禦位置，這種戰術叫「引離」。它的戰術主題思想類似兵法中的「調虎離山」之計。不過，引離是帶強制性的，對方不得不應。引離戰術是重要的進攻手段之一，因為帶有強制性，所以這種戰術常和照將、叫殺、捉子、牽制等攻擊性著法結合在一起，並且經常採用棄子手段來實現。下面舉幾個例子。

圖2-34，選自古譜《適情雅趣》中「開渠引水」。譜著紅先勝，採取棄俥引將，騰開炮路，請看著法：

1. 俥二平四！　　將6退1
2. 炮三平八！　　卒2平3
3. 俥六進七　　　將6進1
4. 兵九平八，紅勝。

但據研究，黑第2著若改為士4進5捨車換炮，則炮八退五，卒2進1，兵九平八，卒2平3，帥六平五，車6退2，俥

黑　方

紅方

圖2-34

黑　方

紅方

圖 2-35

黑　方

紅方

圖 2-36

六平五，卒 3 平 4，兵七進一（俥五進六去仕，卒 4 進 1 黑
勝），車 6 平 5 兌死俥，可成和棋。

　　圖 2-35，選自實戰對局。紅採取棄子引離戰術，右俥
左移送吃，一招制勝。著法如下：

　　1. 俥四平八！

　　黑如車 2 進 8 接受棄車，則紅俥九進二，士 5 退 4，俥
九平六，將 5 進 1，傌六進四，紅勝；又如黑車 2 平 3 躲
避，則紅傌六進四，包 9 平 1，俥八退一，紅多子勝。

　　圖 2-36，選自古譜《適情雅趣》的「力敵萬人」。採
用棄子引離術獲勝。紅先，著法如下：

　　1. 俥二平五！　士 6 退 5　　2. 兵六平五　　將 5 平 4

　　3. 傌三進四！　象 5 退 7　　4. 傌四退六！　卒 3 平 4

5.傌六進八　　卒4進1　　6.傌八退七！馬1退3

7.俥九進九，紅勝

## 第十三節　吸引戰術

進攻方用棄子或兌子手段強制性地將防守方的將（帥）或某個棋子吸引到易受攻擊或自相堵塞的位置，這種戰術叫「吸引」。在實戰對局中，它和「引離」戰術一樣，十分常見，而且常和照將、叫殺、捉子、封鎖、堵塞等戰術結合運用，同時常常採用棄子手段，迫使對方不得不應。吸引戰術在實戰對局中也有多種多樣的表現形式，而且經常與引離戰術配合在一起，達到攻殺入局的目的。下面介紹幾個實例。

圖2-37，選自古譜《適情雅趣》中「以恩塞責」。此局紅方俥四平五一著巧棄一俥，吸引黑將至絕地，以單炮縱線擊斃黑將，妙不可言。著法紅先如下：

1.俥四進七　　　將4進1

2.俥四退二！　　將4平5

3.俥四平五‼　　……

引將上三樓，以炮擊斃。黑如將5平4，則紅俥五平六照將抽車亦勝。

3.……　　　　　將5進1

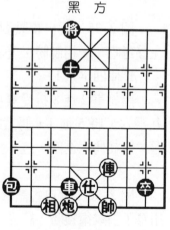

黑　方

紅方

圖2-37

4. 炮六平五！ 紅勝。

圖 2-38，選自古譜《適情雅趣》中「落花流水」。是局採取棄子引離和吸引戰術，構成傌後炮的妙殺。著法如下：

1. 俥六進三！ 士 5 退 4
2. 俥九平四！ 將 6 進 1
3. 兵三平四！ 將 6 進 1

黑如將 6 退 1，則紅炮一平四殺。

4. 傌三進五　 將 6 退 1
5. 傌五進三　 將 6 退 1

黑如將 6 進 1，則紅傌三進二，結果同正變。

6. 傌三進二　 將 6 進 1
7. 炮一進二，紅勝。

黑　方

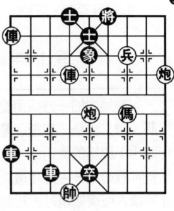

圖 2-38

黑　方

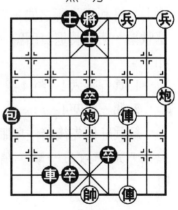

圖 2-39

圖 2-39，選自古譜《適情雅趣》中「三請諸葛」。紅方採用棄去一兵和雙俥的吸引戰術，最後以重炮成殺。著法如下：

1. 兵三平四　 將 5 平 6
2. 俥三進五　 將 6 進 1
3. 俥三進八　 將 6 進 1
4. 俥三退一　 將 6 退 1
5. 前俥退一　 將 6 退 1
6. 後俥平四！ 士 5 進 6

7. 傌三平四！ 將6進1　　8. 炮一平四！　士6退5
9. 炮五平四，紅勝。

# 第十四節　堵塞戰術

對局中的一方採用棄子手段迫使對方子力自相堵塞其將（帥）出路；或運子塞對方象眼、象路，破壞對方雙象（相）聯絡的戰術叫「堵塞戰術」。這是中、殘局常用的基本戰術之一。這種戰術能削弱對方的防守能力，導致攻勢擴大或構成精妙的殺局。下面舉例說明。

圖2-40，枰面上黑只須卒7平6成殺，紅傌「遠水難解近渴」。紅利用先行之機，巧施堵塞戰術，使黑將退無所歸。著法如下：

1. 兵五平六！　將4退1
2. 傌三進四！

紅兵紅傌先後堵住象眼，難擋兵六進一致命一擊，精巧制勝。

黑方

紅方

圖 2-40

圖2-41，枰面上黑車雙包三子歸邊且馬踩三子，紅勢已危。但紅借先著之利，採取堵塞戰術，妙手連珠，搶先入局。

1. 傌四進三！……

進俥催殺！伏「大膽穿心」殺法。

1. ……　　　馬4退3

黑如改馬4退5去炮，則紅炮二平五，車7平4，俥七進三，車4退7，仕四退五，包8退8，帥五平四，卒9進1，相五進三，卒7進1，炮五退四，卒7進1，兵三進一，以下紅俥七退二，再平五成殺。黑如馬9進7，紅俥四退二後，再俥七平五硬殺象，亦勝。

2. 俥四平一！　　……

蹩住馬腿，下著二路炮沉底做殺！

2. ……　　　馬9退7

3. 炮二進三　　象7進9

4. 炮二退一！　　……

堵塞戰術！塞住象眼，紅俥底線照將成殺，黑如將5平6，則俥一進一照將亦殺，紅勝。

4. ……　　　象9進7

5. 俥一退二，紅勝。

紅方

圖2-41

黑　方

紅方

圖2-42

圖2-42，選自古譜《適情雅趣》中「拔本塞源」。是局紅方棄俥入局，採取堵塞悶殺、抽將頓挫等戰術，一舉擊

潰黑棋。著法如下：

1. 俥二平五！……

黑如車 5 退 7 去俥，則紅兵七進一再用炮，成悶殺。

1. ……　　　士 6 進 5　　2. 俥一進五　士 5 退 6
3. 炮二進五　士 6 進 5　　4. 炮二退八　士 5 退 6
5. 炮二平五，紅勝。

## 第十五節　借力戰術

　　對局中的一方借用自己某一兵種子力的力量或作用，運動另一兵種子力，以展開攻殺的戰術，叫「借力戰術」。借力戰術有幾種表現形式，例如借炮使傌、借俥使傌、借傌使俥、借炮使俥、借俥使炮等，有著較強的攻殺力。下面介紹幾個實例。

　　圖 2-43，選自古譜《適情雅趣》中的「胡騎迫背」。別名「借俥使傌」，因紅方棄俥引黑將出洞後借照將發揮傌的作用而得其名。該局充分展示了借力戰術的巨大威力。著法如下：

1. 俥四進一！　將 5 平 6　　2. 俥五平四　　將 6 平 5
3. 傌六進四　　將 5 平 6　　4. 傌四進二　　將 6 平 5
5. 俥四進三，紅勝。

　　圖 2-44，選自古譜《適情雅趣》中「鴻門碎鬥」。枰面上乍看紅方無殺，黑方卻殺機四伏。紅方先行，雙將後棄俥入局，傌借炮力，形成絕殺，耐人尋味。著法如下：

黑　方

紅方

圖 2-43

黑　方

紅方

圖 2-44

1. 傌四進六　車 1 平 4
2. 俥四進一　士 5 退 6
3. 傌六進四　將 4 平 5
4. 傌四進六！　紅勝。

　　圖 2-45，選自古譜《適
情雅趣》中「丹山起鳳」。此
局紅方先走，妙用借力戰術，
以抽將選位，移花接木，替出
底線四路傌，然後傌炮配合，
構成殺局。請看著法：

1. 傌七退五　包 2 平 5
2. 傌五退三　包 5 平 4
4. 傌五退三　包 5 平 4

黑　方

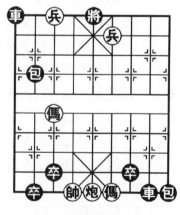

紅方

圖 2-45

3. 傌三退五　包 4 平 5
5. 傌四進五　包 4 平 5

6. 傌五進四　包5平4　　7. 傌四進五，紅勝。

# 第十六節　迂迴戰術

進攻方在正面不易得手的情況下，有意識地組織子力繞向敵後或從側翼繞到另一側翼進行攻殺或捉子的戰術，叫「迂迴戰術」。這也是中局裏常用的戰術。下面舉幾個實例。

圖 2-46，這是傌兵例勝包單象的實用殘局。紅傌採用迂迴戰術獲勝。著法如下：

1. 帥五進一　象7進9
2. 傌七退六　象9退7
3. 傌六進五　包3退2
4. 兵五平六　將4平5
5. 帥五平四　包3進5
6. 傌五進七　包3平6
7. 兵六平五　將5平6
8. 傌七退五　包6退2
9. 帥四進一　象7進5
10. 傌五退六　象5退7
11. 傌六退五　象7進5
12. 傌五退四　象5退7
13. 傌四進三　象7進5
14. 傌三進二　象5退7
15. 傌二進三　象7進5
16. 傌三進二

黑　方

紅方
圖 2-46

紅傌逼將至左翼，再用迂迴戰術，傌由自己帥後轉移至

黑左翼，黑包不能蹩傌腿，認負。

圖 2-47，枰面上紅兵坐花
心，控制黑將活動，黑包又為紅
帥牽制，紅傌只要調到黑方右翼
即勝。但為黑包所阻，紅方以退
為進，採取迂迴戰術，退傌至帥
底轉向黑棋右翼做成殺局。與上
局一樣，都是迂迴戰術在殘局中
運用的經典棋例。紅方先行，著
法如下：

x

黑　方

紅方

圖 2-47

1. 仕五進四　卒 6 平 7
2. 仕六進五　卒 7 平 6
3. 傌五進三　卒 6 平 7
4. 傌三退四　包 4 進 3
5. 傌四退三　包 4 退 3
6. 仕五退四　包 4 退 1
7. 傌三退五　卒 7 平 6
8. 傌五退六　卒 6 平 7
9. 傌六進七　卒 7 平 6
10. 傌七進八　卒 6 平 7
11. 傌八進七　包 4 進 1
12. 傌七進八，紅勝。

黑　方

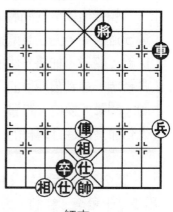

紅方

圖 2-48

圖 2-48，本局紅方採用迂迴戰術把雙相運至右翼攔阻
黑車防殺，然後巧過邊兵，暗渡陳倉，著法曲折微妙。紅先

第二章　基本戰術

**149**

勝：

1. 相七進九　將6退1　2. 相九進七　將6進1

3. 相五進三　將6退1　4. 相七進五　將6進1

5. 相五退三　將6退1

黑如改走車9進1，則紅仕五進四要殺！車9平6，俥五進五（照將「頓挫」，取勝要著！），將6退1，俥五退六，車6平9，兵一進一，將6進1（車9進2，俥五進二要殺，紅勝），俥五進六，將6退1，俥五退三要殺，車9平6，仕四退五，下著紅兵一進一，邊兵渡河，紅勝。

6. 兵一進一，紅勝。

## 第十七節　頓挫戰術

頓挫是象棋對局裏運子戰鬥的一個重要次序。它是指運子過程中，先在某處進行停頓，採取逼迫性的手段（如伏殺、悶殺、抽將、伏抽、捉吃、兌子等），作為中間過渡著法，達到預期目的（如爭先、謀子、掃兵、擴勢、牽制、閃擊、換位、攻殺、引將、解殺、解圍，等等），然後有節奏地進行轉移的一種戰術。下面舉例說明。

圖2-49，選材於《精巧實用殘局》。紅方炮兵對黑方馬雙卒士象全。紅帥、炮、兵三子占位極佳，黑方子力則顯鬆散。然而紅方要想獲勝，畢竟勢單力薄，必須精心策劃。且看紅巧妙地運用頓挫戰術，最終獲勝。著法如下：

1. 炮六退一　象1進3

紅方退炮擬移二路成悶殺，黑上象棄馬實出無奈。

2. 炮六平九　卒 9 進 1

3. 炮九退二　……

向右翼轉移，準備做殺！

3. ……　　　卒 9 平 8

4. 炮九平一　卒 8 平 9

5. 炮一平四　……

平炮要殺引黑卒於邊線，再平四路，是頓挫有致爭先的好棋。

5. ……　　　卒 9 平 8

6. 炮四進二　卒 7 進 1

7. 炮四進一　卒 7 進 1

8. 炮四平二　象 3 退 5

9. 炮二平五　……

紅炮反覆連續頓挫，終於調運二路線要悶殺，黑方被迫退象，構成「鐵門栓」殺勢。

9. ……　　　卒 7 平 6

10. 帥五平六，紅勝。

圖 2-50，選自實戰對局。雙方子力完全相等，然紅炮鎮中路，俥傌侵入黑陣左右夾攻，呈優勢。現輪紅方走子，請看頓挫謀子術。著法如下：

1. 俥二平四　包 7 進 1　　　2. 俥四進二　包 7 平 9

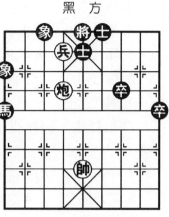

黑　方

紅方

圖 2-49

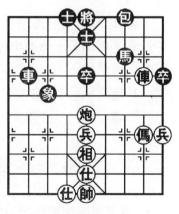

黑　方

紅方

圖 2-50

3. 俥四平三　卒 5 進 1

4. 炮五平七　車 2 平 8

5. 傌二退四　車 8 退 1

6. 炮七平八　士 5 退 6

7. 炮八進三！

伸炮打車，頓挫謀子，妙手！

7.……　　馬 7 進 6

8. 炮八進二　士 4 進 5

9. 俥三平一

進炮叫將紅炮脫身，黑失子負。

黑　方

紅方

圖 2-51

圖 2-51，選自古譜《適情雅趣》中「兩虎共鬥」。枰中紅先平炮叫殺，繼而棄相打車，乘機炮調中路，以雙俥炮成殺。著法如下：

1. 炮八平七！　車 2 平 3　　2. 相五進七！　車 3 進 4

3. 炮七平五，紅勝。

# 第十八節　等著戰術

　　等著是殘局裏經常用的一種基本戰術。它是指占勝勢或優勢的一方以走停著或閑著等待對方自趨絕境的一種戰術。下面舉例說明。

圖 2-52，是單俥巧勝雙士的實用殘局。紅方利用等著

戰術，採取各個擊破的辦法先破
去黑士，形成獨傌擒孤士的例勝
殘局。著法如下：

　1. 傌九進八　　士５退６

　2. 傌八退七　　將５退１

　3. 帥六退一！……

恰到好處的等著！迫黑走出
唯一一步的不利應著。

　3. ……　　　　將５退１

　4. 傌七進八！……

進傌捉士，黑如走士４退
５，則帥四平五，黑困斃速敗。
又如改走士６進５，則帥四進一
再等一著，黑必丟士亦負。有關
單傌必勝單士的技法，請看下一
個棋例。

黑　方

紅方

圖 2-52

圖 2-53，這是單傌例勝單
士的鏡頭之一。紅先行，採用等
著可快速獲勝。請看著法：

　1. 傌六進八　　士５退６

　2. 帥五進一！……

等著！逼黑士自投羅網。

　3. ……　　　　士６進５

　4. 傌八進七！　將４退１

　5. 傌七退五，照將抽吃士紅勝定。

黑　方

紅方

圖 2-53

圖 2-54，選自古譜《適情雅趣》中「王母蟠桃」。紅採用等著迫使黑車棄守中路，紅俥搶佔中線後，構成「海底撈月」殺勢。著法如下：

1. 帥四退一！　車5平8
2. 俥四平五　　車8平7
3. 帥四平五　　車7平8
4. 俥五退四！　車8進8
5. 帥五進一　　車8平4
6. 俥五進四！（紅勝）

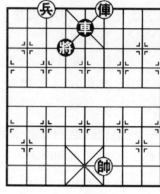

黑　方

紅方

**圖 2-54**

## 第十九節　冷著戰術

> 冷著泛指乘人不備、出人意料的著法。常令人防不勝防，殘局中車馬配合使用最為常見。冷著戰術和其他戰術（如運子、棄子、獻子等）結合運用，更具有出奇制勝的效果和引人入勝的妙處。現舉例說明。

圖 2-55，選自實戰對局。枰面上黑多卒且正捉紅相佔有優勢。紅方冷箭突發，黑中圈套。
現輪紅方走棋，請看實戰：

1. 兵四進一　……

進兵佯攻，設下釣餌誘對方上鉤。

1. ……　　　卒5進1

上當受騙，貪吃相失察！應改走卒3平4，黑方優勢亦

然。

2. 兵四進一 ……

冷著！棄兵引將巧妙，也是前一著法的連續動作，令黑防不勝防。

2.…… 　　將5平6

只能如此。若不吃改走將5退1，則傌八進六，紅勝。

炮六平四……

打死黑馬，可見冷著戰術之妙。

3.…… 　　包9退5

4. 炮四進二　包9平6

5. 炮四平一　卒5平6

6. 傌八進六（紅多子占優）。

圖2-56，選材於《象棋中局戰術與戰理》。黑方抓住紅方的弱點，採取調虎離山之計，然後運用冷著戰術妙得一炮。現輪黑方走子，請看實戰：

1.…… 　　卒3進1！

2. 傌八平七　車4平2！

3. 傌七退四　包6退1！

棄卒調離紅傌（紅如不吃卒而躲傌，黑卒過河繼續挺進優勢明顯），紅傌搶佔要道後，現退炮為冷著，暗伏車2退

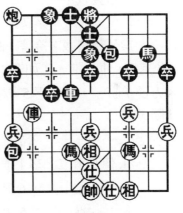

黑　方

紅方

圖2-55

黑　方

紅方

圖2-56

4 捉死紅炮。

4. 傌三進四　　車 2 退 4
5. 相五進七　　包 1 平 2
6. 俥七平八　　包 2 退 5
7. 炮九平七　　車 2 平 3

黑吃炮得子勝。

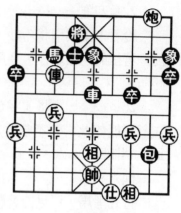

黑　方

紅方

圖 2-57

圖 2-57，選自《象棋中局戰術與戰理》。由中炮橫俥對屏風馬雙包過河演變而來。枰面上紅方多兵，黑馬又被捉死，形勢對黑不利。黑方審勢後，巧出冷著，請看實戰：

1. ……　　　　卒 7 進 1！　　2. 俥七進一　……

棄卒為精妙之冷著！暗藏殺機。如紅改兵三進一，則包 8 退 1，俥七進一（如改走帥五退一，則包 8 平 3 打俥，黑方多子勝），包 8 平 5，相五退七，包 5 平 3 抽吃紅俥，黑勝。

2. ……　　　　卒 7 進 1　　3. 俥七進一　　將 4 退 1
4. 俥七退二　　卒 1 進 1　　5. 俥七平二　　包 8 平 6
6. 俥二平一　　包 6 退 1　　7. 俥一平六　　包 6 平 9
8. 兵七進一　　車 5 平 3　　9. 俥六進一　　將 4 平 5
10. 俥六平五　　將 5 平 4　　11. 俥五平一　　包 9 退 2

幾個回合的拼鬥，局面迅速簡化。黑雖殘士象，但有驚無險。現退包正著，如改包 9 平 1，則俥一平六，將 4 平 5，俥六退四，黑無勝機。

12. 俥一平六　將4平5　　13. 俥六退四　卒7進1

14. 炮二退五　卒7進1　　15. 炮二平七　包9進4

16. 帥五退一　車3平5　　17. 帥五平六　卒7平6

18. 俥六退一　車5進2　　19. 炮七退四　車5平1

車包雙卒，黑方已勝。

## 第二十節　誘著戰術

一方採取利誘對方的著法，使對方接受誘餌或引誘以後，其將（帥）或子力跌入陷阱或陷入不利境地，這種戰術稱為「誘著戰術」。它也是心理戰術的一個方面，包括誘離、誘入、誘吃、誘捉等各種形式的誘著。下面介紹幾個實例。

圖2-58，雙方戰局如火如荼，黑包鎮中路，六子歸邊，且車7進1要殺。現輪紅先行，將計就計，進俥臥槽，採取誘著戰術而獲勝。著法如下：

1. 俥二進三　車7進1

正中紅方圈套，錯失獲勝良機。正著應為車7平5棄俥殺士，再採取棄子騰挪即可取勝。接下來紅仕六進五，馬8進6，帥五平四，馬9進7，帥四平五，車9平5，帥五平六，馬7

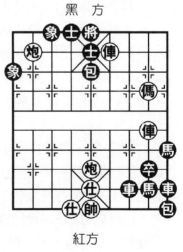

黑　方

紅方

圖 2-58

進 6，黑勝。

　　2. 俥四退八　　車 7 退 8
　　3. 俥四進九　　……

棄子吸引，黑將已入絕境。

　　3. ……　　將 5 平 6
　　4. 俥二進五，紅勝。

　　圖 2-59，選自古譜《適情雅趣》中「濟弱扶傾」。此局紅方「聲東擊西」進俥做殺，佯攻黑方 4 路肋道，誘出左馬，然後沉俥底線乘隙進擊，又棄俥爭先以傌兵伏擊獲勝。紅方先走，著法如下：

　　1. 俥二進四！　　馬 7 進 6
　　2. 兵七平六　　　將 4 退 1
　　3. 俥二進五！　　馬 6 退 7
　　4. 兵四進一！　　馬 7 退 8
　　5. 傌八進七！　　紅勝。

　　圖 2-60，選自弈完 13 個回合後的一盤中局。枰面上，黑方借包使馬企圖迫被攻的紅俥逃走，以反先奪勢。面對生死攸關的時刻，紅冷靜思考，採取誘著戰術，獻俥策傌搶攻，一氣呵成妙殺。紅方先行，著法如下：

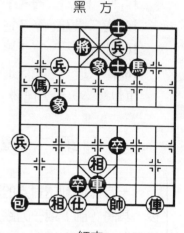

<div style="text-align:center">黑　方</div>

<div style="text-align:center">紅　方</div>
<div style="text-align:center">圖 2-59</div>

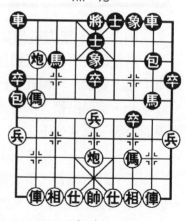

<div style="text-align:center">黑　方</div>

<div style="text-align:center">紅　方</div>
<div style="text-align:center">圖 2-60</div>

1. 傌八進六　……

紅棄俥，拍傌直奔臥槽，好棋！紅如改走俥二平一，攻勢蕩然無存。

1. ……　　　包 8 進 7

黑如車 1 平 3，則俥二進五白得一馬。

2. 傌六進七　將 5 平 4　　3. 俥八進六！　士 5 進 4

黑如車 8 進 1，則紅炮五平六，車 1 平 3，俥八平六，士 5 進 4，俥六進一，車 8 平 4，炮八進一！車 3 進 1，俥六進一，將 4 平 5，俥六平七，紅勝定。

4. 炮五平六　包 1 平 4　　5. 俥八平六　士 6 進 5

6. 炮八平六　包 4 平 3

黑如改將 4 進 1，則炮六退二，士 5 進 4，俥六進一，將 4 平 5，俥六進一，將 5 退 1，俥六平四殺。

7. 俥六平九　包 3 平 4　　8. 俥九進三　將 4 進 1

9. 前炮退一　象 7 進 9　　10. 前炮平八　包 4 平 5

黑如包 4 平 3，則炮八進二，將 4 進 1，俥九退五成絕殺。

11. 兵五進一　車 8 平 1　　12. 炮八進二　將 4 退 1

13. 炮八退七，紅勝。

## 第二十一節　雙重威脅戰術

　　一著棋同時給對方兩個方面的威脅，例如，一面捉子，一面要殺或同時從兩個方面給將死的威脅，這叫「雙重威脅」。因為有將死對方的威脅，雙重威脅的戰術結果就不是僅僅限於一方得子，一方失子，而是往往發展成一方獲勝，一方敗北。下面介紹幾個實例。

圖 2-61，雙方子力相等，形勢十分嚴峻。但紅方有先行之利，採取雙重威脅戰術，率先成殺。著法如下：

1. 炮三進二！　象5退7
2. 俥二平八　……

紅方棄炮後，平俥捉車，雙重威脅：一方面脅以俥八進二殺，一方面脅以進傌臥槽殺。

2. ……　　　象7進9
3. 俥八進二　士5退4
4. 俥八平六，紅勝。

紅方

圖 2-61

圖 2-62，此局亦是雙重威脅戰術的典型局例。紅先進俥照將後平右脅埋伏雙殺，一箭雙雕。黑面臨紅方的兩翼夾擊，顧此失彼，無法解圍。著法如下：

1. 俥六進二　將5退1
2. 俥六平四！車2進3

黑如士4進5，則傌八進七臥槽殺！又如黑士6進5，也是臥槽馬殺。

3. 炮二進七　士6進5
4. 俥四進一，雙將殺。

黑　方

紅方

圖 2-62

象棋實戰技法

160

圖 2-63，雙方雖大子相
等，但紅方缺士少兵，乍看形勢
不樂觀。現輪紅方先走，採取雙
重威脅戰術，構成多子必勝局
面，著法如下：

1. 俥八進六！　後車進 1

雙重威脅：一面脅以大膽穿
心殺，另一面是紅俥咬車。黑車
邀兌解殺，無奈之著。

2. 俥八平九　包 1 退 3
3. 傌七退九　包 1 進 7
4. 仕五進四

成多子必勝之勢。

黑 方

紅方

圖 2-63

## 第二十二節　解將還將戰術

一方用還照對方將帥的方法解除對方照將的著法叫
「解將還將」，這是象棋中殘局戰術裏常用的一種反擊戰
術。下面舉例說明。

圖 2-64，取自古譜，名為「欲罷不能」。雙方正處激
烈對攻狀態，但現輪紅棋先走，請看紅妙用「解將還將」術
獲勝：

1. 炮七進五　士 4 進 5　　2. 炮七平三　車 8 進 5
3. 炮三退九！　車 8 退 9

雙方都用了「解將還將」術，但紅有進炮棄俥妙著。

黑方

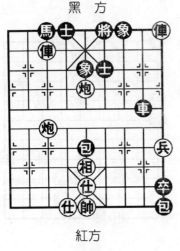

紅方

圖 2-64

黑方

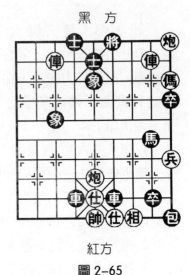

紅方

圖 2-65

4.炮三進四！　車8平9　　5.炮三平四　　將6平5

6.俥七進一，紅勝。

　　圖 2-65，枰面上黑方「二鬼拍門」之勢猛一看紅方難以阻擋，紅雖先行而且三子歸邊，但難成連殺。細看紅隱藏「解將還將」的妙手。請看著法：

　　1.俥二進一　　將6進1

　　黑如象5退7，則紅俥二平三，將6進1，俥三退一（將6退1，傌一進二殺），將6進1，俥三退一，將6退1，傌一進二紅勝。

　　1.炮五進六!!　　士4進5

　　棄炮打士，暗藏反照將做殺，黑吃炮實屬無奈。

　　3.俥二退一　　將6退1　　4.傌一進二　　象5退7

　　5.俥七進一　　士5退4　　6.俥七平六　……

象棋實戰技法

162

棄俥殺士，吸引黑車，調虎
離山，爭得先機，為紅俥占花心
取勝創造了條件。

　　6.……　　　車4退8

　　7.俥二平五

以後傌二退三，雙將成絕
殺。

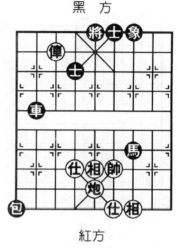

黑　方

紅方

圖2-66

　　圖2-66，選自實戰殘局，
紅炮正照黑將，現輪黑方走棋，
退馬反照將，係解將還將術，一
著定乾坤：

　　1.……　　　馬7退5！

以下無論紅方進炮吃馬還是退帥避將，黑均車2平6照
將殺紅。

## 第二十三節　解殺還殺戰術

　　在對方進行要殺的情況下，立刻發動反擊，進行反要
殺，這種著法叫「解殺還殺」，也是中、殘局裏常用的一
種反擊戰術。下面舉例說明。

　　圖2-67，本局紅傌照將後，出帥解殺還殺，妙不可
言。紅方先行，著法如下：

　　1.傌一進二　士5退6　　2.帥五平四‼　卒8平7

解殺還殺。黑如將5進1，則傌二退三，將5平4，傌

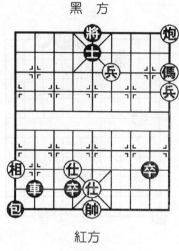

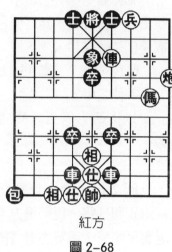

紅方

圖 2-67

紅方

圖 2-68

三進四，將 4 平 5，兵四平五，紅勝。

　　3. 傌二退三　　士 6 進 5

　　黑如將 5 進 1，則紅兵四平五，將 5 平 4，傌三進四殺。

　　4. 傌三進四！　將 5 平 6　　5. 兵四進一　　將 6 平 5

　　6. 兵四進一，紅連將勝。

　　圖 2-68，選自古譜《適情雅趣》之「料事多中」。紅方先行，利用俥傌照將後，炮打中卒暗保中士，攻守兼備，解殺還殺，著法如下：

　　1. 俥四進二　將 5 進 1　　2. 傌二進四　將 5 平 4

　　3. 俥四退一　士 4 進 5

　　黑如改將 4 進 1，則炮一平五！紅勝。

　　4. 俥四平五　將 4 進 1　　5. 炮一平五！

以下黑如卒 6 平 5，捉紅傌兼叫殺，則紅炮五平六，車 6 退 5，炮六退五，卒 4 平 3，紅取勝難度較大。為貫徹原譜本意，經研究在原譜 6 路卒後再添一卒，則原譜著法成立。

圖 2-69，選自實戰中局，現輪紅方走棋，紅方採取解殺還殺戰術，一步殺黑，著法如下：

1. 傌四進五！

黑方無解著，紅勝。

以下黑如車 5 退 5，則紅兵六平五形成穿心殺！又如馬 8 進 6，則紅俥三平四，車 5 平 6（如車 5 退 5，則俥四平六，紅勝），傌五進三，雙將殺，紅勝。

黑　方

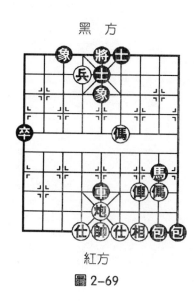

紅方

圖 2-69

# 第三章　開局要領與定式

## 第一節　開局的重要性

一盤棋的對弈過程，大致劃分為開局、中局、殘局三個階段。對局的開始階段，稱為開局，亦稱佈局。開局是基礎，開局的成功與否，直接影響到中殘局形勢的優劣，關係到滿盤棋的勝負。

開局有一定的要領和原則，有系統的規律和技巧（將在第五章介紹），如果缺乏研究或準備，對局伊始，誤入迷途，掉進陷阱而不能自拔，後果不堪設想。現舉幾例實戰，說明如下：

### 第一局　順炮橫俥取勝（紅勝）

《象棋》1956 年第 4 期刊載廣東省韶關市象棋賽楊君毅對張國文的一局棋：

| | | | |
|---|---|---|---|
| 1. 炮二平五 | 包 8 平 5 | 2. 傌二進三 | 馬 8 進 7 |
| 3. 俥一進一 | 包 2 平 4 | 4. 俥一平六 | 士 4 進 5 |
| 5. 炮八進四 | 馬 2 進 3 | 6. 炮八平五 | 馬 7 進 5 |
| 7. 炮五進四 | 包 4 進 7 | 8. 俥六進六！ | …… |

進俥鱉馬腿，極妙！

| | | | |
|---|---|---|---|
| 8. …… | 包 4 平 2 | 9. 俥九平八 | 車 1 進 2 |

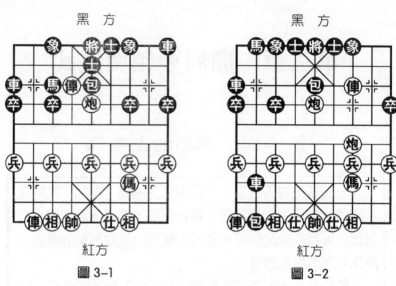

<table>
<tr><td>黑 方</td><td>黑 方</td></tr>
</table>

紅方　　　　　　　　紅方

圖 3-1　　　　　　　圖 3-2

10. 帥五平六！（圖 3-1）

黑方無法抵擋紅俥八進九！「鐵門栓」殺著，紅勝。

## 第二局　順炮直俥對橫車（紅勝）

　　1994 年《象棋報》第 253 期「象棋鈎奇」專欄，刊載山東省滕州市的一次公開賽中張澔對某君的一局棋：

| | | | |
|---|---|---|---|
| 1. 炮二平五 | 包 8 平 5 | 2. 傌二進三 | 馬 8 進 7 |
| 3. 俥一平二 | 車 9 進 1 | 4. 俥二進六 | 車 9 平 4 |
| 5. 俥二平三 | 車 4 進 6 | 6. 炮八進二 | 車 4 平 2 |
| 7. 炮八平三 | 包 2 進 7 | 8. 俥三進一 | 車 1 進 2 |

　　黑方提車，企圖包打中兵將軍抽俥，不料紅方搶先發難：

9. 炮五進四‼（圖 3-2）

如圖 3-2 所示，黑方無論如何都躲不過紅方的「重

炮」、「悶宮」或「鐵門栓」殺著，紅成絕殺。

## 第三局　中包過河車對屏風傌（黑方勝）

1997 年 5 月，全國象棋團體賽女子組，湖北漢陽洪雲對郵電吳奕的一局棋：

1. 炮二平五　馬 8 進 7　　2. 傌二進三　車 9 平 8

3. 俥一平二　馬 2 進 3　　4. 兵七進一　卒 7 進 1

5. 俥二進六　士 4 進 5　　6. 傌八進七　象 3 進 5

黑方布下棄馬陷車陣勢。

7. 俥二平三　包 8 進 6

棄馬局的慣用手段多走包 2 進 4 打兵，包 8 進 6 的走法也曾為少數棋手採用。

8. 俥九進一（圖 3-3）……

紅如改走俥三進一，包 8 平 7，傌三退五，車 8 進 5，成另路變化。黑亦有先手。

黑　方

紅　方

圖 3-3

8. ……　　　　　車 1 平 4

9. 俥三進一　……

多數不敢受馬，怕中圈套。

9. ……　　　　　包 8 平 2

10. 俥三進一　車 8 進 8　　11. 俥三平四　……

此著改走仕四進五稍好。紅方右俥連走 3 步，中計後愈陷愈深，終難挽敗局。

11. ……　　　　車 8 平 3 !　　12. 炮八平九　車 4 進 9 !

13. 帥五平六　包 2 進 1 !

棄車入局，車包妙殺。

這三盤棋，前兩盤黑方開局階段連續出錯，分別僅以 9 個半和 8 個半回合敗下陣來；最後一盤，因紅方不熟悉棄馬陷車陣，墜入陷阱不能自拔，終將難挽敗勢，也只有 13 個回合而落敗。

綜上，可見開局的重要性。

# 第二節　開局要領

在上一節《開局的重要性》裏，我們已經知道開局要為全局製造出良好的開端。雙方在這一階段的主要任務就是佈置兵力，組成理想的、攻守兼備的陣容，力爭主動。要很好地完成開局任務，對局雙方必須遵循開局的基本原則或要領。為了初學者便於記憶和理解，根據實踐經驗以及少年兒童的年齡特點，我把開局要領歸納編為六條口訣：

## 1.火箭般地出雙俥

少兒棋手對弈時，往往遺忘另一隻俥的開出。本條醒目的標題會引起他們的警覺。

> 俥（車）的原始位置在棋盤上最閉塞的角落，要想把雙俥迅速地亮出來，兩翼的炮（包）要動、傌（馬）要起，在這條原則的指導下，兩側「大子」自然「比翼齊飛」，另外注意多走強子，少走兵卒，切忌一子連續走動，以致影響展開子力的速度，這樣就能很好地完成開局任務，實現開局這一首要原則。

下面舉例說明違背這條基本原則招致敗局的情形。

例一（圖3-4）：

廣東雷法耀對廣東陳宏達

1. 炮八平五　　馬2進3
2. 傌八進七　　包8平5
3. 俥九平八　　馬8進7
4. 炮二進二　　卒5進1
5. 俥八進七！　包5平2
6. 炮五進三　　將5進1
7. 俥一進一　　馬3退2
8. 俥一平八　　包2平4
9. 俥八進七　　將5進1
10. 俥八平四　　包4進1
11. 俥四退二　　包4退2
12. 炮二平五　　將5平4
13. 俥四進一　　象7進5
14. 俥四平五！（紅勝）

黑　方

紅方

圖 3-4

例二（圖3-5）：

摘自1998年3月全國象棋團體賽男子乙組第5輪，上海丁傳華對廈門鄭一泓的實戰：

1. 兵七進一　　卒7進1
2. 炮二平三　　包8平5
3. 兵三進一　　包5進4
5. 炮三進七　　將5進1

黑　方

紅方

圖 3-5

4. 兵三進一　　包2進2
6. 帥五進一　　車9進2

7. 傌二進三　包2平5　　8. 帥五平四　車9平6

9. 炮八平四　車6進5！　10. 帥四進一　車1進2

11. 兵三平四　車1平6　　12. 炮三退五　車6進2

13. 炮三平四　前包平7！　14. 帥四平五　車6進1

15. 傌八進七　將5平4！（黑勝）

綜觀上述兩例，我們清楚地看到，例一：黑棋到老將被擊斃時，雙車仍未開動；例二：紅棋到結局老帥被生擒時，雙傕亦未動彈。他們僅在短短的十五個回合以內就繳械投降，究其原因就是不遵守開局基本原則：火箭般地出雙車。

## 2.搶佔要道子路暢

　　棋盤上雙方各有七種性能各異的棋子，對弈之初，輪流走子，機會均等。哪一方搶佔了棋盤上的戰略要點和線路，就爭得了棋局的主動，就能取得局面的控制權。因此，開局階段要儘快搶佔要點要道，保持子力活動路線的通暢，即俥路要通、傌路要活、炮置要塞，使各個兵種的棋子都能充分發揮作用。這是開局的第二條基本原則。

　　下面舉出全國賽上高手的實戰來說明違背本條開局原則迅速致敗的例子。

　　例一（圖3-6）：

　　選自1984年4月，合肥全國象棋團體賽第14輪，浙江陳孝　對安徽鄒立武之戰。

　　1. 炮二平五　包8平5　　2. 傌二進三　馬8進7

　　3. 俥一平二　車9進1　　4. 傌八進七　車9平4

　　5. 仕六進五　車4進5　　6. 炮五平四　車4平3

7. 相七進五　　包 5 進 4

8. 傌七進五　　車 3 平 5

9. 俥九平六　　士 4 進 5

10. 俥六進八！　馬 2 進 1

11. 炮四進二！　車 5 平 6

12. 炮四平三　　車 6 退 4

13. 炮八進四！　卒 5 進 1

14. 炮八平三　　象 7 進 5

15. 後炮進三！！（紅勝）

黑　方

紅方

圖 3-6

紅方得子得勢，黑方推枰認負。以下，黑有兩種應法：① 車 6 平 7 吃炮，炮三平五！車 7 平 6（防穿心殺，如改走車 7 退 2，俥二進七！！包 2 平 8，帥五平六，鐵門栓殺），帥五平六，包 2 退 2，俥二進九！車 6 退 1，俥二退二！紅勝；② 車 6 進 1 擋炮，後炮平二！車 6 平 8（改走包 2 平 7，則紅炮二進三，象 5 退 7，俥二進八！車 6 平 5，俥二平四！紅勝），俥二進六，包 2 平 7，俥二平三，包 7 平 6，傌三進五，卒 5 進 1，傌五進三，包 6 退 1，俥六退三，車 1 平 2，俥三平四，包 6 進 1，傌三進二，紅勝。

例二（圖 3-7）：

選自 1980 年 4 月 21 日，福州全國象棋團體賽第 3 組第 2 輪上海朱永康對福建郭福人之戰。

1. 炮二平五　　包 8 平 5　　2. 傌二進三　　馬 8 進 7

3. 俥一平二　　車 9 進 1　　4. 傌八進七　　馬 2 進 3

5. 兵七進一　　車 1 進 1　　6. 傌七進六　　卒 7 進 1

7. 炮八平七　　車9平4
8. 傌六進七　　車4進2
9. 俥九平八　　包2退1
10. 俥二進四　　包2平7
11. 仕四進五　　車1平6
12. 俥二平六　　車6平4
13. 俥六平四　　包5平4
14. 相七進九　　象7進5
（圖3-7）
15. 傌七退六！　卒7進1
16. 兵三進一　　馬7進8
17. 兵三進一　　包7進6
18. 炮七進五　　包4進3

黑　方

紅方

圖3-7

19. 炮五平六！　包4進4
20. 炮六進六　　包4平7
21. 俥八進二　　車4退2
22. 俥八平三　　包7退5
23. 俥四平二！　車4進1
24. 炮七退二！　馬8退7
25. 俥二進三，黑認負。

從以上兩盤實戰對局，我們不難看出：

例一的黑方之所以陷於被動挨打的地步，原因在於佈局階段前六個回合黑車就連續走3～4步，孤軍作戰，直到認負時車、馬、包三子躲於一隅，子路不暢、子效特低，違背了開局要領；反觀紅方在佈局階段各子活躍，第10回合的進俥象腰，穴點要道，繼而補炮驅俥、平炮打馬、揮炮過河拼搶中卒，著著緊逼、步步要點，緊扣開局要領，僅十四個半回合，逼黑認負而結束戰鬥。

例二，黑棋致敗的原因是：子力壅塞、呆滯，4路雙車、包，3路馬幾乎無法動彈，棋形難看至極，嚴重違背開

象棋實戰技法

**174**

局要領，以下雖奮戰 10 個回合，終造成失子認負的後果。

### 3.擺兵佈陣講工穩

> 開局階段的又一個基本原則是必須注意子力協調。此原則的中心思想是：子力要平均發展，合理分佈，有機配合，並注意各子之間互相照應，保持聯繫、協同作戰，力爭做到左右呼應，前後不脫節，攻守要統一，兩翼不失調。忌一側子力輕率冒進，另一側子力卻按兵不動；更忌一側子力壅塞，另一側空虛薄弱。只有這樣才能充分發揮各子的攻守性能。佈陣工穩，子力協調，自然蘊藏著無限先機。

下面我們舉例加以說明。

例一（圖 3-8）：

選自古譜，名為：「棄馬十三著」。

1. 炮二平五　包 8 平 5
2. 傌二進三　馬 8 進 7
3. 俥一進一　車 9 平 8

形成順炮橫俥對直車的基本陣勢。

4. 俥一平六　車 8 進 6？

黑車進兵林線，準備吃兵壓傌，急躁冒進、不顧陣形的苗頭

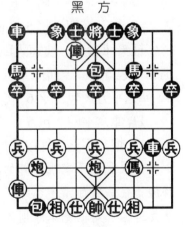

<div align="center">黑 方</div>

<div align="center">紅 方</div>

<div align="center">圖 3-8</div>

已初露端倪。應改走車 8 進 4 巡河，呼應右翼，攻守統一，保持陣容嚴整。

5. 俥六進七　馬 2 進 1

6. 俥九進一　包 2 進 7 ?（圖 3-8）

圖 3-8，紅抬左橫俥是釣餌，誘黑進包吃傌，黑不諳此陣中刀吃傌，實際上是違背開局原則的錯誤著法。眼下黑方的陣形為：左車右包孤軍深入，暫對紅方無任何威脅，而佈置線子力散亂，左馬無包保護，右車在原地尚未出動，可謂前後脫節，攻守失調，陣形猶如一盤散沙。黑方的正著應遵循佈局原則，走士 6 進 5，鞏固中央，完整陣形，紅雖仍持先手，但黑也可一戰。

7. 炮八進五！　……

紅方針對黑方佈置線上的弱點，即刻伸炮攻黑唯一保中卒的孤馬！是棄傌後的連貫動作，思路清晰，著法兇悍。

7. ……　　　　馬 7 退 8　　8. 俥九平六　士 6 進 5

9. 炮五進四　將 5 平 6　　10. 前俥進一　士 5 退 4

紅棄俥殺士，快速入局。黑如改走將 6 進 1，則紅後俥進七，包 5 平 7，前俥平五，包 7 退 1，炮八進一，將 6 進 1，俥六平五，包 7 平 6，炮八退一，紅亦勝。

11. 俥六平四　包 5 平 6　　12. 俥四進六　將 6 平 5

13. 炮八平五　紅以重炮殺獲勝，僅走十三著棋。

如果我們不重視佈陣的工穩，或是陣勢佈置得有問題，將經不住廝殺而潰不成軍，導致速敗。若想陣勢佈置得好，就要遵循一定的基本原則。

例二（圖 3-9）：

選自 1988 年丹東舉行的全國「棋友」杯賽中的棄俥十三著。由北京馬玉昌對遼寧葉永丹的實戰對局。

1. 兵七進一　包 2 平 3　　2. 炮八平五　馬 8 進 7

黑方上左馬為老式應法。現代一般黑方飛右象、飛左象、還列包的較為普遍。

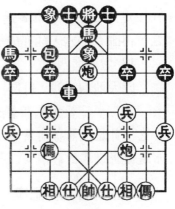

黑　方

紅方

圖 3-9

3. 傌八進七　　馬 2 進 1

4. 俥九平八　　車 1 進 1

5. 傌二進一　　象 7 進 5

6. 兵三進一　　車 1 平 4

7. 炮二平三　　車 4 進 3

8. 俥一平二　　車 9 平 8

9. 俥八進七！……

看準黑方佈置線上的包無根，大膽進俥捉包，試揮黑方應手。也是紅方利用黑方棄包陷車的圈套將計就計。

9. ……　　包 8 平 9？

車兌俥失策，至此跌入紅方「將計就計」的陷阱。應改走包 3 平 4 較穩妥。

10. 俥八平七！

不主動兌俥而咬包，佳著！

10. ……　　車 8 進 9　　11. 傌一退二　　馬 7 退 5

黑方仍然執迷不悟，自以為「棄包陷車」得手而「高興」，實則大難臨頭全不知。

12. 炮五進四！……

棄俥當然胸有成竹，是「將計就計」的延續。炮擊中卒兇狠無比，黑方枰面頓時：棋無形、陣無勢，形瓦解、勢崩潰，只能「痛飲」自釀苦酒。

12. ……　　包 9 平 3？（圖 3-9）

速敗。如改走車 4 平 8，也只能多支撐兩個回合，以下紅接走俥七進二，車 8 進 5，炮三進四，車 8 退 9，仕六進五，再帥五平六，紅亦成絕殺。

13. 炮三進四！

成天地炮絕殺，紅勝，僅走十三著棋。

棄馬十三著和棄車十三著兩局棋例告訴我們：佈局階段貪吃中計造成陣勢崩潰，頃刻間落敗，是不遵循開局原則的永遠值得汲取的教訓。

### 4. 左封右兌要記牢

開局階段的雙方都在競相快速出動子力，如果雙方子力出動的速度大致相當，那麼其子力的威力往往也大致一樣，雙方的開局形勢也會大體均等。只有在一方快速出動子力的同時，又能做到有效地抑制對方子力出動的速度，或者使其子效降低、作用減小，這樣才能取得局勢的主動權，佈局才算成功或理想。我們提出左封右兌的原則主要是指抑制對方的車，廣義上講就是抑制對方大子出動的原則。具體要求就是使對方車、馬、包路不暢，用戰術手段來壓制、封禁對方。

圖 3-10 是兩位少兒棋手在實戰中弈成的，佈局過程如下：

1. 炮二平五　　包 8 平 5　　2. 傌二進三　　馬 8 進 7
3. 俥一平二　　卒 7 進 1　　4. 傌八進九　　馬 2 進 3
5. 炮八平七　　車 1 平 2　　6. 俥九平八　　包 2 進 4
7. 兵七進一　　象 3 進 1　　8. 俥二進四　　車 9 平 8

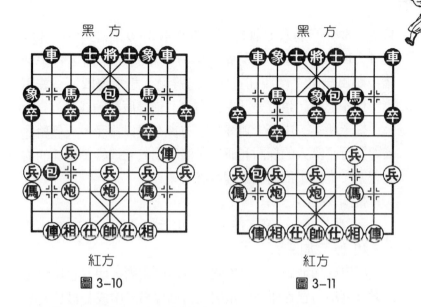

黑方

黑方

紅方　　　　　　　　　紅方

圖 3-10　　　　　　　　圖 3-11

第 6 回合黑方進包封俥好棋，不僅封鎖了紅方左俥出路，而且控制兵林線，當紅方右俥升至巡河時，黑方緊扣「左封右兌」的開局要領，平左暗車邀兌紅明俥，以下紅若兌車顯然不利；若不兌而平俥四路，黑方將有多種選擇，盤面極富彈性，取得了佈局的滿意局面。

圖 3-11 是五七炮棄雙兵對反宮馬進包封俥的開局定式，其佈局過程是：

1. 炮二平五　馬 2 進 3　　2. 傌二進三　包 8 平 6
3. 俥一平二　馬 8 進 7　　4. 兵三進一　卒 3 進 1
5. 傌八進九　象 7 進 5　　6. 炮八平七　車 1 平 2
7. 俥九平八　包 2 進 4（圖 3-11）

佈局至此，紅方十分清楚「左封右兌」的開局要領，無論如何黑方下一著將走車 9 平 8 邀兌，紅方若不熟悉此陣，

會走：8. 俥二進六，則 8. ……車 9 平 8，9. 俥二平三，包 6 進 4，10. 相三進一。至此，黑方左車順利開出，各子活躍，順風滿帆；反觀紅方俥被逼避兌、相飛邊隅，一讓再讓，慘不忍睹，這就是「左封右兌」佈局原則的威力。

綜上所述，由於上述變化紅方實在難以接受，人們對此佈陣進行了深入的探討和研究，演繹出五七炮妙棄雙兵的佈局戰術，推動了佈局的飛躍發展。

接圖 3–11：

　8. 兵七進一　卒 3 進 1　　　9. 兵三進一　卒 7 進 1

10. 俥二進四

紅方成功地破解了黑方強行兌俥的戰術，使五七炮棄雙兵對反宮馬右包封俥在中炮對反宮佈局體系中成為最具典型性的定式。可以說佈局原則促進和推動了佈局定式的發展，這一定式的產生，使戰局錯綜複雜，雙方對攻激烈，目前這一定式仍在發展之中。

各類開局都有著抑制對方子力出動的表現形式，以上兩例是封俥的戰術手段，較有普遍性，因為俥（車）是三軍的第一主力，抑制其出動速度、縮小其活動空間是佈局爭先的主要手段，因此我們把它作為重點來介紹。至於其他的手法，只要讀者細細體會就容易掌握。

## 5.靈活多變敢創新

開局階段，子力部署應靈活多變，不能墨守成規、一成不變。棋無定型，弈無定法，佈局時應敢於創造和嘗試新的陣式，行棋靈活多變，才能出其不意，攻其不備，奪取主動。

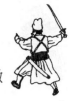

　圖 3-12 是 1983 年「恒順杯」六省市邀請賽第 6 輪安徽
鄒立武對上海胡榮華之戰。

　此局鄒立武創新攻反宮馬，佈局得心應手，積分一路領
先，攻勢如潮，勇奪勝局。胡榮華素以反宮馬佈局為鎮山
寶，威鎮弈林。而鄒立武經過賽前充分準備，能夠戰勝一代
棋王，當屬不易。

　1. 炮二平五　馬 2 進 3

　2. 兵七進一　包 8 平 6

　3. 傌八進七　馬 8 進 7

　如改走包 6 進 5，則俥九進
二（或俥一進二），紅棄子有攻
勢。

　4. 傌七進六　士 4 進 5

　5. 炮八平七　象 3 進 5

　6. 俥九平八　車 1 平 2

　出車護包易受牽制，以後經
改進為包 2 平 1，較為靈活多
變。

黑　方

紅方

圖 3-12

　7. 俥八進四　車 9 平 8　　8. 傌二進三　卒 7 進 1

　9. 俥一進一（圖 3-12）

　如圖形勢，鄒立武創新七路傌盤河、擺七路炮、升左俥
高巡河、抬右橫俥，全軍出動，整裝待發，構成一幅良好的
進取態勢。

　鄒立武創新的中炮七路快傌攻反宮馬取得了佈局的極大
成功。他不拘泥於中炮七路傌對反宮馬的老定式，勇於創新
陣，大膽做嘗試，取得了出其不意、攻其不備的良好效果，

是遵循本條開局基本原則的典範。

### 6.將（帥）安全最重要

　　將（帥）的安全是全局勝負的關鍵。開局時一面出子占位，擺兵佈陣；一面壓制、封禁對方，力爭主動。還須密切關注對方子力的進攻方位，嚴加防範對方的「叫將」，確保將（帥）安全。

　　圖3-13是摘自《廣州棋壇六十年史》第一冊中鍾珍與李貴的對局。

| | |
|---|---|
| 1. 炮二平五 | 馬8進7 |
| 2. 傌二進三 | 車9平8 |
| 3. 兵七進一 | 包2平3 |
| 4. 傌八進七 | 卒3進1 |
| 5. 傌七進六 | 卒3進1 |
| 6. 傌六進四 | 象3進5 |
| 7. 炮八進五！ | 馬2進4？ |
| 8. 傌四進三！ | 車8進1 |
| 9. 炮八進一 | 馬4進2？ |
| 10. 炮五進四！ | （紅勝） |

黑　方

紅方

圖 3-13

以下黑方必丟車，認負。

　　本局例黑方僅九個回合就被迫認負，關鍵在於疏忽了對方中炮的進攻，把「嚴加防範對方叫將」的要領忘得一乾二淨，當然難保將（帥）的安全。

# 第三節　開局定式簡介

開局定式是歷代棋壇名家從大量實戰中提煉總結出來的。在佈局階段，雙方弈出最合理的著法，並隨著時間的推移和時代的進步在原有的基礎上得以更新和發展。對於一些較為流行和實用的佈局，我將在本書的第五章「實戰開局技巧」中作較為詳細的講解。

本節僅就常見的開局定式作一簡略介紹，使讀者對佈局定式有所瞭解，以便在實戰中運用。

## 中炮過河俥對屏風馬左馬盤河

1. 炮二平五　馬 8 進 7　　2. 傌二進三　車 9 平 8
3. 俥一平二　馬 2 進 3　　4. 兵七進一　卒 7 進 1
5. 俥二進六　馬 7 進 6①
6. 傌八進七　象 3 進 5②（圖 3-14）

注：①至此形成中炮過河俥對屏風馬左馬盤河的基本陣勢。黑馬躍河頭，伏卒 7 進 1 逐俥的先手，是黑方積極反擊的構思。

②飛右象是左馬盤河常見的穩正著法。至此，紅方大致有兵五進一、俥二平四、俥九進一、炮八進一、炮八平九等 5 種攻法，分別形成左馬盤河對紅衝中兵型、平車捉俥型、左橫車型、高左炮型、五九炮型，各具攻防變化。

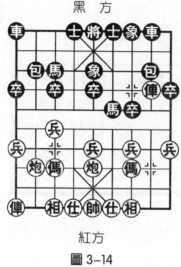

黑　方

紅方

圖 3-14

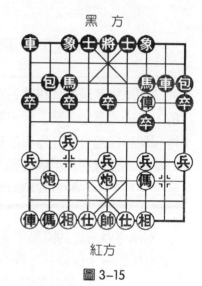

黑　方

紅方

圖 3-15

## 中炮過河俥對屏風馬高車保馬

| 1.炮二平五　馬 8 進 7 | 2.傌二進三　馬 2 進 3 |
|---|---|
| 3.俥一平二　車 9 平 8 | 4.兵七進一　卒 7 進 1 |
| 5.俥二進六　包 8 平 9 | |
| 6.俥二平三　車 8 進 2＊（圖 3-15） | |

　　注：＊高車保馬，可退右炮伺機對紅方進行反擊，是
20 世紀 60 年代的流行陣勢，由於平包兌俥後包 9 退 1 和左
馬盤河的興起，黑方反擊節奏加快，所以高車保馬佈局遭受
冷落。但其在佈局發展史上，仍佔有顯赫地位。

　　圖 3-15 所示，紅方有傌八進七和炮八平七兩種攻法，
各具變化。

## 中炮過河傌七路炮對屏風馬平包兌傌

| | | | |
|---|---|---|---|
| 1. 炮二平五 | 馬8進7 | 2. 傌二進三 | 車9平8 |
| 3. 傌一平二 | 馬2進3 | 4. 兵七進一 | 卒7進1 |
| 5. 傌二進六 | 包8平9 | 6. 傌二平三 | 包9退1 |
| 7. 炮八平七① | 馬3退5② | 8. 炮五進四③ | 馬7進5 |
| 9. 傌三平五 | 車1平2④ | 10. 相七進五 | 車8進8⑤ |
| 11. 仕六進五 | 包2平7 | 12. 炮七進四 | 包7進4 |
| 13. 傌八進七 | 象3進5 | 14. 兵五進一 | 馬5進7 |
| 15. 傌五平六 | 包9平6（圖3-16） | | |

**注：**① 紅方平炮七路準備衝兵威脅黑3路馬，在20世紀60年代因遭到有力反擊，一度銷聲匿跡，近年來紅方有所改進，遂使此佈局又流行起來。黑方如應付不當，則容易吃虧。

② 退馬歸心要打死傌，是對付紅方炮八平七的關鍵著法，黑方全局頓顯活躍。

③ 炮轟中卒雖解紅傌困境，感覺上可能是好棋，但紅方不願傌三退一逃傌，因黑有象3進5的先手。這步棋的優劣尚需繼續探討。

④ 出動主力次序正確。如先走包2平7，則紅炮七進四，卒7進1，兵三進一，包7進

黑 方

紅 方

圖3-16

第三章 開局要領與定式

**185**

5，炮七退一，欲架中炮困黑窩心馬，紅棄子有攻勢，黑有顧忌。

⑤ 黑俥點下二路，阻止紅俥八進六，並為反擊埋下伏筆。

圖 3-16 所示，黑方已呈反先之勢占優。

## 中炮過河俥七路傌盤河對屏風馬平包兌俥

1. 炮二平五　　馬8進7　　2. 傌二進三　　車9平8
3. 俥一平二　　馬2進3　　4. 兵七進一　　卒7進1
5. 俥二進六　　包8平9　　6. 俥二平三　　包9退1①
7. 傌八進七　　士4進5　　8. 傌七進六②　　包9平7
9. 俥三平四（圖3-17）

注：① 至此形成中炮過河俥對屏風馬平包兌俥的基本陣勢，紅方避兌俥壓馬力爭先手；黑方退包準備逐俥，企圖反擊，是對抗中炮過河俥的有效戰術，此佈局長盛不衰。

② 紅方形成七路傌盤河，旨在配合過河俥發展攻勢。這種佈局陣勢，佈置線子力十分協調，多為穩健型棋手採用。

圖 3-17，黑方大致有馬7進8、車8進5、卒7進1、象3進5、象7進5等幾種走法，各具攻防變化。試舉其中兩變簡介如下：（1）象7進5、炮五平六、包2進4、相三進五、包2平7、俥九平八、車1平2、炮八進五，紅方陣形協調，子力空間較大，佔先；（2）卒7進1、兵三進一、包2進3、傌六進七、包2平7、相三進一、車1平2、俥九平八、前包進1、炮八進五，紅方先手。

黑　方　　　　　　　　黑　方

紅方　　　　　　　　　紅方

圖 3-17　　　　　　　　圖 3-18

## 五九炮過河俥對屏風馬平包兌俥

| 1. 炮二平五 | 馬 8 進 7 | 2. 傌二進三 | 車 9 平 8 |
|---|---|---|---|
| 3. 俥一平二 | 馬 2 進 3 | 4. 兵七進一 | 卒 7 進 1 |
| 5. 俥二進六 | 包 8 平 9 | 6. 俥二平三 | 包 9 退 1 |
| 7. 傌八進七 | 士 4 進 5 | 8. 炮八平九 ① | 包 9 平 7 |
| 9. 俥三平四 | 馬 7 進 8 ② | 10. 俥九平八 | 車 1 平 2 |

注：① 平炮九路欲開出左俥，與過河俥配合成左右夾擊之勢，是現代流行佈局中的重要體系。

② 黑躍外馬，準備衝 7 路卒欺俥進行反擊，經過實戰說明著法正確。

圖 3-18，紅方主要有炮五進四打中卒，本書第五章有詳細講解。另有炮九進四、傌三退五、俥八進六、俥四進二

等幾種走法，其中以俥八進六的變化對殺最為激烈，稍有不慎滿盤皆輸，在目前棋壇最為流行。而紅俥四進二捉包變化較多，黑方主要有包2退1打俥和包7進4打兵兩種類型的變化，各具攻防。

現將紅俥八進六的走法簡介如下：俥八進六、卒7進1、俥四平三、馬8退7、俥三平四、卒7進1、傌三退五、象7進5、俥八平七、包2進4、兵七進一、包2平3、兵七平六、象5進3、俥七退一、馬7進8、俥四平三、馬8進6、俥七進二、馬6退7、俥七退四、象3進5，至此黑方棄一象，迫紅一俥換兩子形成紅方俥雙傌雙炮四兵仕相全對黑方雙車馬包4卒單缺象，黑子占位不錯，雙方各有顧忌。

## 五八炮進正傌對屏風馬

| | | | |
|---|---|---|---|
| 1. 炮二平五 | 馬8進7 | 2. 傌二進三 | 車9平8 |
| 3. 俥一平二 | 馬2進3 | 4. 兵三進一 | 卒3進1 |
| 5. 炮八進四① | 象7進5 | 6. 炮八平七 | 車1平2 |
| 7. 傌八進七② | 包2進2③ | 8. 俥二進六④ | 卒7進1 |
| 9. 俥二平三 | 車8平7 | 10. 俥九平八 | 卒7進1 |
| 11. 俥三退二 | 馬7進6 | 12. 俥三進五 | 象5退7 |
| 13. 俥八進四 | 象3進5 | 14. 兵七進一 | 卒3進1 |
| 15. 俥八平七（圖3-19） | | | |

注：① 形成五八炮基本陣勢。紅伸左炮過河一著兩用，既可打卒又可平炮壓馬，是紅方常用的攻法之一。

② 紅進左正傌是新式五八炮，老式五八炮走傌八進九左傌屯邊。

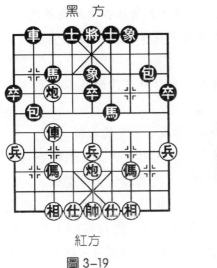

黑方

紅方

圖 3-19

黑方

紅方

圖 3-20

③黑如改走包2平1，則紅俥九平八、車2進9、傌七退八、包8平9、俥二進九、馬7退8，雙方兌去雙俥（車），局勢平穩。

④右俥過河穩健。如改走俥九平八，則黑車2進3、炮七平三、卒5進1，紅落後手，難以控制局面。

圖3-19，紅方俥位較高、子力空間較大，稍占主動。

## 五七炮進三兵對屏風馬兌邊卒（一）

| | | | |
|---|---|---|---|
| 1. 炮二平五 | 馬8進7 | 2. 傌二進三 | 馬2進3 |
| 3. 俥一平二 | 車9平8 | 4. 兵三進一 | 卒3進1 |
| 5. 傌八進九 | 卒1進1① | 6. 炮八平七② | 馬3進2 |
| 7. 俥九進一③ | 卒1進1④ | 8. 兵九進一 | 車1進5 |
| 9. 俥九平四（圖3-20） | | | |

注：① 挺邊卒制傌欲活右車，此著法採用較為廣泛。

② 平炮七路讓黑跳外馬封車後，使其中防力量削弱，再起左橫俥助攻。

③ 至此，形成五七炮進三兵對屏風馬的基本陣形，在實戰中非常流行。

④ 黑方兌卒通車，對紅方構成了一定的牽制。

圖 3-20，黑方主要有車 1 平 7 和象 7 進 5 兩種下法，其中象 7 進 5 是近年流行的變化，雙方攻守十分微妙。

簡介如下：象 7 進 5、傌三進四、士 6 進 5、傌四進六、包 8 進 1、兵三進一、卒 7 進 1、傌六進四、包 2 退 1、兵五進一、車 1 平 4、俥二進三、車 8 進 1、炮五平二、車 4 進 2、炮七退一、馬 7 退 9，形成紅方猛攻，黑方嚴守，雙方各有顧忌的局面。

## 五七炮進三兵對屏風馬兌邊卒（二）

| | | | |
|---|---|---|---|
| 1. 炮二平五 | 馬 8 進 7 | 2. 傌二進三 | 馬 2 進 3 |
| 3. 俥一平二 | 車 9 平 8 | 4. 兵三進一 | 卒 3 進 1 |
| 5. 傌八進九 | 卒 1 進 1 | 6. 炮八平七 | 馬 3 進 2 |
| 7. 俥九進一 | 卒 1 進 1 | 8. 兵九進一 | 車 1 進 5 |
| 9. 俥二進四① | 象 7 進 5②（圖 3-21） | | |

注：① 紅俥占河沿保兵是非常流行的變化。

② 黑補左象是常見的應法，如改走車 1 平 4，則俥九平四，象 7 進 5，俥四進三，車 4 進 1（如走車 4 進 2 捉炮，紅炮五平四，黑車不敢吃炮，紅有飛相打死車的棋），仕四進五，士 4 進 5，俥四平九，包 8 進 2，炮五平四，紅方主

動。

圖 3-21，紅方有俥九平四和俥九平六兩種走法，其中紅俥九平六的走法有講究，黑方應對要注意，否則容易吃虧。

簡介如下：紅俥九平六，包2平1！（應對正確，如改走士6進5，則紅炮七退一要打死車，以下接走包8平9，俥二進五，馬7退8，相三進一，車1退2，俥三進四，紅方先手），俥六進七，士6進5，俥六平

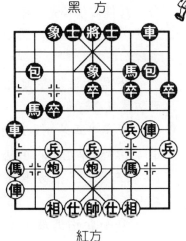

圖 3-21

八，包8進2，仕四進五，包1進5，炮五平九，包8平4，俥二進五，馬7退8，雙方平局。

## 中炮橫俥七路傌對屏風馬

| | | | |
|---|---|---|---|
| 1. 炮二平五 | 馬8進7 | 2. 傌二進三 | 車9平8 |
| 3. 兵七進一 | 卒7進1 | 4. 傌八進七 | 馬2進3 |
| 5. 俥一進一① | 象3進5 | 6. 俥一平四 | 士4進5 |
| 7. 俥四進三② | 包8平9 | 8. 炮八平九 | 車1平2③ |
| 9. 俥九平八 | 車8進6 | 10. 炮五平六 | 車8平7 |
| 11. 炮六進一 | 車7退1 | 12. 俥八進六 | 包2平1 |
| 13. 俥八進三 | 馬3退2 | 14. 相七進五 | 車7平6④ |
| 15. 傌三進四 | 馬2進3（圖3-22） | | |

注：①　至此形成中炮橫俥七路傌對屏風馬的基本陣

勢。紅提右橫俥是一種緩攻型下法，意在鬥功底，備受高手青睞。

②俥升巡河穩健之著，可防黑包2進4瞄卒。

③平車正著。如改走包2進4，則紅俥九平八，包2平7，相三進一，黑方無攻勢，局面不利。

④如貪吃俥誤走車7進2，則紅俥七退五，車7進1，炮九退一打死黑車，紅方大優。

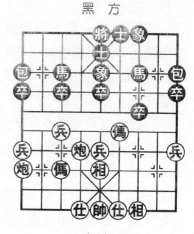

黑　方

紅方

圖 3-22

圖3-22，紅方雙俥活躍，黑多一卒，對比之下，紅方仍占先手略優。

## 中炮七路俥對屏風馬雙包過河

| 1.炮二平五 | 馬8進7 | 2.俥二進三 | 馬2進3 |
| --- | --- | --- | --- |
| 3.俥一平二 | 車9平8 | 4.兵七進一 | 卒7進1 |
| 5.俥八進七 | 包2進4 | | |
| 6.兵五進一① | 包8進4②（圖3-23） | | |
| 7.俥九進一③ | 包2平3④ | 8.相七進九 | 車1平2 |
| 9.俥九平六⑤（圖3-24） | | | |

注：①衝中兵進攻著法自然，也是棋手廣為採取的進攻方法。

②進左包封鎖兵林線，積極主動，至此如圖3-23所示

形成匠心獨具、名聞遐邇的中炮七路傌對屏風馬雙包過河的典型陣勢。它源於右炮過河，20世紀 50 年代即風行大江南北。經過幾十年的探討，演繹出許多空間絕妙的變例，新著法替代老變化，這種佈局具有較強的生命力，仍在不斷發展之中。

③ 紅起左橫傌是對付雙包過河的主流變例。如改走兵五進一，則黑士 4 進 5，兵五平六，象 3 進 5，仕四進五，包 2 平 3，傌七進五，車 1 平 2，炮八平七，車 2 進 6，紅雖過一兵，黑方子力控制要道，反奪主動。

④ 黑先手平包打相，製造對攻機會，再出右車牽制紅八路炮，是雙包過河的新走法，淘汰了以往象 3 進 5 的消極應著。

⑤ 正著。如選擇傌九平四，黑包 3 平 5，傌三進五（如仕四進五、車 2 進 7，傌三進五，包 8 平 5，俥二進九，馬 7 退 8，傌七進五，車 2 平 5，紅俥正塞紅方相眼，黑方多子勝勢），包 8 平 5，炮五平二，包 5 平 9（另可考慮包 5 平 4），俥二平一，包 9 退 2，俥

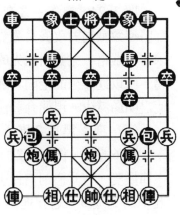

紅方

圖 3-23

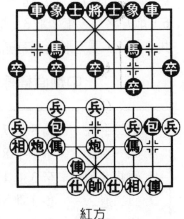

紅方

圖 3-24

第三章　開局要領與定式

193

四進六，馬3退5，炮二平五，車8進3，互有顧忌。

圖3-24，黑方主要有車2進6和包3平6兩種應法，都將導致戰局對攻異常激烈。因此，對雙方著法的準確性要求非常嚴格，尤其對執先的紅棋來講，其先手的控制頗為不易，所以近年來的全國大賽中，執紅者有意避開這種佈局，使之明顯減少。現簡介著法：

第一種：黑車2進6，兵三進一，包3平6，兵三進一，包6進1，傌三進四，包8平6（如改包8平5，紅將一傌換雙，有兵渡河占優），俥二進九，馬7退8，傌四進五，馬3進5，炮五進四，車2進1，傌七進六，前包平1，俥六進二！包6進2，傌六進七，馬8進7，炮五退一，紅搶先在前占優。

第二種：黑包3平6，俥六進六，包6進1，俥六平三，象3進5，炮五進一，車2進7，俥二進三，車8進6，炮五平二，車2平3，炮二進六，包6平1，俥三平五，馬3退5，雙方形成互有顧忌的局面，但黑勢不弱。

## 中炮直橫俥對屏風馬兩頭蛇

| 1. 炮二平五 | 馬8進7 | 2. 傌二進三 | 卒7進1① |
|---|---|---|---|
| 3. 俥一平二 | 車9平8 | 4. 俥二進六 | 馬2進3 |
| 5. 傌八進七 | 卒3進1 | 6. 俥九進一② | 包2進1③ |
| 7. 俥二退二 | 象3進5 | 8. 兵三進一④ | 卒7進1⑤ |
| 9. 俥二平三 | 馬7進6 | 10. 俥九平四⑥ | 包2進1 |
| 11. 俥四平二（圖3-25） | | | |

注：①黑方搶挺7卒，意在避開紅方進三兵的變化，

從而把棋局引向自己準備的佈局軌道，具有戰略性。

② 至此形成中炮直橫俥對屏風馬兩頭蛇的典型陣式。這一佈局成形於 20 世紀 70 年代，以後日趨完善，形成一路攻防體系，其特點是：紅方雙俥出動迅速，雙傌正起，富有攻擊力；黑方用「兩頭蛇」制約紅傌出路，憑藉穩固陣形，採取防守反擊的策略。

③ 進包打俥著法穩正，是近年流行的走法。

黑　方

紅方

圖 3-25

④ 先兌三兵為現在改進的走法。老式走法是：兵七進一，包 8 進 2，俥九平六（如兵三進一，卒 3 進 1，兵三進一，卒 3 進 1，傌七退五，象 5 進 7，俥九平七，馬 3 進 4，傌三進四，馬 4 進 6，俥二平四，車 1 平 3，黑可抗衡），士 4 進 5，俥六進五，包 2 退 3，傌三退五，包 2 平 3，兵七進一，包 8 平 3，俥二進五，馬 7 退 8，黑方可以滿意。

⑤ 兌兵，正著。如改走包 2 進 1，則紅兵七進一，卒 3 進 1，兵三進一，卒 3 進 1，兵三進一，卒 3 進 1，兵三進一，卒 3 平 2，兵三平二，紅顯然主動。

⑥ 平俥捉馬，逼黑升包，再牽制黑方無根車包，次序井然，招法含蓄。

圖 3-25，以下雙方的攻防變化較多，黑方雖嚴陣以

第三章　開局要領與定式

195

待，但右俥晚出，紅方子力占位較好，局面應為稍優。

## 五七炮雙棄兵對反宮馬

| | | | |
|---|---|---|---|
| 1. 炮二平五 | 馬2進3 | 2. 傌二進三 | 包8平6 |
| 3. 俥一平二 | 馬8進7 | 4. 兵三進一 | 卒3進1 |
| 5. 傌八進九 | 象7進5 | 6. 炮八平七 | 車1平2 |
| 7. 俥九平八 | 包2進4 | 8. 兵七進一① | 卒3進1 |
| 9. 兵三進一 | 卒7進1② | 10. 俥二進四③ | 包2平3 |
| 11. 俥八進九 | 包3進3 | 12. 仕六進五 | 馬3退2 |
| 13. 炮五進四 | 士6進5 | | |
| 14. 炮五退一 | 馬2進3（圖3-26） | | |

**注：**① 棄七兵戰術積極，為以下再棄三兵，二路俥先手搶佔河沿埋下伏筆，意在避開黑方車9平8的兌俥。如改走俥二進六，則黑車9平8，俥二平三，包6進4，俥三進一，包6平7，俥三平四，包7進3，仕四進五，包7平9，黑方棄子搶攻，局勢占優。

② 吃兵，正著。如改走車9平8，則紅兵三進一，車8進9，傌三退二，馬7退9，俥八進一，紅方占優。

③ 至此形成五七棄雙兵對反宮馬的典型局勢。

圖3-26，紅方由棄兵戰術

黑　方

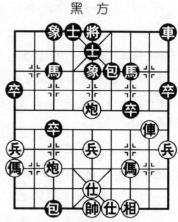

紅方

圖3-26

達到出子速度領先的目的；黑方雖出子速度落後，但多卒多象可作補償，所以局面仍屬均勢。

## 中炮直俥壓傌對反宮馬搶挺7卒

| | | | |
|---|---|---|---|
| 1.炮二平五 | 馬2進3 | 2.傌二進三 | 包8平6 |
| 3.俥一平二 | 卒7進1① | 4.俥二進八② | 士4進5 |
| 5.傌八進七③ | 包2退1④ | 6.俥二退四⑤ | 馬8進7 |
| 7.炮八平九 | 車1平2 | 8.俥九平八 | 包2進5 |
| 9.兵三進一 | 卒7進1 | 10.俥二平三 | 馬7進6 |
| 11.兵七進一 | 象7進5 | 12.炮五平四 | 包6進5 |
| 13.炮九平四 | 包2平3 | 14.傌三進四 | 馬6進4 |
| 15.俥八進九 | 馬3退2 | 16.傌七退五 | 車9平7 |
| 17.俥三進五 | 象5退7 | 18.傌五進三（圖3-27） | |

**注：**① 黑方搶挺7路卒，意在避開紅方進三兵的變化，將佈局納入黑方準備的軌道。這也是反宮馬防禦體系中的一種基本陣勢。

② 進俥壓馬是紅方的第一感覺，也可延緩黑方的出子速度。

③ 見機左傌飛起、蓄勢，一旦黑方中路鞏固後，懾於包6進5的串打威力，而不能傌八進七，會影響出子速度。

黑 方

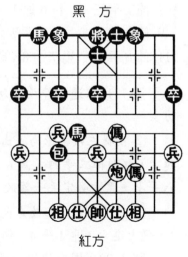

紅 方

圖 3-27

**197**

④ 退包逐俥及時。如改走象3進5，則紅炮八平九，包2退1，俥二退二，馬8進7，俥九平八，包2平4，炮五進四，紅方占優。

⑤ 退俥河口，可兌兵活傌，正確選擇，如改走俥二退二，則8進7，炮八平九，車1平2，俥九平八，包2進2，兵七進一，象7進5，俥八進四，馬7進6，雙方對峙。

圖3-27，為紅方稍優局面。本局紅方雖由進俥壓馬，左傌順利飛起，接著平炮邀兌破壞黑方陣形，但總感攻擊力不強，黑方可從容應對。

## 中炮進七兵過河俥對反宮馬

| | | | |
|---|---|---|---|
| 1. 炮二平五 | 馬2進3 | 2. 傌二進三 | 包8平6 |
| 3. 俥一平二 | 馬8進7 | 4. 兵七進一 | 卒7進1 |
| 5. 俥二進六① | 車9進2② | 6. 炮八進四 | 車9平8③ |
| 7. 俥二平三 | 包6退1 | 8. 傌八進七 | 士4進5 |
| 9. 俥九進一 | 包6平7 | 10. 俥三平四 | 象3進5 |
| 11. 俥九平六 | 馬7進8（圖3-28） | | |

注：① 以過河俥攻擊反宮馬，是紅方一種積極的作戰方案。

② 高提左橫車保馬，出動大子，含蓄有力，如改走馬7進6，紅則俥二平四、馬6進7，兵七進一！卒3進1，炮八平七，黑方必定丟子落敗。

③ 兌俥正著，如改走包6平5，則紅傌八進七，車1進1，傌七進六，車1平4，傌六進五，紅方占優。

圖3-28，黑方躍馬反擊，取得了滿意之勢，紅方已落

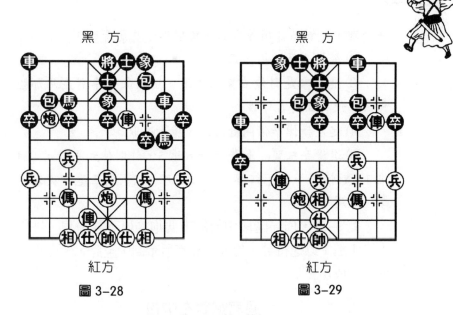

黑 方 （圖3-28）　　　黑 方 （圖3-29）

紅方　　　　　　　紅方

圖 3-28　　　　　　圖 3-29

後手。

## 中炮進三兵直橫俥對反宮馬左象

| 1. 炮二平五 | 馬2進3 | 2. 傌二進三 | 包8平6 |
|---|---|---|---|
| 3. 俥一平二 | 馬8進7 | 4. 兵三進一① | 卒3進1② |
| 5. 傌八進九 | 象7進5③ | 6. 俥九進一④ | 卒1進1⑤ |
| 7. 俥九平四 | 士6進5 | 8. 俥四進三 | 車1進3 |
| 9. 仕四進五 | 馬3進2 | 10. 炮八進五 | 包6平2 |
| 11. 俥二進六 | 車9平7 | 12. 炮五平六 | 馬2進1 |
| 13. 相三進五 | 馬1退2 | 14. 兵七進一 | 卒3進1 |
| 15. 俥四平七 | 卒1進1 | 16. 傌九進七 | 馬2進3 |
| 17. 俥七退一 | 包2平4（圖3-29） | | |

注：① 紅方進三兵，制黑馬躍河沿構成理想陣形，弈

法合理，是實戰採用較多的一路變化，前景看好。

②黑挺3卒活馬，正著。

③飛左象是對飛右象的改進，留出象位車對左馬加強保護，使局面更富彈性。

④起左橫俥準備開赴河沿，穩步進取。

⑤進邊卒細膩。如先走士6進5，紅則俥九平六，卒1進1，就慢了半拍，紅俥六進三巡河，以下傌三進四從容進擊，黑處下風。

圖3-29，佈局階段由於紅方傌炮結構不甚理想，被黑方卒1進1以逸待勞，對紅左翼有所牽制，至此，黑取得了佈局的成功。

## 過宮炮對左中包

| 1. 炮二平六① | 包8平5 | 2. 傌二進三 | 馬8進7 |
|---|---|---|---|
| 3. 俥一平二 | 車9進1 | 4. 俥二進六 | 車9平4 |
| 5. 仕四進五 | 卒3進1 | 6. 傌八進九 | 馬2進3 |
| 7. 俥二平三 | 包5退1 | 8. 相三進五 | 包5平7 |
| 9. 俥三平四 | 馬3進4 | 10. 俥四退三 | 包2平4② |
| 11. 炮六進五 | 車4進1 | | |
| 12. 俥九平八 | 車1進2（圖3-30） | | |

注：①過宮炮是古典式開局，其特點是左翼子力集中，有嫌臃腫，應注意處理好；其優點是陣形穩固，佈置線「成半壁河山」，可攻可守。

②平包兌炮巧妙之著。

圖3-30，佈局至此紅僅多一個三路兵，但子力呆板；

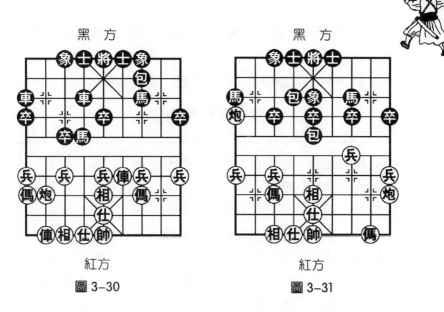

紅方　　　　　　　　　　　紅方

圖 3–30　　　　　　　　　　圖 3–31

黑方各子活躍、通暢，十分滿意。

## 飛相局對左中包

| 1. 相三進五 | 包 8 平 5① | 2. 傌二進三 | 馬 8 進 7 |
|---|---|---|---|
| 3. 俥一平二 | 車 9 平 8 | 4. 傌八進七② | 馬 2 進 1③ |
| 5. 兵三進一 | 包 2 平 4 | 6. 俥九平八 | 車 1 平 2 |
| 7. 仕四進五④ | 車 2 進 4 | 8. 炮八平九 | 車 2 進 5 |
| 9. 傌七退八 | 車 8 進 4 | 10. 炮二平一 | 車 8 進 5 |
| 11. 傌二退三 | 包 5 進 4 | 12. 傌八進七 | 包 5 退 2 |
| 13. 炮九進四 | 象 7 進 5（圖 3–31） | | |

注：① 以左中包應付飛相局是後手方最強硬的著法。

　　② 紅方雙飛傌是先手方的主要變例。

　　③ 右馬屯邊是後手方的主要變例。

④補仕，正著。如誤走炮八進四封車，黑則包4進5串打，紅難應付。

圖3-31，黑鎮中包，紅子活躍，大體均勢。

## 飛相局對金鉤包

| | | | |
|---|---|---|---|
| 1. 相三進五 | 包8平3① | 2. 兵七進一 | 馬8進7 |
| 3. 傌八進七 | 車9平8 | 4. 傌二進四 | 馬2進1 |
| 5. 俥一平二 | 車1進1② | 6. 炮八平九 | 車1平6 |
| 7. 俥九平八 | 包2退2③ | 8. 俥八進七 | 包3平5 |
| 9. 傌四進六 | 車8進4 | 10. 兵九進一 | 車6進3 |
| 11. 仕六進五 | 士6進5 | 12. 炮九退一 | 包5平6④ |
| 13. 俥二進一 | 象7進5 | | |
| 14. 俥八退四 | 卒7進1（圖3-32） | | |

黑方　　　　　　　　黑方

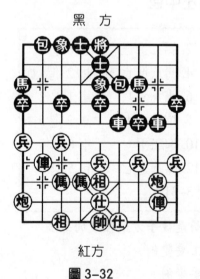

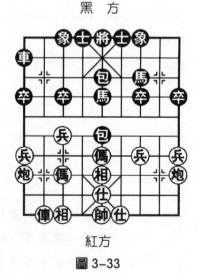

紅方　　　　　　　　紅方

圖3-32　　　　　　　圖3-33

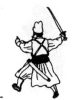

注：① 以金鈎包來應付飛相局，亦是古典式開局。

② 升橫車，目標攻擊紅方的拐角傌，是快速出車的有力之著。

③ 逃包避兌，正著。如改走車 6 進 7 吃傌，則紅伸八進七，包 3 平 5，仕六進五，紅方易走。

④ 調整陣形，及時警戒，好棋。

圖 3-32，雙方隔河對峙，嚴陣以待，黑方佈局成功。

## 飛相局對起右馬

| | | | |
|---|---|---|---|
| 1. 相三進五 | 馬 2 進 3 | 2. 兵七進一 | 包 8 平 5① |
| 3. 傌八進七 | 馬 8 進 7 | 4. 傌二進三 | 車 9 平 8 |
| 5. 俥一平二 | 車 8 進 4 | 6. 炮二平一 | 車 8 進 5 |
| 7. 傌三退二 | 車 1 進 1② | 8. 傌二進三 | 卒 5 進 1！ |
| 9. 炮八平九 | 馬 3 進 5 | 10. 俥九平八 | 包 2 平 4 |
| 11. 仕六進五 | 卒 5 進 1 | 12. 兵五進一 | 包 5 進 3 |
| 13. 傌三進五 | 包 4 平 5（圖 3-33） | | |

注：① 現架中包是在起右馬讓對方挺兵制馬頭後實施的，很有構思，也是後手方對抗飛相局的新突破。讀者應注意此佈局的全過程。

② 迅速出動橫車是兌俥後的連續動作，同時也是黑方在序盤階段有計劃、有準備的戰術設計。

圖 3-33，黑方各子占位俱佳，佈局極富成效，以下進入有利的中局角逐。

黑　方

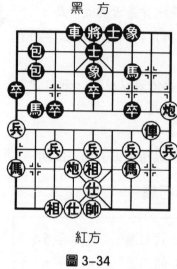

紅方

圖 3-34

黑　方

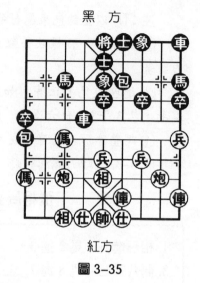

紅方

圖 3-35

## 飛相對過宮包

| 1. 相三進五 | 包 8 平 4① | 2. 傌二進三 | 馬 8 進 7 |
|---|---|---|---|
| 3. 俥一平二 | 卒 7 進 1② | 4. 炮二平一③ | 馬 2 進 3 |
| 5. 傌八進九 | 卒 3 進 1 | 6. 炮八平六 | 馬 3 進 2 |
| 7. 俥二進四 | 車 9 平 8 | 8. 俥二進五 | 馬 7 退 8 |
| 9. 炮一進四 | 包 2 退 1④ | 10. 炮一退一 | 包 4 平 2 |
| 11. 俥九進一 | 象 3 進 5 | 12. 俥九平二 | 馬 8 進 7 |
| 13. 俥二進三 | 士 4 進 5 | 14. 仕四進五 | 車 1 平 4 |
| 15. 兵九進一（圖 3-34） | | | |

注：①以過宮包迎戰飛相局，是一種古典式長盛不衰的主流佈局。在平淡之中見功底，深受實力派棋手喜愛。

②如改走車 9 平 8，紅則炮二進四，卒 7 進 1，炮二平

三，紅方先手。

③ 平炮亮俥，穩步進取，是紅方主要變例之一。

④ 退包機警，加強對河口馬的保護。如隨手馬 8 進 7，則炮一退一，黑馬難堪。

圖 3-34，紅方穩紮穩打，因勢利導，確保先手不失，應為多兵易走局面。

## 飛相對挺卒局

| 1. 相三進五 | 卒 3 進 1 | 2. 炮八平七 | 象 3 進 5 ① |
|---|---|---|---|
| 3. 傌八進九 | 馬 2 進 3 | 4. 俥九平八 | 車 1 平 2 |
| 5. 俥八進四 | 包 2 平 1 | 6. 俥八平四 ② | 馬 8 進 9 |
| 7. 兵一進一 | 包 1 進 4 | 8. 傌二進四 | 卒 1 進 1 |
| 9. 兵七進一 | 車 2 進 4 | 10. 傌四進六 ③ | 士 4 進 5 |
| 11. 兵七進一 | 車 2 平 3 | 12. 傌六進七 | 包 1 退 1 |
| 13. 俥四退三 | 車 3 平 4 | | |
| 14. 俥一進一 | 包 8 平 6（圖 3-35） | | |

注：① 如改走馬 2 進 3，則兵七進一，馬 3 進 4，兵七進一，馬 4 進 5，傌二進四，紅優。

② 平俥避兌，保持複雜局面，否則局勢退回平穩。

③ 躍傌穿宮直上相頭好棋，由此紅佔據主動。

圖 3-35，紅方相頭傌對黑方構成極大威脅，紅集中子力攻黑顯得薄弱的右翼，紅方下一步俥四平六兌車，現已獲佈局的簡明優勢。

## 起傌對挺卒

| | | | |
|---|---|---|---|
| 1. 傌八進七① | 卒3進1② | 2. 兵三進一 | 馬2進3 |
| 3. 傌二進三 | 馬8進9 | 4. 相七進五 | 車9進1 |
| 5. 炮八平九 | 車1平2 | 6. 俥九平八 | 車9平6 |
| 7. 俥八進六 | 象3進5 | 8. 俥一進一 | 包2平1 |
| 9. 俥八進三 | 馬3退2 | 10. 炮九進四③ | 馬2進3 |
| 11. 炮九平七④ | 卒5進1 | 12. 炮七平一 | 包8平7 |
| 13. 俥一平八 | 卒7進1 | 14. 兵三進一 | 車6平8 |
| 15. 兵三平二⑤ | 車8進3 | 16. 炮二平一 | 馬3進5 |
| 17. 俥八進三 | 車8進3 | | |
| 18. 傌三進二 | 馬5進7（圖3-36） | | |

注：①起傌局具有靈活多變和以靜制動的特點，是象

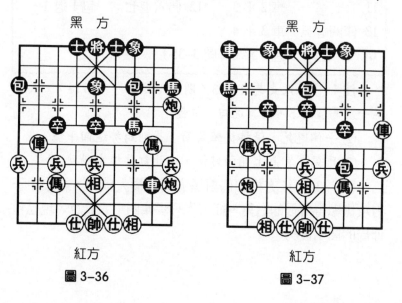

黑方 　　　　　　　　　　　　黑方

紅方 　　　　　　　　　　　　紅方

圖 3-36 　　　　　　　　　　圖 3-37

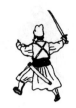

棋佈局中的一個重要門類。

②　挺卒制傌，活己馬路，是後手方廣泛採用的應著。

③　炮轟邊卒雖得實惠，但右翼傌炮受攻。如改走傌一平八，黑馬2進3，傌八進三，大體均勢。

④　如走炮九平三，黑包8平7，傌三進二，馬9進7，傌二進三，車6進6，黑子活躍且有攻勢。

⑤　如改走炮二平一，黑包7進5，傌八進六，馬3進5，傌八平九，馬5進7，黑子活躍易走。

圖3-36，紅方各子無明顯攻擊點，黑方象頭馬對紅己構成較大威脅，各子蓄勢待發，已獲佈局成功，佔有優勢。

## 仙人指路對還中包

| | | | |
|---|---|---|---|
| 1. 兵七進一 | 包8平5① | 2. 傌二進三 | 馬8進7 |
| 3. 傌一平二 | 卒7進1② | 4. 炮二平一 | 馬2進1 |
| 5. 傌八進七 | 包2進4 | 6. 傌七進八③ | 車9進1 |
| 7. 兵九進一 | 包2平7 | 8. 相三進五 | 車9平6 |
| 9. 兵九進一 | 卒1進1 | 10. 傌九進五 | 車6進3 |
| 11. 傌九平四 | 馬7進6 | 12. 傌二進五④ | 象7進9 |
| 13. 炮一進四 | 馬6退7 | 14. 傌二進一 | 馬7進9 |
| 15. 傌二平一 | 象9退7 | 16. 傌一退一（圖3-37） | |

注：①　還架中包，是攻擊型棋手偏愛的佈局，尤被年輕隊員所喜愛。

②　黑如改走車9平8，則紅炮二進四封車，卒7進1，炮八平五，紅方先手。

③　躍傌可防黑平包壓傌，兼可封堵黑方右車的出動，

走得簡明而有力。

④升俥騎河捉卒脅炮，可破壞黑方棋形，是擴大先手的關鍵之著。

圖 3-37，黑車原地未動，而紅俥已發揮很大的威力，局面紅方大優。黑佈局失敗。

## 仙人指路對卒底包左正馬

| 1. 兵七進一 | 包 2 平 3 | 2. 炮二平五 | 馬 8 進 7① |
|---|---|---|---|
| 3. 傌二進三② | 卒 3 進 1③ | 4. 俥一平二 | 卒 3 進 1 |
| 5. 傌八進九 | 車 9 平 8 | 6. 俥二進四 | 包 3 退 1④ |
| 7. 炮八進六！⑤ | 車 1 進 1 | 8. 俥九平八 | 包 3 進 8 |
| 9. 仕六進五 | 包 3 退 2 | 10. 傌三退一 | 車 8 進 1 |
| 11. 炮八退二 | 馬 2 進 1 | 12. 俥八平七⑥ | 包 3 平 2 |
| 13. 俥七進四 | 車 1 平 2 | 14. 炮八平三 | 象 7 進 5 |
| 15. 兵九進一（圖 3-38） | | | |

注：①黑跳左馬護中卒，是老式應著，理論上認為單馬保中卒易受攻擊，所以此變例一度沉寂。進入 20 世紀 90 年代，「舊譜翻新」，有了新的發展。

②進傌棄七兵，旨在換取右翼子力的舒展，這也是紅方慣用的搶先戰術。

③衝卒對攻，黑立即反擊，使棋局異彩紛呈。

④退包讓出正馬通道，暗護 3 路過河卒，靈活多變的好棋，如改走卒 3 進 1，則炮八進五，紅優。

⑤進炮壓馬，針鋒相對。如改走俥二平七，則黑馬 2 進 3，俥七平八，包 8 平 9，炮五平六，車 8 進 4，仕六進

五，車8平3，相七進五，卒7進1，炮八進一，馬3進4，雙方對峙。

⑥平俥捉包有技巧。如改走俥二平七直接吃卒，則車1平3，搶兌俥，紅方無便宜。

圖3-38，紅雖少一相但多兵，子力占位較好，形勢樂觀。

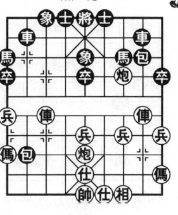

黑　方

紅方

圖 3-38

## 士角炮對還右中包

| | | | |
|---|---|---|---|
| 1. 炮二平四① | 包2平5② | 2. 傌八進七 | 馬2進3 |
| 3. 傌二進三 | 馬8進9③ | 4. 俥一平二 | 車9平8 |
| 5. 俥九平八 | 車1平2 | 6. 炮八進四④ | 卒3進1⑤ |
| 7. 俥二進五 | 卒7進1‼ | 8. 相七進五⑥ | 包5平6 |
| 9. 兵三進一⑦ | 卒7進1 | 10. 俥二平三 | 包8進5⑧ |
| 11. 炮四平二 | 車8進7 | | |
| 12. 俥三退一 | 象3進5（圖3-39） | | |

注：①士角炮是20世紀80年代興起的佈局，有其攻防體系。它可隨勢而演變成五四炮、反宮傌、單提傌等陣勢。

②黑方架中包很有針對性，應法積極，呈流行趨勢。應當指出的是，黑方如包8平5架中包則犯了方向性錯誤，

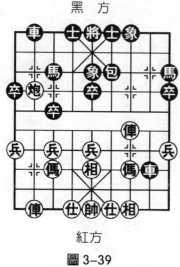

黑　方

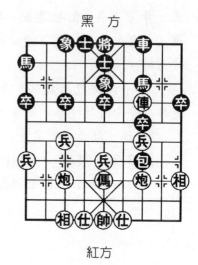

紅方

圖 3-39

紅方

圖 3-40

以下：俥八進七，馬8進7，俥二進三，車9平8，兵三進一，紅方布成正向「反宮馬」陣勢，黑方容易吃虧。

　③ 左馬屯邊，陣形協調。如改走馬8進7，則俥一平二，車9平8，俥二進六，因紅有仕角炮的威脅，黑不能從容兌俥，紅方明顯占優。

　④ 進炮封車，爭先擴勢，是進攻的第一感覺。

　⑤ 挺卒活馬拆紅炮架，毋庸置疑。如企圖對搶先手而改走包8進4，則炮四進五，包5退1，兵七進一，紅方主動。

　⑥ 如改走俥二平三去卒，則包8進5！炮四平五，包8平5，相七進五，車8進7，俥三退五（如俥三平七，則黑馬3退1，得子，紅敗勢），卒5進1，黑方奪得主動。

　⑦ 先棄後取活躍右俥，著法可取。如改走俥二平三，象3進5，炮四進四，包8進6，黑有反擊。

⑧ 進包邀兌，破壞紅方陣形，及時老到，是此變例中黑方取得對抗之勢的關鍵手段。

圖 3–39，黑方陣形穩固、協調，左車牽紅俥傌，取得了均勢局面，佈局成功。

## 仕角炮對挺卒

| | | | |
|---|---|---|---|
| 1.炮二平四 | 卒7進1① | 2.馬2進一 | 馬8進7 |
| 3.炮八平五 | 車9平8 | 4.傌八進七 | 馬2進3 |
| 5.俥九平八 | 車1平2 | 6.俥一平二 | 包2進4② |
| 7.俥二進六③ | 象7進5 | 8.兵七進一 | 包8平9 |
| 9.俥二平三 | 車8平7 | 10.炮四平三 | 包9進4 |
| 11.兵三進一 | 包9平7 | 12.傌一進三 | 包2平7 |
| 13.俥八進九 | 馬3退2④ | 14.相三進一 | 馬2進3 |
| 15.傌七進六 | 士6進5 | 16.炮五平七⑤ | 馬3退1 |
| 17.傌六退五（圖3–40） | | | |

**注：**① 挺7卒意在限制紅右傌正起，是應付仕角炮的一種常用著法。

② 也可改走卒3進1，嚴陣以待。以下紅如接走兵三進一，則卒7進1，俥八進四，包2進2，俥二進六，馬7進6，俥二平四，象7進5，黑勢不弱。

③ 如改走俥二進四巡河，則包8平9，兵一進一，車8進5，傌一進二，卒3進1，黑方易走。

④ 正著。不能貪相走包7進3，否則紅仕四進五，馬3退2，兵三進一，紅各子靈活，黑更難應付。

⑤ 紅平炮逼退黑馬，先手擴大。如貪子走傌六進四，

則卒7進1，傌四退三，卒7進1，俥三退三，馬7進6，逼兌俥後黑方取得殘局優勢。

圖3-40，紅傌踏黑包，以下黑逃包必將渡兵得象，顯然占優。

## 列手炮局

| | | | |
|---|---|---|---|
| 1. 炮二平五 | 包2平5 | 2. 傌二進三 | 馬8進7① |
| 3. 俥一平二 | 車9平8 | 4. 俥二進六 | 包8平9 |
| 5. 俥二進三② | 馬7退8 | 6. 傌八進七 | 馬2進3 |
| 7. 俥九平八 | 卒3進1 | 8. 兵三進一 | 車1進1③ |
| 9. 炮八進六 | 馬8進7 | 10. 傌三進四 | 包9進4 |
| 11. 炮五退一 | 包9平3 | 12. 相七進五 | 卒1進1 |
| 13. 炮五平三（圖3-41） | | | |

注：① 黑方起左正馬，俗稱「小列手炮」，在近代較為流行，屬常見佈局。如改走馬8進9跳邊馬即會形成「大列手炮」，是一種古老的佈局。初見於明代古譜《金鵬十八變》，後又載於《適情雅趣》和《桔中秘》。在現代高手的實戰中大列手炮因對殺激烈、紅有先行之利而無人採用。故有關大列手炮佈局略。

② 如改走俥二平三，則車8

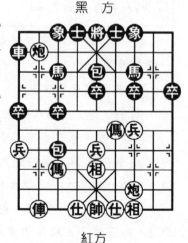

黑　方

紅方

圖 3-41

象棋實戰技法

212

進2，俥九進一，包9退1，俥九平四，包9平7，俥三平四，士4進5，後俥進二，馬2進3，前俥進二，車1平2，傌八進七，包7平8，兵三進一，車2進4，傌三進四，紅方先手。

③黑起右橫車正確，如馬8進7，則炮八進四，車1平2，炮八平七，紅方占優。

圖3-41，黑雖多卒，但黑車被封，紅傌佔據河口制高點，三路炮威脅黑方7路馬，紅方顯然占優。

## 中炮兩頭蛇對三步虎轉列包

| | | | |
|---|---|---|---|
| 1. 炮二平五 | 馬8進7 | 2. 傌二進三 | 車9平8 |
| 3. 兵七進一 | 包8平9 | 4. 傌八進七 | 包2平5① |
| 5. 兵三進一② | 馬2進3 | 6. 俥九平八 | 車1進1③ |
| 7. 俥一進一④ | 車8進4 | 8. 俥一平四 | 卒7進1 |
| 9. 俥四進三 | 車1平4 | 10. 傌七進六⑤ | 車4進3 |
| 11. 炮五平六 | 卒7進1 | 12. 俥四平三 | 車4平7 |
| 13. 俥三進一 | 車8平7 | 14. 炮八平七 | 馬7進6 |
| 15. 傌六進四 | 車7平6 | 16. 相七進五 | 包5平7 |
| 17. 俥八進一（圖3-42） | | | |

**注：**①這種佈局自20世紀80年代至今頗為流行。先手方往往從佈局策略上考慮，搶先挺起三兵或七兵，讓黑應以三步虎後再還列包，形成了半途列包的另一種格局。

②進三兵防黑車8進5的干擾。至此，形成「中炮兩頭蛇對三步虎轉列包」佈局的基本陣形。

③黑起右橫車正確。如走車8進4，則俥一平二，車8

進5，傌三退二，車1進1，炮八進六封車，黑雙馬受制，局面難以展開，紅優。

④ 紅亦升右橫俥正著。如改走傌三進四，則車8進4，傌四進三，卒3進1，炮五平三，卒3進1，傌三進一，象7進9，炮三進五，馬3進4，黑棄子搶攻，佔據主動。

⑤ 紅如改走炮八進三，也是一種重要變例。變化如下：炮八進三，車8進2，兵七進一，卒3進1，炮八平三，車4進7，仕六進五，士6進5，各有千秋。

圖3-42，雙方大體均勢，黑佈局滿意。由於實戰尚少，屬於發展潛力較大的佈局。

## 中炮對鴛鴦包

| | | | |
|---|---|---|---|
| 1. 炮二平五 | 馬2進3 | 2. 傌二進三 | 卒7進1 |
| 3. 俥一平二 | 車9進2① | 4. 炮八平六② | 車1平2 |
| 5. 傌八進七 | 包2平1 | 6. 兵七進一③ | 馬8進7 |
| 7. 傌七進六 | 車2進6 | 8. 俥九進二 | 車2平4 |
| 9. 俥二進四 | 包1退1④ | 10. 炮五平四 | 馬7進8！ |
| 11. 俥二進一⑤ | 車4退1 | 12. 炮四進五 | 包8進1 |
| 13. 炮四退六 | 包8平7 | 14. 相七進五 | 車9平6 |
| 15. 炮四平七 | 包1平7（圖3-43） | | |

**注**：① 提車護包，準備退右包左移打紅右俥，是鴛鴦包的主要戰術特點。

② 平炮仕角阻止黑退右包左移（如包2退1，紅則炮六進五），是針鋒相對的著法。

③ 進兵活傌，穩健有力。如改走俥九平八兌車，也是

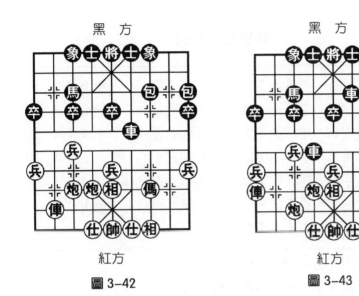

圖 3-42　　　　　　　　圖 3-43

一法，但局面簡化，攻勢不足。

④含蓄有力的好棋。繼續貫徹駕鴦包的戰術思想，暗伏平 8 打俥及平 7 路強渡卒的手段。

⑤上一回合，紅卸炮伏擊黑車，惡著。對此，黑方強行進馬反捉紅俥，著法針鋒相對，十分精彩！現紅方吃馬實屬無奈。如改走俥二平四，則黑包 1 平 4（黑方不易車 4 平 5 吃中兵，則炮四平五，車 5 退 2，傌六進七，黑方丟子），仕四進五，包 8 平 4！黑方反客為主，大佔優勢。

圖 3-43，黑方雙包瞄準紅方三路線，雙俥控脅，攻勢強勁，已呈反先之勢，前景看好。

# 中炮對龜背包

| | | | |
|---|---|---|---|
| 1. 炮二平五 | 馬8進7 | 2. 傌二進三 | 車9進1 |
| 3. 俥一平二 | 包8退1① | 4. 兵七進一 | 包8平3 |
| 5. 傌八進七 | 象3進5② | 6. 傌七進六 | 車9平4 |
| 7. 炮八進二 | 卒3進1 | 8. 炮五平六 | 包2平4 |
| 9. 炮八平九 | 包3平1③ | 10. 炮六進五④ | 車4進1 |
| 11. 傌六進四 | 馬7退9 | 12. 俥九平八 | 包1進4 |
| 13. 兵九進一 | 車4進2（圖3-44） | | |

**注：**①黑退包後，車、馬、包、象四子，形如烏龜，包在龜背，故名「龜背包」。龜背包的特點為左柔右剛，可集中子力在右翼伺機防守反擊；其弱點是出子有嫌迂迴、速度顯緩。

②鞏固中路正著，不宜走卒3進1反擊，否則紅傌七進六，卒3進1，傌六進五，象3進5，俥二進四，卒3進1，俥二平七！卒3平4，俥七平六，卒4平3，俥六進三！黑方難應。

黑　方

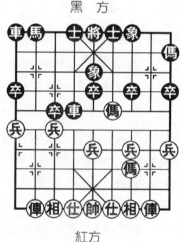

紅方

圖3-44

③如誤走馬2進1，則傌六進七，紅大優。

④如改傌六進五，黑有包4進7的凶著。

圖3-44，子力簡化後，局面趨於平穩。

# 第四章　實戰開局技巧

## 第一節　順炮佈局

### 順炮直俥對橫車（一）

| | | | |
|---|---|---|---|
| 1.炮二平五 | 包8平5 | 2.傌二進三 | 馬8進7 |
| 3.俥一平二 | 車9進1① | 4.傌八進七② | 車9平4 |
| 5.兵三進一③ | 卒3進1 | 6.俥二進五（圖4-1） | |

　　注：①紅俥直線開出，黑俥欲從橫線穿宮而出，至此形成「順炮直俥對橫車」的最基本陣形。此陣歷史悠久，至今在各種大賽中屢見不鮮。

　　②跳左傌正起，利於加強對中心區域的控制，是向傳統邊傌順炮的挑戰，是對千百年來傌八進九、俥二進六或仕四進五等老式著法的重大改進。

　　③進三兵是特級大師胡榮華在全國個人賽中首創，從而打破長久以來順炮邊傌的舊模式，

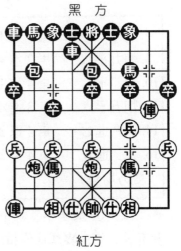

黑　方

紅方

圖4-1

這是象棋史上的偉大變革。

圖4-1，紅俥倒騎河捉卒，剛勁有力，對此，黑方主要有三種應法：甲.馬2進3，乙.象3進1，丙.包5退1。現分述如下：

### 甲.馬2進3

| | | | |
|---|---|---|---|
| 6.…… | 馬 2 進 3 | 7. 俥二平七 | 馬 3 進 4 |
| 8. 俥九進一① | 象 3 進 1 | 9. 炮八進四 | 車 4 進 2 |
| 10. 俥九平六 | 包 2 平 4 | 11. 俥七退一 | 車 1 平 2 |
| 12. 炮八退六 | 車 2 進 3 | 13. 相七進九 | 士 4 進 5② |
| （均勢） | | | |

注：① 也有兵七進一的走法，黑則象3進1，俥七平八，包2進5，炮五平八，紅方較優。

② 以下黑暗伏馬4進5兌子簡化局勢，黑可滿意。

### 乙.象3進1

| | | | |
|---|---|---|---|
| 6.…… | 象 3 進 1① | 7. 炮八平九 | 車 4 進 2 |
| 8. 俥九平八 | 馬 2 進 4② | 9. 傌三進四③ | 車 1 平 3④ |
| 10. 俥二平六 | 車 4 進 1 | 11. 傌四進六 | 卒 3 進 1 |
| 12. 炮五平六 | 車 3 進 4 | 13. 炮六進六 | 車 3 平 4 |
| 14. 俥八進七 | 車 4 退 3⑤ | 15. 兵七進一 | 車 4 進 5 |
| 16. 相三進五 | 車 4 平 3 | 17. 俥八退五 | 包 5 平 3 |
| （雙方均勢） | | | |

注：① 飛象雖可護卒，但影響右翼子力出動，可謂有利有弊。總感與紅進俥相比顯稍虧。

② 如改走馬2進3，則俥二進一，車1平2，俥二平

象棋實戰技法

218

三，包5退1，俥八進七，車2進2，俥三進一，俥換馬包，紅方優勢。

③紅如改走炮五平六，則車1平2，炮六進六，以下車4退2，俥八進六，車2進1，俥二平七，包2平4，俥八進二，車4平2，俥七平六，包4平3，偶七退五，車2進6，相三進五，車2進1，相五進七，車2退2，炮九進四，車2平3，相七進五，紅方占優。

④改走車4進2，則俥二平六，車4平6，俥六進三，包2平3，炮九進四，車1平3，炮九平七，包3平4，俥六退一，車3進3，炮五平一，象1退3，均勢。

⑤不可走卒3進1，否則炮六平四，象1退3，偶七退五，紅方多子占優。

### 丙. 包5退1

| | | | |
|---|---|---|---|
| 6.…… | 包5退1① | 7.俥二平七 | 車4進1② |
| 8.偶三進四③ | 馬2進3 | 9.炮八進四 | 包5平3④ |
| 10.炮八平七 | 象3進5 | 11.俥七退一 | 包3進2 |
| 12.俥九平八 | 包2退2 | 13.俥七進二 | 包2平3 |
| 14.俥七平八 | 馬3進4 | 15.偶四進六 | 車4進2 |
| 16.前俥平七 | 車1進1 | 17.仕六進五 | 車1平8⑤ |
| 18.俥八進七 | 卒7進1 | 19.俥七進三 | 象5退3 |
| 20.俥八平三 | 車8平3 | 21.俥三進二 | 車3進5 |
| 22.偶七退六（紅方一俥換雙，略占主動） | | | |

注：①退中包求變，也是針對紅騎河俥吃卒設計的防守反擊戰術。

②如改走車4進7，則兵五進一！象3進5，俥七進

一，馬2進4，俥七進一，車1進1，偶七進五，包2進4，仕六進五，車1平3，炮五平七，車4平2，俥七平八，車3平2，俥八進一，包2平5，偶三進五，包5平2，俥九進二，包2進5，兵七進一，紅方較好。

③進偶正著。不可俥七進四貿然吃象，否則包2平3，偶七退五，象7進5，俥七退一，偶二進四，黑優。

④平包打俥，次序井然。以往走象3進5，則炮八平三！包5平3，俥七平四，車1平2，炮五平三，黑方左翼受攻。

⑤如改走卒7進1，俥八進四，車1平6，兵五進一，紅方較主動。

## 順炮直俥對橫車(二)

| 1. 炮二平五 | 包8平5 | 2. 偶二進三 | 馬8進7 |
|---|---|---|---|
| 3. 俥一平二 | 車9進1 | 4. 偶八進七 | 車9平4 |
| 5. 兵三進一 | 馬2進3① | 6. 兵七進一 | 車1進1② |
| 7. 仕六進五③ | 車1平3④（圖4-2） | | |

注：①跳正馬加快右翼出子速度，加強中心區域的爭奪，是最具潛力和對抗性的著法。

②至此形成「順炮直俥兩頭蛇對雙橫車」的典型局面。

③補左仕鞏固中路加強防禦，是針對雙橫車的重要戰術之一，也是特級大師王嘉良最早在全國團體賽上推出的新招。

④「馬後藏車」係特級大師胡榮華首創，是針對紅方七

象棋實戰技法

路傌無根伺機突破的反擊戰術。

圖4-2，紅方主要有三種走法：甲.傌三進四，乙.俥二進五，丙.炮八進四，分述如下：

## 甲.傌三進四

| | | | |
|---|---|---|---|
| 8.傌三進四① | 卒3進1② | 9.兵七進一 | 馬3退5③ |
| 10.俥二進五④ | 卒7進1⑤ | 11.俥二平三 | 象7進9 |
| 12.俥三平六 | 車4進3 | 13.傌四進六 | 車3進3 |
| 14.傌六進五 | 象3進5 | 15.傌七進六 | 車3平4 |
| 16.傌六退七 | 車4進2 | 17.炮五平二⑥ | 馬5進3 |
| 18.相七進五 | 包2退1 | 19.炮八退一 | 包2平3 |
| 20.炮二進一⑦ | 車4退2（黑可抗衡） | | |

注：① 紅跳傌為限制黑棋棄卒獻馬打通3路線。

② 棄卒強行突破是「馬後藏車」戰術的繼續。

③ 退馬窩心穩健。如誤走馬3進4，則傌四進六，車3進3，傌六進五，車3進3，俥二進二（暗保八路炮是得子的妙著），車4平5，傌五退三，車5平3，炮八進四，前車進2，俥九平七，車3進8，仕六退五，紅方大優。

④ 保兵穩健。紅如傌四進五，馬7進5，炮五進四，車3進3，俥二進二，車3平5，黑方滿意；又如改走炮五平四，車

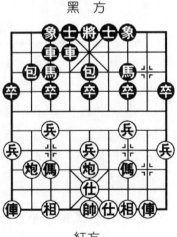

黑　方

紅方

圖 4-2

3進3，相七進五，包5平3，傌七進八，包2進5，炮四平八，車4進4，傌八進六，包3平4，雙方對峙。

⑤棄7卒好棋，突破紅棋的封鎖。

⑥這是新的改進招法。如改走炮五平三，馬7進6，相七進五，馬5進3，傌九平六，車4平3，傌六進八，馬6進5，傌七進五，車3平5，傌六退二，車5退2，黑兵種齊全，足可抗衡。

⑦紅如改走炮八平七，包3進6，炮二平七，馬3進4，平淡之中黑可滿意。

## 乙. 俥二進五

8. 俥二進五（圖4-3）

伸俥倒騎河是對抗「馬底藏車」的主流戰術。

圖4-3，黑主要有兩種選擇：（A）卒5進1，（B）卒7進1，現分述如下：

### （A）卒5進1

| 8. …… | 卒5進1① | 9. 傌三進四 | 卒3進1② |
|---|---|---|---|
| 10. 炮五進三③ | 士4進5④ | 11. 炮八進四⑤ | 卒3進1 |
| 12. 炮八平七！ | 車3平2 | 13. 炮五平七⑥ | 馬7進5⑦ |
| 14. 前炮進二⑧ | 馬5進6 | 15. 前炮退三 | 車4進2 |
| 16. 前炮退一 | 馬6進4 | 17. 俥九平八 | 包2進2 |
| （黑方有攻勢） | | | |

注：①黑衝中卒意在為3路馬開闢通道，構思符合戰理。

②繼續貫徹「馬後藏車」突破的既定方針！

③炮轟中卒試探應手，靈活之招。

④如改走馬3進5，則傌四進五，馬7進5，炮五進二，象7進5，俥二平五，車4進2，兵七進一，紅兵渡河稍好。

⑤棄兵而揮炮過河，巧妙！紅如改走兵七進一，馬3進5，黑呈反先之勢。

⑥雙炮打卒、打馬，弈得十分精彩。

黑　方

紅方

圖 4-3

⑦如改走馬3進5，則前炮平三，象7進9，傌四進五，卒3進1，炮七平五，車4進7，炮五進二，象3進5，傌五進三，卒3進1，俥二平八，車4退5，炮三退一，象5進7，傌三退四，車4退1，黑棋可戰。

⑧紅如傌四進五，則馬3進5，前炮退二，包2進2，前炮進一，馬5進4，傌七進六，包2進5，俥九平八，車2進8，傌六退七，車2退2，黑稍優。

### (B) 卒 7 進 1

|  |  |  |  |
|---|---|---|---|
| 8.…… | 卒7進1① | 9.俥二平三 | 包5退1 |
| 10.俥三平八② | 包2進5 | 11.俥八退三 | 包5平7③ |
| （圖4-4） | | | |
| 12.炮五平六 | 包7進4 | 13.相三進五 | 包7進1 |
| 14.俥九平八 | 象7進5 | 15.兵五進一④ | 車4進5 |

| 16. 傌七進八 | 車 4 平 3⑤ | 17. 前傌平七 | 前車平 1 |
|---|---|---|---|
| 18. 傌八進七 | 馬 7 進 6 | 19. 傌七平八⑥ | 車 1 平 3 |
| 20. 傌三退二 | 包 7 退 3 | 21. 兵五進一 | 馬 6 進 8 |
| 22. 傌七退六 | 卒 5 進 1（黑優） | | |

注：① 棄卒攔傌是新招！也是此變例的核心著法。

② 險地逃傌求兌，明智。如改走炮八平九，則包 5 平 7，傌三平八，包 2 平 1，傌九平八，卒 3 進 1！傌八平七，象 7 進 5，傌七進一，馬 7 進 6，黑反先。

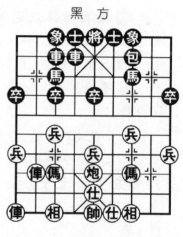

黑　方

紅方

圖 4-4

③ 向紅棋右翼空檔施壓，攻擊路線正確。

④ 衝中兵疏導左翼，煞費苦心。

⑤ 機警之著！如走車 4 平 1，則紅前傌進一，車 1 平 2，傌八進三，馬 7 進 8，傌八平四，紅棋不壞。

⑥ 紅如傌八進五，則馬 6 進 4，黑馬踩雙得子。

### 丙. 炮八進四

8. 炮八進四（圖 4-5）

飛炮過河構思新穎、招法奇特，係 2002 年全國象棋個人賽第 3 輪特級大師劉殿中所創。這把「飛刀」向「馬後藏

車」發起挑戰（目的是防止黑方卒 3 進 1），同時也是把順炮佈局的研討和發展推向歷史新高。

圖 4-5，黑方主要有兩種應法：（A）車 4 進 5，（B）車 4 進 3。分述如下：

## （A）車 4 進 5

| 8. …… | 車 4 進 5 | 9. 相七進九 | 車 3 平 6① |
|---|---|---|---|
| 10. 俥二進五 | 車 6 進 5 | 11. 兵七進一② | 車 4 平 3 |
| 12. 兵七進一 | 車 3 進 1③ | 13. 兵七進一 | 車 3 退 5 |
| 14. 炮八平三④ | 包 2 進 5⑤ | 15. 仕五進六⑥ | 包 2 平 5 |
| 16. 相三進五 | 車 6 進 1 | 17. 俥二退二 | 車 3 進 4⑦ |
| 18. 俥九平七⑧ | 車 3 平 5 | 19. 俥二平五 | 包 5 進 4 |
| 20. 仕六退五 | 象 7 進 5 | 21. 俥七進三 | 包 5 退 2 |
| 22. 俥七平五 | 車 6 退 4 | 23. 兵三進一（均勢） | |

注：①黑如改走車 4 平 2，則炮八退二，卒 3 進 1，兵七進一，馬 3 退 5，俥二進五，紅優。

②衝兵突破，緊握戰機！

③黑如走車 3 退 3 去兵，紅俥七進六，捉雙車。

④紅炮八平三吃卒嫌急，應俥九平七邀兌，紅方可穩佔優勢。

⑤黑進包打俥機警，如護象走象 7 進 9，俥二平八，紅棋

黑　方

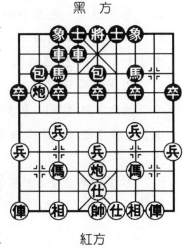

紅方

圖 4-5

占優。

⑥ 紅如炮三進三轟象，則士6進5，俥二退三，包5進4，一場混戰，各有顧忌。

⑦ 不怕炮打底象而先捉相後捉兵，次序井然，計算準確。

⑧ 如紅走仕四進五，則黑車3平5，紅也無便宜。

## （B）車4進3

| 8. …… | 車4進3 | 9. 傌三進四① | 車4平2 |
|---|---|---|---|
| 10. 炮八平五 | 馬3進5 | 11. 傌四進五 | 馬7進5② |
| 12. 炮五進四 | 士4進5 | 13. 相七進五 | 卒9進1 |
| 14. 俥九平六 | 卒3進1③ | 15. 俥六進六 | 卒3進1 |
| 16. 相五進七 | 車3進4 | 17. 帥五平六 | 包2退2 |
| 18. 俥二進二（紅優） | | | |

注：① 躍傌蹬俥，好棋。黑如接走車4平6，則炮八退二，卒7進1，炮五平四，車6平5，相七進五，卒7進1，傌四進三，車5平7，炮八平三，車7退1，炮四平三，車7平6，前炮進五轟象，紅方優勢。

② 另有兩種變化：a. 士4進5，傌五進三，包2平7，俥二進六，紅優；b. 車3平6，傌五進三，包2平7，炮五進五，象3進5，俥二進七，車6進1，俥九平八，紅方稍好。

③ 黑如車2平5，則炮五平九，包2平1，俥二進六，紅優。

## 順炮直俥對橫車(三)

```
1. 炮二平五    包8平5      2. 傌二進三    馬8進7
3. 俥一平二    車9進1      4. 傌八進七    車9平4
5. 兵三進一    馬2進3      6. 兵七進一    車1進1
7. 相七進九①  ……
```

注：① 飛邊相護傌通俥，以彌補七路無根傌的缺陷，這是「兩頭蛇對雙橫車」陣勢中，紅方繼仕六進五走法後的又一重要變著。

圖4-6，黑方主要有三種應法：甲.車4進5，乙.卒5進1，丙.卒1進1。現分述如下：

### 甲.車4進5

```
7. ……        車4進5①     8. 傌三進四    車4平3
9. 俥九平七    卒3進1     10. 俥二進五    包2進4②
11. 俥二平七   車1平6③    12. 傌四進三④  車3平4⑤
13. 前俥進二   包2平3⑥    14. 前俥平五    象3進5
15. 炮八進七   象5退3     16. 俥七平八    車4進1⑦
17. 炮五進四⑧  車6進2     18. 炮五退二    車6平7
```

黑方有驚無險，前景光明。

注：① 進車兵林線欲攻擊紅方七路傌，但紅方已作預防，效果難免打折扣。

② 過河包瞄中兵針對紅「單傌守兵」弱點而設計的反擊戰術。

③ 脅車捉傌試應手。黑如車1進1，前俥進二，包2平

<div align="center">黑方　　　　　　　　　　黑方</div>

<div align="center">紅方　　　　　　　　　　紅方</div>

<div align="center">圖 4-6　　　　　　　　　圖 4-7</div>

5，傌七進五，包5進4，仕六進五，車3平2，炮八平七，馬3退5，後俥平六，紅優。

④ 進傌對攻。另有兩種選擇如下：a. 傌四退三，車3平4，前俥平二，馬3進4，仕六進五，馬4進6，傌三進四，車6進4，黑可抗衡。b. 傌四進六，馬3進4，前俥平六，車6進4，黑優。若紅棋再接走傌三退五？有包2平5，俥七進三，士6進5，兵三進一，卒7進1，前俥平三，將5平6，黑勝。

⑤ 平車妙，暗伏包2平3「包打雙俥」的棋。

⑥ 如改走車6進2，則兵三進一，包2平3，炮八進四，卒5進1，炮八平七，包3退3，仕六進五，士6進5，兵七進一，包3平5，傌七進八，車4平5，兵七平六，車6進5，黑稍好。

⑦ 尋求對攻。穩健點可走車6進2，炮八退三，車4退

3，兵七進一，車 6 平 7，兵七平六，車 4 平 3，兵六平七，小兵允許長捉，不變判和。

　⑧ 背水一戰！如走俥八進二，車 6 進 7，炮五平一，車 7 平 3，紅棋優勢。

### 乙. 卒 5 進 1

| 7. …… | 卒 5 進 1① （圖 4-7） | | |
|---|---|---|---|
| 8. 傌三進四② | 卒 3 進 1③ | 9. 兵七進一 | 馬 3 進 5 |
| 10. 兵七平六 | 卒 5 進 1 | 11. 傌四進五 | 馬 7 進 5④ |
| 12. 兵五進一 | 包 5 進 3⑤ | 13. 炮五進四⑥ | 車 4 進 3 |
| 14. 俥二進七 | 車 1 平 6 | 15. 俥二平八 | 車 6 進 2 |
| 16. 俥八退三 | 車 6 平 5⑦ （黑足以抗衡） | | |

　注：① 針對紅邊相，中路薄弱，黑進中卒反擊，是積極主動的要著。

　② 跳傌不能有效抵擋黑中路攻勢。應改走炮八進四，則卒 3 進 1，兵七進一，車 4 進 2，炮八平七，象 3 進 1，俥九平八，象 1 進 3，俥八進六，包 2 退 1，俥二進六，紅方占優。

　③ 棄卒是好棋。如直接走馬 3 進 5，則紅炮八進四，卒 3 進 1，炮八平三，象 7 進 9，俥九平八，包 2 平 3，傌四進五，馬 7 進 5，俥八進六，紅方大佔優勢。

　④ 如誤走卒 5 進 1，則紅炮五退一，卒 5 平 4，兵六平五，紅方得子而占優。

　⑤ 打兵要著。如改走馬 5 進 6，則炮五進五，象 7 進 5，炮八進二，車 1 平 3，俥二進二，馬 6 退 5，兵五進一，紅雙兵聯手，大佔優勢。

⑥打馬顯得過於冒險。應改走仕六進五，則車4進3，傌七進八，車4進1，炮八進五，車4平2，俥二進五，車1平2，俥二平五，局面基本均勢。

⑦至此，黑方雖少一子，但空心包對紅方的牽制極大，黑足可抗衡。

### 丙. 卒1進1

| 7.…… | 卒1進1 |
|---|---|

挺邊卒，邊線侵襲、牽制紅方邊相，虛實並用，構思新穎。

圖4–8，紅方主要有兩種著法：（一）俥二進五；（二）仕六進五。現分述如下：

### （一）俥二進五

| 8.俥二進五 卒1進1 | 9.兵九進一 車1進4 |
|---|---|

黑方邊線通車後，紅方左翼壓力加大，對此紅方主要有傌三進四和仕六進五兩種著法，分A、B兩局列於後：

### A. 傌三進四

| 10.傌三進四① 包2平1② | 11.俥二平六③ 車4平2④ |
|---|---|
| 12.俥六進一 車1退2 | 13.俥六退二 車1進1 |
| 14.俥九平七 車2進5⑤ | 15.傌四進六 馬3退1 |
| 16.兵七進一⑥ 車1平3⑦ | 17.俥六平八 車2退1⑧ |
| 18.傌七進八 | |

至此，紅方雙傌活躍，前景看好。

注：①傌躍河口，側重搶攻，著法新穎。此時紅如急

於伏擊黑方邊車而走炮八退一，則車4進6，俥九平七，車1進2，俥七進八，車4平5！相三進五，車1平5，仕六進五，車5平2（機敏。如隨手包2進6，則俥七進二，逼兌車，紅方主動），俥七進二，車2退2，炮八進六，車2退3，兵三進一，卒7進1，俥二平三，馬3退5，俥七平六，包5平4！俥三進四，象7進9！俥三進一，包4進1，俥三退二，馬7進6，黑方占優。

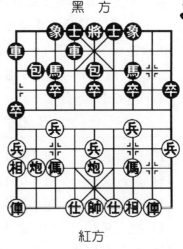

黑　方

紅方

圖 4–8

②邊線突擊，是黑方主體戰術，也是實戰中多次出現的著法。亦可考慮包2進4塞相眼，下一手有車1平3吃兵的後續手段，將是對紅方新的挑戰。

③平俥邀兌，爭奪要道，不容遲疑。如改走俥二平八，則車4進7，俥四進六，馬3進1，互纏，黑較易走。

④當然避兌俥，平車牽炮意在保持彈性陣勢。

⑤以上紅方尋隙進擊，黑則依仗邊線牽制巧妙周旋，雙方著法俱見緊湊。現進俥兵林線，揚己長制彼短，穩健而滿意。如改走包1進5吃相，則俥四進六，士6進5！俥七進八（如俥六進七，則車2進1，黑先棄後取），車1平4，俥六進一，車2進4，一車換雙後，雙方互有顧忌。

⑥紅棄兵果斷，有此一手邊相無憂。

⑦平車吃兵，選擇正確。如改走卒3進1，則俥六進四

襲槽，黑車路不暢，紅有利。

⑧黑方接受兌車必然。如改走車2平1強行求變，則偶六進四，車3平6，偶四進三，車6退3，俥八進四，包5退1，炮八進二！車1退2，炮八平七，象3進5，俥八平九，車6平7，俥七平八，黑方子力受制，紅方大占先手。

### B.仕六進五（1變）

| | | | |
|---|---|---|---|
| 10.仕六進五 | 包2平1 | | |
| 11.炮八退一 | 車4平1① | | （圖4-9） |
| 12.俥九平六② | 包1進5 | 13.炮八平九 | 包1平5 |
| 14.相三進五 | 前車退1③ | 15.俥二平九④ | 車1進3 |
| 16.炮九平七 | 包5平6⑤ | 17.偶三進四 | 象7進5 |
| 18.偶四進三 | | | |

紅雖缺一相，但子力活躍，形勢有利。

注：①車藏包後，針鋒相對。因其構思巧妙、獨特，曾在大賽中風靡一時。黑如走車4平2，雖僅一路之差，卻大相徑庭：炮八平九，車1平3，炮九進六，車3進2，炮九平五，象7進5，俥二進二，馬7退5，俥二進一！車2進4，俥二平四，馬3進1，偶三進四，馬5進3，炮五平四，士4進5，相三進五，車3退3，兵三進一！車3平7，炮四平二，紅攻勢強

黑　方

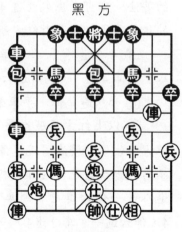

紅方

圖4-9

勁。

②因「勢」制宜，棄相爭先。如仍走炮八平九打車，則前車平3，炮九進六（如相九進七，包1進7，俥二平八，卒3進1！俥八平七，車1平2，仕五進六，車2進8，帥五進一，車2退7，帥五退一，包5退1，黑優）。

③兌車搶先，局部好手。如改走後車平2或平6，則炮九平七，這時紅俥騎河、傌路活躍，黑更加不利。

④兌俥簡明，有利於控制局勢，減少黑反撲機會，因畢竟殘相有所顧忌。

⑤調整陣形，冷靜之著。若貿然卒5進1出擊，則紅傌七進六，黑方將進退兩難。

### B.仕六進五（2變）

| 10.仕六進五 | 車4進5① | 11.傌三進四② | 車4平3 |
|---|---|---|---|
| 12.俥九平七 | 車1進2 | | |
| 13.傌四進六 | 車1退3③（圖4-10） | | |
| 14.俥七平六④ | 車1平4⑤ | 15.俥二平六 | 車3進1 |

至此，形成互有所長的複雜局面，難以說出優劣。

注：①肋車壓境，是黑方另一重要走法。此時也有嘗試包5退1的變著，但效果不佳，以下：俥二平八（改走炮八退一更有力，黑若卒7進1，則俥二平三，包5平7，炮八平九！包7進3，兵三進一，至此，黑邊車已成紅方的囊中之物，以下雖不致失子，但先失勢已不可避免），包2進5，俥八退三，卒5進1，俥八進四，馬3進5，俥八平七，紅方明顯占優。

②躍傌踏車，順勢攻擊。如改炮八退一，則車4平3，

以下紅在實戰中有過兩種下法：

a.俥九平七，包2進5！炮五平八，車1進2，俥二平八，卒3進1！俥八進一，卒3進1，黑棄子有攻勢，可滿意；b.仕五進六，車3退1！相九進七，車1進4，炮八退一，象1進3，再卒3進1，黑明顯占優。

③雙方拼搶先手，咬得很緊。

④平俥解圍乃妙手！也是先前敢於棄相的戰術依據。

黑　方

紅方

圖4-10

⑤一俥換雙，果斷。如改走士6進5，則俥六退七，車1平8，俥六進六，包5平6（如卒3進1，則俥六平七，卒3進1，俥七退二，以下黑不能馬3進4，因紅有俥七進一的牽制，紅方得勢），俥六平七，象7進5，俥七進五，紅優。

## （二）仕六進五

| | | | |
|---|---|---|---|
| 8.仕六進五 | 卒1進1① | 9.兵九進一 | 車1進4 |
| 10.俥二進六②（圖4-11） | | 10.…… | 車1退1③ |
| 11.俥二平三 | 包5退1 | 12.俥三退一 | 車1平7④ |
| 13.兵三進一 | 包5平7 | 14.傌三進四 | 包7進3 |
| 15.俥九平六⑤ | 車4進8 | 16.仕五退六 | |

簡化局面後，黑右馬弱點突出，紅方穩佔優勢。

**注**：①黑衝邊卒，按原計劃行事。如改走車4進5，則

偶三進四，車4平3，俥九平
七，卒3進1，俥二進五，導致
卒1進1這步棋作用盡失，紅占
先手。

②進俥過河，對黑左馬施
壓，並牽制黑右翼攻勢。如改走
炮八退一，則車1退1，紅無
益。

③退車嫌緩，再走包2平1
脅相也不妥：俥二平三，包5退
1，炮八進五，紅優，應立即包
5退1較有針對性，可對紅構成
一定牽制。

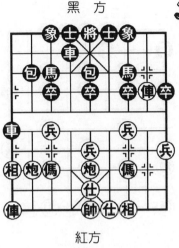

黑　方

紅方

圖4-11

④黑選擇兌車，使紅仍持先手，顯得軟弱。可考慮改
走車1進2，繼續保持糾纏之勢。

⑤兌子爭先，著法簡明可取，因紅有偶四進六的棋。

## 順炮直俥對橫車（四）

1.炮二平五　包8平5　　2.偶二進三　馬8進7
3.俥一平二　車9進1　　4.兵三進一　車9平4
5.偶八進七　馬2進3　　6.兵七進一　車1進1
7.炮八平九（圖4-12）

圖4-12，黑方主要有兩種應法：甲.車4進3，乙.車4
進5。現分述如下：

黑 方

紅方

圖 4-12

黑 方

紅方

圖 4-13

## 甲. 車4進3

| 7. …… | 車4進3① | 8. 俥九平八 | 卒3進1 |
|---|---|---|---|
| 9. 俥八進六② | 卒3進1 | 10. 俥八平七 | 車4退2 |
| 11. 俥七退二 | 包5退1 | 12. 傌三進四③ | 包2平1④ |
| 13. 傌四進五 | 馬7進5 | 14. 包5進四 | 象3進5 |
| 15. 炮五進二 | 士4進5 | 16. 俥二進六⑤ | （紅優） |

注：①黑方高車巡河是2003年全國象棋甲級聯賽中弈出的新變著。

②進俥卒林線強手。如誤走俥八進四（係容易出現的隨手軟著），則包2退1，以下伏包2平3的手段，紅方劣勢。

③強手連發，置黑退包準備打俥的惡手於不顧，躍傌河口與黑分庭抗禮。

④平包軟著。應改走包5平3，則俥七平八，車1進

1，可以爭得對攻之勢。

⑤ 進俥卒林線正確，準備俥二平三掃卒後，形成多兵占優形勢。如誤走俥二進二，則車1平4聯車，以下如兌俥簡化局面，將形成和棋。

### 乙.車4進5

| 7.……   | 車4進5①（圖4-13） | | |
| --- | --- | --- | --- |
| 8.俥九平八 | 車4平3 | 9.俥八進二 | 車1平4 |
| 10.仕六進五 | 車3退1 | 11.炮五平六 | 卒5進1 |
| 12.相三進五 | 車3進1② | 13.炮九退一 | 馬7進5 |
| 14.炮九平七 | 車3平1 | 15.俥八進五③ | 包5平2 |
| 16.傌七進九（紅多子占優） | | | |

注：① 進車兵林線是最為常見的應法。

② 如改走車3退1，則炮九退一，卒5進1，兵五進一，馬7進5，俥二進三，紅方各子佔據要津，且有平炮打車的先手，占很大優勢。

③ 砍包換俥，巧手得子。

### 順炮橫俥對直車

| 1.炮二平五 | 包8平5 | 2.俥一進一① | 馬8進7② |
| --- | --- | --- | --- |
| 3.傌二進三 | 車9平8 | 4.俥一平六 | 車8進4③ |
| 5.傌八進七④ | 馬2進3⑤（圖4-14） | | |

注：① 搶出橫俥可確保先手走成順炮橫俥局勢，屬於策略問題，以使佈局納入事先準備的範疇。

② 如改走包5進4打中兵阻止紅俥穿宮，則仕四進五，

包 2 平 5，傌八進七，包 5 退 1，俥九平八，馬 2 進 3，俥一平四，紅方出子速度快，易占主動。

③ 至此，已形成順炮橫俥對直車的典型陣勢。黑車巡河呼應右翼，平衡佈局，針對性很強。（因紅右俥過宮，子力集中於左翼）。

④ 紅方左傌正起穩健有力。不宜走俥六進七急攻，否則馬 2 進 3！俥六平七，包 2 進 2，兵七進一，馬 7 退 5，傌八進七，包 2 平 6，紅俥遭伏擊。

⑤ 黑跳正馬比邊馬有力，針鋒相對。

圖 4-14，紅方主要有甲.俥六進五，乙.炮八進二，丙.俥九進一，丁.兵三進一四種下法，現分述如下：

### 甲.俥六進五（圖 4-15）

| | | | |
|---|---|---|---|
| 6. 俥六進五 | 包 2 進 2① | 7. 兵七進一② | 包 2 平 7③ |
| 8. 傌七進八 | 卒 3 進 1④ | 9. 兵七進一 | 包 7 進 3 |
| 10. 炮八平三 | 車 8 平 3 | 11. 俥九進二 | 車 1 平 2 |
| 12. 俥九平七 | 車 2 進 4⑤ | 13. 炮五退一⑥ | 卒 7 進 1⑦ |
| 14. 炮五平七 | 車 3 進 3 | 15. 傌八退七 | 馬 7 進 6 |
| 16. 俥六平七 | 馬 3 退 5 | 17. 炮七平五⑧ | 馬 5 進 7⑨ |
| 18. 相七進五 | 車 2 進 2 | 19. 炮三平二 | 卒 5 進 1 |
| 20. 俥七平三⑩（紅優） | | | |

圖 4-14

紅方

注：① 伸包靈活。如改走
車 8 平 3，則炮八退一，車 3 進
2，伸九進二，以下炮八平七打
車，紅占優。

② 挺兵正著。如改走俥六
平七，則車 1 進 2，兵七進一，
包 2 退 3！下手打車，黑滿意。

③ 打俥巧妙。如改走卒 3
進 1，則俥六平七，車 1 進 2，
俥七退一，卒 7 進 1，俥七進
六，包 2 進 2，俥六進四，包 2
平 3，俥四進三，包 3 退 2，俥

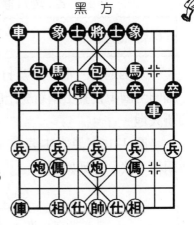

黑　方

紅方

圖 4–15

三退二，包 3 平 8，伸九進一，包 8 進 2，伸九平六，士 4
進 5，兵七進一，紅方占優。

④ 先棄後取，極為精彩。如先走包 7 進 3，則炮八平
三，車 1 平 2，俥八退七，黑右馬受攻，紅優。

⑤ 不明顯的軟著或頓挫失誤。應改走包 5 進 4 擊中
兵，則仕四進五，再車 2 進 4，以下伸七進三，車 2 平 3，
俥八退七，包 5 退 2，俥七進六，象 7 進 5，黑可戰。

⑥ 退炮絕妙！確立紅方的絕對優勢。

⑦ 實屬無奈。此時如再包 5 進 4，則炮三平五，黑方必
失一子。

⑧ 復架中炮，緊湊有力。

⑨ 如改走馬 6 進 5，則相七進五，車 2 進 2（如馬 5 進
7，炮五進五，紅優），炮三平二，紅優。

⑩ 至此，黑雙馬被牽制，紅占優。

## 乙. 炮八進二（圖4-16）

> 6. 炮八進二 ……

　　升炮巡河，沿河十八打，這是特級大師楊官在1990年福州全國象棋賽上創新亮出的新招，從而開闢了順炮爭鬥的新天地。

　　圖4-16，黑方主要有（A）卒3進1，（B）包2進2兩種下法，分列如下：

### （A）卒3進1

| 6. …… | 卒3進1① | 7. 車6進5 | 士4進5② |
|---|---|---|---|
| 8. 俥六平七 | 馬3退4 | 9. 兵三進一③ | 象3進1 |
| 10. 炮八進二④ | 車8平4 | 11. 仕六進五 | 卒7進1 |
| 12. 炮八退一 | 卒3進1 | 13. 炮八平三 | 象7進9 |
| 14. 俥九平八 | 包2平4 | 15. 炮三進一 | 卒3平4 |

　　紅子活躍，占位俱佳，黑有卒渡河，雙方對峙。

　　注：① 挺3卒是特級大師王嘉良首先創出的防禦紅巡河炮的新招，使之成為反擊順炮橫俥的主流戰術。此著黑方也有應包2進2的，請看下局。

　　② 補士固防，似笨實佳。20世紀80年代此著多走象3進1，遭到浙江大師陳孝堃精心設計的「平包鎮頂」這把飛刀的重創，使喜用「順炮」的棋手望而生畏，致使象3進1著法銷聲匿跡。試演如下：象3進1，則紅炮八平五!!馬3進4（如車8平4，則俥六平七，車1平3，俥九平八，馬3退5，炮五進三，象7進5，俥七平九，車3進2，兵五進一，馬5退3，傌三進五，紅優），炮五進三，象7進5，

俥九平八，包2平3，俥八進七，車1平3，兵五進一，紅大優。補士即是尋求對付「平包鎮頂」的新對策。

③挺三兵也為改進下法。如改走炮八平九，則象3進1，俥九平八，包2平4，俥七平九，車1平3，俥八進四，馬4進3，俥九平六，車8平4，俥六平七，車4進2，兵七進一，車4平3，傌七退五，卒3進1，俥八平七，前車退1，俥七

黑　方

紅方
圖 4-16

退二，馬3進4，俥七進五，象1退3，傌五進七，卒7進1，黑方占優。

④進炮可牽制黑方兌俥，是好棋。如改走相七進九，則黑車1平3，俥七平六，馬4進3，仕六進五，卒7進1，俥六平八，包2進3，俥八退二，車8進2，傌三進四，卒7進1，傌四進三，車8平7，黑方反先。

### （B）包2進2

| 6. …… | 包 2 進 2 | 7. 炮八平三 | 包 2 平 7 |
|---|---|---|---|
| 8. 俥六進四！ | 士 6 進 5① | 9. 俥九平八② | 卒 5 進 1 |
| 10. 俥六進一 | 馬 3 進 5 | 11. 炮三進二 | 包 7 平 6③ |
| 12. 兵三進一 | 包 6 進 3 | 13. 俥八進二 | 車 1 進 2 |
| 14. 仕六進五 | 包 6 退 4 | 15. 俥六退一 | 包 6 進 1 |
| 16. 俥六進一 | 車 1 平 4④ | 17. 俥六進一 | 士 5 進 4 |

第四章　實戰開局技巧

241

18.俥八進二（紅優）

注：①補士準備衝中卒逐俥。如改走車 8 進 2，則俥九平八，包 7 進 2，俥八進六，紅優。

②穩正，如改走炮三平九，則象 3 進 1，兵三進一，包 7 平 5，俥九平八，卒 7 進 1，紅無收穫。

③棄象反擊。如改走車 8 退 1，兵三進一，車 8 平 7，兵三進一，車 7 進 1，俥三進四，車 7 平 6，俥四進六，紅優。

④黑平車邀兌削勢無奈。如改象 7 進 9，紅兵五進一助攻再逼。

## 丙.俥九進一（圖 4–17）

6.俥九進一　……

雙橫俥蓄勢待發，根據對手的選擇，採取有針對性的進攻。

6.……　　　　士 6 進 5
7.兵三進一　　包 2 平 1（圖 4–18）

圖 4–18，紅方主要有：A.炮八進四，B.俥六進五兩種選擇，分述如下：

### A.炮八進四

| | | | |
|---|---|---|---|
| 8.炮八進四① | 車 1 平 2 | 9.俥九平八 | 車 8 平 6② |
| 10.俥八進三③ | 卒 1 進 1④ | 11.兵七進一⑤ | 卒 7 進 1 |
| 12.兵三進一 | 車 6 平 7 | 13.俥三進四 | 馬 3 進 1⑥ |

黑方

黑方

圖 4-17

圖 4-18

紅方

紅方

| 14. 俥六進四 | 車 7 進 1 | 15. 傌四進五 | 卒 1 進 1 |
| 16. 俥八進一 | 馬 1 進 2 | 17. 傌七進八 | 卒 1 平 2 |
| 18. 傌五進三 | 包 1 平 7 | 19. 炮五進五 | 象 3 進 5 |
| 20. 相七進五 | 車 7 進 1（均勢） | | |

注：① 伸炮卒林線考慮精細。如先走俥九平八，則車 8 平 2，炮八平九，車 1 平 2，俥八進四，車 2 進 4，黑方滿意。

② 黑如卒 7 進 1，則俥六進三，紅棋不主動兌卒而使黑 8 路車位置尷尬。

③ 進八路俥走得細膩。如改走俥六進三，則包 5 平 6，炮五平六，象 3 進 5，相七進五，卒 3 進 1，仕六進五，卒 7 進 1，傌三進二，卒 7 進 1，俥六平三，車 6 平 8，炮六退二，馬 7 進 6，傌二退三，車 8 平 7，黑方足可抗衡。

④ 挺邊卒機敏，為3路馬謀條出路。如改走包5平6，
紅炮八平五打中卒占優。

⑤ 挺兵活偊，卻自擋俥路，利弊參半。似改走俥六平
八為好。

⑥ 早已謀算的跳邊馬，正確。

## B.俥六進五

| 8.俥六進五 | 包5平6① | 9.俥六平七 | 象3進5 |
|---|---|---|---|
| 10.俥九平四 | 車1平2 | 11.俥四進五② | 包1退1 |
| 12.俥四平三 | 包1平3 | 13.俥七平六 | 包6進4③ |
| 14.兵三進一④ | 車8平7⑤ | | |
| 15.俥三退一 | 象5進7（黑方可以抗衡） | | |

注：① 紅俥急攻，黑卸包調整陣形為靈活之舉。黑如
改走車8平3，則兵七進一，車3進1，偊七進六，車1平
2，炮八平七，包5平4，相七進九，車2進6，俥九平八，
車2進2，相九進七，車2平4，偊六進四，車4退5，偊
四進六，象3進5，炮七進四，包1進4，炮五進四，紅棋
稍優。

② 急攻。也可考慮走兵五進一。

③ 棄馬反擊，戰術可取。

④ 紅如錯走相三進一，則包6平7，俥三平四，包7平
3，黑方占優。

⑤ 如愛對殺也可走包6平7，則兵三平二，包7進3，
帥五進一，包7退6，俥六進二，包3進5，兵二進一，包
7平6，兵二平三，包6進4，兵三進一，包6平3，各有顧
忌。

## 丁. 兵三進一（圖 4-19）

| 6. 兵三進一 | 卒 3 進 1 | 7. 俥六進五 | 包 2 進 2① |
|---|---|---|---|
| 8. 俥九進一 | 車 1 進 2 | 9. 俥六平七 | 包 2 退 3 |
| 10. 俥九平六② | 包 2 平 3 | 11. 俥七平六 | 包 3 平 6③ |
| 12. 後俥平四 | 包 6 進 3 | 13. 兵五進一 | 車 1 平 2 |
| 14. 傌三進五 | 包 5 平 6 | 15. 俥四平六 | 前包退 1 |
| 16. 前俥進二 | 士 6 進 5（各有千秋） | | |

注：① 進包巡河一舉兩得，既可通車保馬，又擴大子力活動空間。

② 如改走俥九平四，則包 2 平 3，俥七平八，士 4 進 5，俥四進五，馬 3 進 4，俥四平三，車 8 退 2，俥八進二，車 1 平 3，成互攻局面，且黑勢不弱。

③ 靈活著法，攻守兼備！

黑　方

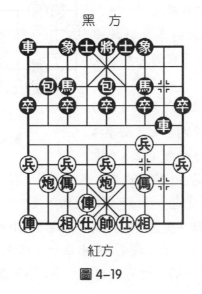

紅方

圖 4-19

# 順炮直俥對緩開車（一）

1. 炮二平五　　包 8 平 5　　2. 傌二進三　　馬 8 進 7
3. 俥一平二　　卒 7 進 1①　4. 傌八進七　　馬 2 進 3
5. 兵七進一　　包 2 進 4②　6. 傌七進八③　車 9 進 1
7. 俥九進一　　車 9 平 4　　8. 仕四進五④　包 2 平 7⑤
9. 俥九平七（圖 4-20）

注：① 黑方挺 7 卒，制紅右傌，形成順炮直俥對緩開車的佈局陣勢。它具有靈活多變的戰術特點。

② 右包過河瞄兵壓傌，是緩開車常用的反擊手段，下得積極主動且局勢富有彈性。

③ 躍外傌既封車又協調陣形，是長期沿襲下來的定式，戰法積極可取。

④ 補仕穩健兼防黑車 4 進 6 騷擾。如改走俥九平七，則車 4 進 6，炮八退一，馬 3 退 5，仕

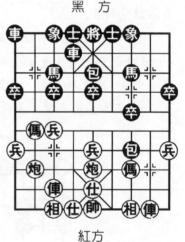

黑　方

紅　方

圖 4-20

四進五，車 4 退 3，俥七進二，包 2 進 1，俥七退一，包 2 平 5，相三進五，包 5 平 4，俥二進四，馬 7 進 6，均勢。

⑤ 包打三路兵實惠，如改走卒 1 進 1，則俥九平七，卒 1 進 1，傌八進七，卒 1 進 1，兵七進一，紅優。

如圖 4-20 形勢，黑方主要有：甲.象 3 進 1，乙.包 5

退1，丙.車4進1三種應法，現分述如下。

### 甲.象3進1

| 9.…… | 象3進1① | 10.兵五進一 | 車4進5② |
|---|---|---|---|
| 11.兵七進一 | 車4平2 | 12.傌八進六 | 卒3進1 |
| 13.傌六進七 | 卒3進1 | 14.俥七進二 | 卒7進1 |
| 15.相三進一 | 車1平3 | 16.傌七退六③ | 車3平2 |
| 17.傌六進五④ | 象7進5 | 18.兵五進一 | 卒5進1 |
| 19.俥七平五 | 象1退3 | 20.俥五進二 | 士4進5 |
| 21.傌二進五 | 包7平1 | 22.傌五進三 | 包1退2 |
| 23.俥五退二⑤ | 車2進6（黑勢不弱可以抗衡） | | |

注：①飛邊象是實戰採用較多的一種應法。它可阻止紅方突破七路線，又為一路車騰出位置，但其缺點是中防較為薄弱。

②針對紅方進中兵而採取的積極應著。如改走士4進5，則傌八進七，車1平2，俥七進二，卒7進1，傌七進五，象7進5，炮八平六，車4平2，兵五進一，車2進5，俥七平五，象1退3，炮六平七，車2平5，傌三進五，車2進6，傌五進三，車2平3，俥二進三，紅方占優。

③如改走傌七退五，則馬7進5，炮五進四，包5平3，炮五平七，車3平2，黑方反先。

④如改走傌六進四，則車2進6，傌四進三，將5進1，俥七平八，車2退1，相一進三，包5進3，形成互纏局面，黑棋不錯。

⑤紅退俥無奈，如誤走俥五平七，則前俥平5，俥七進九，車5進1，仕六進五，卒1進1，紅缺仕、少兵，黑

優。

## 乙. 包5退1

| | | | |
|---|---|---|---|
| 9. …… | 包5退1① | 10. 俥二進八② | 車1進1③ |
| 11. 俥二平四④（圖4-21） | | | |
| 11. …… | 卒7進1⑤ | 12. 俥四退一⑥ | 包5進1 |
| 13. 兵七進一 | 士4進5 | 14. 俥四進一 | 車4進4⑦ |
| 15. 傌八進七⑧ | 包5平4 | 16. 兵七平八 | 車4退1 |
| 17. 傌七退八 | 車4進1 | 18. 俥七進六 | 車4平2 |
| 19. 俥七進二⑨ | 包4退2 | 20. 炮八平九（紅方占優） | |

注：① 退包伏紅俥不能打開七路線，著法含蓄。

② 進俥下二路牽制黑包，著法有力。如改走兵七進一，則卒3進1，俥七進四，車4進1，俥二進八（如走俥七平三，包5平7，紅俥被捉死），象3進5，俥七退一，車1進1，黑棋反先；又如改走相三進一，則車4進5，兵七進一，車4平2，傌八進六，車2進1，傌六進七，包5平3！俥進三，卒7進1，俥七進三，車1進2，俥七平三，包7平1，兵五進一，車1平3，俥二平九，卒3進1，兵五進一，士4進5，兵五進一，卒3進1，黑方優勢。

③ 雙橫車蓄勢待發，應法穩健有力。

黑　方

紅方

圖 4-21

象棋實戰技法

④平俥肋道，旨在進攻，如走相三進一，則車4進3，俥二平四，包5平3，俥四退五，馬7進8，兵五進一，象3進5，各有千秋。

⑤衝卒渡河稍嫌軟弱。應改走車4進1，則相三進一，包5平3，黑方可以抗衡。

⑥著法緊湊。為攻擊黑方3路線，擴大先手創造了良機。

⑦如改走卒3進1，則俥七進四，車4進1，相三進一，紅方占優。

⑧吃卒穩健，如改走俥八進六，則車1平2，炮八平六，馬3退4，紅方就難以控制局面，不如實戰。

⑨吃象欠細，屬習慣性的隨手棋。應改走炮八平七，暗伏俥七平六吃包的手段，黑如接走車1退1保象，則炮七進七轟象，仍有炮七平四的手段，優勢迅速擴大，勝利在望。

### 丙. 車4進1

| | | | |
|---|---|---|---|
| 9.…… | 車4進1① | 10. 相三進一② | 車1進1③ |
| 11. 兵五進一④ | 車1平4⑤ | 12. 兵七進一 | 卒3進1 |
| 13. 俥七進四 | 包5進3 | 14. 傌三進五 | 包5進2 |
| 15. 相七進五 | 象7進5 | | |
| 16. 俥七進一（黑方多卒，紅方主動，互纏局面） | | | |

注：①較為含蓄的應對。

②先避一手，伺機進取，穩健。如改兵五進一，則卒7進1，俥七進二，士4進5（如急於包5進3打中兵，則傌八進七，象3進5，俥七平五，包5進2，相七進五，車1

平2，炮八進二，車2進3，炮八平二，馬7進6，俥五平四，車4進2，俥二進五，車2平3，炮三進二！紅方妙得一子），相三進一，包5進3，相一進三，包5平2，俥七平三，象3進5，各有千秋。

③ 出動主力，間接援助即將受攻擊的過河包。

④ 衝紅兵嫌急。似可走俥二平四，黑若車1平8，則傌八進七，黑右翼子力受制，紅方滿意。

⑤ 聯車好棋，攻守兼備。

## 順炮直俥對緩開車(二)

1. 炮二平五　　包8平5　　2. 傌二進三　　馬8進7
3. 俥一平二　　卒7進1　　4. 傌八進九①　馬2進3②
5. 炮八平七③（圖4-22）……

注：① 左傌屯邊也是紅方的攻法之一。好處是陣形協調，雙俥出動快，利於進攻。缺憾是雙傌出路不暢，單傌護中兵，易遭黑方反擊。

② 右馬正起，加強中心區域的防範，如改走卒1進1，則炮八平六，馬2進1，俥九平八，車1平2，俥八進四，紅方雙俥順利出動，占位滿意。

③ 平炮七路，遙控黑方3路馬，並為左俥開路。這是紅方

黑方

紅方

圖4-22

佈局階段常用的、穩健的戰術手段。

圖4-22，黑方主要有：甲.車1平2，乙.包2進4，丙.車9進1三種應法，現分述如下。

### 甲.車1平2

| | | | |
|---|---|---|---|
| 5. …… | 車1平2① | 6. 兵七進一② | 象3進1 |
| 7. 兵七進一③ | 象1進3 | 8. 傌九進七 | 包2平1 |
| 9. 傌七進六 | 車2進2④ | 10. 俥二進四 | 車9進1⑤ |
| 11. 炮七平六⑥ | 馬3退2 | 12. 兵三進一 | 卒7進1 |
| 13. 俥二平三 | 包5退1 | 14. 俥九進二⑦ | 包5平7 |
| 15. 俥三平四 | 包7平4⑧ | 16. 仕四進五 | 象3退5 |
| 17. 俥九平八 | 車2進5 | 18. 炮五平八 | 包4進6 |
| 19. 俥四平八⑨ | 馬2進4 | 20. 仕五進六 | 馬4進6 |
| 21. 傌三進四（紅方稍主動） | | | |

**注：** ①出車，用車前包欲封紅左俥，必走之著。

②衝兵欺馬，是五七炮的典型攻法。

③棄兵突破七路線，為邊傌出擊開道。

④如改走馬3退1，則俥二進八！車9進1，俥二平一，馬7退9，炮五進四，士4進5，傌六進四，紅方有攻勢。

⑤起橫車出動主力，並嚴密監視紅過河傌。如改走車9平8，則俥二平四，馬3退2，俥九進二，車2平4，傌六進四，車8進1，俥九平八，馬2進4，兵三進一，包5平6，俥四平五，車4進2，兵三進一，車4平7，俥八進六，象3退5，俥五平三，車7進1，傌四退三，黑方車馬被捉，紅方優勢。

⑥平炮佳著。明為阻止黑車平肋捉傌，實暗伏傌六進五後炮六進五串雙得子。

⑦升俥蓄勢，著法沉穩。

⑧平包邀兌削弱紅方攻勢。為眼下較好應著。

⑨搶先的兌子技巧。

### 乙. 包2進4

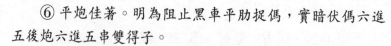

5.…… 包2進4　6.兵七進一（圖4-23）……

黑方揮包過河，紅挺兵脅黑右馬，對此黑有：A. 象3進1，B. 包2平7兩種應法，分述如下。

### A. 象3進1

| | | | |
|---|---|---|---|
| 6.…… | 象3進1 | 7.兵七進一 | 象1進3 |
| 8.傌九進七 | 車9進1① | 9.傌七進六 | 馬3退1② |
| 10.俥九平八 | 車1平2 | 11.俥二進四③ | 車9平4 |
| 12.傌六進五 | 象3退5 | 13.兵三進一 | 馬7進6④ |
| 14.兵三進一 | 馬6進4 | | |
| 15.俥八進二 | 卒3進1（雙方對峙） | | |

**注**：①至第7回合，紅方棄兵引黑飛起高象，以利躍邊傌出擊，是紅方滿意的戰術手段；現黑起左橫車策應右翼，著法正確。如貪吃中兵，走包2平5，將落後手，影響大子出動，局勢不利。

②退馬應著新穎。旨在增加右車活力。如改走車1進2，則俥九平八，包2平7，傌六進五，象7進5，兵五進一，馬7進6，俥八進三，卒7進1，相三進一，車9平7，相一進三！車7進4，炮七進二，馬6進4，俥八平六，

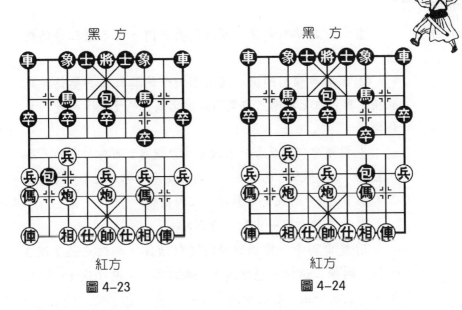

圖 4-23　　　　　　　　圖 4-24

黑方丟子；又如改走車1平3保馬，則俥九平八，車9平
2，兵三進一！卒7進1，炮七退一，卒7進1，炮七平三！
馬7進6，俥二進五，紅方優勢。

③過分穩健。可考慮走俥二進六，再兵三進一。

④躍馬棄卒爭先，如改走車4進3，則局勢平穩。

### B. 包2平7

| 6. …… | 包2平7①（圖4-24） | | |
| --- | --- | --- | --- |
| 7. 兵七進一 | 車1平2② | 8. 兵七進一 | 馬3退1 |
| 9. 仕四進五 | 車9進1③ | 10. 俥二進四④ | 車9平2⑤ |
| 11. 俥九進一⑥ | 前車進4 | 12. 炮七進二 | 士4進5 |
| 13. 兵九進一 | 前車進2⑦ | 14. 俥九平七 | 包7進3 |
| 15. 傌三進四 | 包5進4 | 16. 俥七進二 | 後車進6 |
| 17. 俥七平八 | 車2退1（黑得相多卒，形勢滿意） | | |

注：① 思路有新意，寧放紅兵渡河，也不讓紅邊傌撲出，著法可取。

② 黑右車順利開出，及上個回合炮取紅三兵壓傌並窺底相，與放紅七兵過河迫黑馬敗回比較，感覺黑方應是利大於弊。

③ 提橫車伺機反擊。如改走車2進5，則兵七平六，馬1進2，兵六平五，包5退1，傌九進七，象3進1，傌七進五，卒7進1，形成雙方對攻，比較複雜。

④ 改走傌九進一出動主力為好。

⑤ 雙車聯手，準備倒騎河兌紅活傌。如改走包7進3吃相，則傌二退四，包7退1，傌二進一，包7進1，炮七退一！黑包受困，有丟子的危險。

⑥ 應改走兵九進一，不給黑車邀兌的機會。

⑦ 如前車平1吃紅邊兵，則炮七平八！伏炮五平八打車，黑難應付。

### 丙. 車9進1

| | | | |
|---|---|---|---|
| 5.…… | 車9進1 | 6. 傌九平八 | 馬7進6① |
| 7. 傌二進四② | 車9平4 | 8. 仕四進五 | 車1平2 |
| 9. 傌八進六③（圖4-25）…… | | | |

注：① 躍馬強攻，爭搶先手。

② 必要的防守。否則黑馬6進4踩炮，繼而包2進4封傌，黑勢不差。

③ 必走之著，防黑包過河封傌。如改走進四巡河，則包2平1，傌八進五，馬3退2，傌二平八，馬2進3，炮七進四，馬3退5，兵九進一，馬5進7，黑滿意。

圖 4-25 形勢，黑方主要有：（A）車 4 進 4，（B）包 2 平 1 兩種應法，現分述如下。

## （A）車 4 進 4

| | | | |
|---|---|---|---|
| 9. …… | 車 4 進 4① | 10. 俥二進一② | 馬 6 進 5 |
| 11. 傌三進五③ | 包 5 進 4 | 12. 俥二平三④ | 車 4 平 6 |
| 13. 俥三退一 | 車 6 進 1 | 14. 兵七進一 | 包 2 平 1 |
| 15. 炮七進一⑤ | 車 2 進 3 | 16. 炮七平四 | 車 2 進 1 |
| 17. 俥三平五 | 車 2 平 5 | 18. 俥五進一 | 卒 5 進 1 |
| 19. 帥五平四（紅方稍優） | | | |

注：①進車騎河邀兌，眼見的好著點。若改走馬 6 進 4，則炮七平六，馬 4 進 5，相三進五，黑方無謀，紅方占優。

②當然不兌俥。紅俥進一，為新招，過去多走俥二進二，車 4 退 2，俥二平三，象 7 進 9，兵三進一，卒 7 進 1，俥三退二，紅稍好。

③兌馬被黑鎮中炮，紅感不爽，似可走炮七平六先避一手，仍保持對黑 3 路馬的牽制。

④吃卒活俥穩正。如急攻走俥八平七，則包 2 進 7！傌九退八（如改走帥五平四，車 4 平 6，炮五平四，包 2 退 5！打俥，俥二平三，包 2 平 6，黑勝勢），車 2 進 9，下一手吃相捉

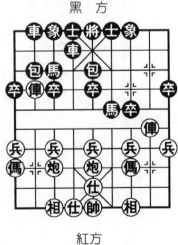

黑 方

紅方

圖 4-25

炮叫殺，紅難應付。

⑤ 打車為機警的好手，化解黑中包的威力。如改走傌八平七，黑象7進5！大膽棄馬，精心製造鐵門栓殺勢，紅方難以應付。

### （B）包2平1

| | | | |
|---|---|---|---|
| 9. …… | 包2平1 | 10. 傌八平七 | 車2進2 |
| 11. 傌七退二① | 包5平6② | 12. 傌七平八③ | 車2進3 |
| 13. 傌二平八 | 象7進5 | 14. 炮七進五 | 包6平3 |
| 15. 傌八平七 | 車4進1 | 16. 炮五進四 | 士4進5④ |
| 17. 相七進五⑤ | 包1進4 | 18. 兵五進一 | 將5平4 |
| 19. 兵五進一 | 馬6進7 | 20. 傌七平九 | 包1平2 |
| 21. 傌九進二（紅方優勢） | | | |

注：① 退傌防黑方河沿馬過河踩炮，必然。

② 如改走馬6進5，落後手不可取；又如改走士4進5，則傌二平四，車4進3，傌七進一！車4平3，炮七進三，馬6退7，兵三進一，紅方優勢。

③ 兌傌謀兵，戰術巧妙，優勢將逐步擴大。

④ 補「花士象」一般不宜採用，應改走士6進5，陣型較工穩。

⑤ 紅飛左相亦成「花仕相」，但著法準確，避開了黑方3路包的火力，如補順相，則黑包1退1，有「雙獻酒」的反擊手段。

# 順炮直俥對緩開車（三）

1. 炮二平五　包 8 平 5　　2. 傌二進三　馬 8 進 7
3. 俥一平二　卒 7 進 1　　4. 傌八進七　馬 2 進 3
5. 兵七進一　車 1 進 1①（圖 4–26）

注：① 至此形成順炮直俥對緩開車右橫車的陣形。是黑方極具反彈力的走法，符合緩開車佈局的戰略。如改走左橫車，則自相矛盾，紅可從容俥二進四，進而兵三進一，兌兵活傌，黑失去了車 9 平 8 兌俥爭先的機會。

圖 4–26，紅方主要有：甲. 炮八進二，乙. 炮八進一兩種走法，分述如下。

## 甲. 炮八進二

6. 炮八進二①　車 1 平 4　　7. 兵三進一　　車 4 進 3②
8. 傌三進四③　車 4 進 3　　9. 俥九進二　　卒 7 進 1
10. 仕四進五　車 4 進 1④（圖 4–27）
11. 傌四進三　卒 7 進 1　　12. 傌七進六⑤　車 9 進 1
13. 傌六進四⑥　車 9 平 4!　14. 兵七進一⑦　卒 3 進 1
15. 炮八平三　前車退 4⑧　16. 俥九平六⑨　前車進 3
17. 仕五進六　馬 7 退 9　　18. 仕六退五　　包 5 平 7
19. 傌四進三　包 2 平 7⑩　20. 炮三平五⑪　士 4 進 5
21. 前炮平一　士 5 退 4　　22. 俥二進七⑫（紅大優）

注：① 左炮巡河，欲兌三兵活右傌，著法穩健。
② 當然之著，限制紅左炮右移。
③ 躍傌捉車，棄兵取勢。

黑　方　　　　　　　　黑　方

　　　　　紅方　　　　　　　　紅方
　　　圖 4-26　　　　　　　　圖 4-27

④進車是新招。過去多走車 4 退 6，傌四進三，卒 7 進
1，俥二進五，車 9 平 8，俥二平三，包 5 退 1，傌七進六，
包 5 平 7，俥三退二，車 8 進 3，炮五平三，紅方子力活躍
占優。

⑤躍傌通俥路，下一手有傌六進四捉雙的棋。

⑥進傌猛攻，穩健一些可走俥二進四，包 5 退 1，俥九
平六，車 4 退 1，仕五進六，紅各子俱活。

⑦棄兵精妙。如改走俥二進四（如走傌四進三，則包 5
進 4，帥五平四，包 2 平 7，黑先棄後取，多卒占優），車 4
退 4，俥二平四，包 5 平 6，傌四進三，後車平 7，奪回失
子，黑轉好。

⑧黑改走馬 7 退 9 較好，則炮五平七，車 4 退 4，傌四
進五，象 7 進 5，炮七進五，前車平 7，傌三進二，車 7 進
1，傌二退四，車 4 平 6，俥二進八，車 6 進 1，炮七平四，

包 2 平 6，俥二平一，車 7 退 2，局面黑雖已處下風，但有和棋機會。

⑨ 兌俥是好棋。如誤走俥四進五，則包 2 平 5，炮三進三，包 5 進 4，帥五平四，後車平 7，俥二進七，車 4 平 6，炮五平四，卒 7 進 1，黑攻勢兇猛而占優。

⑩ 應改走馬 9 進 7，則俥二進七，車 4 進 1，不致以後丟子。

⑪ 平炮頓挫，是佳著。

⑫ 黑必失一子而敗北。

### 乙. 炮八進一

| 6. 炮八進一① | 車 1 平 4② | 7. 炮八平七 | 象 3 進 1 |
|---|---|---|---|
| 8. 俥九平八 | 車 9 進 1 | 9. 俥二進四 | 車 9 平 6 |
| 10. 仕六進五 | 車 6 進 7③（圖 4-28） | | |
| 11. 炮五平六 | 車 4 進 5 | 12. 炮七進三 | 包 2 進 4 |
| 13. 兵七進一 | 馬 7 進 6④ | 14. 俥七進八 | 車 4 退 1⑤ |
| 15. 俥二平六 | 馬 6 進 4 | 16. 俥八退六⑥ | 包 2 平 5 |
| 17. 俥三進五 | 包 5 進 4 | 18. 相七進五 | 馬 4 退 3 |
| 19. 兵七進一 | 馬 3 退 5 | 20. 俥八進九⑦ | 象 1 退 3 |
| 21. 兵七平六⑧（紅占優） | | | |

注：① 高炮準備下一手脅黑右馬，戰術極為實用。

② 黑如改走車 1 平 6，則炮八平七，車 6 進 6，俥九進八，車 6 平 7，兵七進一，卒 3 進 1，炮七進四，黑右車連走五步，影響了出子速度，紅占優。

③ 進車相腰著法較兇。如改走車 4 進 5，炮七進三，車 6 進 5，就比較穩健。

④跳馬敗著！應改走象1
進3，則傌七進八，包2平5，
炮六平五，車4退3，傌三進
五，包5進4，俥二進三，馬3
退5，俥八進三，馬7進6，俥
八平七，象7進5，黑方尚可一
戰。

⑤黑如改走包2平5，則炮
六平五，車4退1，俥二平六，
馬6進4，傌三進五，包5進
4，傌八退七，馬4進3，炮七
退四，馬3退5，俥八進三，紅優。

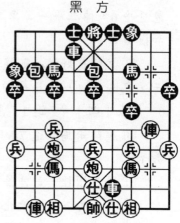

黑　方

紅方

圖 4-28

⑥回傌要著。如傌八進六，馬3退5，紅無趣。

⑦緊湊之著。逼黑落象後，有傌六進七之進攻手段。

⑧至此紅兵逼近，黑方必失象，紅明顯占優。

# 第二節　列手炮佈局

## 中炮對列手包

| 1. 炮二平五 | 包2平5① | 2. 傌二進三 | 馬2進3 |
| 3. 傌八進七 | 馬8進7 | 4. 俥一平二 | 車9平8 |
| 5. 俥二進四② | 包8平9 | 6. 俥二進五③ | 馬7退8 |
| 7. 俥九平八 | 卒3進1 | 8. 兵三進一 | 車1進1 |
| 9. 炮八進六 | 士6進5（圖4-29）…… | | |

注：① 反向還架中炮稱列手包，又名逆手包。簡稱列包或逆包。它與順炮一樣源遠流長，如古譜《桔中秘》中就有專題論述。由於棋藝的飛速發展，近期以來，棋手大都採用半途列包，第一手就形成列手包的佈局越來越少見。

② 巡河穩健。如改走俥二進六，則包 8 平 9，俥二平三（如俥二進三兌車，以下同實戰譜），車 8 進 2，接下來黑方將有包 9 退 1 驅俥的反擊手段。由此形成另一路變化。這是黑棋所希望的。

③ 兌車簡明，仍持先手。保證左翼「俥前炮」封車的姿態，著法可取。

圖 4-29，紅方主要有：甲.俥八進四，乙.炮五退一兩種下法，分述如下。

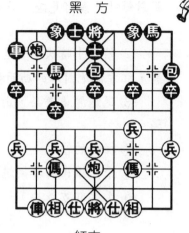

圖 4-29

## 甲.俥八進四

| 10. 俥八進四① | 卒 1 進 1② | 11. 炮八退二③ | 車 1 平 4 |
|---|---|---|---|
| 12. 仕六進五 | 車 4 進 3 | 13. 炮八平七④ | 象 3 進 1 |
| 14. 炮七平三 | 包 9 平 6⑤ | 15. 傌三進四 | 車 4 平 6 |
| 16. 炮五平四 | 車 6 平 8 | 17. 炮四進五 | 士 5 進 6 |
| 18. 炮三退一⑥（紅方優勢） | | | |

注：① 進俥巡河，平淡中稍嫌軟弱，以下被黑妙手擺

脫封鎖就是最好見證。若要執意動俥，不如俥八進一試探應手。

②妙手！暗伏卒1進1，再馬3進1捉雙的棋。由此一著，紅方俥炮封車的局面被打破。

③退炮實屬無奈，由此可見第10回合紅俥八進四的缺陷。

④極好的頓挫。

⑤平包讓出馬路捉炮，當前形勢下，只此一手。

⑥至此紅方多兵，子力、占位皆優於黑。

## 乙.炮五退一

| 10. 炮五退一①（圖4-30） …… | | | |
|---|---|---|---|
| 10. …… | 包9平7② | 11. 兵七進一③ | 卒3進1 |
| 12. 炮五平七 | 卒7進1 | 13. 炮七進三 | 車1退1 |
| 14. 傌三進四 | 卒7進1 | 15. 炮七平三 | 包7進7 |
| 16. 仕四進五 | 包5平8 | 17. 炮三平二 | 馬8進7 |
| 18. 馬7進6④ | 車1平2 | 19. 俥八進二⑤（紅優） | |

注：①退炮為精心準備的新招，準備給黑方3路線施加壓力，係創新、靈活的佳著。

②同樣平包牽制紅三路傌，似包5平7更好，既調整陣形，又留有邊包發出。

③先棄後取，是炮五退一的連貫動作，迅速疏通子力，打開七路線，加大控制空間。

④以上紅方通過棄兵的戰術，不僅活躍了雙傌，而且迫黑車歸至原位，獲得了十分滿意的局面，現躍馬爭先。

⑤至此紅高俥準備右移，子力佔據空間優勢，黑陷入

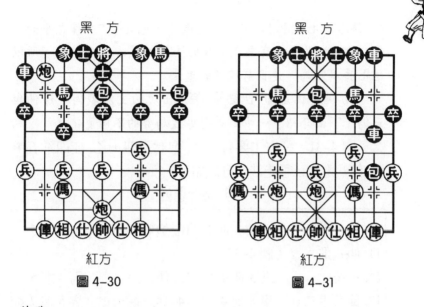

圖 4-30　　　　　　　　　　圖 4-31

苦戰。

## 中炮對左包封俥轉半途列炮(一)

1. 炮二平五　　　馬 8 進 7　　2. 俥二進三　　　車 9 平 8
3. 俥一平二　　　包 8 進 4①　4. 兵三進一②　　包 2 平 5
5. 兵七進一③　　馬 2 進 3　　6. 俥八進九④　　車 1 平 2
7. 俥九平八　　　車 2 進 4
8. 炮八平七　　　車 2 平 8（圖 4-31）

注：① 黑方立即進包封俥，是對攻激烈的佈局。既不給紅方俥二進六過河，又準備反架中包展開防守反擊。

② 挺兵活馬拆除包架，是針對黑方封俥所採取的反擊手法。如被黑方搶到卒 7 進 1，則紅右翼俥傌明顯受制。

③ 也有走炮八進五的，則馬 2 進 3，炮八平五，象 7 進

5，傌八進七，車1平2，俥九進一，包8平7，俥九平六，車2進4，以下續有車2平8的手段，黑方可以滿意，所以進七兵以制馬，是目前流行的走法。

④ 跳邊傌是 20 世紀 80 年代出現的主流戰術。邊傌與正傌（下面介紹）一步之差將導致局勢的不同變化。

圖 4-31，紅方主要有：甲.炮七進四，乙.仕四進五，丙.俥八進六三種走法，分述如下。

## 甲.炮七進四

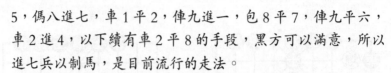

| 9. 炮七進四① | 象3進1 | 10. 炮七平三 | 士6進5 |
|---|---|---|---|
| 11. 俥八進六②（圖4-32）…… | | | |
| 11. …… | 馬3進4③ | 12. 俥八退一 | 馬4進5 |
| 13. 俥八平二④ | 車8進4 | 14. 兵三進一⑤ | 馬5進7⑥ |
| 15. 炮五進五 | 象7進5 | | |
| 16. 炮三退四（紅必得子勝勢） | | | |

注：① 先手擊卒謀取實利。如改走俥八進六，將形成複雜的對攻，下面介紹。

② 紅方揮俥過河是改進的新招。原來紅多走仕六進五，以下黑馬3進2，俥二進三，前車進2，俥八進五，紅一俥換兩子後簡明且呈優勢。但黑以後發現另有好棋，當紅仕六進五後，則後車進3！紅必走炮三進三，包8平7，俥二平一，後車退3，兵三進一，前車退3，兵三進一，後車平7，兵三進一，車7進2，黑方子力明顯優於紅方，黑占優。

③ 如改走馬3進2，紅仍可走俥二進三，一俥兌二子後，紅占優。

④ 如改走兵三進一，則馬5進7，炮五進五，象7進5，炮三退四，前車進1！因黑有平車叫將抽俥的手段，紅不能得子，演變下去雙方大致均勢。

⑤ 進兵妙手！是取勝的關鍵之著。

⑥ 黑方吃馬是疏漏之著，造成丟子敗勢。應改走車8平7，則俥二進三，馬5進7，炮三進三，後馬進6，炮五進五，馬6退5，炮三平一，紅優，但黑方尚可堅持。

黑　方

紅方

圖 4–32

## 乙. 仕四進五

| 9. 仕四進五① | 卒7進1 | | |
|---|---|---|---|
| 10. 兵三進一② | 前車平7（圖4–33） | | |
| 11. 炮五平六 | 馬7進6 | 12. 俥八進五 | 卒3進1③ |
| 13. 俥八平七 | 包5平7 | 14. 俥七進二 | 象3進5 |
| 15. 俥七進一 | 包7進5 | 16. 炮七平三 | 車7進3 |
| 17. 相三進五 | 車7退1④ | 18. 兵五進一 | 馬6退4 |
| 19. 俥七平六 | 馬4進5 | 20. 俥六退四 | 卒5進1 |
| 21. 兵九進一 | 車7退1⑤ | 22. 俥二平三⑥ | 車7進4 |
| 23. 相五退三 | 包8進3 | 24. 相三進五 | 包8平9 |

黑棋形成三子歸邊之勢，紅方難以抵擋。

**注**：① 補仕為穩健型棋手所喜愛。

黑　方

紅方

圖 4-33

黑　方

紅方

圖 4-34

②　如改兵七進一，卒7進1，兵七進一，馬3退5，黑方伏有前車平3捉雙的手段，紅方劣勢。

③　棄卒強手，頗具反擊力。

④　換子後，黑方搶得了主動權。

⑤　車置相口，膽識過人。

⑥　如改相五進三，包8平5，仕五退四，車8進9，黑方空頭炮威力巨大，紅仍處劣勢。

### 丙.俥八進六（一）

| | | | |
|---|---|---|---|
| 9.俥八進六① | 包8平7 | 10.俥二平一② | 卒7進1③ |
| 11.俥八平七 | 馬3退5 | 12.俥七進二④ | 卒7進1 |
| 13.俥七平六 | 象3進1 | 14.相三進一⑤（圖4-34） | |

注：①揮俥過河對黑右馬加壓，是保持先手的佳著。

②因是五七炮的陣形，僅單俥護中兵，故不能走俥八

象棋實戰技法

平七吃卒壓馬強攻而只能避兌躲俥。

③衝卒兌兵展開對攻。如改走卸中包下面介紹。

④棄兵進俥凶著，加快對攻節奏。

⑤如改走仕六進五，前車平2，帥五平六，車2退4，兵九進一，包7平8，傌九進八，包8退5，俥六退一，馬5退3，俥六進二，將5進1，黑方易走。

圖4-34，黑方有：（A）包7平8，（B）前車平2兩種應法，演示如下：

### （A）包7平8

| 14. …… | 包7平8① | 15. 俥一進一 | 前車平2 |
|---|---|---|---|
| 16. 俥一平六 | 車2退4 | 17. 仕六進五 | 包8退5 |
| 18. 前俥退三 | 卒7進1② | 19. 帥五平六 | 馬5退3 |
| 20. 前俥進四 | 將5進1 | 21. 傌三退二 | 包8平9 |
| 22. 傌二進四 | 卒7平6 | 23. 炮五平三③ | 車8進5 |
| 24. 後俥進四④（挑戰與機會共存） | | | |

注：①平包強攻為黑卒讓道，是新嘗試。

②衝卒拱馬背水一戰按既定方針辦。

③瞄象通傌路。

④綜觀本局黑方新著的嘗試，火藥味特濃，極具挑戰性，應為喜歡搏殺的棋手所應用。

### （B）前車平2

| 14. …… | 前車平2 | 15. 俥一進一 | 馬7進8 |
|---|---|---|---|
| 16. 俥一平六 | 車2退4 | 17. 後俥進六 | 卒7平6 |
| 18. 後俥平九 | 馬5進7① | 19. 俥六平四② | 士4進5③ |

20. 俥九平五④　　包 7 平 6　　21. 俥五平三　　馬 8 退 7⑤
22. 俥四退四　　包 6 平 1　　23. 俥四平三　　馬 7 進 6
24. 兵七進一　　車 2 平 4　　25. 炮五進四　　象 7 進 5
26. 炮五退一（紅方優勢）

注：① 如改走車 8 進 3，則仕六進五，車 8 平 6，俥九平七，包 7 退 5，俥七進二，包 7 平 4，俥七平八，馬 5 進 7，炮五平六，包 4 平 7，兵七進一，車 6 進 1，兵七平八，車 6 平 4，相互對攻。

② 橫俥點穴是擴大優勢的佳著。

③ 支士無奈！如改走包 5 退 1，俥九平四，車 2 進 3，兵七進一，包 7 平 6，兵七平八，車 2 平 3，炮五進四，紅方獲勝。

④ 俥啃中包一俥換馬包卒三子，入局好手。

⑤ 黑如改走包 6 退 5，則炮五進四，將 5 平 4，俥三退二，棋也難下。

### 丙. 俥八進六（二）

9. 俥八進六　　包 8 平 7
10. 俥二平一　　包 5 平 6（圖 4–35）
11. 俥八平七　　象 7 進 5　　12. 兵七進一①　士 6 進 5②
13. 兵七平六　　馬 3 退 1　　14. 兵六進一　　包 6 進 1③
15. 兵五進一④（紅方占優）

注：① 七路兵渡河助戰，是五七炮陣形進攻的慣用戰術手段。

② 補士固防中路，只能如此，當然不易前車平 3 去

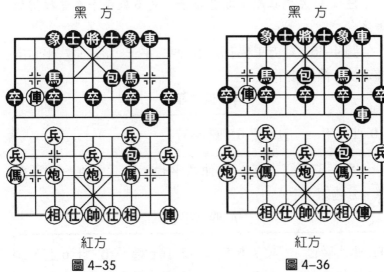

圖4-35　　　　　　　　　圖4-36

兵，則俥七退一，象5進3，炮七進五，打馬勝勢。

③進包拴鏈雖屬好棋，但僅暫解燃眉之急。

④紅方中兵衝起，暗伏退俥捉包擺脫拴鏈及兵六平五吃卒的棋，黑已很難應付，紅優。如改走俥七進二，則馬1進2，俥七平八？馬2進3，掛角叫殺兼踩紅過河兵，紅著法失敗，黑優。

## 中炮對左包封俥轉半途列炮（二）

| | | | |
|---|---|---|---|
| 1.炮二平五 | 馬8進7 | 2.傌二進三 | 車9平8 |
| 3.俥一平二 | 包8進4 | 4.兵三進一 | 包2平5 |
| 5.兵七進一 | 馬2進3 | 6.傌八進七① | 車1平2 |
| 7.俥九平八 | 車2進4 | 8.炮八平九 | 車2平8 |
| 9.俥八進六 | 包8平7（圖4-36） | | |

注：① 左傌正起，順勢出子，是多數棋手喜愛採用的著法。

圖4-36，紅方主要有：甲. 俥二平一，乙. 俥八平七兩種走法，演示如下：

### 甲. 俥二平一

10. 俥二平一　　　包5平6（圖4-37）

圖4-37，紅方有：A. 俥八平七，B. 兵五進一兩種選擇，分述如下：

### A. 俥八平七

| 11. 俥八平七 | 象7進5 | 12. 兵七進一① | 士6進5② |
|---|---|---|---|
| 13. 傌七進六 | 卒7進1 | 14. 傌六進五③ | 馬3進5 |
| 15. 炮五進四 | 卒7進1④ | 16. 相三進五⑤ | 卒7平6 |
| 17. 俥七進三⑥ | 包6進1⑦ | 18. 炮五退二⑧ | 卒6平5 |
| 19. 俥七退三 | 後車進3 | 20. 炮九平八 | 將5平6⑨ |
| 21. 兵五進一 | 前車平3 | 22. 俥一平二 | 車3平8 |
| 23. 俥二進五 | 馬7進8（黑方多子占優） | | |

注：① 紅衝七兵過河為左俥出擊開闢道路，如改走炮五進四，則馬3進5，俥七平五，包6進5，俥五平四，包6平1，相七進九，前車進3，傌三退五，士6進5，相九退七，紅雖多兵，但黑兵種齊全，可以抗衡。

② 補士，招法可取。如改走車8平3，則俥七退一，象5進3，傌七進六，紅方先手。

③ 傌踩中卒雖無可厚非，但放7卒渡河也有隱患，可謂利弊參半。如改走兵三進一要穩一點，以下前車平7，俥

六進五，馬 3 進 5，炮五進四，馬 7 進 6，兵七平六（如炮五退二，則包 7 平 8，相七進五，包 6 平 7，俥一進二，馬 6 進 7，黑勢好），馬 6 進 4，炮五退二，馬 4 進 2，仕四進五，車 7 平 4，相三進五，各有千秋。

④ 黑方吃兵，正確。如改走後車進 3，則兵三進一，前車平 7，相三進五，馬 7 進 6，炮五退一，車 8 平 3，兵七進一，車 7 退 1，俥一平二，車 7 平 3，俥二進五，紅方優勢。

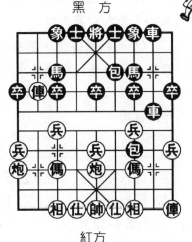

紅方

圖 4-37

⑤ 如改走俥七進三吃象，則後車進 3，俥七退三，包 6 進 6，炮五平九，後車平 3，兵七進一，包 7 平 8，黑方優勢。

⑥ 吃象準備棄子強攻，稍嫌勉強。可改走炮九平七，象 3 進 1，包 7 平 8 牽制黑方右翼為好。

⑦ 伸包穩得一子，強手！

⑧ 卒口獻炮為發動攻勢贏得時間。

⑨ 出將避險使紅方單俥伐包攻勢黯然失色。

### B. 兵五進一

| | | | |
|---|---|---|---|
| 11. 兵五進一 | 象 7 進 5① | 12. 俥八退三 | 前車進 2 |
| 13. 傌三退一 | 包 7 平 9② | 14. 俥八平二 | 包 9 進 3 |
| 15. 俥二進六 | 馬 7 退 8 | 16. 傌七進五③ | 士 6 進 5 |
| 17. 兵五進一 | 卒 5 進 1 | 18. 炮五進三（紅稍好） | |

注：① 棋界對飛象這步棋持否定態度，相信不久的將來必定會有新著出現。

② 新穎的著法，黑如改走前車平9，則俥八平四，紅俥借捉包之機達到拴鏈黑車包之目的。

③ 如傌七進六，則包6進3，傌六進五，包6平3，黑可以抗衡。

### 乙. 俥八平七

10. 俥八平7①　車8進5　　11. 傌三退二　　車8進9
12. 俥七進一　車8平7　　13. 俥七進二　　包7進1
（圖4-38）

注：① 吃卒壓馬是最硬的對殺戰術。紅如改走俥二平一，包5平6，局勢趨於緩和，前局甲已作介紹。

圖4-38，紅方主要有：（A）傌七進六，（B）兵七進一兩種走法，分述如下：

### （A）傌七進六

14. 傌七進六　卒7進1（圖4-39）

棄7路卒打通馬路，準備先棄後取，是新招。

圖4-39，紅方主要有傌六進五、炮九進四、俥七退四三種走法，分述如下：

第一種著法：傌六進五

15. 傌六進五　馬7進5　　16. 炮九平三　馬5進6！

如改走車7退2，則炮五進四，包5進4，兵三進一，車7退3，俥七退二，車7平5，和局。

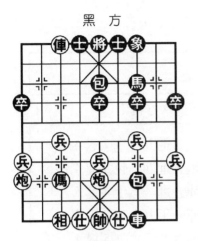

黑　方

紅方

圖 4-38

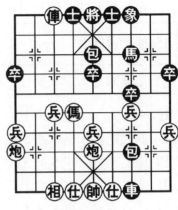

黑　方

紅方

圖 4-39

17. 炮三進三　　車 7 退 4　　18. 俥七退四　　包 5 進 5
19. 相七進五　　馬 6 進 5　　20. 俥七平六　　車 7 平 3
21. 俥六退四　　車 3 進 1（黑方占優）

第二種著法：炮九進四

15. 炮九進四　　包 7 平 8　　16. 仕六進五？　……

補仕劣著！白丟一俥。如改走炮九進三，則包 5 進 4，也是黑優。可見紅方邊炮擊卒不妥。

16. ……　　　　車 7 退 4　　17. 仕五進四　　包 8 進 2
18. 仕四進五　　車 7 進 4　　19. 仕五退四　　包 5 進 4
20. 帥五平六　　車 7 退 4　　21. 仕四進五　　車 7 平 4
22. 炮五平六　　包 8 平 3　　23. 俥七平八　　車 4 平 3
24. 炮九進三　　象 7 進 5（黑方多子勝勢）

第三種著法：俥七退四

15. 俥七退四！ ……

退俥騎河，以攻為守，攻守兼備。好棋！

| 15. …… | 包7平1 | 16. 相七進九 | 車7退4 |
| 17. 傌六進五 | 馬7進5 | 18. 炮五進四 | 包5進4 |
| 19. 俥七平五 | 包5退3 | 20. 俥五進一 | 士4進5 |
| 21. 俥五平一 | 卒1進1 | 22. 俥一平九 | 車7平5 |
| 23. 仕六進五 | 車5進1 | 24. 俥九進三 | 士5退4 |
| 25. 俥九退四 | 車5平9 | 26. 兵九進一 | 車9平1 |
| 27. 兵七進一 | 車1進1 | | |
| 28. 帥五平六（紅方多兵占優） | | | |

（B）兵七進一

14. 兵七進一 ……

衝兵棄傌是繼續貫徹側翼攻殺的戰略。

| 14. …… | 包7平3 | 15. 兵七平六 | 包5進4 |

包轟中兵是 2003 年全國象棋團體賽中首次亮相的新著。黑如改走包3平2，則俥七平八，包2平3，炮九進四，包5進4，仕六進五，象7進5，俥八退六，車7退3，俥八平七，包3平2，炮九平八，紅方棄子有攻勢。

16. 仕六進五 ……

補仕穩健有餘而銳氣不足，似可走炮五平六棄空頭炮對

象棋實戰技法

274

殺。

16. ……　　　包 3 平 2
17. 俥七平八　　車 7 退 4（圖 4–40）

棄包退俥殺兵，好棋。現紅方有俥八退六與俥八退七兩種選擇，演示如下：

第一種著法：俥八退六

18. 俥八退六　……

退俥捉包打一頓挫，試探對方應手再作決策。

**黑　方**

圖 4–40

**紅方**

18. ……　　　車 7 平 5

黑如改走車 7 平 3，則俥八平五，士 6 進 5，俥五平八，車 3 進 4，仕五退六，包 2 進 2，炮九進四，紅稍優。

19. 炮九進四　卒 7 進 1

黑如改走包 2 平 3，兵六進一，亂戰，互有顧忌。

20. 炮九進三　將 5 進 1　　21. 俥八進五　將 5 進 1
22. 俥八退六　車 5 平 4　　23. 俥八進五　將 5 退 1
24. 俥八進一　將 5 進 1　　25. 俥八退五　包 5 退 1
26. 俥八平五　包 5 進 2　　27. 相七進五　車 4 退 1

至此形成俥炮兩兵單缺相對車馬三卒單缺象，黑將雖位

第四章　實戰開局技巧

275

置較差，但兵種稍好，各有顧忌。

第二種著法：俥八退七

18. 俥八退七　車7平3　　19. 帥五平六　車3平4

穩健！黑如改走車3進4，則帥六進一，車3退1，帥六退一，車3退2，兵六進一，黑方也有顧忌。

20. 俥八平六　車4進2　　21. 仕五進六　卒7進1
22. 炮九進四　象7進5　　23. 兵六進一　……

急躁！如改走仕六退五，則包5平8，兵九進一，馬7進6，仕五進四，馬6進4，帥六平五，卒7進1，炮五進五，馬4進2，仕四進五，將5進1，炮五平六，和棋。

23. ……　　　　包5平4　　24. 仕六退五　卒5進1
25. 炮五進五　卒5進1　　26. 炮五退二　將5進1
27. 兵九進一　卒7進1　　28. 兵九進一　卒5平4
29. 兵六平七　卒9進1（黑方稍優）

## 中炮對左包封俥轉半途列炮(三)

1. 炮二平五　馬8進7　　2. 傌二進三　車9平8
3. 俥一平二　包8進4　　4. 兵三進一　包2平5
5. 兵七進一　車1進1①　6. 傌八進七　車1平8②
7. 俥九平八　包8平7③
8. 俥二平一④　……（圖4-41）

注：①黑方迅速起橫車，準備集中子力對紅方右翼實施攻擊，這是「左包封俥」一方的慣用戰術。

②橫車穿宮至8路，旨在對
紅右翼傌偶加壓。

③黑如改走馬2進3，炮八
進一邀兌，紅方易走。

④如走炮八進一邀兌炮，
則車8進8，傌三退二，包7平
2，俥八進三，車8進9，俥八
進六，車8平7，俥八平七，車
7退4，俥七退三，卒7進1，
大體均勢。

圖4-41，黑方主要有：甲.
前車進3，乙.馬2進3兩種選
擇，演示如下：

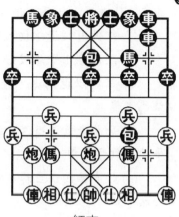

紅方

圖4-41

### 甲. 前車進3

| 8. …… | 前車進3 | 9. 炮八進五 | 馬2進3 |
|---|---|---|---|
| 10. 俥八進六① | 包5平2 | 11. 俥八進一 | 馬7退5 |
| 12. 傌七進八 | 前車平1② | 13. 傌八進七 | 車1進2③ |
| 14. 傌七退六④ | 車1平4 | 15. 傌六進五 | 馬3進4 |
| 16. 傌五退七 | 馬4退6 | 17. 俥八平四 | 象7進5 |
| 18. 俥四退一 | 象5進3 | 19. 兵七進一 | 象3進5 |
| 20. 仕四進五 | 馬5退3⑤ | 21. 俥四退三 | 車8進6 |
| 22. 俥一平二 | 車8進3 | 23. 傌三退二 | 包7進2 |
| 24. 相三進一 | 馬3進2 | 25. 傌二進三 | 包7平8⑥ |
| 26. 兵七進一（紅方大佔優勢） | | | |

注：①左俥過河是特級大師許銀川在2003年全國象棋

個人賽上使用的新招。以往紅方走炮八平五兌包，以下象3進5，俥八進七，馬3退5，黑方可以抗衡。

②紅俥有從邊線切入的嚴厲手段，故平車掩護邊線。

③改走車1平4較好。

④紅俥以退為進，佳著。黑方窩心馬弱點十分明顯，紅已占優。

⑤如改走象5進3吃兵，則俥四退三，包7平8，俥一平二，紅方勝勢。

⑥紅有俥四退二捉死包，當然不能馬2進3吃兵，逃包必然。

## 乙. 馬2進3

| 8.…… | 馬2進3① | 9. 炮八進五 | 前車進7！② |
|---|---|---|---|
| 10. 炮五平六 | 後車進4 | 11. 相三進五 | 卒3進1③ |
| 12. 兵七進一 | 後車平3 | 13. 俥七進六 | 卒7進1 |
| 14. 炮八平五 | 象7進5 | 15. 兵三進一 | 車3平7 |
| 16. 俥八進六 | 車8退3 | 17. 俥八平六 | 士6進5 |
| 18. 仕四進五（均勢） | | | |

注：①先舒展右翼，消除弱點為好。

②進車下二路擾亂紅方陣營，是較為強硬的應著。

③爭到卒3進1，黑方右翼弱點已克服，足以與紅抗衡。

## 第三節　中炮對反宮馬

反宮馬亦稱「夾炮屏風」，它的佈局特點是：利用士角包牽制紅方左俥正起，以延緩紅方的出子速度。

反宮馬對抗中炮，曾一度銷聲匿跡，也就是老式反宮馬（即1.炮二平五，馬2進3，2.傌二進三，包8平6，3.俥一平二，卒7進1，4.兵五進一，象3進5）的衰敗。究其原因，主要是第4回合補士象之消極防守所致。

　　隨著佈局理論的不斷深化，出現了「傌炮爭雄」的新時代，它已經和順手炮、屏風傌一樣，是對抗當頭炮進攻的主要佈局之一。

## 中炮直俥棄炮對反宮馬

| | | | |
|---|---|---|---|
| 1.炮二平五 | 馬2進3 | 2.傌二進三 | 包8平6 |
| 3.俥一平二 | 馬8進7 | 4.傌八進七① | 包6進5② |
| 5.炮五進四 | 包6平2 | 6.炮五退二③（圖4-42） | |

　　注：① 反宮馬開局的基本思想，就是利用士角包牽制紅方左馬正起，延緩紅方的出子速度。現在紅方非要走傌八進七不可，這是對反宮馬佈局的嚴峻考驗，結果將如何呢？答案早在20多年前，特級大師胡榮華在其專著《反宮馬專集》中就給我們作出了。在此書中（圖4-42）詳細列出了三種變化，而最後一種變例才是反宮馬方的正解，證明了反宮馬開局思想能夠成立。為此，特錄《反宮馬專集》的內容如下。

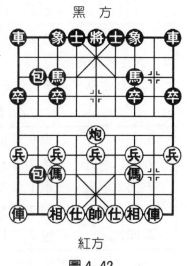

黑　方

紅　方

圖4-42

② 進包串馬勢在必行。如改走卒7進1，炮八平九，車1平2，俥九平八，包2進4，兵七進一，下步傌七進六紅方占優。黑方如接走馬7進6，俥二進六，士4進5，俥二平四，馬6進7，傌七進六，亦是紅方主動。

③ 黑方如不接受棄包，改走馬3進5，則炮八平四，這樣因為兵七進一和卒7進1兩步棋沒有交換，黑方中馬不能轉移上象頭，紅方稍佔便宜。因此，必然要接受棄包。

紅方退炮保留空頭炮，再棄一子，對黑方又是一個考驗。如圖4-42，黑方有：甲.包2平7，乙.車9平8，丙.車1平2三種著法，分述如下：

### 甲. 包2平7

| 6.…… | 包2平7 | 7.俥九平八 | 車1平2① |
|---|---|---|---|
| 8.俥八進六 | 車9平8 | 9.俥二進九 | 馬7退8 |
| 10.俥八平七 | 包2平1 | 11.俥七進一 | 將5進1 |
| 12.傌七退五②（紅棄子成功） | | | |

注：① 如改走包2進5，傌七退五，車1平2，俥二進五，黑方較難走。

② 紅方雖少一子，但有強大攻勢，棄子戰術成功。

### 乙. 車9平8

| 6.…… | 車9平8① | | |
|---|---|---|---|
| 7.俥二進九 | 馬7退8 | 8.俥九進二② | 包2平7 |
| 9.傌七退五 | 車1平2③（圖4-43） | | |
| 10.傌五進三④ | 包2進5 | 11.俥九退一 | 包2進1 |
| 12.俥九進一 | 包2退1⑤ | | |

注：① 兌車可消除紅俥二進五威脅，是多子方常會採

用的消耗子力的戰術。

②進俥捉包再棄一子，堅持貫徹搶攻意圖。如改走相三進五，則卒3進1，下步有前包退2或馬3進4手段，可以消除紅方空頭炮威脅，黑方得子大優。

③如包7進1逃炮，俥九平八，車1平2，俥八進四，黑方雖多兩子，但紅方空頭炮威脅太大，不容樂觀。

④如俥九平三，包2進4，傌五進七（如俥三平二，卒3進

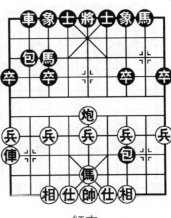

黑　方

紅方

圖4-43

1，俥二進七，包2平5，傌五進三，車2進5，俥二退五，馬3進4，黑方較易走），車2進5，黑方多子易走。

⑤至此，雙方不變作和。紅方如改走兵三進一求變，則車2進4，傌三進四，車2平6，紅方反而不利。黑方如不提防紅俥，紅俥九平六後，有俥六進五手段，黑方反而被動。

### 丙. 車1平2

| 6.…… | 車1平2（圖4-44） |
| --- | --- |

圖4-44，紅方大致有：（A）俥二進五，（B）傌七退五兩種著法，分述如下：

### （A）俥二進五

| 7.俥二進五 | 車9平8 | 8.俥二平五① | 士6進5 |
| --- | --- | --- | --- |
| 9.俥五平八 | 象7進5 | 10.俥八退三 | 包2進4② |

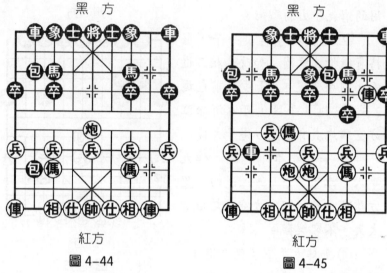

黑方　　　　　　　　　黑方

紅方　　　　　　　　　紅方

圖 4-44　　　　　　　圖 4-45

注：① 如俥二平六，則包2平7，俥九平八，包2進4，俥六進二，包2平5，俥八進九（如俥六平五，馬7退5，黑優），包7平5，傌七進五，包5退2，黑方多子大優。

② 紅方雖得回一子，但出子較慢，黑方主動。

### （B）傌七退五

| 7. 傌七退五 | 車9平8 | 8. 俥二進九 | 馬7退8 |
| 9. 俥九進二 | 後包平1① | 10. 兵三進一 | 卒3進1 |
| 11. 傌三進四 | 馬3進4 | | |
| 12. 傌四進五 | 包1平5（黑方大優） | | |

注：① 紅方如改走兵三進一，則後包進3，黑方亦易走。

# 五六炮正傌對反宮馬平邊包（一）

| | | | |
|---|---|---|---|
| 1. 炮二平五 | 馬 2 進 3 | 2. 傌二進三 | 包 8 平 6 |
| 3. 俥一平二 | 馬 8 進 7 | 4. 炮八平六① | 車 1 平 2 |
| 5. 傌八進七 | 包 2 平 1 | 6. 兵七進一 | 卒 7 進 1 |
| 7. 傌七進六 | 象 7 進 5② | | |
| 8. 俥二進六 | 車 2 進 6（圖 4-45） | | |

注：① 炮放仕角，構成了五六炮的陣形。其佈局特點是陣形協調、出子均衡，為緩攻型棋手所喜愛，也是近年來對付反宮馬的流行著法。其攻防變化隨著新招的出現而更加豐富多彩。

② 飛左象是近年來的新興招法。另有士 4 進 5 或士 6 進 5 兩種走法，將在下面介紹。

圖 4-45，紅方主要有仕四進五和仕六進五兩種走法，分述如下：

第一種著法：仕四進五

| | | | |
|---|---|---|---|
| 9. 仕四進五 | 士 6 進 5 | 10. 俥二平三 | 車 9 平 7 |
| 11. 兵七進一① | 車 2 退 1 | 12. 傌六退七② | 車 2 平 3 |
| 13. 兵七平六 | 卒 3 進 1 | 14. 兵六平五③ | 卒 5 進 1 |
| 15. 俥九進二 | 馬 7 退 8④ | 16. 俥二進三 | 象 5 退 7 |
| 17. 炮五進三 | 馬 3 進 5 | 18. 相三進五 | 車 3 進 1 |
| 19. 俥九平八 | 包 6 平 5 | 20. 兵五進一 | 卒 3 進 1 |
| 21. 炮六退一 | 包 1 平 3 | 22. 傌三進五 | 車 3 平 4⑤ |

注：① 如改走俥九進二，則車 2 平 4，傌六進五，馬 3

進5，炮五進四，包1進4，雙方均勢。

②退傌踩車是新變，以往的走法是傌六進四，卒3進1，俥三進一，車7進2，傌四進三，卒3進1，傌三退四，包6進1，黑方棄子得勢，足可一戰。

③平兵，旨在打通黑方卒林要道，構思巧妙。如改走兵六進一，被黑馬3進4躍出，紅方不利。試演如下：兵六進一，馬3進4，兵三進一，車3平7，相三進一，車7進1，傌七進六，馬4進6，傌六進四，卒5進1，黑優。

④退馬緩解壓力，著法穩正。

⑤至此雙方形成對峙局面，黑方足可滿意。

第二種著法：仕六進五

| 9. 仕六進五① | 士6進5 | 10. 炮六退二② | 車9平7 |
| 11. 炮五平六③ | 車2退2 | 12. 俥二平三 | 馬7退6 |
| 13. 俥三平一 | 卒7進1④ | 14. 兵三進一 | 車7進5 |
| 15. 相七進五 | 車3進1 | 16. 後炮平七 | 馬6進7 |
| 17. 俥一退二 | 卒1進1 | 18. 炮七進三 | 車7退2 |
| 19. 傌三進四 | 馬7進6 | 20. 傌六進七 | 包1退1⑤ |

注：① 補左仕較上局補右仕來得靈活，也是改進著法，給仕角炮留出了活動空間。

② 退炮鞏固河口馬地位，是補左仕的連貫動作，構思不錯。

③ 卸中炮調整陣形，並迫黑車撤離兵林線要道，一著兩用，好棋。

④ 兌7卒落後手，是習慣性的著法，嫌軟。應趁機打開3路線，此為當務之急。走卒3進1，則兵七進一，車2

平3，相七進五，馬6進7，俥一平三（如俥一平四，馬7進8，黑先手），卒1進1，下步伏包1進1打俥，如紅接走俥九平八，則包1進4，既牽制紅方底線，又瞄三路紅兵，黑勢不弱。

⑤至此，局勢平穩，但紅多兵稍好。

## 五六炮正傌對反宮馬平邊包(二)

1. 炮二平五　　馬2進3　　2. 傌二進三　　包8平6
3. 俥一平二　　馬8進7　　4. 炮八平六　　車1平2
5. 傌八進七　　包2平1　　6. 兵七進一　　卒7進1
7. 傌七進六　　士6進5①（圖4-46）

注：①另有士4進5的變化，將在下局進行介紹，近年來補左士的在實戰中比較多見。

圖4-46，紅主要有俥九進二和俥二進六兩種走法，分述如下：

第一種著法：俥九進二

8. 俥九進二①　　象7進5②
9. 俥二進六　　車9平7③
10. 俥二平三　　馬7退6④
11. 俥三進三　　象5退7
12. 炮六平七　　車2進5⑤
13. 炮五退一⑥　　象7進5⑦
14. 傌六進七　　車2進3

黑　方

紅方

圖4-46

15. 兵五進一⑧　包1退1　　16. 兵五進一　包1平3

17. 傌三進五　　包3進2　　18. 炮七進四　卒5進1

19. 炮五進四　　馬3進5

20. 傌五進六　　車2平6⑨（紅占攻勢，黑嚴防）

注：① 紅高俥蓄勢，寓攻於守。

② 偏向虎山行的著法，棋界大都認為此著演變下去紅方主動。以往多走：車9平8，俥二進九，馬7退8，俥九平七，象7進5，俥七進一，馬8進7，兵五進一，車2進4，兵五進一，卒5進1，傌六進七，包6進3，俥七平五，包6平5，炮五進二，卒5進1，俥五進一，包1進4，雙方均勢。

③ 平車護馬，先防一手。如改走車2進4，則俥二平三，車9平7，俥九平八，車2進3，炮五平八，仍紅先。

④ 兌俥雖虧一步棋，但「死車」兌活俥，戰術可取。

⑤ 可改走車2進4巡河，紅如傌六進七，則包1退1，俥九平八，車2進3，炮五平八，象7進5，雙方平先。

⑥ 退炮歸心，化解黑方騎河車作用，佳著。

⑦ 補象正著。如改走車2平3則傌六進五，馬3進5，炮五平七，車3進2，俥九平七，成有俥殺無車局面，黑方無車不利。

⑧ 從中路打開黑方防線，是此時擴勢的唯一好手。

⑨ 至此，紅雖佔先，但黑車護肋要緊，使紅方攻勢一時難以得逞。

第二種著法：俥二進六

| | | | |
|---|---|---|---|
| 8. 俥二進六① | 車9平8② | 9. 俥二平三 | 包6退1 |
| 10. 傌六進七③ | 車2進3④ | 11. 兵七進一 | 包6平7 |
| 12. 俥三平四 | 包1退1 | 13. 傌七退五⑤ | 車2進2⑥ |
| 14. 炮六平七⑦ | 卒7進1⑧ | 15. 兵三進一⑨ | 卒5進1 |
| 16. 炮七進五 | 車2平7 | 17. 炮五進三 | 象7進5 |
| 18. 俥九進二 | 馬7進8⑩ | 19. 俥四退一⑪ | 包7進6 |
| 20. 炮五平二 | 車8進3 | 21. 俥四平六 | 包7退1 |
| 22. 炮二平五 | 車7平6 | | |
| 23. 仕六進五 | 包1進5（黑足可抗衡） | | |

注：① 右俥過河較上局高左俥積極。

② 兌車正常著法。也可改走車2進6，紅如仕六進五，則車2平4，傌六進七，車4平3，炮五進四，馬3進5，俥二平五，包1進4，俥五平四（如俥五平三，則車3進3，俥九平七，包1平7，相三進五，包7退3，黑方得相較優），象7進5，黑可滿意。

③ 紅如改走俥九進二，則包6平7，俥三平四，象7進5，俥九平八，車2進7，炮五平八，車8平6，俥四進五，士5退6，兌去雙俥，局勢化簡，雙方均勢。

④ 捉傌為重要之著。如急於包6平7打俥，則傌七進九，包7進2，傌九進八，馬3退2，俥九平八，馬2進1，俥八進七，象7進5，炮六進六，紅佔優勢。

⑤ 傌回卒口，伏兵七進一，走得巧妙。又如改走俥九進二，則黑包1平3，俥九平七（如改兌車走俥九平八，車2進4，炮五平八，卒7進1，兵三進一，車8進4，欲吃兵

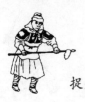

捉死俥，黑方大優），象7進5，黑方反先。

⑥進車騎河，阻紅中俥退回相頭，正著。

⑦意在兌俥使黑方中卒飄起，以發揮中包的作用。如改走兵七進一，則馬3退2，俥五退六，車2進1，俥六進七，車2平3，俥七進五，車3退3，紅方無便宜。

⑧黑硬衝7路卒，對攻，是此佈局中的要著！旨在打通紅方三路線，如改走卒5進1，紅炮七進五，馬7進8，炮五進三，象7進5，俥四平三，馬8進7，俥九進二（如俥三退一，車8進4！局勢鬆透），車8平6，俥九平七，車2平6，俥三進一，硬吃中象，紅方大優。

⑨吃卒是正著。如改走炮七進五，則黑卒7進1，俥三退五，馬7進8，俥四平五，車2平6，黑方有攻勢，紅方多子，各有顧忌。

⑩黑也可走車8進4，兵七平六，車8平6，俥四退一，車7進6，黑方可戰。

⑪退俥正著，紅如改走俥四平五硬攻（伏俥五進一吃中象），則黑馬8進6，俥五進一，將5平6，紅必丟子而黑方占優。

## 五六炮正俥對反宮馬平邊包（三）

| 1. 炮二平五 | 馬2進3 | 2. 俥二進三 | 包8平6 |
|---|---|---|---|
| 3. 俥一平二 | 馬8進7 | 4. 炮八平六 | 車1平2 |
| 5. 俥八進七 | 包2平1 | 6. 兵七進一 | 卒7進1 |
| 7. 俥七進六 | 士4進5① | （圖4-47） | |
| 8. 俥二進六 | 車9平8 | 9. 俥二平三 | 包6退1 |

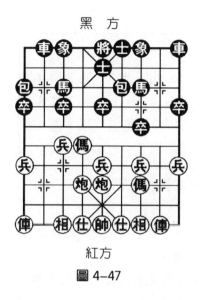

黑　方

紅　方

圖 4-47

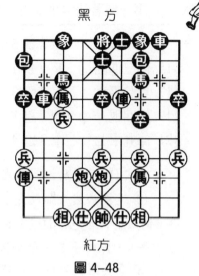

黑　方

紅　方

圖 4-48

10. 傌六進七② 　車 2 進 3 　11. 兵七進一 　　包 6 平 7
12. 俥三平四 　　包 1 退 1 　13. 俥九進二③（圖 4-48）

注：① 撐右士形成圖 4-47，與圖 4-46 支左士相比較，似乎差別不大，實質上大有區別。

② 如改走俥九進二，則黑包 6 平 7，俥三平四，車 8 進 5，兵三進一，車 8 退1，傌三進四，卒 3 進 1，黑方可戰。

③ 紅如仍套用上局傌七退五，因黑方撐右士的原因，紅則不利，這也就是支左、右士的本質區別，試演如下：傌七退五，車 2 進 2，兵七進一（如炮六平七，馬 3 退 2，傌五退四，車 2 平 3，黑反先），馬 3 退 4，傌五退六，車 2 平 3，黑優。

圖 4-48，黑方有車 8 進 5 和象 7 進 5 兩種下法，分述如下：

第一種著法：車 8 進 5

| 13. …… | 車 8 進 5① | 14. 兵三進一 | 車 8 退 1② |
|---|---|---|---|
| 15. 傌三進四③ | 卒 7 進 1 | 16. 傌四進六 | 車 8 平 4④ |
| 17. 兵七平六 | 車 2 平 3 | 18. 兵六平五 | 馬 7 進 8 |
| 19. 俥四退一⑤ | 包 7 進 8 | 20. 仕四進五 | 馬 8 進 6 |
| 21. 俥九平七 | 車 3 進 4 | 22. 炮五平七⑥（紅優） | |

注：① 進車騎河，意在增援右翼。似可走車 8 進 4。

② 退車必然。如改走車 8 平 7，則紅傌三進四，包 1 平 3，傌四進六，包 3 進 2，兵七進一，車 2 平 3，俥四進二，包 7 平 9，俥四平三，紅必得子占優。

③ 棄兵躍傌強攻，正確。如示弱走兵三進一，則黑車 8 平 7，俥九平七，象 7 進 5，黑方反先。

④ 一車換雙傌，出於無奈。如改走馬 3 退 4，則紅俥九平八，車 2 進 4，炮五平八，紅子活躍，占優。

⑤ 退俥，佳著。如改走俥四平三，則黑馬 8 進 6，俥三退二，馬 6 進 5，相三進五，卒 5 進 1，黑方滿意。

⑥ 至此，紅方迫兌黑車，形成「有俥殺無車」局勢，紅方易下，占優。

第二種著法：象 7 進 5

| 13. …… | 象 7 進 5 | 14. 俥九平八 | 車 2 進 4 |
|---|---|---|---|
| 15. 炮五平八 | 卒 7 進 1① | 16. 炮八進五② | 馬 7 進 8③ |
| 17. 俥四退一④ | 卒 7 進 1 | 18. 傌三退五 | 馬 8 退 7 |
| 19. 俥四進一 | 車 8 進 4 | 20. 傌七進五 | 象 3 進 5 |
| 21. 炮八平五 | 士 5 退 4 | 22. 俥四進二 | 馬 7 進 6 |

| 23. 俥四平三 | 馬 6 退 5 | 24. 俥三退一 | 車 8 平 3 |
| 25. 俥三平五 | 士 4 進 5 | 26. 俥五平三 | 包 1 進 5⑤ |

注：① 棄卒，佳著。如改走象 5 進 3，則紅俥四退二，包 1 平 3，俥四平七，象 3 進 5，傌七進五！紅白得一象，大佔優勢。

② 如改走兵三進一，則黑車 8 進 4，黑方反先。

③ 躍馬捉俥要著。如先走卒 7 進 1，則紅傌七進五，象 3 進 5，炮八平五，士 5 退 4，炮六進五，馬 7 進 8，俥四平三，車 8 進 1，傌三退五，紅棄子有攻勢。

④ 紅如改走俥四平三，則馬 8 進 6，俥三退二，馬 6 進 7，傌七進五，象 3 進 5，炮八平五，士 5 退 4，俥三進四，車 8 進 2，黑多子占優。

⑤ 至此，黑方雖少雙象，但各子占位俱佳，還多兩卒，局面占優。

## 中炮橫俥進中兵對反宮馬

| 1. 炮二平五 | 馬 2 進 3 | 2. 傌二進三 | 包 8 平 6 |
| 3. 俥一進一① | 馬 8 進 7 | 4. 俥一平四 | 士 4 進 5 |
| 5. 傌八進七 | 車 9 平 8 | 6. 兵五進一②（圖 4-49）…… |

注：① 紅起橫俥，目的是平肋控制黑方士角包，然後左傌正起，伺機向黑方中路發動攻勢。

② 衝中兵急攻中路，著法兇猛，舊著新用，對黑方是個考驗，為當前流行下法。

圖 4-49，黑方主要有包 6 平 5 和卒 3 進 1 兩種應法，

分述如下：

第一種著法：包6平5

> 6. ……　　　　包6平5①　　7. 傌七進五　卒3進1
> 8. 兵七進一　馬3進4②　　9. 兵七進一　馬4進5
> 10. 傌三進五　象3進1　　　10. 兵七進一　車1平4③
> 11. 傌五進七（紅有過河兵，占優）

注：①補中包時機欠佳，應改走卒3進1，見下局的介紹。

②如改走車8進4，紅相七進九，下步俥九平七，黑方3路壓力加大；又如改卒3進1，則傌五進七，包5進3，仕四進五，下步傌七進六，均為紅優。

③如改走車1平3，俥四平七，紅優。

第二種著法：卒3進1

> 6. ……　　　　卒3進1①　　7. 傌七進五　　馬3進4②
> 8. 兵七進一③　馬4進5　　9. 傌三進五　　車8進4④
> 10. 炮八進三⑤　車8進2　　11. 俥四進二⑥　包6平5⑦
> 12. 兵七進一　象3進1　　13. 兵五進一　　車1平3
> 14. 兵五進一　馬7進5　　15. 炮五進四　　車3進4
> 16. 相七進五　車3平5　　17. 仕六進五　　車5退1
> 18. 傌五進六⑧（紅兵種優）

注：①間接有力地加強了中線防禦，是對付盤頭傌進攻的佳著。

②躍馬準備兌傌以破壞紅方連環傌，削弱其攻勢，這是挺3卒的重要反擊手段。

象棋實戰技法

③ 挺兌七兵，伸展攻勢，靈活機動。如改走兵五進一，則馬 4 進 5，俥三進五，下手黑方接走包 6 平 5 或包 2 平 5，均反先。

黑 方

紅方

圖 4-49

④ 如改走包 6 平 5，兵七進一，車 8 進 4，兵五進一，包 5 進 2，兵七平六，包 5 進 3，相七進五，包 2 平 5，俥五進四，車 1 平 2，俥九平八，馬 7 退 8，炮八進六，紅優。

⑤ 進炮攻車，好棋。過去多走兵五進一，包 2 平 5，兵七進一，包 5 進 2，兵七平六，包 5 進 3，相七進五，車 1 平 2，炮八平九，車 2 進 6，俥五進七，車 8 平 4，雙方均勢。

⑥ 高俥護兵林線要著。如改走兵七進一，則車 8 平 7，俥五進七，象 3 進 5，兵五進一，車 1 平 3，兵五平六，包 2 平 3，黑方充分可戰。

⑦ 架中包反擊時機恰到好處，也是勢在必行，任何消極性應著均將不利。如走卒 3 進 1，俥五進七，象 3 進 5，炮五進四，車 1 平 4，相七進五，紅方穩佔優勢。

⑧ 至此，局勢簡化，紅方占兵種優勢。

# 第四節　中炮對屏風馬

## 中炮過河俥對屏風馬平包兌俥——紅急進中兵

| | | | |
|---|---|---|---|
| 1. 炮二平五 | 馬8進7 | 2. 傌二進三 | 車9平8 |
| 3. 俥一平二 | 卒7進1 | 4. 俥二進六 | 馬2進3 |
| 5. 兵七進一 | 包8平9 | 6. 俥二平三 | 包9退1① |
| 7. 兵五進一② | 士4進5 | 8. 兵五進一③ | 包9平7 |
| 9. 俥三平四 | 卒7進1④ | 10. 傌三進五 | 卒7進1 |
| 11. 傌五進六 | 車8進8（圖4-50） | | |

**注：**① 至此形成中炮過河俥對屏風馬平包兌俥的基本陣形。黑退包準備平7逐俥，綿裏藏針，徐圖進取，具有後發制人的特點，是對抗中炮過河俥的有效戰術。

② 急進中兵，希望儘快開中路，盤傌助攻，氣勢洶洶，節奏明快，為喜愛攻殺的棋手所採用，不足之處是左翼子力出動緩慢，右翼後防空虛。

③ 連續衝中兵，是流行的攻法。

④ 衝7路卒反擊，對紅方三路線施壓，順利達到8路車搶佔兵林線要道的目的。是對象3

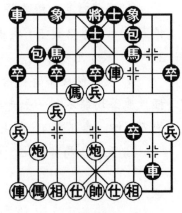

黑　方

紅　方

圖4-50

進5這一老式消極應著的改進，豐富了屏風馬方的攻防內容。

圖4-50，紅方主要有炮五退一、傌八進七兩種走法，分述如下：

第一種著法：炮五退一

| 12. 炮五退一① | 象3進5 | | |
|---|---|---|---|
| 13. 兵七進一② | 卒3進1③（圖4-51） | | |
| 14. 傌六進七 | 包2進1 | 15. 俥四退二 | 車1進2 |
| 16. 炮八平七 | 包2退2④ | 17. 炮七退一⑤ | 馬7進8 |
| 18. 俥四平三 | 車8退3 | 19. 相七進五 | 車8平7 |
| 20. 相五進三 | 馬8進6⑥ | 21. 傌八進六 | 車1平2 |
| 22. 俥九進二⑦ | 卒5進1（黑優） | | |

注：① 退炮阻車早在1998年全國團體賽上就曾出現過，經金波和宋國強大師研討後，在比賽中得以首次試用。

② 此手兵七進一是2001年全國象棋排位賽中，由廣東隊創造的下法，並取得較好效果。

③ 卒3進1去兵棄馬是一步新著。以往黑方均應以馬3退4，以下兵七進一，卒5進1，相三進五，馬7進8，雙方進入複雜的中盤爭鬥。

④ 以上幾步棋黑方以棄馬

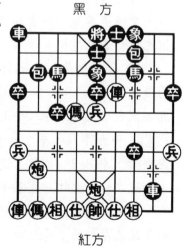

黑　方

紅　方

圖4-51

的代價換取右翼出子的領先，並占得一定的主動，達到了預期目的。

　　⑤退炮是步壞棋，使黑方戰術得以實現，可考慮走俥四平八封車的同時，避開黑方左翼的牽制，局勢仍為兩分。

　　⑥局面至此，黑方抓住紅方退炮的軟手，借機兌掉了紅方的「明俥」，紅方已處於下風。

　　⑦紅高俥意在加強對黑方的牽制，以下被黑方順勢卒5進1去卒，局勢的危機感越加強烈，黑優。

　　第二種著法：傌八進七

| | | | |
|---|---|---|---|
| 12.傌八進七 | 象3進5 | 13.傌六進七 | 車1平3 |
| 14.前馬退五 | 卒3進1 | 15.炮五退一 | 卒3進1 |
| 16.炮八退一 | 車8退2① | 17.相七進五② | 卒3進1 |
| 18.炮八平七（圖4-52） | | | |

　　注：①退炮打俥是既定方針，黑俥退兵線雖然有些不暢，但也無好著點選擇。

　　②飛左相是謝靖大師所創的改進戰術。過去多走相三進五，則包2退1，炮八平七，卒3進1，俥九平八，卒7進1，兵五平六，車8平4，傌五退四，車4進2，至此紅方左翼子力擁塞。看來都是飛右相惹的禍，這也是改飛左相的重要原因。

　　圖4-52，黑方有兩種應

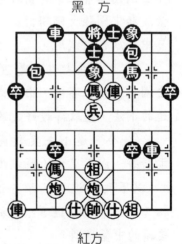

黑　方

紅方

圖4-52

象棋實戰技法

法：甲. 卒 7 平 6，乙. 馬 7 進 8，分述如下：

## 甲. 卒 7 平 6

| | | | |
|---|---|---|---|
| 18. …… | 卒 7 平 6 | 19. 俥九平八 | 包 2 退 1 |
| 20. 炮七退一① | 車 3 平 4 | 21. 炮七進三② | 卒 6 進 1③ |
| 22. 俥四退四④ | 車 8 平 3 | 23. 傌五進三⑤ | 車 3 進 1 |
| 24. 炮五平二⑥ | 車 4 進 6⑦（紅優） | | |

注：① 退炮佳著！這也是飛左相的妙處所在。

② 進炮打卒著法簡明，選擇正確。如改走傌五進七，車 4 進 6，黑方將有對攻機會。

③ 黑棄兩卒得回失子，也算巧妙。

④ 冷靜的好手，如貪子改走炮五平七，則卒 6 平 5，相三進五，車 4 進 7，俥八進二，車 4 平 5，仕四進五，馬 7 進 5，前炮平四，車 5 退 3，黑方大優。

⑤ 先手兌俥，使兵種優於對方，而且淨多一中兵過河，保證自己立於不敗之地，戰術可取。

⑥ 攻守兼備的好棋，並誘黑包打相。

⑦ 黑如包 7 進 8，則仕四進五，包 2 進 6，炮二進八，車 4 進 8，傌三進四，紅攻勢猛烈。至此紅方優勢。

## 乙. 馬 7 進 8

| | | | |
|---|---|---|---|
| 18. …… | 馬 7 進 8① | 19. 俥四平三 | 馬 8 進 6② |
| 20. 俥三進二 | 馬 6 進 4 | 21. 俥九平七 | 馬 4 進 3 |
| 22. 俥七進一 | 卒 3 進 1 | 23. 俥七平八 | 包 2 平 4③ |
| 24. 相五進七④ | 車 8 退 1⑤ | 25. 俥三退五 | 車 8 平 3 |
| 26. 俥三平六⑥ | 前車平 5 | 27. 俥八進四 | 車 3 進 3 |

28. 炮五進一⑦　卒 3 進 1　　29. 仕六進五　包 4 退 2

30. 炮五平一（紅方優勢）

注：① 進馬踩俥是廖二平大師創出的以攻待守的新戰術。

② 先棄後取，計算準確，著法新穎。

③ 以上幾個回合的強制性子力交換，形成紅方多子，黑方多卒的複雜局面。此著改走包 2 進 5 封俥較為積極。

④ 飛相擋車，延緩黑卒逼宮速度。精巧！

⑤ 黑如改走車 3 進 5 吃相，則兵五平六，卒 3 進 1，俥八進八，車 3 退 5，俥八平七，象 5 退 3，傌五退四，包 4 平 5，傌四退五，紅多子大優。

⑥ 紅平俥加強防守，老練。

⑦ 升窩心炮整形，及時必要。黑方跳馬踩俥的新戰術，給紅方造成了一定威脅，第 23 回合若改進包封俥，雙方將各有顧忌。

## 五九炮過河俥對屏風馬平包兌俥——紅炮擊中兵

| 1. 炮二平五 | 馬 8 進 7 | 2. 傌二進三 | 車 9 平 8 |
|---|---|---|---|
| 3. 俥一平二 | 馬 2 進 3 | 4. 兵七進一 | 卒 7 進 1 |
| 5. 俥二進六 | 包 8 平 9 | 6. 俥二平三 | 包 9 退 1 |
| 7. 傌八進七 | 士 4 進 5 | 8. 炮八平九① | 車 1 平 2 |
| 9. 俥九平八 | 包 9 平 7 | 10. 俥三平四 | 馬 7 進 8② |
| 11. 炮五進四③ | 馬 3 進 5 | 12. 俥四平五 | 包 7 進 5④ |
| 13. 傌三退五（圖 4-53）…… | | | |

注：① 平炮通俥，開動左翼子力，形成全面出擊之勢。

② 黑躍馬反擊，威脅紅方右翼，至此形成五九炮過河俥對屏風馬平包兌俥的典型局面。屬大賽中熱門佈局之一。

③ 炮擊中卒的變化優點是通俥占卒林線，謀求多兵之勢，不足的是子力速度上略顯緩慢，應是有利有弊，也是目前較為流行的變化。

④ 黑包擊三兵迅速反擊是較為實用的著法，被棋手們共同認可。另一種比較激烈的選擇是卒7進1，以下紅方兵三進一，馬8進6棄馬，俥三進四，包7進8，仕四進五，包2進6，炮九進四，車8進9，相七進五，包7平4，仕五退四，包4平6，俥四退三，包6平4，俥三退二，前炮平8，紅方多兵，但仕相破損，雙方各有顧忌。

圖4-53，黑方主要有包2進5、包2進6、卒7進1三種應法，分述如下：

第一種著法：包2進5

| 13. …… | 包2進5① | 14. 相七進五② | 車8進2 |
| 15. 俥七進六 | 卒7進1 | 16. 俥五退七 | 馬8進6③ |
| 17. 俥五退二 | 包2退1 | 18. 相五進三 | 車8平6 |
| 19. 俥八進二 | 包2退1 | 20. 俥八平四 | 包2平4 |

紅方

**圖 4-53**

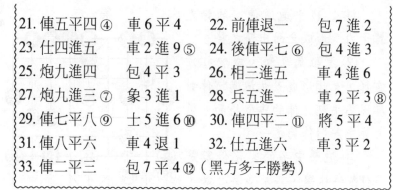

| | | | |
|---|---|---|---|
| 21. 俥五平四④ | 車6平4 | 22. 前俥退一 | 包7進2 |
| 23. 仕四進五 | 車2進9⑤ | 24. 後俥平七⑥ | 包4進3 |
| 25. 炮九進四 | 包4平3 | 26. 相三進五 | 車4進6 |
| 27. 炮九進三⑦ | 象3進1 | 28. 兵五進一 | 車2平3⑧ |
| 29. 俥七平八⑨ | 士5進6⑩ | 30. 俥四平二⑪ | 將5平4 |
| 31. 俥八平六 | 車4退1 | 32. 仕五進六 | 車3平2 |
| 33. 俥二平三 | 包7平4⑫（黑方多子勝勢） | | |

注：① 進包封俥是急著，一般情況下都是這樣下。2004 年「大江摩托杯」全國象棋個人錦標賽，黑方破舊立新，不怕無根車包被牽，出現了卒7進1的下法，將在下面介紹。

② 飛左相補厚中央，同時留出偶五退七爭先踩包的位置，著法穩正。近年來的大賽，紅方為了加快出子速度，直接走偶五進四踏7路卒，以下黑方象7進5，偶四進五，馬8進9，雖快速躍出窩心馬，但右翼空虛，也有隱患。

③ 黑方多採用包2退1先避一手，以下紅方炮九平六，馬8進6，俥五退二，車8平6，偶六進七，象3進5，炮六進二，車2進3，成相持狀態。現搶先進偶踏車是新的嘗試。

④ 黑如選擇吃炮，即俥五平六，則黑馬6退5，俥四進五，馬5進4，俥四退三，馬4進3，俥四退二，馬3退1，雙方均勢。

⑤ 進車沉底捉偶，欲集中火力攻紅左翼，以彌補少卒的局面。

⑥ 平俥保偶選擇正確。如順手走馬7進六，黑方則包4

進4轟仕！仕五退六，包7平1，黑棄包入局，底線受攻，難以應付。

⑦ 紅進炮叫將，黑飛邊象為正確選擇，將來給車留下車3平1的道路，若改士5退4，則俥七平六，以下黑如貪吃馬走車2平3，紅俥六進七！將5進1，俥六平五，將5平4，俥四進五，將4進1，俥五平六，將4平5，俥六平七，紅方勝勢。

⑧ 黑方也看到了紅方雙俥炮的強大攻勢，只得吃偶一搏，可謂箭在弦上，不得不發。

⑨ 如改俥四平八，則黑將5平4，俥七平六，車4退1，仕五進六，車3平1（可見前面象3進1的妙處），黑方多子勝勢。

⑩ 面對紅方的抽將，黑如直接出將，紅俥八平六兌車，則黑車4退1，仕五進六，包7平4，俥四平七，包3退1，兵五進一，車3退1，帥五進一，黑車雙包三子被牽死，紅將進入優勢殘局。

⑪ 紅如俥四平八聯俥，黑車3平1，帥五平四，包3平5，黑方亦顯勝勢。

⑫ 包7平4巧手，確保雙包安然無恙，形成多子的勝勢局面。

第二種著法：包2進6

| 13. …… | 包2進6 | 14. 傌七進六 | 車8進2 |
| 15. 炮九平六① | 卒7進1 | 16. 相七進五 | 馬8進6 |
| 17. 俥五退二 | 車8進6② | 18. 炮六退一③ | 車8退1 |
| 19. 相五進三④ | 包2平5⑤（圖4-54） | | |

20. 俥八進九　　包5退3　　21. 相三退五 ⑥　　包5平3 ⑦
22. 炮六進一　　車8退3　　23. 相五進七　　象7進5
24. 相七退五　　馬6進8
25. 仕六進五　　車8平5 ⑧（均勢）

注：① 平炮仕角，過於穩健。可改走俥五平七吃卒，尋求多兵，力爭勝勢。

② 針對歸心俥進車下二路準備平肋對紅方發動攻擊，著法兇悍。

③ 退炮打車，要著！如改走俥五進七，黑車8平6，仕六進五，馬6進7，相三進一，包7平8，炮六退一，車6退6，黑方手段較多占優。

④ 吃掉黑卒是解除威脅的唯一著法。如改走炮六平七，車

黑　方

紅方

圖 4-54

8平6，俥五進七，馬6進7，仕六進五，包2平5，黑勝。

⑤ 巧妙兌子，繼續保留車馬包對紅右翼威脅。

⑥ 退相巧手。如改走兵五進一吃包，則車8平4，紅方要丟子。

⑦ 黑包擊紅兵保象，既可避免激烈的戰鬥，又確保後防安全，是目前局勢下的好手。

⑧ 平車捉死紅兵，和局已定。

第三種著法：卒 7 進 1

13. ……　　　　　卒 7 進 1① （圖 4-55）

14. 俥八進四　馬 8 進 6　　15. 俥五退二　車 8 進 8

16. 炮九退一　車 8 退 1　　17. 相三進五　包 7 平 8②

18. 傌五退三　車 8 平 7　　19. 炮九平八　包 8 退 1

20. 炮八進六　馬 6 進 5　　21. 相七進五　包 8 平 5

22. 兵五進一　車 7 平 5　　23. 仕四進五　象 3 進 5

24. 傌七進六　車 5 退 2　　25. 傌六進七　卒 7 平 6

26. 傌二進四　車 5 進 1③ （雙方各有顧忌）

**注**：① 河北隊弈出的創新著法。置讓紅升俥牽住無根車包於不顧，積極向紅右翼發難，是對包 2 進 4、包 2 進 5、包 2 進 6 常規著法的大膽改革。

② 平包是此變例的關鍵進攻手段，可進可退。

③ 控制紅方傌路下法穩妥。如改走車 5 進 2，則傌四進二，卒 6 平 7，傌二進三，紅傌巧妙躍出，黑難以抵擋。至此形成雙方各有顧忌的盤面。

黑　方

紅方

圖 4-55

# 五七炮對屏風馬右包封俥

| | | | |
|---|---|---|---|
| 1.炮二平五 | 馬8進7 | 2.傌二進三 | 車9平8 |
| 3.俥一平二 | 馬2進3 | 4.傌八進九 | 卒7進1 |
| 5.炮八平七 | 車1平2 | 6.俥九平八 | 包2進4① |
| 7.俥二進四② | 包8平9 | 8.俥二平四 | 車8進1 |
| 9.兵九進一 | 車8平2（圖4-56） | | |

**注：**① 右包封俥是剛性防守、志在反擊的下法。老走法包2進2已較少出現。原因：包2進2，俥二進六，馬7進6，俥八進四，象3進5，俥二平四！馬6進7，俥四平二，馬7退6，兵九進一，卒3進1，兵七進一，卒7進1，俥二平三，變化下去紅方好下。

② 升俥巡河當然之著。避免被黑方封兌，以策應左翼。

圖4-56，紅方主要有俥八進一、兵三進一兩種走法，分述如下：第一種著法：俥八進一

| | | |
|---|---|---|
| 10.俥八進一 | 前車進3 | |
| 11.俥八平四① | 前車平4②（圖4-57） | |

**注：**① 紅雙俥聯手防黑車平6兌俥搶先及整形，是近年來流行的新招。

② 黑前車平4也是針對紅方出現新招的下法。

圖4-57，主要介紹紅方：甲.傌八進九，乙.前俥進二兩種下法，分列如下：

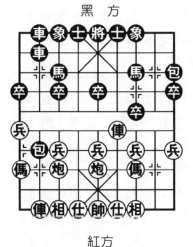

黑方

紅方

圖 4-56

黑方

紅方

圖 4-57

## 甲. 傌八進九

| 12. 傌八進九 | 車 4 進 3 | 13. 後俥平七 | 包 2 進 3 |
|---|---|---|---|
| 14. 仕四進五 | 車 4 退 5 ① | 15. 兵三進一 ② | 車 2 進 4 |
| 16. 俥七平八 | 卒 7 進 1 ③ | 17. 俥四平三 | 包 2 退 4 |
| 18. 俥八進三 | 車 2 進 1 | 19. 俥三平八 | 士 4 進 5 |
| 20. 炮五平四 | 馬 7 進 8（紅方略先） | | |

注：① 車 2004 年成都「銀荔杯」呂欽對許銀川，這步棋走車 4 退 6，以下紅方炮七進四，車 4 進 2，炮五平七，象 3 進 5，相三進五，馬 7 進 6，傌八進九，馬 3 進 1，俥四進一，車 2 進 7，前炮退二，最後激戰成和。

② 兌兵活傌是經研究出的好手，如改走傌八進七，成另路變化。

③ 這個回合紅平俥捉包是研究過的著法。黑先兌兵好

次序。如先走包2退4，則俥八進三，車2進1，俥四平八，卒7進1，俥八平三，黑7路馬是弱點。紅方占優。

## 乙. 前俥進二

| | | | |
|---|---|---|---|
| 12. 前俥進二① | 車4進3② | 13. 炮七進四 | 士4進5 |
| 14. 前俥平三 | 馬7退9 | 15. 俥四進三 | 車4退4 |
| 16. 炮五平八③ | 包2平1 | 17. 炮八平七 | 包9平5 |
| 18. 仕四進五 | 象3進1 | 19. 俥三平一 | 馬9進7 |
| 20. 俥一平三 | 馬7退9 | 21. 炮七退二④ | 車2進3 |
| 22. 前炮平五 | 馬3進4 | 23. 炮五進三 | 象7進5 |
| 24. 俥四平六 | 馬4進2 | 25. 俥六進二 | 車2平4 |
| 26. 炮七平六⑤（紅優） | | | |

注：① 紅進俥壓馬直接發動進攻，著法積極。

② 黑進車捉炮嫌急。應先走仕四進五補一著棋較好。

③ 先打車再保炮次序正確，逼黑包平邊削弱子效，良好的頓挫手法。

④ 可直接走俥四進四，則黑象1進3，俥四平一，車4平3，俥三進三吃象，紅優。

⑤ 至此，紅多兩兵，黑陣形鬆散，子力位置欠佳，紅優。

第二種著法：兵三進一

| | | | |
|---|---|---|---|
| 10. 兵三進一 | 卒7進1 | 11. 俥四平三 | 馬7進8① |
| 12. 兵五進一 | 象3進5 | 13. 兵五進一 | 卒5進1 |
| 14. 俥三進五② | 包9平7③（圖4-58） | | |

注：① 跳外馬是當今流行走法。

② 棄中兵謀黑象，是紅方既定方針。

③ 平包蓋俥是胸有成竹棄象的重要反擊手段。

圖 4-58，紅方有：甲. 傌三進二，乙. 俥三平二兩種走法，分述如下：

## 甲. 傌三進二

| 15. 傌三進二① | 包 2 平 9② | 16. 俥八進八 | 車 2 進 1 |
|---|---|---|---|
| 17. 俥三平二 | 包 9 平 8③ | 18. 炮五進五 | 車 2 平 6 |
| 19. 傌九進八 | 包 8 進 3 | 20. 仕六進五 | 車 6 進 4④ |
| 21. 傌八進七 | 車 6 平 7⑤ | 22. 帥五平六⑥ | 包 7 進 7 |
| 23. 帥六進一 | 包 8 退 1（黑方大優） | | |

注：① 紅方跳傌選擇對攻，從實戰看效果不佳。

② 包轟邊兵，威脅紅三路底俥，積極有力。

③ 拴鏈，著子緊湊！

④ 車進騎河捉雙傌，紅方難應，敗象已呈。

⑤ 平車叫殺，先發制人！

⑥ 出帥無奈！如改走相七進五，則黑包 7 進 7，相五退三，車 7 進 4，黑方亦勝勢。

## 乙. 俥三平二

| 15. 俥三平二 | 馬 8 進 7 | 16. 俥二退三① | 包 7 進 3② |
|---|---|---|---|
| 17. 仕四進五③ | 包 7 平 5 | 18. 俥二平四 | 馬 7 進 5 |
| 19. 相三進五 | 前車平 7④ | 20. 帥五平四 | 士 4 進 5 |
| 21. 兵七進一 | 車 7 進 5 | 22. 兵七進一⑤ | 卒 3 進 1 |
| 23. 炮七進五 | 車 7 進 1 | | |
| 24. 傌九進七 | 車 7 退 1（黑方優勢） | | |

注：① 退俥卒林線是創新
之著。常見的下法是俥八進一，
前車平 6，俥二退三，馬 7 進
5，相三進五，包 7 進 4，仕四
進五（可改走俥二平七，則馬 3
進 5，俥八進二，包 7 平 2，俥
七平五，包 2 進 2，傌三進五，
紅方尚可一戰），包 2 進 1，俥
八退一，卒 3 進 1，兵七進一，
車 6 進 5，俥二平七，車 2 進
2，兵七進一，車 6 平 3，炮七
平六，車 3 退 2，俥七退一，象
5 進 3，黑方優勢。

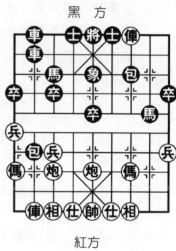

黑　方

紅方

圖 4-58

② 欲反架中包，機警之著。

③ 應改走炮五進五打象，則包 7 進 2，俥二平七，包 2
進 2，俥七進一，包 7 平 1，紅雖少一子，但賺雙象，有空
頭炮，對黑有一定威脅，雙方各有顧忌。

④ 右車左移方向路線正確，是攻守兼備的好棋！如改
走包 2 進 2，俥四退一，前車進 3，兵七進一，紅方優勢。

⑤ 如改走俥四退一，則馬 3 進 5，俥四平五，馬 5 進
7，黑優。

## 五七炮對屏風馬左包封俥

本專題的實戰開局技巧，特選擇 2004 年「安慶開發區
杯」及「灌南湯溝杯」全國兩個杯賽中國手們的實戰，來學
習五七炮對屏風馬左包封俥的開局技巧，全文均由梁文斌大

象棋實戰技法

308

師評注。

請看 2004 年 4 月 3 日「安慶開發區杯」由黑龍江趙國榮對安徽鍾濤之戰：

| | | | |
|---|---|---|---|
| 1. 炮二平五 | 馬 8 進 7 | 2. 傌二進三 | 車 9 平 8 |
| 3. 俥一平二 | 馬 2 進 3 | 4. 傌八進九 | 卒 7 進 1 |
| 5. 炮八平七 | 車 1 平 2 | 6. 俥九平八 | 包 8 進 4 |
| 7. 俥八進六 | 包 2 平 1 | 8. 俥八平七 | 車 2 進 2 |
| 9. 俥七退二 | 馬 3 進 2 | 10. 俥七平八 | 馬 2 退 4 |
| 11. 兵九進一 | 象 7 進 5 | 12. 俥二進一 | 車 2 進 3 |
| 13. 傌九進八 | 馬 4 進 2 | 14. 炮七退一（圖 4-59） | |

新戰術！此著最早由「涵弈」在網路對弈中使用，但在正規比賽中由特級大師趙國榮率先推出。以往是走炮七平八或俥二平六，各有不同變化。

| | |
|---|---|
| 14. …… | 包 1 進 3 |

包打邊兵伏卒 7 進 1 邀兌反擊。在網路對弈中是走士 4 進 5 或馬 2 進 4，各有攻守。

| | |
|---|---|
| 15. 炮五平八 | 車 8 進 5 |

針鋒相對！如改走馬 2 進 4，則傌八進六，馬 4 進 2，傌六進八，紅方大優。

| | |
|---|---|
| 16. 傌八進六 | …… |

黑　方

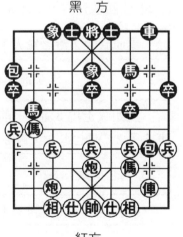

紅方

圖 4-59

第四章　實戰開局技巧

跳傌奔槽是趙國榮的改進下法，網上大都選擇炮七平八。

16. ……　　　車8平4　　17. 傌六進八　包8退2
18. 傌八進七　將5進1

黑如改走車4退4，則俥二平六，包1平4，相三進五，紅方稍好。

19. 炮七平八　……

平炮吊馬，妙!

19. ……　　　將5平4

黑如車4進2，則後炮進四，車4平2，炮八平二，車2平7，炮二退一，紅方大有攻勢。

20. 仕四進五　包1進3　　21. 俥二進四　……

棄俥砍包，冷著驚人！

21. ……　　　馬7進8　　22. 後炮進四　車4平2

黑如改走馬8進7，前炮進三，將4進1，後炮平六，車4平2，傌七退六，車2平4，炮八退七，紅方大優。

23. 傌七退六　……

妙著迭出，得子勝勢！

23. ……　　　士4進5　　24. 後炮平六　士5進4

25. 傌六退五 …… 回馬跳將，次序井然！

25. …… 車 2 平 4

如改走將 4 平 5，傌五進四，將 5 退 1，傌四進三，將 5 進 1，炮八平二，紅方也是優勢。

26. 炮八平二（紅多子大優）

請看「灌南湯溝杯」江蘇徐超對灌南張建平於 2004 年 1 月 29 日之戰：

| | | | |
|---|---|---|---|
| 1. 炮二平五 | 馬 8 進 7 | 2. 傌二進三 | 車 9 平 8 |
| 3. 俥一平二 | 馬 2 進 3 | 4. 傌八進九 | 卒 7 進 1 |
| 5. 炮八平七 | 包 8 進 4 | 6. 俥九平八 | 車 1 平 2 |
| 7. 俥八進六 | 包 2 平 1 | 8. 俥八平七 | 車 2 進 2 |
| 9. 俥七退二 | 象 3 進 5 | 10. 兵三進一 | 馬 3 進 2 |
| 11. 俥七平八 | 卒 7 進 1 | 12. 俥八平三 | 馬 2 進 1 |
| 13. 炮七退一 | 車 2 進 5 | 14. 炮七平三 | 車 8 進 1 |

構思別致，乃閻文清大師首創。

15. 傌三進四（圖 4-60） ……

進傌盤河是徐超大師最新改進的著法。呂欽對閻文清之局是走傌三退一，包 1 平 3，俥二進三，包 3 進 7，仕六進五，車 8 平 4，俥三進三，士 4 進 5，炮三進一，馬 1 進 3，仕五進六，包 3 平 1，炮五平七，車 4 進 6，俥二退一，象 7 進 9，俥三平五，象 9 進 7，俥五退一，車 2 進 2，帥五進一，車 2 退 1，炮七退一，車 4 平 1，炮三平六，車 2

平 3，帥五進一，車 3 平 4，俥
五平六，車 1 平 2，仕四進五，
包 1 退 2，黑勝。

15. ……　　　包 1 平 3
16. 炮三平七　……

獻炮化解黑方攻勢，妙！這
是徐超大師新變化的精華所在。

16. ……　　　包 3 進 6

黑如改走包 3 平 1，則俥三
進二，紅方優勢。

17. 俥三進三　包 3 平 2

無奈！黑 8 路包或進或退，均將遭到紅方俥傌的追擊。

18. 炮五進四　士 4 進 5　　19. 俥二進三　車 8 進 5
20. 傌四退二　車 2 平 1　　21. 俥三退三　……

老練！如改走俥三進二，則車 1 平 4，俥三退五，車 4
退 1，其效果不如實戰簡明有效。

21. ……　　　車 1 平 4　　22. 俥三平八　將 5 平 4
23. 仕四進五　車 4 退 4　　24. 傌二進四（紅方優勢）

紅方

圖 4-60

# 五六炮對屏風馬平包兌俥(一)

1. 炮二平五　　馬8進7　　2. 傌二進三　　車9平8
3. 俥一平二　　馬2進3　　4. 兵七進一①　卒7進1
5. 俥二進六②　包8平9　　6. 俥二平三③　包9退1④
7. 炮八平六⑤　車1平2⑥
8. 傌八進七　　包2平1⑦（圖4-61）

　　注：① 挺兵活左傌，注重佈置線子力的協調。此時紅方另有兩種選擇：1. 兵三進一，卒3進1，傌八進九，卒1進1，炮八平七，馬3進2，俥九進一，象7進5，此變紅方右翼舒暢，左側封閉，形成各據一翼的對抗陣勢；2. 傌八進九，卒7進1，炮八平七，車1平2，俥九平八，此變紅方雙俥出動迅速，是注重速度的下法。三種變化各具特色，是傌炮爭雄的三大主流變化，形成了豐富多彩的戰鬥內容。

　　② 如改走傌八進七，則包2進4，兵五進一，包8進4，形成典型的「雙包過河」變例，雙方將有另一番攻防變化，戰鬥形勢複雜。

　　③ 紅平俥壓馬，積極求戰，屬當然之著。如改走俥二進三兌車，則馬7退8，傌八進七，包2進4，紅方攻勢減弱，先手效率不高，黑方足可抗衡。

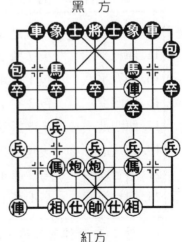

黑方

紅方

圖4-61

④ 退包伺機平7逐俥搶先，為攻守兼備的好棋，也是屏風馬方的重要對抗手段。

⑤ 平炮形成五六炮的典型陣勢，其特點是六路炮進退攻守相當靈活，偽炮之間互相保護，為穩健型棋手所喜愛，不足之處是左俥出動緩慢，使黑方可從容調整陣形，與紅方對抗。

⑥ 順勢亮右車是黑方常見並採用最多的應法。如改走馬3退5呢？我們將在下面介紹。

⑦ 平包通車是上個回合的動作連續。如改走包9平7，則俥三平四，馬7進8，俥九平八，以下黑如接走卒7進1，則俥四進二，包7進5，相三進一，包7平8，偽七進六，紅伏偽六進五踩中卒的手段，紅方形勢主動。

圖4-61，紅方主要有俥九進二和兵五進一兩種下法，分述如下：

第一種著法：俥九進二

| 9. 俥九進二① | 士6進5② | 10. 偽七進六 | 包9平7 |
|---|---|---|---|
| 11. 俥三平四 | 象7進5 | 12. 俥九平八③ | 車2進7 |
| 13. 炮五平八 | 包1進4④ | 14. 炮六平七 | 包1平3 |
| 15. 俥四進二 | 包3平7⑤ | 16. 相三進五 | 車8平6 |
| 17. 俥四進一⑥ | 士5退6 | 18. 偽六進七⑦ | 馬7進6 |
| 19. 炮八退一⑧ | 後包進2 | 20. 炮八平一 | 後包平3 |
| 21. 炮七進四 | 馬6進4 | 22. 炮一平七⑨ | 馬4退3 |
| 23. 炮七進五 | 卒1進1⑩（黑稍好） | | |

注：① 升俥蓄勢待發為棋手們廣泛採用，如改走偽七進六，黑則車8進5！偽六進七，車2進3，兵七進一，車

8平4，仕四進五，包9平7，俥三平四，包7平3，俥四平三，車4平3，炮六進四，包3進2，炮六平八，車3退1，黑方反先。

②黑方補左士穩健。此外黑方還有士4進5和車8進5兩種下法，前者有遭淘汰的趨勢，後者常被喜愛攻殺的棋手所採用。

③出俥邀兌較為盛行。如紅方改走俥六進七，則黑車8平6，俥四進三（如避兌走俥四平二，則黑車2進6，炮六平七，車2平3，黑足可一戰），士5退6，炮六平七，車2進3，形成互纏之勢。

④包擊邊兵，先得實惠，且為以後若下無車棋積蓄後備力量，著法積極。

⑤包打紅三路兵窺底相，兼保包，是一著三用的巧手，精彩之至！黑如改包3進3打相，紅則仕六進五，包7退1，相三進五，包3平1，俥六進七，紅方雙炮俥在黑方右翼攻勢強大，黑方難應。

⑥如走俥四平三，則馬7進6！黑先棄後取，使各子處於極佳位置，紅不滿意。

⑦紅六路俥封鎖河口要津，跳離此俥而吃卒無疑解除了對黑方子力的制約，顯然對己不利。應改走炮七進四，仍不失先手。

⑧如改走俥七進五，則象3進5，炮七進五，但右馬被壓制，雙炮難以成勢。

⑨紅方如改走炮一進五，則卒5進1，兵七進一，象5進3，炮七進三，士4進5，炮七退四，紅方雖多得雙象，但黑雙馬活躍，局面仍難以控制。

⑩ 至此雙方陣形與子力占位基本對稱，黑方多一邊卒略優。

第二種著法：兵五進一

---

9.兵五進一① 包9平7② 10.俥三平四 包7平5

11.炮六退一③（圖4-62） ……

---

注：① 衝中兵的下法早先在全國賽上曾經出現過，但當時並未引起人們注意。2000年下半年的一次國際比賽中，東南亞棋手與國內頂尖高手對弈時，採用了衝中兵下法，取得了不錯的開局盤面。此後全國各大賽事上紅方衝中兵的下法「強勢登場」，深受年輕棋手的青睞。後經眾多特級大師的參與，演繹了驚心動魄的對攻戰。從而成為一個新潮佈局。

② 平包逐俥正確應對。如隨手走士4進5，則紅兵五進一，包9平7，俥三平四，卒5進1，傌三進五，車2進4，炮六進三！紅方大優；又如黑急於反擊走車2進6，則兵五進一，包9平7，兵五進一，包7平5，炮六進五，紅方通過中路快攻獲壓倒優勢。

③ 退炮準備平中加強中路攻勢，是五六炮衝中兵的核心戰術。

圖4-62，黑方主要有：甲.車2進8，乙.馬7進8，丙.車

黑　方

紅　方

圖4-62

2 進 6 等三種應法，現分述如下：

## 甲．車2進8

11. ……　　　　車2進8①　　12. 炮六平五　　車8進8②

13. 兵五進一③　　馬7進8　　　14. 兵五進一④　　卒7進1

15. 俥四退一⑤　　馬8進6　　　16. 兵五平六　　　馬6進5⑥

17. 相七進五　　　車2平4　　　18. 兵三進一　　　車4退5

19. 俥九平八⑦（紅優）

　　注：①黑方進車捉炮是力求對攻的選擇，故為搏殺型棋手所喜用。

　　②黑車再進下二路，下一手欲平車捉俥得相。

　　③紅方衝中兵是最新的變著。如改走俥三進五，則馬7進8，俥四平二，馬8進7，俥二退五，馬7進8，黑方大優。

　　④有力之著，如改走俥四進二，則馬8進7，兵五進一，車8平7！俥三進五，馬7進5！相七進五，馬3進5，俥四退二，包1平5，黑方易走。

　　⑤取勢的關鍵。如改走俥四進二，馬8進6！俥三進五，馬6進4，黑方占優。

　　⑥如改走象7進5，俥三進五，馬6進4，俥四平六！馬4進3，俥六退四，下著俥九進一兌車，黑槽馬難逃，紅穩佔優勢。

　　⑦至此紅多兵且子力活躍，新的下法在大賽中效果明顯、引人注目。

## 乙. 馬 7 進 8

| 11. …… | 馬 7 進 8① | 12. 俥四退三② | 車 8 進 2③ |
|---|---|---|---|
| 13. 炮六平五④ | 象 7 進 5⑤ | 14. 俥九進一 | 車 2 進 4 |
| 15. 俥九平六 | 卒 3 進 1 | 16. 傌三進五 | 卒 3 進 1 |
| 17. 傌五進七 | 車 2 平 3 | 18. 後傌進五⑥ | （紅優） |

注：① 進馬反擊欲渡 7 卒，是黑方最新的應手。

② 紅方退俥避其鋒芒，扼守兵林要道，正著。如改走炮六平五，卒 7 進 1，俥四退一，卒 7 平 6，兵五進一，馬 8 進 7，俥四退一，馬 7 進 5，相七進五，包 5 進 3，黑方謀得中兵，已呈反先之勢。

③ 進車欲借邊包兌俥整形，構思可取。

④ 針鋒相對的好棋，一舉破壞了黑方戰略意圖。

⑤ 如硬走車 8 平 6，則紅前炮進四，包 5 進 4，俥四平五！馬 3 進 5，俥五進一，黑方丟馬。

⑥ 紅伏前炮平七和兵五進一雙重手段，占優。

## 丙. 車 2 進 6

| 11. …… | 車 2 進 6① | 12. 傌三進五 | 馬 7 進 8 |
|---|---|---|---|
| 13. 俥四退三 | 車 8 進 2 | 14. 炮六平四② | 車 8 平 4 |
| 15. 俥九進一 | 馬 8 退 7 | 16. 炮四平三③ | 包 5 平 1④ |
| 17. 兵五進一⑤ | 包 1 進 4 | 18. 兵五進一⑥ | 前包平 5 |
| 19. 俥四平五 | 車 2 平 5 | 20. 傌七進五 | 車 4 進 4 |
| 21. 兵五平四 | 象 7 進 5 | 22. 傌五退三 | 包 1 平 5 |
| 23. 俥九平四⑦ | （紅優） | | |

注：① 進車占兵林要道，也是黑方的一種選擇。

②平炮防止黑車8平6邀兌，乃必然應對。

③ 平炮暗伏強送三兵以炮換馬，再雙俥搶士的襲擊手段，著法靈活有力。

④ 平邊包策劃邊線反擊。如改走車4平6，則俥九平四，車6進4，俥四進二，黑左翼空虛，易遭攻擊。

⑤猛攻中路，及時有力。

⑥棄俥搶攻，算度精確。

⑦至此，紅有過河兵，穩佔優勢。

## 五六炮對屏風馬平包兌俥（二）
### ——黑退窩心馬式⑴

| | | | |
|---|---|---|---|
| 1. 炮二平五 | 馬8進7① | 2. 傌二進三 | 卒7進1 |
| 3. 俥一平二 ② | 車9平8 | 4. 俥二進六 | 馬2進3 |
| 5. 兵七進一 | 包8平9 | 6. 俥二平三 | 包9退1 |
| 7. 炮八平六 | 馬3退5 ③（圖4-63） | | |

**注**：① 近期出現了右俥不動，先走炮八平六，則黑車9平8，傌八進七，馬2進3，俥九平八，車1平2，俥一平二，包8進4，俥八進六，士4進5，俥八平七，馬3退4，俥七退二，象3進5，兵三進一，卒7進1，俥八平三，包8平3，俥二進九，包3進3，仕六進五，馬7退8，俥三平八，馬8進7，傌三進四，馬4進3，俥八退四，包3退1，俥八平七，包3平2，馬7進6，紅方大優。此變例黑方士4進5，若改為象3進5，則黑方足可抗衡，提醒讀者注意。

② 黑退窩心馬構思巧妙，它既可包2平5策應中路，

黑方　　　　　　　　　　黑方

紅方　　　　　　　　　　紅方

圖 4-63　　　　　　　　圖 4-64

又伏有包9平7打死紅俥的招數，這一靈活有力的戰術構思給紅方帶來了很大壓力，紅方為了防範從而使黑方贏得充分調整時機。黑若改走車8進5，紅則俥八進七，車8平3，俥九平八，車1平2，俥八進三，士4進5，兵五進一，包9平7，俥三平四，包2平1，俥八平五，紅方占優。

圖 4-63，接下來紅方續走：

> 8.俥三退一　象3進5
>
> 9.俥三平六（圖 4-64）　……

圖 4-64，黑方主要有馬5進3和馬5退3兩種下法，分述如下：

第一種著法：馬5進3

> 9.……　　　馬5進3①　　10.傌八進七②　卒3進1

| 11. 俥六進一 | 卒 3 進 1 | 12. 俥九平八 | 車 1 進 2 |
|---|---|---|---|
| 13. 俥六平七 | 包 9 平 2 | 14. 俥八平九 | 前包進 4③ |
| 15. 俥七退二 | 前包平 7 | 16. 相三進一 | 士 6 進 5 |
| 17. 俥九平八 | 包 2 平 3 | | |
| 18. 俥七平三 | 馬 7 進 6（雙方均勢） | | |

注：① 進正馬下法穩正。

② 全國賽上曾出現過傌八進九，黑則車 8 進 5，傌九進七，卒 3 進 1（正著。如誤走車 8 平 3，則傌七進五，卒 3 進 1，俥六進一，卒 5 進 1，相七進九，車 3 進 3，俥九平八，車 1 平 2，傌五進三！象 5 進 7，炮五進三，紅空頭炮攻勢強大，黑處劣勢），俥六進一，卒 3 進 1，傌七進五，卒 3 平 4，兵三進一，車 8 平 7，相三進一，車 7 退 2，俥九平八，車 1 平 2，俥六退二，卒 5 進 1，俥六平七，卒 5 進 1，俥七進三，包 2 進 4，雙方平穩。

③ 進包好棋，此後黑方足可與紅方抗衡。

第二種著法：馬 5 退 3

| 9. …… | 馬 5 退 3① | 10. 傌八進七② | 車 8 進 6 |
|---|---|---|---|
| 11. 兵三進一 | 車 8 平 7 | 12. 相三進一 | 士 4 進 5 |
| 13. 俥九平八 | 包 2 平 4 | 14. 俥六平八 | 包 4 退 2③ |
| 15. 仕六進五 | 馬 3 進 4（紅陣崩潰，黑方占優） | | |

注：① 退馬棄士胸有成竹，謀算深遠。

② 如改走炮六進七轟士，則黑車 1 進 1，傌八進七，士 6 進 5，紅方底炮位置欠佳，黑方滿意。

③ 紅六路炮是陣形的重要樞紐，黑方左車過河壓傌後

## 五六炮對屏風馬平包兌俥(二)
### ——黑退窩心馬式(2)

| | | | |
|---|---|---|---|
| 1. 炮二平五 | 馬8進7 | 2. 俥二進三 | 車9平8 |
| 3. 俥一平二 | 馬2進3 | 4. 兵七進一 | 卒7進1 |
| 5. 俥二進六 | 包8平9 | 6. 俥二平三 | 包9退1 |
| 7. 炮八平六 | 車1平2 | 8. 俥八進七 | 包2平1 |
| 9. 兵五進一 | 馬3退5（圖4-65） | | |

圖4-65，紅方主要有炮五進四和俥三退一兩種下法，分述如下：

第一種著法：炮五進四

| | | | |
|---|---|---|---|
| 10. 炮五進四① | 馬7進5 | 11. 俥三平五 | 車8進6② |
| 12. 炮六進三③ | 包1平5 | 13. 炮六平五 | 包5進2④ |
| 14. 兵五進一 | 車8平7 | 15. 俥三進五⑤ | 包9進5 |
| 16. 俥五進六 | 象7進5⑥ | 17. 相七進五 | 包9退2⑦ |
| 18. 仕六進五 | 馬5退7 | 19. 俥九平六 | 士6進5 |
| 20. 俥七進五⑧ | 馬7進6 | 21. 兵五平四⑨（各有顧忌） | |

注：①炮擊中卒，解放紅俥，是紅方較早出現的攻法。如改走兵五進一強行突破中路，則包1平5（如誤走包9平7，則炮五進四，馬5進3，炮六平五！紅方大佔優勢），俥三進五（如誤走兵五進一，則黑包5進5，相七進五，包9平7，紅俥被打死，敗勢），包9進5，炮六退一，車2進6，俥五進四，包5進2，炮六平五，包9進

3！對攻中黑方捷足先登。紅強攻中路受挫。

②揮車兵林線欲吃兵壓俥，牽制紅方子力，是及時有力的佳著。

③升炮保證雙俥聯絡，並謀求中路攻勢，不失為一步好棋。如改走相七進五，則車8平7，仕六進五，象7進5，俥七進六，馬5進7，俥五平四，卒7進1，兵五進一，包9平1，兵五進一，馬7進8，俥四退

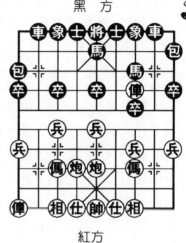

圖 4-65

一，馬8進6，俥六進七，前包進4，這樣戰線拉長，紅不容樂觀。

④兌包必然之著。如誤走車8平7，則紅俥五平六！車7進1，仕六進五，車7平3，帥五平六，象3進1，俥九平八，車2平3，俥八進三，下伏俥八平六的「三把手」殺著，黑難解救。

⑤盤俥中路連環，必然。退讓黑方將全線反擊。

⑥補象著法冷靜，準備跳出窩心馬，再徐圖進取，如改走車7進3貪吃相，則俥九平八！兌去黑車後，黑左翼車包無殺棋，難抵紅臥槽俥的攻勢。

⑦退包牽制，好棋。

⑧雙俥中路連環，正著。如改走俥五平七，則包9平5，俥七平五，馬7進6，俥六進八，車2進2，兵七進一，卒7進1，兵七平六，馬6進7！俥五退一，車2進1，黑

方優勢。黑馬位置好於紅傌，且多一卒。

⑨ 紅方有過河兵，但黑方兵種優於紅方，雙方雖各有顧忌，但紅稍好。

第二種著法：俥三退一

| 10. 俥三退一① | 包 1 平 5② | 11. 俥三平六③ | 包 5 進 3④ |
|---|---|---|---|
| 12. 仕六進五⑤ | 馬 5 進 6⑥ | 13. 炮六進七 | 象 3 進 5 |
| 14. 炮六退三 | 卒 5 進 1⑦ | 15. 俥六平五 | 車 8 進 4⑧ |
| 16. 俥五平二 | 馬 7 進 8 | 17. 炮六平九 | 包 9 平 7⑨ |
| 18. 炮九平四 | 馬 8 退 6 | 19. 傌七進五 | 車 2 進 6 |
| 20. 炮五進二 | 馬 6 進 5 | 21. 相七進五 | 包 7 進 6 |
| 22. 傌五退三 | 車 2 平 7 | | |
| 23. 傌三退二 | 車 7 平 9⑩ | （圖 4-66） | |

注：① 退俥脫險，穩健而靈活。

② 應法靈活有力，針對性很強。如改走象 3 進 5，則呆板無靈氣，黑易處下風。

③ 平俥肋道搶先之著，體現了五六炮陣形的靈活多變的特點。紅如改走俥九進一出動大子，黑則包 9 平 7，俥三平六，馬 5 進 3，俥九平四，車 8 進 4，俥六進三，士 6 進 5，俥四進七，包 7 進 5，傌三進五，車 2 進 6，炮六退一，車 8 平 6，俥四退三，馬 7 進 6，傌五進

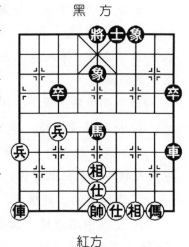

黑　方

紅方

圖 4-66

三，包7進1，黑化解了紅方攻勢，已呈反先姿態。

④ 包擊中兵，先得實惠。如改走馬5進3，也可滿意，但不如實戰。試演如下：馬5進3，則俥六進二，車2進2，俥九平八，車2進7，偶七退八，馬3退1。

⑤ 補仕穩妥。如改偶三進五，黑則馬5進6，炮六進七，象3進5，炮六退三，車2平4，俥六平三，馬6進8，炮五進二，車4進3，偶五退三，士6進5，俥三平八，馬8進7，炮五退二，車8進5，黑方主動。

⑥ 進馬保包，連續戰術，使棋局充滿活力與彈性，棄士奪勢，成竹在胸，也是預定戰術。

⑦ 獻卒好手。如改走車8進4，紅則俥六退一，卒5進1，炮六平九，車2進3，炮九退一，車2進1，兵九進一，黑方8路車受阻，子力受牽，紅方占優。

⑧ 紅俥吃卒有嫌進入黑方步調；黑車邀兌，搶先之著，戰術可取，至此黑方步入滿意境地。

⑨ 平包瞄馬進行反擊，弈來井井有條，信心十足。

⑩ 至此如圖4-66所示，紅雖多一仕，但右偶受困，無法參戰，感覺黑方不錯。但兌子消耗後，局面簡化，大有呈和趨勢。

## 五六炮對屏風馬平包兌俥（三）

| 1. 炮二平五 | 馬8進7 | 2. 偶二進三 | 車9平8 |
|---|---|---|---|
| 3. 俥一平二 | 卒7進1 | 4. 俥二進六 | 馬2進3 |
| 5. 炮八平六 | 車1平2 | 6. 偶八進七 | 包2平1 |
| 7. 兵五進一① | 包8退1② | 8. 炮六退一③ | 包8平5 |

9. 俥二平三　　卒 3 進 1 ④　　10. 炮六平五　　車 8 進 2
11. 俥九進一　　馬 3 進 4　　12. 兵五進一　　卒 5 進 1
13. 俥九平六（圖 4-67）……

**注：**① 紅成屈頭傌直接進中兵，旨在加快中路突破速度，用心良苦。

② 退包掩護中包，正著。如習慣性採用普通應法走士 4 進 5，紅則傌三進五，馬 7 進 6，炮六退一，卒 7 進 1，俥二退一！馬 6 進 5，傌七進五，卒 7 平 6，兵五進一，卒 5 進 1，傌五進六，馬 3 退 4，炮六平五，卒 5 進 1，傌六進四，馬 4 進 5，前炮進五，象 3 進 5，傌四進三，將 5 平 4，炮五平六，黑敗局已定。

③ 紅退炮意在形成疊炮，加強中路攻擊力量，繼續貫徹「用心良苦」的作戰計畫，著法剛勁，氣魄宏大！如續走兵五進一，則黑包 8 平 5，紅方失意。

④ 挺卒成兩頭蛇，正著。如改走包 5 進 4，則炮六平五，車 8 進 5，後炮進三，車 8 平 5，傌三進五！車 5 平 4，傌五進四，黑方丟子敗勢。

圖 4-67，紅平俥捉馬，攻擊點準確，現黑方有馬 4 進 3 和馬 4 退 3 兩種應法，分述如下：

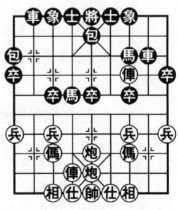

黑　方

紅　方

圖 4-67

第一種著法：馬4進3

| | | | |
|---|---|---|---|
| 13. …… | 馬 4 進 3 | 14. 俥六進六 | 馬 3 進 5 |
| 15. 相三進五 | 包 5 進 1① | 16. 炮五進四 | 士 6 進 5 |
| 17. 俥六退一 | 卒 3 進 1 | 18. 傌七進五 | 卒 3 進 1 |
| 19. 傌五進六②（紅優） | | | |

注：① 如走象 7 進 5，紅俥三平六叫殺，黑難應付。

② 紅方子力效率充分，處於進攻態勢，前景樂觀。

第二種著法：馬4退3

| | | | |
|---|---|---|---|
| 13. …… | 馬 4 退 3① | 14. 傌三進五② | 馬 7 進 5 |
| 15. 傌五進四 | 車 8 平 6③ | 16. 前炮進四 | 馬 3 進 5 |
| 17. 炮五進五 | 象 3 進 5④ | 18. 傌七進五⑤ | 車 2 進 3 |
| 19. 炮五平七 | 象 5 退 3 | 20. 俥三平六 | 包 1 平 4 |
| 21. 前俥進一 | 車 6 平 4 | 22. 俥六進六 | 車 2 平 3 |
| 23. 仕六進五 | 包 5 進 5 | 24. 傌四退五 | 卒 5 進 1 |
| 25. 傌五退四（紅方多子占優） | | | |

注：① 如改走馬 4 退 5，則紅俥三平六叫殺，黑方劣勢。

② 紅如急走後炮進四，黑馬 3 進 5，後炮進四，馬 7 進 5，炮五進三（如俥三平五，則包 1 平 5，紅方丟俥），包 1 平 5，傌三進五，馬 5 進 6，傌五進四，士 4 進 5，黑方反奪主動。

③ 平肋車捉傌準備棄子爭勢。

④如改走象 7 進 5（如包 1 平 5，則傌四進五，包 5 進 2，俥三平五，象 3 進 5，傌七進五，黑中卒難保，紅方勝

勢），炮五平一，車6進2，炮一進三，象5退7，仕四進五，象3進5，俥六進六！黑方受攻。紅方占優。

⑤ 如改走炮五進二，則士6進5，傌四退五，卒5進1，俥三平九，包1平4，俥九平五，卒5進1，傌七進五，車2進6，黑方形勢樂觀。

## 第五節　仙人指路佈局

### 仙人指路對卒底包（一）——轉順炮（1）

> 1. 兵七進一　包2平3①　2. 炮二平五②　包8平5③
> 3. 傌二進三　馬2進1④　4. 傌八進七⑤　馬8進7
> 5. 俥一平二　車1平2　6. 俥九平八（圖4-68）……

注：① 黑平包卒底，意在限制紅方左傌順利跳出，是最具對抗性的應著，所以有「小當頭」和「一聲雷」之美稱。

② 由於黑方的卒底包已走不成屏風馬的防禦陣勢，因此紅方採用中炮進攻既合弈理又有針對性，這種攻法在大賽中廣為流行，生機勃勃。

③ 黑方還架順包，從大量的實戰對局看，卒底包並不能有效地遏制紅方起左正傌，因而黑

黑　方

紅方

圖4-68

方只有單馬護中卒，不免中防顯得較弱。

④ 邊馬遲早要跳，遲不如早，著法靈活，有戰略眼光。

⑤ 進左傌誘黑衝卒，引發對攻局勢，著法積極。黑若硬要走卒3進1，紅則傌七進六，卒3進1，傌六進五，車1平2，俥九平八，包3進7，俥八平七，車2進7，俥七進四，車9進1，俥一平二，馬8進9，俥二進四，車9平6，俥二平四，車6進4，傌五退四，包5進5，相三進五，紅方優勢。

圖4-68，黑方主要有車9進1和車2進4兩種應法，分述如下：

第一種著法：車9進1

| | | | |
|---|---|---|---|
| 6.…… | 車9進1① | 7. 炮八進四② | 卒3進1 |
| 8. 炮八平七③ | 車2進9④ | 9. 炮七進三 | 士4進5 |
| 10. 傌七退八 | 卒3進1 | 11. 俥二進五⑤ | 士5進4⑥ |
| 12. 俥二平六 | 車9平2⑦ | 13. 俥六進二 | 車2進1 |
| 14. 傌八進七 | 士6進5 | 15. 俥六退二 | 車2退2⑧ |
| 16. 炮七平三 | 車2進8 | 17. 俥六平七 | 包3進1 |
| 18. 俥七退一 | 車2平3 | 19. 相七進九 | 包5平3 |
| 20. 俥七平八 | 後包進5 | 21. 俥八平七⑨ | 卒1進1 |
| 22. 傌三退五⑩（必得回一子，紅方勝勢） | | | |

注：① 起左橫車，策援右翼，徐圖進取，這是黑方運用較多的佈局定式。

② 進炮封車，勢在必爭。

③ 進攻的新招積極有力。過去紅方多走俥二進四，則

卒 3 進 1，俥二平七，包 3 進 5，俥七退二，車 9 平 3，俥七平八，卒 7 進 1，前俥進三，車 3 進 2，炮八進一，車 3 退 1，炮八進一，象 7 進 9，大體均勢。

④兌車無奈，寧失一象，不失一先。

⑤進俥騎河緊湊，是準備左移加強攻勢和平七捉雙的。

⑥撐士通車增援右翼，是當前局勢唯一一手，十分無奈。

⑦如改走車 9 平 3，紅則炮七退二，車 3 進 1，兵三進一，象 7 進 9，傌三進四，卒 3 進 1，傌四進三，包 5 進 4，仕四進五，馬 1 進 3，相七進九，馬 3 進 2，俥六退一，馬 2 進 4，傌八進六，馬 4 進 3，帥五平四，卒 3 平 4，傌三進一，車 3 退 1，兵三進一，紅方優勢。

⑧次序有誤！應先走卒 3 進 1，紅如接走傌七退五，則車 2 退 2！炮七平三，車 2 進 8，俥六平七，包 3 進 1，俥七退二，包 5 平 3 打俥，紅難應付。

⑨平俥牽住黑方車包，為得回一子埋下伏筆。

⑩退傌，漂亮的一手！黑包死定。如前炮退 1 避捉，紅有炮五平二打死車的棋。至此，紅方必得一子，黑棋士象破碎，難免敗局。

第二種著法：車 2 進 4

| | | | |
|---|---|---|---|
| 6.…… | 車 2 進 4 | 7. 傌七進六 | 車 9 進 1① |
| 8. 兵七進一② | 車 2 進 1③ | 9. 兵七進一 | 包 3 平 2④ |
| 10. 兵七進一！ | 包 2 進 5 | 11. 傌六退七 | 車 2 平 3 |
| 12. 俥八進二 | 車 3 退 3 | 13. 俥二進六（紅方佔先） | |

注：①起橫車，策應前沿，著法積極。如改走車2平4，則傌二進四，車9平8，傌二平四，車8進4，相七進九（防黑包3進3反先手段），卒1進1，炮八平六，車4平2，傌八進五，馬1進2，傌六進五，紅方易走。

②紅棄兵搶攻，著法刁鑽。

③黑進車捉傌，正著。如改走車2平3，則炮八平七（不宜傌六進五，因黑有車3進5的手段），車9平4，傌八進四，雖互相牽制，但紅方佔據主動。

④如改走車9平4，則兵七進一，車4進4，傌二進六，紅方占優。

### 仙人指路對卒底包（一）──轉順炮（2）

| 1. 兵七進一 | 包2平3 | 2. 炮二平五 | 包8平5 |
| 3. 傌二進三 | 馬8進7 | 4. 傌一平二 | 馬2進1 |
| 5. 炮八平六① | 車1平2 | | |
| 6. 傌八進七 | 車2進6（圖4-69） | | |

注：①平炮士角是一種穩健而含蓄的新式攻法。

圖4-69，紅方主要有兵九進一和傌九平八兩種走法，分述如下：

第一種著法：兵九進一

| 7. 兵九進一① | 車9進1② | 8. 仕六進五 | 車9平4 |
| 9. 傌二進四 | 車2平3 | 10. 傌九進三 | 車4進5 |
| 11. 傌九平七 | 車4平3 | 12. 相七進九 | 士4進5 |
| 13. 傌二平六 | 包3平2③ | 14. 兵三進一 | 包2進4 |

15. 俥六進一　　包 2 平 5　　　16. 傌三進五　　包 5 進 4
17. 兵三進一④　卒 7 進 1⑤　　18. 俥六平三　　車 3 進 1
19. 帥五平六　　車 3 退 1
20. 俥三進二（紅有捉象先手，局勢略優）

注：① 這是 2003 年全國象棋個人賽中，尚威大師首創的新招。

② 黑如改走車 2 平 3 壓馬，紅則俥九進三，車 3 退 1，相七進九，車 3 退 1，傌七進六，卒 7 進 1，俥二進六，紅方優勢。

③ 黑方平包 2 路欲攻中兵，下法機警。如誤走卒 7 進 1，兵三進一，卒 7 進 1，俥六平三，包 5 平 4，傌三進四！下著伏傌四進六的先手，紅優。

黑　方

紅方

圖 4-69

④ 強渡三兵是眼下的好手，標準的先棄後取，可爭先擴勢。

⑤ 正著。如貪子而走車 3 進 1，則兵三進一，馬 7 退 8，帥五平六，車 3 退 1，炮五進四，象 7 進 5，炮六平三，包 5 平 4，兵三平四，馬 8 進 7，兵四進一，馬 7 退 9，炮三進一，紅勝。

第二種著法：俥九平八

| 7. 俥九平八① | 車2平3 | 8. 相七進九 | 卒1進1② |
|---|---|---|---|
| 9. 仕六進五③ | 卒7進1 | 10. 俥二進四 | 車9平8 |
| 11. 俥二平六 | 士6進5 | 12. 俥六進一 | 車8進6④ |
| 13. 俥六平三 | 包5平4 | 14. 炮五平四 | 象7進5 |
| 15. 俥三退一 | 車8退2⑤ | | |
| 16. 炮六平五 | 車8平4⑥（黑優） | | |

注：①出俥邀兌是2003年全國大師賽中出現過的著法。

②挺邊卒活馬也是尚威大師的實戰著法。如改走車9進1，則俥二進六，車9平4，仕六進五，卒3進1，兵七進一，車3退2，傌七進八，車3平2，俥八平七！包3平2，傌八退七，卒7進1，俥二平三（可改走俥二退二，以下伏俥二平七捉象和傌七進六打車、踩車的雙重先手，黑難應付），馬1退2，兵三進一，紅方略優。

③補仕不是當務之急，應改走兵三進一活傌。

④著法積極強硬。

⑤退車防紅進炮打雙車，當然之著。黑方通過棄卒後順勢變陣，使各子處於更為協調位置，呈現一派樂觀的態勢。

⑥至此，黑方伏有馬1進2的先手，紅方處於劣勢。

## 仙人指路對卒底包（二）——轉列炮

| 1. 兵七進一 | 包2平3 | 2. 炮八平五① | 包8平5② |
|---|---|---|---|
| 3. 傌二進三③ | 卒3進1④ | 4. 傌八進九 | 卒3進1 |
| 5. 俥九平八 | 馬8進7⑤（圖4-70） | | |

注：① 對付卒底包早先多採用左中炮，後因戰績不佳而備受冷落。由於右中炮的興起並取得較好戰績，紅方左中炮變例在比賽中很少出現，幾乎銷聲匿跡。步入20世紀90年代經棋手們實踐與研究、改進，使該佈局又重現生機。

② 黑方以列包應戰，針鋒相對，選擇正確。如改走馬8進7，形成單馬護中卒，紅方立即傌八進七，效率很高，黑不願接受。這也是紅方使用左中炮和右中炮的區別所在。

③ 紅跳右傌係改進之著。如改走傌八進七，黑則馬8進7。黑9路車快出，紅右翼受制。現紅跳右傌以棄七兵為契機，迅速展開右翼子力，與黑方纏鬥，這也是「左中炮」重現生機的重要原因。

④ 強挺3路卒不讓紅傌八進七順利跳出，構思新穎。否則紅方較為從容。過去黑方多走馬8進7，則炮二進四，卒3進1，傌八進九，卒3進1，俥九平八，馬2進1，俥一平二，卒7進1，俥二進四，車9平8，俥二平七，紅方對黑3路線構成威脅，紅方滿意。

⑤ 黑跳左馬，形成圖4-70所示局勢，紅方主要有俥一平二和俥八進八兩種走法，分述如下。

第一種著法：俥一平二

| 6. 俥一平二 | 車9進1① | 7. 仕六進五② | 車9平4③ |
| 8. 炮二進四④ | 包3進2⑤ | 9. 俥二進四⑥ | 卒3平4⑦ |
| 10. 炮五平六 | 卒4平5 | 11. 兵五進一 | 馬2進3 |
| 12. 相七進五 | 車1平2 | 13. 俥八進九 | 馬3退2 |
| 14. 傌九進七 | 卒1進1 | 15. 俥二平三 | 包3平7 |
| 16. 炮二退一（紅方占優） | | | |

注：① 起橫車防紅伸八進八呼應右翼，並對過河卒有所照應。

② 補仕細膩，削弱黑 3 路包的威力。

③ 如改走馬 2 進 1，則紅炮二進四，包 3 退 1，俥二進五，馬 1 進 3，炮二平五，馬 7 進 5，炮五進四，包 3 平 5，炮五進二，車 9 平 5，俥二平七，馬 3 退 4，俥七退一，紅稍優。

④ 伸紅右炮過河，是此變例的精華。

⑤ 如改馬 2 進 1，紅則俥二進五！車 4 進 2，兵三進一，紅主動；又如改走卒 7 進 1，則俥二進四，卒 3 平 4，兵三進一，包 3 進 3，炮二平三，象 7 進 9，炮五平七！伏紅俥八進七的凶著，黑方難應。

⑥ 紅俥巡河捉卒以先手，穩中有凶。

⑦ 黑平卒避捉，正著。如改走包 3 平 7，則俥二平七！包 7 進 3，俥七進五，包 5 進 4，俥八進三，包 5 退 2，俥八進二，包 5 進 2，炮二平五，馬 7 進 5，俥八平五，車 4 進 5，俥五進一，士 6 進 5，俥五進二，紅勝。

第二種著法：俥八進八

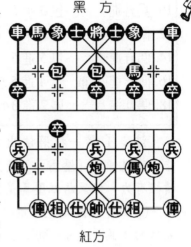

黑　方

紅方

圖 4-70

| 6. 俥八進八① | 車 9 進 1② | 7. 炮二進六 | 卒 1 進 2③ |
| 8. 俥一平二 | 車 1 平 2 | 9. 俥八退一 | 包 5 平 2 |

10. 兵五進一　　　包3平5④　　11. 仕六進五⑤　　卒9進1⑥
12. 傌三進五⑦　　卒3平4　　13. 兵五進一　　　卒5進1
14. 傌五進三　　　包5進5　　15. 相七進五　　　卒5進1
16. 傌三進四⑧　　士4進5⑨　17. 兵九進一⑩　　包2平6
18. 傌九進八　　　馬2進3⑪（黑優）

注：①第一種著法出右俥，活動大子，當然無可厚非。現進俥成「壓馬車」使黑右翼陷入癱瘓狀態，顯得更加積極有力。但黑誘紅壓馬是圈套，也是本局精華。

②如貪相改走包3進7，則紅仕六進五，包3退2，炮五進四！馬7進5，炮二平七，包5平3，炮七平五，紅方打死馬，得子勝定。

③升右車巧妙！紅「壓馬車」威力蕩然無存。

④應包3進7先手得相後，再包2平5補中包更為積極。

⑤補仕穩正。否則黑方先手得中兵。

⑥挺邊卒欲活俥，是黑方當務之急。如改走包5進3，則紅傌三進五，卒3平4，傌九進七，包5進2，相七進五，卒4進1，傌五進四，卒4平3，傌四進三，車9進1，傌三退五，紅子活躍佔先。

⑦如改走俥二進四繼續封鎖黑車，則「偷雞不著反蝕把米」，黑走馬2進3，紅炮五平

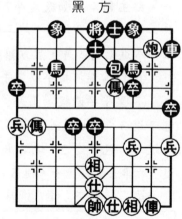

黑　方

紅方

圖 4-71

象棋實戰技法

七，卒9進1，兵一進一，馬7進9，俥二進二，馬9退8，炮七進五，包5進3，相七進五，馬8進6，俥二平三，馬6進5，俥三進三，車9平3，炮七平二，卒3平4，傌三進五，象3進5！妙手兌炮、飛車，紅方敗定。

⑧紅放黑雙卒聯手，單傌撲臥槽，但因後繼無援很難得手。

⑨黑輕輕一補士，化解紅方攻勢，可謂有驚無險。

⑩進邊兵空著，應直接走傌九進七助攻。

⑪至此如圖4-71所示，黑方陣勢穩固，且有兩卒過河聯手，下一手卒7進1後亮出9路車，紅方顯然處於劣勢。此例是2004年象甲聯賽第15輪浙江趙鑫鑫與北京張申宏的實戰對局。

## 仙人指路對卒底包（三）——黑飛右象

> 1. 兵七進一　包2平3　　2. 炮二平五　象3進5

至此，形成仙人指路對卒底包黑飛右象的標準陣式，如圖4-72所示。以飛象應紅方當頭炮，表面看中卒失守似有不妥，實際上黑方陣形穩固，不用擔心，並含誘使紅炮輕發的味道，繼續保證卒底包的威力，是一步含蓄多變的應著。現介紹紅方傌二進三甲和乙的走法。

第一種著法：傌二進三（甲）

> 3. 傌二進三① 車9進1② 4. 傌八進七③ 車9平2
> 5. 俥一平二　馬2進4　 6. 兵五進一④ 馬8進9
> 7. 兵五進一　卒5進1　 8. 俥二進五　卒7進1

9. 傌三進五　車2進5　　10. 俥九平八　包8平7

11. 傌五進六　包3進3⑤　12. 俥二進二　包7平6

13. 炮八退一　車2平4　　14. 傌六進五　象7進5

15. 炮八平五　士4進5　　16. 俥二退三　包3平5

17. 後炮進三　馬9進7⑥　18. 前炮退一⑦（紅稍優）

注：① 起右傌，快出俥，是力爭迅速拓展右翼的緊著。如改走炮五進四，則士4進5，相七進五，馬2進4，炮五退二，車1平2，傌八進六，卒7進1，俥九平八，卒9進1，傌二進三，車9進3，俥一進一，車9平4，黑方子力得以快速出動，陣形穩固，足可滿意。

② 起左橫車，準備右移伺機反擊，在實戰中與卒3進1（乙局介紹）共同成為黑方的主流應著，均有豐富多彩的攻防變化。

黑　方

紅方

圖 4-72

③ 左傌正起設下陷阱，誘黑卒3進1，紅則兵七進一，包3進5，俥一平二！車9進1，炮八進二，卒9進1，炮五進四，士6進5，炮八平九，馬2進1，俥二進六，馬8進7，炮五退一，卒7進1，俥九進二，包3退1，俥九平四，包3平7，俥四進六，卒1進1，炮五平九，車1平3，炮九進三，車3進4，後炮退一，紅方得回失子，局面優勢明顯（選自1990年全國個人賽閻文清對柳大華之戰）。紅

如改走炮五進四，將另具攻防變化。

④創新的飛刀著法，在以往大賽中從未出現過。常見著法多走炮八平九，黑馬8進9，傌七進六，士4進5，炮九平六，車1進1，仕六進五，車2進4，傌六進五，馬4進5，炮五進四，卒9進1，相七進五，車1平4，兵三進一，車4進3，俥二進六，包8平6，形成紅方多中兵，黑子活躍，各有千秋。

⑤黑包輕發，自削防禦能力。應改走士4進5鞏固中防為妙，紅如接走傌六進五，黑則象7進5，炮五進五，士5進6，炮五平三，包3平7，俥二進二，包7進1，俥二平一，卒5進1，控制紅俥不能撲出，黑雖少雙象，但子力位置不錯，形勢樂觀。

⑥進馬正確。如誤走卒5進1，則紅炮五進五，打象抽馬，黑左翼空虛，無法抵擋紅方猛烈攻勢。

⑦退炮引而不發，著法老練！至此如圖4-73形勢紅方得象，黑方多卒，形成互纏局面，應為紅方稍優。

第一種著法：傌二進三（乙）

| 3. 傌二進三 | 卒3進1① | 4. 俥一平二 | 卒3進1 |
|---|---|---|---|
| 5. 傌八進九② | 車9進1③ | 6. 仕六進五 | 車9平2④ |
| 7. 炮八平六 | 馬2進4 | 8. 俥二進四 | 車1平2 |
| 9. 兵九進一⑤ | 馬4進3⑥ | 10. 炮六平七 | 馬3進4 |
| 11. 炮七進五⑦ | 包8平3 | 12. 俥二進五 | 包3平1 |
| 13. 炮五平四⑧ | 包1進3 | 14. 傌九退七 | 卒1進1 |
| 15. 相三進五 | 前車進7 | | |
| 16. 炮四退一 | 卒3進1⑨（黑優） | | |

注：① 衝卒渡河與紅方對搶先手，實現卒底包的戰術意圖。

② 跳邊傌著法自然。如改走炮八平七，則黑車9進1，俥二進四，車9平2！炮七進五，包8平3，傌八進九，馬8進7，俥二平七，車1進2，兵三進一，包3退2，傌三進四，車2進2，俥七進四，士6進5，局勢平穩，大體均勢。

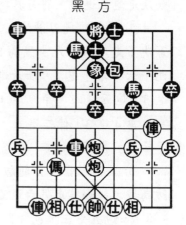

黑方

紅方

圖 4-73

③ 出左橫車，快速出動主力，策應右翼，使局面更具彈性。

④ 黑平車2路是新招。過去多走車9平4，紅炮五進四，士4進5，炮五平一，馬8進9，炮八平四，車4進4，相七進五，紅方稍優。

⑤ 紅挺邊兵活傌路著法正確。如俥二平七吃卒，則黑車2進4邀兌俥，兌俥後，黑局勢稍好。

⑥ 黑躍馬保卒準備棄子搶先，是此變例的精華所在。

⑦ 紅方接受了黑方棄子，紅第10回合如改走炮五進四，則士4進5，炮五平一，馬3進4，炮一退二，雙方均勢。

⑧ 紅撤中炮欠妥，似改走俥九進一較好。

⑨ 黑方下步卒3進1捉死紅傌，從而實現了先棄後取的戰術目的，獲得局面的大優。

## 仙人指路對卒底包(四)——黑飛左象

```
1. 兵七進一    包2平3    2. 炮二平五    象7進5①
3. 傌八進九②  馬2進1    4. 俥九平八    車1進1③
5. 兵九進一④  車1平4⑤  6. 傌二進三    車4進3
7. 傌九進八    卒1進1（圖4-74）
```

**注：①** 飛左象與飛右象同具柔中帶剛的特點。二者均為對抗仙人指路的主流變例。但在攻防戰術運用上卻各有不同。

② 紅方左傌屯邊是根據黑飛左象而隨機應變的正確下法。如仍套黑飛右象的佈陣還走傌二進三採取棄兵爭先的話，情況已不同。試演如下：傌二進三，卒3進1，俥一平二，卒3進1，傌八進九，馬2進1，俥二進四，馬1進3，炮五進四，士6進5，相七進五，馬8進6，由於黑飛左象有踩炮爭先的手段，紅炮十分尷尬，顯然失策。

③ 起右橫車出動主力是飛左象的主要出子方式。當然不宜出直車，否則紅炮八進四封車，紅主動。

④ 進邊兵活己傌制彼馬，及時的好棋。

⑤ 黑平車占右肋，改進著法。以往走車1平6，傌九進八，車6進3，傌八進九，車6平2，兵九進一！車2平1（如改車2進2，紅則俥一進二，包3平2，炮五退一占優），炮八進六！紅方主動。

圖4-74，介紹紅方傌八進九和兵九進一兩種走法，分列如下：

第一種著法：傌八進九

| 8. 傌八進九 | 包 3 平 4 | 9. 兵九進一 | 車 4 平 1① |
| 10. 炮八進六!② | 士 6 進 5 | 11. 炮八平九③ | 馬 8 進 9④ |
| 12. 俥一平二 | 卒 9 進 1 | 13. 兵七進一!⑤ | 卒 3 進 1 |
| 14. 炮五平七⑥ | 車 9 平 8 | 15. 炮九進一 | 卒 3 進 1 |
| 16. 炮七進七⑦ | 象 3 退 5 | 17. 俥八進九 | 士 5 退 6 |
| 18. 俥八平七 | 將 5 進 1 | 19. 俥二進四 | 包 8 平 7 |
| 20. 俥二平七⑧（紅方勝勢） | | | |

注：① 平車吃兵軟著！應貫徹轟士初衷改走包 4 進 7 較為積極，以下紅如走相七進九，黑則包 4 平 6，炮五進四，士 6 進 5，帥五平四，馬 8 進 7，炮五退二，車 9 平 6，帥四平五，馬 7 進 5，至此，黑一包換雙仕，雙車出動，中馬活躍，足可一戰。

② 進炮下二路著法緊湊，對黑右翼施加壓力。

③ 平炮護傌，瞄準底線，一著兩用。

④ 改走馬 8 進 7 較為穩正，對中路加強防禦。

⑤ 棄兵好棋！既破壞黑馬 9 進 8 打車的企圖，又對黑右翼底線猛攻埋下伏筆。

⑥ 棄七兵後的連續動作，紅方調兵遣將，待機破城。

⑦ 時機成熟，發動總攻，黑方很難應付。

⑧ 至此形成四子歸邊，紅

黑 方

紅 方

圖 4-74

象棋實戰技法

方大優。

第二種著法：兵九進一

| 8. 兵九進一 | 車 4 平 1 | 9. 俥一平二 | 士 6 進 5 |
|---|---|---|---|
| 10. 俥二進四 | 馬 8 進 9 | 11. 炮八平九① | 車 1 平 2 |
| 12. 傌三退五② | 車 9 平 6 | 13. 傌五進七 | 卒 9 進 1 |
| 14. 傌七進九③ | 車 2 平 6 | 15. 仕六進五 | 馬 9 進 8 |
| 16. 俥二平六 | 馬 1 進 2 | 17. 俥六退二 | 馬 8 進 7④ |
| 18. 炮五平四 | 前車平 5 | 19. 兵七進一 | 車 5 平 3 |
| 20. 傌八退六 | 車 3 進 5! | 21. 俥八平七 | 包 3 進 7 |
| 22. 傌九進八 | 包 8 進 5⑤ | 23. 俥六退一 | 包 8 平 1 |
| 24. 俥六平九 | 車 6 進 4 | 25. 傌八退九 | 包 3 退 3⑥ |
| 26. 俥九進一 | 包 3 平 5 | 27. 帥五平六 | 車 6 平 4 |
| 28. 俥九平六 | 包 5 平 1 | 29. 傌六進四 | 車 4 進 3 |
| 30. 仕五進六 | 包 1 平 9⑦（黑方勝勢） | | |

**注：**① 平炮意義不大，應改走炮五進四轟中卒為好。

② 退傌企圖向左翼迂迴，造成步數失先、左翼臃腫，不如徑走傌八退七兌車。

③ 進邊傌踩車假先手，造成失先失勢，敗著。

④ 自紅第 12 回合回窩心傌開始，思路有誤，被黑方緊抓戰機：聯車搗仕，分別進雙邊馬先打俥後踩俥，順風滿帆，紅方節節敗退，局勢已不容樂觀。

⑤ 黑方算度準確，先棄後取戰術成功，現進包打俥必定得回棄子賺相多卒，大佔優勢。

⑥ 棄包搶攻，胸有成竹。

⑦ 至此，紅少兵殘相，黑方進入勝勢殘局。

# 第五章　實戰中局技巧

　　一盤對局，都要經過開局、中局、殘局三個過程。自古以來，象棋名家高手十分注重殘局和開局的研究，加之殘局和開局較中局來說，規律性更強，因此，人們摸索、探究它們的變化，已各成體系。於是開局定式和殘局（指實用殘局）勝、負、和大都有案可查、有譜可尋。而中局在一局棋中地位顯赫、十分關鍵，且中局變化多端，無規可循，全憑硬功夫，要在實戰中找規律、在對殺中找技巧。

　　本章經收集、整理，選出九十例中局的精彩佳構，皆是國內高手的實戰對局。欣賞他們的中局實戰技巧，旨在提高讀者的中局搏殺能力和技巧。下面舉例介紹。

## 1.兩棄俥傌鑄勝局

　　圖 5-1，是選自 2004 年「將軍杯」全國象甲聯賽第 15 輪河北與黑龍江兩選手的一盤對局。雙方以中炮橫俥七路傌對屏風馬兩頭蛇弈至第 11 回合時的形勢。枰面上黑包 8 退 3 暗藏打

黑　方

紅方

圖 5-1

死紅俥凶著，現輪紅方行棋，且看紅如何應付：

　　12. 俥二平六　　車 4 進 3　　　13. 傌七進六　　卒 3 進 1

　　14. 傌六進七　　包 2 進 1　　　15. 相七進九　……

　　紅不宜俥七退一去馬，否則包 2 平 3，俥七平八，包 3 進 5，仕六進五，包 3 退 6，得回失子，賺象多卒，黑優。

　　15. ……　　　　　包 2 平 3　　　16. 炮八進七　　士 5 進 4

　　17. 炮五平六！……

　　妙著！獲勝的關鍵，暗保七路傌，同時設下圈套，引誘戰術運用得淋漓盡致。

　　17. ……　　　　　包 8 退 1

　　中計！至此紅三子歸邊，攻勢強大。黑無好著應付。

　　18. 傌七進九　　馬 3 進 2

　　大膽棄俥，十分精彩。是繼炮五平六的連續動作。黑如包 3 退 3 去俥，則傌九進七，將 5 進 1，炮八退一，傌後炮殺，紅勝。

　　19. 俥七進一　　將 5 進 1　　　20. 傌九進七！　將 5 平 6

　　再度棄俥催殺，妙極！黑勢已危。

　　21. 炮八退一　　將 6 進 1　　　22. 俥七平八　　馬 2 退 3

　　23. 炮八退七！　包 8 進 4

　　黑如改走包 3 退 3 去傌，則炮八平四，將 6 退 1，俥八平五！絕殺，紅勝。

　　24. 傌三退五　　包 8 平 1

　　不得已而為之。若黑包 3 退 3 吃傌，則炮六平四（又如將 6 退 1，則俥八平五紅勝），繼而傌五進四，傌四進三雙將殺。

　　25. 傌五進四　　包 3 平 6　　　26. 炮八平四！……

好棋！強行打炮兼傌四進三雙將殺。

26. ……　　　　將6退1　　27.傌四進五　包6進5

黑如將6平5，則俥八平五殺。

28.炮六平四　將6平5　　29.俥八平五　將5平4

30.前炮平六　卒3平4　　31.炮四平六

至此，黑見大勢已去，遂推枰認負。

## 2. 神兵天降立功勳

　　圖5-2，是選自《2004年「將軍杯」佳局》中河北對開灤兩選手第18輪的實戰中局。雙方以仙人指路對卒底包戰至第9回合時的瞬間局面。黑2路車牽制紅方傌炮，6路車欲捉紅六路傌，現輪黑方走棋，請看實戰：

　　9. ……　　　　車6進7

10.仕六進五　車6退2

　　黑直接走車6進5較好，下手再車6平5捉馬。譜著有幫紅補棋的味道。

11.炮八平七　包8進4

　　可改馬8進7，則俥一平二，包8平9，俥二進六，車6平4，傌六進五，車4退1，尚可與紅抗衡，黑勢不弱。

12.傌六進五　車2進2

13.俥九平七　車2平3

14.俥一平二　馬8進7

15.炮七平六　車3平4

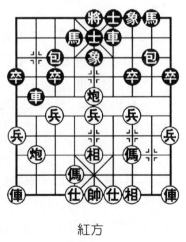

黑　方

紅方

圖 5-2

16. 炮六進六　車4退5　　17. 俥七平八　包8平5

18. 炮五退二　車4進4　　19. 兵五進一　車4平5

20. 兵五平六　車6平7　　21. 俥二進二　馬7進5

22. 俥八進三　將5平4　　23. 兵六進一　馬5進4

應改馬5進6，若炮五平六，則將4平5，俥八進六，包3退2，炮六退一，馬6進5，相三進五，車5進2，以下得回失子，淨賺雙相，前景樂觀。

24. 兵六進一！……

神兵天降直逼九宮！緊抓黑弱點，爭先擴勢。黑如士5進4去兵，則俥八進四，馬4退5（若改包3退2，俥八平六，將4平5，俥六退三，紅得子），炮五進三，車5退2，俥八平七得包，紅勝定。

24. ……　　包3退2　　25. 兵六平七　馬4進3

26. 仕五進六！車5平4　　27. 仕四進五　卒3進1

應改將4平5，保留子力，耐心堅持。丟包後，敗局已定。

28. 前兵進一　卒3進1　　29. 兵七進一　象5退3

30. 相五進七　車4平3　　31. 俥八平六　馬3退4

32. 相三進五　……

紅得子後，走得十分老練。飛相攻不忘守，贏棋只是時間問題。

32. ……　　象7進5　　33. 俥二進三　車7進1

34. 炮五進一！車3退2　　35. 俥六進一　將4平5

36. 俥二平五

至此，黑丟子失勢，遂認負。

## 3. 頓挫有誤遭敗績

圖 5-3，是選自 2004 年「將軍杯」全國象棋甲級聯賽第 13 輪瀋陽與北京兩選手的實戰對局。雙方由中炮進三兵對三步虎戰至第 13 回合時，枰面上紅俥炮過河侵擾配合當頭炮盤頭傌由中路猛攻，黑嚴陣以待。現輪紅方走棋，請看實戰：

14. 傌五進六　……

如改走炮五進三，則包 2 平 5，俥八進三（若改炮五平二，則車 2 進 3，紅失子難以應付），包 5 進 3，紅小丟子。

| | |
|---|---|
| 14. …… | 包 2 平 7 |
| 15. 俥八進三 | 馬 3 退 2 |
| 16. 炮七進三 | 將 5 進 1 |
| 17. 俥一平八 | 車 8 退 1 |
| 18. 俥八進八 | 車 8 平 4 |
| 19. 傌六退五 | 象 5 退 3 |
| 20. 俥八平七 | 包 9 平 5 |

黑 方

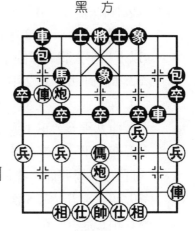

紅方

圖 5-3

至此，黑實施棄象策略，削弱了紅方攻勢。

| | |
|---|---|
| 21. 傌五進四 | 卒 7 進 1 |
| 22. 傌四進三 | 將 5 平 4 |
| 23. 仕四進五 | 車 4 平 7？ |

頓挫有誤，敗著！應改走包 5 進 5，紅則相三進五，車 4 平 7，俥七退二，卒 7 平 6，傌三進一，卒 5 進 1，傌一進三，士 4 進 5，俥七退二，包 7

進1，兵七進一，卒5平4（紅若俥七平六照將，則包7平4，捉俥，黑必兌去紅七路兵），俥七平二，卒4平3，傌三退二（若改相五進七，則包7平5叫殺抽吃紅傌，黑勝）。黑以下有過河兩卒攜手的棋，紅傌暫無法擺脫困境，黑優。

24. 傌三退五！ ……

紅傌迅速轉向黑右翼進攻，勝利在望。

24. ……　　　卒5進1　　25. 傌五進七　包5進5

26. 相三進五　士4進5　　27. 傌七進八！ ……

好棋！成拔簧馬之勢，側翼攻勢如火如荼。

27. ……　　　車7平2　　28. 俥七平四　將4進1

29. 俥四平三　卒7平6　　30. 俥三退一　車2退3

31. 俥三退二　車2進6

以下兵卒大戰，黑缺士少象，紅算準可勝。

32. 俥三平九　車2平3　　33. 兵一進一　將4退1

34. 兵九進一　車3平1　　35. 俥九進二　將4退1

36. 俥九平五　車1退1　　37. 俥五退二　車1平4

38. 俥五平一　卒6進1

紅已成必勝殘局，擒將只是時間問題。

39. 俥一平五　卒5進1　　40. 兵一進一　卒5平4

41. 相七進九　卒4進1　　42. 仕五進六　車4進2

43. 仕六進五

至此，黑認負。

## 4. 車點穴位九宮傾

圖5-4，是2004年「將軍杯」全國象甲聯賽開灤與湖

北兩選手在第 3 輪以中炮進七兵過河俥對屏風馬平包兌俥交手 15 個回合出現的瞬間枰面，眼下紅雙俥炮過河侵擾，但六路俥占位露出破綻，黑抓其弱點，突施妙手入局，請看實戰：

15. …… 　　　卒 7 進 1 ！

棋感敏銳，衝 7 路卒，暗伏包 3 平 4 打死紅俥的凶著。

16. 炮五進四　車 2 進 8 ！

妙手連發，針對窩心傌弱點進車點住紅方「穴位」，一劍封喉。

17. 炮五退二　車 2 平 4 ！

「點穴」後的連續動作。伏馬 4 進 3 悶殺抽俥，是獲勝的關鍵著法。

18. 傌五進六　……

無奈之著，如改炮五平七，則馬 4 進 5 叫殺抽俥；又如傌五進四，則包 3 平 6 亦得子。

黑　方

紅　方

圖 5-4

18. …… 　　　車 4 退 2　　19. 兵三進一　包 3 平 5

20. 炮一平九　車 4 平 1　　21. 俥二平六　馬 4 進 5 ！

手法巧妙，解除紅中炮的威脅和糾纏。

22. 傌三進五　馬 5 進 7　　23. 傌五退四　車 1 平 5

24. 仕六進五　車 5 退 1　　25. 兵三進一　車 8 平 6

26. 兵三進一　車 6 進 8　　27. 帥五平六　車 6 進 1

紅接下來如帥六進一，則車 5 進 3，有馬後包殺；又如仕五退四，則車 5 進 4，帥六進一，包 8 進 6 亦是殺著，遂

認負。

## 5. 模仿棋似難奏效

圖5-5，是選自「老巴奪杯」2003年全國象棋團體賽女子組雲南與北京兩選手相遇對弈至第8回合時的情景，雙方以起馬對進卒局揭開戰幕，大鬥纏綿內功。讓人感到新奇的是盤面上出現了「對稱」圖形。現輪紅方走棋，且看紅方如何打破僵局：

1. 兵三進一　卒3進1

黑繼續模仿，紅仍握先手。

2. 炮三平四　馬7退5

黑方感到再模仿下去，總是後手，率先變著。但退窩心馬自阻俥路，應為致敗起因。應改卒5進1，則紅兵三進一，馬7進5，炮四平一，馬5進7，炮一平二，下一步黑有車9進6兌俥手段，對紅勢有一定的削弱和牽制。

11. 炮四平二　馬5退7

12. 俥一平四　車9進1

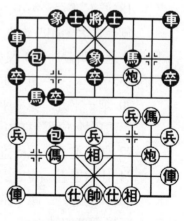

黑　方

紅方

圖5-5

劣著，應改走馬7進6，則紅前炮進三，士6進5，俥四進五，馬2進4，以下有馬4進3得子或馬4進6兌馬，不僅對紅有較大的牽制作用，而且也削減了紅方攻勢。

13. 傌二進三！　……

好棋！猛攻黑左翼，黑局勢吃緊。

13. ⋯⋯ 　　　馬 2 進 4

敗著！只顧防中路疏忽底線防禦。應走車 1 平 7，尚不至速敗。

14. 前炮進三　士 4 進 5　　15. 俥九平八　包 2 平 4

16. 後炮平三　象 5 進 7　　17. 傌三進四　象 7 退 9

18. 傌四退三　馬 4 進 5　　19. 炮二退一　黑認負。

## 6. 布局一亂陣腳散

圖 5-6，是選自「老巴奪杯」2003 年全國象棋團體賽哈藥總廠與廣東兩選手的實戰對局，雙方大鬥起馬局戰至第 9 回合時，枰面上紅陣形協調、蘊藏先手，黑陣鬆散。如何應對紅出俥捉包，顯得十分棘手，現輪黑方走棋，請看實戰：

9. ⋯⋯ 　　　車 1 進 1

10. 俥一平二　包 8 退 1

華而不實，導致局勢惡化。應改走車 1 平 8，既遏制紅炮三平七打卒脅象（因黑有馬 7 進 8 打俥的棋），下一步又有進包封俥之著，對紅有一定制約作用。局勢雖落後，但可耐心等待與其糾纏。

11. 俥二進七　包 8 平 4

12. 炮三平七　⋯⋯

這兩個回合紅乘勢緊逼，先手擴大，優勢明顯。此著紅當然

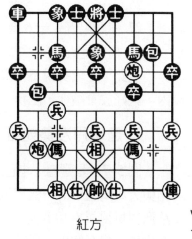

黑　方

紅方

圖 5-6

不易吃馬，因黑有包 4 進 1 打死俥的棋。

　　12. …… 　　　　包 4 進 1　　13. 兵七進一　馬 7 進 6

　　14. 俥二退三　包 2 退 3

　　黑如象 5 進 3，則炮七進三，士 4 進 5，炮七退四，紅
白吃黑雙象，勝局已定。

　　15. 俥二平四　馬 6 退 7　　16. 兵七平六　包 2 平 4

　　17. 傌七進八　象 3 進 1　　18. 仕四進五　士 4 進 5

　　19. 兵三進一　卒 7 進 1　　20. 俥四平三　卒 9 進 1

　　紅方在七路兵渡河助戰後，不急不躁，表現了良好的心
理素質，現兌兵活馬，準備總攻，弈來絲絲入扣。

　　21. 俥三進二　士 5 退 4　　22. 傌三進四　後包平 7

　　23. 俥三平四　士 4 進 5　　24. 兵六進一　包 4 退 2

　　黑僅有招架之功，毫無還手之力。

　　25. 兵六進一！ ……

　　好棋！緊握戰機，黑已很難應付。

　　25. …… 　　　　士 5 進 4　　26. 俥四進一　馬 7 退 9

　　27. 俥四平五　士 6 進 5　　28. 俥五平一　馬 9 退 7

　　29. 傌四進五

　　至此，紅攻勢銳不可擋，黑方所有強子龜縮在佈置線以
內，只好放棄續弈，認負。

## 7. 炮輾丹沙勢如虹

　　圖 5-7，是選自「老巴奪杯」2003 年全國象棋團體賽杭
州與天津兩選手的一盤實戰中局。雙方以圖 5-7 中炮橫俥七
路傌對屏風馬右象弈至第 25 回合時，枰面上黑方多卒、紅
炮攻馬，相互糾纏，現輪黑方走棋：

25. ……　　　卒 7 平 6

遭來麻煩，局勢惡化。應走
車 9 平 7，則紅炮三進三，馬 7
進 8，俥四退三，卒 5 進 1，俥
四平五，馬 8 進 6，有踩中相的
先手棋，比實戰好。

26. 炮三進八！　馬 7 退 8

紅炮打相發動進攻且得實
惠，黑退馬防紅炮三平一打車，
敗著。

27. 俥七進五！　……

棄俥吃象精彩，為炮輾丹沙
的殺法創造條件。

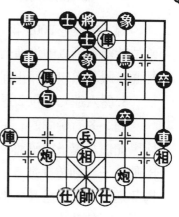

紅方

圖 5-7

27. ……　　　車 2 平 5　　28. 俥四平二　卒 6 平 5
29. 俥二進一　車 5 平 6　　30. 俥九進六　車 9 平 5
31. 相一退三　……

攻不忘守，臨殺勿急，否則黑仍能糾纏，紅如俥九平八
去馬，則車 5 進 1，仕六進五，車 5 平 3，炮三平六，士 5
退 6，炮六平四，將 5 進 1，俥二退一，車 6 退 1，俥八退
一，炮三退三，紅無殺著。

31. ……　　　車 5 平 2　　32. 俥九退四　包 3 退 2
33. 俥九進一　車 6 進 1　　34. 炮三平六　士 5 退 6
35. 炮六平四　將 5 進 1　　36. 俥九進二　將 5 進 1
37. 炮四平七　車 2 平 6　　38. 俥二平五　將 5 平 6
39. 仕六進五

至此，黑士象已盡，形成紅必勝之勢，餘略。

第五章　實戰中局技巧

355

### 8. 一步漏敗走麥城

圖5-8，是2003年全國象棋個人錦標賽火車頭與江蘇兩位特級大師以中炮進七兵對反宮馬交手弈至第7回合時的枰面。眼下黑包沿河正捉紅傌，現輪紅方走：

8. 傌六進七　包2退5　　9. 傌七退六　……

圖5-8有疑問的一手，傌回不回河沿黑都將飛象。此著使黑加快右翼子力疏通，飛象後把棋補厚。可改走俥九平八出動大子，則象3進5，兵三進一，卒7進1，相一進三，馬7進6，俥八進五，馬6進4，俥八平六，馬4進6，俥一平三，包2平3，兵七進一，包7平6，以下紅俥六平四驅趕黑臥槽馬，紅可滿意。

9. ……　　　　象3進5

10. 兵七進一　包2平4

11. 俥九進二　象5進3

12. 炮六進七　……

有助黑棋之嫌，同時落了後手。以下雖能吃中卒，但得不償失。可直接走傌六進五，則馬3進5，炮五進四，包6平5，炮六平五，馬7進5，炮五進四，車8進3，炮五退二，包4進3。紅方兵種齊全且多一兵，可以滿意。

12. ……　　　　車1平4

13. 傌六進五　馬3進5

<div style="text-align:center">黑　方</div>

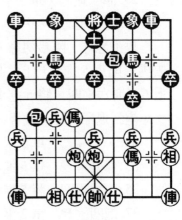

<div style="text-align:center">紅方</div>

<div style="text-align:center">圖 5-8</div>

象棋實戰技法

14. 炮五進四　包 6 平 5　　15. 炮五退二　馬 7 進 6

16. 俥九平八　車 8 進 5

黑車騎河捉炮，好棋。紅如兵三進一，則車 8 進 1，黑
優。

17. 俥八進二　馬 6 進 4！　　18. 兵三進一　馬 4 進 3！

應為紅方最後的敗著。黑跳釣魚馬叫殺兼抽俥，導致紅
失子失勢，越發不可收拾。

19. 仕四進五　車 8 進 2　　20. 俥八進二　車 8 平 7

21. 俥一平四　車 7 退 1　　22. 相七進五　車 7 平 5

23. 俥四進四　車 4 進 9！

精彩的殺著。以下紅只有仕五退六，則車 5 進 1，帥五
平四，車 5 進 2，帥四進一，馬 3 退 5，帥四進一，馬 5 進
4，炮五退三，車 5 平 6，帥四平五，馬 4 退 3，帥五平六，
車 6 平 4 側面虎殺，黑勝。

## 9. 中兵渡河困死馬

圖 5-9，取材於「嘉周杯」2002 年全國象棋團體賽黑龍
江與廈門兩位大師的實戰對局。這是雙方以中炮對後補列炮
兌去一俥戰至第 7 回合時的形勢，紅顯然先手在握，現又以
俥前炮欲封堵黑 1 路車。是黑方謀良策解困爭先還是紅方笑
到最後？現輪黑行棋，請欣賞實戰：

　7. ……　　　卒 7 進 1　　8. 兵七進一　馬 8 進 7

　9. 傌七進六　車 1 平 2　　10. 炮八進六　包 9 退 1

短短的三個半回合，看似黑方應對工整，實際上完全進
入紅方步調，被紅牽著鼻子走。黑第 7 回合可走卒 3 進 1，
則兵三進一，馬 8 進 7，傌三進四，車 1 進 1，炮八進六，

包 9 進 4，炮五平三，卒 5 進
1，傌四進三，包 9 平 7，傌三
進五，包 7 進 3，仕四進五，象
7 進 5，炮三平五，紅馬尚未活
躍，黑可抗衡。

11. 炮五平七　士 4 進 5
12. 炮八退二　車 2 進 2
13. 相七進五　包 9 平 8

黑被紅壓制的活動空間太
小，無好棋可走，平包近乎閑
著。

14. 傌八進五　卒 5 進 1
15. 兵七進一！……

機警的好手！打通卒林線瞄準黑方 7 路線缺陷。

15. ……　　　卒 5 進 1

應改走卒 3 進 1，則炮八平三，馬 7 進 5，傌八進二，
包 5 平 2，黑勢不弱。紅又如炮七進五，則車 2 平 3，炮八
平三，馬 7 退 9，傌八進一，卒 1 進 1，炮三平五（如變炮
八平三改走炮八進三，則士 5 退 4，炮八平九，卒 5 進 1，
傌八進四，卒 5 平 4，炮九平七，將 5 進 1，紅無後續手
段，丟子難走），黑有驚無險，足可周旋。

16. 兵五進一　卒 3 進 1　17. 炮八平三　馬 7 進 5
18. 傌八進二　包 5 平 2　19. 兵五進一　馬 5 退 6
20. 炮三平二　卒 3 進 1　21. 相五進七　馬 3 進 2
22. 傌六退四！……

既窺黑 7 路卒，又為下一步平炮攻黑馬做好準備，使 6

圖 5-9

紅方

路黑馬步入困境。

22. ……　　　馬 2 進 1　　23. 炮七平四　馬 6 進 7
24. 相七退五　包 2 平 6　　25. 炮四進五　士 5 進 6
26. 兵五進一　包 8 平 6　　27. 兵五平四　馬 7 退 8
28. 傌四進五　士 6 退 5　　29. 炮二退三！　……

棋感敏銳，退炮借攻馬爭先一步。瞄準黑方薄弱 7 路線準備發難，好棋。

29. ……　　　馬 1 進 3　　30. 兵三進一　卒 7 進 1
31. 傌五退三　馬 3 退 4　　32. 前傌進二！　……

借傌使炮，黑馬已無處可逃。

32. ……　　　馬 4 退 6　　33. 傌二退四　包 6 進 3

以下紅傌三進二打馬踩包，黑則包 6 平 5，仕四進五，紅得子勝定。黑遂認負。

## 10. 鴛鴦炮奪車擒王

圖 5–10，選自《最新佳局選錄》中「嘉周杯」2002 年全國象棋團體賽四川與昆明兩選手的實戰圖 5–10 中局。雙方以中炮過河俥進七兵對屏風馬補士弈至第 13 回合時，黑方突然揮右包過河誘使紅吃包，現輪紅走且看紅方如何運作占得先機：

14. 傌九進七！　……

好棋！既運子進攻，又使黑計謀落空。紅若俥八進三吃炮，則包 7 進 5 悶殺抽俥。紅上當。

14. ……　　　車 4 平 2　　15. 相七進五　馬 8 進 7
16. 傌七進六　象 7 進 5　　17. 傌六進七　……

活傌換死馬似笨實佳，紅算準牽住黑無根車包，必能賺

黑一子。

<div style="text-align:center">黑　方</div>

　　17. ……　　　包 7 平 3

　　18. 俥八進二　車 8 進 2

　　19. 炮七進一　馬 7 退 8

先打馬迫馬退回，再退包準
備打炮得子，次序準確，頓挫有
致。

　　20. 炮七退二　卒 7 進 1

　　21. 俥四平三　車 2 進 4

　　22. 炮七平八　包 3 平 2

　　23. 俥八平九！……

<div style="text-align:center">紅方</div>

<div style="text-align:center">圖 5-10</div>

妙手！串打黑車包，黑失子
已成定局。

　　23. ……　　前包平 9

黑如改走車 2 平 1，則兵九進一得車紅勝勢。

　　24. 炮六平八　包 2 進 5

駕鴦炮打死黑車，黑方進包打炮實屬無奈。

　　25. 炮八進四　包 2 平 7　　26. 俥三退二　馬 8 進 6

　　27. 俥三進二　馬 6 進 4　　28. 俥九平六　象 5 退 7

　　29. 俥三退一！……

黑落象失算，紅退俥雙捉又得一子。黑棋已在劫難逃。

　　29. ……　　　車 8 平 2　　30. 俥三平一　馬 4 退 2

　　31. 俥一進一　車 2 進 2　　32. 俥六平八　車 2 平 1

　　33. 俥一平八　車 1 進 2　　34. 前俥平五

形成紅雙俥單兵仕相全對單車士象全的例勝殘局，黑認
負。

## 11. 摘仙果兩度棄俥

圖 5-11,是選自《最新佳局選錄》中「嘉周杯」2002
年全國象棋團體賽廈門與上海兩位大師的對局,雙方以中炮
進七兵對三步虎戰至第 11 回合時,枰面上紅有強渡七兵欺
車的手段,黑隨手平車避開,紅乘機躍俥過河,接著妙手連
發,使黑陷入困境:

　11.……　　　車 4 平 3　　12. 傌八進七!　……

鐵蹄過河,黑頓感受制:既要防範紅傌邊線切入窺臥
槽;又要防兵五進一的中路攻勢。黑後悔上一回合走:包 2
平 7,則相三進一先擺脫俥炮受牽制較好。

　12.……　　　象 5 退 3　　13. 兵五進一　車 8 進 3

黑如車 3 退 1,則兵五進一,馬 7 進 5(如車 3 退 2,
則兵五平六,包 2 平 5,傌三進
五,車 3 平 4,傌五進四抽將得
子,紅勝),傌七退五,車 3 退
1,俥八進三,車 3 平 5,傌三
進五,車 5 平 3,炮五進四,馬
3 進 5,炮九平五,紅優。

　14. 兵五進一　　馬 7 進 5

　15. 俥四進六!　……

妙!險地捉馬作用有二:既
希望黑飛象破壞包 9 平 5 反架中
炮;又誘黑出將,為俥換位搶佔
脅道將門做好鋪墊。

　15.……　　　將 5 平 4

黑　方

圖 5-11

16. 俥四退二　包 2 平 7　　17. 炮九進四！……

置黑攻相於不顧，棄炮搶攻，精彩！威脅紅右翼底線，可形成俥、傌、炮合攻之勢。

17. ……　　　包 7 進 3　　18. 仕四進五　包 7 平 9

黑如改走馬 3 進 1，則俥八進九要殺，馬 1 退 3〔如改走象 7 進 5，則傌七進五，車 3 平 4（如改車 3 退 1，則俥四平六，將 4 平 5，傌五進三殺），俥八平七，將 4 進 1，炮五平六，車 4 平 2，俥四平六，仕五進四，俥七退一，紅勝〕，俥八平七，將 4 進 1，俥七退一，將 4 退 1，俥六平八殺。

19. 俥四平六　後包平 4　　20. 炮九進三　象 3 進 5

21. 俥八進九　將 4 進 1　　22. 俥六平八！……

雙俥錯叫殺！成四子歸邊之勢，贏棋只是時間問題。

22. ……　　　包 4 進 3　　23. 後俥進三　將 4 進 1

24. 炮九退二！……

棄俥入局，有膽有識，已穩操勝券。

24. ……　　　馬 3 退 2　　25. 俥八退一　馬 2 進 3

26. 俥八平七　將 4 退 1　　27. 俥七平六！……

再度棄俥精妙無比，吸引黑將構成傌後炮殺，贏得乾淨俐落。

27. ……　　　將 4 進 1　　28. 傌七進八　將 4 退 1

29. 炮九進一

至此，構成傌後炮絕殺，黑認負。

## 12. 炮打中象結碩果

圖 5-12，是選自 2002 年全國個人賽安徽與天津兩選手

的實戰對局。這是雙方以中炮進三兵對反宮馬橫車弈至第9回合時形成的盤面。眼下紅巡河炮欲沿河十八打，且看黑方如何應付：

9.…… 卒3進1 10.炮八平五 象7進5

正中紅方意，佈置線上出現漏洞。應走士4進5，則俥四進二，包7進4，相三進一，包7進1，前炮平三，車4進3，俥四退五，馬8進7，傌八進九，以下黑有包2進4的棋對紅有較大牽制，黑好。

11.俥四進一！……

抓住黑弱點見縫插針，巡河炮沿河打馬的威力頓時顯現。

11.…… 馬7進8 12.前炮進三 包2進2

13.俥九進一！……

緊著！是打象後的連續動作。

13.…… 包7進6？

貪吃傌，失敗的根源。應改走馬8進7，則俥九平四，包7平6，前俥進一，車4平6，俥四進七，馬7進5，相三進五，象3進5，雖失一象，但兵種較紅齊全，可以抗衡。

14.俥九平四 車4平8
15.前俥進二 將5進1
16.前炮平六 車1平2
17.後俥進六 馬3進4
18.兵三進一 馬8進9

黑　方

紅方

圖 5-12

19. 炮五平六　　車 8 平 7　　20. 後炮進二　　車 2 進 2

21. 兵三進一　　馬 9 退 8　　22. 後炮平三　　車 7 平 8

23. 前俥平六　　……

黑雖多一子，但藩籬盡毀，門戶洞開，加之三路兵渡河助陣，黑已危在旦夕。

23. ……　　　　包 7 退 4　　24. 炮三平五　　象 3 進 5

25. 俥四進二　　車 2 退 1　　26. 炮六進一！……

借黑將做炮架撞車，入局巧手！

26. ……　　　　馬 4 退 3　　27. 俥四平五　　將 5 平 6

28. 炮六平二

至此，黑見大勢已去，遂認負。

## 13. 葉底藏花花更紅

圖 5-13，選自 2001 年全國象棋個人賽第 3 輪廣東與河北兩位特級大師戰成第 16 回合時的瞬間枰面，雙方以中炮進三兵對屏風馬進 3 卒過招，紅置六路傌於黑包口之下而不顧，經思考後終出妙手：

17. 俥四平五！……

俥坐花心炮後藏俥，巧似葉底藏花，構思獨特，是繼續擴大優勢的關鍵妙手。黑如包 2 平 4，則炮五平七，車 5 進 3，仕六進五，象 3 進 1，俥二平五，包 4 退 2，前炮平五，象 1 退 3，俥五平七叫殺，紅中路和左翼的攻勢猛如虎，黑難應付。

17. ……　　　　馬 5 進 7

黑如改走車 5 平 6，則俥二平五，將 5 平 6（如車 8 平 6 或包 8 進 7 要殺，紅都可以俥五平四解殺還殺，黑無門可

入），後俥平二，車6進4，帥五進一，包8進5，炮五平七，車8進6，俥五退三！包2平4，俥二進一，車8平6，俥二平四，兌死黑車，紅多子勝勢。

18.炮七進六　象5退3

棄炮攻象，入局佳著！黑大有風聲鶴唳之感。

19.馬九進七　卒7進1

20.俥二平三　車5退1

21.馬七進八　車8平6

22.俥五平二　……

紅方

圖5–13

平俥攔包，防黑反撲！黑無一點機會。

22.……　　包8進2　　23.仕六進五　象3進5

24.馬六進五！

馬踏中象，鎖定勝局，黑感到變化如下：車5退2則俥三進二，車5進4，馬八進九，包8平4，俥三退三，丟子失勢，全局被困，遂認負。

## 14. 炮聲隆隆震天響

圖5–14，選自2000年全國體育大會吉林與廣東兩位大師的實戰中局，此為雙方以中炮對屏風馬雙包過河戰至第16回合時的形勢。

枰面上已是戰火紛飛，雙方大打出手，優劣難斷，現輪紅方走棋，且看實戰：

17.炮八平五　包3平7　　18.兵五進一　將5進1

19. 俥七進一 ……

紅如改走俥七退一，則包 7 平 1，俥七平五，將 5 平 4（如改走象 7 進 5，則俥二進三，車 8 進 6，俥五平八抽車紅優），炮五平二！車 2 平 5！！俥五進三，包 8 進 3，黑多子勝勢。

19. …… 將 5 退 1　　20. 俥七退二　包 7 平 1

21. 俥七平五　士 6 進 5

黑如走將 5 平 4，則炮五平二！因黑將在 4 路底線，無車 2 平 5 兌俥之棋。紅方一擊致命！速勝。可見紅第 19 回合的俥七進一，對局勢的影響何等巨大。

22. 炮五進六 ……

紅不宜走俥八進三，因黑右翼車包聯攻有抽將的棋。

22. …… 車 8 進 3！

虎口拔牙，解殺還殺妙不可言，除此一著黑勢危矣。

23. 俥五退三 ……

如改走俥五平二，則包 8 平 3！成二路夾車包殺勢，紅將束手待斃，試演如下：前俥平六（如相三進五，則包 3 平 5！或輸鐵門栓；或輸重炮；或輸悶宮殺，黑速勝），車 2 進 8！相三進五，包 1 進 2，相五退七，車 2 平 3 打相絕殺，黑勝。

23. …… 包 1 進 2

24. 帥五進一　車 2 進 8

黑　方

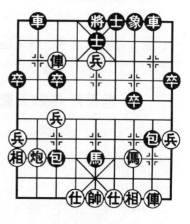

紅方

圖 5-14

25. 帥五進一　車2退1　　26. 帥五退一　車2進1

27. 帥五進一　車2退6

退車扼守要道，攻守兼備。

28. 炮五平四　……

紅如改走炮五平二，則車2平5兌俥，俥五進四，象7進5，炮二退五，車8平5，帥五平四，象7退5，「對面笑」殺，黑勝。

28. ……　將5平6　　29. 俥二進二　車8退1

紅方進二路俥誘使黑抽俥上當，施展誘著戰術，企圖反敗為勝。

試演如下：黑如車2進5，則帥五退一，車2平8，炮四退七，成「千里照面」殺。黑方雙車聯成霸王車，攻不忘守，勝局已定。

30. 俥二進一　車8進4　　31. 俥五平二　車2平5

32. 帥五平六　將6進1　　33. 兵七進一　將6平5

34. 俥二平六　包1平6　　35. 帥六退一　車5進7

36. 俥六進五　將5退1　　37. 俥六進一　將5進1

38. 俥六平三　車5退5

黑方走得十分老練，杜絕後患，係扳倒樹捉鳥。

39. 俥三退一　包6退8　　40. 俥三退二　包6進1

41. 俥三平七　包6進2　　42. 俥七平一　包6平3

43. 俥一平六　卒7進1　　44. 兵一進一　卒1進1

至此，紅已無絲毫希望，遂推枰認負。

## 15. 御駕親征江山嬌

圖5-15，是2000年「巨豐杯」第三屆全國象棋大師冠

軍賽郵電與廈門兩位大師以仙人指路對卒底包弈至第9回合形成的盤面，眼下紅六路馬欲抓中卒，企圖炮鎮中路攻中取勢，且看黑方如何應付：

10. 傌六進五　……

若保留吃中卒的權力，也可改走兵九進一，既制黑1路馬頭，亦可待機大出九路傌。

10. ……　　　馬7進5

11. 炮五進四　車4退3

12. 炮五退二　……

軟著。導致失先失勢，應改走炮六平五，鎖緊中炮攻勢，並伏前炮平一的進攻手段。

紅方

圖 5–15

12. ……　　　車2進6　　13. 兵九進一　……

改走相七進五為好。若黑卒1進1，則傌二進一，以下紅兵三進一活傌，紅勢不錯。

13. ……　　　包3進3

先手打兵實惠，至此黑已反先，紅若炮五進一，則包3進2，相七進五，車4進1捉炮，黑占盡先手和便宜，紅無法忍受。

14. 傌二進五　……

劣著！應走傌二進一。

14. ……　車4進2　　15. 炮五平七　卒3進1！

逼紅炮吃象。既活1路馬，又使車牢控脅道帥門。

16. 炮七進五　車4進2　　17. 相七進五　車4退4

18. 俥二退四　車2退6　　19. 炮七退二　車2平3
20. 俥二平七　車4平3　　21. 俥七進一　馬1進3
22. 炮七平八　馬3進4

黑方利用捉炮兌俥，使邊馬快速佔據好位，枰面上黑車、馬、包均已出動，紅僅動一步偓和一步炮，步數和局勢已落後，黑明顯占優。

23. 俥九平七　車3平2　　24. 炮八平九　馬4進6
25. 仕五進四　馬6退5　　26. 俥七進三　車2進9
27. 帥五進一　車2平4　　28. 俥七進六　士5退4
29. 炮九進二　包5進4　　30. 帥五平四　將5進1
31. 俥七退一　將5進1　　32. 俥七退一　將5退1
33. 俥七退二　將5平6!

妙極！以下紅方看到如俥七平五去馬，則車4退1，仕四進五，包5平6悶殺；紅又如俥七退四，則馬5進4，俥七平八，車4平5！以下車5退1，再包5平6絕殺。遂認負。

## 16. 右炮對車創新招

圖5-16，是選自1999年全國象棋團體賽郵電與廣東兩位大師由五九炮過河俥對屏風馬平包兌車交手第14回合時的瞬間盤面。眼下紅雙炮過河且鎮中路並五兵俱全，似佔優勢，黑方依靠先行之利，突放飛刀：

14. ……　　　包2進6!

右包封俥，創新招法。一般多走包2進5打傌，則傌三退五，卒3進1，傌五進六，馬3進5，俥八進二，車2進7，傌六退八，兌換子力後黑右翼空虛，紅多兵占優。

15. 炮五平六？ ⋯⋯

紅面對新招，匆忙應對，有誤。應改走炮九平八。

黑　方

紅方

圖 5-16

15. ⋯⋯　　　　車 8 進 7

先手逼紅傌「窩心」，緊著。

16. 傌三退五　卒 3 進 1
17. 炮九退二　馬 3 進 5
18. 相三進五　馬 5 進 7
19. 傌五退三　⋯⋯

退傌捉車失算，造成丟子失勢，乃落敗之源。可考慮走炮六退四打車爭先或走俥三平四，尚可一戰，勝負遙遠。

19. ⋯⋯　　　　車 8 退 4　　20. 俥三平六　卒 3 進 1
21. 相五進七　馬 7 進 5！

以上兩個回合黑方弈來順風滿帆。此著馬獻兵口，妙手！一箭雙雕，既捉炮又打傌。

22. 炮六平三　馬 5 進 7　　23. 炮三退二　馬 7 進 8
24. 炮三平二　馬 9 進 7　　25. 傌三進二　馬 7 進 8
26. 俥六平二　馬 8 退 6　　27. 傌二退四　車 8 進 2
28. 炮九平二　馬 6 進 4！

進馬雙捉，紅丟子而認負。

## 17. 三軍逼宮馬救主

圖 5-17，是 1999 年「紅牛杯」電視快棋賽半決賽上海

與遼寧兩位大師以五七炮對屏風馬戰至第 17 回合時的瞬間盤面。眼下紅炮雖掠一象但孤炮難成氣候，而黑方雙包一馬過河侵擾，各子活躍，現輪紅方走子，且看有何高招：

18. 傌三進五　包 1 平 5　　19. 俥八平五　馬 2 進 3

紅若炮八進三貪吃馬，則包 5 退 2 空頭包，紅很難應付。現閃俥捉包兼打車，消除黑方空頭包，精警之著！黑進馬棄子攻殺實屬無奈。

20. 俥五退一　馬 3 進 4　　21. 炮八平六　馬 4 退 6

紅若俥五退二，則包 8 平 5，俥五平二，馬 4 退 6，前俥平四，車 8 進 7，紅丟俥速敗。現平炮蓋住馬頭，有驚無險，係冷靜好手。

22. 帥五進一　車 8 平 3　　23. 帥五進一　馬 6 退 7

上帥撑馬好棋，黑馬、包必丟其一，削弱黑方攻勢。黑如包 8 退 4，紅只需一俥換雙，簡化局面，呈多子易走狀。試演如下：包 8 退 4，俥二進七，車 3 平 8，炮六平四。

24. 俥五平二　車 3 進 3
25. 傌九進七！……

進傌解殺，精妙無比，同時封住黑雙車的攻擊點，傌的八面威風展現無餘，由此奠定多子勝局。若改走帥五退一，則車 2 進 6，炮六退一，馬 7 進 6，傌九進七，車 2 退 2，紅勢必要丟一子，黑仍有對攻機會，增加紅勝

黑　方

圖 5–17

紅方

**371**

棋難度。

25. ……　　　車 3 退 5　　26. 前俥平三　馬 7 退 5

27. 俥二進六　車 2 平 4　　28. 俥二平五　車 4 進 4

黑若逃馬，紅則俥五進二，士 6 進 5，俥三進七「大膽穿心」殺。

29. 俥三平六　馬 5 進 4

以多兌少，紅方何樂而不為，此時紅方多子的勝勢已不可動搖。

30. 傌七進六　車 3 進 4

暗伏車 3 平 4，則炮六進三，馬 4 退 6 抽俥。

31. 俥五退三　……

紅方多子勝定，餘著略。

## 18. 俥炮齊鳴似破竹

圖 5-18，是 1998 年全國象棋個人賽女子甲組黑龍江與江蘇兩位特級大師以五七炮進七兵對屏風馬戰至第 8 回合時的形勢，枰面上紅方陣形工穩，黑方右包封俥以攻帶守，究竟鹿死誰手，且看實戰，現輪紅方走子：

9. 相三進一　包 2 平 7

棋落後手，兵家大忌，雖得三路兵，得不償失。應改走車 8 進 1，靈活機動。

10. 俥八進九　馬 3 退 2　　11. 兵九進一　馬 2 進 4

上拐角馬易受攻擊，走馬 2 進 1 較穩健。

12. 傌九進八　卒 1 進 1　　13. 俥二平六！……

平俥攻擊拐角馬，順勢集中子力向黑方空虛的右翼發難，有力之著。

13. …… 　　　　車 8 進 1

似改走馬 4 進 2 稍好。

14. 俥六進三！　馬 4 進 6？

15. 炮五進四　士 6 進 5

16. 炮七進四！　……

紅一著緊一著，俥炮齊鳴，勢如破竹，回味一下，都是拐角馬惹的禍，真是一著不慎滿盤皆輸。

16. …… 　　　　將 5 平 6

17. 炮五平四！　馬 6 退 5

紅平炮照將，妙著！黑退馬「將窩」無奈，如改走將 6 平 5，則俥六進一！黑要丟車，紅勝。

18. 俥六退三　馬 7 進 6　　19. 俥六平四　士 5 進 4

20. 兵五進一！　馬 6 進 4　　21. 炮七平六！　……

平炮叫殺，擊中要害！構成俥雙炮殺勢。

21. …… 　　　　馬 4 退 5　　22. 俥四退一　卒 1 進 1

23. 傌八進七　包 8 退 1　　24. 炮四平一　車 8 平 6

25. 炮六進三！

以下黑必走後馬進 6，傌七進五，士 4 退 5，炮六退一，打死黑車，紅勝。

## 19. 輪番調運勢爭先

圖 5-19，是 1998 年 3 月浙江與河北兩位特級大師以中炮巡河炮進七兵對屏風馬進 7 卒左象戰至第 11 回合時的形

第五章　實戰中局技巧

373

勢，枰面上看似風平浪靜，實則暗流湧動。

現輪紅方走子，且看他們如何表演：

12. 俥一平二　包8進4

紅似可改走俥一進一，被黑包過河封俥，總感不舒服。

13. 俥七平八　包2進4

黑現已雙包封住紅雙俥，有力著法。縮小紅方子力活動空間，加之雙馬活躍，紅局面已不樂觀。

14. 俥二進一　車2進4　　15. 俥二平七　士6進5

補士準備調運8路車占脅道，靜中有動的好棋。如急於走馬4進6，則炮七平四，車2平4，俥八進二，車4平6，炮五平九！調整佈置線兼攻黑空虛右翼，黑不利。

16. 炮五平九　車8平6

紅方不易走炮五平六打馬，則馬4進6，炮七平四，車2平4，俥八進二，紅方右偶和炮被雙捉，將很難應付。

17. 相七進五　馬7進6

黑方開出「貼身車」後，躍出7路馬逼兌紅方「先鋒偶」，打掉紅方河沿線上的「橋頭堡」，是巧妙有力的運子構思和爭先奪勢的有力手段。

18. 偶六進四　車6進4

19. 兵三進一　卒7進1

20. 相五進三　馬4進3

紅方這時若不兌三路兵活偶而改走炮九平六，則馬4進5，

黑　方

紅方

圖 5-19

傌三進五，包8平5，仕六進五，包5平9後淨多兩卒且子力活躍，紅子力龜縮，活動空間很小，亦難支撐。

21. 炮九平七 ……

炮扛馬腿防傌被捉，只有如此。若逃傌則黑車2平3去炮，紅傌不敢吃2路包，因黑有馬3進5打傌臥槽的凶招。

21. ……　　　　車6進3！

著法緊湊兇狠，紅已很難應付。

22. 傌七平二 ……

欲兌子減緩壓力。如改走相三退五打車，則包2平5，仕六進五，車2進3，傌七平八，車6平7，後炮平三，馬3進2，黑得子勝。

22. ……　　　　包8平7　23. 仕四進五　車6平7

24. 相三進五　　包2平5

紅見大勢已去，放棄續弈認輸。

## 20. 傌掛角一招制勝

圖5-20，是選自1997年全國象棋個人賽江蘇王斌與張申宏的實戰中局。枰面上紅缺士少兵，黑方釣魚馬、沉底包、霸王車加之卒過河助陣，乍看紅方局勢已危，但紅借先行之利突發妙手：

1. 傌六進四！　士4進5

紅傌掛角雙重威脅，巧手！黑如車6進1，則傌六進六，將

黑　方

紅　方

圖5-20

第五章 實戰中局技巧

5進1，俥三平六，將5平6（如改走象5退7，後俥進二，將5進1，前俥平五，士6進5，俥六退一殺），後俥進二，士6進5，前俥平五勝。

2. 俥三平七　馬3退2　　3. 俥七進一　車8進2

黑進兩步車十分無奈，防紅俥六進五塞象眼絕殺。

4. 傌四退二　卒6平5　　5. 傌二進三！……

棄傌陷車，妙手！黑輸棋已成定論。

5. ……　　　車6平7　　6. 俥六進五！

黑雖棄車努力堅持，但紅上一招貼馬纏住黑脅車，得以搶先成殺。

## 21. 環繞攻擊破缺口

圖5-21，是1997年第四屆「嘉豐房地產杯」王位賽分組預賽第3輪河北與火車頭的兩位特級大師以中炮進三兵橫俥對反宮馬橫車交手第10回合時的盤面，枰面上黑雖過河一卒，但車包脫根，中卒暴露在紅的炮口之下，且看紅方如何占先行之利搶先發難：

11. 俥四進　三卒7進1　　12. 俥四平七　車2平3

紅方自牽黑無根車包起，就制定了猛攻黑薄弱右翼的計謀，現置黑7卒不吃，貫徹「兵貴神速」的攻擊戰略，繼續對黑右翼發難。黑車2平3屬無奈之著，如改包3平4，則俥八進六，卒7進1，傌三退五，紅占優，又如改走包3退2，則炮五進四，包3平4，俥七平三去卒亦紅優。

13. 仕六進五　包2退2

紅補仕稍緩，可走炮五進四，以下馬8進7，炮五退一，馬7進5，相七進五，優勢更加明顯。

14. 俥八進七　馬 8 進 7

黑棄包緩和紅攻勢屬於無奈，也是頑強抵抗的著法，如包 3 進 2，則炮五進四，將 5 平 4，俥七平三，黑全面受制，已很難應付。

15. 俥七進三　車 3 進 2　16. 俥八平七　卒 7 進 1
17. 傌三退二　包 2 進 4　18. 傌九進七　包 2 平 7
19. 相三進一　車 9 平 8　20. 傌七進六　……

棄子爭先，選擇明智，以下進傌窺臥槽紅很難辦，若戀子走傌二進四，則攻速減慢，黑可繼續糾纏。

20. ……　　　馬 7 進 6　21. 傌六進八　包 7 退 3
22. 炮五進四　將 5 平 4　23. 俥七退四　士 5 進 4
24. 兵五進一　車 8 進 8

紅衝中兵好棋，繼續棄子爭先，黑不吃紅傌也難以防守。

25. 兵五進一　馬 6 退 7
26. 炮五平六　將 4 平 5
27. 傌八進六　將 5 進 1
28. 炮八平三　……

強行欺炮妙著，可順手牽掉黑 7 路卒。勝勢不可動搖。

28. ……　　　包 7 平 6
29. 炮三進三　車 8 退 8
30. 炮三退六　車 8 進 5
31. 炮三平五　包 6 平 9
32. 傌六進七　將 5 退 1
33. 傌七退六　將 5 進 1

黑　方

紅方

圖 5-21

第五章　實戰中局技巧

377

34. 傌六進七　將 5 退 1　　35. 傌七退八　車 8 退 3
36. 兵五平六　將 5 平 4　　37. 俥七進四　士 6 進 5
38. 俥七平五

紅方從黑右翼突擊打破缺口，中局施展環繞攻擊技巧，終於獲勝。

## 22. 雙炮聯攻妙手贏

圖 5-22，是 1996 年全國象棋個人賽陳寒峰對袁洪梁戰至第 9 回合時的形勢，雙方以五七炮對屏風馬佈陣，枰面上紅欲先手兌車又怕丟相，現輪紅走棋，且看紅方如何用兵：

10. 相七進九　車 2 進 7　　11. 炮五平八　包 3 進 1
12. 傌八進六　包 3 平 7　　13. 相三進五　馬 3 退 1

由於紅七路炮的牽制，黑既不能平包兌車，也不能躍出雙馬，局勢已顯被動，現退馬想擺脫牽制。如改走馬 3 退 5，則炮八進七，包 8 平 9，俥二平六，馬 5 進 3，炮七進五，包 9 平 3，俥六進五，將 5 進 1，俥六平七，包 3 平 5，俥七退四，黑士象殘缺紅勝勢。

黑　方

紅方

圖 5-22

14. 炮八進　六象 7 進 5

如改走象 3 進 5，則炮八進一，士 4 進 5，炮八平九，包 8 平 9，炮七平八！馬 1 進 2，俥二平八，馬 2 退 4，俥八進三，將 5 平 4，俥八平七構成「子母

炮」殺。

15. 俥二平六　車 8 進 1

漏著造成速敗，如改走卒 3 進 1 只能是多堅持幾個回合而已，試演如下：紅則俥六進四，象 5 進 3，相七進九，包 8 平 9，相七退九，象 3 退 5，傌六進七，象 5 進 3，傌七進六，象 3 退 1，傌六進七，包 9 平 3，炮七進七，士 4 進 5，炮八進一殺。

16. 俥六進四！　紅勝。

## 23 左右逢源鎖勝局

圖 5-23，選自 1996 年第十七屆「五羊杯」冠軍賽，兩位特級大師戰至第 29 回合時的形勢，枰面上紅方兵種齊全並有俥、傌、兵過河侵擾；黑方強子雖是車雙包兵種欠缺，但五卒俱全，有多卒之勢。

紅占先行之利攻擊黑方空虛右翼，突發妙手，請看實戰：

30. 炮六平八　包 4 平 2

平炮要抽將，引離黑脅包，要著！如紅傌直接臥槽，則包 4 退 4，俥七平六，包 9 退 1，俥六進一，士 4 進 5，黑先棄後取得以鬆透。

31. 傌六進七　將 5 進 1

32. 俥七平八！……

捉包逼離 2 路線，暗伏挪動八路俥後的傌後炮殺。好次序。

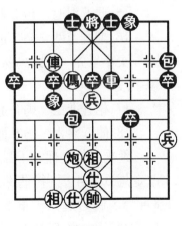

黑　方

紅方

圖 5-23

第五章　實戰中局技巧

32. ……　　　包 2 平 4

黑如車 6 進 2 保包，則相五進七阻隔。黑不能車吃紅相，因紅有俥七退六抽車的棋。

33. 俥八平三　　包 4 退 4　　34. 兵五進一！　車 6 退 2

黑如改走車 6 平 5 去兵，則俥三進一；若包 4 平 7，炮八進六殺；若將 5 退 1，俥三平六得包。

35. 炮八進七！

沉底炮斷黑將退路，以下再俥七退六紅勝定。

## 24. 四子歸邊一局棋

圖 5-24，是 1996 年全國象棋個人賽四川與農協的兩位大師由五九炮過河俥炮打中兵對屏風馬平包兌車戰至第 14 回合演變而成。枰面上感覺黑各子占位俱佳，紅僅一俥過河，右翼空虛。現該紅方走子，且看實戰：

15. 俥五退七　包 2 退 1

16. 炮九進四　卒 7 進 1！

棄卒爭先，伏躍馬踩俥的攻擊手段。

17. 相五進三　馬 8 進 6

18. 俥五平六　馬 6 進 7

進馬打相，促三子歸邊。如改走馬 6 進 4，則後俥進六，車 8 平 5，俥七進六，車 5 進 4，仕六進五，車 5 退 1，帥五平六，紅勢豁然開朗。

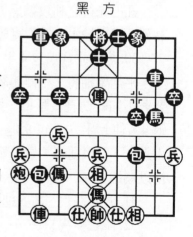

黑　方

紅方

圖 5-24

19. 相三退五　　車 8 平 1　　20. 俥六平三　　車 2 進 2

21. 炮九退二？　……

這兩個回合的交手，明顯紅虧。此著退炮欠佳，應改走兵五進一驅炮趕馬，尚有一番糾纏。

21. ……　　　　車 2 平 6　　22. 仕六進五　　車 6 進 6

23. 相三進一　　車 1 平 8！

平車好棋！紅右翼底線漏風，形勢危矣！

24. 兵五進一　　車 8 進 7　　25. 帥五平六　　馬 7 進 5

26. 帥六進一　　包 7 進 2　　27. 仕四進五　　包 2 平 8！

平包伏車 6 平 5 殺仕的殺著，妙！正合棋諺「四子歸邊一局棋」。

28. 帥六進一　　包 8 進 1　　29. 仕五進四　　車 6 平 3

黑勝。

## 25. 獨闖蹊徑炮定音

圖 5-25，是 1995 年全國象棋個人賽河北與北京兩大師以中炮對屏風馬佈陣弈至第 14 回合形成的盤面，中局伊始已成劍拔弩張之勢，枰面上紅掠一象，黑車捉俥，紅俥捉包，一場殊死之戰已在所難免，現輪紅方走子，請看實戰：

15. 炮五平二！　車 3 進 1

紅平炮獨闖蹊徑，既威脅黑左翼，又能援相鞏固中路，適時的好棋，黑吃馬也是箭在弦上不得不發。

16. 相三進五　　車 3 退 1

17. 炮二進一　　車 3 進 1

紅升炮打車精巧！良好的次序，逼迫黑車低頭，爭取攻擊速度。黑車不宜車 3 平 7 吃兵，否則紅炮二進六，將 5 進

1，俥三平一先手吃炮叫殺，黑不利。

18. 俥三平一　卒 3 進 1

黑挺卒活馬希望明車是當務之急。不宜走馬 8 退 6，否則紅仕五進四，包 5 進 3，相五進三，車 3 進 2，帥五進一，車 3 退 1，帥五退一，車 3 平 8，傌二進四，車 8 平 6，俥一平七去馬，紅多子勝定。

19. 炮二進六　士 6 進 5
20. 俥一進二　車 3 進 1

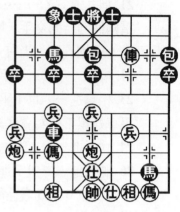

紅方

圖 5-25

紅二路炮連發妙手一錘定音。現進俥既能「剝皮」又可叫抽，必得一子，勝券在握。

| 21. 炮二退二　士 5 退 6 | 22. 炮二平七　馬 8 退 7 |
| 23. 俥一退三　車 3 平 4 | 24. 俥一平五　馬 7 進 5 |
| 25. 兵七進一　馬 5 退 6 | 26. 俥五平四　馬 6 進 8 |
| 27. 傌二進四　士 4 進 5 | 28. 兵七進一　車 4 退 4 |
| 29. 炮九平五　包 5 平 9 | 30. 俥四平一　包 9 平 7 |
| 31. 俥一平三　包 7 平 9 | 32. 炮七平二 |

紅平炮叫殺，黑見紅得子得勢，遂認負。

## 26. 龍駒一退伏殺機

圖 5-26，是 1995 年香港棋王賽趙汝權對黃福由五九炮過河俥對屏風馬平包兌俥弈至第 18 回合時的形勢。黑方抓住紅方窩心傌的弱點，占有先走之利，突施妙手，且看實

象棋實戰技法

382

戰：

18. ……　　　馬 3 退 4

黑馬一退伏殺機，暢通 2 路包，準備平 6 路悶殺。

19. 傌六進四？　……

進傌過河雖有所察覺，但算度不深，導致丟俥，為失敗之根源。

19. ……　　　包 2 平 6 ！

仍可平包棄車閃擊，妙！暗伏殺機，奠定勝局。

20. 傌五進四　……

上傌解殺，丟俥已是無奈。如改走俥八進三去俥，則馬 6 進 5 ！傌五進七，馬 5 進 3，帥五進一，俥六進一殺，黑方速勝。

20. ……　　　車 2 進 3　　21. 俥二退二　馬 6 進 4

22. 炮九平六　車 2 進 5 ！

進車捉炮，緊著！如誤走車 6 退 1，則傌四進二！黑要丟車，紅優。

23. 仕六進五　車 6 平 3 ！

24. 炮三退三　車 3 進 2

25. 炮六退一　包 6 進 4

26. 俥二平四　後馬進 5

27. 傌四進六　馬 4 進 3

28. 炮三平七　車 3 退 1

形成紅方俥傌炮四兵單缺相對雙車馬四卒士象全的局面。黑方多子勝定，餘略。

黑　方

紅方

圖 5-26

## 27. 退炮妙兌顯真功

圖 5-27，是 1994 年「高科杯」全國象棋邀請賽在哈爾濱舉行時趙國榮與徐天紅由中炮橫俥七路傌對屏風馬右包過河交手至第 29 回合時的中局形勢。枰面上黑雖丟一子，但雙卒過河並牢控紅邊傌活動，紅欲取勝尚費周折。現該紅方走子，且看紅如何把握機會：

30. 炮二退一　車 3 退 4　　31. 炮二進五　……

紅炮積極進取，伏擺中路伺機躍出邊馬助戰。

31. ……　　　　士 5 退 4　　32. 俥九平五　車 3 進 4

33. 炮二退五　車 3 退 2　　34. 炮二進八　將 5 進 1

紅沉炮叫吃中象展開攻勢，黑只能上將保象，如改走車 3 進 2，則俥五進一，士 4 進 5，俥五退四，車 3 平 1，仕五進六，車 1 平 8，俥五進五，將 5 平 4，俥五退四，車 8 退 7，俥五平三，黑車仍不敢吃炮，紅多雙兵，勝勢。

35. 俥五退　二卒 7 進 1

36. 炮二退三　將 5 退 1

黑如改卒 5 平 6，則炮二平五，象 5 進 7，相三進五，紅勢鞏固，並伏硬上傌九進八再閃炮於九路抽吃黑包的棋。

37. 炮二平五　士 4 進 5

38. 俥五平八　……

紅如改走炮五退三，則卒 7

黑　方

紅方

圖 5-27

象棋實戰技法

平 6，炮五退一，車 3 進 2，紅逃傌則黑車吃相叫殺兼抽吃，紅方難以把握。

| | |
|---|---|
| 38.…… 　　將 5 平 4 | 39. 傌八平六 　將 4 平 5 |
| 40. 傌六平八 　將 5 平 4 | 41. 傌八退一 　卒 5 平 4 |
| 42. 炮五退三！ 車 3 平 2 | |

退炮妙手兌車，獲勝關鍵。

| | |
|---|---|
| 43. 炮五平八 　卒 7 進 1 | 44. 炮八退一 　包 1 退 4 |
| 45. 相三進五 | |

形成紅必勝殘局，黑認負。

## 28. 強行突破搗黃龍

　　圖 5-28，是選自 1994 年郴州全國象棋個人賽兩選手實戰的中局形勢，雙方交手 19 個回合，枰面上紅方雖少一子，但中路攻勢強勁，雙傌佔領兩脅要道，如何挾先行之利，痛下殺手？請看實戰：

　　20. 炮七進三！ 包 7 平 3

　　紅強行打卒，技驚四座，棄炮引離攻勢洶湧澎湃，黑也只有接受棄子。

　　21. 傌五進三 　包 3 退 3

　　22. 傌四平五！ ……

　　紅利用雙將「花心採蜜」，黑已門戶洞開，九宮告急！

　　22.…… 　　將 5 平 6

　　23. 傌五進一 　將 6 進 1

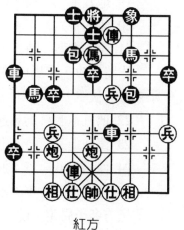

黑　方

紅方

圖 5-28

24. 俥六進六　車 1 平 4　　25. 俥六平三　馬 2 進 3

黑如改車 6 退 2 吃兵，則紅仕六進五，以下難擋炮五平四照將及雙俥殺勢。

26. 俥三平四！　將 6 進 1　　27. 俥五平四　包 3 平 6

28. 傌三退二　悶殺，紅勝。

## 29. 車馬臨門攻破門

圖 5-29，是 1993 年全國象棋團體賽深圳與四川兩選手以中炮過河俥對屏風馬左馬盤河弈至第 17 回合的中局形勢，枰面上紅炮鎮中，俥占脅道，八路俥緊拉黑無根車包，乍看優勢明顯，但黑方抓住紅窩心傌展開攻擊，該紅走子，且看實戰：

18. 俥八退三　……

紅退俥準備跳出窩心傌，消除自身缺陷。

18. ……　　　車 2 平 4

19. 炮五平六　後車進 3

20. 俥四平六　車 4 退 5

21. 俥八進四　將 5 平 4！

出將助攻，車馬成勢，為謀子寫下「伏筆」。

22. 傌五進七　馬 8 進 6！

23. 俥八進二　將 4 進 1

24. 俥八退八　車 4 進 4！

25. 仕四進五　車 4 平 3

黑方多子勝定，餘著從略。

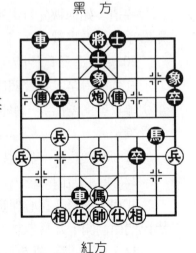

黑　方

紅　方

圖 5-29

## 30.凶穩結合破敵城

圖 5-30,是 1993 年第四屆全國象棋「棋王賽」挑戰權賽第 3 輪吉林與湖北兩位大師以進傌局對仙人指路廝殺成的中局形勢。枰面上:雙方強子均等,黑雖殘象但過河卒逼近九宮;紅中路攻勢猛烈,傌路活躍。且看紅先手如何運子破陣:

1.俥五平二! ……

紅平俥右翼沉底做殺,兇悍!逼黑車退守。

1.…… 車 9 退 3　　2.傌七進八!　車 4 進 6

紅方進傌助攻,著法雄勁;黑車塞相眼以求對攻。似可改走馬 4 進 2,暗伏車 4 進 1 兌俥,以減輕壓力鬆透局勢。

3.傌八進六　馬 4 進 3

4.相五退三　……

攻不忘守,著法老練!如貪吃馬走俥四平七,則黑車 9 進 9!仕五退四,車 9 平 6!帥五平四,車 4 進 1 吃士絕殺,黑方速勝。

4.……　　　車 9 進 9

5.俥二進四　……

黑進車一搏,劣著,急於求成,導致敗勢。可改走車 4 平 3 保馬護象,俟機反撲。

5.……　　　車 9 平 7

6.仕五退四　車 7 平 6

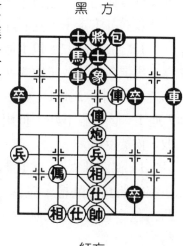

黑 方

紅方

圖 5-30

7. 俥四退六　卒 7 平 6　　8. 傌六進五！馬 3 退 5

紅棄傌踩象，置四路俥而不顧，凶著！紅勝局已成。黑退馬吃傌無奈，如誤走卒 6 進 1 去俥，則帥五平四鐵門栓殺，紅勝。

9. 仕六進五　……

是上一手棄傌殺象的繼續，著法精妙，耐人尋味！至此，紅已勝定。

9. ……　　車 4 退 4　　10. 俥四進一　車 4 平 5

11. 俥四進七

黑見大勢已去：車馬包雙卒不得動彈，遂認負。

## 31. 拔寨攻城馬奔襲

圖 5–31，是 1992 年全國女子象棋個人賽湖北與寧波兩位選手戰至第 11 回合時的形勢。枰面上紅方陣形協調以右傌盤河雙俥占脅，黑方雖多兩卒但陣式呆板。

現該紅方走子，且看紅如何運子破陣：

12. 傌二進四！包 1 退 2

黑退包似可改走象 3 進 5 騰出車位防紅馬臥槽，紅如炮八進三，則卒 3 進 1，傌四進五，包 2 平 5，炮八平三，卒 7 進 1，形勢雖不好，但阻止紅傌臥槽的攻勢，不至於速敗，俟機反撲。

13. 傌四進六！車 1 進 1　　14. 俥五平七　包 1 平 3

紅傌直奔臥槽，兇悍！黑如改走卒 3 進 1，則俥七平四，包 2 退 2，炮二進六，馬 9 退 7，傌六進五，紅方勝勢。

15. 炮八進三！卒 5 進 1

黑如改走車 7 進 2，將與續
譜殊途同歸。

16. 炮二進六！　馬 9 退 7
17. 俥七平四　　馬 3 進 5
18. 傌六進五！……

犀利入局，黑將不可收拾。

18. ……　　　士 6 進 5
19. 炮二進一　　士 5 退 6
20. 前俥進五　　將 5 進 1
21. 炮二退一

黑見難挽敗局，遂認負。

## 32. 中圈套城下簽盟

圖 5-32，是 1992 年全國象棋團體賽西安與四川兩選手
由五七炮對屏風馬戰至第 11 回合時的形勢，枰面上雙方佈
陣堂堂正正，河沿都設重兵把守，嚴陣以待，瞬間顯得風平
浪靜。現輪紅方走棋，如何開拓局面？請看實戰：

12. 兵三進一　卒 7 進 1

紅似可先走炮七平二逼退黑盤河馬後再伺機挺兵兌卒活
傌。

13. 俥八平三　車 8 進 3

黑進車生根，巧手。為以下棄象設計埋下伏筆。

14. 炮七平三　車 2 平 4

紅平炮準備以俥殺象得實惠。黑出「貼身車」將計就計
誘敵進入圈套。

15. 俥三進五　包 8 平 7！

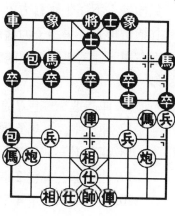

紅方

圖 5-31

紅吃象自投陷阱。黑平包強兌極妙！不僅化解對方攻勢，而且搶位得先，集結子力猛攻紅空虛左翼，此著堪稱把握勝機之傑作。

16. 俥二進三　包 7 進 4
17. 俥三平二　馬 6 退 8
18. 俥二退三　包 7 平 1
19. 仕四進五　包 2 進 5
20. 炮五平六　車 4 平 2
21. 俥二退二　車 2 進 7
22. 相三進五　馬 3 進 2

黑調動車馬和雙包，頻頻攻擊，氣勢磅礴。

23. 傌三進四　馬 2 進 3　　24. 傌四進三　象 5 退 7
25. 炮六進二　馬 3 進 5　　26. 炮六平三　士 5 進 6
27. 炮三進五　士 6 進 5　　28. 炮三平一　包 1 進 1

紅方面臨劣勢，積極組織兵力，拼命反撲；黑方成竹在胸，算定有驚無險，現進包叫殺，兵貴神速。

29. 俥二進五　士 5 退 6　　30. 俥二退一　士 6 進 5
31. 俥二進一　士 5 退 6　　32. 俥二退四　士 6 進 5

紅退俥騎河，意欲吃卒保相，導致速敗。應改走俥二退六，則士 6 進 5，帥五平四，尚可糾纏。

33. 俥二平七　馬 5 進 7　　34. 帥五平四　包 2 平 4
35. 帥四進一　包 4 平 9

黑包忽轉向紅右翼，招法靈活，運子巧妙，為以下逼蔽

紅俥、消除反撲夢想埋下「伏筆」。

　　36.俥七平二　包9退1　　37.俥二退四　車2平8！

　　38.俥二平一　包1退1　　39.傌九退七　馬7退8

　　40.傌三進一　車8平6

　　入局階段黑四個大子運用自如，構思與殺法十分精彩，令紅防不勝防。黑勝。

## 33. 一步之遙萬重山

　　圖5-33，是1991年全國象棋團體賽武漢與廣東兩隊選手戰至第27回合時的中局形勢。這局棋黑方連續棄包、棄馬奮力搏殺，紅方藩籬盡拆，雖多一子，但黑方車馬單缺士防禦力量較強，雙方尚有四兵卒，糾纏下去紅有風險。

　　現輪紅方走子，紅當機立斷，大打出手，請看實戰：

　　28.炮五進六　……

棄炮急攻換黑士象，戰略可取。戰術穩點可走兵七進一，車3退5，俥八平六，馬7進8，傌五退三，車3平5，形成紅方多子、黑仍有反擊機會的另具攻守的局面。

黑　方

　　28.……　　　　象3進5

　　29.俥八進六　士5退4

　　30.俥八平六　將5進1

　　31.俥六退一　將5退1

　　32.俥六退一　將5進1

　　33.傌五進六　馬7進6

紅方

圖5-33

雙方咬得很緊。重複著法省略。

34. 傌六進四　將 5 平 6　　35. 俥六平五　車 3 退 3！

退車好棋伏有殺著，另含有將軍兌俥要謀和的假象。

36. 兵七進一？　……

隨手棋，天大漏著。應走帥六平五，黑方如接走馬 6 進 5 叫殺，則傌四進二，將 6 退 1，俥五平四，將 6 平 5，兵七進一，紅方勝定；又如車 3 平 5 將軍逼兌俥，則俥五退四，馬 6 進 5，兵七進一，將 6 退 1，傌四進二，卒 7 進 1，兵三進一，馬 5 退 7，傌二退三，馬 7 進 9，傌三進一，紅方多兵亦勝定。

36. ……　　　　馬 6 進 5（黑勝）

## 34. 咬定黑車不放鬆

圖 5-34，是 1991 年全國象棋團體賽第 4 輪河北與黑龍江女隊兩選手弈至第 9 回合時的形勢，雙方由中炮橫俥七路馬對屏風馬進 7 卒演變而成。枰面上兩方各有一俥（車）過河，乍看局勢風平浪靜，紅占先行之利，突發妙手，請看實戰：

8. 炮五平七！　卒 7 進 1？

紅卸炮設下陷阱，妙手！黑挺 7 卒過河，正中紅方圈套。此著如改走車 7 退 1，則俥一平六，暗伏相三進五飛死車黑不行；只有走車 8 平 7 逃車是唯一出路。

11. 炮七進一！　車 7 進 1　　12. 相三進五　車 7 退 1

13. 炮七平三　卒 7 進 1　　14. 炮九平七　象 3 進 5

15. 俥一平三　馬 7 進 8　　16. 傌六進四　卒 5 進 1

17. 俥八平七　　……

紅方迫使黑車換雙後，雙俥
傌炮四強子分別搶佔了戰略要
點，黑方忙於招架，被動應付。

17. ……　　　包2進7

黑包沉底似不如走包2進4
較為有力。

18. 傌四進二　　包9平8

19. 俥三平六！　馬3退4

黑逃馬必然，如改走馬3退
1，則俥六進七，馬1進2，炮
七平八！車2平1，炮八進二，
紅勝勢。

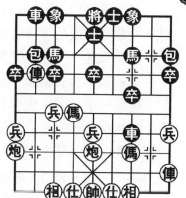

黑　方

紅方

圖 5-34

20. 俥六進七　車2進2　　21. 俥七進一　車2進1

22. 俥七退一　車2退1　　23. 俥七進三！……

暗伏俥七平六！士5退4，傌二進四！掛角馬殺。

23. ……　　　象5進3　　24. 兵七進一　馬8退6

25. 俥七退二！　車2進5　　26. 兵七平六　象7進5

27. 俥七平五！！（絕殺，紅勝）

黑方第26回合不走象7進5，還有三種應法試演如
下：

①包8平5，則紅俥七平五！！

②包8平4，則俥七平六！車2平3，後俥平四。

③車2退7，則俥七平四。均為紅方獲勝。

## 35. 勇棄寶馬演佳局

圖5-35，是1990年全國象棋個人賽河北與湖北兩位大

師由仙人指路對卒底炮對壘至第4回合時的形勢。

布圖5–35局伊始紅即棄馬搶攻，挑起戰端，其入局明快，行棋細膩靈巧，請看實戰：

5.兵七進一　包3進5

紅挺兵棄傌有膽識！黑方吃傌也是箭在弦上不得不發。

6.俥一平二　車9進1

升車保包，劣著，以後完全進入紅棋步調，棄傌的功效立竿見影。可改走：包3平7，則紅炮八平三，車9進1，炮五進四，士4進5，炮五退二，卒9進1，俥九平八，馬2進3，兵七進一，以下黑可車1平2兌俥或馬3進5盤頭而出，雖受攻擊，但畢竟多一子，可以糾纏，伺機反撲。

　7.炮八進二　卒9進1　　8.炮五進四　士6進5

　9.炮八平九　馬2進1　　10.俥二進六　馬8進7

11.炮五退一　卒7進1

12.俥九進二　包3退1

13.俥九平四　……

紅升俥捉包順勢右移控制脅道將門，好棋！此時黑雙車閉塞、左翼車馬包三子擁擠呆板，各子渙散無力，局勢已危在旦夕。

13.……　　　包3平7

14.俥四進六　卒1進1

黑方棄還一子已是無奈，藉以改變逆境。如改走卒7進1，紅俥四平二捉死黑包，仍然受

黑　方

紅方

圖5–35

制。

15. 炮五平九　車 1 平 3　　16. 後炮進三　車 3 進 4

17. 後炮退一　車 3 進 5

黑車憑吐還一子而得以順利開出，卻難阻紅炮的進攻，此時如不吃底相而走卒 7 進 1，則紅後炮平五，包 8 退 2，仕四進五，車 9 進 1，俥二進一，紅局面大優。

18. 後炮平五　車 3 退 7　　19. 炮九進二　車 3 退 2

20. 炮九退二　卒 7 進 1

黑衝卒出於無奈，因不能長捉紅炮。如改走包 8 退 2，則仕四進五，紅依然是勝勢。

21. 炮九平三　包 7 退 4　　22. 俥二平四　包 8 退 2

23. 前俥平三

至此，黑已無力回天，遂認負。

## 36. 平炮打馬釀後患

圖 5-36，是 1990 年全國象棋個人賽遼寧與上海兩位特級大師由中炮對鴛鴦包交手至第 16 回合時的形勢，枰面上紅方針對黑方的薄弱環節向中路展開攻勢和右翼施加壓力，黑方反架窩心包頑強抵抗。

現輪紅方走子，且看雙方如何運作：

17. 傌五進七　包 5 進 2

紅現在各子占位極佳，具有很大空間優勢，對黑已構成極大威脅，明顯占優。

10. 炮五平七　……

平炮打馬釀後患！是造成敗局的主要根源。紅方的大好局面一招斷送，殊為可惜。

18. ……　　　象 5 進 3

飛象妙手解圍！至此黑方反先占優。

11. 傌七退六　象 3 退 1

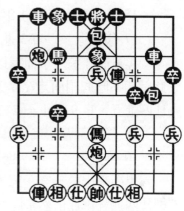

紅方退傌不如改走炮七平二打車，則黑車 2 進 9，俥四平二，包 8 退 2，俥二進一，馬 3 進 4，俥二平六，馬 4 進 6，選擇破釜沉舟，尚有一線生機。

20. 炮八平二　車 2 進 9
21. 炮二進二　將 5 進 1
22. 傌六進四　車 2 退 5
23. 炮七平四　將 5 平 4
24. 帥五進一　……

軟著，似可走炮二退三兌包，黑包 5 退 1，俥四平六，將 4 平 5，俥六平七，雖仍處下風，但可堅持。

24. ……　　　車 2 進 4　　25. 帥五退一　車 2 平 4
26. 炮四平六　卒 7 進 1　　27. 炮二退三　包 5 退 1
28. 俥四進二　……

如改走俥四平六，則將 4 平 5，傌四進三，馬 3 進 2，俥六退三，卒 7 進 1，紅仍然受制難走。

28. ……　　　士 4 進 5　　29. 俥四退三　馬 3 進 5
30. 仕四進五　馬 5 進 7　　31. 帥五平四　包 8 平 6
32. 傌四進六　包 6 平 4　　33. 傌六進四　車 4 退 1

黑果斷棄車啃炮，減少變化，多子多兵，穩勝。

34. 仕五進六　包 5 平 6　　35. 傌四進五　卒 7 平 6

36. 帥四平五　馬7退5　　37. 炮二平九　將4進1

　　紅炮平邊吃卒漏著，如改走傌五退七，少子少兵也難免一敗。現黑進將捉死紅傌，淨多二子，紅已無法頑抗，遂認負。

## 37. 中炮照將定勝局

　　圖5-37，是1989年第二屆象棋棋王挑戰賽河北李來群對上海胡榮華第1輪決戰，雙方由順炮直俥對緩開車過河包的典型局例交手，戰至第16回合時的形勢。枰面上紅黑強弱子力完全相等，黑馬正捉紅俥，紅集雙俥傌炮於黑左翼，現該紅走子，決戰的結果如何？請看實戰：

　　17. 俥三進一　……

　　進俥巡河，良好的等著，如急於俥三平四，則馬6進4，俥四進五，車2進4，黑方局勢得到緩解。

　　17. ……　　　　車3平4

　　黑車平脅道，必走之著。如誤走包5平6，則俥二進六後黑方盤河受攻較難應付。

　　18. 俥三平四　馬6進4

　　19. 俥二進九　……

　　紅方沉底俥捉象，妙手！攻到了點子上，已大佔優勢。

　　19. ……　　　　車2進4

　　20. 俥二平三　士4進5

　　21. 俥三退三　車4退1

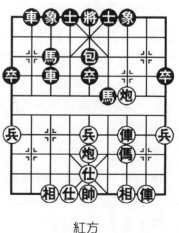

黑　方

紅方

圖5-37

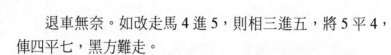

退車無奈。如改走馬 4 進 5，則相三進五，將 5 平 4，
俥四平七，黑方難走。

22. 炮三退一　馬 4 進 2　　23. 俥四平七　將 5 平 4
24. 俥七退一　象 3 進 1　　25. 俥三平五　包 5 平 7
26. 俥五平七　車 2 平 3　　27. 炮五平六　將 4 平 5
28. 炮三平五　……

以上紅方緊握先手攻中待守，現平炮照將奠定了勝局！

28. ……　　　　包 7 平 5　　29. 後俥進二　象 1 進 3
30. 傌三進二　馬 2 進 4　　31. 仕五進六　車 4 進 3
32. 帥五平四　馬 3 退 1　　33. 俥七平九　馬 1 退 3
34. 俥九進三　車 4 退 5　　35. 傌二進一（紅勝）

## 38. 棄傌搏象穩中狠

圖 5-38，是 1989 年全國象棋個人賽上海胡榮華與河北
劉殿中由中炮過河俥對屏風馬左象橫車佈陣對壘形成的中盤
局面。黑已給紅反扣上「鐵帽子」，車控脅道帥門並正捉紅
傌，且多中卒。紅方稍有不慎，即有失子危險，然而紅借先
行之利，棄傌搏象，妙手迭出，請看實戰：

1. 傌六進五！　車 4 退 4

棄傌搏象精妙，由此控制全局。如改走傌七進五，則黑
象 5 進 3，炮五進三（若俥九平六兌車，則車 4 平 2，炮八
平九，前包進 3，俥六平五，馬 1 進 2！紅將失子，黑
優），卒 5 進 1，傌五進四，車 4 退 2，俥三進一，車 7 進
2，傌四進三，車 4 退 2，傌三進五，士 6 進 5，俥九平八，
馬 1 進 3，炮八退二，車 4 退 1，黑方多卒佔先。

2. 傌七進八　馬 1 進 3

3.炮八平九　包5退2

正著。如誤走車4平5，則俥九平六，暗伏俥八進七踩卒後捉中車兼窺臥槽的凶著，黑方更加難以應付。

4.炮五進五　車4平5

5.俥九平六　包5平7

黑平包打俥正著，如急走車5平6則俥八進九，包5平7，俥九進七，車6平3（若走士6進5，則俥七進六，車6平1，俥三進一，車1退2，俥六退七，紅得回一子占優），俥六進

黑　方

紅方

圖 5-38

七，將5進1，俥六平五，將5平4，俥三平四，紅亦勝勢。

6.俥三平四　馬7進8

黑進外脅馬給5路車讓出通道，必走之著。若錯走士6進5，則紅俥八進七捉車，黑難應付。

7.俥八進七　車5退1　　8.俥四平三！　車5平1

紅平俥牽住黑車包，是穩中帶狠的好棋！黑中車平邊趕炮屬無奈，如改走包7進1，則兵七進一，車5平1，俥七進五，將5進1，俥五進七，車1平3，俥六進七，象3進5，兵七進一，車3退1，俥六平七，象5退3，兵七進一。至此，紅雖少一俥，但黑士象殘缺，車馬包受制，紅兵又逼近九宮，勝勢更濃。

9.俥七進五　馬8退9　　10.俥五進六！……

進傌踩士，極妙！紅已穩操勝券。如急於逃俥走俥三進一，士6進5，俥三平一，包7平6，傌五退七，包6進1，傌七進五，包6退1，雙方不變作和。

10. ……　　　車1退1　　11. 傌六退七！　象3進5

12. 俥三平五　　包7平5　　13. 俥五平六！　包5平3

14. 帥五平六！　士6進5　　15. 前俥進二！　……

紅聯俥，出帥成「三把手」殺勢，現又進俥捉包、吃中士叫殺，黑方疲於奔命。紅已勝定。

15. ……　　　車7進1　　16. 前俥平七　　車1平3

17. 俥七進一　象5退3

以下紅有傌七進五踩士凶著，黑見無法支撐，遂認負。

## 39. 頭暈目眩亂方寸

圖5-39，是1988年全國象棋團體賽遼寧與火車頭的兩位選手由順炮爭鬥11回合後的中局盤面。枰面上雙方子力相同，乍看風平浪靜，紅沉思後突發強手，請看實戰：

黑　方

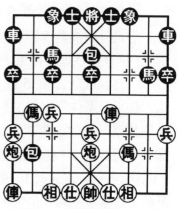

紅方

圖 5-39

11. 傌八進九！　馬3進1

紅方突然馬踏邊卒，揭開棄子強攻的序幕。

12. 炮五進四　包5平7

黑方卸包劣著，是招致速敗的重要原因。

14. 俥九平八　包7進7

15. 仕四進五　車1平2

只得棄還邊馬以遏制紅八路俥進攻勢頭。

16.炮九進四　車9平7　　17.炮九進一！……

重炮叫殺妙著！構思出人意料。

17.……　　　車7進2

只能跟炮。如誤走車2進1，則紅有俥八進二硬吃包的手段，車2平1，俥八平四紅勢銳不可擋，黑速敗。

18.帥五平四　包7平4

紅方出帥助攻洶湧澎湃，黑方棄包是無謂犧牲，亂了方寸。其實黑方應走車2進1，以下多種變化雖均屬紅優，但仍可慢慢下，不致會像實戰垮得那麼快。

19.仕五退六　車2進1　　20.俥四進五　將5進1

21.俥四退一　將5退1　　22.俥四進一　將5進1

23.俥四退一　將5退1　　24.傌三進四　車7進6

似應走車7退2兌俥，堅持糾纏。

25.帥四進一　包2進1　　26.炮五退二　馬8進6

期望紅俥四退三去馬，則車2平4，做最後的反撲。

27.炮九退二

紅退炮做殺，黑已無法應付，遂認負。

## 40. 頓開金鎖走蛟龍

圖5-40，是1988年3月河北與安徽兩位女特級大師戰至第12回合時的中局形勢，枰面上黑邊馬虎視眈眈窺臥槽，且看紅方如何應招：

13.傌三進二　卒3進1

紅進傌逐黑窺臥槽的馬，黑挺卒逐炮，以解邊馬之危，戰鬥進入白熱化。此時紅如接走傌二進三，則卒3進1；又

如接走俥三進一，則馬 9 進 7，
黑均將占上風。

　　14. 炮二平七！……

　　紅棄俥搶攻向黑右翼發難！
入局好手。

　　14. ……　　　車 8 進 5

　　被迫吃俥，否則丟 9 路邊
馬，也是敗勢。

　　15. 炮七進三　士 4 進 5

　　16. 炮八進三　馬 3 退 2

　　17. 俥八進九　……

　　逼黑以馬換炮後，成炮輾丹
沙之勢。

圖 5-40

　　17. ……　　　包 9 平 6　　　18. 俥三進四！……

　　緊著！如急於求成走炮七平四，則士 5 退 4，俥三進四
（炮四平六，象 7 進 9，難有作為），將 5 進 1，對攻之下
黑多一子，局勢不弱。

　　18. ……　　　包 6 退 1　　　19. 炮七平四　士 5 退 4

　　20. 炮四平六　將 5 進 1　　　21. 俥三退七　車 8 進 3

　　黑進車保馬臥槽失算！應改走車 4 平 2 逼兌紅俥。紅若
避兌，利用規則長兌作和；若兌俥，黑 3 路卒渡河脅紅七路
俥，糾纏與機會並存。

　　22. 炮六平三！……

　　好棋！既避免黑車長兌求和，又阻馬臥槽照將成殺。真
是頓開金鎖走蛟龍，紅方勝局已定。

　　22. ……　　　車 8 進 1　　　23. 相五退三　車 4 進 2

24. 炮三退一　包 6 進 1　　25. 炮三平一

黑見大勢已去，遂認負。

## 41. 珠聯璧合成妙殺

圖 5-41，是河北與上海兩位特級大師以中炮對半途列包交手，弈完第 26 回合時的局勢。雙方強子對等，互有攻殺機會，現輪紅方走棋，紅憑藉先手審時度勢，毅然棄俥啃包，請看實戰：

27. 俥二進一！　車 8 進 6

紅突然用俥啃包，技驚四座，黑方無可奈何，只有接受棄子。

28. 俥一進三　象 5 退 7

黑送象旨在擴大黑將活動範圍，其實也於事無補，難免一敗。

29. 俥一平三　將 6 進 1

30. 炮九進二　士 5 進 4

31. 傌八進七　士 4 進 5

32. 傌七退五　士 5 退 6

黑　方

紅方俥傌炮從黑方左、右兩翼成「鉗」形攻勢，珠聯璧合，銳不可擋。

33. 俥三退一　……

紅方如誤走俥三平四，則將 6 平 5，俥四退五，馬 3 進 4，反而丟俥。

33. ……　　　將 6 進 1

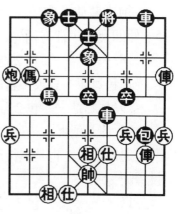
紅方

圖 5-41

34. 傌五進六　　馬 3 退 5　　　35. 俥三平一　……

應徑走俥三平八，再炮九退一，紅方速勝。

35. ……　　　　車 8 退 4

黑方忙中出錯，應走車 6 平 8，尚有反擊機會。

36. 俥一平八　車 8 進 6　　37. 帥五退一　車 8 進 1

38. 帥五進一　士 6 進 5　　39. 炮九退一　象 3 進 5

40. 俥八平五

至此，成絕殺，黑認負。

## 42. 施妙手炮後藏俥

　　圖 5-42，是 1987 年在廣東番禺舉行的全國第六屆運動會中國象棋團體決賽第 2 輪由安徽對河北，雙方以五七炮左直俥右橫俥對反宮馬雙直車交鋒至第 7 回合時的局勢，至此紅方突放「飛刀」，施出妙手，請看實戰如下：

　　28. 俥一平七　……

炮後藏俥，突出妙手。一般均走俥一平四，則士 4 進 5，俥四進三，紅方稍先。

　　8. ……　　　　包 2 進 4

進包封俥，對攻，含靜觀其變之意。

　　9. 兵七進一　包 2 平 3　　10. 俥八進九　包 3 進 2

11. 俥八退九　……

退俥妙手！也是炮後藏俥之精華：迫使黑退包打兵，自投羅網。

11. ……　　　　包 3 退 3

12. 炮五平六　……

卸中炮調陣形，有先手飛相逐包的棋。

12. ……　　　士 4 進 5

13. 炮六進四　車 8 進 4

14. 炮六平三　車 8 平 4

15. 相三進五　車 4 進 3

16. 俥八進二　包 3 平 4

　　如改走包 6 進 5，則俥九退
八，伏撐仕捉雙的著法。

17. 仕六進五　車 4 退 1

18. 兵三進一　……

　　紅兵渡河形勢優越。

18. ……　　　包 4 退 5

　　枰上現在黑無好棋可走，退
包通俥無奈，如改走馬 3 進 4，
則炮三平九，黑兩翼受攻，更難應付。

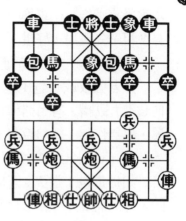

黑　方

紅方

圖 5-42

19. 炮三進三　象 5 退 7　　20. 炮七進五　象 7 進 5

21. 炮七平四　士 5 進 62　　2. 兵三進一　馬 7 退 8

23. 俥八進五

　　至此，進俥捉象，紅已大佔優勢，最後紅勝，餘略。

## 43. 鬧龍宮一氣呵成

　　圖 5-43，是 1986 年 8 月「龍宮杯」賽中北京與甘肅兩
位大師以中炮高左炮對屏風馬左馬盤河對壘至第 22 回合時
的局勢。枰面上雙方子力完全相等，黑置 7 路馬被捉於不
顧，升包瞄紅九路邊相，意在紅方左翼「鬧事」，紅方佔據
先行之利毅然吃馬，算準可先手入局，實戰過程十分精彩：

23. 俥三進一　包 8 平 1　　24. 俥七進四！……

黑方上一手毅然接受棄馬和本著進車啃炮，一車換三子，並算準可率先入局，好棋。

24. ……　　　象 5 進 3

黑若強攻改走包 1 進 2，則傌七進九臥槽，有七路俥掩護左翼，黑無作為，紅勢銳利。

25. 俥三平七　車 2 退 9

如仍走包 1 進 2，則炮五進四，黑若將 5 平 4，俥七進二，「側面虎」殺；又若士 5 進 4，則傌七進五，士 6 進 5，俥七進二「鐵門栓」殺。

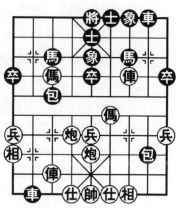

黑　方

紅方

圖 5-43

26. 仕六進五　象 7 進 5　　27. 炮五進四　車 8 進 5

28. 傌七進五！……

棄傌搏象，洞開黑方門戶，加快獲勝速度。

28. ……　　　象 3 退 5　　29. 俥七平五　車 2 進 9

30. 仕五退六　車 8 退 2

丟車已成必然，無可奈何。

31. 俥五平八　車 8 平 5　　32. 俥八退七　車 5 進 3

33. 仕六進五

至此，紅多子占勢，勝定。

## 44. 乘虛插入如破竹

圖 5-44，是 1986 年全國中國象棋團體賽貴州與黑龍江兩隊相遇由中炮左橫俥右俥巡河對屏風馬進 7 卒右包巡河對

陣戰至第 11 回合時的局勢。

枰面上紅陣鬆散，黑棋厚實且陣形工穩，且看黑乘先行之利，如何開拓局面：

11. ……　　　車 4 進 7！

黑伸車捉炮，乘虛插入，已呈反先之勢。

12. 炮八進二　包 2 平 5！

13. 仕六進五　……

補仕似不如炮八平五。垸補左士黑車控制帥門，難受；如補右仕又怕黑方馬 8 進 9 棄馬，然後沉底包猛攻，臨場用時緊、變化繁，很難算透。

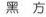

紅方

圖 5-44

13. ……　　　馬 8 進 7　　14. 後俥平二　卒 7 進 1

15. 炮八平三　車 4 進 1　　16. 炮四退一　車 4 退 1

17. 炮四進一　車 4 進 1　　18. 炮四退一　車 4 退 1

19. 炮四平三　……

紅方不願黑車塞相眼，現平炮求變。

19. ……　　　車 4 平 3　　20. 傌九退七　包 8 進 4

21. 相三進五　包 8 進 1　　22. 帥五平六　包 5 平 4

黑平包步步緊逼，暗伏殺機。紅應改走前炮平二，則包 8 平 9，炮三進二，車 3 進 1，黑攻勢被瓦解。

23. 俥四退一　包 8 平 5

紅退俥捉馬漏算；黑棄車妙手，伏車 3 平 4 絕殺。至此黑敗局已定。

第五章　實戰中局技巧

**407**

24. 傌七進五　車3進2　　25. 帥六進一　車8進8

26. 前炮平七　車3平2　　27. 炮七進三　包4退3

28. 俥四平三　車2退2

上一回合黑方棄馬而退包，老練，就是準備退車捉傌這手棋，暗伏車2平4，帥六進一，士5進4的妙殺。思路算度清楚準確。

29. 帥六退一　象9進7

攻不忘守，使紅棋的一線希望破滅。

30. 俥三進一　車2平5　　31. 傌三進二　車5平8

紅方又死一傌，因續走傌二進三或傌二進一後，黑皆後車退4捉死傌。見此，紅放棄續弈，遂認輸。

## 45. 殺法鋒利促佳構

圖5-45，是1985年山東省「柳泉杯」象棋大師賽第5輪由黑龍江特級大師王嘉良對安徽大師蔣志梁戰至第12回合時的中局形勢。雙方以中炮盤頭傌過河俥對屏風馬平包兌俥演變而成，枰面上黑車包正攻紅方盤頭傌，紅借傌力邀兌脅車，現輪黑方走子：

12. ……　　　　　包2平5　　13. 傌三進五　車4平5

黑吃馬先得一子，但佈置線上有弱點，紅有進俥捉雙的棋，似不如車4進2兌俥為好，不至於造成日後舉步維艱的尷尬局面。

14. 俥六進六　象7進5　　15. 俥六平七　車5平2

16. 炮八平七　車2平3　　17. 炮七平八　車3平2

18. 炮八平七　車2平6

黑方不能長捉紅炮，也不能讓紅炮佔據八路線，防紅炮

沉底的攻勢。

19. 炮七進四　　車8進3

黑如誤走包5平7打俥，則俥三進一！車8平7，炮五進五速勝。

20. 炮五進一　　……

防黑霸王車要殺！攻不忘守。如急於走俥三進一，則車8平6，炮五平四，前車進2，俥三平五，前車進1，帥五進一，前車退1，黑雙車搶先成殺，紅方欲速則不達，前功盡棄。

圖 5–45

20. ……　　馬7退8

21. 俥三平五　　……

棄俥砍中卒，精彩之著，爭先擴勢，至此紅雙俥雙炮威力無窮。

21. ……　　車8平6

聯車頓挫，如誤走包5進2，則炮五進四，象5進3，俥七平五再俥五平二抽還一車，勝勢。

22. 仕六進五　　包5進2　　23. 炮五進四　　象5進3

只此一手，如象5退7，則俥七進一，象3進1，俥七平八成絕殺。

24. 炮七進三　　將5進1　　25. 俥七進一　　將5進1

26. 兵五進一　　象3退1

如改走後車平3，相三進五，車3平4，炮五平八，黑亦難擺脫困境。

第五章　實戰中局技巧

**409**

27. 炮七平九　前車平2　　28. 相三進五　車 2 退 2

29. 俥七退一　將 5 退 1　　30. 俥七平九　車 2 平 5

31. 俥九進一　將 5 進 1　　32. 炮五平八　車 5 平 2

33. 俥九平八　士 4 進 5　　34. 兵七進一　車 2 平 3

紅兵過河欺車，好棋。黑如改走車 2 進 5，則炮九退二，將 5 平 6，兵七進一，將 6 退 1，炮九進一，紅亦勝。

35. 炮九退二　將 5 平 6　　36. 俥八退一　士 5 進 4

黑如改走將 6 退 1，則俥八平二，紅方速勝。

37. 俥八平六　將 6 退 1　　38. 炮八進二　將 6 平 5

39. 帥五平六　車 3 退 4　　40. 炮九進一　將 5 退 1

41. 俥六平五　士 6 進 5　　42. 俥五進一　將 5 平 6

43. 俥五平二　將 6 平 5

黑如改走馬 8 進 6，則俥二平三悶殺！

44. 俥二進一　車 6 退 5　　45. 俥二退三　車 6 進 6

46. 俥二平五　將 5 平 6　　47. 俥五平三　將 6 平 5

48. 俥三進三　車 6 退 6　　49. 俥三退四

至此，紅勝。餘著從略。

## 46. 算度淺「驚異」致敗

象棋實戰技法

圖 5-46，是 1985 年全國象棋個人賽第 7 輪遼寧與上海兩位大師戰至第 23 回合時的局勢。枰面上紅雙俥雙炮傌過河猛攻，黑雙車馬雙包嚴陣以待，雙方子力完全相同，現輪紅方走子，突然棄炮轟象，大膽攻城，請看實戰：

24. 炮三平五　……

大膽搏殺，棄炮轟象，急於強攻入局。

24. ……　　　　象 7 進 5

25. 傌三進二　車 3 退 1

　　敗著！黑懾於對方的棄子攻殺，心理失衡。其實經深算可走包 6 退 1，則炮五平一，車 5 平 9（如改包 6 平 7，則炮一進三，黑方若包 7 退 1，紅傌二進四踩士，黑不行；又若象 5 退 7，紅則俥四平三，黑亦不行），俥四進二，車 3 退 1，炮一平三，車 9 平 7，炮三退二，俥三平五，紅方二路傌被困，黑足可一戰。

紅方

圖 5–46

26. 炮五退一！　……

　　虎口拔牙硬捉車！強手。

26. ……　　　　　車 5 退 2　　27. 俥四平七　車 5 平 8

　　捉傌無奈，如改走馬 3 退 4，則俥八平七，象 5 退 3，俥七進三，士 5 退 4，傌二退四，再傌四退五，抽車，紅亦勝定。

28. 俥七進三！　象 5 退 3　　29. 俥八平七　士 5 退 4

30. 傌二退四　　將 5 進 1

　　第 28 回合棄俥砍包，算準一俥換三子，勝得乾淨俐落。現紅敗局已定。

31. 俥七退一　將 5 進 1　　32. 俥七退一

　　至此，黑方罷戰認輸。

## 47. 攻如閃電一瞬間

圖5-47，是1984年全國象棋個人賽黑龍江與湖北兩位大師由中炮過河俥急進中兵對屏風馬平包兌俥戰至第12回合時的局勢，雙方輕車熟路。枰面上紅從中路突破，黑由左翼進攻，大有一觸即發之勢，現輪黑方走子，請看實戰：

12.……　　　象3進5　　13.傌六進七　車1平3！

平車捉傌是上一手飛象的連續手段，也是全局的精華。

15.傌七進五　……

紅如白去傌則黑多卒占優；紅如改走傌七退五，則馬7進8，俥四平三，馬8進6，俥三進二，馬6進4；掛角叫殺，臥槽抽俥，黑必得俥占優。

14.……　　　士6進5　　15.兵五進一　馬7進5

16.俥四平五　包7進8

17.仕四進五　車3平4

黑方棄馬換來了強大的攻勢，現平車一著弈來老練，使雙車儘快投入戰鬥。

18.俥五平四　車4進6

19.兵七進一　車8進1

20.俥九進一　卒7平6

21.傌七進八　……

紅如走俥四進二，則包7平4，仕五退四，包4平6，俥四平五，將5平4，炮五平六，車4平5，帥五平六，包6平3，

黑　方

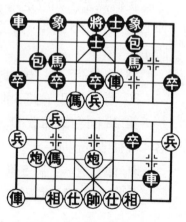

紅　方

圖 5-47

帥六進一，車 8 退 1，帥六退一，車 8 平 1 吃俥，黑方勝定。

21. ……　　　包 7 平 4　　22. 仕五退四　包 4 平 6

23. 俥四平三　包 6 平 3　　24. 帥五進一　車 4 平 5

車平中解殺，紅已難應付，黑勝局已定，餘略。

## 48. 隨手一步斷前程

1984 年 2 月 27 日至 29 日「昆化杯」中國象棋大師邀請賽於昆山古城揭開戰幕。圖 5-48，是廣東與浙江兩位大師由順炮橫俥對直車佈陣交手至第 7 回合時的局勢。

現輪紅方走子：

　8. 炮八平五　車 8 平 4

紅方平中炮邀兌，旨在兌炮後可以中炮盤頭傌加強中路攻勢，同時又可使左俥投入戰鬥。黑方平車兌俥意在緩和局勢，實是一廂情願，反被紅俥順勢壓馬搶先，是導致本局失利的主要根源。應改走馬 3 進 4 為正，紅如走前炮進三，則象 7 進 5，俥九平八，車 1 平 2，雙方各具攻防變化。

　9. 俥六平七　車 1 平 3

10. 俥九平八　馬 3 退 5

11. 炮五進三　……

搶先兌炮要著！如被黑包先兌，紅方攻勢必將受阻。

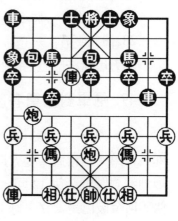

黑　方

紅方

圖 5-48

| 11. …… | 象 7 進 5 | 12. 俥七平九 | 車 3 進 2 |
| 13. 兵五進一 | 馬 5 退 3 | 14. 傌三進五 | 車 4 進 2 |
| 15. 兵五進一 | 卒 5 進 1 | 16. 傌五進三 | 卒 5 進 1 |
| 17. 俥九平三 | 卒 3 進 1 | | |

紅方已順利實現由中炮突破的戰略，優勢已趨明顯。黑方棄馬過卒，實屬無奈，如改走馬 7 退 8，則傌三進四，士 4 進 5，傌四進三，將 5 平 4，仕六進五，以下紅炮五平六照將，黑方亦難應付。

| 18. 俥三進一 | 卒 3 進 1 | 19. 炮五平二 | 卒 3 進 1 |

紅方棄還一傌，形成俥傌炮三子歸邊之勢，勝利在望。

| 20. 炮二進七 | 士 6 進 5 | 21. 俥八進六 | 車 3 平 4 |
| 22. 仕四進五 | 前車平 7 | 23. 俥三進二 | 士 5 退 6 |
| 24. 俥三退一 | 象 5 退 7 | 25. 傌三進二 | 車 7 退 4 |

紅方從第 23 回合由抽將選位借傌力反捉黑車，構思精巧。黑方只能退車聯車，以防紅傌後炮絕殺。

| 26. 俥三進一 | 將 5 進 1 | 27. 炮二退一 | 車 7 平 8 |
| 28. 俥八平五 | …… | | |

黑方已無法應戰，紅勝。

## 49. 兩軍對壘勇者勝

圖 5-49，是 1983 年全國中國象棋團體賽遼寧與安徽兩隊員在第 4 輪相遇，雙方以流行的中炮對左炮封車轉半途列炮列陣對圓戰至第 12 回合時的局勢，枰面上紅方中炮盤頭傌如何突破已是當務之急；黑方陣形厚實，霸王車佔領 8 路通道，現輪紅走子，且看如何運作？

| 13. 俥八平七？ | 包 7 平 6！ | | |

　　紅平俥吃卒給黑借勁，應為不明顯的軟著，應改走兵五進一打通卒林線，利於左俥進行左右兩翼騷擾，不給黑棋借勁發力。黑平包欲打死紅俥，運子巧妙，黑已反先，紅棋形勢已不理想。

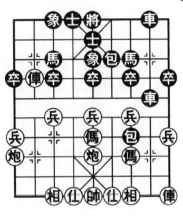

　　14. 俥七平六　　前包退 3

　　15. 俥六退五　　卒 7 進 1

　　解決棋面上最後一個弱點，活通左馬準備組織全線反擊。

　　16. 兵五進一　　卒 5 進 1

　　17. 兵七進一　　卒 5 進 1

　　黑方似可走　　象 5 進 3 去兵，則炮五進三，前包平 5，炮九平五，卒 7 進 1，傌五進三，前車平 7，傌三進五，包 6 平 5，也是黑好局面。

　　18. 炮五進二　　卒 7 進 1　　19. 傌五進三　……

　　如改走兵七進一，則馬 3 進 5，兵七平六，馬 5 進 6，炮五平三去卒，前包進 6 打仕，黑攻勢強勁。

　　19. ……　　　　前車平 7　　20. 相三進五　　前包平 5

　　21. 傌三進四　　馬 7 進 6

　　黑可改走車 7 進 1 吃傌，則傌四進五，車 7 平 5，傌五進三，車 8 進 2，俥一平三，車 5 進 2，仕四進五，車 5 退 3，兵七進一，馬 3 進 5，紅傌難逃，黑勝勢。

　　22. 俥一平三　　車 8 進 5

　　應改走車 8 進 6 搶佔兵林線通道為好，利於攻守。

　　23. 仕六進五　　包 6 進 3　　24. 兵七進一　……

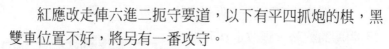

紅應改走俥六進二扼守要道，以下有平四抓炮的棋，黑雙車位置不好，將另有一番攻守。

| | | | |
|---|---|---|---|
| 24. …… | 車 8 進 1 | 25. 兵七進一 | 包 5 進 4 |
| 26. 帥五平六 | 馬 6 進 4 | 27. 俥六進一 | 包 5 平 1 |
| 28. 相七進九 | 車 8 平 2 | 29. 俥三平二 | 車 2 進 3 |
| 30. 帥六進一 | 馬 4 退 5 | | |

黑方退馬攻不忘守。如改走車 7 平 3，則相九進七擋車，黑無雙車錯殺。

| | | | |
|---|---|---|---|
| 31. 兵七進一 | 包 6 進 3 | 32. 仕五進四 | 包 6 平 8 |
| 33. 俥二平三 | 車 7 平 2 | 34. 俥六進七 | 士 5 退 4 |
| 35. 傌三進四 | 後車進 4 | 36. 帥六進一 | 後車平 7！ |

黑平車擋俥，解殺還殺。終成勝局。

## 50.獻俥傌出神入化

圖 5-50，是第三屆「五羊杯」冠軍賽初賽第 2 輪上海胡榮華對河北李來群，雙方由中炮橫俥對屏風馬戰至第 13 回合時的中局形勢。枰面上，表面看來，形勢平穩，子力相當，現輪紅方走子，經過思索，紅方突然揮兵強渡，引人注目，請看實戰：

14. 兵七進一　卒 3 進 1

紅送兵黑非吃不可。如改走包 2 退 1，則傌三進四，黑若包 2 平 5，傌四進五，卒 3 進 1，炮八平五，卒 7 進 1，俥四進五塞相眼打相；又若卒 7 進 1，炮八平三，卒 3 進 1，俥九平八捉包。紅方均有先手。

15. 炮八平五　卒 3 進 1　　16. 俥九平八　包 2 進 1

17. 炮五進一　包 8 平 7

18. 俥四進五　車 1 進 2

黑方平包攻俥，欲邀兌簡化局面，紅如高俥保俥，黑 7 路卒又將渡河，紅不易對付。故棄馬強攻，黑也願得子失勢，所以升車保象。否則變化如下：包 7 進 5，炮五進二，士 5 進 4，俥八進二，紅優勢太大。

19. 俥四退四 !! ……

紅俥被捉，現又獻俥至包口，頓使全場觀眾譁然，其實胡榮華已胸有成竹。試變化如下：包 2 平 6，則紅俥八進九，士 5 退 4，傌五進三，士 6 進 5，前傌進二去車，紅多子勝勢。

紅方

圖 5–50

19. ……　　　包 2 平 6　　20. 俥八進九　士 5 退 4

21. 傌五進三　象 5 退 3　　22. 傌三進二

至此，紅方已多子占勢，此後黑堅持續弈 20 來個回合，終難挽敗局。餘著從略。

## 51. 炮聲隆隆憾九宮

圖 5–51，是 1982 年全國中國象棋個人賽第 6 輪安徽鄒立武與廣東蔡福如由中炮急進過河俥高左炮對屏風馬右象左馬盤河交鋒至第 11 回合時的形勢。雙方輕車快馬演繹了當時甚為流行的佈局定式。

有趣的是紅方第 1 輪受挫於此陣，現又捲土重來，必有一番準備，現輪紅方走子，請看實戰：

12. 炮八平三 ⋯⋯

揮炮去卒，是紅經過研究後的著法，消除後顧之憂。在第1輪同樣局勢下誤走兵七進一，則卒3進1，俥二平三，卒3進1，俥六進四，包8進7，俥三進一，卒3進1，炮八退二，車1平4，炮八平三，包2進4，俥三退四，包2平9，炮五平三，車4進4，前炮進七，象5退7，炮三進八，車8平7，俥三進六，車4平6，仕六進五，黑方全線進擊，紅方損兵折將，

黑　方

紅方

圖 5-51

慘遭敗績。現「吃一塹，長一智」，將改革新著用於實踐，自然會收到豐碩成果。

　　12. ⋯⋯　　　　車1平4　　13. 炮五平三　　包8平9
　　14. 俥六退七　　車4進4

黑進巡河車意在增援左翼，但實為失算造成左翼丟馬。應走士5進6兌俥，紅方如兌俥走俥二進三，則馬7退8，俥九進一，車4進4，俥九平二，馬8進7，後炮進五，車4平7捉雙，先棄後取，足可滿意；又如紅不兌俥走俥二平三，則馬7退9，俥九進一，卒9進1，相三進五，士6進5，黑方可以抗衡。

　　15. 俥二進一　　卒3進1　　16. 兵七進一　　車4平3
　　17. 相三進五　　士5退4　　18. 俥二平三　　包9進4
　　19. 俥九進一　　士6進5　　20. 前炮平二　　包9進1

| 21. 炮二退二 | 車 3 平 4 | 22. 俥三退四 | 車 4 平 9 |
| 23. 炮二平七 | 馬 3 進 4 | 24. 傌七進六 | 包 2 平 3 |
| 25. 炮七平八 | 包 3 退 4 | 26. 炮八進八 | 馬 4 退 3 |
| 27. 炮八平九 | 車 9 平 4 | 28. 俥九平七 | …… |

紅方得子後，這一段攻守著法採用了兌子簡化局勢的戰略戰術，即「以多拼少，一味硬兌」。此時互相捉馬也是這個思想。黑方雖竭力抵擋，但終因少子而力不從心。

| 28. …… | 馬 3 退 1 | 29. 俥三進五 | 馬 1 進 2 |
| 30. 俥七進五 | 車 4 進 1 | 31. 俥七平八 | 車 4 退 4 |
| 32. 炮三進二 | 卒 1 進 1 | 33. 俥八平五 | 車 4 平 1 |
| 34. 炮九平八 | 車 1 退 1 | 35. 炮八平六！ | 士 5 退 4 |
| 36. 炮三平五！ | 士 4 進 5 | 37. 俥五平七 | |

天炮轟、地炮轟，炮聲隆隆，黑方「九宮」搖搖欲墜，紅勝。

## 52. 失良機反勝爲敗

圖 5–52，是 1982 年 4 月在杭州舉行的第二屆亞洲杯象棋賽中，菲律賓蔡文鉤對澳門郭裕隆在第 3 輪第 2 局弈至第 22 回合時的中局形勢。枰面上紅方雖少一傌但局勢相當有利，雙俥雙炮佔據要道，黑將不安於位，既不能進中，又受制於六路紅炮，此時輪紅方走棋，且看實戰：

23. 炮六進六？ ……

錯失良機！造成少子敗北。應審時度勢，改走俥六平四！才是獲勝之道。

| 23. …… | 士 5 進 4 | 24. 俥四進一 | 將 4 進 1 |
| 25. 俥四平九 | …… | | |

紅雖吃回一車，但終因少子而敗北，餘著從略。實際上，紅若能正確分析局勢，利用中炮威力，運用「借炮使俥」的戰術，弈出緊湊著法和精妙手段，尚可乾淨俐索獲得勝利。

黑　方

紅方

圖 5-52

試演如下：

23.俥六平四！……

這是紅方獲勝的關鍵之著！

23.……　　　　包4平3

若改走包4平6吃俥，則俥六平四殺！又如車2平4，則前俥進一，士5退6，俥四進二殺。

24.後俥平六　包3平4　　25.俥六平九　……

如走俥六平一吃馬也可，但只是拖延戰局。

25.……　　　　包4平1　　26.炮六退一！　車2進3

黑如改走卒3進1，則相五進七，車2進3，炮六進五！車2平4，炮六退四，以下黑車啃炮，紅方勝定。

27.炮六進五　車2平4　　28.炮六退四　……

黑車咬炮，勢在必然，紅勝。

## 53. 宜將剩勇追窮寇

圖5-53，是1981年上海市中國象棋比賽決賽第7輪兩位選手由五八炮進三兵對反宮馬進3卒戰圖5-53至第27回合時的中局形勢。枰面上紅方少子，但雙俥傌炮位置甚佳。黑方多子，但子力分散，雙車雙馬尚待出動。雙方士象都不

齊全，現輪紅走子，且看紅方緊握戰機，一舉擒王：

28. 俥八平四 ……

平俥搶佔脅道將門，乃兵家必爭之地，是一步判斷準確、快速入局的好棋。

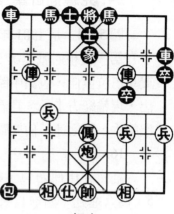

黑　方

紅方

圖 5–53

28. …… 　　車 1 進 6

29. 傌五進六　　車 1 平 4

30. 俥三進三 !! ……

妙極！是以上手段的繼續，計畫周密，措施果斷，攻其不備。

30. ……　　車 4 進 3　　31. 帥五進一　　車 4 平 5

32. 炮五退二　　象 5 退 7　　33. 相七進九！……

紅方對形勢的正確判斷和準確的作戰方案，在臨場決賽中發揮得淋漓盡致！不貪小利得包，逕自飛相阻黑包回防，繼續發揮中炮的強大威力，而「剩勇追窮寇」。構思和招法堪稱經典。如貪吃改走炮五平九去包，雖仍屬紅方易走，但黑方局勢得以鬆透，一方面要防夜長夢多而前功盡棄；一方面也留不下如此精彩的殺局譜。

33. ……　　馬 3 進 4　　34. 帥五平四　　士 5 進 6

35. 俥四平六　　馬 6 進 7　　36. 俥六進一　　馬 7 進 8

37. 傌六進七　　馬 8 進 7　　38. 帥四進一　　將 5 平 6

39. 俥六進二　　將 6 進 1　　40. 傌七退五

紅方以俥傌炮協同作戰，直逼九宮，一舉置黑方於死地，令人拍案叫絕。

## 54. 見縫插針棄車勝

圖5-54，是1981年全國象棋甲級聯賽浙江與湖北兩選手在第3輪相遇戰至第14回合時的中局形勢。枰面上黑方雙車佔位俱佳，包鎮中路，並多三卒，紅方少兵，一路俥晚出，現輪紅方走子，且看黑方抓住紅方急於調兵遣將之機走出軟手，靈活運子佔據戰略要點，擴先成勢，棄車制勝：

16. 兵一進一　……

紅意在出俥牽包，軟著。似可走炮五進二，則車3平5，傌八進九（如炮七退一，車5平2拴鏈紅俥傌），象3進1，炮七進五，包9平3，俥八平七，包3平4。雖局面落後，但不比以下的實戰差。

15. ……　　　　車8進2
16. 炮五進二　車8平5
17. 俥一平二　馬7退5
18. 俥二進七　包9進3
19. 仕六進五　……

紅如俥二退三，則卒9進1，仕六進五，車3平2拴住俥傌，黑優。

19. ……　　　　車3退1
20. 俥二退三　包9平7

黑殺兵制傌，全局主動，勝利在望。

21. 傌八進九　馬3進1
22. 俥八平九　卒7進1

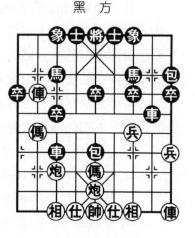

黑　方

紅方

圖5-54

23. 炮七退一　馬 5 進 7　24. 相七進九　車 3 進 2

25. 俥九退二　象 7 進 5　26. 俥九平六　車 3 平 1

這幾個回合黑方弈來有條不紊，絲絲入扣，現平車殺相，已穩操勝券。

27. 仕五退六　士 4 進 5　28. 炮七平五　車 5 進 1！

至此，紅若相三進五，則車 1 平 5，俥二退四，馬 7 進 6，車 6 退 1（如車 6 平 4，馬 6 退 4 再進中馬殺），包 7 平 2，俥六平八，馬 6 進 4！俥八進一，馬 4 進 6，黑成絕殺紅勝。

## 55. 露出破綻遭敗北

1980 年 4 月，寧夏冠軍王貴福和上海市冠軍王鑫海應上海長寧區之邀，在長寧區文化館舉行了圖 5-55 表演賽。

如圖 5-55，是他們由中炮橫俥對反宮馬弈至第 11 回合時的形勢。現輪紅方走子，由於隨手一步，露出破綻而遭到連珠炮式的襲擊，雖頑強奮戰，終遭敗北。這是表演賽的第 1 局，請看實戰：

12. 兵七進一？　馬 3 進 2！

進馬打俥，猶如一聲炸雷，妙！紅頓入困境，陷入苦思。

13. 俥八進五　……

紅方苦思良久，只能進俥吃馬，否則俥八平九逃俥，黑卒 3

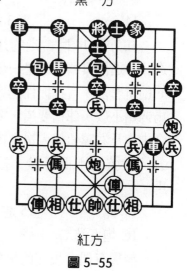

黑　方

圖 5-55

第五章　實戰中局技巧

進 1 後，也是難受。

13.……　　　包 5 進 2　　14. 炮五進四　包 2 平 5

走得老練、緊湊。

15. 俥八進一　車 8 平 7　　16. 兵七進一　車 7 平 5

17. 俥四平五　車 5 平 2！　18. 俥五平八　馬 7 進 5！

算度精確，已穩操勝券。

19. 後俥進二　馬 5 進 3　　20. 俥八平五　馬 3 退 5

至此，紅要解殺，需再丟一俥，但也難挽敗局，即推枰
認負。

## 56. 敢棄雙駒氣勢宏

圖 5-56，是 1980 年 8 月 27 日全國首屆象棋聯賽（四
川樂山）北京傅光明對內蒙古秦河，雙方由順炮直俥兩頭蛇
對雙橫車流行佈局弈至第 14 回合時的局勢。現輪黑方走
子，請看實戰著法：

14.……　　　車 3 進 3

紅方第 14 回合走的是俥八
進八，進俥棄傌，應是一步兇悍
的創新著法。旨在抓住黑方歸心
馬弱點不放，俥搶要道，準備配
合中炮及右翼俥傌大舉進攻。黑
方箭在弦上不得不發，接受棄
馬。

15. 俥八平六　包 5 進 3

16. 炮五進二　……

無獨有偶，現在的棋勢與 4

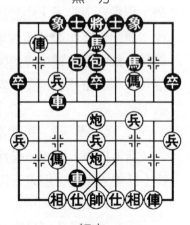

黑　方

紅方

圖 5-56

月 22 日在福州全國象棋聯賽中北京王國棟對湖北柳大華的棋局一模一樣。他們續弈的著法是：

16. 炮五進二　車 3 退 4　　17. 傌三進五　車 4 平 6

18. 傌五進三　車 6 退 7

可惜的是第 18 回合的傌五進三，軟著，結果紅方功敗垂成。此著如改為俥二進一捉車，紅方局勢發展下去大有可為。

16. ……　　　　車 3 平 6　　17. 兵七進一！　車 6 退 4

18. 兵七進一！　象 3 進 1　　19. 俥二進五！　車 6 平 7

20. 俥二平八！　包 4 平 5　　21. 俥八進四

至此，進俥絕殺，紅勝。

## 57. 殫精竭慮功底深

1979 年全國第四屆運動會中國象棋比賽在北京少年宮舉行。圖 5-57，是團體決賽時上海胡榮華對黑龍江王嘉良以飛相局對士角包開局戰至第 11 回合時的局勢。枰面上乍看雙方對峙、平淡無奇，細看，紅方有效步數走了 10 步，黑方只走了 9 步，現仍由紅方走棋，表明紅方如願挾開局優勢進入中局。為爭勝利，請看紅方如何運作：

12. 俥四進五！　車 4 平 2

紅進俥倒騎河，好棋！既使黑車不能佔領巡河要道，又擴大了自己子力的活動空間。黑平車聯手有漏洞，造成以下被迫一車二子虧損的交換。

13. 兵七進一！　……

暗伏平炮打車得子的手段。迫黑吃兵一車換雙。交換後，黑右翼無根車包暫無作為，紅顯占先手。

13. ……　　　　卒 3 進 1

14. 後炮平八　　前車進 4

15. 傌七進八　　車 2 進 5

16. 兵三進一　　車 2 退 5

17. 炮二進一　　包 2 退 2

18. 俥四進一　　卒 3 進 1

19. 俥八進二　　車 2 平 4

20. 俥四平三　　車 4 進 4

21. 兵三進一　　包 2 平 7

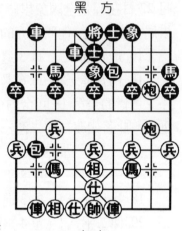

黑　方

紅方

圖 5-57

棄兵讓包打，目的是不讓黑車平左翼捉炮，是出於戰略需要，以便更好控制局勢。

22. 俥八平七　　卒 3 平 4　　23. 俥七進四　　卒 9 進 1

進邊卒無助於解左翼之圍，應改走車 4 平 6 增援左翼為好。

24. 傌三進二　　卒 4 進 1　　25. 兵五進一　　卒 4 平 5

26. 俥七退三　　卒 5 平 4

卒 5 平 4 錯失良機，應包 7 進 2，則俥三退三，車 4 平 8，先棄後取，增援左翼鬆透局勢。

27. 俥七平八　　馬 3 進 2　　28. 俥八進一　　馬 2 退 3

29. 兵五進一！……

在雙方互纏中突發巧手！抓住黑陣形弱點爭取白吃一象，打開防線缺口。

29. ……　　　　卒 5 進 1

如改走車 4 平 5 去兵，則傌二退四，車 5 平 6，傌四進三（車 6 平 7 去傌，兌車後丟 3 路馬），象 5 進 7，俥三進

象棋實戰技法

426

三，這樣丟象，局面受制。

30.俥二進四　馬3退4

由於中象受攻擊，如走將5平4先避一手，紅則俥八進二，準備兌死車，黑更難應付。現退馬保象較軟弱，使紅攻勢進一步擴大。可考慮車4退2保象，雖局面受點困，但尚能支撐。

31.俥八進五　士5進4　　32.俥四進五　象7進5

33.俥三平四　卒5進1

黑如改包6平7逃包，則炮二平五，馬9進8，俥四進二，再半六成絕殺。

34.俥四進一　車4平5　　35.炮二進一　馬9進7

黑如改馬9進8，則炮二進一，士6進5，俥四平二，馬8進7，炮二平一，黑很難應付。現馬9進7，如果紅仍走炮二進一，士6進5，俥四平二的話，則有馬7退6咬雙逼兌子，削弱紅方攻勢。

36.炮二平九　車5平3　　37.俥四退一　馬7退9

38.炮九進一　士6進5　　39.俥四平五　馬9退7

40.俥五退二　車3退1　　41.俥五平二　……

平俥左右夾擊，使黑應接不暇。

41.……　　　包7進2　　42.俥二平三

捉雙得子，紅勝，下略。

## 58.突然襲擊遭暗算

圖5-58，是1979年第四屆全運會中國象棋團體決賽第4輪黑龍江孫自偉對北京殷廣順弈完第15回合時的形勢。枰面上雙方子力完全相同，紅方各強子皆已活躍，兩個仕角

炮虎視眈眈，暗藏殺機，黑方欲由邀兌河口馬，以減輕壓力，似乎沒有破綻，突然紅方走出：

16. 炮六進七！……

妙手！掀起波瀾，使對方措手不及。局勢一觸即發。

16. ……　　　　士5退6

如改走將5平4，則俥七平六，車2進4，傌九進七，車2平3，傌四進六，包6平3，傌六退四，將4平5，炮四進三，車3平6，仕四進五，這樣黑方缺士，子力占位皆欠佳，仍屬難走。

17. 傌四進六　包6進3

黑不能車6平4吃傌，因以下紅炮四進七（將5平6，俥七平四，將6平5，俥四進四黑速敗），車2進4，俥七進四，車4平8，俥二平一，車8退4，炮四平六，將5平4，俥一進一，擋不住紅方雙俥錯殺。

18. 傌六進七　車2進2　　19. 仕六進五　包6平9？

平包隨手，應改走包6退1防紅炮轟底馬。

20. 炮四進七　士4進5

紅兩個仕角炮分別轟底士和底馬，可謂兩次突然襲擊。黑如改走車6退4吃炮，以下俥二進一，則車6進2，傌七進六，黑仍難應付。

21. 傌七進五　將5進1

紅方果斷棄傌破士，雙俥威力無比。此時黑已難挽敗

局，如不吃傌而走將 5 平 6 吃炮，也是輸棋。

試演如下：將 5 平 6，傌五退三，將 6 進 1，俥七進四，將 6 進 1，傌三進二殺。

22. 俥七進四　　將 5 退 1　　23. 炮四退一

下一步俥二進二形成雙俥錯殺。至此，黑方認輸。

## 59. 凶猛殺勢如滾石

1978 年全國棋類比賽於 4 月 23 日至 28 日在廈門舉行。圖 5-59，是江西朱貴寶與山西張志凱對陣 9 個回合的實戰中局。枰面上紅方中炮盤頭傌過河俥急進中兵，攻勢如火如荼，黑方陣形不穩，子力分散，現輪紅方走子，且看紅有何妙手攻城拔寨：

10. 兵五進一　　馬 3 進 5

紅方猛衝中兵，直搗九宮，兇悍異常；黑方馬 3 進 5，敗著。應改走包 2 平 5，尚可應付，不致速敗，此時也不宜走馬 7 進 5，因紅仍然有兵五進一的兇悍殺著。

11. 兵五進一　　將 5 平 4

12. 俥九進一！　……

勇棄俥傌，催殺，凶著！

12. ……　　　　士 6 進 5

13. 俥九平六　　將 4 平 5

14. 炮五進四　　象 3 進 5

15. 炮五進二　　……

黑　方

紅　方

圖 5-59

棄炮砍士，攻勢如潮，至此，黑方丟子失勢敗象已現。

15. ……　　　包 2 進 6　　16. 炮五平一　　車 1 平 4

17. 炮一進一　　馬 7 退 8　　18. 炮八平五！……

再次棄俥，加速勝局。顯示了強勁的搏殺能力。

18. ……　　　車 4 進 8　　19. 俥五進六

至此，已成絕殺，黑認負。

## 60. 春風得意馬蹄疾

圖 5-60，是 1978 年全國象棋個人賽廣州楊官與江蘇戴榮光交鋒 33 個回合時的中局形勢。枰面上紅方多一隻兵過河，但兵種不全，相未歸位；黑方雖兵種齊全，但馬的位置太差，現輪紅方走子，紅方抓住黑方貼身馬的弊端，巧妙運俥，終於得勝，請看實戰：

34. 俥七進六　　車 5 退 1

如改走車 5 退 2，則俥八退二，包 4 進 3（包 4 退 3，俥三進四捉雙紅得子）。

黑　方

紅　方

圖 5-60

35. 俥八退二　　包 4 進 3

36. 俥八退三　　包 4 退 2

37. 俥八平六　　車 5 平 4

38. 俥三進五　　車 4 進 1

39. 俥六退四！……

精妙！如改走俥五進四，則車 4 退 1，俥四進二，馬 4 進 2，俥六平八（俥二進三，將 5 平 4，俥六平八，馬 2 進 3，各

具攻守），馬 2 進 4，黑尚可周旋。

39.……　　　車 4 退 4　　40. 傌四進六　馬 4 進 2

黑包已陷困境，如改走包 4 平 9 去兵，則傌六進四抽車勝。

41. 俥六進二　馬 2 進 3　　42. 傌五進四　車 4 進 1

43. 俥六進二　象 5 進 7　　44. 俥六平七　馬 3 退 4

45. 傌六退五　馬 4 進 2　　46. 俥七平八　象 7 進 9

47. 俥八進一　卒 1 進 1　　48. 傌五進七　車 4 進 2

49. 傌七進八　車 4 平 6　　50. 傌八退六

至此，黑方必須逃車兼防紅傌臥槽殺，可形成俥傌兵例勝殘局。餘略。

## 61. 良駒奔襲要警惕

1977 年全國中國象棋賽於 9 月 11 日至 10 月 4 日在山西省太原市舉行。圖 5-61，是個人賽甘肅錢洪發與上海胡榮華以中炮兩頭蛇對半途列包交鋒 9 個回合時的局勢。枰面上屬十分流行的佈局定式。

現黑方走棋，請看實戰：

9.……　　　卒 7 進 1　　10. 兵三進一　……

進兵吃卒，選擇正確。如改走俥八平七捉馬，黑可能卒 7 進 1 棄馬搶攻，則俥七進一，卒 7 進 1，紅如傌三退五，包 8 平 5，俥二進五，馬 7 進 8，傌七進五，包 5 進 4，黑攻勢強大，紅難應付。

10.……　　　車 8 平 7　　11. 炮五退一　包 8 平 7

12. 俥八平七　馬 7 退 5

忌走車 8 進 9 貪一先便宜，實際幫紅方解脫三路線上負

擔。試演如下：車 8 進 9，傌三退二，馬 7 退 5，俥七退一，馬 3 進 4，炮五進五，車 7 平 5，仕六進五，車 5 退 1，俥七平六，紅多兵占優。

13. 俥七退一　　車 8 進 4

14. 炮五平七　　……

平炮實無必要，黑方不可能兌俥讓七路兵渡河。因此應改走俥七平三兌俥後，再相三進五，令陣勢穩固，不至於讓黑馬 3 進 4 盤河造成被動。

黑　方

紅方

圖 5-61

14. ……　　　　馬 3 進 4　　15. 相七進五　　包 5 平 8

換一個行棋次序紅左俥將束手待斃。試演如下：直接馬 5 進 3，俥七進一，包 5 平 8，俥二進五，車 7 平 8，兵七進一，包 8 進 1，兵七平六，包 8 平 3，炮七進五，車 8 平 4，炮七進三，形成「有車殺無俥」，黑優。

16. 俥二進五　　車 7 平 8　　17. 俥七平八　　包 8 平 3

18. 傌三退五　　馬 5 進 7

改走馬 5 進 6，可避免黑車跟包的牽制，因有包 7 退 4 打俥。

19. 俥八進二　　馬 7 退 5　　20. 俥八退六　　……

紅方退俥保炮，意在傌七進六兌包，走法實不可取，低估了自己歸心傌的弱點和黑馬渡河後的攻擊力。應改走兵七進一，馬 4 進 6，相五進三，尚可糾纏。

20. ……　　　　馬 4 進 6　　21. 傌七進六　　……

由於第 20 回合俥八退六的失誤，局面已不樂觀，早就
應對黑馬奔襲臥槽提高警惕。現為時已晚，此著如改走相五
進三，則馬 5 進 6 踩相，紅如相三進一，包 7 平 8，紅亦難
應付。

21.……　　　馬 6 進 8　　22. 俥五進七　……

如改俥五進三，則馬 8 進 7，炮七平四，車 8 平 4，俥
六退四，車 4 進 3 紅難應付。

22.……　　　馬 8 進 7　　23. 帥五進一　包 7 平 8

至此，紅見若打馬，則包 8 進 2 抽俥，已很難應對，遂
推枰認負。

## 62. 炮轟中卒乘隙贏

圖 5-62，是 1977 年全國象棋比賽黑龍江王嘉良與上海
胡榮華由中炮過河俥急進中兵對屏風馬平包兌俥弈至第 11
回合時的形勢。盤面上風平浪
靜，現輪黑方走子，且看他們如
何過招：

11.……　　　車 1 平 2

平車稍軟，應與上回合的車
8 進 2 相連貫，改走馬 8 進 7 較
好，避免 8 路車馬被牽。

12. 俥九平二　馬 8 進 7？

漏算，造成丟子失勢，也是
導致失敗的根源。

13. 炮五進四！　……

乘隙而入，獲勝的關鍵之

圖 5-62

著。

13. ……　　　　車 8 平 5　　14. 炮五平三！……

是繼上一手的連續動作，賺得一子奠定勝局。

14. ……　　　　車 5 進 3　　15. 俥二平五　車 5 進 3

16. 仕四進五　象 5 進 3　　17. 炮三退三　包 7 進 5

18. 俥四平三　包 2 進 6　　19. 炮七平五　車 2 進 7

20. 帥五平四　馬 3 進 5　　21. 俥三平四　包 2 平 1

22. 傌八進九　包 1 進 1　　23. 俥四進三　車 2 平 1

24. 俥四平五　……

紅方從第 20 回合老練地出帥，至此時的兌馬交換，又佔便宜了。

24. ……　　　　車 1 退 1　　25. 俥五平七　將 5 平 4

如改走車 1 平 4，則紅乘勢帶掉黑邊卒後，兌去車，成傌炮兵的例勝殘局。

26. 俥七平六　將 4 平 5　　27. 俥六平八　將 5 平 4

28. 兵七進一　……

紅方借助中炮威力，由將軍叫殺調整俥位，現渡兵助戰如虎添翼，已勝利在望。

28. ……　　　　卒 7 進 1　　29. 兵七平六　卒 7 進 1

30. 俥八進三　將 4 進 1　　31. 炮五平六　士 5 進 4

32. 兵六進一　車 1 平 6　　33. 帥四平五　將 4 平 5

黑方當然不能卒 7 進 1 去傌，因兵六進一，將 4 平 5，俥八退一，將 5 退 1，兵六進一絕殺。

34. 兵六進一　將 5 平 6　　35. 兵六平五　卒 7 進 1

36. 俥八退一　士 6 進 5　　37. 兵五進一

至此，紅勝定。

## 63. 避開俗套嘗新果

圖 5-63，是 1977 年 10 月菲律賓隊陳羅平與中國隊朱永康由中炮過河俥對屏風馬高車保馬弈至第 8 回合時的局勢。枰面上紅方炮八進四亮出新招，且看黑方如何應對：

8. ……　卒 3 進 1

紅方的進炮卒林線，是避開俗套的新嘗試。常見的走法是傌七進六或俥九進一。黑方面對新招選擇了兌卒，旨在使紅過河炮計畫落空。然而不僅沒有達到目的，反而虧損了步數。走上 4 進 5 才是好的應法，試演如下：兵五進一，車 1 平 4，傌七進五，車 4 進 6，兵五進一，卒 5 進 1，俥三平七，卒 5 進 1，炮五進二，馬 7 進 6，炮五平四，馬 6 進 4，俥七平六，包 9 進 4，黑反先。

9. 兵七進一　象 5 進 3

10. 兵五進一　包 2 退 1

紅方緊握戰機，由中路發動猛攻，使黑忙於應付。黑縮右包想驅俥和鞏固中路，但這兩個目的只能達其一。

11. 兵五進一　包 2 平 5

12. 傌七進五　卒 5 進 1

13. 俥三平七　卒 5 進 1

黑方的卒林線被打通後，紅俥在「上二路」暢通無阻。黑為解除右翼威脅，送中卒實屬無奈。另有兩種著法：① 馬 7 進

黑　方

紅　方

圖 5-63

第五章 實戰中局技巧

8，炮八進一，象 3 退 5，俥七進一去馬，車 8 進 1，炮八平五紅優。② 車 1 進 2，炮五進三，象 3 退 5，炮五進三，士 4 進 5，傌五進六紅優。

| | | | |
|---|---|---|---|
| 14. 炮五進二 | 象 7 進 5 | 15. 炮五進四 | 馬 3 退 5 |
| 16. 傌五進六 | 馬 5 退 3 | 17. 傌六進四 | 車 8 退 1 |
| 18. 炮八退五 | …… | | |

退炮準備平中，以增強攻勢。

| | | | |
|---|---|---|---|
| 18. …… | 士 6 進 5 | 19. 炮八平五 | 車 1 平 2 |

出車丟象，黑已較難應付。似改將 5 平 6 稍好。

| | | | |
|---|---|---|---|
| 20. 俥七退一 | 車 2 進 3 | 21. 俥七平三 | 車 2 平 6 |
| 22. 俥三進二 | 將 5 平 6 | 23. 俥三平一 | 車 8 進 6 |
| 24. 俥一進二 | 將 6 進 1 | 25. 炮五平七 | 車 8 平 7 |
| 26. 炮七進七 | 士 5 進 4 | 27. 仕六進五 | 車 7 退 1 |
| 28. 俥九平八 | 車 7 退 3 | 29. 俥八進七 | 車 6 平 4 |
| 30. 俥八平七 | …… | | |

紅方在佈局中運用新嘗試取得先機後，現靈活地運用雙俥炮步步緊逼，已穩操勝券，表現了精湛的棋藝。

| | | | |
|---|---|---|---|
| 30. …… | 車 7 平 5 | 31. 炮七平八 | |

至此，黑見難挽危局，只好推枰認負。

## 64. 兩路攻殺難兼顧

圖 5-64，是 1976 年全國中國象棋預賽中團體賽第 4 輪四川陳新全與上海胡榮華由五九炮對屏風馬戰至第 17 回合時的局勢。現輪紅方走子：

18. 炮六進五　……

進炮士角，是奪子的必要手段。如急走俥八平七吃馬，

則卒 3 平 4（如士 4 進 5，則俥四平三，車 7 退 2，俥七退四，以下有炮六進一打死馬的手段，紅仍先手），俥七退五，卒 4 進 1，紅方並無便宜。

　　18.……　　　　馬 7 進 5　　19.俥四平三　　……

　　現紅有三種吃子方法，結果各異：①俥八平七，馬 5 進 3，帥五平四，士 4 進 5，俥四平三，車 7 平 6，炮九平四，士 5 進 4，俥七退四，紅多子占優；②相三退五，包 7 進 5，炮九平三，車 7 進 3，俥八平七，士 4 進 5，俥四平三，車 7 平 5，炮六退一，車 5 退 1，炮六平一，車 5 平 9，俥三退一，卒 5 進 1，炮一平九，紅多子占優，但缺雙相，有後顧之憂。現紅採取第③種著法。

　　19.……　　　　馬 5 進 3　　20.帥五平四　　車 7 平 3

　　如改走車 7 平 4 捉炮，逼紅俥八平七吃馬，馬 3 退 1，以下有三種變化：①俥三平四，士 6 進 5，俥四退五，馬 1 進 2，俥七平八，馬 2 退 3，炮六平七，紅優；②傌三進四，車 4 進 1，傌四退五，車 1 平 2，下一步有士 4 進 5 奪炮的棋，紅可走俥七平九設法逃炮，紅亦占優；③俥七平八，則車 4 平 6，帥四平五，馬 1 進 3，炮六退六，車 6 平 4，黑奪回失子占優。

　　21.炮九平四　　士 4 進 5
　　22.炮六退一　　卒 9 進 1

黑　方

紅方

圖 5-64

23. 俥三進一　車1平4　　24. 俥八退一　車3平6

25. 俥八平七　車6進2　　26. 相三退一　後馬退2

27. 傌三進二　車6平5　　28. 俥三平四　……

黑方這一段力圖反撲，雖有臥槽的攻勢但缺包配合，難成殺勢。紅平俥佔據帥門要隘，伏炮四進七打士手段，黑方難以防守。

28. ……　　　　車5平8

敗著。加快紅傌進程。應走馬2進1，仍可堅持。

29. 傌二進三　馬2進1　　30. 傌三進五！……

棄俥攻殺，凶著！以下將構成兩路殺勢，難以兼顧。

30. ……　　　　馬1進3　　31. 傌五進三　車4進3

32. 炮四平六！

著法鋒利而精妙！紅平炮控制黑將門，使其無法顧及俥四進一，或黑揚士後紅俥四平六的兩種攻殺而失利，紅勝。

## 65. 五子圍攻攻破城

圖5-65，是1976年蘭州全國象棋賽中，福建蔡忠誠與安徽蔣志梁由中炮對屏風馬左包封俥戰至中局的形勢。枰面上雙方各過河一兵，子力相互制約。黑見紅七路兵逼宮近在咫尺，不宜過久戀戰，故集中車馬雙包卒，在紅右翼掀起了快速強烈的攻勢，現輪紅走子，且看實戰：

1. 炮五進三　卒5進1　　2. 俥四進五　包8進1

黑進包打傌，試紅應手，如紅走傌七進八，則馬8進9（傌三退二，包8平2，黑得子），傌三退四，包8進2叫將，黑優。

3. 傌三退二　包8進1　　4. 兵七進一　包8平9

5. 傌二進三　包9進1

黑8路包一步步楔進，終於空心沉底，給紅方以很大威脅。

6. 帥五平四　馬8退7

黑馬以退為進，回馬金槍，既捉傌又有亮車進攻，可謂一著兩用。

7. 傌四進三　車8進9

8. 帥四進一　車8退1

9. 帥四進一　車8退1

紅如改走帥四退一，則黑車8平7捉傌兼伏包7平8決殺，紅難應付。

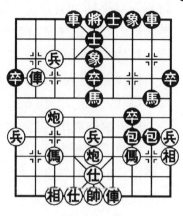

黑　方

紅方

圖 5-65

10. 傌七進八　車8平7　　11. 帥四退一　車7平8

12. 炮七退二　包7進2　　13. 相七進五　車8進2

黑平車、升包、進車，步步催殺，緊湊之至。

14. 相一退三　馬7進8

黑七路馬躍出，形成五子圍攻，紅支撐漸感乏力。

15. 炮七進一　車8退1　　16. 相五進三　包7退2

17. 帥四進一　車8退1　　18. 帥四退一　包7平3

（紅勝）

## 66. 「臨門一腳」欠火候

圖5-66，是1975年常州象棋邀請賽浙江蔡偉林與常州徐乃基由對攻激烈的列手炮交鋒至第10回合的形勢。枰面上黑7路包正轟傌，紅方三路傌如平四，將有被抽吃之虞；

第五章　實戰中局技巧

**439**

如平一，則車 8 進 4 捉俥兼占兵
行線吃兵壓傌，黑方頓有反先之
勢，紅方如何選擇？請看實戰：

　　11. 俥三平四　　包 5 進 4

　　12. 傌三進五　　馬 5 進 6

　　13. 傌五進三　　馬 6 退 5

　　紅方棄俥撲出右傌，有膽有
識！此著黑如改走補士象，則較
為穩當。但紅傌三進四吃馬，一
俥換雙子後仍有較大先手。

　　14. 傌三進四　　車 8 退 1

　　15. 俥四平八！　車 2 平 1

　　16. 炮七平九　　象 3 進 1

　　17. 俥八平二！　車 8 平 9

　　18. 炮九平一　　象 7 進 9

　　紅自棄俥後，利用中炮和臥
槽傌的殺勢，左右兩翼獻俥，再
平炮左右兩邊轟車，著著先手，
瀟灑之極，精妙非凡。現在黑方
雙象「海燕雙飛」凌亂不堪，顯
然已呈敗勢。

　　19. 俥二進六　　包 7 進 5

　　（圖 5-67）

　　黑如改走馬 7 進 6，則俥二
平三，包 7 平 6，俥三平一，車
9 平 8，炮一平三，車 8 退 1，

俥一平五（若接馬6進7，則俥五退一，馬7進5，俥五退四，紅亦勝勢），馬6進4，俥五退一！馬4退5，炮三平五！紅勝。

黑方包7進5去兵後，紅方顧忌包7平5照將，實戰中走炮五進二，一番戰鬥之後，雙方握手言和。

## 67.天馬行空獨往來

圖5-68，是1975年第三屆全運會中國象棋預賽上海胡榮華與廣東劉星由順炮直俥對橫車弈完第11回合的形勢。枰面上雙方各子俱在，紅方有一俥炮過河侵擾，現臨紅方走子，且看紅如何開拓局面使天馬行空：

12.炮八進一！　象7進9

如改走卒7進1，則炮八平三，車2進7，炮三進二，馬5退7，炮五平八，卒7進1，傌三退五，黑失子，紅優。

13.炮八平三　車2進7

14.炮三平九！……

棄俥打包伏擊邊象，搶殺，膽識過人！

14.……　車2退5

15.炮九平五　車2平5

16.兵五進一　卒7進1

17.兵五進一　……

棄兵引車，牽制爭先，著法緊湊有力，由此控制全局。

17.……　車4平5

黑　方

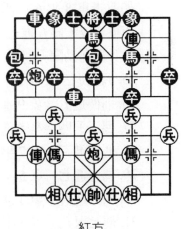

紅方

圖5-68

**441**

18. 傌三進五　車5平7　　19. 俥五退三！象9進7

紅兌俥爭先並成竹在胸，算準炮雙傌可控制局面而獲
勝，算度準確而深遠。

20. 傌七進六　卒7平6

21. 傌六進五　象7退9（圖5-69）

黑如改走卒6平5（如卒6進1，則前傌退三！黑丟子
負），後傌進三，亦紅優。

22. 炮五退一！……

紅退窩心炮用於制住黑車和窩心馬，著法精妙，暗藏殺
機！

22. ……　　卒6平5

如改走卒6進1，則傌五進六，車5進1，傌六進八，
車5進5，帥五進一，紅勝。不難看出紅炮五退一的妙用。

23. 後傌進三　車5平8

24. 傌五進四　車8平2

如改走車8平6，則傌三進
五，車6平7，傌五進七，紅得
卒後七兵渡河助陣亦勝勢。

25. 傌四退三　車2平7

26. 前傌退五　象9進7

27. 傌三退四　卒5進1

28. 傌四進三　車7平5

29. 傌五進七　車5平3

30. 傌三進五　象3進1

31. 傌七退八　車3平5

32. 傌八退七　車5進1

黑　方

紅　方

圖 5-69

33. 傌七進五　馬 5 進 6　　34. 傌五進四

紅方雙傌左、中、右盤旋，著法妙不可言，終使黑方防不勝防。至此，黑失車認負。

## 68. 棄雙車側襲奏效

圖 5-70，是 1974 年全國象棋分組賽江蘇徐乃基與廣東楊官由中炮過河俥對屏風馬平包兌俥佈局演變而成的中局形勢。枰面上雙方對攻激烈，紅方俥傌兵過河侵擾，並多兩兵，紅炮正瞄 4 路黑車；黑方 2 路無根車包被紅俥緊緊拴鏈，紅方已占先手。但黑借先行之利，置兩個車於不顧，大膽平包至紅右翼猛攻，請看實戰著法：

1. ……　　　　包 2 平 9 !

勇棄雙車，算準側翼襲擊可成殺局，實乃大膽果斷、精妙絕倫之經典妙著！

2. 俥八進二　……

吃車實屬無奈的逼著。如走炮六進三，則包 9 進 1，仕四進五，馬 7 進 8，仕五退四（若相五退三，則馬 8 退 9，仕五退四，馬 9 進 7，帥五進一，包 9 退 1，馬後包連殺，黑速勝），馬 8 退 6，帥五進一，包 7 進 2，帥五平四，包 9 退 1，帥四進一，卒 7 進 1，炮六平五，將 5 平 4，有殺對無殺，黑亦勝。

2. ……　　　　包 9 進 1

黑　方

紅方

圖 5-70

3. 仕四進五　馬 7 進 9！　　4. 傌六進四 ……

　　黑馬奔入邊線，疊包伏殺！紅唯有送傌閃出俥路，支援右翼。如急走帥五平四則馬 9 進 7，帥四進一，馬 7 退 8，帥四進一（若改走帥四退一，則包 7 進 3，疊包絕殺，黑勝），包 9 退 2 成馬後包殺。

　　4. ……　　　　　車 4 平 6　　5. 炮六平五　士 5 退 4
　　6. 俥七平五　士 6 進 5　　7. 俥五平二　將 5 平 6！
　　8. 仕五進四　馬 9 進 7　　9. 俥二退六　車 6 平 8！
　　黑平車捉俥，兼馬 7 退 6 掛角殺，好棋！黑勝。

## 69. 五步馬曲徑通幽

　　圖 5–71，是 1974 年全國象棋賽甘肅左永祥與上海胡榮華由中炮過河俥對屏風馬平包兌俥鏖戰成的中局形勢。枰面上雙方大子均等，士象齊全，兵卒對等。紅方炮架當頭，左炮沉底有攻勢，八路俥牢牢牽制黑方車馬包。面對不利局面，黑審時度勢，借先行之機，抓住紅窩心傌之弱點，採取了以攻為守的戰略，僅五步馬，即給紅方難看，實戰著法如下：

　　1. ……　　　　　馬 7 進 6！　　2. 炮五平七　馬 6 進 7！
　　棄馬跳馬，兵貴神速，針對紅窩心傌的弊端，發動猛攻，好棋。

　　3. 炮七進五　馬 7 進 8！
　　紅進炮轟馬實屬在此局面下的不得已，此外別無他著。黑躍馬兇狠，欲掛角做殺，「請」出紅帥，為以下的入局奠定基礎。

　　4. 傌五進四　馬 8 退 6！　　5. 帥五進一　車 3 進 5

6.帥五進一　馬6退8！

黑退馬避捉，為以後車馬卒配合，捉子、搶先鳴鑼開道。至此黑方以攻為守的策略已見成效。

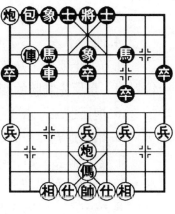

7.俥八進二　車3退6

8.俥八退七　車3進4

9.傌四進二　卒5進1

挺中卒含蓄有力！死兵不急吃。

10.傌二進四　車3退1！

退車騎河，兇狠犀利，暗藏殺機。

紅方

圖 5–71

11.帥五退一　……

如貪吃象走傌四進五，則傌八進7臥槽馬殺！

11.……　　車3進3　　12.帥五進一　車3平6！

黑平車捉傌、抽俥，必追回一子，大佔優勢，紅以下難以應付，最終告負，餘略。

## 70. 處劣勢謀俥反先

圖 5–72，是 1973 年廣州象棋邀請賽上，由廣東名將蔡福如對上海大師徐天利激戰成的中局形勢。枰面上，紅雖少一兵，但四路助俥正塞象眼捉包，兼打悶宮，必得一子，黑勢危急，且看黑如何利用失子，伺機謀子反先並一舉制勝：

1.……　　　包7平9

黑方利用死子平邊包引紅俥至邊隅，為日後伺機奪先創

造條件。

2. 俥四平一 馬7退5 3. 傌三進五 車3進1

4. 俥一平三 卒7進1 5. 仕四進五 包2進6

紅方上士軟著，乃落敗根源，應改走俥八進二。黑方進包封俥，是反先制勝的關鍵。

6. 炮三退二 車3平5 7. 俥三平四 車2進7！

8. 相三進五 ……

紅飛相無奈，如先走傌五退六，則馬5進6，俥四退六，車2平6，俥八進一，車6平4，黑方反先。

8. …… 馬5進3 9. 傌五進四 馬3進1

10. 俥八平九 車2平5！

黑棄車殺相，精妙！算準必能追回一俥，已勝利在望。

11. 相七進五 馬1進3 12. 帥五平四 包2退7

13. 傌四進三 車5平7 14. 俥四退三 馬3進1

15. 炮三平五 包2退1

16. 俥四平七 包2平4

17. 傌三進一 車7平5

18. 俥七退一 包4進2

至此，黑方多卒，紅方殘相且邊傌無法動彈，黑方勝定，餘略。

## 71. 棄雙傌大膽搶攻

圖5-73，是1973年瀋陽、哈爾濱、上海三省市象棋友誼賽上哈爾濱王嘉良與瀋陽黃成俊以

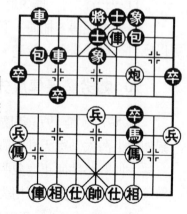

黑　方

紅　方

圖 5-72

順炮直俥對橫車交鋒形成的中局陣勢。枰面上紅雖多雙兵，但黑方有中包平 3 打俥得子的凶著，2 路河口馬還有強行渡河助戰的攻勢，黑方明顯優勢。

黑　方

紅方

圖 5–73

紅面對黑方攻勢毫不手軟，突起妙手，連續棄傌，大膽搶攻，著法精彩，入局緊湊，實戰著法如下：

1. 俥匕進一！……

象口捉馬，細心膽大，著法積極主動。好棋！

1. ……　　　　馬 2 退 1

退馬正著。如改走車 1 平 2，則俥九平八，馬 2 退 1，傌四進六，紅方先手。

2. 俥九平八　包 5 平 3　　3. 俥七平六！……

紅棄傌邀兌車，爭先奪勢的佳著。

3. ……　　　　車 4 進 2　　4. 傌四進六　前包進 5

5. 俥八進七！士 4 進 5　　6. 傌六進五！象 7 進 5

這兩個回合紅方進俥管馬瞄象，再棄傌踏中象，都是計算之中的漂亮手法。勝勢已呈。

7. 俥八平五　後包進 2　　8. 炮三退一　車 1 平 2

9. 炮五平二！……

卸中炮伏殺，兇狠，為以下奪回雙傌的巧妙著法。

9. ……　　　　將 5 平 4　　10. 俥五平三　車 2 進 8

11. 俥三平九　車 2 平 8　　12. 炮二平六！士 5 進 6

13. 俥九進二　將4進1　　14. 俥九平五！……

形成「篡位俥」叫殺，是實戰中常用的手段。

14. ……　　　卒5進1　　15. 炮三進一　後包平6

16. 炮三平九！　包6平2　　17. 俥五退四！

至此，紅得勢大優，且多四兵。黑放棄續弈，認負。

## 72. 大刀闊斧氣勢雄

圖5-74，是20世紀70年代廣東朱德源與黑龍江王嘉良弈成的中局盤面。枰面上黑左馬將死於俥口，紅三路兵已過河助戰，五路炮虎視眈眈瞄卒鎮中，明顯占優；黑趁先行之機，突出妙手，演出了一場扣人心弦的搏殺好戲。請看實戰著法：

1. ……　　　馬1進2！

進馬棄包爭先，絕妙！這是
王嘉良的拿手好戲。

2. 炮八平六　車4退1！

紅方逃炮避讓無奈。如改走
炮八進五，則車7進1，炮五進
四，包5進4，帥五平四，車7
進2，帥四進一，車7退6，捉
炮兼要殺，紅難應付。黑車砍
炮，著法兇悍！令人目不暇接。

3. 炮五進四　包5進4！

4. 仕五進六　車7進1

5. 兵七進一　車7進2

6. 帥五進一　車7退6

黑　方

紅　方

圖 5-74

7.炮五退一　馬9進8！

黑繼一車換雙後，連續吃傌殺相、掠兵，現又順勢躍出左馬助攻，置右馬於不顧，著法緊湊而有力！

8.俥二平四　卒3進1

紅平脅俥防守，正著，如貪吃走兵七平八去馬，則車7進5，帥五退一，馬8進7！捉中炮兼掛角殺。

9.炮五平八　包2平5　　10.帥五平四　後包平6！

11.俥四退一　車7進5

紅啃包解殺逼著。

12.帥四退一　馬8退6　　13.俥九平八　包5退5！

14.相七進五　車7進1！　15.帥四進一　車7平5！

平車搶中路做殺，至此紅敗局已定，黑勝。

## 73.巧兌子輕鬆獲勝

圖5-75，是1968年春在南京由江蘇戴榮光與上海胡榮華以中炮對先鋒馬弈至第20回合的一盤內部訓練棋的中局形勢。現輪黑方走棋，請看實戰著法：

20.……　　　馬9進7

21.俥四退二　馬7退8

22.炮六進一　包8平7

23.傌二進三　……

墊傌解殺，似嫌勉強。應改相三進一為好。

23.……　　　包1進1

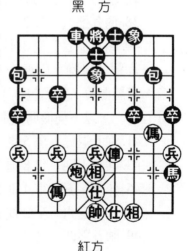

黑　方

紅方

圖5-75

24. 炮六平二　包 1 平 7

兌馬後，還是要飛邊相，並落了後手。

25. 相三進一　前包平 9　　26. 俥四進五　包 9 進 3

27. 炮二進三　卒 3 進 1　　28. 俥四平八　包 9 平 3

29. 炮二平五　包 3 進 1　　30. 相一退三　卒 3 進 1

這幾個回合紅方以損兵為代價，強行炮鎮中路，但傌的位置太差，暫難有作為；黑方賺兵後，借包轟邊相之手段，渡三路卒助戰，以多兩卒之勢，呈樂觀局面。

31. 傌七退九　卒 3 進 1　　32. 傌九進八　包 3 進 1

33. 兵五進一　包 7 平 8　　34. 兵九進一？　卒 3 進 1

這一段紅方極力想躍出左傌助戰，但此時兵九進一欠佳，又損一兵，傌還未跳出，形勢進一步惡化。

35. 傌八退七　卒 1 進 1　　36. 傌七進九　包 8 進 5

37. 仕五進四？　卒 3 平 4

紅支仕乃廢棋，助卒逼宮。不如逕走傌九進八。

38. 傌九進八　包 3 退 2　　39. 仕四退五　卒 4 進 1

40. 傌八進七　包 3 平 5！

紅躍傌急躁，因傌一直被困，認為現在是「絕佳」機會，實屬漏算，被黑包 3 平 5 妙手兌子，紅敗勢已呈。應走兵五進一，以下伺機傌八進九尚有糾纏機會。

41. 炮五退三　象 5 進 3　　42. 兵五進一　象 3 退 5

43. 兵五平四　包 8 退 2　　44. 兵四平三　包 8 平 5

45. 俥八平五　車 4 進 5　　46. 兵三平四　卒 1 平 2

47. 仕五退六　卒 2 進 1　　48. 仕四進五　卒 2 平 3

49. 帥五平四　卒 3 平 4　　50. 炮五平四　包 5 進 3

至此，黑包擊中仕，紅已很難應付，遂推枰認負。

## 74. 妙手連發賺子贏

圖 5-76，也是 1968 年江蘇季本涵與上海胡榮華由中炮七路傌對屏風馬弈至第 12 回合的一盤內部訓練棋的中局形勢。現輪紅方走棋，請看實戰著法：

13. 傌七退五　馬 7 進 6　　14. 炮八進四？　馬 6 進 5！

紅進炮瞄中卒一廂情願，屬失子根源。黑進馬咬傌是妙手！也為得子埋下伏筆。紅窩心傌弊端暴露無遺。

15. 俥三退一　車 3 平 2！

騰挪的好手！

16. 炮五平七　馬 5 退 3！　　17. 炮七進一　車 2 退 3

18. 相三進五　車 2 進 4！

棋感敏銳，運子靈巧！紅方似飛左相較好。

19. 傌一退三　包 2 進 4！

進包打俥精妙之極！逼紅一俥換雙，若改走俥三進一或退一逃俥，則前馬進 5 踩俥，黑有先手。紅方七路炮給人家充當了「炮灰」而不能動彈（黑馬掛角殺），真是苦不堪言。

20. 俥三進二　象 5 進 7

21. 相五進七　車 2 平 4

22. 炮七進三　象 3 進 5

23. 傌五進七　車 4 退 4

24. 傌七進八　包 2 進 3

25. 傌三進五　車 9 平 6

黑　方

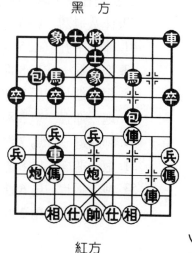

紅方

圖 5-76

黑方這一段弈來秩序井然，絲絲入扣！

26. 俥二進五　車6進4　　27. 傌八退七　包2退8

28. 傌七進六　車6平4　　29. 相七退九　卒9進1

黑如誤走吃炮，則兵五進一！立即丟車，優勢局面蕩然無存。

30. 炮七退五　前車進1　　31. 傌五進六　車4進2

毅然用一車換雙傌，打開局面的好手，勝勢已不可動搖。

32. 俥二退二　包2進8　　33. 仕四進五　包2退4！

頓挫技巧，是值得借鑒的戰術手段。

34. 仕五進六　車4進2　　35. 兵五進一　包2進4

36. 俥二平八　車4進2　　37. 帥五進一　車4平5

38. 帥五平四　卒5進1！

以上幾個回合紅方自拆藩籬，加速滅亡。現黑方棄包吃兵，已勝利在望，贏棋僅是時間問題。

39. 俥八退四　馬3進4　　40. 俥八進二　馬4進5

41. 俥八平五　車5退2　　42. 相七進五　馬5進7

43. 炮七退一　卒5進1　　44. 炮七平一　卒5進1

45. 相五進七　馬7進9　　46. 兵一進一　馬9進7

47. 炮一進五　卒5平6　　48. 兵九進一　卒6進1

49. 帥四退一　馬7退8　　50. 帥四平五　卒6進1

51. 炮一進一　馬8退6　　52. 帥五平六　卒6平5

53. 炮一平七　馬6進4　　54. 相七退五　馬4進2

55. 炮七退五　馬2退3（黑勝）

## 75. 得子少兵和爲貴

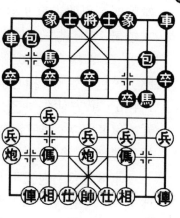

紅方

圖 5-77

　　圖 5-77，是 1966 年上海胡榮華與江蘇季本涵由五九炮七路傌對屏風馬轉龜背包弈至第 6 回合時的盤面。現輪紅方走棋，請看實戰：

　　7. 傌七進六　馬 8 進 7

　　踩兵暗護中卒，巧妙。如改走象 7 進 5，則傌六進五，馬 3 進 5，炮五進四，包 2 平 5，炮五進二（如改走炮九平五，馬 8 進 7，俥一平二，包 8 平 7，紅方無益），士 6 進 5，相三進五，車 9 平 6，紅方雖得中卒，但黑棋子力舒暢，可以滿意。

　　8. 炮五退一？　……

　　縮炮求變，但也影響出子速度而失先，似可考慮改走炮五平七，則象七進 5，相三進五，局勢相當。

　　8. ……　　　　象 7 進 5　　　9. 炮五平三　馬 7 退 8

　　如改走包 2 平 7，則俥一平二，車 9 進 2（如走包 8 平 7，則俥二進七紅先），炮三進二，包 7 進 5（不可包 7 平 8，因紅俥二平一，卒 7 進 1，炮三平四，卒 7 進 1，炮四進四，得子），相三進五，紅方稍好。

　　10. 傌三進四　卒 7 進 1　　11. 傌四進三　包 2 平 7

　　12. 傌六進四　卒 7 平 6　　13. 炮三平七　馬 8 進 7

　　14. 傌四退六（圖 5-78）　包 8 平 7

圖5-78，黑方平包打俥似嫌軟弱，可改走車9平8，紅方大致是：甲.俥三退四（如走俥一平二？馬7進6！紅方難應），包8進7，相七進五，車1平6，黑方佔先；乙.炮七進五，包8平7，俥三退四（如走相三進五，後包進2，炮七平三，車8進3，炮三平九，馬3進1，俥八進六，車1平4，黑優），前包進7，仕四進五，前包平8，炮九平三，車1平6，黑方優勢。

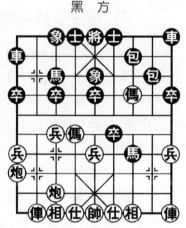

黑　方

紅方

圖5-78

15. 俥三退四　車1平4　　16. 俥六退五　……

不可俥六進五，因馬3進5，俥四進五，前包進7，仕四進五，車4進7，紅方吃虧。

16. ……　　　　車9平8

現在不宜轟相，如走前包進7，則仕四進五，馬7進5，相七進五，前包退7，兵七進一，紅方也有搶攻手段。

17. 俥五進三　後包進5　　18. 兵七進一　……

棄兵威脅黑馬，刻不容緩，機會稍縱即逝，遲則生變。

18. ……　　　　卒3進1　　19. 炮九平七　車4進4

20. 俥四退五　車8進6　　21. 前炮進五　後包平3

22. 炮七進六　包7平9

第19回合黑方棄馬爭先必然，倘誤走馬3退1，前炮進七，馬1退3，炮七進八，士4進5，炮七平九，紅方大

優。目前紅方多子，黑棋多卒，從子力分佈情況看黑棋易走。

23. 兵五進一　車4平5　　24. 仕四進五　包9平1

25. 俥八進八　車8平6

守脇道工穩，如改走包1平5，俥八平四，將是決一雌雄的下法，黑方的機會不少。

26. 傌五進七　車5平4　　27. 俥八退五　包1平3

雙方同意作和。

### 76. 貪馬慘遭穿心殺

圖5-79，是1966年鄭州全國象棋預賽階段北京傅光明對青海胡一鵬弈成的中局。盤面上黑方少卒，但右翼車馬深入紅方腹地，紅方右俥正叫捉黑馬，左俥尚未開出。現輪紅方走子，因紅貪吃馬而遭黑方暗算，且看黑方入局的精彩殺法：

1. 俥二平七？　車4平5！

紅貪子敗著；應走俥九平八，紅棋仍握有先手。黑車穿心已構成殺勢。

2. 仕四進五　包8進7

紅如改走帥五進一，黑包2進6，照將，再進車殺，亦黑勝。

3. 仕五退四　車6進6

4. 帥五進一　包2進6

5. 帥五進一　車6退2（黑勝）

黑　方

紅方

圖5-79

## 77. 局面少卒須急攻

圖5-80，是1965年國慶日無錫表演賽中，江蘇戴榮光與上海胡榮華由中炮過河俥對屏風馬弈至第18回合時的盤面。盤面上紅以淨多四兵占優。黑方意識到殘局的兵力不足，必須集結子力從紅方空虛的右翼打開缺口，實戰驚心動魄，現輪黑方走子，請看具體招法：

18.　……　　　馬6退7

黑方退馬、雙捉俥炮，旨在兌炮再開邊包叫抽，兼活通窩心馬，著法瀟灑飄逸、一箭雙雕。

19. 俥五平七　馬7進9　20. 俥七平一　馬5進7

21. 俥一平四　包8平9　22. 仕五進四　包7平2

23. 炮七平八　車8進8

紅攔炮逼著，否則黑包2進7，再平左翼將構成「子母炮」殺勢。

24. 帥五進一　車8退1

25. 帥五退一　包2平8

26. 兵三進一　馬7進9

馬進邊陲出擊恰似「邊線切入」。

27. 兵三平二　馬9進8

28. 相五進三　包8平5

29. 相七進五　包5進6！

紅方聯相露出破綻，黑包猛然轟相，虎口拔牙，從而輕騎由

黑　方

紅　方

圖 5–80

邊線切入，成三子歸邊殺勢，獲勝關鍵！

30. 相三退五　馬8進9　　31. 仕六進五　車8進1！

32. 仕五退四　馬9進7　　33. 帥五平六　車8平6

34. 帥六進一　車6退1　　35. 帥六退一　包9退1

紅如續走仕四退五，黑車6平5！至此，黑方獲勝。

## 78. 奔馬棄車欲斷魂

1965 年秋，上海象棋隊應邀到蘇州做指導表演。圖 5-81 是胡榮華讓先以反宮馬佈陣與蘇州名將龐小予的中局譜。盤面紅俥傌被牽，乍看少兵勢劣，但紅可趁先行之利奔傌棄俥，調動俥雙傌雙炮猛烈攻殺，可直搗黃龍。然而實戰中紅方亦漏算了奔傌棄俥的精彩殺法，走相七進五，以下車 9 平 7……結果與勝利失之交臂。現將紅先勝著法試擬如下：

1. 傌五進六！　車3平6

2. 炮三平六　　將4平5

黑如包1平4墊包，則傌六進七立可成雙將殺。

3. 傌六進七　包1平2

4. 後傌進八　包6平3

5. 傌八進六　包3退2

6. 俥八進九（紅勝）

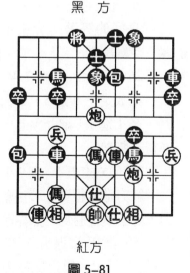

黑　方

紅方

圖 5-81

## 79. 雙車控局謀子勝

圖5-82，是1964年全國象棋賽中兩位象棋大師上海何順安與浙江劉憶慈弈完第22回合的形勢，雙方由中炮橫俥七路傌對反宮馬佈局演變而成。枰面上黑方單象、窩心馬受制，左右子力均遭牽制，局勢明顯處於下風，現輪紅方走子，請看實戰著法：

23. 前俥平四　馬5進7　　24. 俥四平七　……

黑跳出窩心馬踩俥，紅俥又回原位，伏傌七退九踏包得子，耐心等待，靜觀其變。

24. ……　　　　馬7退5

不能走馬3退5，否則傌七退九或傌七進八均得子勝定。

25. 後俥平六　馬5進7

26. 相三進五！　……

良好的等著，弈來不急不躁、老練細膩。

26. ……　　　　車7平9

如改走士6進5，則傌七退九，卒1進1，炮九平七，紅方亦得子勝勢。

27. 俥六進五！　車9平7

紅方進俥捉雙，著法緊湊有力，奪子奠定勝局。黑如改走馬7退5，則傌七退九，卒1進1，炮九平七，黑也難逃丟子厄

黑　方

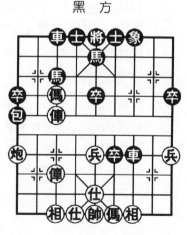

紅方

圖 5-82

運。

28. 傌七退九　卒1進1　　29. 俥六平七　車3進2
30. 俥七進二　卒1進1　　31. 炮九平七　卒1進1
32. 俥七平四　士4進5　　33. 俥四退四

紅方多子勝定，餘從略。

## 80. 三子歸邊攻勢緊

圖5-83，是1964年廣州象棋邀請賽廣東蔡福如對遼寧孟立國的實戰中局。枰面上紅方雖殘一相，但炮鎮中宮，俥立將門，氣勢洶洶。黑方子力渙散已呈不祥之兆。現輪紅方走子，且看紅方如何攻破山門：

31. 俥四進三　包9進1

紅俥進下二路捉包，旨在騰挪讓出傌路助戰。黑如改走車4退4互捉炮，則炮五平一，車4進4，傌三進四，以下有仕四進五逐車，再傌四進三的攻殺手段，黑亦難應付。

2. 傌三進四　車4退4
3. 俥四平三　將5平6
4. 炮五平一　車4進5

紅平炮轟卒兼打車，為傌進卒林開道，攻勢緊湊，已呈三子歸邊之勢。

5. 傌四進三　將6平5

黑如改走車4平6守將門，則傌三進二！伏「傌拉俥」殺，

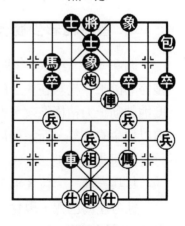

黑　方

紅方

圖 5-83

車6進1，帥五進一，將6平5，炮一平五（包9平6，俥三平四鐵門栓絕殺），車6退9，俥三進一！車6平7，馬二退四，將5平6，炮五平四，傌後炮殺，紅亦勝。

6. 俥三平二　包9進4

紅平俥塞象眼捉包，一擊中的。黑如包9平6，則俥二平四（車4平8，則傌三進二，包6平9，炮一平五，包9退2，俥四平三，紅勝），黑亦難抵擋紅凌厲攻勢。

7. 炮一進三　士6退5　　　8. 傌三進五　士4進5

9. 俥二進一　包9平7　　　10. 傌五退四　包7進1

紅進俥叫殺，回傌踩包，占盡先手，黑敗勢已呈。

11. 傌四進三　士5進6　　　12. 炮一平三　士6進5

13. 傌三進一

至此黑如①包7平9，則炮三退二抽馬；②包7退7，傌一進三，下著黑必須撐士解殺，則傌三退四破士，黑方藩籬盡毀，且少兩兵，紅亦勝定。

## 81. 著著精彩少勝多

圖5-84，是1963年廣州市象棋聯賽甲組賽中楊官執紅獲勝的例子。楊官在失子的情況下，審視全盤局勢，最大限度地調動子力積極進攻，力求一搏。此戰法往往仍能給多子方以致命的打擊，而這個局例就是最好的證明。請看紅方先行是如何運作的：

1. 兵三進一　包8平7

紅方左傌已死，現兌三路兵以活右傌，準備一搏，戰略對頭，戰術正確。黑方平包戀得一兵，影響大子出動。可考慮改走：①卒7進1，俥六平三，馬7進6，俥三平四，馬

6退4，黑多子占優；② 簡明取
勢：經走馬7進6！俥六平四，
卒7進1！俥四進一，棄馬得勢
多卒占優。

　2.傌三進四　包7進2

　3.俥六進三　馬3退2

黑如改走馬3退1，紅俥四
進六，馬1退3（黑如馬1進
2，俥六平八，紅串黑車馬黑難
得子），俥六退一，馬3進2，
俥六平九，黑雖多子，但贏棋困
難。

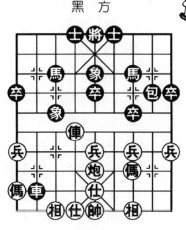

　4.傌四進六　士6進5

　5.俥六退一　馬2進3

　6.傌六進四　馬7退8

黑退馬讓包防紅傌臥槽，如改走馬7進6捉俥，以下
有：①俥六平七？包7平3，傌四進三，將5平6，炮五平
四，馬6進5，俥七平六，馬5退4，黑優；②俥六退三！
車2平1，兵五進一，以下有相三進一捉包及平車右翼等攻
法，黑雖多子但有顧忌。

　7.相三進一　包7進1　　8.炮五平七　馬3退2

　9.俥六退一　卒7進1　　10.俥六退一　馬8進9
紅方著法精巧，瓦解了黑包對臥槽的防守。

　11.俥六平三　包7平1　　12.俥三進三　包1平9

　13.俥三平二　士5進6

紅平俥使傌能臥槽，迫黑方獻士。以下再擒獨士後，形

勢極佳，終以傌傴炮構成殺局。

| | | | |
|---|---|---|---|
| 14. 傴二平四 | 車 2 平 1 | 15. 傌四退二 | 包 9 退 2 |
| 16. 傌二進三 | 士 4 進 5 | 17. 傴四進一 | 車 1 平 3 |
| 18. 傴四平五 | 將 5 平 4 | 19. 炮七平六 | 馬 2 進 3 |
| 20. 傴五平四 | 車 3 退 3 | 21. 傴四進一 | 將 4 進 1 |
| 22. 傌三退四 | 卒 5 進 1 | 23. 傴四退三 | 馬 9 退 8 |
| 24. 傴四平一 | 包 9 平 7 | 25. 傴一進二 | 將 4 進 1 |
| 26. 傴一平七 | 馬 3 進 2 | 27. 傴七平二 | 車 3 平 6 |
| 28. 傴二進一 | 將 4 退 1 | 29. 傴二平四 | 馬 2 進 3 |
| 30. 傴四退一 | 將 4 進 1 | 31. 傌四進五 | 車 6 平 8 |

32. 傌五進四

至此，紅已構成「八角傌」雙殺，紅勝。

## 82. 傴砍士柳暗花明

圖 5-85，是 1963 年溫州舉行的四省市象棋邀請賽中溫州朱肇康對上海朱永康弈成的中局陣勢。枰面上黑已棄一包摧毀了紅半邊仕相，紅帥不安於位，黑雙車已在明處虎視眈眈，下一手車 8 進 8 叫將，紅隨時要遭「雙車錯」殺戮，局勢危在旦夕。紅面對險惡之勢，借先行之機，突然大膽棄傴砍底士，然後出帥解殺還殺，妙不可言，實戰著法如下：

1. 傴六進八！……

棄傴砍士，殺開缺口，吹響勝利衝鋒號。

1. …… 將 5 平 4　　2. 傴八平六　將 4 平 5

3. 帥五平六！　車 8 進 8

紅出帥解殺還殺，妙手！黑如誤走士 6 進 5，則炮八進一，象 3 進 1（如改士 5 退 4，則傴六進七，將 5 進 1，炮

八退一紅勝），俥六進七悶殺紅
勝。

4. 仕四進五　馬6進4

棄馬閃開炮路，作最後掙
扎。如徑走士6進5，則炮八進
一，黑飛象或落士皆負。

5. 俥六進二　　包6進6

6. 仕五進四！　車3退1

7. 帥六退一　……

若改走帥六進一，則包6平
4，炮八進一，象3進1，俥六
進五，將5進1，炮八退一，紅
速勝。

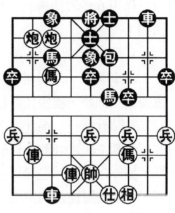

圖 5-85

7. ……　　　　包6平4　　　8. 傌七進五　象3進5

9. 炮七退七！　車8退7　　 10. 炮八退四　包4平7

11. 炮八平七　車8進6　　　12. 後炮進六　車8平7

13. 後炮平八

至此，平炮沉底做殺，黑難應付只得推枰認負。

## 83. 蟬脫殼暗渡陳倉

圖5-86，是1962年全國象棋賽上廣東蔡福如與上海胡
榮華由中炮過河俥對屏風馬酣鬥成的中局形勢。枰面上紅雖
缺雙仕殘一相，但多子多兵，俥雙炮形成左右兩翼夾擊之
勢，且紅兵渡河助戰；黑方雖車馬卒已攻入九宮，但車卒被
紅肋俥拴鏈，馬最具有力的3路攻擊線被紅炮兵封鎖。面對
紅方兇猛殺勢，黑方毫不畏懼，思路清楚、算度準確，進

車、躍馬、平卒，大膽果斷進攻，僅用6步取得勝利，實戰殺法如下：

1.⋯⋯⋯　　車6進1

進車叫將，入局佳著！為以後要殺、抽將、獲勝做好鋪墊。

2.帥五進一　馬5進3！

馬獻炮口，暗伏平卒、叫將、抽俥之妙手，是黑馬強行突破、車卒擺脫拴鏈的重要手段，由此已呈勝勢。

3.帥五平六　馬3退1！

馬退邊陲，暗伏馬1進2叫

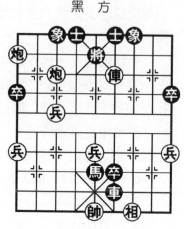

黑　方

紅方

圖 5-86

將、平卒抽俥的凶棋！至此，紅方已陷入絕境。

4.俥四平六　　1進2！

拍馬叫將，兇悍無比！令紅方防不勝防，為以後做殺創造最後一道關卡。

5.帥六平五　車6退1　　6.帥五退一　卒6平5！

橫卒做殺，成絕殺無解之勢。以下紅如接走炮七進一，則將5退1；炮九進一（若先走帥五平六，則車6進1殺，黑勝），卒5進1！帥五平六，車6進1，黑方得勝。

## 84. 錯飛左象留隱患

圖5-87，是1962年6月6日由江蘇周順發與上海胡榮華以中炮過河俥急進中兵對屏風馬兩頭蛇弈至第8回合時的形勢。枰面上紅方俥炮過河輔助中兵強渡猛攻中路；黑方屏

風馬路已活，中路補士固守，嚴陣以待；現輪黑方走棋，鹿死誰手，請看實戰：

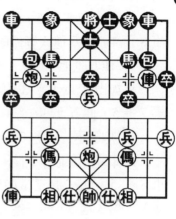

黑　方

紅方

圖 5–87

8.……　　　車 1 進 3

9. 炮八退五　包 2 進 1

升包驅俥為習慣性動作，但此局面下似不宜，既堵塞自己 1 路車路，又使紅俥擴大了活動範圍。胡榮華後來將這手棋改為平炮兌車，黑方將有多種對抗手法，可以滿意。

10. 俥二退二　卒 5 進 1

黑如改走包 8 進 2，則兵五進一，馬 3 進 5，兵九進一！車 8 進 3（如改走卒 1 進 1，則俥二平九，車 1 進 2，俥九進四，黑右翼空虛，紅優），兵九進一，車 1 退 3，炮八平五，包 2 退 1，俥九平八，包 2 平 5，俥八進六！紅方優勢。

11. 炮八平五　包 8 進 2　　12. 俥九平八　包 2 平 7

13. 俥二平六！　包 7 進 3

如改走卒 7 進 1，則後炮進四，象 3 進 5，俥六平三，車 1 平 4，俥八進七，紅先。

14. 相三進一　包 8 進 3　　15. 後炮進四　象 7 進 5？

飛左象後，「象眼」置於六路俥的火力網下，終將釀成後患，鑄成敗局。似可考慮馬 7 進 5，紅如接走俥八進七，象 3 進 5，俥六進四，包 8 平 5，黑平安無事，且棋形工穩，以下另有一番攻守。

16. 傌七進五　　車 8 進 6

如改走包 8 平 5，則炮五退三，車 8 進 3，傌六進四！車 8 平 4，傌八進八雙傌聯手，黑象受攻難應。

17. 傌八進七！　包 8 平 5

黑如改走車 1 平 3，傌六進四，包 8 平 5，炮五退三，馬 7 進 5，傌五進四，紅中路攻勢猛烈，黑方很難招架。

18. 炮五退三　　包 7 平 9　　19. 傌六進四！……

進傌塞「象眼」凶著，獲勝關鍵！若誤走傌三進一，則車 8 平 5，傌一退三（如傌八平七去馬，則馬 7 進 5 踩雙傌），馬 3 進 5，傌三進五，馬 5 進 4，黑方多卒占優。

19. ……　　　　包 9 平 5　　20. 炮五進五　　士 5 進 4

21. 傌八平七　　車 1 退 3　　22. 炮五退三

至此，黑擋不住紅傌七平六吃士的殺著，紅勝。此著紅改傌七進一，亦成絕殺。

## 85. 回馬槍側翼刺喉

圖 5–88，是 1961 年 3 月，15 歲的胡榮華首次榮獲全國冠軍後第一次應邀到蘇州表演，先手與蘇州名將孫壽根的一個中局。局面上紅雖傌壓馬、兵渡河，但黑雙馬連環，車包封鎖了紅方上二路。現紅方回馬金槍妙手得子，繼而棄傌攻殺，成「側面虎」殺勢。

令姑蘇棋迷大飽眼福，著法如下：

1. 傌九退七！……

回傌金槍！暗伏炮七進七硬吃黑 2 路包，打破黑對紅上二路的封鎖。

1. ……　　　　車 4 平 3

2. 俥八進三！ 車3進1

黑如改走車3平2，則炮七進七，車1平3，傌七進八，紅淨賺一象且7路兵已過河而大優。

3. 兵三進一！ ……

先棄後取，手法精細。黑如改走車3進1，則兵三進一，馬6進4，俥八平六，必吃回棄子，占優。

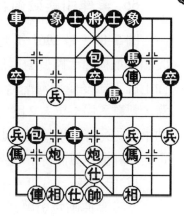

3. …… 　　象7進9

4. 俥八平四 　車3退3

5. 傌七進八 　車3平4

圖 5-88

6. 兵三進一！ ……

進三兵渡河捉馬是第3回合兵三進一的連續動作，好棋。黑方丟子已成必然。

6. …… 　　　象9進7 　　7. 傌三進二　馬6進5

8. 俥三進一 　車1平2 　　9. 炮五進四　士4進5

10. 俥四進六！ 　將5平6（紅勝）

紅棄俥殺士一擊中的（紅如走俥四平五吃馬，黑將5平4還有糾纏）。接下來的殺法是：俥三進二，將6進1，傌二進三，包5平7，俥三退二形成典型的「側面虎」殺勢，紅勝。

## 86. 棄俥引離戰術精

圖5-89，是1961年上海─南京友誼賽，胡榮華對戴榮光由中炮橫俥七路傌對屏風馬弈完第16回合時的形勢。枰面上紅方雖雙俥過河配合沉底炮猛攻黑方右翼，但雙傌呆滯，暫難入局；黑方2路底車緊跟紅沉底炮，擔子包一士，助車嚴防死守；現輪紅方走棋，紅以精妙的引離戰術，突出奇兵、神機妙算而得子取勝，精彩異常。

17. 俥八進一！　車4平2

紅方棄俥啃包引離黑助車；黑車被迫離開脅道重要防線，實屬無奈。

18. 俥七平六！　前車平4

紅平俥叫殺是上一手的連續動作；黑平車邀兌解殺是當前的唯一著法。

19. 傌四進三！……

乘機傌進象口掛角催殺，是前面著法的手段後續，可謂算度深遠，絲絲入扣。

19. ……　　　象5進7
20. 俥六退一　馬5退3
21. 前炮平七　車2平3
22. 俥六平三　……

至此，紅方得子多兵勝定，餘略。

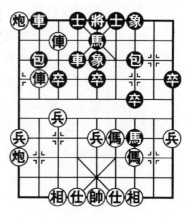

黑　方

紅方

圖 5-89

## 87. 「撒金錘」氣貫長虹

圖 5-90，是 1960 年北京全國象棋賽上海胡榮華與黑龍江王嘉良在第 4 輪上相遇時，雙方由中炮高左炮對屏風馬左馬盤河佈局演變成的中局形勢。本屆全國賽當時 15 歲的胡榮華雖勇奪冠軍，但折桂途中遍佈荊棘，此輪比賽就遭到老將王嘉良棄馬、獻車、送包，以雙車構成殺勢的重創。全局氣貫長虹。

現輪紅方走子，請看實戰著法：

1. 俥九平八　馬 7 進 5！

如圖 8-90 形勢，棄馬搏相是黑方對付「高左炮」常用的反擊手段。紅以下如傌六退五，則車 1 平 4 捉炮，黑方先手多多，且攻勢強烈，紅難應付。

2. 相三進五　包 8 平 9

3. 仕四進五？　包 9 進 2

紅方補仕既是讓黑方先手沉空心底包猛攻，又是造成後來黑方妙手包口獻車直至獲勝的重要原因。因此補仕是一手不起眼的敗著。似應改走俥四退五，如黑包 9 進 2，則帥五進一，形成紅多子殘相。黑有渡河卒助戰的複雜局面，紅方尚無大礙。

4. 帥五平四　車 8 進 9

5. 帥四進一　車 8 退 1

6. 帥四退一　車 1 平 4！

紅方

圖 5-90

第五章　實戰中局技巧

黑獻車捉傌，妙極！紅如誤走炮六進七轟車，則包7進3轟傌，形成「子母包」殺勢，黑方速勝。

　　7. 傌六退四　包7進3　　　8. 炮六平三　卒7進1

　　9. 炮七退一　車8進1　　　10. 帥四進一　車8退5

　　11. 俥八進七　車8進4

紅如改走帥四退一避免黑包9平2打俥，黑車4進4後向左翼運子亦佔優勢。

　　12. 帥四退一　車8進1　　　13. 帥四進一　包9平4！

黑置右馬被捉於不顧，再送一包轟仕，是繼棄馬搏象、炮口獻車後的入局凶招，猶如「撒金錘」一般。紅如仕五退六，黑則車8退1照將，無論紅帥上或下，皆遭「車卒錯」或「雙車錯」，黑速勝。

　　14. 傌四進三　包4平6！

黑海底撈月轟俥，紅敗象已呈。

　　15. 俥四平三　卒7進1　　　16. 炮七平三　車8退1

　　17. 帥四退一　車8平5

棄包換仕，黑車花心採蜜，已勝定。

　　18. 炮三退二　車4進8！　　19. 俥三平四　車5平7！

平車跟炮，黑伏車4平6「臣壓君」殺。

　　20. 帥四平五　車4平5　　　21. 帥五平六　車7退4

至此，黑雙車構成鋒利殺勢，黑勝。

## 88.「山窮水盡」柳又明

　　圖5-91，是1960年6月的一次象棋比賽。由上海胡榮華對廣東的李旭英以中炮過河俥對屏風馬左馬盤河佈陣廝殺成的中盤局面。枰面上除黑方淨多7路卒渡河助戰外，其他

子力均等，但黑 2 路車緊拴紅無
根俥炮，8 路車正捉紅唯一過河
的臥槽傌，馬、包、卒已過河侵
擾紅空虛的右翼，粗看黑已占明
顯優勢，紅已「山窮水盡」。然
而紅趁先行之機，審時度勢，突
施妙手，力挽狂瀾，寥寥數手搶
先入局，實戰著法如下：

黑　方

紅方

圖 5–91

　　1. 俥六進四！　士 5 進 4

　　紅方進俥殺士美妙之極！是
當前局勢下唯一入局的途徑，也
是獲勝的關鍵著法。

　　2. 炮八平六　……

　　平炮叫將是上著棄俥手段的後續，作用有三：

　　① 淨賺一士、換車、擺脫無根俥炮的拴鏈；

　　② 為日後先手解救臥槽傌創造條件；

　　③ 為以後炮轟 7 路黑馬爭得寶貴先手、拆毀黑方藩籬
奠定基礎。

　　2. ……　　　　士 4 退 5　　3. 傌三退四！　……

　　「回馬金槍」！棄車、逃馬、還殺，至此，紅呈勝勢。

　　3. ……　　　　車 8 進 2　　4. 傌四退六　將 4 平 5

　　5. 俥八進九　馬 7 進 6

　　黑方逃馬已屬無奈。如改走車 8 平 3 保象，則炮六平三
去馬，紅得子亦勝。

　　6. 俥八平七　士 5 退 4　　7. 俥七平六　將 5 進 1

　　8. 仕六進五

至此，黑方難挽敗勢，結果紅勝。餘從略。

## 89. 有驚無險算度遠

圖 5–92，是 1959 年第一屆全運會棋類決賽中，象棋決賽由四川劉劍青對上海何順安，雙方以中炮過河俥進中兵對屏風馬左馬盤河弈成的中局形勢。雙方子力完全一樣，紅俥正捉黑右翼馬包，黑方沉底包，雙車通頭，蘊藏著較強的攻勢。紅方先行，權衡局勢，毅然傌踏中象向九宮發難，結果擴大了先手而告捷：

1. 傌四進五！　象7進5

紅傌踏中象緊湊有力，入局強手！如貪子走俥七平八，則車4進8，以下有將5平4叫殺的惡手（如仕六進五，則車8進8雙車抬仕絕殺）。黑方飛象去傌必然，如仍走車4進8，則傌五進七，將5平4，炮九平六！車4退1，仕六進五，車4退6，俥七進一，吃馬保傌，紅方優勢。

2. 炮五進五　士5進6
3. 俥九平八　馬3退1

黑退馬保包堅守，逼著。如改走車4進8，則俥八進六得回一子且雙俥聯手，隨時可兌黑車化解黑方攻勢，紅優。

4. 炮五平九　包8退4

黑如包2退2逃包，則後炮平五，包2平5，俥八進八，紅

黑　方

紅方

圖 5–92

大優。黑退左包力求背水一戰。

5. 俥七平五　車8平5　　6. 前炮平五　車5平4

7. 炮五退二　士6進5　　8. 俥五平八　將5平6

紅方利用俥炮抽將追回失子，雖俥在馬口，但以算度深遠、棄仕搏殺而有驚無險，其鬥志與魄力令人讚歎！

9. 炮九平四　包8平6　　10. 前俥平二　前車進8

11. 帥五進一　包6退1　　12. 炮五進一　包6退1

13. 俥二平四　車4進8

黑方雙車雖破仕逼帥上宮頂，但紅雙炮護帥天衣無縫，黑方雙車只能「望洋興嘆」，眼下紅得子且有俥四進一的殺著，黑敗局已定。

14. 帥五進一　士5進4　　15. 俥八進九　將6進1

16. 俥八退一　將6退1　　17. 俥四平一

以下黑士6退5，則俥一進三，將6進1，炮五平四重炮殺，紅勝。

## 90. 退炮驅車中下懷

　　圖5-93，是1958年在廣州舉行的全國象棋決賽成都陳新全對瀋陽任德純的實戰中局。紅雖多一兵，但黑馬包活躍且遙控紅三路底線，車包扼制兵行線，顯然黑方優勢，且看黑如何趁先行之機攻破對方城池。實戰著法如下：

黑　方

紅方

圖5-93

1. ……　　　　　馬 7 進 8

黑躍外馬，著法含蓄。

2. 炮八退二？　車 8 進 2

紅退炮攔車，正中黑方下懷，劣著。可改走炮八退四，較為穩妥。

3. 俥一平四　包 3 平 7

黑平包棄卒，緊湊。紅如俥四進二吃卒，則馬 8 進 9 臥槽叫殺，兼雙包連續打相抽俥等手段，紅難以應付。

4. 炮八退二　車 8 平 6 !

5. 相三進一　馬 8 進 9

紅方如改走相五進三，黑則有前包平 2 悶宮叫殺兼打俥的凶著，黑亦勝。現黑方馬踏邊相後，紅難以解救，遂推枰認負。

# 第六章 實用殘局技法

人們從無數實戰殘局中，歸納出有勝、負、和的規律可尋的殘局，稱為實用殘局。因此，它是實戰殘局的特殊形式或特例。經由人們不斷研討，總結擬定出實用殘局的例勝、例和的著法（好像數學公式一樣），稱為實用殘局技法。

學習實用殘局，其著法微妙、曲折，看似不可勝處取勝、難以和處成和，勝、和繫一著之間。為避免初學者死記著法公式仍未能掌握訣竅，我們在每局前注明了取勝與防守要點，易瞭解其攻守技巧，以利在實戰殘局中，將局面有意識地引向對自己有利的方面，優勢能導致例勝，劣勢導致例和。本章遴選了 95 局實用殘局，我深信，只要讀者認真閱讀、細心揣摩，一定能逐漸提高殘局水準。

## 第一節　兵類（21 局）

### 1. 單兵相例和單士

**防守要點：**在一般情況下，用士守住「宮心」，對方則不能勝。

**著法：**紅先和（圖 6-1）。
1. 兵五進一　將 5 平 6　　2. 兵五平四　士 4 進 5

黑　方

紅方

**圖 6-1**

黑　方

紅方

**圖 6-2**

3. 兵四平五　　士 5 退 4

4. 帥五進一　　將 6 進 1（和棋）

## 2. 單兵相巧勝單士

**取勝要點：**等待黑方下士之後，兵從無士的一邊進入士旁，再用帥封鎖另一邊，即「兵左帥右」或「兵右帥左」。

**著法：**紅先勝（圖 6-2）。

| | | | |
|---|---|---|---|
| 1. 帥五進一　士 5 退 6 | | 2. 兵五平六　將 5 平 4① | |
| 3. 帥五平六　士 6 進 5 | | 4. 兵六進一　將 4 平 5 | |
| 5. 帥六平五　士 5 進 4 | | 6. 帥五平四　士 4 退 5 | |
| 7. 相五進三　士 5 進 6 | | 8. 帥四進一　將 5 平 6 | |
| 9. 兵六平五（勝） | | | |

**注：**①如改走將 5 進 1，則帥五平四，將 5 退 1，兵六

進一，亦勝。

### 3. 高兵例和包士象

**防守要點**：一、宮頂將進中路，必須用兵趕走；二、包士象三子在中路時，帥、兵切莫進中，但將不在宮頂（在象腰）而包士象三個子中，則又必須平中兵，否則被黑撐起羊角士，兵不能進中，就要輸棋（見例4）；第三，只有一炮在中，也要立即平中兵，才能守和。

**著法：紅先和**（圖6-3）。

| | | | |
|---|---|---|---|
| 1. 兵四平五！ | 將5平4 | 2. 兵五平四 | 象3進5 |
| 3. 帥四退一①！ | 將4退1 | 4. 兵四平五②！ | 象5退7 |
| 5. 兵五平四 | 將4退1 | 6. 帥四進一！ | 象7進5 |
| 7. 兵四平五！ | 象5退7 | 8. 兵五平四！ | 包5平6 |
| 9. 帥四平五③ | 包6平5 | 10. 帥五平四！ | 象7進5 |
| 11. 兵四平五！ | 象5退7 | | |
| 12. 兵五平四 | 將4進1 | | |
| 13. 帥四退一 | 士5進4 | | |
| 14. 兵四平五④！ | 包5平6 | | |
| 15. 帥四平五！（和） | | | |

**注**：① 黑將在頂，三子在中，帥、兵切忌入中，否則黑方撐起羊角士即勝。

② 黑將不在宮頂而三子在中，必須立即平中兵，否則黑方士5進4黑勝（殺法詳見例4）。

③ 炮叫將要用帥應，若走

黑　方

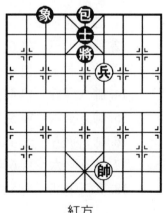

紅方

圖 6-3

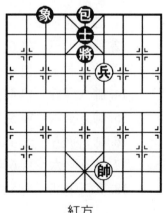

兵四平五，則黑方士5進6，帥四平五，包6平5，帥五平四，將4進1，黑勝定。

④ 將低一炮在中，也必須立即平中兵，若走帥四平五，則黑方象7進5，帥五平四（如帥五平六，黑將4平5勝），包5進1，再運將過左邊勝定。

## 4.高兵先負包士象（包士象例勝高兵）

**取勝要點：**一、運黑將至左肋；二、迫使帥左兵右，即帥、兵分別在兩條肋線上，以「對面笑」殺著獲勝。

**著法：紅先黑勝（圖6-4）。**

| 1. 帥四退一 | 包5進1！ | 2. 帥四進一 | 將4退1 |
|---|---|---|---|
| 3. 帥四進一 | 將4平5 | 4. 兵四平三① | 包5平6 |
| 5. 帥四平五 | 將5平6 | 6. 帥五平四 | 象5退3 |
| 7. 帥四平五 | 包6平5 | 8. 兵三平四 | 象3進5 |
| 9. 帥五平六 | 將6進1 | | |
| 10. 帥六退一 | 包5退1 | | |
| 11. 帥六進一 | 包5平6 | | |
| 12. 兵四平三 | 將6進1 | | |
| 13. 帥六退一 | 包6平4 | | |
| 14. 帥六平五 | 包4平5 | | |
| 15. 帥五平六 | 象5退3 | | |
| 16. 帥六平五 | 士4退5 | | |
| 17. 帥五平六 | 將6平5 | | |
| 18. 兵三平四 | 士5進4 | | |
| （黑勝） | | | |

黑　方

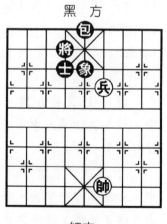

紅　方

**圖6-4**

注：① 如改走帥四退一，

象棋實戰技法

**478**

則將 5 平 6，帥四進一，包 5 退 1，帥四退一，將 6 進 1，
兵四進一，將 6 平 5，帥四平五，將 5 平 4，帥五平六，象
5 進 3，黑勝定。

## 5. 高兵士巧和雙卒雙士

**防守要點：**兵單士在一般情況下，是不能守和雙卒雙士
的，但此形雙卒低頭可以巧和。

**要點：**紅兵直衝象腰，控制黑將露頭。

**著法：**紅先和（圖6-5）。

黑　方

| | |
|---|---|
| 1. 兵七進一① | 將 6 退 1 |
| 2. 兵七進一 | 將 6 平 5 |
| 3. 兵七平六 | 卒 6 平 7 |
| 4. 帥五平四 | 將 5 平 6 |
| 5. 帥四平五！ | 將 6 平 5 |
| 6. 帥五平四 | 士 5 退 4 |
| 7. 兵六平七 | 將 5 進 1 |
| 8. 兵七平八 | 將 5 進 1 |
| 9. 兵八平七 | 將 5 平 6 |
| 10. 帥四平五（和） | |

紅方

圖 6-5

注：① 關鍵之著。如改走
兵七平六，黑將 6 退 1 再運將至 4 路，落士露將，黑勝。

## 6. 高低兵例勝雙士

**取勝要點：**以帥助戰，兵換雙士。

**著法：**紅先勝（圖6-6）。

1. 兵二平三　將 6 退 1　　2. 兵五進一　將 6 平 5

紅方　　　　　　　　　　紅方

圖 6-6　　　　　　　　　圖 6-7

3. 兵五進一　士 4 進 5　　4. 兵三平四　將 5 平 4

5. 兵四平五（紅方勝）

## 7. 雙低兵例和雙士

防守要點：將上宮頂，揚士走閒著。

著法：紅先和（圖 6-7）。

1. 兵二平三　將 6 進 1　　2. 帥五進一　士 5 進 4

3. 兵六進一　士 4 退 5　　4. 兵六平五　士 5 進 4

（和棋）

## 8. 高低兵不勝單士象

防守要點：將上二路，士退歸底，用象走閒者。

著法：紅先和（圖 6-8）。

黑　方

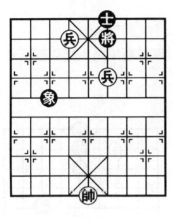

黑　方

紅方

圖 6-8

紅方

圖 6-9

1. 帥五平六　士 6 進 5　　2. 帥六進一　象 3 退 1
3. 帥四平五　士 5 退 6①（和）
注：① 稱「太公」坐椅式。

## 9. 雙兵巧勝單缺象

**取勝要點：**在一般情況下雙兵對單缺象，不能勝。但本圖有巧勝機會。

**要點：**高兵右運，停著牽制，入底能贏。

**著法：紅先勝**（圖 6-9）。

1. 兵六平五　象 5 退 3　　2. 兵五平四　象 3 進 5
3. 帥五進一！象 5 退 3　　4. 兵四進一　象 3 進 1
5. 前兵平三　象 1 進 3　　6. 兵四進一　象 3 退 5
7. 兵三進一（勝）

第六章　實用殘局技法

## 10. 雙兵巧勝單缺士

**取勝要點：**在一般情況下雙兵不能勝雙象一士。

**要點：**以兵進入象眼，露帥控制黑將出路，雙兵右左夾擊脅士。

**著法：**紅先勝（圖6-10）。

黑　方

1. 兵七平六！　　士5進6
2. 帥五平四①！　象7退9
3. 後兵平五　　　象5進3
4. 兵五平四　　　士6退5
5. 兵四平三　　　象9進7
6. 兵三進一　　　象3退1②
7. 帥四平五！③　象7退5
8. 兵三進一　　　士5進6
9. 兵三平四　　　象1進3
10. 帥五平六（勝）

紅方

圖 6-10

注：① 要著！控制黑不能將5平6。

② 如改走士5進4，則兵三平四，士4退5，帥五平四！象7退5，兵四進一，士5進4，帥五平四，紅方速勝。

③ 先手捉士，仍控制黑將不能平6，快速構成「二鬼拍門」殺勢。

## 11. 高低兵例勝隻象

**取勝要點：**用帥助戰，逼宮制勝占「花心」制勝。

黑　方

紅方

圖 6-11

黑　方

紅方

圖 6-12

著法：紅先勝（圖 6-11）。

1. 帥五平四　　將 6 退 1

2. 兵六平五（紅方勝）

## 12. 雙低兵例和雙象

防守要點：用高象走閒。注意將上宮頂。

著法：紅先和（圖 6-12）。

1. 帥五進一　　象 3 退 1

2. 兵三進一　　將 6 進 1（和棋）

## 13. 雙兵士例勝卒士

取勝要點：進兵構成「二鬼拍門」，再用帥助戰。

著法：紅先勝（圖 6-13）。

1. 兵五平六　　士 6 進 5①　　　2. 兵六進一　　士 5 進 4

3. 帥五平四　　卒5平6

4. 仕四進五　　士4退5

5. 兵六平五　　將5平4

6. 兵四進一（紅勝）

**注：**① 如改走將5平4，則兵四進一，卒5平4，兵四平五，紅勝。

紅方

圖 6-13

## 14. 雙兵對單卒象

如圖 6-14，紅先則和，黑先則紅勝．它的勝、和決定於雙方各子所處的位置，屬於數「步數」的棋．此局紅方雙兵到達圖 6-15 的位置共需六步：黑方上將保象一步，揚象一步，卒拱四步，加起來共需六步，圖 6-15 的形勢是雙方對弈的必定形勢，雙方所走的步數為雙數（六步）。

凡雙方對弈的步數同為偶數或同為奇數，則先行不利．因此這局棋為紅先則和，黑先則紅勝。

**勝和要點：**行棋步數，雙、單數相同，先行不利，若不相同先行便宜。

**甲．著法：**紅先和（圖 6-14）。

1. 兵七平六　　卒5進1　　2. 兵六進一　　將5進1

3. 兵二進一　　卒5進1　　4. 兵二平三　　卒5進1

5. 兵三平四　　卒5進1　　6. 兵四進一　　象5進7

7. 帥五平四　　卒5平6（和）

象棋實戰技法

484

黑　方

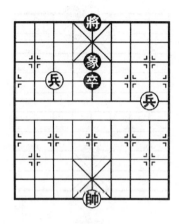

紅方

圖 6-14

黑　方

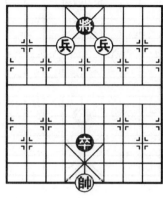

紅方

圖 6-15

乙.著法：黑先紅勝。

| 1. …… | 卒 5 進 1 | 2. 兵七平六 | 卒 5 進 1 |
| 3. 兵六進一 | 將 5 進 1 | 4. 兵二進一 | 象 5 進 7 |
| 5. 兵二平三 | 卒 5 進 1 | 6. 兵三平四 | 將 5 平 6 |
| 7. 帥五平四 | 卒 5 平 6 | 8. 帥四進一 | 將 6 平 5 |

9. 兵四進一（黑方卒、象都不能動，紅勝）

## 15. 雙高兵對單卒士

　　雙高兵對單卒士，也是屬於數「步數」的棋，如圖6-16。雙方對弈的必定形勢如圖6-17所示：紅方雙兵共七步到達；黑方拱卒一步，落士一步，共兩步，按雙方行棋雙、單數不同先走有利的原則，應是紅先勝，黑先和。

　　**勝和要點**：單雙步數定勝負，側翼輕進易成和。

黑方

紅方

圖 6-16

黑方

紅方

圖 6-17

甲.著法：紅先勝（圖6-16）。

| | | | |
|---|---|---|---|
| 1. 兵七平六① | 將5平6 | 2. 兵四平五 | 將6平5 |
| 3. 兵五進一 | 士5退4② | 4. 兵五平四 | 將5平6 |
| 5. 兵四平三！ | 士4進5 | 6. 兵三進一 | 卒5平4 |
| 7. 兵六平五 | 卒4平5 | 8. 兵五進一 | 士5退4 |
| 9. 兵五平四 | 士4進5 | 10. 兵三平四 | 將6平5 |
| 11. 後兵平五 | 士5退6 | 12. 兵五平六 | 將5平4 |
| 13. 帥五平六 | 卒5平4 | 14. 帥六進一 | 將4平5 |
| 15. 兵六進一（紅勝） | | | |

注：① 如改走兵七進一，則黑將5平6，再進一即成正
和局。

② 如改走卒5進1，則兵六平五，士5退6，前兵平
六，士6進5，兵六進一，士5退4，兵五進一，將5平

6，兵五平四，將6平5，兵四進一，紅勝。

乙．**著法：黑先和。**

| | | | |
|---|---|---|---|
| 1.…… | 將5平4 | 2.兵七平六 | 將4平5 |
| 3.兵四平五 | 將5平6 | 4.兵五進一 | 士5退4 |
| 5.後兵平五 | 將6平5 | 6.前兵平四 | 士4進5 |
| 7.兵四進一 | 士5退6 | 8.兵五進一 | 將5平4 |
| 9.兵五平六 | 將4平5 | | |
| 10.兵六進一 | 卒5進1（和局） | | |

## 16. 高低兵例勝一馬

**取勝要點：**以帥鎮中，兩兵夾擊，恰用停著。

**著法：紅先勝**（圖6-18）。

1.兵三進一　將6退1

2.帥五進一　將6退1

3.兵三平四　馬4進5

4.兵六進一　馬5進7

5.帥五退一　馬7退6

6.兵六平五　馬6退5

7.兵四進一　馬5退6

8.兵五進一（紅勝）

黑　方

紅方

圖 6-18

## 17. 高低兵例勝一炮

**取勝要點：**兩兵同側逼宮，進入「花心」制勝。

**著法：紅先勝**（圖6-19）。

1.兵五平四　包1進2　　2.兵四進一　將6退1

黑方

紅方

圖 6-19

黑方

紅方

圖 6-20

3. 兵三進一　包1平5　　4. 兵三平四　將6平5

5. 後兵平五　包5進2　　6. 兵四平五　將5平6

7. 後兵平四　包5退2　　8. 兵四進一（紅勝）

## 18. 三高兵例勝士象全

**取勝要點**：紅帥照將門，兵安士角前，雙兵攜手進，及時換士贏。

**著法**：紅先勝（圖6-20）。

1. 兵三進一　象5退7　　2. 兵四進一！　象7進9①

3. 兵四進一　象9進7②　　4. 帥四平五！　象3進5

5. 兵三進一　士5進6③　　6. 兵六進一　士4進5

7. 兵六進一　士5進4　　8. 兵三進一　士6退5

9. 帥五平四（勝）

注：① 如改走士 5 進 6 去兵，則兵三平四去仕，士 4 進 5，兵四進一，象 3 進 5，兵六平七，象 5 進 3，帥四平五，象 3 退 5，兵七進一，象 7 進 9，兵七進一，象 9 進 7，兵七平六，士 5 進 4，帥五平四勝。

② 如改走象 3 進 5，則兵三進一，士 5 進 6，兵六進一，士 4 進 5，兵四平五，將 5 進 1，帥四平五，象 7 進 9，帥五進一，將 5 退 1，兵三平四，士 6 退 5，兵六進一，士 5 進 4，帥五平四勝。

③ 如改走象 7 退 9，則兵四平五，將 5 平 6，兵六進一，象 9 進 7，帥五平四，象 5 進 3，兵三平四，將 5 退 1，兵六進一，紅勝。

## 19. 一高兵兩低兵例勝士象全

**取勝要點：** 此局殺法俗稱「三仙煉丹」。

**要點：** 以帥力助戰破士，雙兵分占「將門肋道」，構成殺局。

**著法：** 紅先勝（圖 6-21）。

1. 兵六進一　將 4 退 1
2. 兵六進一　將 4 平 5
3. 兵七進一　士 5 進 4
4. 兵七進一　士 6 進 5
5. 帥六平五　象 7 退 9
6. 帥五平四　士 5 進 6
7. 兵七平六（紅勝）

黑　方

紅方

圖 6-21

## 20. 兩高兵一低兵一相巧勝士象全

本圖黑將已露出，紅方能勝的主要因素是黑方的路士為羊角士，如果士在底線則難勝。

**取勝要點**：捉住羊角士，帥前兵勇進，用帥來助攻，兵坐「花心」贏。

**著法：紅先勝**（圖6-22）。

1. 兵六進一　　將4平5①
2. 兵六進一　　將5平6②
3. 帥六平五　　象7進9
4. 帥五平四！　象9進7③
5. 兵四進一！　士5進6
6. 兵六平五（勝）

黑　方

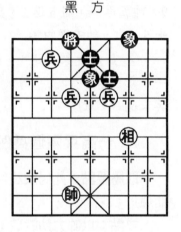

紅方

圖 6-22

**注**：① 如改走士5進4去兵，則兵四進一，將4平5，兵四進一，象5進3，兵七平六，象7進9，相三退五，紅帥右移肋道勝。

② 如改走象5進3，則兵六平五，士6退5，兵七平六勝定。

③ 如改走將6平5，則兵六平五；又如改走將6進1，則兵四平三，均為紅勝。

## 21. 三低兵例和士象全

**防守要點**：飛象走閒著。因兵換不到雙士，帥不能助攻，只能和棋。

黑　方

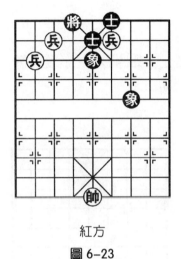

黑　方

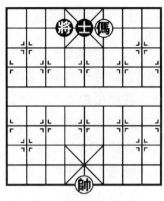

紅方

**圖 6-23**

紅方

**圖 6-24**

著法：紅先和（圖 6-23）。

1. 兵八平七　象 7 退 9（和棋）

## 第二節　馬類（21 局）

### 1. 一傌例勝單士

**取勝要點：**先擒士，後禁將。紅先七步擒士，得士則紅勝。

著法：紅先勝（圖 6-24）。

| | | | |
|---|---|---|---|
| 1. 傌四退五 | 將 4 進 1 | 2. 傌五進三！ | 士 5 進 6 |
| 3. 傌三退四 | 士 6 退 5 | 4. 傌四進六 | 士 5 退 6 |
| 5. 傌六進八 | 士 6 進 5 | 6. 傌八進七 | 將 4 退 1 |

7. 傌七退五（得士紅勝）

## 2. 一傌巧勝雙士

在一般情況下，單馬不能勝雙士。如圖形勢由於雙方棋子位置的特殊情況，單馬方有巧勝辦法。

**取勝要點：**馬、帥控制4、6路肋道，以停著破士，再以「獨馬踩無棋」術獲勝。

**著法：紅先勝**（圖6-25）。

1. 傌九進八！　士5退6①
2. 傌八退七　　將5退1
3. 帥四退一！　將5退1
4. 傌七進八　　士6進5②
5. 帥四退一　（紅得士勝）

**注：**①如改走士5進6，則傌八退七，將5退1，傌七退五捉雙士。

②如改走士4退5，則帥四平五，困斃殺。

黑　方

紅方

圖6-25

## 3. 一傌例和單象（將象異側和）

在一般情況下，傌對單象的勝和原則是：將與象在同側則負，異側則和。俗稱「門東戶西」。

**防守要點：**老將不上頂，嚴防掛角馬。

**著法：紅先和**（圖6-26）。

1. 傌六進七　象5退7①（和）

黑　方

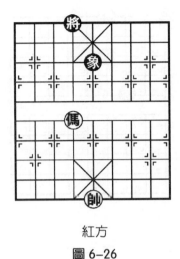

紅方

圖 6-26

黑　方

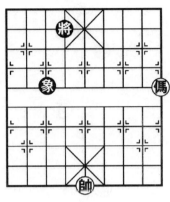

紅方

圖 6-27

注：① 如改走象 5 退 3，則帥五進一紅勝。

## 4. 一傌例勝單象（將象同側負）

**取勝要點：**用傌控制，使將、象同側，以「側面虎」殺法獲勝。

**著法：**紅先勝（圖 6-27）。

| | | | |
|---|---|---|---|
| 1.傌一進三 | 將 4 退 1 | 2.帥五進一 | 將 4 進 1 |
| 3.傌三進二！ | 將 4 退 1 | 4.傌二進四 | 象 3 退 1 |
| 5.傌四退三 | 象 1 進 3 | 6.傌三退四 | 將 4 進 1 |
| 7.傌四退六 | 將 4 退 1 | 8.傌六進七（得象紅勝） | |

## 5. 傌低兵例勝雙士

**取勝要點：**以帥占中，使將、士活動受制，破士而勝。

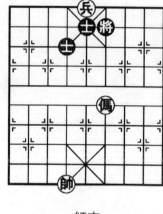

黑　方

紅方

圖 6-28

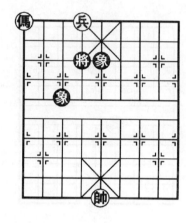

黑　方

紅方

圖 6-29

著法：紅先勝（圖 6-28）。

| | | |
|---|---|---|
| 1. 傌四進三 | 將 6 進 1 | 2. 帥六平五　士 5 退 4 |
| 3. 兵五平六 | 士 4 退 5 | 4. 兵六平五　士 5 進 4 |
| 5. 傌三退五 | 將 6 平 5 | 6. 帥五平六　士 4 退 5 |
| 7. 帥六進一 | 士 5 進 6 | 8. 傌五進三　將 5 退 1 |
| 9. 兵五平四（紅方勝） | | |

## 6. 傌低兵例和雙象

防守要點：雙象連環作為應著。

著法：紅先和（圖 6-29）。

1. 傌九退八　象 3 退 1

2. 帥五進一　象 1 進 3（和棋）

## 7. 傌高兵例勝單缺象

**取勝要點**：各個擊破，先吃象，形成馬兵例勝雙士。

**著法**：紅先勝（圖6-30）。

1. 兵四平五　將4平5
2. 傌六進八　象3進1
3. 兵五平六　……

紅兵平至九路捉死黑象後，紅方傌兵例勝雙士。

## 8. 傌低兵例和單缺象

雙士單象守和傌低兵的條件是：出將露頭，將在左，象必須在右（如象在將的一邊，則受限制久行，對戶可進兵入底破士勝）。本局待合上述條件，成為例和局。

**防守要點**：將象分開遛，還得露將頭，象宜邊上飛，中士莫亂走。

**著法**：紅先和（圖6-31）。

1. 傌八退七　將4退1
2. 傌七退六　象9進7
3. 傌六進五　象7退5
4. 帥五進一　將4進1

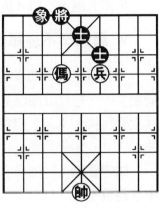

黑　方

紅方

圖6-30

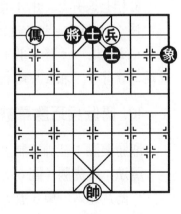

黑　方

紅方

圖6-31

5. 傌五退六　象5進7

6. 帥五退一　將4退1（和）

## 9. 馬低卒不勝單缺士

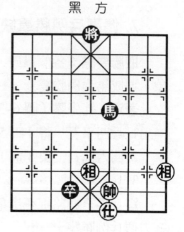

雙相單士對馬低卒唯一的和局是：一、把仕收歸帥底（叫做「太公座椅」）；二、相在中路相連。

**防守要點**：露帥坐士，相居中且連環。

**著法**：紅先和（圖6-32）。

紅方

圖6-32

1. 相一進三①　馬6進7

2. 帥四進一　　將5進1

3. 相五進七　　馬7退5

4. 帥四退一　　馬5進4

5. 相七退五　　馬4退5（和）

　　注：①如改走相五進三，則馬8進7，帥四進一，馬7進8，帥四退一，將5進1！紅方欠行，黑方必得相勝。相五進三違背了「相在中路相連」原則而致員。

## 10. 傌低兵巧勝單缺士

**取勝要點**：紅帥控制黑士，兵進「宮心」獲勝。

**著法**：紅先勝（圖6-33）。

1. 傌八進六　象3退5　　2. 傌六退五　象5進3

3. 傌五進三　將6退1　　4. 兵六平五（紅勝）

黑方

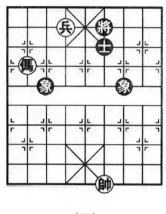

紅方

圖 6-33

黑方

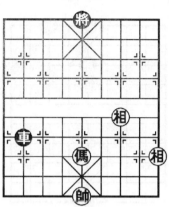

紅方

圖 6-34

## 11. 傌雙相例和車（高相可和）

傌雙相在一般情況下不能守和單車，但如圖形勢走成「傌三相」便是正和局。即傌占中，相居河頭。

**防守要點：**高相在邊上連環，形成「傌三相」即和。

**著法：**紅先和（圖 6-34）。

1. 帥五進一　車 2 進 3　　2. 帥五平四　車 2 平 5
3. 傌五進六　車 5 退 4　　4. 傌六退五（和）

## 12. 馬雙象不和俥（低象不和）

象在底線屬於「馬三象」，是不能守和單車的。

**取勝要點：**迫將走向象的一邊自塞象眼，再底車占中逐傌勝。

**著法：**紅先勝（圖 6-35）。

黑　方

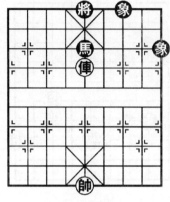

紅方

圖 6-35

黑　方

紅方

圖 6-36

| | |
|---|---|
| 1. 俥五平八　　將 5 平 4 | 2. 帥五進一　　將 4 平 5 |
| 3. 俥八進三　　將 5 進 1 | 4. 俥八平六　　將 5 平 6 |
| 5. 俥六平五！　將 6 進 1 | 6. 帥五退一（勝） |

## 13. 單傌巧取中卒

獨傌一般不能勝卒，但在兵卒未過河前，如能禁卒過河，則有勝機。

**取勝要點：**帥占中路，迫將上宮頂，利用停著。

**著法：**紅先勝（圖 6-36）。

| | |
|---|---|
| 1. 傌五進三　　將 5 平 4① | 2. 帥五進一　　將 4 進 1 |
| 3. 傌三進二！　將 4 平 5 | 4. 傌二進四　　將 5 進 1 |
| 5. 傌四退三　　卒 5 進 1 | 6. 帥五平六！　將 5 退 1 |
| 7. 傌三進二　　將 5 進 1 | 8. 傌二退四!!　將 5 平 6 |

象棋實戰技法

9.帥六平五　將6平5　　10.傌四退三　卒5進1

11.傌三進四　卒5進1　　12.傌四退六（得卒勝）

注：①如改走將5進1，則帥五平六，將5退1，傌三
進二，將5進1，傌二進四，將5平6，傌四退三，卒5進
1，傌三進二，將6退1，傌二退四‼ 將6平5，帥六進一，
將5平6，帥六平五勝。

## 14. 單傌巧取3‧7卒

取卒要點：一、控卒渡河；
二、兩用停著；三、帥占中路。

著法：紅先勝（圖6-37）。

黑　方

1.傌三進四　卒3進1

2.傌四進三　將6退1

3.傌三退五　將6平5

4.帥五平四　將5進1

5.帥四進一　將5進1

6.傌五進七　將5退1

7.傌七退九　將5退1

8.帥四進一　將5平4①

9.帥四平五　將4進1

10.傌九進八（得卒勝）

紅方

圖6-37

注：①如改走將5進1，則傌九進八捉卒，再傌八退六
叫將亦得卒勝。

## 15. 傌兵例和士象全

本圖為士象全守和傌兵的一個局例，變化雖不複雜，但

較微妙。如有不慎，也有輸棋的
危險。

**防守要點**：用底士防守，飛
象作為應著。

著法：紅先和（圖6-38）。

1. 傌五進七①　象5進7
2. 傌七進八　　象7退5
3. 傌八進六　　將6平5
4. 帥四平五　　士6退5
　　（和棋）

注：① 如傌五進四，則將6
進1牽制傌亦是和局。

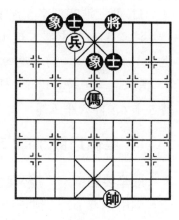

黑　方

紅方

圖6-38

## 16. 傌兵巧勝士象全

本圖是士象全未做好防守準
備的輸棋例子。

**取勝要點**：躍中傌控制將、
士、象，注意停著的應用，傌由
左翼邊線躍出臥槽制勝。

著法：紅先勝（圖6-39）。

1. 傌三進五　　象3進1
2. 帥五進一！　象1進3①
3. 帥五平六！　象5退3②
4. 傌五退六　　象3進5
5. 傌六退八！　士5進4
6. 傌八進九　　士4進5

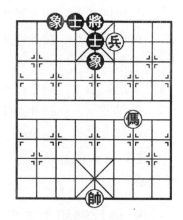

黑　方

紅方

圖6-39

7. 俥九進八③（定得士勝）

注：①如改走象1退3，則俥五退七，象5進3，俥七退八，象3退5，俥八進九，士5進4，俥九進八，士4進5，帥五平六，亦勝。

②如改走象3退1，則俥五退七，勝法同注①。

③如走士5退6，則俥八進六，將5平4，帥六平五，將4進1，俥六退五，象5進7，俥五退四！象3退5，俥四進六，象5進3，俥六進五，再進三捉士勝。

## 17. 俥底兵巧勝單士象

我們在例15中介紹了「俥丘例和士象全」中，紅俥是背向黑將方向跳去踩象的，如果紅俥向黑將方向跳去踩象就成圖6-41形勢。這時，正確應法是象5進3！（「俥兵例和士象全」仍然成立）如誤走象5進7，則將演變成本局介紹的內容「俥兵巧勝單士象」。圖6-40。

**著法：紅先勝**（圖6-41）。

| | | | |
|---|---|---|---|
| 1. 俥七進八 | 將4進1 | 2. 帥六進一 | 象7進9 |
| 3. 俥八退七 | 將4退1 | 4. 兵四進一 | 象9退7 |
| 5. 俥七進八 | 將4進1 | 6. 兵四平三（圖6-40) | |

至此，已與例17的圖形完全一致。

| | | | |
|---|---|---|---|
| 6. …… | 象7退9 | 7. 兵三平四 | 將4平5 |
| 8. 俥八退七 | 將5平6 | 9. 兵四平五 | 將6平5 |
| 10. 兵五平六 | 象9進7 | 11. 帥六進一 | 象7退9 |
| 12. 俥七退五 | 象9進7 | 13. 俥五進三 | 將5平4 |
| 14. 兵六平五 | 將4平5 | 15. 兵五平四 | 將5平4 |
| 16. 俥三退五 | 象7退9 | 17. 俥五進四 | 將4平5 |

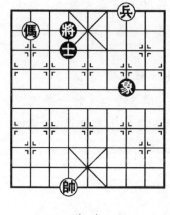

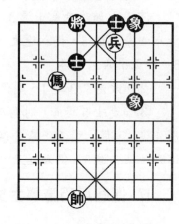

紅方　　　　　　　　　　紅方

圖 6-40　　　　　　　　　圖 6-41

| | | | |
|---|---|---|---|
| 18. 傌四退二 | 將 5 平 6 | 19. 兵四平五 | 將 6 平 5 |
| 20. 帥六退一 | 象 9 退 7 | 21. 傌二進三 | 象 7 進 5 |
| 22. 帥六平五 | 將 5 平 6 | 23. 傌三退一 | 象 5 進 3 |
| 24. 傌一退三 | 將 6 進 1 | 25. 傌三退五 | 將 6 平 5 |
| 26. 帥五平四 | 士 4 退 5 | 27. 帥四進一 | 士 5 進 4 |
| 28. 傌五進七 | 將 5 退 1 | 29. 兵五平四 | 象 3 退 5 |
| 30. 帥四平五 | 黑象被捉死，紅勝。 | | |

## 18. 單傌巧和包卒雙士

由於黑將未居中，紅傌恰能控制將和包，所以成和。

**防守要點**：將如占中用傌趕，若動中士帥先占。

**著法：紅先和**（圖 6-42）。

| | | | |
|---|---|---|---|
| 1. 傌七進八 | 將 6 平 5 | 2. 傌八退七 | 將 5 平 6 |

黑　方

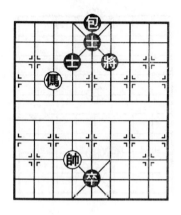

紅方

圖 6-42

黑　方

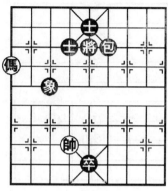

紅方

圖 6-43

3. 傌七進八　　將 6 退 1　　　　4. 傌八退七　　士 5 退 4

5. 帥六平五！　士 4 進 5　　　　6. 帥五平六　　卒 5 平 6

7. 傌七進八　　包 5 平 2　　　　8. 帥六平五　　將 6 進 1

9. 傌八退七　　包 2 進 3　　　　10. 傌七退六　　包 2 平 4

11. 傌六進七（和）

## 19. 單傌先負包卒雙士象

**取勝要點**：包制傌腿，帥占中路。

**著法**：紅先黑勝（圖 6-43）。

1. 傌九進八　　包 6 進 1！①　　2. 傌八退七　　包 6 平 4

3. 傌七進八　　士 5 進 6　　　　4. 傌八退七　　將 5 退 1

5. 傌七進八　　包 4 平 8　　　　6. 傌八退九 ②　包 8 退 3

7. 傌九進七　　包 8 平 3

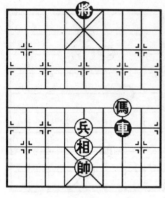

黑　方

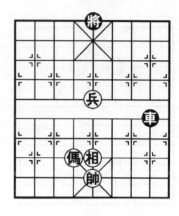

黑　方

紅方

圖 6-44

紅方

圖 6-45

8.傌七進六　包3進1（黑勝）

注：①如改走包6退2，則傌八退七，將5平6，帥六平五，包6平5，帥五平六，和棋。

②如改走傌八退六，則將5平4，黑勝。

## 20. 傌兵相巧和車（例一）

防守要點：帥占中，兵相不亂動，用帥、傌走閑著。

著法：紅先和（圖6-44）。

1.帥五退一　車7進1　　2.帥五進一　將5進1

3.傌三進五（和）

## 21. 傌兵相巧和車（例二）

防守要點：用傌暗保渡河中兵。

著法：紅先和（圖 6-45）。

1. 傌六進七　車 8 平 5　　2. 傌七進八！　將 5 進 1

3. 傌八退七　將 5 進 1　　4. 傌七進九！　車 5 進 1

5. 傌九退七　車 5 退 1　　6. 傌七進九（和棋）

# 第三節　炮類（21 局）

## 1. 炮仕例勝雙士

**取勝要點：**帥占中，仕置於對方無士一邊，再用停著迫將走向自己無仕的一邊，然後炮鎮中，造成以炮牽制將士的局面，破士即勝。

著法：紅先勝（圖 6-46）。

1. 仕六退五　　將 6 平 5

2. 仕五進四　　將 5 平 4

3. 炮一平四！　將 4 平 5

4. 炮四平六！　將 5 平 6

5. 炮六平五！　士 5 進 6

6. 炮五平四　　士 4 退 5

7. 炮四退一（得士勝定）

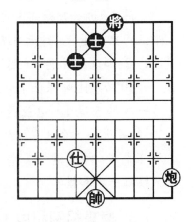

黑　方

紅方

圖 6-46

## 2. 炮雙仕例勝卒象

**取勝要點：**以帥居中，各個擊破，先吃象。

著法：紅先勝（圖 6-47）。

1. 炮二退六　卒 3 平 4　　2. 炮二平六　卒 4 平 3

3. 帥六進一　　　象7退5①

4. 帥六平五　　　卒3平4

5. 仕五進六　　　卒4平5

6. 帥五退一　　　卒5平6

7. 炮六平四！　　卒6平5②

8. 炮四平五　　　卒5平4

9. 帥五進一③!!　將5平6

10. 炮五進七　　　卒4平5

11. 帥五退一　　　卒5平6

12. 炮五平八　　　卒6進1

13. 炮八退五　　　卒6進1

14. 帥五平六　　　將6平5

15. 炮八退一（紅勝）

黑　方

紅方

圖 6-47

注：① 如改走將5平6，則炮六平四，將6平5，炮四平五，象7退5，帥六平五，紅勝。

② 如改卒6進1，則炮四平八，打死黑卒，紅勝。

③ 必須進帥保仕！如改走炮五進七，則卒4進1，炮五退一，將5進1，炮五退一，將5退1，炮五進二，卒4平3，帥五進一，卒3平4，帥五退一，卒4平3，炮五退二，卒3平4，帥五退一，卒4平5，炮五平一，將5平4，黑卒換紅士，和棋。

## 3. 炮雙相例和車（低相可和）

本例是炮雙相例和單車在實戰中最常見的局面。如炮與中相換位，把中相放在一路，叫做「炮三相」也是例和局。

**防守要點：**炮不被捉不離中，兩相連環莫亂動。

黑　方

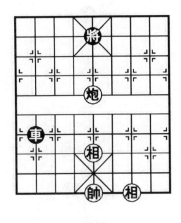

紅方

圖 6-48

黑　方

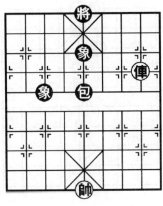

紅方

圖 6-49

著法：紅先和（圖6-48）。

1. 炮五進一　車2平5　　2. 炮五平七　車5退3

3. 炮三退二　車5平2　　4. 炮七平五（和）

## 4. 包雙象不和俥（高象不和）

取勝要點：把將趕上二路，再用俥入中騎河捉象。

著法：紅先勝（圖6-49）。

1. 俥二進三 ①　將5進1　　2. 俥二退四　包5退1

3. 俥二進一　　包5進2　　4. 俥二平五　包5平8

5. 俥五退一（必破象勝）

注：①關鍵之著。如改走俥二平五，則包5平8，俥五退一，包8退3，俥五平七？包8平5叫將抽俥。紅不行。

黑方

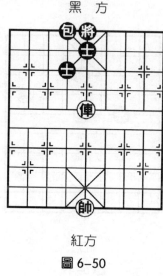

紅方

圖 6-50

黑方

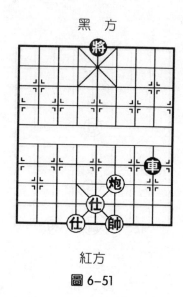

紅方

圖 6-51

## 5. 炮雙士例和俥

包雙士守和單俥的局式很多，如圖 6-50 和圖 6-51 叫做「炮（包）三仕（士）」，只須進炮或上帥即可守和單俥，注意千萬不能平帥（帥四平五）否則會困斃。我們來看主圖的守和變化。

**防守要點：**平包或出將走閑著即和。

**著法：**紅先和（圖 6-50）。

1.俥五平四　包4平3①　　2.俥四進二　將5平4

3.俥四退二　包3進6　　4.俥四平七　包3平4

5.俥七進四　將4進1　　6.帥五平六　包4退1

7.俥七退三　將4退1（和棋）

**注：**①黑如誤走包4進1，則俥四進二，將5平4，俥四平二，包4平3，俥二進二，將4進1，俥二平七，紅

勝。

## 6. 炮仕相全例和車卒

**防守要點**：相在中路連環，炮置底線帥旁。

**著法**：紅先和（圖6-52）。

| | | | |
|---|---|---|---|
| 1. 相九退七 | 車5平7 | 2. 炮三平四 | 車7進3！ |
| 3. 仕五進六①！ | 車7平8② | 4. 仕六退五 | 將5進1 |
| 5. 相五進三 | 車8進2③ | 6. 相三退五 | 將5退1 |
| 7. 相七進九 | 車8退2 | 8. 相九退七 | 車8平9 |
| 9. 相五進二 | 車9平7 | 10. 相三退五④ | 將5進1 |
| 11. 仕五進六 | 車7進2 | 12. 仕六退五（和棋） | |

注：① 如誤走相五進七，則卒6進1，帥五平四，車7進2，帥四進一，車7退4，相七進五，車7平6，仕五進四，將5平6，仕六進五，車6平8，仕五進六，車8進3，帥四退一，車8平4，仕六退五，車4平5，黑勝。

② 如改走卒6進1，則帥五平四，車7平8，仕六進五，車8進2，帥四進一，將5進1，相七進九！車8退3，帥四退一，和棋。

③ 如改走卒6進1，帥五平四，車8進2，帥四進一，車8退4，相七進五，車8進1，帥四退一，和棋。

黑　方

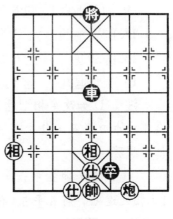

紅方

圖 6-52

④ 如改走相七進五，將5進1得相黑勝。

## 7. 包士象全不勝單仕相

單仕相必定和包士象全。

**防守要點：**相宜邊上飛，仕跟黑士走。帥仕被將牽，迅速轉移走。

**著法：紅先知（圖6-53）**

黑 方

紅 方

**圖6-53**

1. 相九進七　　將5平6
2. 相七退九　　包6平1
3. 相九進七　　士6退5
4. 帥四平五①　將6進1
5. 帥五退一　　包1退1
6. 仕四退五②　將6進1

7. 帥五平六　　包1平4 8. 帥六平五　　包4平6
9. 帥五平六！　包6平4 10. 帥六平五　　將6平5
11. 帥五平四　　士5進6 12. 仕五進四　　包4平6
13. 帥四進一　　士6退5 14. 仕四退五　　包6平5
15. 相七退九　　士5退4 16. 仕五進六（和棋）

**注：**① 如改走相七退五，則包1退1，帥四退一，將6進1，帥四平五，包1平5！帥五進一，包5平6，捉死紅仕，黑勝。

② 如改走帥五平六，則包1平5！相七退九，將6進1，相九進七，將6平5，仕四退五，包5平4，帥六平五，士5進6，黑得仕勝定。

510

象棋實戰技法

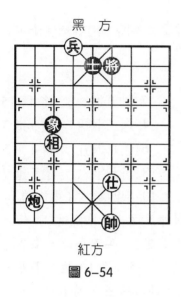

黑　方

紅方

圖 6-54

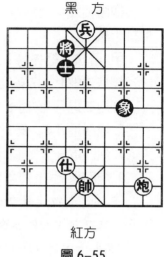

黑　方

紅方

圖 6-55

## 8. 炮底兵仕相例勝士象

**取勝要點**：紅黑兩相於一邊，叫將打象露帥牽，利用等著走「閒步」用炮打士樂心間。

**著法**：紅先勝（圖 6-54）。

| | | | |
|---|---|---|---|
| 1. 炮八平四 | 士5進6 | 2. 炮四平七 | 象3退5 |
| 3. 仕四退五 | 將6平5 | 4. 仕五進六 | 將5平4 |
| 5. 炮七平六 | 將4平5 | 6. 帥四進一 | 象5進7 |
| 7. 帥四進一 | 象7退9 | 8. 炮六平四（打士紅勝） | |

## 9. 炮底兵仕對單士象

**勝和規律在於**：如果守防的士是在「花心」，則成和；但如士撐起在將前，並被攻方炮禁住，不能退回「花心」，則成負局。如圖 6-55 紅先則勝，黑先則和。

**取勝要點**：進炮控黑士，停著宜適時，用帥牽住士，回炮打士贏。

**甲.著法：紅先勝。**

| | | | |
|---|---|---|---|
| 1. 炮二進七！ | 象7退5① | 2. 帥五進一 | 將4平5 |
| 3. 炮二退八 | 將5平4 | 4. 炮二平四 | 象5進3 |
| 5. 炮四進八！ | 象3退5 | 6. 仕六退五 | 將4平5 |
| 7. 炮四退一！ | 將5平4 | 8. 將五平六 | 象5進7 |
| 9. 炮四退七 | 將4平5 | 10. 炮四平六（得士勝） | |

注：① 如改走象7退9，則帥五進一，象9進7，仕六退五，象7退9，仕五進四，象9進7，兵五平四，象7退9，帥五平六，將4平5，炮二退八，將5進1，炮二平五，象9進7，仕四退五，將5平6，帥六平五，將6退1，仕五進四，紅勝。

**防守要點**：士占「花心」象謫邊，除非叫將士遮頭，象飛河沿不落底，行走自如無憂愁。

**乙.著法：黑先和。**

| | | | |
|---|---|---|---|
| 1. …… | 士4退5！ | 2. 炮二進五 | 士5進6！① |
| 3. 炮二進二 | 象7退9 | 4. 炮二退二 | 士6退5② |
| 5. 炮二進二 | 士5進6 | 6. 炮二退八 | 士6退5 |
| 7. 炮二平五 | 士5進4（和） | | |

注：① 如改走象7退5，則炮二進二，士5進6，炮二退八，士6退5，炮二平五，紅勝。

② 如象9退7，則炮二進二，紅方勝定。

## 10. 炮雙仕巧勝兩低卒「攜手」

**取勝要點**：逼黑將離開6路。

黑　方

紅方

圖 6-56

黑　方

紅方

圖 6-57

著法：紅先勝（圖6-56）。

| | | |
|---|---|---|
| 1. 帥五平四！① | 將6進1 | 2. 炮四進一　將6退1 |
| 3. 炮四進一 | 將6平5 | 4. 炮四平七　將5進1 |
| 5. 炮七退八 | 將5退1 | 6. 炮七平五　將5平4 |
| 7. 帥四平五（紅勝） | | |

注：①平帥既限制了黑卒活動，又可借帥力阻將，一舉兩得，妙手。

## 11. 炮低兵巧勝士象全

本局炮的著法異常精妙，運用了多種戰術技巧，展示了巧勝的奧妙。

**取勝要點**：空心炮控制，運帥助攻贏。

**著法**：紅先勝（圖6-57）。

| | |
|---|---|
| 1. 炮二平五 | 象3退1 |
| 2. 炮五進三 | 象1進3 |

3. 帥六平五　象 3 進 1　　4. 帥五平四　象 1 退 3
5. 炮五平二　士 6 進 5　　6. 帥四平五　象 3 進 1
7. 炮二平七　象 3 退 5　　8. 炮七平五　象 1 退 3
9. 帥五平四（紅勝）

## 12. 炮高兵例勝士象全（沉炮法）

炮兵士相全例勝士象全，是變化繁複的實用殘局，其圖例類型繁多，已故 20 世紀 30 年代青年棋手陳廉庸所著《炮卒專集》，已突破這一難關，有著詳盡闡述，現摘沉炮法予以介紹。

**取勝要點：**兵從右翼逼宮，白吃士象，形成炮底兵仕相全例勝單士象的殘局。

**著法：**紅先勝（圖 6-58）。

1. 兵五平四　象 3 進 5　　2. 兵四平三　象 5 退 3
3. 兵三進一　象 3 進 5　　4. 兵三進一　士 5 進 6
5. 兵三平四　士 6 退 5　　6. 帥六平五　士 5 進 6①
7. 兵四進一　將 5 進 1　　8. 兵四平三　將 5 平 4
9. 兵三平四　士 6 退 5　　10. 兵四平五　象 5 進 3

至此，形成炮底兵仕相全例勝單士象的局面，勝法見本節第 8 例。

**注：**① 如改走士 5 進 4，則兵四進一，將 5 進 1，兵四平三，將 5 平 4，帥五平六，將 4 平 5，炮二退八，將 5 退 1，炮二平六，士 4 退 5，炮六平五，紅勝。

## 13. 單炮例和包士相全

本圖是紅方最有利的攻擊形勢，有兩種攻法，均不能取

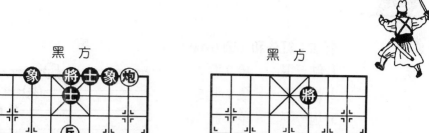

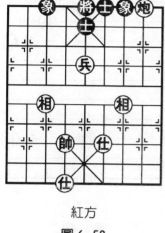

黑 方

紅 方

圖 6-58

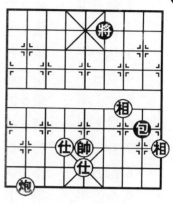

黑 方

紅 方

圖 6-59

勝，因此為正和局。

**防守要點：**炮護將門或控制紅揚仕做殺。

**著法：**紅先和（圖 6-59）。

（一）

1.炮八平四　包 8 進 1　　2.炮四進一　包 8 平 7

3.相一退三　包 7 平 8（和棋）

（二）

1.仕五進四　包 8 平 6　　2.炮八平五　包 6 退 4

3.仕四退五　包 6 平 2　　4.炮五平四　包 8 進 5

5.炮四進一　將 6 退 1（和棋）

## 14. 炮低兵雙相不勝單象（巧和）

**防守要點：**孤象巧和炮兵相，將象同兵一方向，「葉底藏花」真奇妙，瀟灑自如上下將。

著法：紅先和（圖6-60）。

1. 帥五退一　象9進7
2. 炮五平一　象7退5
3. 炮一平三　象5退7①
4. 兵三平二　象7進5
5. 炮三平五　象5進7
6. 帥五進一　將6進1
7. 兵二平三　將6退1
8. 帥五退一　象7退9
9. 炮五平三　象9退7②

（和棋）

<div style="text-align:center">黑　方</div>

<div style="text-align:center">紅方<br>圖 6-60</div>

注：① 這是唯一的守和方法，象從底線飛轉，有如「葉底藏花」。如改走象5進3，則炮三平五，象3退1，相一退三，象1進3，相三退一，象3退1，相三進五，象1進3，相五進七，象3退1，炮五平七紅勝。

② 紅如兵三進一，則將6進1，以下將6進1，將6退1上下將成和。

## 15. 炮高兵單相例勝雙象

**取勝要點：**兵左帥右控制兩肋，以炮取象。

**著法：**紅先勝（圖6-61）。

1. 帥五平四　將5進1　　2. 兵五平六　將5退1
3. 兵六進一　將5進1①　　4. 炮三平五　象3進1
5. 炮五退二　象1進3　　6. 帥四進一　將5退1
7. 兵六進一　象3退1　　8. 相七進五　象7進5

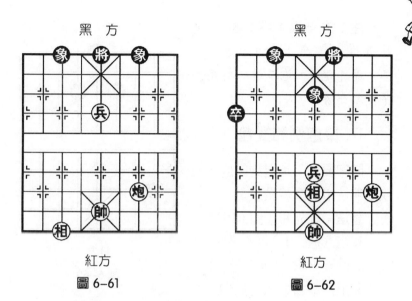

黑　方　　　　　　　　　黑　方

紅方　　　　　　　　　紅方
圖 6-61　　　　　　　圖 6-62

9. 炮五進七（紅勝）

　注：① 如改走將 5 平 4，則炮三平六，將 4 平 5，兵六進一，帥、卒各控制一面，勝法同主變。

## 16. 炮高兵單相巧勝卒雙象

　**取勝要點**：迫卒過河，用炮捉死黑卒，形成炮高兵相例勝雙象。

　**著法**：紅先勝（圖 6-62）。

| 1. 相五進七① | 將 6 進 1 | 2. 相七退九 | 卒 1 進 1 |
|---|---|---|---|
| 3. 炮二退一 | 卒 1 進 1 | 4. 相九進七 | 卒 1 平 2 |
| 5. 相七退五 | 將 6 退 1 | 6. 炮二進三 | 將 6 將 1 |
| 7. 相五進三 | 卒 2 進 1 | 8. 炮二退一 | 卒 2 進 1 |
| 9. 相三退五 | 卒 2 平 3 | 10. 炮二退一 | |

　至此，卒被打死，炮兵相必勝雙象，勝法見例 15。

注：① 如改走卒 1 進 1，則帥五進一，卒 1 進 1，炮二進二，卒 1 進 1，炮二退一打死黑卒，紅亦勝。

## 17. 單炮例和雙包

**防守要點**：炮退到帥底，使攻方無法搶奪縱線做殺。

**著法**：紅先和（圖6-63）。

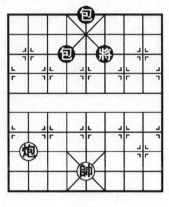

黑　方

紅方

圖 6-63

1. 炮八退二！　　包 4 平 5
2. 帥五平六　　　前包退 1
3. 炮八平六　　　前包平 1
4. 帥六進一　　　包 1 進 7　　5. 帥六退一　　包 5 平 2
6. 帥六進一　　　包 2 進 8　　7. 炮六平五　　包 2 退 3
8. 炮五平六　　　將 6 平 5　　9. 帥六退一（和棋）

## 18. 炮低兵單仕巧勝單車士象全

**取勝要點**：紅兵大膽逼攻，沉炮、穿心殺獲勝。

**著法**：紅先勝（圖6-64）。

1. 兵三平四！①　象 9 進 7②
2. 炮二平八　　象 7 退 5　　3. 炮八進五　　象 5 退 3
4. 兵四平五（紅勝）

注：①獲勝關鍵要著！

②如改走車 6 進 1，則炮二平八，將 5 平 6，炮八進五悶殺，紅勝。

黑方

黑方

紅方

圖 6-64

紅方

圖 6-65

## 19. 炮低兵單相巧勝單馬士象全

取勝要點：沉炮破士，兵占「花心」，歸炮妙逼，巧吃雙象。

著法：紅先勝（圖 6-65）。

| | | | |
|---|---|---|---|
| 1. 炮五平八 | 象 3 退 1 | 2. 炮八進七 | 象 1 退 3 |
| 3. 兵六平五 | 象 5 進 7 | 4. 炮八平六 | 象 3 進 5 |
| 5. 炮六退九 | 象 5 進 3 | 6. 炮六平五 | 象 3 退 1 |
| 7. 帥四進一 | 象 1 進 3 | 8. 相三進五 | 象 3 退 5 |
| 9. 帥四退一 | 象 7 退 9 | 10. 炮五進七 | 象 9 進 7 |
| 11. 炮五平六 | 象 7 退 5 | 12. 炮六退七 | 象 5 進 7 |
| 13. 炮六平五（紅勝） | | | |

第六章 實用殘局技法

519

## 20. 炮低兵巧勝單卒雙士

**取勝要點：** 兵控將門，炮控肋道，迫黑丟卒。

**著法：** 紅先勝（圖6-66）。

1. 炮八平三　士5退6①　　2. 炮三進四　將4退1
3. 兵七平六　士6進5　　　4. 兵六進一　將4平5
5. 炮三退四　將5平6　　　6. 炮三平四　將6平5
7. 炮四退三　卒4平3　　　8. 帥五進一（捉死卒勝）

**注：** ①如改走將4退1，則炮三進四，將4平5，兵七平六，將5平6，兵六平五，將6進1，帥五平四，卒4平5，炮三平五，卒5平4，帥四進一，以下歸炮打死黑卒紅勝。

## 21. 炮低兵單仕相巧勝包卒雙士

**取勝要點：** 落相、露帥揚仕助攻，捉死黑卒贏棋。

**著法：** 紅先勝（圖6-67）。

1. 相五退七　包8進1　　　2. 炮七平三　包8平7
3. 相七進九　卒1平2　　　4. 帥五進一　卒2平1
5. 帥五進一　卒1平2　　　6. 仕六進五　卒2平1
7. 仕五進六　卒1平2　　　8. 帥五退一　卒2平1①
9. 炮三退七　包7進5　　10. 相九退七　卒1平2②
11. 炮三平八　包7退5③　12. 相七進九　包7平4
13. 炮八平三（紅勝）

**注：** ①如改包7退1，則炮三進一，卒2平1，兵六平七，卒1平2，兵七進一，卒2平1，炮三退一，卒1平2，炮三平八勝。

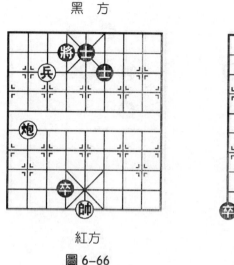

黑方

圖 6-66

黑方

圖 6-67

紅方　　　　　　　　　　　紅方

　②如改包7退5，則炮三平六叫殺，包7平4，炮六平三悶殺。

　③如改包7平5，則相七進九，士5進4，炮八平五紅勝。

## 第四節　俥（車）類（21局）

### 1. 單俥巧勝士象全（例一）

　單俥對士象全，只要將（帥）居中，士相中路相連，就成為正和局。否則單俥方就有機會取勝。現舉兩例。

　**取勝要點**：禁象中路相連，迫將不歸正位。

　**著法**：紅先勝（圖6-68）。

　1.俥四平五！　將4進1①　　2.俥五平六　士5進4

黑　方

紅方

圖 6-68

黑　方

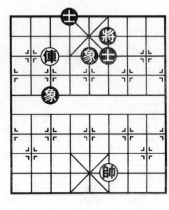

紅方

圖 6-69

3.帥五平六　　士 6 進 5　　　4.俥六平六　　士 5 進 6

5.俥八進三　　將 4 退 1　　　6.俥八平四　　士 6 退 5

7.俥四平五（勝）

注：① 如將 4 平 5，則帥五平六紅勝。

## 2. 單俥巧勝士象全（例二）

這是將（帥）未歸位，帥牽黑士，單俥巧勝的例子。

**取勝要點：**禁將歸位，仗帥捉士。

**著法：紅先勝**（圖 6-69）。

1.俥七平六！　士 4 進 5　　　2.俥六平八　　象 5 退 3

3.俥八退二！　象 3 進 5①　　4.俥八進四　　士 5 退 6②

5.俥八退三　　士 6 進 5　　　6.俥八平二　　士 5 進 4

7.俥二進一（得士勝）

注：① 如改走象 3 退 5，則俥八平二，士 5 進 4，俥二

象棋實戰技法

522

黑　方

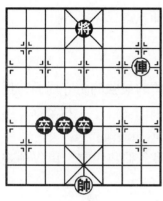

紅方

圖 6-70

黑　方

紅方

圖 6-71

進二，士 4 退 5，俥二進一，將 6 退 1，俥二平五，勝。

② 如改走象 3 退 1，則俥八平二，亦勝。

## 3. 單俥例和三卒

防守要點：三卒占中聯防，遮帥而護將。

著法：紅先和（圖 6-70）。

1. 俥二平五　將 5 平 6　　2. 俥五進一　將 6 退 1

3. 俥五進一　卒 3 平 2（和棋）

## 4. 單俥巧勝三卒

取勝要點：俥使帥力抽卒而勝。

著法：紅先勝（圖 6-71）。

1. 俥二平五　將 5 平 6　　2. 俥五平四　將 6 平 5

3. 俥四退三　將 5 平 4　　4. 俥四進五　將 4 退 1

第六章　實用殘局技法

523

5. 俥四平五　卒 5 平 6　　6. 俥五退三　卒 6 平 5

7. 俥五平六　將 4 平 5　　8. 俥六退二（紅方勝）

## 5. 單俥例勝馬雙士

如圖 6-72，形成馬雙士對單俥的最強的防守局面。馬藏士的背面，馬、將、雙士四子形如「餃子」。棋諺稱「馬無三士有四餃子」，意思就是說此形俥最難勝。

**取勝要點：**使馬置於無士一邊，迫將出宮，再以帥牽士，用俥擒士而勝。

**著法：**紅先勝（圖 6-72）。

黑　方

紅方

圖 6-72

1. 俥二平六　將 4 平 5

2. 帥五平六　馬 6 退 8

3. 俥六平七！士 5 退 4①

4. 俥七進二　馬 8 進 7

5. 俥七進一！士 6 進 5

6. 俥七退三！士 5 退 6

7. 俥七平三　馬 7 退 8

8. 俥三進二！馬 8 進 9

9. 俥三平六　士 4 進 5

10. 俥六平八　士 5 退 4

11. 俥八進一　士 6 進 5

12. 帥六平五　馬 9 進 7　　13. 俥八退二　馬 7 進 5

14. 俥八平三　將 5 平 6　　15. 俥三進二　將 6 進 1

16. 俥三退四　馬 5 進 3②　　17. 俥三平四　士 5 進 6

18. 帥五平四　士 4 進 5　　19. 俥四平七！馬 3 進 5

20. 俥七平三　士 5 進 4　　21. 俥三進三　將 6 退 1

22. 俥三退一　　士4退5　　23. 俥三進二　　將6進1

24. 俥三退一　　將6退1　　25. 俥三平五（得士勝）

注：①如改走馬8進6，則俥七進二勝定。

②如改走馬5退6，則帥五平四，將6退1，俥三進四，將6進1，俥三平二，必得士勝。

## 6. 俥低兵士巧勝車士

**取勝要點：**利用黑車不能兼顧守將保士的弱點，達到巧勝目的。

**著法：紅先勝**（圖6-73）。

1. 俥二進四①　　將6退1

2. 俥二退一　　車6平4

3. 俥二平四　　將6平5

4. 俥四進一　　車4平8

5. 帥五平四　　車8退4

6. 俥四退一　　士4退5

7. 俥四平八　　士5退4

8. 俥八平五（紅方勝）

黑　方

<br>

紅　方

**圖6-73**

注：①如黑先走車6退2，即成為「單車領士或單車保劍」的正和局面。

## 7. 俥仕例和車低卒士

俥仕守和車低卒士，一般有兩種局面：本圖俗稱「單俥領士」或「單俥保劍」，另一種把本圖的紅仕放在帥底稱「太公座椅」式，均為正和局。

防守要點：俥護左帥保右仕，仕藏帥底俥迎頭。

著法：紅先和（圖6-74）。

1. 俥六平七　　車5平4
2. 俥七平六　　車4平7
3. 俥六平七　　士5進4
4. 俥七平六　　車7進5
5. 俥六平五① 　士4退5
6. 俥五平六（和）

注：① 不能再走俥六平七，否則黑方卒6平5，黑勝。

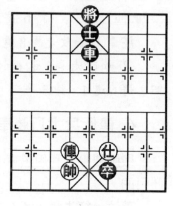

黑　方

紅方

圖 6-74

## 8. 俥低兵例和車象

防守要點：以車和將占中，象作為應著，俗稱「車不離中將不輸」。

著法：紅先和（圖6-75）。

1. 俥四進四　　將5進1
2. 兵七平六　　將5平4
3. 兵六平五　　將4平5
（和棋）

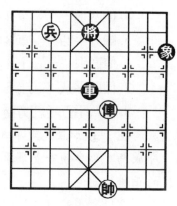

黑　方

紅方

圖 6-75

## 9. 俥低兵例勝車象

取勝要點：紅俥落底，兵趕將離中，迫黑動車取象勝（黑車不能護象）。

著法：紅先勝（圖6-76）。

1.兵六平七　　象7退5

2.俥六進七！　將5進1

3.兵七平六　　將5平6

4.俥六平二　　象5進3①

5.俥二退三　　將6進1

6.俥二平八②　車5進1③

7.俥八平四　　將6平5

8.俥四平六　　將5平6

9.俥六進一　　象3退5④

10.俥六退二　　象5退7

11.俥六平三（捉死象勝）

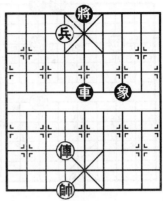

黑　方

紅方

圖6-76

注：①如改走象5進7，則俥二退三，將6進1，俥二平三！車5平4，帥六平五，車4平5，帥五平六，車5平6，俥三平五，紅俥占中勝定。

　②俥塞象眼，獲勝關鍵，一旦被黑象3退1，形成象兵在一邊，即成和局。

　③上一手紅俥塞象眼還有停著的重要作用，迫黑動俥（實屬無奈）不得護象。

　④如改走將6退1，則俥六退二叫殺捉象，由此可看到紅方第6回合的作用，黑亦負。

## 10. 俥低兵巧勝雙包雙象

取勝要點：用帥牽制黑方包。

著法：紅先勝（圖6-77）。

1.俥三平四　包7平6　　2.俥四平六　包3平4

3.帥五平四（紅勝）

黑　方

紅方

**圖 6-77**

黑　方

紅方

**圖 6-78**

## 11. 俥底兵例和雙包雙象

**防守要點**：雙包連環擋俥，使紅方俥、兵無機可乘。
**著法**：紅先和（圖6-78）。

1. 俥七平八　包3平2　　2. 帥五進一　包7平8
3. 俥八平六　包2平4（和棋）

## 12. 俥傌例和車雙士

**防守要點**：紅帥不能占中坐宮，紅就無法取勝。
**著法**：紅先和（圖6-79）。

1. 帥六平五　車3平5　　2. 帥五平四　車5平4
3. 俥四平二　士5退6
4. 俥二平四　士4進5（和棋）

黑　方

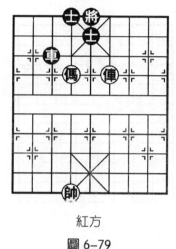

紅方

圖 6-79

黑　方

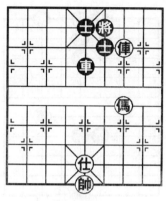

紅方

圖 6-80

## 13. 俥傌士例勝車雙士

**取勝要點**：有士作後防，俥傌側面進攻。

**著法**：紅先勝（圖 6-80）。

| 1. 傌三進一 | 士 5 進 4 | 2. 傌一進二 | 將 6 平 5 |
| 3. 傌二進三 | 將 5 退 1 | 4. 傌三退四（破士紅勝） |

## 14. 俥高兵仕例勝雙卒士象全

**取勝要點**：俥禁雙象，兵塞象眼，停著適時，破象獲勝。

**著法**：紅先勝（圖 6-81）。

| 1. 俥三進三！ | 卒 5 平 6 | 2. 兵二進一 | 卒 4 平 5 |
| 3. 兵二進一 | 卒 5 平 4 | 4. 兵二平三 | 將 5 平 6 |
| 5. 俥三平二 | 卒 4 平 5 | 6. 俥二進一 | 將 6 平 5 |

黑　方

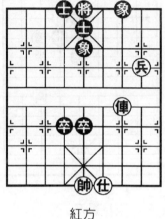

紅方

圖 6-81

黑　方

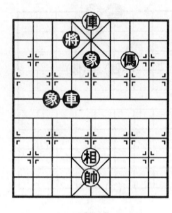

紅方

圖 6-82

| 7. 兵三平四 | 象 5 進 7 | 8. 俥二進一 | 象 7 退 9 |
| 9. 俥二平一！ | 卒 5 平 4 | 10. 兵四平三 | 士 5 退 6 |

11. 兵三平二（必得象勝）

## 15. 俥傌相例和車雙象

**防守要點**：車守將前，保護雙象連環，注意紅傌動向，用車加以限制。

**著法：紅先和**（圖 6-82）。

1. 傌三進四　車 4 平 6
2. 俥五平八　將 4 平 5（和棋）

## 16. 俥傌相巧勝車雙象

**取勝要點**：抓住黑方車雙象位置不好的缺陷，紅傌有機可乘，破象而勝。

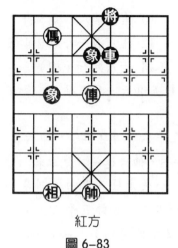

黑　方　　　　　　　　　黑　方

紅方　　　　　　　　　　紅方

圖 6-83　　　　　　　　圖 6-84

著法：紅先勝（圖 6-83）。

1. 傌七退六　車 6 進 1　　2. 俥五進二　將 6 進 1

3. 俥五進一　將 6 退 1　　4. 傌八進六（紅方勝）

## 17. 車仕相全例和車雙卒

　　俥仕相全對車雙卒是變化複雜的殘棋，實戰中經常出現，往往有勝有和。但本圖，黑卒已深入兩側，而紅雙相連環於一邊，俥可巡邏兩邊士角，嚴防黑卒偷襲，所以成和。

　　防守要點：相宜邊上聯，俥要左右巡。

　　著法：紅先和（圖 6-84）。

1. 俥四退二　　車 8 退 2①　　2. 俥四平六　卒 4 平 3

3. 俥六平四　　車 8 平 2　　　4. 俥四平七　卒 3 平 4

5. 俥七平六　　車 2 進 2②

6. 仕五進四③！卒 7 平 6

| | | | |
|---|---|---|---|
| 7. 相一進三 | 卒4平3 | 8. 俥六平七 | 象7進5 |
| 9. 相三退一 | 卒3平4 | 10. 俥七平六 | 象5進3 |
| 11. 相一進三 | 車2退3④ | 12. 俥六退一 | 車2平5 |
| 13. 相三退五⑤ | 車5進1 | 14. 仕六進五（和） | |

注：① 如改走卒7平6，則仕五進六，卒6平7，俥四平三，俥跟卒和定。

② 如改走卒4進1，則帥五平六，車2進3，帥六進一，車2退1，帥六退一，車2平5，俥六退一，兌車和。

③ 撐起羊角士，和局已成，如改走仕五退四，則卒7平6，相一進三，卒4進1，俥六退二（如帥五平六，車2進1再吃仕，則成車低卒有士象必勝俥雙相），將5平6，俥六平九，車2平4黑勝。

④ 如改走卒4進1去仕，則帥五平六去卒，形成單車領士的例和局面。

⑤ 如改走仕六進五，則車5平7去相，相三進一，車7平8，仕五退四，卒6進1，帥五平六，卒6平5黑勝。

## 18. 俥雙兵士相全巧勝車士象全

本局由於黑象在中路相連，車不能照應兩邊士角，加之紅帥右肋道帥門洞開，紅可以巧勝。

**取勝要點：**用一兵換士致使另一兵鎖住將門，主帥助攻，破象必勝。

**著法：**紅先勝（圖6-85）。

| | | | |
|---|---|---|---|
| 1. 兵四進一 | 士5退6 | 2. 兵七平六 | 車4平6 |
| 3. 俥二退一 | 象5進3 | 4. 俥二平七 | 象3進1 |
| 5. 俥七平八 | 象1退3 | 6. 俥八進二 | 象3退1 |

7. 俥八退四　車6平5

8. 俥八平四　士6進5

9. 帥五平四　車5退4①

10. 仕五進六　車5平4

11. 俥四平二　車4平6

12. 帥四平五　車6平5

13. 帥五平四　士5退6

14. 俥二平四　士6進5

15. 帥四進一　車5平4

16. 俥四平二　車4平6

17. 帥四平五　車6平5

18. 帥五平四　士5退6

19. 俥二平四　士6進5

21. 俥四平二　車4平6

23. 帥五平四　士5退6

25. 仕六退五　象1進3②

27. 俥七平二　士5退6

29. 仕五進四　車6平5

31. 俥八進四　車5平3

33. 仕六進五　車3退6

35. 俥八平七　象3進1

37. 俥八退二（紅勝）

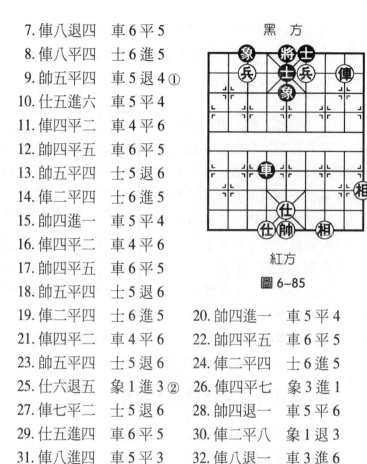

黑　方

紅方

圖 6-85

20. 帥四進一　車5平4

22. 帥四平五　車6平5

24. 俥二平四　士6進5

26. 俥四平七　象3進1

28. 帥四退一　車5平6

30. 俥二平八　象1退3

32. 俥八退一　車3進6

34. 相三進一　車3平5

36. 俥七平八　車5平3

注：①如改走車5平4，則俥四平二，車4平6，帥四平五，車6平5（如車6平4，紅則仕五進六，黑方不能長將，紅勝定），俥二進三，士5退6，俥二平四，士6進5，帥五平四紅勝。

②如改走車5平4，則紅俥四平二，車4平6，帥四平五，車6平5，帥五平六，車5進1，俥二進三紅亦勝。

## 19. 俥炮巧勝車士

此局為紅先勝，黑先和。

**勝和要點**：先走紅方炮借俥力構成攻勢從而取勝，黑先可進車不給紅方炮借俥力照將即和。

**著法：紅先勝**（圖6-86）。

1. 炮八平六　車4平2
2. 炮六退四　士6退5
3. 俥五平六　士5進4
4. 俥六平八（抽車紅勝）

**著法：黑先和。**

1. ……　　　車4進4（和棋）

黑　方

紅方

圖 6-86

## 20. 俥炮仕相全巧勝車士象全

**取勝要點**：相居河沿阻車路，用俥破象即可勝。

**著法：紅先勝**（圖6-87）。

1. 相五退七　車2平3　　2. 相三進五　　車3平2
3. 相五進七！象7進9　　4. 俥六退一　　車2平3
5. 相七進九　車3平2　　6. 炮五退三！　車2進9
7. 帥六進一　車2退9　　8. 俥六平一　　象9退7
9. 俥一平三　車2進7①　10. 炮五進二！　車2退4
11. 俥三進四　車2平4　　12. 仕五進六　　將5平4
13. 俥三退七（紅勝定）

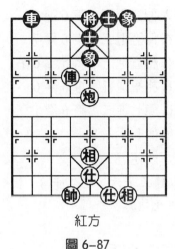

紅方

圖 6-87

黑　方

紅方

圖 6-88

**注：**① 如車 2 平 4，則仕五進六，車 4 進 3，俥三進四，將 5 平 4，俥三退六，黑方缺象紅亦勝。

## 21. 雙俥雙相巧勝車包雙士

**取勝要點：**巧用停著，「穿心殺」勝。

**一、著法：**紅先勝（圖 6-88）。

1. 俥二進一　包 5 平 6　　2. 俥二平三　車 6 進 1①

3. 俥七退二　包 6 進 3　　4. 俥七退三　包 6 退 1

5. 俥七進一　包 6 退 1　　6. 俥七進一　車 6 退 1

7. 俥三進一！包 6 退 2　　8. 俥七進一　包 6 進 2

9. 俥三平五！（勝）

**注：**① 如改走包 6 進 2，則紅俥三平六，包 6 平 5，俥六平五，車 6 進 6，俥七退四，牽住黑方車包勝定，殺法見第二種著法。

二、著法：紅先勝（同上圖）。

| | |
|---|---|
| 1. 俥二進一　包 5 進 1 | 2. 俥二平五　車 6 進 3 |
| 3. 俥七退三　包 5 平 4 | 4. 俥五退二　車 6 平 7 |
| 5. 相七進五　車 7 平 6 | 6. 相五進三　將 5 平 6① |
| 7. 俥五平二　車 6 平 5 | 8. 相三退五　車 5 平 6 |
| 9. 俥二進四　將 6 進 1 | 10. 俥七進二　將 6 進 1 |
| 11. 俥七退一　包 4 退 1 | 12. 俥七平六！ |

以下黑士 5 進 4，俥二平四抽車勝定。

注：① 如改走車 6 平 9，則紅俥五平六，包 4 平 8，相三進一，包 8 平 5，俥六進一！捉死炮勝。

# 第五節　混編類（11 局）

## 1. 傌兵巧勝馬卒

**取勝要點：**傌高兵對馬低卒巧勝的機會較多，一是兵有傌配合佔領「花心」；二是注意兵左帥右，尋機謀吃黑馬。

**著法：**紅先勝（圖 6-89）。

| | |
|---|---|
| 1. 兵五進一 | 將 4 退 1 |
| 2. 傌六進七 | 馬 6 退 4 |
| 3. 傌七進八 | 將 4 退 1 |
| 4. 兵五進一 | 馬 4 退 2① |
| 5. 帥四退一 | 馬 2 退 4② |
| 6. 兵五平六 | 將 4 平 5 |

黑　方

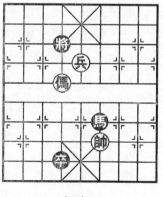

紅方

圖 6-89

7. 傌八退七　卒 4 平 5　　8. 帥四退一　馬 4 進 6

9. 兵六平五　將 5 平 6　　10. 傌七退五　卒 5 平 4

11. 傌五進三（勝）

注：① 黑如馬 4 退 5，則帥四退一，卒 4 平 3，帥四平五，卒 3 平 4，帥五退一，卒 4 平 3，兵五平六 !! 將 4 平 5，傌八退七得馬，紅勝。

② 黑如卒 4 平 3，則帥四平五，卒 3 平 4，帥五退一，馬 2 退 4，兵五進一，紅勝。

## 2. 炮兵仕巧勝馬卒雙士

**取勝要點**：逆向思維，老兵建功。

**著法**：紅先勝（圖 6-90）。

1. 兵三進一！　……

獲勝關鍵！分析此局面的特殊性，打破慣性思維，按習慣會走兵三平四，卻不能配合炮帥的力量而巧勝。

黑　方

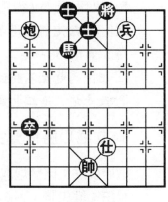

紅方

圖 6-90

1. ……　　　　將 6 平 5

2. 炮八進一　馬 4 退 3

3. 炮八退五　馬 3 進 4

4. 炮八平一　馬 4 進 5

5. 炮一平五　卒 2 平 3

6. 帥五退一　卒 3 平 4

7. 仕四退五　卒 4 平 5　　8. 帥五平四　卒 5 平 6

9. 帥四進一　卒 6 平 5①　　10. 兵三平四（殺）

注：① 改卒 6 進 1，仕五進四黑方欠行。

## 3. 雙炮巧勝馬雙士

**取勝要點：** 注意用帥「等著」及「限制」技巧的應用。「限制」是指動己方的棋子，能使對方的一個或幾個棋子不得走動。

**著法：紅先勝**（圖6-91）。

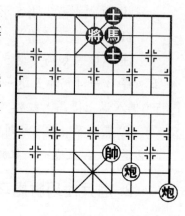

<div align="right">

黑　方

紅方

圖6-91

</div>

1. 炮三進七　　　將5進1①
2. 炮一進八②　　馬6退4
3. 炮三退一　　　將5退1
4. 帥四退一　　　將5平4
5. 帥四平五③（得馬勝）

注：① 改走將5退1，則炮一進九，士6進5，炮一退一，將5平6，炮一退二，將6平5，炮一平四，紅勝。

② 把黑馬趕至不利位置，為以後得馬奠定基礎。

③ 改走炮三進二也是得馬勝。

## 4. 雙炮巧勝包雙士

**取勝要點：** 同雙炮取勝馬雙士。

**著法：紅先勝**（圖6-92）。

1. 炮七進六①　　將6平5　　2. 帥四進一②　　包6進1
3. 炮七退八　　　將5進1　　4. 炮七平五　　　將5平6③
5. 炮五平四　　　士4進5　　6. 帥四平五　　　包6平8
7. 炮五平四（重炮殺）

注：① 進炮用意就是限制黑方走士，逼迫黑方平將，

這就是「限制」技巧的應用。

②進帥，是唯一可以取勝的好棋！誤走炮七退八，則將5進1，帥四進一，包6退1，炮七平五，將5平4，帥四平五，士4退5，以下用炮「將軍」，可和。

③如改走將5平4，則帥四平五，包6進1，前炮平六，包6平4，炮五平六得包勝。

## 5. 雙炮巧勝車雙士

**取勝要點**：同雙炮巧勝包雙士。

**著法**：紅先勝（圖6-93）。

1. 炮七進八　　將6進1①
2. 炮七進七②　車6進1
3. 後炮平八　　車6退1
4. 帥五進一③　將6退1
5. 炮八退七　　將6退1
6. 炮八平四　　將6進1
7. 炮七退七（紅勝）

注：①改走士5進4，則炮七進八，紅得車勝。

②進炮好棋！

③等著往往是一種富有進攻意義的著法。現在這步進帥，

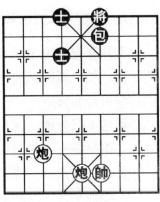

紅方

圖 6-92

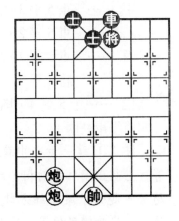

黑　方

紅方

圖 6-93

第六章　實用殘局技法

**539**

就是有攻擊力量的等著。

## 6.雙炮相巧勝車雙士

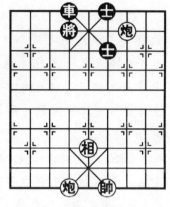

黑　方

紅方

圖 6-94

**取勝要點：**由頓挫、停著技巧，使局勢重新回到前面出現過的局勢圖形而獲勝。

**著法：紅先勝**（圖 6-94）。

1. 炮三進一　　士 6 進 5
2. 炮三退八　　將 4 進 1
3. 帥四平五　　車 4 平 5①
4. 炮三平六②　將 4 平 5
5. 炮六平五　　將 5 平 4
6. 炮五平三　……

至此，前面圖形再現，只是輪到對方走棋，而不是己方了。現黑有多種應法，均難免一負，下面舉幾例：

甲.……　車 5 平 3，則相五進七（紅勝）

乙.……　車 5 平 2，則相五退七（紅勝）

丙.……　車 5 平 7，則相五進三（紅勝）

丁.……　將 4 平 5，則炮三進六（悶殺）

戊.……士 5 退 4，則炮三平六，將 4 平 5，炮六平五（叫將得車紅勝）

**注：**① 這一步平中路車，相當頑強，是頗具彈性的應著。它制止了紅方動相，為紅方取勝設下了難題，所形成的局勢，趣味很濃，紅方帥、相、雙炮四個子，經由走動之後，一旦改變了位置，反而很難取勝，此陣，讀者不妨自試拆解，以驗證。

象棋實戰技法

540

②還可以改走炮三平四或炮三平七，均能導致與主變完全相同的勝法。

## 7. 單俥巧勝馬包

**取勝要點：**同雙炮相巧勝車雙士。

**著法：**紅先勝（圖6-95）。

黑　方

紅方

圖6-95

1. 俥二退一　　將6進1
2. 俥二退一　　將6退1
3. 俥二進二①（紅勝）

**注：①** 進俥這手棋，就是帶有攻擊性的等著，使局面回到了開始的樣子，所不同的是現在輪到了黑方走棋。以下黑若馬7退6，則帥五平四，黑方丟子員；又若黑馬7退9或進9，則俥二退七或退九捉死黑馬而勝。

## 8. 俥炮仕相全巧勝車卒士象全

**取勝要點：**巧運俥炮，破士而勝。

**著法：**紅先勝（圖6-96）。

| 1. 俥一進七① | 象1退3② | 2. 炮二進九 | 象5退7③ |
|---|---|---|---|
| 3. 俥一平七 | 車1平8 | 4. 炮二平一 | 車8退4 |
| 5. 炮一退五 | 車8進5 | 6. 炮一進五 | 車8退5 |
| 7. 炮一退五 | 象3進5④ | 8. 炮一平五 | 士6進5 |
| 9. 炮五平八 | 士5進6⑤ | 10. 炮八進五 | 士4進5 |
| 11. 帥五平六 | 將5平6 | 12. 俥七進二 | 將6進1 |

13. 炮八退一　士5退6
14. 俥七退二　將6平5
15. 俥七進一　將5退1
16. 炮八進一（紅必能破士勝，餘略）

注：① 唯一的獲勝著法。如改走其他著法均成和局，現舉一例：炮二進九，象5退7，俥一平三，車1平8，俥三進九，士4進5，紅方俥炮被牽制，無法可勝。

② 如改走象1進3攔住

黑　方

紅方

圖 6-96

俥頭更不適宜。但如改走將5進1或車1平5，則炮二進九，黑方亦難應付。

③ 如改走士6進5，則俥一進二必破士象而勝。

④ 車不能長捉炮，只好飛象。

⑤ 如改走士5退6，則炮八進五，士4進5，帥五平六，下一著再車七進二亦破士而勝。

## 9. 車卒巧勝俥單相

**取勝要點：**卒進下二路，黑車在控相同時，利用停著逼紅俥離開守護點占領中路而勝。

**著法：**黑先勝（圖6-97）。

1. ……　　　　卒4平5　2. 俥五平七①　車6進3②
3. 帥五進一　車6退5　4. 相七進五③　卒5平6
5. 俥七平六④　卒6進1　6. 相五進三　車6進1⑤

7. 俥六進六 ⑥ 　　將 6 退 1

8. 俥六退六 　　　卒 6 進 1

9. 帥五退一 　　　卒 6 平 7

10. 俥六平五 ⑦ 　　車 6 進 4

11. 帥五進一 　　　卒 7 平 6

12. 帥五平六 　　　車 6 平 2

13. 俥五進二 　　　車 2 退 3

14. 帥六進一 　　　車 2 平 8 ⑧

15. 俥五進一 　　　車 8 平 4

16. 帥六平五 　　　車 4 平 6

17. 帥五平六 　　　車 6 進 1

18. 相七退五 　　　車 6 退 2

19. 俥五平六 　　　車 6 平 5

20. 帥六退一 　　　將 6 平 5

21. 俥六退三 　　　車 5 平 2（黑勝）

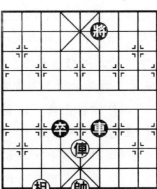

黑　方

紅方

圖 6-97

　　注：① 改走俥五平九，變化大同小異。

　　② 進照使紅帥避起，有利於卒子搶先進入九宮，是獲勝的要著。如改走車 6 退 1，則俥七進六，將 6 退 1，俥七平五，卒 5 平 6，俥五退二，卒 6 進 1，相七進五，卒 6 進 1，相五進三，成和局。

　　③ 如改走俥七進六，則將 6 退 1，俥七平五，卒 5 平 6，以下如相七進五，則卒 6 進 1，帥五退一，卒 6 進 1，相五進三，車 6 平 8，帥五平六，車 8 平 4，帥六平五，車 4 進 4，再卒 6 進；如俥五退四，則卒 6 進 1，再卒 6 進 1，紅相不能飛右側；如俥五退六，則卒 6 進 1，俥五平六，車 6 平 5，帥五平六，卒 6 平 5，俥六進七，將 6 進 1，帥六退

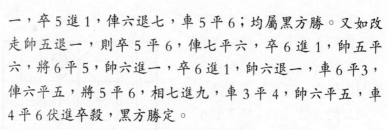

一，卒5進1，俥六退七，車5平6；均屬黑方勝。又如改走帥五退一，則卒5平6，俥七平六，卒6進1，帥五平六，將6平5，帥六進一，卒6進1，帥六退一，車6平3，俥六平五，將5平6，相七進九，車3平4，帥六平五，車4平6伏進卒殺，黑方勝定。

④俥占士角，以利掩護出帥，尚可暫時支撐。如改走相五退三，卒6進1，帥五退一，車6平5，帥五平六，將6平5，帥六進一，卒6進1，黑方勝。

⑤要著。黑卒占住士角已起到控制局面的作用，再進車窺相，紅方更難以動彈。

⑥如改走帥五平六，則將6平5，俥六進六，將5退1，俥六退六，卒6進1，帥六退一，車6平2，黑方勝定。

⑦此時已難於應付，帥不敢平六，相不敢回邊，俥不敢撤離佈置線。如改走俥六平三，黑仍同樣勝。

⑧停著關鍵，斷象回邊，逼紅俥離開守護點。

## 10. 俥炮巧勝車包

**取勝要點**：掌握捉包時機，巧妙利用停著。

**著法**：**紅先勝**（圖6-98）。

1. 俥二進二① 　將6進1
2. 俥二平七② 　車4進2③
3. 帥五退一④ 　包3平2
4. 俥七退二 　　將6退1
5. 俥七平四 　　車4平6

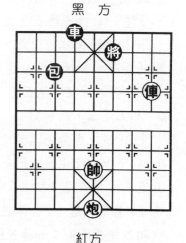

黑　方

紅　方

圖6-98

6.炮五平四

注：① 紅如誤走俥二平四，則包3平6，炮五平四，車4進6，和棋。

② 紅俥捉包乃獲勝關鍵。如俥二平五，則車4進9，帥五退一，車4平3，和棋。

③ 黑如不進車保包改走包3平4，俥七平五勝定。

④ 停一手絕妙！黑沒有棋走，紅勝。

## 11. 俥低兵巧勝車包

**取勝要點：**先運俥兵搶占要道，然後再升帥，利用棋規奪取勝利。

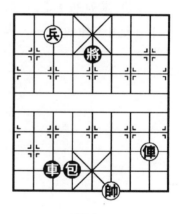

黑　方

紅方

圖 6-99

**著法：紅先勝**（圖6-99）。

| | |
|---|---|
| 1. 兵七平六 | 將5平4 |
| 2. 俥二平六 | 將4平5 |
| 3. 俥六平八 | 將5平4① |
| 4. 兵六平五 | 將4平5 |
| 5. 兵五平四 | 將5平4② |
| 6. 俥八進五 | 將4退1 |
| 7. 俥八退一 | 將4進1 |
| 8. 俥八平六 | 將4平5 |
| 9. 俥六平五 | 將5平4 |
| 10. 帥四進一 | 包4進1③ |
| 11. 帥四進一 | 車3平4 |
| 12. 俥五進三 | 車4平8 |
| 13. 帥四平五 | 車8退6 |
| 14. 俥五退三 | 車8進5 |
| 15. 帥五退一 | 車8平4 |
| 16. 兵四平五 | 車4進1 |
| 17. 帥五退一（紅勝） | |

注：① 黑方另有兩種走法：甲.車3退2，俥八平五，

545

將 5 平 4，俥五平六，將 4 平 5，俥六退一，紅得包勝定；
乙. 包 4 退 2，俥八進五，包 4 退 4，俥八進二，包 4 平 3
（如包 4 進 1，則俥八平四，將 5 平 4，兵六平七，包 4 平
5，俥四退二，包 5 退 1，帥四平五，紅勝），俥八平五，
將 5 平 4，俥五退一，包 3 平 1，帥四平五，包 1 退 1，俥
五退二，車 3 平 4，兵六平七，包 1 進 1，俥五進三，紅
勝。

②黑如車 3 平 1，則俥八進五，包 4 退 6，俥八退一，
包 4 進 6，俥八平五，與主變相同，紅勝。

③黑如包 4 退 2，則帥四進一，車 4 進 1，帥四退一，
車 4 退 1，帥四進一，車 4 進 1，黑方一照一抽俥，不變判
員。

# 第七章　實戰殘局技巧

　　一盤棋的最終結果，都是要由殘局來決定的。勝、負猶如足球比賽中點球大戰一樣。所以殘局在對弈中的重要性，就不言而喻了。古往今來的所有棋手都把殘局作為必修的基本功，甚至啟蒙學童，往往也是從殘局學起。

　　本章收集、整理的 60 例棋局，全部選自國內重大比賽，皆為名手實戰殘局。廣大象棋愛好者應掌握殘局的攻守技巧及勝和規律，儘快增長駕馭殘局的能力，提高應對殘局的功底。

## 1. 臨危不亂　苦戰過關——雙傌炮三兵士相全和雙馬包二卒士象全

　　圖 7-1，是 1996 年全國個人賽兩位大師激戰至第 33 回合時的殘局形勢。一般地說，紅黑雙方都是雙傌（馬）炮（包）仕（士）相全，紅方三兵對黑方兩卒，僅多一兵情況下，應該能成和棋。但輪紅走並有傌一進二咬黑雙馬的棋，黑防起來極有難度。實戰中黑臨危不亂，以精湛的防守技術與殘局技巧，迫和對手。

　　34. 傌一進二　　馬 6 進 4

　　黑如改走馬 7 進 9，則傌六進四，馬 9 進 7，帥五平六，黑馬包同時被捉必丟一子。

　　35. 傌六進四　　……

積極著法，力爭得子。如改走仕五進六，則馬 7 進 6，仕四進五，馬 6 退 5，紅反丟中兵。

35.……　　　馬 4 進 3

36. 帥五平六　包 4 進 3！

37. 傌四退三　馬 3 退 2！

伏殺兼捉炮，得回一子已勢在必行。

38. 傌二退四　包 4 平 7

39. 炮九平六　……

平炮肋道欠細。應改走炮九退一（不給黑馬 2 退 4 的機會），則卒 5 進 1，炮九平八，卒 9 進 1，兵九進一，紅仍多一兵占優，以爭取機會。

紅方

圖 7-1

39.……　　　馬 2 退 4　　40. 仕五進六　……

支仕欲留中兵，如改傌四進五去中卒，則馬 4 進 3，帥六進一，馬 3 退 5，炮六平五，包 7 平 1，傌五退三，包 1 退 4 和棋。

40.……　　　包 7 平 1　　41. 傌四進五

至此，雙方正和。因黑以下接走包 1 平 4 硬將換子，則炮六退二，馬 4 退 5，成正官和。

## 2. 二傌盤旋　雙炮助威——雙傌雙炮兩兵士相全攻雙馬雙包卒士象全

圖 7-2 殘局是 1974 年遼寧隊訪問上海隊友誼賽中，遼、滬二將戰至第 48 回合時的形勢。紅妙運雙傌，兩炮助

黑　方

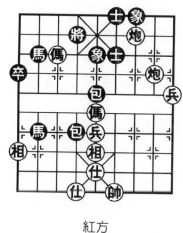

黑　方

紅方

圖 7-2

紅方

圖 7-3

攻，構成四面包抄黑將的殺勢。（紅先勝）

49.傌五退七　後馬進 3

紅傌以退為進露中兵助攻，好棋。黑如前馬退 3，則紅後傌進六，續衝中兵亦勝勢。

50.後傌進六　象 5 進 7

黑飛象打兵嫌軟，若改馬 2 退 4 則不致速敗。

51.炮二進二　將 4 進 1　　52.傌七進六！

伏傌六退八殺，黑如接走包 5 退 3，則炮二平五，士 6退 5，紅傌六退八亦殺。

## 3. 皆有顧忌　較量互纏——車包卒單缺士攻俥傌兵單缺相

圖 7-3 是 1997 年全國象棋團體賽兩位特級大師弈至第

39 個回合時的殘局形勢。枰面上紅方俥傌兵單缺相對黑方車包卒單缺士，紅方缺相怕包攻，黑方缺士怕傌兵，互有顧忌。一般講有和棋的可能，但黑方子力占位稍有利，且輪到先走。實戰中黑方以縝密細膩的運子技巧，得勝收兵。

39. ……　　　士 6 進 5　　40. 俥六退四　包 7 退 2

41. 傌二退四　包 7 進 1

進包避兌求戰，希望擺中包給對方構成威脅。

42. 傌四退六　卒 3 平 4　　43. 俥六平八　車 2 平 1

44. 兵九平八　包 7 退 2　　45. 相三進五　車 1 退 2!

46. 俥八平五　包 7 平 9　　47. 仕五退六　車 1 平 8

48. 俥五平一　包 9 退 1

紅俥攔包受限，黑車又有平中捉相手段，紅更加艱難。

49. 傌六進八　卒 4 平 5　　50. 俥一進一　……

紅應補仕觀其變，俥堅守兵林線。

50. ……　　　車 8 進 3　　51. 傌八退六　卒 5 進 1

52. 相五退七　卒 5 平 4　　53. 傌六進八　卒 4 平 3

54. 傌八退七　卒 3 進 1　　55. 傌七進五　卒 3 平 4

56. 傌五進六　卒 4 進 1

黑卒借捉傌之機衝入九宮，車包卒三子占位極佳，潛伏殺機。

57. 傌六進四　象 5 進 7　　58. 俥一進一　象 7 進 5

59. 俥一進一　車 8 平 6　　60. 傌四進三　象 5 退 7

61. 兵八進一　車 6 退 4　　62. 傌三退二　車 6 平 5

63. 仕四進五　包 9 平 6

避免紅傌兌包求和。

64. 俥一平六　卒 4 平 3　　65. 傌二退三　車 5 進 4

66. 傌三進一　包 6 平 5

在互纏中黑方順利實現車包占中，伏有抽吃手段。以下紅如能接走帥五平四，則車 5 平 6，仕五進四，車 6 進 1，帥四平五，車 6 平 9，傌一進二，卒 3 平 4，傌二進三，將 5 平 6，俥六平四，包 5 平 6，仕六進五，車 9 平 3，仕五退六，車 3 進 2 成絕殺。

67. 傌一進二　……

紅如改走傌一進三吃象，則車 5 平 7，傌三進五，車 7 進 3 殺。

67. ……　車 5 平 4　68. 俥六平五　車 4 退 3

紅方認輸，因逃俥丟傌，又如走傌二進三叫將，則將 5 平 4 反殺兼捉俥。

## 4. 循序漸進　細膩蠶食——俥炮雙兵士相全攻車馬士象全

圖 7-4 取材於 2004 年 10 月 11 日在南京舉行的蘇、皖女子象棋對抗賽。對陣的雙方是 8 月份新晉女子象棋大師安徽梅娜（當時為中國最年輕的女大師，年僅 16 歲），另一方江蘇楊伊亦是新晉女子象棋大師。這是她們以中炮對反宮馬左象戰至第 29 個回合時的殘局形勢。枰面上紅方淨多雙兵，應是完勝局面，但紅方稍有不慎，即有被黑兌子謀和的機會。實戰中，紅方循序漸進，細膩蠶食，顯示了精湛的運子技巧和控制能力，是愛好者學習的典範。（紅先勝）

30. 兵一進一　車 1 退 4

黑退車防守，爭取車 1 平 5 兌俥謀和。

31. 炮七平八　車 1 平 2　32. 炮八平九　象 3 退 1

33. 俥五平三　　車2平7

紅平俥捉象機警，黑平車邀
兌必然。

34. 俥三平九　　象1退3

35. 炮九退一！車7平9

紅退炮左右逢源，兼暗保中
兵，靈活。

36. 俥九退二　　象7進5

37. 俥九平二　　車9進1

紅平俥右翼佔領要道。黑進
車正確，如誤走馬8進7，則紅
炮九平一打車，馬7進9，俥二
進二，紅得子勝。

| 38. 炮九平一 | 車9平5 | 39. 兵五進一 | 馬6進7 |
| 40. 兵一進一 | 馬7進6 | 41. 俥二平四 | 馬6退8 |
| 42. 炮一平五 | 馬8退6 | 43. 兵五進一！ | 車5平7 |

進兵強行渡河，優勢已更加明顯，黑如改走馬6進5去
兵，則俥四平五，車5平6，俥五進一，將5平6，炮五平
九，車6進6，帥五進一，車6平4，俥五平四，將6平
5，炮九進四，以下再炮九平五，黑亦敗。

| 44. 兵一平二 | 馬6退7 | 45. 兵五進一 | 馬7進8 |
| 46. 兵五進一 | 象3進5 | 47. 炮五進六 | 士5進4 |

兵破雙象，當機立斷，勝勢已成。

| 48. 炮五退三 | 車7平6 | 49. 俥四平三 | 將5平6 |
| 50. 仕六進五 | 士4進5 | 51. 炮五平四 | 將6平5 |
| 52. 炮四平五 | 將5平6 | 53. 炮五平四 | 將6平5 |

| 54. 炮四退二 | 車 6 進 1 | 55. 兵二進一 | 馬 8 進 6 |
|---|---|---|---|
| 56. 俥三進五 | 士 5 退 6 | 57. 俥三退六 | 馬 6 進 4 |
| 58. 兵二平三 | 士 6 進 5 | 59. 相五退七 | 士 5 退 4 |
| 60. 炮四平五 | 馬 4 退 2 | 61. 俥三平六 | 車 6 平 4 |

至此，黑方放棄續弈認負。

## 5. 巧運雙炮　謀子有方──雙炮俥兵單缺相攻雙包馬雙卒單缺象

圖 7-5 是 1996 年全國象棋個人賽紅黑雙方戰至第 36 回合時的殘局形勢。雙方強子相等，黑僅多一卒，紅方炮鎮中路有進俥咬士的攻勢，黑方有退馬雙將的殺著，現輪紅走，實戰中紅兩手妙退炮，謀得一子，得勝而歸。

37. 炮三退五！　包 8 平 9

紅退炮壓馬解殺，妙手，伏相七退五捉死黑馬；黑平包無奈。

38. 帥五平六　將 5 平 4

39. 帥六進一　馬 7 退 9

40. 炮三進二　馬 9 退 7

黑如改走包 2 退 1，則俥八進七，士 5 退 6，炮三平六，士 4 退 5，炮五平六殺。

41. 炮三平六　將 4 平 5

42. 俥八進六　將 5 平 6

43. 炮六平四　馬 7 退 6

44. 俥六退八　包 2 平 4

黑　方

紅方

圖 7-5

黑平包脅道防紅傌八退六捉死馬。可改走將6平5，尚能多支撐一陣。

45.傌八進六！ ……

以傌兌包似乎不合棋理，給黑留下好兵種，但紅已成竹在胸，算準可生擒黑馬。

45.…… 士5進4 46.炮五退四！ ……

再次退炮是上一手的繼續，黑馬已插翅難逃。

46.…… 包9退1 47.仕五退六 包9退3

如改包9平6，則帥六平五，包6退1，帥五平四，包6平8，炮五平四，亦捉死黑馬。

48.炮五平四 包9平3 49.炮四進二

至此，紅多子勝定，黑認輸。

## 6. 頓挫有誤 錯失勝機——雙俥傌四兵單仕和 雙車包卒士象全

圖7-6是第七屆「銀荔杯」全國冠軍賽兩位大師以「仙人指路」對「仙人指路」起著，激戰至第53回合時的殘局形勢。枰面上炮火連天，殺聲四起，紅俥正捉黑象，馬占要道，且多兩兵渡河助陣，但紅帥高置宮頂，僅有單士守衛九宮，黑方雙車包同線，俥炮在紅宮內侵擾，紅方城池告急。實戰中黑方行棋次序有誤，錯過勝機，殊為可惜。（黑先和）

53.…… 後車平8

黑平車要殺頓挫有誤，錯失勝機。應先平6照將，則帥四平五，再車6平8，仕四進五，車8進5，仕五進四，車8進2，仕四退五，車8平5，連續要殺，紅無法防守，絕

殺，黑勝。

54. 傌六進七　　將5平4
55. 仕四進五　　車8進5
56. 帥四退一　　車8進1
57. 帥四退一　　車8平5
58. 俥七退二！……

妙手解殺，逼兌黑車，黑始
料未及，紅勢逆轉。

58. ……　　　　將4進1
59. 俥七平六　　車5平4
60. 俥九平七　　車4退2
61. 兵九進一　　車4平6
62. 帥四平五　　車6平5
63. 帥五平四　　包4退7
64. 兵五平四　　……

紅方

圖 7-6

軟著，應改走傌七退八，勝機多多。

| 64. ……　　　　車5平9 | 65. 兵九進一　　將4退1 |
| 66. 傌七退八　　象7進5 | 67. 兵四平五　　卒9進1 |
| 68. 兵五平六　　車9平6 | 69. 帥四平五　　包4平2 |
| 70. 俥七退一　　車6平5 | 71. 帥五平四　　卒9進1 |

紅方對黑暫無威脅，而黑掃兵渡卒，對紅方構成牽制，
局勢已勝負難料。

| 72. 俥七平六　　將4平5 | 73. 兵六進一　　車5平3 |
| 74. 兵六進一　　車3退3 | 75. 俥六平五　　士5進4 |
| 76. 兵九進一　　卒9平8 | 77. 兵八平七　　車3平4 |
| 78. 兵七平六　　車4平3 | 79. 俥五退一　　卒8進1 |

第七章　實戰殘局技巧

**555**

80. 俥五平七　象5進3　　81. 俥七平四　士4退5

82. 後兵平七　車3平4

黑不能吃兵，因紅有傌八進六的惡著。

83. 兵六平五　士6進5　　84. 兵七平六　車4平3

85. 俥四平七　車3平6　　86. 帥四平五　車6平5

87. 帥五平六　包2平4

紅方帥五平六穩健，如改走帥五平四，則包2平6，紅
有風險。此後的變化複雜，難料勝負。

88. 兵六平五　車5平4　　89. 帥六平五　車4進3

90. 兵五進一　車4平5　　91. 帥五平四　包4退2

92. 傌八進七　包4進1　　93. 俥七平二　車5平6

94. 帥四平五　車6平5　　95. 帥五平四　士5退6

96. 俥二平四　車5退3　　97. 俥四進五　將5進1

98. 俥四退五　卒8平7　　99. 兵九平八　將5退1

正著，如改走卒7進1貪攻，則傌七退六，包4進1，
俥四平五，兌掉車後，黑卒位置較低，而紅方傌高兵易走。

100. 俥四進五　將5進1　　101. 俥四退五　將5退1

102. 俥四進五　將5進1　　103. 俥四退五

雙方不變作和。

## 7. 雙馬盤旋　抽絲剝繭——俥雙傌三兵士相全 攻車馬包三卒單缺象

　　圖7-7是1993年「嘉寶杯」粵、滬象棋對抗賽由雙方
主帥弈完第37回合時的形勢。枰面上黑方缺一象，但有卒
過河，且兵種齊全，雙方大子相等，在一般情況下，黑可力
爭弈和。但由於紅方俥雙傌占位較好，實戰中，紅緊追不

捨，俥占要津，雙騎殺入：

38. 傌七進九　車３進１

39. 傌九退八　車３進１

40. 兵五進一　車３平５

紅方「坐騎」活躍，連消帶打，現中兵強渡；黑被迫交換，以減輕壓力。

41. 傌六進七　將５平６

42. 俥六平四　馬８退６

43. 俥四退一　車５平２

44. 俥四進一　包１平２

45. 傌八退六　車２進５

46. 仕五退六　車２退７

47. 傌六進七　車２平６

黑　方

紅　方

圖 7-7

黑方如改走車２平３，則俥四進四，將６進１，後傌進五，兌子後紅可以捉死邊卒，黑方包單缺象，難以守和紅方傌雙兵仕相全。

48. 俥四平三　馬６進８　　49. 仕六進五　車６平３

50. 俥三平四　車３平６　　51. 俥四平二　馬８進７

52. 俥二進五　將６進１　　53. 俥二平三　象３進５

54. 後傌進八　馬７進５　　55. 俥三退五　象５退３

56. 俥三平五　車６平２　　57. 傌七退六　車２平３

58. 俥五進二

再消滅一卒，紅方勝勢已成。餘略。

### 8. 以攻爲守　瀟灑成和——俥傌兵雙士和車包卒士象全

圖 7–8 是 1996 年全國個人賽兩位特級大師弈至第 84 回合時的殘局形勢。此時枰面上紅缺雙相怕包攻，但小兵過河占脅道對黑有一定牽制，如果黑卒順利渡河，黑包位置得以調整，糾纏下去對紅不利，故紅採取以攻帶守的策略，輕鬆成和。

84. ……　　　　車 5 平 9

平車保卒必然，如改走卒 9 進 1，則俥六退一捉雙得子。

85. 帥六平五　車 9 平 5

黑平車照將防兵六進一吃士。

86. 帥五平六　車 5 平 9　　87. 帥六平五　車 9 進 1

紅方抓住黑求勝心理，依然進帥中路，黑方升車求變不願和。

88. 傌九進七　象 3 進 5　　89. 兵六進一　……

黑勉強求變似有風險，紅抓緊跳傌，衝兵攻殺。

89. ……　　　　車 9 平 5　　90. 帥五平六　車 5 平 3

黑第 89 回合時不能士 5 進 4 吃兵，否則，俥六進二，將 5 平 6，俥六平五，車 9 平 6，俥五進二，將 6 進 1，傌七退五，車 6 平 5，俥五退三，紅方得子勝。現仍不能士 5 進 4 去兵，因俥六進二，將 5 平 6，俥六進二抽車。

91. 傌七進八　士 5 進 4　　92. 傌九退八　……

紅傌踏象老練，使黑剩單士象增加了防守難度。如改走俥六進二，則象 1 退 3，俥六退三，包 3 退 1，紅反而被

動。

92.……　　　車 3 退 1

93. 傌九進八　車 3 退 2

94. 傌八退九　……

紅改走俥六平一，象 5 進
3，俥一進四，將 5 進 1，俥一
平七，包 3 退 5 亦和。

94.……　　　車 3 進 2

95. 傌九進八　車 3 平 2

96. 傌八退六　包 3 退 4

97. 俥六平一　……

消滅過黑邊卒，已無後顧之
憂。至此黑 87 回合求變爭勝的
希望已破滅，退而求和。

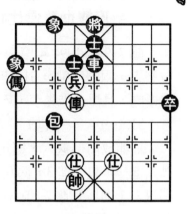

黑　方

紅方

圖 7-8

97.……　　　車 2 進 3　　98. 傌六退四　……

紅如改走俥一進四，則將 5 進 1，俥一退一，將 5 退
1，傌六退四，包 3 平 6，俥一平四，車 2 平 6，仕四退五，
士 4 退 5 捉死紅傌亦和。

98.……　　　將 5 進 1　　99. 俥一平五　車 2 平 7

100. 帥六平五　將 5 平 6　　101. 俥五平四　……

爭取制勝的機會，伏回傌叫將抽車。如改走俥五進二，
則車 7 退 3，俥五平六，車 7 平 6，兌子後亦是和棋。

101.……　　　將 6 平 5　　102. 帥五平四　車 7 平 4

103. 仕四退五　包 3 進 7　　104. 帥四退一　包 3 退 7

105. 俥四退二　車 5 平 4

雙方均難取勝，願和。

第七章　實戰殘局技巧

559

## 9. 入馬臥槽　肋炮制勝——雙包雙馬三卒士象全攻雙炮雙傌仕相全

圖 7-9 是 1994 年第一屆「嘉豐房地產杯」全國象棋王位賽上，兩國手戰至 31 個回合時的形勢。此時黑多三卒已占優勢，且黑憑借先手，巧妙入局。（黑先勝）

31. ……　　　　包 1 平 2　32. 前傌進六　馬 8 進 7

紅如改前傌退六，則馬 8 進 7，帥五平六，馬 4 進 3，帥六進一，包 4 進 3，傌八進六，包 2 平 4 殺；又如改走後傌退六，則馬 8 進 7，帥五平六，馬 4 進 6，傌六進四，包 2 平 4，傌四退六，包 4 進 5，炮六平七，馬 6 進 4 殺。

33. 帥五平六　馬 4 進 3　　　34. 帥六進一　包 2 平 4

35. 傌八退六　包 4 進 5（悶殺）

## 10. 棄炮轟城　捷足先登——俥雙炮兵士相全攻車雙包卒士象全

圖 7-10 是 1999 年「中視股份杯」大賽半決賽兩位特級大師大戰 49 個回合形成的局勢。枰面上雙方子力均等。眼下黑車正捉紅炮，粗看黑方持有先手，實戰中，紅猝然棄炮攻城，演成絕殺。（紅先勝）

50. 炮三進八！　車 7 退 6

紅棄炮轟象，平地驚雷，是一舉攻破黑方陣形的關鍵好手。黑如改走象 5 退 7，則俥五平九，士 5 退 4，相三進一，卒 9 平 8，兵七平六，包 8 進 3，帥五平四，紅空心炮、兵進九宮威力巨大，黑很難應付。

51. 炮五進五　士 5 進 6　　　52. 兵七進一　車 7 進 9

黑　方

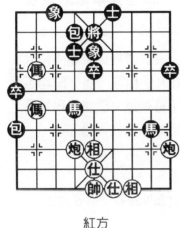

紅方

圖 7-9

黑　方

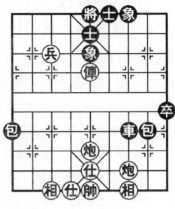

紅方

圖 7-10

53. 仕五退四　包 8 進 3　　54. 帥五進一　車 7 退 1

55. 帥五進一　車 7 退 2

黑方車包子力分散，對紅方不構成威脅。

56. 炮五平九　士 6 進 5

平炮左翼，攻殺敏銳，線路對頭，感覺特好。

57. 炮九進二　將 5 平 6　　58. 俥五平二　車 7 平 5

59. 帥五平六　將 6 平 5　　60. 俥二平六　……

平俥催殺，積極果斷。如貪子而誤走俥二退六，則士 5
退6，反遭敗績。

60. ……　　　　將 5 平 6　　61. 俥六進三　將 6 進 1

62. 俥六平二

至此，紅俥炮兵左右夾攻，一氣呵成，黑認負。

## 11. 大膽棄包　車卒建功──車包雙卒單缺象攻傌雙炮三兵士相全

圖 7-11 是 1992 年全國象棋個人賽武漢與火車頭兩位大師弈至 36 回合時的殘局形勢。雙方大子相等，將、帥均不安於位，形成各攻一翼的格局。眼下紅炮邀兌黑包，現輪黑走子，實戰中，黑算度精確，棄包進卒，搶先入局。

36.……　　　　卒 6 進 1！

棄包進卒有膽有識，速勝關鍵！

37. 炮七平四　車 8 退 1　　38. 帥四退一　卒 6 進 1

39. 相五退三　象 5 退 3！

紅方退相是唯一解著。黑方落象露將催殺巧妙！

40. 相七進五　卒 6 進 1　　41. 帥四平五　車 8 進 1

42. 仕六進五　車 8 平 7　　43. 仕五退四　車 7 退 2

44. 帥五平六　車 7 平 5　　45. 帥六進一　……

至此，紅藩籬盡毀，敗局已定。黑方棄包後，這一邊變化都在計算之中。

45.……　　　　車 5 退 5　　46. 炮四退五　車 5 平 2

47. 炮七平九　車 2 退 2　　48. 炮七平四　車 2 進 8

紅方認負。

## 12. 妙手兌傌　精彩巧和──車馬包雙卒雙士和雙傌兵單仕相

圖 7-12 是 1998 年全國個人賽兩位特級大師弈成的殘局。枰面上紅傌拴住黑方車馬，粗看，黑將捨馬，很難應付。實戰中，黑方先棄後取，妙手兌傌，形成優勢殘局，最

黑　方　　　　　　　　　黑　方

紅方　　　　　　　　　　紅方

圖 7-11　　　　　　　　圖 7-12

後雙方形成巧和。（黑先和）

1.……　　　車 3 退 1

退車化解拴鏈，伏先棄後取，絕妙！

2.俥五平六　包 9 進 1　　3.仕六退五　包 9 平 4

4.俥三平六　將 4 平 5　　5.仕五退六　車 3 退 3

6.俥六進四　車 3 平 6　　7.帥四平五　車 6 平 5

8.仕六進五　卒 9 進 1

黑方進卒積極進取。如改走車 5 平 1，則俥六平一，黑車卒難以擺脫紅俥牽制速成和局。

9.俥六平九　士 5 進 4

黑應改走士 5 退 4，勝望很大。以下形成「俥兵相對車卒士」的決鬥，對弈過程精彩紛呈。

10.帥五平四　車 5 進 3　　11.俥九進三　將 5 進 1

12.俥九平四　卒 9 進 1　　13.兵九進一　卒 9 平 8

14. 俥四退七　卒 8 進 1　　15. 兵九進一　車 5 退 2

16. 兵九平八　卒 8 平 7　　17. 相一退三　車 5 進 3

進車照將吃相，求勝欲望躍然枰上，有膽有識！否則紅俥四平五兌車成和。

18. 帥四進一　車 5 平 7　　19. 俥四平五　將 5 平 4

20. 兵八平七　車 7 平 3　　21. 兵七平六　車 3 退 1

22. 帥四退一　車 3 退 2　　23. 帥四平五　車 3 平 4

24. 兵六平七　卒 7 平 6　　25. 俥五進二　卒 6 平 5

26. 兵七進一　車 4 平 3　　27. 俥五進一！

至此，雙方互相牽制，形成巧和。本局黑方由被動變主動，積極求變，不畏對手，精神可嘉。第 10 回合後雙方都弈出了很高水準。

### 13. 步步緊逼　著著占先——馬包卒單士象攻俥炮雙兵雙仕

圖 7-13 選材於《象棋》月刊中的一則實戰殘局。枰面上紅方俥炮沉底，兵入九宮正捉花心士，且多一兵過河，黑勢危在旦夕；黑方馬包卒乍看難置紅帥於死地；但黑挾先行之利，採用步步緊逼戰術而獲勝：

1. ……　　　馬 7 進 5　　2. 帥四進一　……

如改走仕六進五，則卒 5 平 6，炮二退八（炮二退一，將 4 退 1，炮二平三，象 3 進 5，俥三退一，象 5 進 7，黑優，可勝），馬 5 進 7，帥四進一，包 5 平 6，仕五進四，卒 6 平 5，仕五退四（如帥四平五，卒 5 進 1，帥五平六，卒 5 平 4，帥六退一，包 6 平 4，黑勝），馬 7 退 6，仕五進四，卒 5 進 1，帥四退一，馬 6 進 4，炮二平四，卒 5 平

6，黑勝。

<div align="center">黑　方</div>

2.……　　　馬 5 進 4

3. 帥四退一　馬 4 退 5

4. 帥四進一　馬 5 退 7

5. 帥四退一　馬 7 進 8

6. 帥四進一　包 5 平 9

7. 帥四平五　包 9 進 3

8. 帥五退一　馬 8 退 6

9. 帥五進一　……

<div align="center">紅方</div>

<div align="center">圖 7-13</div>

紅方另有兩種走法：

甲. 帥五平四，包 9 退 2，
帥四進一，卒 5 進 1，炮二退
六，馬 6 退 8 得炮勝定；乙. 帥五平六，包 9 退 3，炮二退
五，卒 5 進 1，兵五進一，將 4 進 1，傌三退四，將 4 平
5，傌四退五，卒 5 平 4，黑亦勝。

　9.……　　　馬 6 進 7　　10. 帥五平四　卒 5 進 1

黑伏有卒 5 平 4 再包 9 平 8 的絕殺。

11. 兵五進一　將 4 進 1　　12. 炮二退二　卒 5 平 4

13. 帥四退一　包 9 進 1　　14. 炮二退七　將 4 平 5

15. 仕六退五　卒 6 進 1　　16. 帥四進一　馬 7 退 8

17. 帥四進一　包 9 退 2（黑勝）

## 14. 錯失好棋　棄炮求和——傌炮雙兵雙相和車雙卒單士

圖 7-14 是 1982 年全國個人賽湖北與黑龍江兩位大師弈
成的殘局。此時輪紅走棋，枰面上將形成傌炮兵鬥車卒的激

烈場面。實戰中，紅錯失進兵之機，結果棄炮巧和，猶如排局，堪稱絕妙。（紅先和）

1. 傌一退三　　將5退1
2. 傌三退一　　車5平1
3. 炮四平五　　車1平7

黑平車防兵三進一渡河，現形成傌炮兵雙相鬥車卒、士的激烈對攻場面。

4. 帥四平五　　卒1進1
5. 傌一進三　　卒1進1
6. 傌三退四　　將5退1

黑　方

紅方

圖 7-14

7. 傌四進五　　將5平6　　8. 兵三進一　　卒1平2
9. 兵三平四　　士4進5　　10. 傌五進七　　卒2平3
11. 傌七進五　　卒3平4　　12. 傌五退三！　將6平5

黑不能車7退4吃傌，否則炮五平四「對面笑」殺，黑只能墊車，紅得車勝。

13. 傌三退五　　卒4平5　　14. 傌五進七　　卒5平6
15. 兵四進一　　車7進2　　16. 帥五退一　　車7平4
17. 傌七退五　　……

錯失好棋機會，造成以下實戰中棄炮處下風求和。應改走兵四進一，黑方稍有不慎，即遭厄運；紅方也是瀟灑成和，絕無輸棋之慮。試演如下：甲.兵四進一，黑如接走卒6進1，則兵四平五，將5平6，傌七退五，將6進1，兵五進一，將6進1，傌五退三抽卒居上風和棋。乙.兵四進一，卒6進1，兵四平五，卒6平5，兵五進一，將5平

6，傌七退五，車4退6，兵五平四，將6平5，傌五退七抽車勝。丙.兵四進一，黑如接走車4退5（改車4退6，則兵四平五抽車勝），則傌七退五，卒6平5，傌五退三，將5平4，傌三退五抽卒亦紅勝。

17. …………　　　卒 6 平 5

18. 傌五進四　　　將 5 平 6

19. 傌四退三！ …………

伏傌三進二再兵四進一殺。紅傌路線巧妙。

19. …………　　　車 4 平 7

20. 傌三進二　　　車 7 退 7

21. 傌二退一　　　卒 5 進 1

22. 炮五退一　　　卒 5 平 6

23. 炮五平四　　　卒 6 進 1

24. 兵四進一！ …………

黑　方

紅方

圖 7–15

圖 7–15 紅棄炮衝兵，精巧！猶如排局形成絕妙和局。

24. …………　　　卒 6 進 1　　25. 傌一進三

黑唯有卒走閑著，車、將被傌、兵所困，均不能動，成和。

## 15. 將計就計　兵破雙士——傌炮雙兵仕相全攻馬包卒單缺象

圖 7–16 是 1996 年全國個人賽兩位特級大師戰至第 7 回合時的殘局形勢。枰面上紅方傌炮雙兵仕相全對黑方馬包卒單缺象，紅方雖有優勢，但黑伏有包 8 平 6 打死傌或包 8 平

4串打的手段，實戰中紅方將計就計，運籌帷幄，表現了極強的殘局技巧：

68. 兵六進一　包8平4

紅進兵誘使黑串打，是將計就計、成竹在胸的好棋；黑平包串打，實屬無奈，否則丟士，局勢更難。

69. 炮六平三　馬5進4

黑方不易包4進2去兵，否則傌四退五，包4進3，炮三平五打死黑馬。

圖 7–16

70. 傌四退五　……

一著兩用，既保兵，又逃傌（黑包4平8打死傌），同時兼捉住黑士象，好棋。

70. ……　　　包4平6　　71. 帥四平五　馬4進2

72. 炮三退二　象7退5　　73. 兵六進一　馬2退3

74. 傌五進六　馬3退4　　75. 傌六進四　……

紅如兌傌易成和局，現等於兵破雙士，且紅傌調運右翼，直逼黑9路邊卒。

75. ……　　　將5平4　　76. 炮三平一　……

爭奪的焦點就在兵卒，也是獲勝的關鍵。

76. ……　　　馬4退5

黑如改走包6平9，則傌四退二保兵，以下再炮一進五得卒，紅勝定。

77. 傌四退二　包6進2　　78. 仕五進六！　將4進1

黑如改走包6平4解殺，則傌二退四捉包踩象，黑只能包4平6扛馬腿，紅炮一進五得卒。

　　79. 炮一平六　　將4平5　　80. 炮六平五　　包6平5

　　81. 帥五平四！　　包5進2

　　黑如改走馬5進3，則傌二進一，包5進2，傌一退三，將5退1（如將5平4，則炮五平六殺），傌三退一得卒。

　　82. 炮五平一

　　黑認負，因如接走包5退2保卒，則傌二進一，紅有炮一進五吃卒或傌一退三叫將抽包，紅勝。

## 16. 棄馬爭先　重包成殺——雙包雙馬四卒雙士攻雙炮雙傌三兵仕相全

　　圖7-17選自1981年承德18省市方賽雙方戰至第28回合時的形勢，黑方依仗臥槽馬，大膽棄馬做殺，算度準確，弈來精彩；（黑先勝）

　　28.……　　　　包4退1！

　　29. 炮二平五　　……

　　貪馬招致速敗！如改走馬三退四，則包4平6，炮二退三，卒5進1，炮二平三，馬7退9，後炮平二，卒5平6，炮三退一，馬9進8，炮二退一，雖可堅持，但失子亦是敗勢。

黑　方

紅方

圖 7-17

29. ……　　　包 6 退 3！　　30. 傌三進二　包 4 進 3
31. 兵三進一　包 6 進 3
再包 4 平 6 殺，無解。

## 17. 臨殺勿急　錯過和機——俥傌炮兵仕相全
## 攻車雙包卒士象全

圖 7–18 是 1986 年「寧波杯」中國象棋團體邀請賽浙江
與河北兩位特級大師弈完 50 回合的形勢。枰面上雙方子力
相當，紅攻側翼，黑攻中路，但現輪紅方走棋，顯然紅方占
優，實戰中，紅隨手一步，險些喪失勝機。（紅先勝）

51. 俥二進六？　象 5 退 7！

紅方進俥隨手叫將，黑方退象妙手。紅應改走傌三進
四，可獲勝，則車 2 平 5，相三進五，黑若接走車 5 進 3，
則仕四進五，黑難應付，敗定；

又若將 5 平 6，則傌四進二，象
5 退 7，馬二退三，將 6 進 1，
傌三退五，車 5 退 1，俥二進
四，將 6 進 1，俥二退三吃死黑
卒，將不安於位，亦敗勢。

52. 俥二平三　士 5 退 6

53. 俥三平二　車 1 平 5

由於紅方的失誤，現明俥欲
抽；但黑平車叫將也屬隨手，被
紅調換仕相後，喪失和機。應改
走包 4 平 5，則傌三進五，車 1
平 5，仕四進五，象 3 進 5，形

紅方

圖 7–18

成黑方缺象多卒，車包控中路，紅俥炮控底線，和勢甚濃。

54. 仕四進五　　車 5 平 3　　55. 仕五退六　　包 4 平 5

56. 帥五平四　　後包平 6　　57. 帥四平五　　車 3 平 6

黑方錯過一線和機，現無奈平車，因中路無殺。

58. 俥二退七　　士 6 進 5　　59. 傌三進一　　士 5 進 4

60. 傌一進二　　將 5 進 1　　61. 俥二進六　　將 5 進 1

62. 炮一退二　　包 6 進 5　　63. 俥二退一　　將 5 退 1

64. 傌二退三（紅勝）

至此，黑方難以抵擋紅方俥傌炮的兇悍攻殺，勢必丟車，只好認負。

## 18. 車馬縱橫　多兵建功——俥傌三兵仕相全攻車雙包卒雙士

圖 7-19 是 2004 年「大江摩托杯」全國象棋個人錦標賽吉林與黑龍江兩位大師以五七炮進三兵對屏風馬佈陣戰至 39 個回合時的殘局形勢。盤面上紅方雖少一子，但多兩兵，仕相全，紅傌活躍，中兵過河，現輪紅方走子，實戰中紅方俥傌縱橫，揚仕困包，多兵制勝。

40. 兵五進一　　包 6 退 2

41. 傌四進五　　車 4 進 2

黑無奈升車防紅三兵過河助戰，否則黑更難走。

黑　方

紅　方

圖 7-19

42. 俥九平四　包 6 進 1　　43. 傌五進七　車 4 退 3

44. 傌七退八　車 4 平 2　　45. 傌八退六　車 2 平 3

46. 傌六進五　車 3 進 3　　47. 俥四平六　包 4 平 2

48. 俥六平八　包 2 平 4　　49. 仕五進六　……

這幾個回合紅俥忽左忽右，縱橫馳騁，弈來得心應手，黑方窮於應付，現紅揚仕困包為日後捉包埋下伏筆，靈巧之極。

49. ……　　　包 6 退 1　　50. 帥五進一　將 5 平 4

51. 俥八平四　……

紅當然不能帥五平六吃包，因車 3 進 4 叫殺。

51. ……　　　包 6 進 3　　52. 相五進七　車 3 平 2

53. 兵三進一　……

紅方三路兵終於渡河助戰，黑勢更難。

53. ……　　　車 2 退 1　　54. 兵五平六　包 6 平 1

黑如改走車 2 平 4 去兵，則傌五退四去包，亦勝。

55. 俥四進五　將 4 進 1　　56. 俥四平九　車 2 平 4

黑吃兵丟包實屬無奈，因紅伏有傌五退七「側面虎」殺勢。

57. 俥九退四　車 4 平 5　　58. 帥五平六　車 5 退 1

59. 俥九平六　士 5 進 4　　60. 仕六退五　將 4 平 5

61. 兵二平三（至此黑方認負）

## 19. 妙禁雙仕　從容取勝——車馬包卒士象全攻俥雙炮兵仕相全

圖 7-20 是 2004 年「大江摩托杯」全國象棋個人錦標賽兩選手以五七炮對屏風馬列陣對壘戰至第 37 個回合時的形

象棋實戰技法

勢。雙方兵力雖相等，但黑方兵
種齊全，沉底包牽制紅炮不能動
彈，紅方相飛邊隅，棋形欠佳，
現輪紅走子，實戰中，紅自知局
面落後，主動兌俥，精心謀和，
無奈黑運子細膩、著著緊扣，退
炮禁仕，得子而勝。

圖 7–20

38. 俥一退五　車7平6

39. 俥一平四　車6進3

40. 仕五退四　馬7進6

41. 炮五進一　……

　　進炮實屬無奈，明知黑馬6
進4踏炮。如改走仕四進五，則
馬6進7踩死中兵，黑亦勝勢。

41. ……　　　馬6進4　　42. 炮五退一　馬4進2

43. 炮五平六　馬2進3　　44. 炮六退四　馬3退1

45. 兵五進一　馬1退2　　46. 仕四進五　馬2進4

47. 兵五平六　卒3進1

黑方破相，渡卒，勝利在望。

48. 仕五進六　馬4進2　　49. 炮六平四　卒3進1

50. 炮四進一　馬2退4　　51. 帥五進一　……

　　如改走炮四退一，則卒3進1，仕六退五，卒3進1拱
死炮，紅仍難逃厄運。

51. ……　　　馬4進6　　52. 帥五平四　包2退1!

黑方妙手退炮，禁住紅方雙仕，得子勝定。

53. 炮七平九　卒3平4　　54. 炮九進二　卒4進1

55. 相五進七　卒 4 進 1　　56. 仕六進五　卒 4 平 5

57. 帥四平五　馬 6 退 4　　（紅方認負）

## 20. 中炮雙傌　妙擒車馬——雙傌雙炮三兵仕相全攻車馬包四卒單缺象

圖 7-21 是 1980 年蚌埠 12 省市邀請賽中雙方戰至殘局時的形勢。紅方躍傌踩卒踏車，毅然兌炮，巧以炮雙傌智擒車馬。（紅先勝）

1. 傌五進七　車 4 平 5

黑如改走車 4 平 3，則前傌進五，包 5 進 5，炮九平五，難防紅傌炮雙將殺。

2. 炮五進五　象 3 進 5

黑如改走車 5 退 1，則後傌進五，以下再炮九平五亦勝。

3. 後傌進六　車 5 進 1

黑如車 5 進 2，則傌七進六，黑必丟車亦落敗。

4. 傌六進七　車 5 退 1

5. 炮九平五！

以下紅再後傌進五勝。

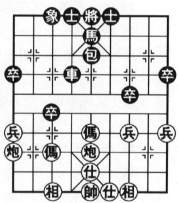

黑　方

紅方

圖 7-21

## 21. 兵貴神速　直搗黃龍——俥傌炮兵仕相全攻車馬包卒士象全

圖 7-22 是 1986 年全國中國象棋個人賽浙江與廣西兩位大師弈完個回合的形勢。此時雙方子力完全一樣，現輪紅方

走棋，盤面當然紅方占優。實戰
中，紅方敏捷打破黑陣缺口，迅
速入局制勝，令人回味無窮。
（紅先勝）

黑　方

紅方

**圖 7-22**

44. 兵五進一！ ……

進兵拱象，打開缺口，入局
前奏！

44. ……　　　象 3 進 5
45. 俥七進八　　車 2 平 4
46. 帥六平五　　士 5 進 6
47. 炮九平六！ ……

紅平炮擋車路，伏俥八進六
掛角或俥八進七的殺著，同時限
制黑不能士 4 進 5，給黑致命一擊。

47. ……　　　車 4 平 7　　48. 俥八進七　　將 5 進 1
49. 炮六平五　　將 5 平 6　　50. 炮五平四　　將 6 平 5
51. 相五進三　……

飛相擋車催殺，好手，逼黑出將，爭得先手。

51. ……　　　將 5 平 4　　52. 俥三平六　　將 5 平 4
53. 俥六進三　　象 5 進 3　　54. 俥七退六　　將 5 進 1
55. 俥六平五（紅勝）

## 22. 破士妙兌　形成例勝——車包卒士象全攻　俥炮兵雙仕

圖 7-23 是四川與廣東兩位大師，以順俥直俥對橫車佈
陣，大戰 39 個回合形成的殘局形勢。枰面上黑方略優，但

黑卒在紅俥口，紅炮牢鎮中路，黑方要贏難度較大。現輪黑走棋，實戰中，黑方一著兩用，逐步蠶食，終於獲勝。

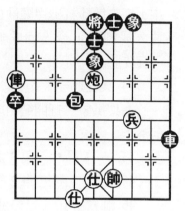

黑　方

紅方

圖 7-23

39.……　　　　　車 9 退 2

暗保邊卒，又不讓紅兵渡河，一著兩用，巧妙，並為取勝打下基礎。

40. 俥九進三　包 4 退 4

41. 炮五退四　車 9 平 3

42. 仕五進四　車 3 平 5

43. 炮五平六　包 4 平 3

44. 炮六進六　車 5 平 3

45. 兵三進一　……

送兵屬無謂犧牲，似不如炮六平八靜觀變化。

45.……　　　象 5 進 7　　46. 炮六平八　象 7 退 5

47. 俥九退三　車 3 平 2　　48. 炮八平七　……

如改走炮八平九，則黑包 3 進 9，紅仍不能炮九退三吃卒，因黑有包 3 平 1 打俥丟炮的棋，黑勝。

48.……　　　包 3 平 4　　49. 炮七平六　包 4 進 9

紅平炮已擋不住黑包，現黑包打仕，紅敗局已定。

50. 炮六退六　包 4 平 1　　51. 俥九平六　卒 1 進 1

52. 炮六平五　車 2 進 4　　53. 帥四退一　車 2 退 1

54. 俥六平五　包 1 退 2！（黑勝）

黑繼第 49 回合打仕勝局已成後，打俥、渡卒，叫將、捉炮、兌炮，弈來次序井然，緊湊有力，顯示了深厚的殘棋

象棋實戰技法

576

功底，至此，已形成例勝。以下紅不兌炮，丟仕亦負；兌炮走炮五平九，則車2平6，帥四平五，車6平1形成車卒士象全例勝單俥的局面。

## 23. 揚相求變　棄炮例勝——俥炮雙兵士相全攻車包卒士象全

圖7-24是2003年第六屆「磐安偉業杯」全國象棋大師冠軍賽黑龍江與浙江兩大師以中炮對半途列包佈陣大戰37回合形成的局勢。枰面上紅僅多一兵，黑包正照紅帥，此時感覺上紅補仕後，黑退車捉中兵則成正和。實戰中紅刻意求變，不放棄多一兵的優勢，最終巧妙棄炮，簡化成例勝殘局。

38. 相五進三　……

飛相為唯一求變爭勝的選擇，膽識過人。如改走仕六進五，則車8退4，捉死一兵，立馬成和。

黑　方

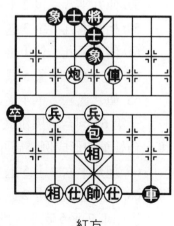

| | |
|---|---|
| 38. …… | 車8退3 |
| 39. 兵七進一 | 車8平7 |
| 40. 相三退一 | 車7平9 |
| 41. 相一進三 | 車9平7 |
| 42. 俥四退二 | 卒1進1 |
| 43. 兵七平六 | 卒1平2 |
| 44. 兵五進一 | …… |

紅渡中兵助戰，雙兵聯手，機會增大。

紅方

圖 7-24

| 44. …… | 車7平9 | 45. 兵五平四 | 包5平8 |
| 46. 相三退五 | 卒2平3 | 47. 俥四平二 | 包8平5 |
| 48. 仕六進五 | 車9平6 | 49. 兵六平五 | 卒3進1 |
| 50. 俥二平七 | 包5平3 | | |

如改走卒3平4，則俥七平六，卒4平3，俥六退一，牽住黑車包，紅勝定。

| 51. 炮六進二 | 車6平4 | | |

黑如改走象3進1，則炮六平八，以下有炮八退五打車的棋，黑難應付。

| 52. 俥七進五 | 包3退2 | | |

黑如改走退車吃炮，則俥七退六吃包，形成車卒單缺象對俥雙兵仕相全，棋局將漫長而遙遠。但局勢黑仍落後，也許不願接受這樣的結果。

| 53. 俥七退一 | 包3平1 | 54. 俥七平九 | 包1平2 |
| 55. 俥九平八 | 包2平1 | 56. 俥八平九 | 包1平2 |
| 57. 俥九平八 | 包2平1 | 58. 炮六平七 | 車4平3 |
| 59. 相七進九 | 車3退3 | 60. 炮七平六 | 車3平4 |
| 61. 俥八平九 | 包1平2 | 62. 炮六平八 | 包2進5 |
| 63. 炮八進一 | 象5退3 | 64. 俥九平七 | 包2平1 |
| 65. 俥七退六 | 車4平2 | | |

至第62回合，黑沉底包欲車卒配合猛攻。被紅精心算度，巧妙棄炮形成例勝局面。應為黑方失算。

| 66. 炮八平六 | 士5退4 | 67. 俥七進七 | 車2進6 |
| 68. 仕五退六 | 車2退2 | 69. 仕六進五 | 車2進2 |

黑如車2平5吃相，則帥五平六，黑丟士。

| 70. 仕五退六 | 車2退6 | 71. 仕六進五 | 包1平2 |

72. 俥七退六 ……

至此，形成俥雙兵仕相全對
車包單士的殘局，黑方已不好守
和。見圖 7-25。

72. …… 士 4 進 5

73. 兵五平六 將 5 平 6

74. 兵四平五 將 6 進 1

75. 俥七平四 士 5 進 6

76. 兵五平四 將 6 退 1

77. 兵四進一 士 6 退 5

78. 兵四平五 將 6 平 5

79. 俥四平五 車 2 平 3

80. 相五進七 包 2 退 6

81. 兵五進一 車 3 退 2　　82. 兵六進一　包 2 退 2

83. 仕五進四 將 5 平 4　　84. 俥五平二

黑見已難防守，遂投子認負。

黑　方

圖 7-25

紅方

## 24. 搏殺激烈　苦戰言和──俥傌雙炮相兵和車馬包卒士象全

圖 7-26 是 2002 年全國象棋個人錦標賽兩位特級大師以
五七進炮進三兵對屏風馬布陣對壘，大戰 46 個回合形成的
局勢。此時紅方俥傌雙炮單兵、相正要殺黑將；黑方車馬包
卒士象全，雖少一子，但黑車捉雙，馬踏九宮，雙方激烈搏
殺，戰鬥已呈白熱化。一般而言，其局是魚死網破之爭。實
戰中黑方車馬冷著，迫紅中炮打馬交換，終於化干戈為玉
帛。（黑先和）

46. ……　　　馬 5 進 7

47. 帥五平四　車 3 進 1

48. 帥四進一　車 3 退 1

49. 帥四退一　馬 7 退 5

50. 帥四平五　象 7 退 9

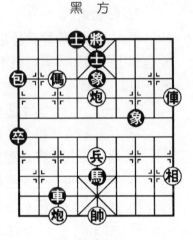

黑　方

紅方

圖 7–26

黑方退象解殺，妙手，令紅左右為難。如接走俥一進一，則將 5 平 6，俥一進二，將 6 進 1，傌七退六（如走炮五退四，則車 3 退 6 黑優），馬 5 進 7，帥五平六，車 3 退 4 捉傌叫殺黑勝定。

51. 俥一平二　馬 5 進 7

52. 帥五平四　馬 7 退 5　　53. 帥四平五　象 9 退 7

54. 俥二平三　象 7 進 9　　55. 傌七退六　車 3 退 4

56. 炮五退四　……

紅被迫炮打馬，忍痛交換。如誤走傌六進五，則馬 5 進 3（如馬 5 進 7，則俥三退五，車 3 進 5，帥五進一，車 3 退 1，帥五退一，車 3 平 7，帥五平四，黑車低頭，紅傌炮雙將成絕殺），帥五進一，馬 3 退 4，帥五平六，包 1 平 4，黑方搶先成殺。

56. ……　　　車 3 平 4　　57. 俥三平九　象 5 退 3

58. 俥九退二　車 4 進 2　　59. 俥九平二　象 9 退 7

60. 兵五進一　車 4 平 5　　61. 帥五進一　象 3 進 5

62. 相一退三　士 5 退 6

黑應改走車 5 平 7，則相三進一，車 7 進 2，帥五退

一，車 7 退 1，相一進三，包 1 進 3，必得紅相，勝機增多。

| | | | |
|---|---|---|---|
| 63. 俥二平三 | 士 4 進 5 | 64. 帥五平六 | 包 1 退 1 |
| 65. 帥六平五 | 士 5 進 4 | 66. 俥三平四 | 士 6 進 5 |
| 67. 相三進一 | …… | | |

可改走俥四平三，以不丟相為宜。

| | | | |
|---|---|---|---|
| 67. …… | 包 1 進 4 | 68. 兵五進一 | 包 1 進 2 |
| 69. 兵五平六 | 包 1 平 9 | 70. 兵六進一 | 包 9 退 3 |
| 71. 俥四進一 | 包 9 退 2 | 72. 俥四進一 | 包 9 平 6 |
| 73. 俥四平五 | 車 5 平 4 | 74. 兵六平七 | 車 4 平 3 |
| 75. 兵七平六 | 將 5 平 4 | 76. 俥五平四 | 車 3 平 5 |
| 77. 俥四平五 | 車 5 平 4 | 78. 俥五平四 | 象 5 退 3 |

黑方退象，防止紅方兵六進一，包 6 平 4，炮五進六，以兵換雙士求和的手段。

| | | | |
|---|---|---|---|
| 79. 炮五平四 | 包 6 平 8 | 80. 兵六平七 | 象 7 進 5 |
| 81. 俥四平六 | 車 4 平 3 | 82. 俥六平二 | 包 8 平 6 |
| 83. 炮四平八 | 車 3 平 2 | 84. 炮八平一 | …… |

以下雙方不再戀戰，遂握手言和。

## 25. 老馬護駕　車包建功——車馬包雙卒士象全攻俥雙俥雙兵雙仕

圖 7-27 是 1982 年全國象棋個人賽紅黑雙方戰至第 37 個回合時的殘局形勢。枰面上雙方大子均等，紅缺雙相，但黑馬被困，紅傌踩車。現輪黑方走棋，若按平常走法車 7 退 1 逃車，因黑馬已無生路，要想獲勝，將很漫長。實戰中，黑車擺中鎖住窩心傌，包卒配合，快捷得勝。

37. ……　　車 7 平 5 !

38. 俥二退一　車 5 退 1

紅如改走傌三進五貪車，則
馬 7 退 6，俥二平四，包 8 進 4
殺。可見老馬的重要作用。

39. 俥二平三　卒 7 進 1

紅俥吃馬擺脫黑馬牽制，卻
被黑趁勢進卒閃開炮路日後成
殺。如另改走兵一進一，則士 5
進 4，以下試舉兩變皆為紅敗。
甲 . 俥二進三，車 5 退 1，俥二
退三，卒 7 進 1，俥二平三，車
5 進 1 下同實戰。乙 . 俥二進

二，馬 7 退 9，俥二退一（傌三進一，包 8 進 1，兵九進
一，包 8 平 7 勝），包 8 進 1，兵九進一，卒 7 進 1 勝定。

| 40. 傌三進五　包 8 平 2 | 41. 俥三進三　車 5 進 1 |
| 42. 俥三平八　包 2 平 7 ! | 43. 俥八平三　包 7 退 1 |
| 44. 兵九進一　車 5 退 2 | 45. 兵九進一　包 7 平 5 |
| 46. 兵九平八　車 5 平 7 | 47. 俥三平五　包 5 進 1 |

以下黑車 7 平 6，再將 5 平 6 勝定。

## 26. 回馬金槍　防不勝防──雙俥雙炮雙兵單 仕相攻雙包雙馬卒士象全

圖 7−28 是 1987 年第六屆全國運動會象棋團體決賽雙方
戰至第 44 回合時的殘局形勢。紅方雖單缺仕相，但各子占
位俱佳，且有兵渡河助戰，一步回馬金槍，纏繞攻擊，黑城

塌陷：

45. 傌三退五！　　象 7 退 5

46. 傌五進六　　　將 5 進 1

47. 炮四平五　　　將 5 平 6

48. 炮三平四　　　馬 7 進 8

49. 傌六進五　……

紅傌「篡位」騰挪有致，如改走兵六平五，則包 8 平 4，兵五平六，前馬退 6，棄馬無殺著。

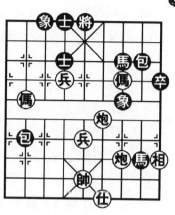

圖 7-28

49. ……　　　　　後馬進 7

50. 炮五平四　　　將 6 平 5

51. 傌五退三　　　包 8 平 7

52. 兵六平五！　　象 5 進 3

紅方攻勢如潮，由此步入殺局。

53. 傌八進七　　　將 5 平 4　　　54. 前兵平六　　　士 4 進 5

55. 前炮平六　　　士 5 進 4　　　56. 兵六進一！

接下來是：將 5 平 4，兵六平五，將 5 平 6，炮六平四，馬 8 退 6，前炮平二，馬 6 退 5，炮二進四，將 6 退 1，兵五平四，馬 7 退 6，兵四進一，將 6 平 5，兵四平五連將殺。

## 27. 馬包牽伸　卒到成功——馬包雙卒士象全攻伸兵仕相全

圖 7-29 是 1991 年全國象棋個人賽紅黑雙方弈至第 40 個回合時的殘局形勢。枰面上雙方子力相當，似呈和勢，實

戰中黑發揮馬包卒占位極佳的優勢，弈得細膩精彩，並施以控制、滲透術，最終困俥擒帥。（黑先勝）

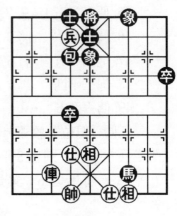

黑　方

紅方

圖 7-29

40. ……　　　卒 4 平 5

41. 仕六退五　卒 9 進 1

42. 俥七進五　卒 5 進 1

紅如俥七進二，則卒 5 平 4，仕五進六，卒 4 平 3，俥七平六，卒 3 進 1，俥六進三，象 5 進 7，帥六進一（如仕四進五，則卒 9 進 1，與實戰基本相仿），卒 3 進 1，帥六平五，卒 3 平 4，黑仍勝勢。

43. 帥六進一　卒 5 平 4

紅如改俥七平三捉馬，則卒 5 平 4，俥三平六，象 5 進 7，紅亦受制。

44. 俥七平六　象 5 進 7！　45. 相五進三　卒 9 進 1

46. 仕五進四　卒 4 進 1！

紅如改走帥六退一，應為正著，但仍是黑方勝勢，因著法冗長，以下從略。

47. 帥六平五　卒 4 進 1！　48. 帥五平四　包 4 平 6

可見第 44 回合象 5 進 7 的妙處。

49. 俥六平四　馬 7 進 9　50. 仕四進五　馬 9 退 8

51. 帥四退一　卒 4 平 5　52. 相三退五　包 6 退 2

　黑勝。

## 28. 紅騎縱橫　兵衝九宮——俥雙傌三兵仕相
## 　　全攻車馬包三卒士象全

圖7-30是第二十二屆「五羊杯」全國象棋冠軍賽兩位特級大師弈完34回合後的形勢。雙方雖大小子均等，但子力占位差異較大，紅俥雙傌皆處在極為有利的攻擊位置，黑由於不能構成最佳防禦陣式，以失敗而告終。

35. 傌六進五！　車6退4

紅傌「虎口拔牙」，精妙！黑不敢馬3進5吃傌，因紅俥二退一，車6退4，傌七退六，將5退1，俥二平四黑方丟車，紅勝定。

36. 傌五進三　將5平4　　37. 傌三進四　將4平5

38. 傌四退二　包9平8　　39. 傌二退四　包8平7

紅傌口獻傌、叫將、踩士、掛角，弈來絲絲入扣、精彩紛呈。黑如改車6進1吃傌，則俥二退一，車6退1，俥二退一，馬3進2，俥二退一，黑殘士缺象，紅且多中兵亦是勝勢。

40. 傌四退五　包7退1

41. 俥二退一　包7退1

42. 俥二退二　車6進3

43. 傌五退七　將5平6

44. 兵五進一　……

紅中兵渡河助戰，直逼九宮，如虎添翼，勝局在望。

黑　方

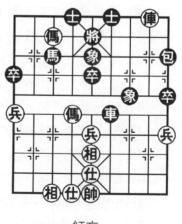

紅方

圖 7-30

44. ……　　　馬 3 進 2　　45. 兵五進一　車 6 進 1

46. 兵五進一　馬 2 進 4　　47. 兵五進一　馬 4 進 6

48. 仕五進四（紅勝）

　　紅中兵連衝四步直逼將門，黑如象 7 退 5，則前傌退五，將 6 平 5，傌七進六，也難挽救，遂認負。

## 29. 左右夾擊　三軍圍城——俥傌炮兵仕相全攻車馬包卒士象全

　　圖 7–31 是在瀋陽舉行的象棋世界冠軍賽上，中國的兩位特級大師大戰 38 回合時的形勢。此時雙方子力完全一樣，僅是子力占位不同，現輪紅方走子，實戰中紅在細節之處的細膩，頗見功夫。

　　39. 傌二進一　車 2 平 5

　　紅進傌棄兵有力；黑平車吃兵放棄了 2 路線，得不償失。

　　40. 俥五平八　車 5 平 1

　　41. 俥八進三　士 5 退 4

　　42. 傌一退三　將 5 平 6

　　43. 俥八平六　將 6 進 1

　　44. 炮九平八　包 6 平 5

　　45. 俥六退四　馬 6 進 7

　　46. 俥六進三　將 6 退 1

　　47. 俥六退二　馬 7 退 5

　　紅俥捉馬、叫將、退俥「頓挫」有致，現扼兵林線要道，伏傌三退五踩象和俥六平四叫殺，

黑　方

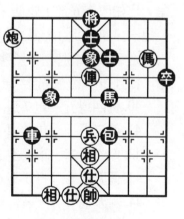

紅　方

圖 7–31

象棋實戰技法

形勢優越。

48.俥六平一　　包5平9　　49.傌三退二　車1平7

50.炮九平二！　車7退3

左炮右移，形成「三子歸邊」，紅勝券在握。

51.俥一進三　象5退7　　52.傌二退三　包9平6

53.傌三進五　車7退1　　54.炮二進一　象7進5

55.炮二退五　將6進1　　56.炮二平四

至此，紅左右夾擊，三軍圍城，黑見難以抵抗，遂認
負。

## 30. 棄馬推進　逼宮而勝──雙馬雙包卒士象　全攻雙傌炮兵單缺相

圖7–32 是 1997 年全國個人賽上雙方戰至第 34 回合時
的殘局形勢。黑方緊握先手，毅然棄馬，以雙包馬卒圍剿帥
府，精練制勝：

34.……　　　包2進5！

35.帥四退一　……

紅如改走炮九平六，黑則包
3 進 4，帥四退一，馬 5 進 7，
帥四平五，卒 4 進 1 成重包絕
殺。

35.……　　　包2進1！

36.帥四進一　包3進4！

紅如相五退七，則馬 4 進
3，帥四平五，卒 4 進 1，再包 3
進 5 殺。

黑　方

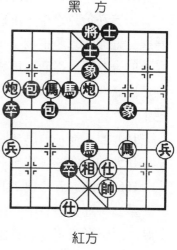

紅　方

圖 7–32

37.炮九平六　包2退1

紅如改帥四平五，則包2退1，帥五退一，卒4進1，帥五平四，馬5進7，殊途同歸。

38.帥四退一　馬5進7

39.帥四平五　卒4進1！（黑勝）

## 31. 急中生智　馬擒孤仕——車馬士象全攻俥雙仕

圖7-33是1996年第七屆「銀荔杯」全國冠軍賽第3輪廣東與湖北兩位特級大師鏖戰163回合的殘局形勢。在一般情況下車馬有士象可例勝俥雙仕，但規則規定若60回合後雙方子力沒有變動，即可判為和局。眼下黑方必須在尚剩的19步之內取勝或者變動盤面子力。實戰中，黑方毅然走出妙棋：

163.……　　　車7平5‼

黑方在情急之中，沉思，妙算逼兌紅俥，真是把握了可遇而難求的一殺那，從而為馬擒孤仕創造出條件。著法精妙，令人叫絕！

164.俥五進一　馬7退5

165.帥五進一　將5平4

166.仕四退五　象7退9

至此，紅方只有中心仕可以走動，以下形成單馬必勝孤仕的局面，紅方認負。

黑　方

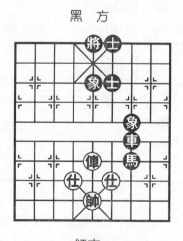

紅方

圖7-33

## 32. 換馬失策　軟手致敗——俥傌雙炮三兵單
## 缺相攻車馬雙包兩卒單缺象

圖 7-34 是 1988 年全國象棋個人賽女子組江蘇與陝西兩
位選手以中炮兩頭蛇對左三步虎補列包至第 24 回合時的形
勢。眼下紅多一兵渡河，其餘子力均等，形成雙方各攻一翼
的混戰局面。現輪黑方走，實戰中，黑兌馬軟手，被紅方連
消帶打，藩籬盡毀，占優取勝。

24. ……　　　車 3 退 3　　25. 仕六進五　車 3 進 3
26. 仕六退五　車 3 退 3　　27. 仕六進五　車 3 平 5

平車吃傌放棄沉底炮抽將攻勢，兌子換傌是軟手，仍應
車 3 進 3，仕五退六，士 4 進 5，保持對紅方左翼的牽制，
局面黑方會不錯。

28. 俥三平五　士 4 進 5
29. 俥五平七　包 2 平 7
30. 炮一進一　將 5 平 4

紅進炮暗保中炮兼有試探的
意思，著法靈活；黑方出將欠
妥。宜改走士 5 進 6，則俥七進
二（如俥七平五，則士 6 進 5，
炮五進四，包 9 進 6，黑勢不
弱），將 5 進 1，俥七平四，包
9 進 6，炮五平一，車 5 平 7，
俥四退二，包 7 退 5，明顯強於
實戰。

黑　方

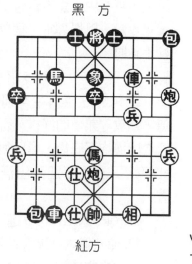

紅方

圖 7-34

| | | |
|---|---|---|
| 31. 俥七進二 | 將 4 進 1 | 32. 炮一進一　士 5 進 6 |
| 33. 俥七平四 | 包 9 進 6 | 34. 俥四退一　將 4 退 1 |
| 35. 炮五平一 | 車 5 平 7 | 36. 俥四退一　包 7 退 5 |
| 37. 俥四平六 | 將 4 平 5 | 38. 俥六平五　將 5 平 6 |
| 39. 俥五退一 | 車 7 進 3 | 40. 仕五退四　車 7 平 6 |
| 41. 帥五進一 | 車 6 退 3 | |

局面至此，由於紅俥佔據中路，以下紅方運用海底撈月手段，最終獲勝。餘略。

## 33. 獻包解難　猛攻妙勝——車馬雙包三卒士象全攻雙俥雙炮三兵

圖 7-35 是 1988 年全國象棋個人賽第 8 輪湖南與農協兩位大師鏖戰 40 回合的殘局形勢。枰面上黑方失子，但紅方藩籬盡毀，一場惡戰在即。現輪黑走，實戰中，黑方獻包解危、棄包攻殺，兇悍異常，猛攻中路妙手獲勝。

40. ……　　　　包 5 平 9

獻包解危並為中卒逼宮開道，為攻守兼備的好棋。否則被紅走出邊炮沉底後，黑已很難解紅俥八平五的「進洞出洞」殺著。

41. 炮一退二　卒 5 進 1

42. 俥八退六　馬 3 進 4

如改走車 4 退 1，則帥四退

黑　方

紅方

圖 7-35

一，卒 5 進 1，炮一退二，馬 3 進 4，俥四退三，致紅棋防線堅固。

43. 俥四退三　車 4 平 5　　44. 炮一退一　包 3 進 2

45. 俥八進七　……

照將幫了倒忙，正著應只有炮一平七吃包，以下卒 5 進 1，帥四進一，車 5 平 6，帥四平五，車 6 退 3，帥五退一，仍屬黑優，但棋還有得下。

45. ……　　　象 5 退 3　　46. 炮一平三　象 7 進 9

象不飛中，好棋，以下伏中路露將的殺勢。黑方滿懷自信，成竹在胸。

47. 炮三平七　士 5 進 6

揚士妙手，紅難解「對面笑」殺著，黑勝。

## 34. 細膩蠶食　各個擊破——車單缺象攻雙兵單缺仕

圖 7-36 是 1978 年全國賽雲南與山西兩位選手弈至 44 回合時的殘局形勢，由黑方先走。在一般情況下，一車難勝雙兵聯手單缺仕，但現在雙兵遠離中線。實戰中，黑方殘局功夫老到，先破仕後擒相，一氣呵成而獲勝。

44. ……　　　車 8 退 1　　45. 帥五退一　車 8 平 4

46. 仕六進五　將 5 平 4　　47. 仕五進四　……

如改走兵八平七，則車 4 平 1，兵九平八，車 1 進 1，仕五退六，車 1 平 4，帥五進一，士 5 進 6，兵七進一，將 4 平 5，相三進一，車 4 平 9，相一進三，車 9 退 6，兵八進一，車 9 平 5，帥五平六，車 5 進 2，再打將破相，勝定。

47. ……　　　車 4 進 1

48. 帥五進一　　車 4 平 1

49. 相三進一　　車 1 平 6

50. 兵八進一　　車 6 退 2

51. 相一退三　　車 6 退 4

52. 兵九進一　　士 5 進 6

53. 相三進一　　車 6 平 4

54. 帥五退一　　車 4 進 6

55. 帥五進一　　將 4 平 5

黑將占中幫助底車攻相，由此步入勝境。

56. 帥五平四　　車 4 平 9

57. 相一進三　……

如改走相五進三，則車 9 平 5 勝定。

57.……　　　車 9 退 6　　58. 帥四退一　車 9 平 5

59. 帥四平五　車 5 進 2

從車 9 退 6 管兵禁相到目前借將之力破相，有條不紊，次序井然。

60. 帥五平六　車 5 平 4　　61. 帥六平五　車 4 平 7

黑勝。

黑　方

紅方

圖 7-36

## 35. 三軍攻城　棄卒制勝——車包雙卒雙象攻俥炮三兵單仕

圖 7-37 是 1991 年全國象棋個人賽第 6 輪，吉林與遼寧兩位大師以中炮過河俥對屏風馬平包兌俥戰至 60 回合時的殘局形勢。枰面上，雙方各有顧忌，但黑方處於優勢，現輪

黑走。實戰中，黑方車包卒三軍圍城，兩翼夾攻，捷足先登。

60. ……　　　卒 7 進 1！
61. 兵五平六　卒 7 進 1！
62. 俥四平五　車 5 平 3
63. 兵六進一　包 4 平 1
64. 炮六平九　……

如改走俥五平八（如兵六進一，黑卒 7 平 6），則卒 7 平 6，兵六進一，包 1 進 1，炮六進二，車 3 進 3，仕五退六，車 3 退 1，黑勝。

64. ……　　　卒 7 平 6
65. 俥五進一　……

如改走兵六進一，則車 3 進 2，仕五退六，車 3 平 4，兵六平七，將 5 平 4，黑勝。

65. ……　　　包 1 平 2　　66. 炮九平八　車 3 進 3
67. 仕五退六　車 3 平 2　　68. 俥五平四　包 2 平 3！
棄卒搶攻，好棋。獲勝之要著！
69. 俥四退六　包 3 進 1　　70. 仕六進五　象 5 進 7！
71. 帥五平六　……

如改走兵六平五，則包 3 退 9，仕五退六，車 2 退 6，俥四進五（如俥四平五，包 3 進 9悶殺！），包 3 進 3，打車得兵，黑勝。

71. ……　　　包 3 退 9　　72. 帥六進一　包 3 平 4
73. 兵六平五　車 2 退 6　　74. 俥四進八　包 4 進 1

---

黑　方

紅方

圖 7–37

---

至此，紅兵被消滅，黑勝。

## 36. 炮射遠程　刀槍齊鳴——雙車包雙卒士象全攻雙俥傌雙兵仕相全

　　圖 7-38 是 1992 年「蓬萊閣杯」全國象棋精英賽第 6 輪黑龍江與江蘇兩位特級大師戰至第 25 回合時的形勢。在一般情況下，雙方子力均等，各有一兵卒渡河，任何一方要進一步拓展局面都不容易。實戰中，紅方先手，一步不起眼的「軟手」，被黑方抓住戰機，紅終釀成大禍。

　　26. 傌六退四　車 7 平 9　　27. 仕五退四 ⋯⋯

　　一失手成千古恨。應走俥一平六，以下卒 4 平 5，兵一平二，仍是對攻之勢。

　　27. ⋯⋯　　　　包 4 進 7

　　緊握戰機，突然破仕，值得初學者借鑒。

　　28. 俥九進一　車 3 進 8

　　紅方當然不敢帥五平六吃包，否則車 9 平 4，帥六平五，車 4 進 2，相七進九，車 3 進 7 黑勝。

　　29. 兵一平二　車 9 平 8

　　紅如帥五平六，則車 3 平 6，帥六平五，車 9 進 3 黑勝。

　　30. 兵二平三　包 4 平 6

　　31. 俥一平七　車 3 平 4

　　32. 俥七平六　包 6 平 3

黑　方

紅方

圖 7-38

33. 相五退三　車 8 進 3（黑勝）

## 37. 一步一挪　炮位妙移──俥炮雙兵攻車包三卒

　　圖 7-39 是 1991 年全國象棋個人賽廣東特級大師與上海大師以飛相局對中炮戰至第 47 回合時的殘局形勢。枰面上紅方雖少一兵，但有先行之利。實戰中，紅方三步進炮，精妙無比，致使黑方望洋興嘆。

　　48. 炮五進一！　……

　　炮進一步妙，既保中路又通兵道，佳著。

　　48. ……　　　　車 9 平 2

　　49. 兵五進一　車 2 退 3

　　50. 俥六平五　包 7 平 4

　　51. 炮五進一　將 5 平 6

黑　方

紅　方

圖 7-39

　　又進一步炮，好！黑如改走將 5 進 1，則兵五進一，將 5 退 1，兵五進一，紅勝。

　　52. 帥六平五　包 4 退 1

　　53. 炮五進一　車 2 退 2

　　再進一步炮，勝券在握。黑如改走將 6 平 5，則兵五平六，將 5 平 6，俥五平四，紅勝。現黑退車已難防守。

　　54. 兵五進一　車 2 平 6

　　55. 兵五進一（紅勝）

## 38. 兵難攜手　逐個擊破──馬包單士象攻炮 雙兵雙相

圖 7-40 是 1990 年全國象棋個人賽第 5 輪河北與遼寧兩位大師從佈局一直廝殺爭鬥至 90 回合時的殘局形勢。枰面上雙方仕相不全，紅方少子多兵，如雙兵攜手，黑方求勝不易。實戰中，紅雖先行，但雙兵近在咫尺，遠在天涯，黑方緊握戰機趕紅兵落底，各個擊破，終於獲勝。

91. 帥五平四　　包 4 平 6

紅方避帥，如改走甲. 相七退五，則包 4 平 5（兵五平六，馬 5 進 4，帥五平四，包 5 平 6 再士 5 進 6 得炮），兵五平四，馬 5 進 7 捉炮、捉兵；乙. 炮四進四（保兵平七路），黑亦包 4 平 5，兵五平六，馬 5 進 3，炮四平五，士 5 進 6，黑方得相。

92. 兵五平四　　馬 5 進 6
93. 帥四退一　　包 6 平 9
94. 炮四平五　　馬 6 進 4

黑方不急於包 9 進 3 打兵，因紅方可炮五進四兌炮。

95. 兵四平五　　包 9 進 3
96. 兵八進一　　馬 4 退 5
97. 兵八平七　　包 9 退 1
98. 炮五進一　　士 5 進 6
99. 兵七進一　　將 4 退 1
100. 炮五平六　　包 9 退 1
101. 炮六退二　　馬 5 進 6

黑　方

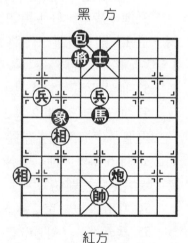

紅方

圖 7-40

102. 相七退五　包9平6　　103. 帥四進一　馬6退5

104. 帥四平五　馬5進3　　105. 兵五平六　將4平5

106. 兵七平六　馬3進1

紅如改走相九進七，則士6退5，兵七平六，馬3退5，亦黑勝。

107. 帥五退一　馬1進3　　108. 帥五平六　馬3退4

109. 帥六平五　士6退5　　110. 前兵平五　將5進1

至此，黑勝定。餘略。

## 39. 退炮巧手　冷著制勝——雙傌炮雙兵仕相全攻雙馬包三卒士象全

圖7-41選自1993年全國象棋團體賽雙方戰至第21回合時的形勢。紅方乘先行之機，猛攻黑方空虛的右翼造成傌後炮絕殺。（紅先勝）

22. 兵七平八　將5平4

黑如改走士5進4，則兵八進一，黑必丟馬致敗。

23. 兵八進一　馬6退7

24. 傌五退六　卒7進1

25. 炮七進七　將4進1

26. 傌六進七　將4進1

27. 傌七進八　將4退1

28. 炮七退一！

再炮七平九打馬成傌後炮殺，紅勝。

黑　方

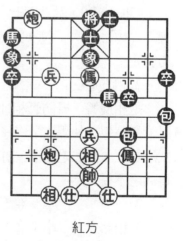

紅方

圖7-41

## 40. 捨本求末　誤失良機——俥傌雙兵仕相全和車包雙卒士象全

圖 7-42 是 1986 年全國象棋個人賽兩位選手弈成的局勢。枰面上雙方都是仕相全，強、弱子力均等，但紅方俥傌受制是致命的弱點。實戰中，可惜黑方錯失戰機，被紅力戰成和。（黑先和）

1. ……　　　　包 5 進 2 ？

轟傌奪子，失算！應改走卒 9 進 1，則兵九進一，士 5 進 6，相五退三，將 5 平 6，相三進五，包 5 退 1，俥五平九，車 5 退 1，俥九平一，象 7 退 9，俥一平四（如兵一進一，黑車 5 平 8 勝），車 5 退 2，俥四退一，包 5 平 9，俥四退二，士 4 進 5，兵九進一，車 5 進 2，兵九進一，車 5 平 8，兵九平八，車 8 進 5，仕五退四（如俥四退三，黑車 8 退 3），車 8 平 9，兵八平七，象 9 進 7，兵七平六，包 9 進 5，黑方勝定。

2. 相五退三　……

退相機警，既防轟相抽俥，又牽制車包，使黑方「多子無用武之地」，謀和之要著。亦可見得傌之不妥。

2. ……　　　　卒 9 進 1

3. 相七進九　卒 1 進 1

4. 相九退七　象 7 進 5

黑　方

紅方

圖 7-42

5. 相七進九　　將 5 平 6　　6. 俥五平四　　士 5 進 6

7. 俥四平五　　……

平俥中路要著。如俥四進一貪吃士，則將 6 平 5，俥四退二，包 5 平 3，黑勝。

| | | | |
|---|---|---|---|
| 7. …… | 車 5 進 1 | 8. 相九退七 | 象 5 進 3 |
| 9. 相三進一 | 士 6 退 5 | 10. 俥五平四 | 將 6 平 5 |
| 11. 俥四平五 | 象 3 退 1 | 12. 相一退三 | 象 7 退 5 |

13. 相三進一　　……

用相走閑著，正確。如俥五進一吃象，則包 5 退 1，相三進一，象 1 進 3，紅方必須逃俥，黑勝。

| | | | |
|---|---|---|---|
| 13. …… | 將 5 平 6 | 14. 俥五平四 | 士 5 進 6 |
| 15. 俥四平五 | 將 6 進 1 | 16. 相一退三 | 士 6 退 5 |
| 17. 相三進一 | 象 1 進 3 | 18. 俥五平四 | 士 5 進 6 |
| 19. 俥四平五 | 車 5 平 1 | 20. 俥五退一 | 車 1 平 9 |
| 21. 俥五退三 | 卒 1 進 1 | 22. 相一進三 | 車 9 平 8 |
| 23. 俥五平一 | 車 8 退 2 | 24. 相三退五 | 卒 1 平 2 |
| 25. 俥一進一 | （和棋） | | |

## 41. 黑騎奔襲搶先入局——車雙馬雙卒士象全攻俥雙炮三兵單缺相

圖 7-43 是 2000 年「翔龍杯」電視快棋賽兩位特級大師以士角包對中炮佈陣對壘戰至第 42 回合時的瞬間枰面，眼下雙方大子均等，都有兵卒過河，但黑車馬卒形成左右夾攻之勢，實戰中黑先行下手，棄卒殺仕，繼而黑騎過河，踏破帥府。

42. ……　　卒 3 平 4

棄卒破仕，先下手為強。

43. 俥八平三　車 1 平 5

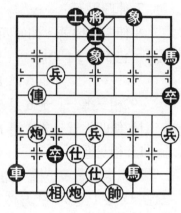

黑　方

紅方

圖 7-43

紅方平俥捉馬對殺大勢所趨。如改走仕五進六去卒，則車 1 平 4，仕六退五，車 4 平 5，炮六進八，車 5 退 2 殺中兵，黑優。

44. 炮八進六　象 5 退 3

45. 俥三進四　士 5 退 6

46. 俥三平四　將 5 進 1

47. 俥四退一　將 5 退 1

48. 俥四平六　……

紅如改走炮六進九，則車 5 進 1，帥四進一，馬 7 退 9，黑「側面虎」殺勢，紅難應付。

48. ……　　車 5 進 1　　49. 帥四進一　車 5 平 4

50. 兵七進一　馬 9 進 8

黑騎撲出如虎添翼，紅方已危在旦夕。

51. 俥六平三　車 4 退 1　　52. 帥四退一　馬 7 退 5

53. 帥四平五　車 4 進 1　　54. 帥五進一　卒 4 進 1

55. 帥五進一　馬 8 進 6

以下帥五平四，則車 4 平 6，搶先入局，黑勝。

## 42. 俥傌配合　偷襲成功——俥傌單缺相攻車雙象

圖 7-44 是「老巴奪杯」2003 年全國象棋團體賽第 5 輪

重慶與天津兩位大師戰完第 67
回合的殘局形勢。在一般情況
下，車雙象很難守和俥傌單缺
相。眼下由於黑象高飛河沿位置
欠佳，使紅方迅速入局。（紅先
勝）

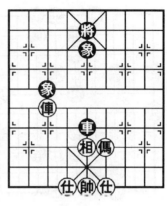

　68. 傌四進五！　將 5 退 1
　69. 仕四進五　　車 5 進 1

貪相速敗！改車 5 平 4 尚可
堅持。

　70. 俥七平八　象 3 退 1
　71. 傌五進六　車 5 平 3
　72. 俥八平二　將 5 平 4
　73. 傌六進七！

棄傌踩象伏殺，妙手入局。以下黑解殺必走將 4 進 1，
則俥二進四，再傌七退五得象勝。

## 43. 炮插花心　搶先入局——雙馬包三卒士象
##　　　 全攻雙傌炮兵仕

　　圖 7-45 是 2000 年第一屆全國體育大會象棋女子組比賽
雙方戰至第 47 回合時的殘局形勢。黑方攻守兼備，炮插花
心，兩翼張開，左右夾攻，搶先獲勝。（黑先勝）

　47. ……　　　前包進 1！　48. 帥六退一　前包平 7
　49. 傌三退二　包 5 平 2

　　黑方攻不忘守，平包驅趕臥槽傌，紅如不逃傌而改走炮
四平六，則包 5 平 4 反將，得子勝定。

黑方

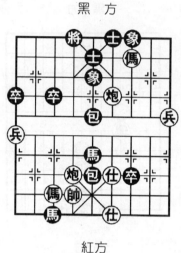

紅方

圖 7-45

黑方

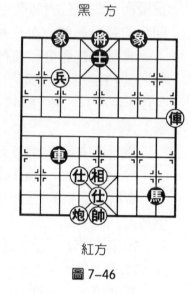

紅方

圖 7-46

50. 炮四平六　將 4 平 5　　51. 後炮平五　包 2 進 5

紅如改走傌七進八，則馬 5 退 3 踩雙得子。

52. 帥六進一　卒 7 平 6　　53. 炮六平五　卒 6 進 1！

以下：仕四進五，卒 6 平 5，帥六進一，馬 5 退 3 殺。

## 44. 飛越封鎖　入宮而勝——傌炮兵單缺相攻車馬單缺士

　　圖 7-46 是 1999 年全國象棋個人賽火車頭隊的大師與湖北隊的特級大師以「仙人指路」對卒底包大戰至第 55 個回合時的殘局形勢。此時，紅子力優越、占位不錯，應是必勝局面，其關鍵是兵進九宮，但黑車扼守 3 路線，紅兵不得入宮。實戰中，紅方錯過立刻兵衝九宮的絕佳機會，苦戰 40 餘回合，才艱難獲勝。

56. 兵七平八 ……

逃兵隨手！錯失紅兵逼近九宮的絕佳機會。應改走俥一退三暗伏捉死馬，則馬8退7，俥一平三吊住車、馬、象，象3進5，兵七進一，紅兵安然逼近九宮，勝券在握。

56. …… 馬8退7　　57. 相五退三　象3進5

58. 兵八進一　馬7退5　　59. 俥一平九　馬5退7

60. 仕五進四　馬7進5　　61. 仕六退五　車3退3

退車老練，這是最佳防守點。

62. 俥九進三　馬5退4（圖7-47）

圖7-47形勢下似乎是最佳完美防守陣式，車馬嚴防死守，決不讓紅兵逼近九宮一步，如何進取，續看實戰。

63. 相三進五　車3進4　　64. 俥九退二　馬4進5

65. 相五退三　車3退3　　66. 帥五平四　將5平6

67. 俥九進三　車3退4

68. 俥九退五　馬5退4

69. 相三進五　將6平5

70. 仕五進六　車3進3

71. 仕四退五　馬4進6

72. 俥九平四　馬6退7

73. 帥四平五　馬7進5

74. 俥四平九　象5退3

75. 炮六平七　象7進5

76. 俥九平二　車3退3

77. 炮七平九　象5退7

78. 炮九平六　車3退3

79. 相五進七　象3進5

黑　方

紅方

圖 7-47

80. 炮六平七　馬 5 進 3　　81. 俥二進一　車 3 平 5

經 20 多回合的糾纏，黑方防守陣形終於有所鬆動。

82. 兵八平七　車 5 平 1　　83. 相七退五　車 1 退 2

84. 俥二進一　馬 3 退 4　　85. 俥二平七　馬 4 進 5

86. 俥七退三　馬 5 退 4　　87. 俥七進四　馬 4 進 3

88. 炮七平六　士 5 進 4

如改走馬 3 退 4，則帥五平四，象 7 進 9，相五進七，象 9 退 7，相七退九，象 7 進 9，俥七退五，車 1 進 3，兵七平六，紅勝勢。

89. 帥五平四　象 7 進 9　　90. 相五進七　象 9 退 7

91. 相七退九　將 5 平 4

由於時間緊張，出錯造成黑丟士速敗，使堅持近 40 回合的自然限著付諸東流，但如改走將 5 進 1，則炮六平八，黑也難挽敗局。

92. 炮六進七　車 1 平 3

93. 俥七進一　馬 3 退 4

一車換炮兵暫解燃眉之急，形成單俥對馬雙象的實用殘局（圖 7-48），因黑棋不能構成「馬雙象例和單俥」的和棋之勢（圖 7-49）而最後失敗。餘著從略。

注：圖 7-49 是馬雙象例和單俥的實用殘局的標準形式，俗稱「馬三象」。棋諺云：高象邊聯馬占中，形成「三象」俥難

黑　方

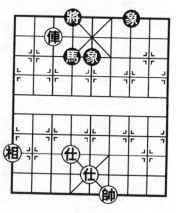

紅方

圖 7-48

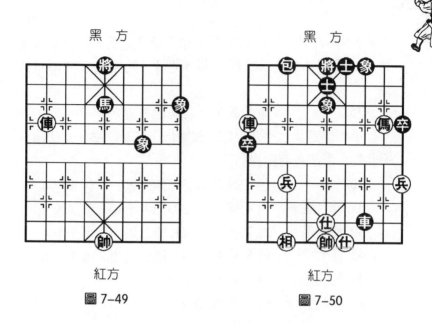

紅方

紅方

圖 7-49

圖 7-50

攻。

## 45. 步步要害　著著緊扣——車包雙卒士象全
## 　　攻俥傌雙兵單缺相

　　圖 7-50 是 2000 年「翔龍杯」象棋南北元老對抗賽（於 11 月 4 日在中央電視臺演播室進行）由北方與南方兩位特級大師以中炮巡河俥對屏風馬大戰 33 個回合時的瞬間電視畫面：紅方雖缺一相，但俥傌俱活、占位俱佳，可望均勢成和。實戰中，黑心平氣和卻步步要害，紅方實戰卻有不細之處，最終黑勝。

33. ……　　　　　包 3 進 9　　34. 兵七進一　車 7 退 4
35. 兵七進一　……

巧過一兵，黑如誤走車 7 平 3 吃兵，則紅傌二進三，將

5 平 4，俥九平六，紅勝；又如象 5 進 3 吃兵，則紅俥九進三，士 5 退 4，傌二進四，將 5 進 1，傌四退三紅得車勝定。

| | | | |
|---|---|---|---|
| 35. …… | 象 5 退 3 | 36. 帥五平六 | …… |

不如改走兵七平八，俥不離要道，既兵吃卒，又伏俥九平七捉，形成各有顧忌局面。

| | | | |
|---|---|---|---|
| 36. …… | 包 3 退 3 | 37. 俥九退一 | 包 3 平 4 |
| 38. 俥九進一 | 包 4 退 4 | 39. 俥九平七 | 象 3 進 1 |
| 40. 俥七進一 | 車 7 退 1 | 41. 俥七退一 | 車 7 進 1 |
| 42. 俥七進一 | 將 5 平 4 | 43. 傌二進四 | 車 7 平 6 |
| 44. 傌四進三 | 象 1 進 3 | | |

紅兵被吃，形勢已不容樂觀。

| | | | |
|---|---|---|---|
| 45. 俥七進二 | 將 4 進 1 | 46. 俥七退三 | 車 6 平 4 |
| 47. 帥六平五 | 包 4 平 5 | 48. 仕五進六 | 車 4 進 3 |
| 49. 帥五進一 | 車 4 進 1 | 50. 帥五進一 | 車 4 退 2 |
| 51. 俥七平一 | 車 4 平 5 | 52. 帥五平四 | 車 5 平 6 |
| 53. 帥四平五 | 士 5 進 4 | 54. 俥一平六 | 車 6 進 3 |
| 55. 帥五退一 | 車 6 退 3 | | |

退車捉兵幫紅進兵，應改走車 6 退 4，斷兵前進路線。

| | | | |
|---|---|---|---|
| 56. 兵一進一 | 包 5 退 2 | 57. 傌三退二 | 車 6 平 9 |
| 58. 兵一進一 | 士 6 進 5 | 59. 帥五平六 | 包 5 平 3 |
| 60. 兵一平二 | 車 9 平 5 | 61. 傌二退四 | 包 3 平 4 |
| 62. 傌四退三 | 車 5 退 1 | 63. 傌三退四 | 車 5 進 2 |
| 64. 俥六退四 | 車 5 退 3 | 65. 傌四進六 | 車 5 平 8 |
| 66. 俥六平八 | 包 4 平 6 | 67. 傌六進八 | 車 8 進 4 |
| 68. 帥六退一 | 車 8 進 1 | 69. 帥六進一 | 車 8 退 1 |

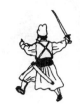

70. 帥六退一　　車 8 退 5

71. 俥八平九　　車 8 平 4（黑勝）

## 46. 兵貴神速　三軍圍城——雙馬包三卒士象全攻雙俥炮兩兵仕相全

圖 7-51 是 1999 年「享王杯」邀請賽臺北與河北兩位特級大師以「中炮進三兵對反宮馬左橫車」佈陣戰至 32 回合時的形勢。雙方雙俥兌盡，大鬥俥炮兵的功夫棋，眼下紅炮正串打黑 7 路馬、象，粗看紅勢不弱，實戰中，黑大膽進馬棄象強攻，紅方下得不細，反被黑方演出三軍圍城的好戲。

32. ……　　　馬 7 進 6

策馬、棄象刻意求攻，有膽有識。

33. 炮三進七　士 6 進 5　　34. 仕五進六　卒 9 平 8

35. 炮三退一　……

棄相退炮毫無意義，不如改走相七進五利於防守。

35. ……　　　卒 8 平 7

36. 俥九進七　將 5 平 4

37. 俥七退五　卒 7 進 1

黑方再棄一象，兵貴神速，積極進取。

38. 炮三退四　馬 2 進 4

39. 仕六進五　卒 3 進 1

40. 俥五退六　卒 3 平 4

41. 後俥退四　……

兌俥釀大禍，被黑方乘機進

黑　方

紅方

圖 7-51

卒催殺。應改走仕五進六去卒，雖較難走，但不致速敗，黑有三種攻法試演如下：甲.馬4進6，則帥五平六，前馬退7，後傌退四，紅方尚可抗衡；乙.卒7進1，傌六退四，馬4退6，仕六退五，紅也可糾纏；丙.馬6進7，炮三進二（伏前傌退四，再炮三平六照將抽馬），紅方稍難走，但不同於實戰之速敗。

41.……　　　　　卒4進1　　42.傌四進三　……

紅如改傌四退五，則卒4平5，帥五平六，卒7平6，紅棋也難應付。

42.……　　　　　卒4平5　　43.帥五平六　包6進8

44.炮三平四　　馬4進6（黑三軍圍城，鑄成殺局）

## 47.棄兵強攻　捉雙獲勝——雙炮傌兵仕相全攻雙包馬卒士象全

圖7-52是1998年全國象棋個人賽中兩國手對壘的殘局形勢。紅方大膽棄兵攻城，演繹了謀子獲勝的戰術過程。（黑先紅勝）

1.……　　　　　將5平4

2.炮九進三！　……

進炮棄兵算度深遠與精確，留兵不難只需炮九平六就行，但黑士5進4後，紅無後續手段。

2.……　　　　　包4平6

3.傌七退九！　……

黑　方

紅方

圖 7-52

暗伏傌九退七咬死馬，因有炮八進四之殺著。

3. …… 包 6 進 2 　　4. 傌九進八　象 5 退 3

5. 傌八退七　將 4 進 1 　　6. 傌七退六

捉雙，可見前面棄兵妙用，至此，紅方得子勝定。

## 48. 頓挫有致　兩翼夾攻——車包卒士象全攻  傌俥雙兵單缺相

圖 7-53 是 2000 年 4 月第三屆全國象棋大師賽火車頭隊與廣東隊兩位大師戰至第 28 回合時的殘局盤面。此時紅雖多一兵但殘一相，現輪黑走棋。實戰中，黑抓住紅「缺相怕包攻」的弱點，車包卒左右夾擊，遙相呼應，演繹出精妙殺局。

28. …… 包 8 進 7！　29. 俥八進二　……

黑包打俥化解紅俥牽制，是行棋的重要次序。

29. …… 車 7 平 5

30. 傌五進三　車 5 平 3

31. 帥六平五　包 8 退 1！

黑車捉傌、右移、退包「頓挫」有致，並伏包 8 平 7「悶宮」抽傌，其戰術運用、運子技巧妙趣橫生、耐人尋味。

32. 傌三退五　包 8 平 5

33. 仕五進六　……

紅揚仕解將實屬無奈，如改走帥五平六，則車 3 進 3，帥六

黑　方

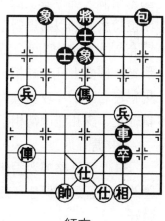

紅方

圖 7-53

進一，包 5 平 8，黑車包卒左右夾攻，紅難應付。

33. …… 卒 7 進 1！ 34. 帥五平六 ……
黑進卒戰法簡捷，紅出帥也難抵禦。

34. …… 車 3 進 3 35. 帥六進一 車 3 退 1
36. 帥六退一 包 5 平 7！
平包攻相，乃著法精巧、良好的「過門」。

37. 相三進五 包 7 平 8！ 38. 帥六平五 ……
紅如改走俥八平四，則車 3 平 2，仕六退五，包 8 進
3，相五退三，車 2 平 5，黑勝。

38. …… 包 8 進 3 39. 仕四進五 卒 7 進 1
紅認負。以下紅如接走仕五退四，則車 3 平 6 成絕殺。

## 49. 篡位黑馬 塑造勝局——雙馬包卒士象全 攻雙俥炮兵單缺相

圖 7-54 是 1990 年 10 月全
國象棋個人錦標賽上海與黑龍江
兩位特級大師以邊馬對正俥的冷
門布局大戰 43 個回合時的殘局
形勢。枰面上紅方缺相，黑方雙
馬包左右夾擊，攻勢強大，現雖
輪紅走，謀和難度卻相當大。

44. 俥五退三 ……
紅俥回三碡導致丟仕速敗，
應改走俥五退四保仕，效果比實
戰好。

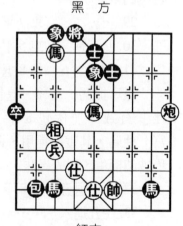

黑　方

紅　方

圖 7-54

44. …… 馬 8 退 7

象棋實戰技法

**610**

45. 帥四退一　馬7進8

46. 帥四進一　馬3進5！

黑進馬帥位，是入局的妙著。

47. 仕五進四　馬8退7　　48. 帥四退一　馬5退4

49. 相七退五　包2進1　　50. 仕四退五　馬4進3

51. 仕五退六　馬7進5　　52. 帥五平四　馬5進4

黑方抽絲剝繭，紅方藩籬盡毀，只好認負。

## 50. 俥傌冷招　勢如破竹——俥傌兵單缺相攻馬雙包卒士象全

圖7-55是1992年全國象棋團體賽上海隊與湖北隊兩位大師交手酣鬥至第110回合時所走成的殘局。紅方俥傌兵對黑方馬雙包卒，紅有俥鬥無車，已是勝勢。實戰中，紅先行，入局乾淨俐索，煞是好看。

111. 傌六進四　卒8平6

112. 兵五進一！　象3進5

兵換雙象，入局迅速！

113. 傌四進五　包8進1

114. 帥六退一　包3平4

115. 俥五平二！　……

平俥捉包兼從側翼進攻，黑將也已不安於位。

115. ……　　　　包8退2

116. 俥二進四　士5退6

117. 傌五進三　將5進1

118. 傌三退四！　將5平4

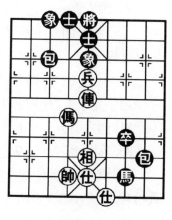

黑　方

紅　方

圖 7-55

119. 俥二平四　　士4進5　　120. 俥四退一　　包4進4

121. 俥四平三　　包8平7　　122. 俥三平五　　將4退1

平俥先捉馬，後吃士——很好的「過門」。

123. 俥五退四　　包7平8　　124. 傌四進二　　將4進1

125. 傌二退三　　包8平9　　126. 傌三進四　　將4進1

127. 俥五進四（紅勝）

## 51.「太公座椅」 步入勝境──傌炮雙兵仕相全攻馬包卒雙士

　　圖7-56 是 1992 年 4 月「迪卡杯」廣東、黑龍江象棋對抗賽上兩位特級大師以順炮直俥對緩開車布陣酣鬥至第 76 回合時的殘局。枰面上紅方多兵多雙相，優勢明顯。實戰中，黑先行巧兌一子，局勢得以鬆透，後因走子欠細，錯過一線和機，終於敗北。

76. ……　　　　包9進4　　77. 帥六進一　　包9退4

78. 帥六退一　　包9進4　　79. 相五退三　　……

　　「一將一閑」，不變判和，紅方當然不肯，退相求變，思路正確。

79. ……　　　　馬8退7　　80. 相三進五　　馬7退5

巧手兌子！「死裡逃生」，局勢得以鬆透。

81. 傌六退五　　卒6平5　　82. 兵四進一　　士5進6

83. 兵五平四　　包9退4

此時形成炮兵仕相全對炮卒的實用殘局，其結果須經實戰檢驗。黑方如改走將5進1，則炮九退二，包9退9，仕五進四，包9平5，炮九平五，包5平4，帥六平五，包4平5，相五退三，卒5平4，兵四進一，將5平4，炮五平

黑　方

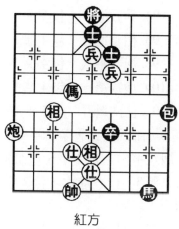

紅方

圖 7–56

黑　方

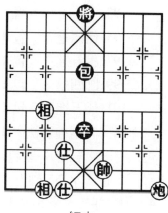

紅方

圖 7–57

六，包 5 平 4，兵四平五，將 4 進 1，仕六退五，將 4 平
5，炮六進八得包，紅勝。

84. 兵四平五　包 9 平 4　　85. 帥六平五　包 4 平 5

86. 帥五平四　卒 5 平 6　　87. 仕五退六　包 5 退 1

88. 炮九退二　包 5 退 1　　89. 相五退七　卒 6 平 5

平卒欠細，應改走包 5 平 6，帥四平五，包 6 平 5，黑
方容易防守。

90. 炮九平一　包 5 進 1　　91. 帥四進一　包 5 退 1

92. 炮一退一（如圖 7–57）……

92. ……　　　包 5 進 1！

黑方對紅方調炮動帥，有嫌大意，高包出錯，應改走卒
5 平 6 或包 5 平 6 管住紅炮平四，也許有守和的可能。

93. 炮一平四！……

紅平炮控脅，成「太公坐椅」式，好棋。由此步入佳

境，勝勢已形成。

| 93. …… | 將 5 平 4 | 94. 兵五進一 | 包 5 平 4 |
| 95. 仕六進五 | 包 4 退 2 | 96. 相七進五 | 包 4 進 1 |
| 97. 相五進三 | 包 4 退 1 | 98. 炮四平八 | 包 4 進 1 |
| 99. 帥四退一 | 包 4 退 1 | 100. 炮八進一 | 包 4 進 1 |
| 101. 仕五進四 | 包 4 退 1 | 102. 仕六退五 | 卒 5 平 4 |

黑另有兩種著法：①包 4 進 6，帥四平五，卒 5 平 4，炮八退一，紅勝；②包 4 進 4，炮八平六，包 4 平 3，帥四平五，包 3 平 2，帥五平六，包 2 平 3，仕五進六，包 3 平 4，炮六進二，卒 5 平 4，仕六退五，紅勝。

| 103. 帥四平五 | 包 4 進 1 | 104. 炮八退一 | 包 4 平 5 |
| 105. 帥五平六 | 包 5 平 4 | 106. 帥六平五 | 卒 4 平 5 |
| 107. 炮八平六 | 包 4 平 5 | 108. 炮六進一 | …… |

下一手帥五平六，紅勝。

## 52. 一針見血　穩操勝劵——俥炮四兵仕相全攻車包四卒士象全

圖 7-58 是 1980 年全國棋類聯賽，中國象棋女子組個人決賽第 5 輪上海與四川兩大師弈至第 19 回合時的形勢。枰面上雙方各有俥（車）炮（包）和 4 個兵卒，仕（士）相（象）齊全，子力完全相等，此時黑車正捉炮，現輪紅方走子。實戰中，紅突出妙手，出奇制勝。

20. 俥五平三　……

獲勝的唯一要著。如改其他著法，和棋成分就會很大。試演如下：①炮七平五，包 8 進 3；②炮七進四，車 7 退 1；③相七進五，車 7 退 1。

20. ……　　　　將 5 平 6
21. 俥三平四　　將 6 平 5
22. 炮七平五　　象 3 進 5
23. 俥四平二　　車 7 平 8
24. 仕四進五　　車 8 退 2

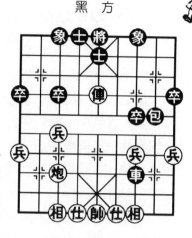

黑　方

紅方

圖 7–58

黑方這幾個回合弈得含蓄、穩健。如果第 21 回合改走俥三進三吃象，再炮七進四去卒，雖然也佔優勢，但黑方也有反擊機會；第 23 個回合「頓挫」有致、「過門」清爽，表現了細膩的殘棋功底。

25. 俥二平七　　包 8 退 2

紅方平俥去卒而不牽住俥炮，是想多兵而穩步取勝。如改走炮五平八，再沉底叫將，吃卒捉象，也是一法，亦有作為。

26. 俥七平三　　車 8 平 5

黑墊車易受牽制，應改走將 5 平 6 較好。

27. 兵七進一　　包 8 進 2　　28. 兵七進一　　卒 7 進 1
29. 兵三進一　　包 8 平 5　　30. 炮五進三　　車 5 退 1
31. 俥三平一

至此，成為一俥三兵仕相全對車卒士象全的實用殘局，紅穩操勝券，黑放棄續弈，認負。

## 53. 妙手獻俥　以寡勝眾——俥炮雙兵仕相全攻車馬包三卒單缺象

　　圖7–59是1980年全國棋類樂山聯賽中北京與四川兩位大師戰至第41回合時的形勢。眼下黑多一子，但黑將位置太差，實戰中，紅趁先行之利，緊握戰機，透過戰術組合，俥炮兵一氣呵成勝局。

　　42.炮八退一　包5退1

　　43.俥五進一！ ……

　　虎口獻俥，黑不敢受子，是擴勢、爭先、取勝的妙著。

　　43.……　　　將6退1

　　44.炮八進一　包5進6

　　45.俥五退五　馬8退7

　　黑方只有逃馬，否則紅俥五平二，車6進4，炮八退七又失一子。

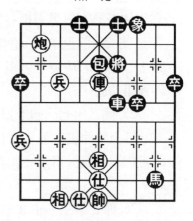

黑　方

紅方

圖7–59

　　46.俥五平二　將6退5

　　47.兵七進一　將5退1

　　48.炮八進一　士4進5

　　49.兵七進一　車6平2　　　50.炮八平九　馬7退6

　　51.俥二平六　馬6退5　　　52.兵七進一　士5退4

　　53.俥六進六

　　至此，絕殺無解，紅勝。

## 54. 將軍脫袍　氣勢如虹——俥炮雙兵士相全攻車包三卒雙士

　　圖 7-60 是 1980 年全國棋類樂山聯賽中遼寧與上海兩位大師戰至第 45 回合時的形勢。盤面上紅方已占優，如何迅速擴大戰果，把棋局引向勝利，且看紅方走子：

46. 相五進三　……

紅帥脫袍助陣，黑車難受。

46. ……　　　車 7 退 2　　　47. 俥五平六　將 4 平 5

48. 炮二進三　車 7 退 5　　　49. 俥六平八　卒 4 平 5

平卒解殺乃逼走之著。如出將解殺，黑要丟車，變化如下：將 5 平 4，則俥八進四，將 4 進 1，俥八退一，將 4 退 1，兵四進一，車 7 平 8，兵四平五，士 6 進 5，俥八進一照將抽車勝。

50. 炮二退八　車 7 進 8

黑如改走士 5 進 6 去兵，則炮二平五，卒 5 平 6，俥八退五，紅勝定。

51. 俥八退四！　……

虎口獻俥，迫黑丟包，妙著。

51. ……　　　車 7 退 2

52. 俥八進八　士 5 退 4

53. 俥八退九

至此，黑方失包認負。

黑　方

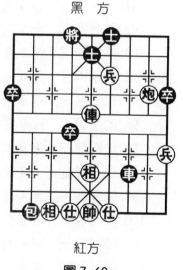

紅方

圖 7-60

## 55. 錯過「限著」 自招敗績——俥傌炮雙仕攻車包士象全

圖 7–61 是「阿信杯」第五屆棋王賽挑戰權賽兩位特級大師以五六炮邊傌對屏風馬進 7 卒佈陣對壘，酣戰至 89 回合時的殘局形勢。盤面上紅多一子但缺雙相，戰況是 60 回合自然限著要到。現輪紅走，實戰中黑進包疏漏，被紅方抓住戰機，一舉獲勝。

90. 傌六退七　　包 5 進 2

黑方進包漏著。若改走包 5 平 6，則 60 回合自然限著將可走滿，和局大有希望。

91. 炮五進六　……

致命的一擊，紅方先棄後取白吃黑雙象，形成俥傌例勝車雙士的實用殘局。

| | | 黑　方 |
|---|---|---|
| 91. …… | 象 3 退 5 | |
| 92. 傌七進五 | 士 5 進 4 | |
| 93. 傌五進三 | 將 5 進 1 | |
| 94. 俥四平五 | 將 5 平 4 | |
| 95. 俥五退一 | 車 9 進 4 | |
| 96. 帥四退一 | 車 9 進 1 | |
| 97. 帥四進一 | 車 9 平 4 | |
| 98. 傌三退五 | 士 4 進 5 | |
| 99. 俥五進一 | 車 4 退 1 | |
| 100. 帥四退一 | 車 4 進 1 | |
| 101. 帥四進一 | 車 4 退 6 | |
| 102. 傌五退四 | 車 4 平 3 | |

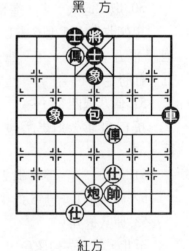

紅方

圖 7-61

| | | | |
|---|---|---|---|
| 103. 俥五平八 | 士5進6 | 104. 傌四退六 | 車3平4 |
| 105. 傌六退四 | 車4進5 | 106. 帥四退一 | 車4進1 |
| 107. 帥四進一 | 車4退6 | 108. 俥八平四 | 士6退5 |
| 109. 俥四平七 | 士5進6 | 110. 傌四進五 | 車4平5 |
| 111. 傌五進七 | 將4平5 | 112. 傌七進八 | 將5進1 |
| 113. 傌八進六 | 將5退1 | 114. 俥七進三 | 車5平4 |
| 115. 傌六退八 | 將5進1 | 116. 俥七退三 | 車4平5 |
| 117. 俥七平四 | 士4退5 | 118. 俥四平六 | |

至此，必破士，紅勝。此法很有實用價值，可供讀者借鑒。

## 56. 手起子落　妙驚四座——炮兵單缺相攻包雙士

圖7-62是1929年3月北京著名棋手那健庭與瀋陽名手鐵鼎九弈成的殘局。在一般情況下，炮兵單缺相難勝包雙士，但本局黑包位低，致使紅方有了取勝機會。

1. 炮五平七 !! ……

精妙之極！獲勝唯一之著！如按棋諺殘棋炮歸家，走炮五退四，則包7進3，仕六進五，士6進5，兵六進一，將5平6，炮五平四，士5進6，和局。

1. ……　　　士4進5

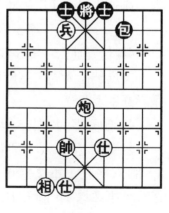

圖 7-62

撐士解殺。否則紅炮七進五，士4進5，兵六進一！悶
殺，紅勝。

2.帥六平五！

至此，黑方將、雙士不能動彈，只有動包。① 如走包7
平4吃兵，則炮七平三！悶宮殺；② 如走包7進4，則炮七
平四，包7退1，炮四平三，包7退1，炮三進一……頂牛
到底，仍是悶宮殺。

## 57.棄馬破士　車卒攻城——車馬雙卒士象全  攻俥傌雙兵雙仕

圖7-63是「老巴奪杯」2003年全國象棋團體賽第一輪
湖南湘鋼與中氣體協兩位選手戰至第43回合時的殘局形
勢。盤面上黑車馬卒三軍圍城，紅單俥守城，遠傌不解「近
渴」。現輪黑下，實戰中，黑方
出將叫殺，棄馬破仕，車卒攻
殺，神速入局。（黑先勝）

43.……　　　　　將5平6

44.仕五進六　馬5進6！

棄馬破仕入局，算度準確，
精彩好手！

45.帥五平四　車5平3

紅如帥五平六，則車5平
2，帥六平五，車2進5，帥五
進一，車2退1，帥五退一，卒
7平6，黑亦勝。至此，紅方認
負。如接走帥四平五，則卒7平

黑　方

紅方

圖 7-63

6，黑勝。

## 58. 捉子爭先　傌炮呈殺——雙傌炮兵仕相全攻雙馬包卒士象全

圖 7-64 是 1975 年第三屆全國運動會象棋預賽，雙方戰至第 30 回合時的殘局形勢。紅方躍傌爭先，暗伏殺機，迅猛攻破黑方城池。（紅先勝）

31. 傌六進五！　馬 3 退 4

黑如改走包 3 退 1，則紅仍可後炮進九！象 5 退 7，傌二進三！將 5 平 4，炮三進七殺。

黑　方

紅方

圖 7-64

32. 後炮進九！　象 5 退 7
33. 傌二進三　　將 5 平 4
34. 炮三進七！（絕殺）

## 59. 沉著應對　奮力成和——俥傌仕相全和車馬單士

圖 7-65 是 1995 年第十六屆「五羊杯」全國象棋冠軍賽最後一輪廣東呂欽對湖北柳大華戰至第 71 回合的殘局形勢。從理論上說，車馬單士對俥傌仕相全是可以堅守成和的，但通常實戰中，由於時間緊張、心理因素等原因，防守方稍有不慎即可能輸棋。（黑先和）

71. ……　　　　士 4 進 5　　72. 俥三平五　車 8 平 4

73. 傌六進四　車4平6　　74. 傌四退二　車6平8

75. 傌二進四　馬4進2　　76. 俥五平三　馬2退3

77. 仕五進六　車8平6　　78. 傌四退二　車6退1

79. 傌二進一　馬3進4　　80. 相五退七　將5平4

81. 俥三平九　車6進2　　82. 俥九進六　將4進1

83. 傌一退二　車6平5　　84. 相三進五　車5平8

85. 傌二進三　馬4進6　　86. 俥九退一　將4退1

87. 俥九退二　車8平7　　88. 相五退三　將4進1

紅退俥捉馬，暗伏陷阱。黑方本想走車7退3壓傌，但猛然間發現紅可俥九平四吃馬，黑如車7退1，則俥四平六，將4平5，俥六平八叫殺得車勝，才改走進將。

89. 俥九平六　馬6退4　　90. 傌三退二　車7退2

91. 傌二退一　車7平5　　92. 仕六退五　將4退1

93. 傌一進三　車5平7

黑平車7路不如平6路好，下一手可車6進1邀兌，以爭取時間。

94. 俥六平九　將4平5

95. 仕五進四　將5平6

96. 俥九進三　馬4退5

黑出將考慮欠妥，造成被動局面，被紅進俥叫將後只能退馬墊將，而不能將6進1，因紅有俥九平三得車的棋。黑應改走馬4退3，紅如接走俥九進三，則車7平3保馬，平安無事。

黑　方

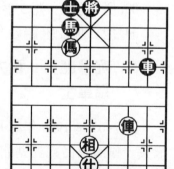

紅方

圖 7-65

| 97. 俥九退三　馬5進3 | 98. 俥九平五　馬3進1 |
|---|---|
| 99. 傌三退五　馬1退3 | 100. 傌五進七　車7平3 |
| 101. 相七進九　士5進6 | 102. 俥五平三　…… |

紅平俥三路似不如走帥五進一，以後伺機平到四路控制
黑方將、士，可能會增加黑守和難度。

| 102. ……　　　士6退5 | 103. 俥三進三　將6進1 |
|---|---|
| 104. 傌七退六　車3平5 | 105. 仕四進五　車5進3 |
| 106. 傌六進八　車5退3 | 107. 俥三退三　將6退1 |
| 108. 傌八退六　將6平5 | 109. 傌六進四　車5平6 |
| 110. 傌四進二　車6平8 | |

至此，紅方同意作和。

## 60. 退傌禁馬　兵到成功──傌炮兵雙仕攻雙馬卒單士象

圖 7-66 是第一屆象棋南北
國手對抗賽第 2 輪浙江與北京兩
位大師激戰 60 回合時的殘局。
對攻情況下傌炮兵搶先出擊，實
戰中紅妙施禁困術，最後以傌兵
士制勝馬卒。（紅先勝）

61. 傌五進三　馬4進6

62. 傌三進四　將5進1

63. 傌四退六　將5退1

64. 仕五進四　馬1進2

65. 炮二平七　卒3進1

66. 傌六退八　……

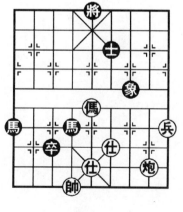

黑　方

紅　方

圖 7-66

經過幾個回合的交手，局面迅速簡化，走成傌兵仕對馬卒，紅方顯然占優。現回傌困馬制卒，是關鍵性的獲勝妙著。

66. ……　　　卒 3 進 1

黑方無奈進底卒活馬路，如果動將走閑，則紅方邊兵長驅直入逼宮制將，與其乾等，不如儘快。

67. 帥六進一　馬 2 進 4　　68. 兵一進一　馬 4 退 6
69. 兵一進一　馬 6 退 8　　70. 兵一進一　……

紅傌兵有仕勝定，餘著從略。

# 附錄　名局賞析

　　曾由《中國體育報》《北京晚報》《新民晚報》等舉辦「最佳一盤棋」（或名「最好的一局棋」「最精彩的一局棋」）的評選活動，評選了5盤佳作，並作評注後發表。以下刊錄這5盤對局及其評注，供讀者欣賞。

## 例1　最好的一局棋
### ——湖北李義庭（紅先和）黑龍江王嘉良

五六炮對屏風馬先進三卒

張雄飛　陳松順　董齊亮　謝小然　謝俠遜評注

（原載1959年10月12日《北京晚報》題爲《最好的一局棋》）

　　這是李義庭和王嘉良在第一屆全運會中國象棋賽決賽階段對壘的一局棋。經評選，被認爲是這次比賽中最好的一局棋。

　　這局棋的特點是佈局新穎，不落常套，雙方在互求複雜的變化中，尋找勝利的可能；中局著法緊湊，拼殺猛烈，一方棄子奪先，棋局上幾度出現扣人心弦、變化極其繁複的場面；雙方在殘局階段，經過深謀遠慮，反覆推敲，終於化險爲夷，殺罷呈和。總的說來，雙方在這局棋中走出了不少妙著，基本上未出差錯，在一定程度上體現了新中國成立10

年來中國象棋技術水準的成長。下面，我們把它介紹給象棋愛好者，並加以評注。

1. 炮二平五　馬8進7　　2. 傌二進三　卒3進1

黑方進3卒是屏風馬應中炮的一種著法，一般認為，這種走法使後手的作戰計畫暴露過早，因此，後手方必須十分熟悉這一佈局的變化，才能應付裕如。黑方的用意在於：不讓對方先進七兵，因為李義庭對中炮進七兵的佈局尤其擅長。

3. 俥一平二　車9平8　　4. 傌八進九　馬2進3

過去，紅棋的一方往往走巡河俥，然後兌兵，如王再越《梅花譜》所介紹的。現在，這種走法比較不常見了，原因是它的變化已為大家所熟悉，容易成和。紅方上邊傌之後，一般有炮八平六（五・六炮）、炮八平七（五・七炮）、炮八進四（五・八炮，但須先進三兵）或俥九進一等4種變化。

5. 炮八平六　車1平2　　6. 俥九平八　象7進5

紅方預定「五・六炮」的佈局。黑方第5回合，一般常見地走包8進2，既防紅右俥過河，又封紅左俥；但紅方可以 6. 進七兵先獻，以後 7. 升右俥捉死卒，紅方仍保留先手。如改應馬3進2封俥，紅方 6. 兵三進一，將來有炮六進三打馬，黑方馬2退3後再炮六進一打卒，一般認為演變下去對紅有利。第6回合黑方象7進5以後，早作馬回窩心新穎佈局的準備。

7. 俥八進六　卒7進1　　8. 俥八平七　馬3退5

有句老話：「馬回中心必定凶。」意思是，回窩心馬的總是凶多吉少，但這是過去的看法，新中國成立後象棋佈局

日新月異，早就打破前人的常規。黑方第 7 回合不宜走馬 3
進 4，否則，紅炮打士得勢。

9. 俥二進四 ……

紅俥巡河比過河俥路寬敞，但此時如改走炮五進四得中
卒後，仍有先手。兌去子力以後，局勢比現在稍要簡單一
些，為謀求複雜變化的條件下鬥智，尋找勝利的可能，紅方
的戰術思想是：儘量保持戰鬥實力，爭取主動。

9. ……　　　　包 2 進 5

為削弱紅方中路攻勢，進包邀兌，這步棋是明智的。

26. 兵九進一 ……

挺邊兵為邊傌開路，出傌以後可以支援左俥，是穩步進
攻的著法，如改走：

甲. 俥二平四，有以下變化：包 2 平 5，相三進五，包 8
進 5！黑方下一步有平包開邊的對攻機會；乙. 炮五平八，
則車 2 進 7，俥二平六，馬 5 進 3！黑方反先；丙. 兵三進
一，則包 8 進 1，俥七進二，包 8 退 2，俥七退二，卒 7 進
1，俥二平三，包 8 平 7，紅方右翼受到威脅。

10. ……　　　　包 8 進 1　　11. 俥七進二　包 2 平 5

12. 相三進五　車 2 進 3

黑方進右車搶佔要道，埋伏退炮打死俥的陰謀。

13. 傌九進八　車 2 平 4　　14. 仕六進五　包 8 退 2

15. 俥七退二　車 4 平 3　　16. 傌八進七　包 8 平 9

現在黑方平包兌俥，已為以後棄子奪先準備條件。

這步棋如改走馬 5 進 3，可能出現如下的變化：甲. 馬 5
進 3，俥二進三，包 8 平 3，黑方稍優；乙. 馬 5 進 3，炮六
進六，包 8 平 9，這時又有兩種主要變化：（一）俥二進

五，馬7退8，傌七進五，馬8進7，紅傌找不到好路，黑雖失一象，但各子都很靈活；（二）俥二平八，車8進1，炮六退六，包9進1，局勢均衡。

17. 俥二平四 ……

紅方避兌占四路要道比俥二平六穩健，如果改走俥二平六，粗看可以得士，但右翼容易受黑方威脅。如17回合改走俥二進五兌車，容易走成和局。

17. …… 車8進7（圖8-1）

18. 俥四進四！ ……

這時，棋盤上逐漸出現緊張局勢，紅方下一步有傌七進八準備掛角的殺機！

18. …… 馬5進3 19. 炮六進五 ……

紅方炮打馬配合俥攻擊黑包，來勢洶洶！如不進炮，改走兵三進一，則卒7進1，傌三進四，車8退3，黑方反先。

19. …… 車8平7

20. 炮六平三 包9進5

經過一陣搏殺，黑方實現棄子奪先的戰術計畫。如改包9進5為包9進1保馬，則紅俥四退二，紅方將多兵佔優勢。

21. 炮三平七 包9進3
22. 相五退三 車7進2
23. 俥四平二 車7退3
24. 俥二退八 包9退3

黑方雖失一子，但車包控制

象棋實戰技法

黑　方

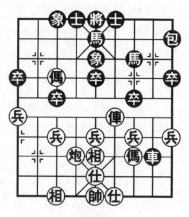

紅　方

圖8-1

要道，況五卒俱全，乍看起來，
紅方並不利，觀至此，不禁為紅
方捏把汗！

25.炮七平八！……

既可退炮打中卒，又可進傌
壓象田，紅方此時借對攻達到積
極防守的目的。

25.……　　　　包9平5

（圖8-2）

炮轟中兵使棋勢複雜化！如
改走平傌殺卒，較為平穩，易成
和局。

紅方

圖 8-2

18.相七進五　包5退1

經過驚濤駭浪之後，紅方謹慎地補上一相。其實，改補
相為上仕（仕五進四），則紅方以俥傌炮單缺相對黑車包多
卒，謀攻謀守畢竟都比較主動，但這時的棋勢千變萬化，一
時奧妙難測，在受競賽時限的條件下要洞察其秘，畢竟是有
困難的。黑方退包後，黑車即將調往右翼，給紅方以巨大的
威脅。

27.傌七進六　士4進5　　28.炮八進二　象3進1
29.傌六退八　將5平4　　30.傌八退六　包5退1
31.炮八退四　車7平3
32.炮八平五　卒5進1（圖8-3）

為擺脫黑方的威脅，紅方在以上幾個回合中，傌炮協
作，以機警細緻的著法步步緊逼黑方，終於兌去黑包，平息
了風波。

附
錄　名局賞析

629

現在的局勢：紅方俥傌兵單缺相，黑方車多卒士象全。以後雙方殘局著法工穩，終成正和。其餘著法是：

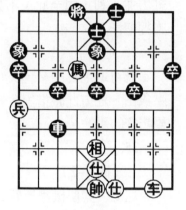

黑　方

紅方

圖 8-3

33. 俥二進四　　車 3 平 4
34. 傌六進七　　象 1 退 3
35. 俥二進二　　車 4 退 5
36. 俥二平七　　卒 9 進 1
37. 傌七退六　　車 4 平 2
38. 俥七退一　　卒 5 進 1
39. 俥七平八　　車 2 進 3
40. 傌六退八　　卒 5 進 1
41. 傌八進七　　將 4 進 1
42. 相五退七　　卒 7 進 1
43. 傌七退九　　（和局）

## 例2　最精彩的一局棋
### ——上海胡榮華（紅先勝）廣東楊官璘

評選者：中國象棋裁判組

評注者：謝小然　陳松順　屠景明　沈志弈　王啓宏（執筆）

（原載 1964 年 6 月 7 日至 8 日《新民晚報》，題為《最精彩的一局棋》）

　　1964 年 5 月 4 日，全國棋賽第 7 輪，胡榮華與楊官璘相遇，成為全場注目的焦點。由於胡、楊兩人以往 17 次交手的總成績各為 4 勝 4 負 9 和，特別是 1960 年全國賽以後到本屆比賽以前的 10 次交鋒中，有 8 局是和局。因此，賽

前有很多人預測，這一局仍極有可能將以和局告終。但另外也有不少人根據賽前的積分情況，來推測雙方的心理狀態：楊官璘9分，胡榮華10分，而當時積分最高的蔡福如已達11分，楊官璘要趕胡榮華，胡榮華要趕蔡福如，雙方對這局棋所寄託的希望都不是1分而是2分，因此，分出勝負的可能性較大。

戰幕揭開，胡榮華先立中炮，楊官璘縱馬相迎，開始的幾個回合是：

1. 炮二平五　馬8進7　　2. 兵三進一　卒3進1
3. 炮八進四　車9平8　　4. 傌二進三　包8平9

這是一個不平常的開局，雙方都力圖出奇制勝：胡榮華一向喜歡走中炮挺七兵對屏風馬進7卒，因此，以往楊官璘為了避重就輕，曾用屏風馬搶挺3路卒來應胡的中炮。但這次，胡榮華一反常例，竟然不動右傌而立即先挺三兵，實出乎楊官璘意料。第3回合紅炮過河，在歷來棋譜上從未見到過這樣的走法，胡榮華大膽創新的風格，於此可見。楊官璘在第4回合時沉思有頃後，決定開包亮車，也是為了不落常套，如果改走馬2進3，則可能又會形成習見的五八炮對屏風馬佈局。

5. 傌八進七　象3進5　　6. 炮八平三　馬2進3
7. 俥九平八　包2進2　　8. 俥八進四　卒1進1
9. 兵七進一　卒3進1　　10. 俥八平七　……

雙方採用新佈局以後，就必須每一著都要臨場構思，這樣就很難做到步步都是正應。看來，楊官璘在以上一段中有兩步棋，似乎是值得商榷的：（一）第5回合飛右象，雖然有利於開通右車的出路，但被紅炮打卒後底象受到牽制，似

不及改走「象7進5」較為穩健。（二）第8回合時挺邊卒，不如改走包9退1，則伏有包9平2打傌的棋，紅方不能立即挺七路兵兌卒，黑方形勢稍穩。

　　10. ……　　　　馬3進4　　11. 傌七進六　……

　　黑方第10回合右馬盤河以後，使紅方不能走傌三進四或兵三進一，下一著即可車8進3捉死炮。在此情況下，一般的看法總覺得紅方該走傌七平六頂馬，則馬4退3，傌六進二，紅方仍先手。但胡榮華卻撲出左馬，準備棄炮搶先，由此而挑起無限波瀾，藝高膽大，令人讚歎不已。

　　11. ……　　　　車8進3

　　進車捉死炮，逼紅方棄炮打象，由此可以造成複雜的變化，是應走之著。如改走車8進4，則紅方傌一平二邀兌搶先；又如改走包2進3，則炮五平六，亦紅方先手。

　　12. 炮三進三　象5退7　　13. 傌七進一　包2進3
　　14. 傌七平六　包2平7　　15. 傌一進二　包7退1
　　16. 傌一平三　包7平1　　17. 兵三進一　……

　　這一段，雙方針鋒相對，著法精彩。第15回合黑方如改走包7平8，則兵三進一，包8進2，傌一平三，包8平9，兵三進一，車8進6，傌六平三，紅棋攻勢猛烈。現在楊方多一子，胡榮華有攻勢，雙方各有千秋。

　　17. ……　　　　車1平3　　18. 兵三進一　車8進5
　　19. 傌六進四　……

　　進傌急攻，是兇悍著法，反映了胡榮華敢於搏殺的風格。但失相以後，黑棋亦有對攻機會。可改走相七進九先守一步，則車8平4，兵三進一，車3進6，傌三平四，以下黑有4種應法，變化如下：（一）車3平4，傌四進七，將

5平6，俥六進四，將6進1，傌六進五，將6平5，傌五進七，將5平6，兵三進一，將6進1，俥六平四，紅勝。

（二）包1平5，仕四進五，士4進5（如車3平4叫殺，則俥四進七，殺法同前）。俥四進一，車3平4，帥五平四，後車退1，炮五進四，士5進6，俥六平九，紅方勝定。（三）士4進5，炮五進四，象7進5，仕四進五，包1平5，帥五平四，包5平6，俥四平八，紅方大佔優勢。

（四）包9退2，仕四進五，車3平4，炮五平六，紅方得回失子，小兵逼近九宮，形勢優越。

19. ……　　　　　車3進9

20. 傌四進三　　　包1進3

21. 俥三平四（圖8-4）

對攻形勢如此緊張而激烈，在胡榮華與楊官璘以往的對局中從未見過！

21. ……　　　　　士6進5

最關鍵性的一步棋，補士以後，胡榮華可以帶「將軍」而炮

黑　方

紅方

圖8-4

擊中卒，楊官璘吃虧不少。經過賽後很多人研究，斷定此著應走包9退2，則以下經過極為複雜而精彩的變化，結果可能成和。現介紹如下：炮五進四（如誤走俥六平四，則車8平5，帥五進一，車3退1殺），車8平2，俥六退三（俥退仕角，是必走之著。如改走俥六平四或俥四平六，則黑方雙車連續借炮抽將，紅將丟俥），卒1進1，相三進五，車

3退3（如車3退1，仕六進五，車2進1，仕五退六，卒1進1，俥四進六，車2進1，俥六退二，車2退8，俥六進八，紅方勝定），仕六進五，車2進1，仕五退六，車3平5，仕四進五，車5進1（如車2退1，則相五退七，車5進2，帥五平四，車5平8，炮五退六，紅方勝），俥六平九，車5退2（如車5平1，則俥四平九，包9進6，俥九進二，包9平7，兵三平四，車2退7，俥九退四，車2平7，紅方占優）。俥九退二，車2平1，俥四進六，車5退2，傌三退五，包9進6，傌五退七，士4進5，俥四退四，雙方均勢，易成和局。楊官璘沒有走包9退2，而補了一手士，是造成失敗的根本原因。但是，如果把這一著的錯誤歸咎於楊官璘的算度不夠精密，這將是責之過苛的。要知道，這樣複雜的變化，絕不是臨場短短的時間內就可以審度清楚的。我們在寫這篇棋評時，依靠集體的研究，在這一步棋上花了好幾個小時，才初步得出這樣的結論，而其中或許還有疏漏之處呢！

　22.炮五進四　士5進6　　23.俥四平六　車3退9

　24.仕六進五　車8退6

　如果改走車8平7捉兵，則炮五退二，車3進9，仕五退六，車3退2，仕六進五，車3平4，仕五進六，下著黑如車7退5吃兵，則俥六平五，士4進5（如士6退5，則俥五進三殺；又如象7進5，則傌三進二捉包，紅方大佔優勢）。俥五平三，車7平5，俥三平九，捉包伏殺，紅方勝定。

　25.帥五平六　包9平7　　26.前俥進四　車3平4

　27.俥六進七　將5進1　　28.俥六退一　將5退1

　29.相三進五　……

過河兵的威力在這時已勝於一炮，所以紅方不肯交換。飛相是一種精巧的著法，但如改走兵三平四捉士，則獲勝更快。

| 29. …… | 包1平2 | 30. 俥六進一 | 將5進1 |
| 31. 俥六平三 | 包2退7 | 32. 俥三退一 | 將5退1 |
| 33. 兵三平四 | 包2進2 | 34. 兵五進一 | 包2平7 |
| 35. 俥三平四 | 前包平6 | 36. 炮五退一 | 包7進2 |
| 37. 炮五平三 | 車8進1 | 38. 兵五進一 | 車8平6 |
| 39. 兵五平四 | 車6進1 | 40. 炮三退三 | |

胡榮華在緊握攻勢的情況下，一舉消滅了楊官璘雙炮。至此，胡榮華淨多一子，勝局已定，餘略。

## 例3 最佳的一局棋
### ——浙江陳孝堃（紅先和）河北李來群

1981年，全國棋類聯賽在浙江溫州市舉行，由陳志宏、陳松順、屠景明、謝俠遜、沈志弈、陳瑞權、殳芳雲、季本涵、劉國斌9人組成評選委員會，從175局對局中，評選出河北李來群和浙江陳孝堃的一盤棋為「最佳一盤棋」。

這局棋的特點是：雙方佈陣嚴謹，出奇制勝，力爭主動；中盤短兵相接，奮力扭殺；殘局波瀾起伏，耐人尋味。雖然其間不無瑕疵，但千慮一失，智者難免，這盤棋仍屬對局中之上品。

<div align="center">

**開局階段**

**運籌帷幄，陳孝堃雙俥合圍**

**圍魏救趙，李來群馬踏邊關**

</div>

一開局，陳架炮中攻，李縱馬相迎，雙方很快弈成中炮

對屏風馬平包兌俥的一路變例。著法如下：

| | | | |
|---|---|---|---|
| 1. 炮二平五 | 馬8進7 | 2. 傌二進三 | 車9平8 |
| 3. 俥一平二 | 馬2進3 | 4. 兵七進一 | 卒7進1 |
| 5. 俥二進六 | 包8平9 | 6. 俥二平三 | 包9退1 |
| 7. 傌八進七 | 士4進5 | 8. 傌七進六 | 包9平7 |
| 9. 俥三平四 | 馬7進8 | 10. 俥四退三 | 象7進5 |

李來群邀兌俥，陳避兌壓傌，尋求複雜變化。現在李飛起左象，是別出心裁的手段，一些棋手認為，此舉同以往慣用的象3進5相比，另具兩項功能：既可避免紅四路俥點塞象眼捉包，又能防止紅河口傌進七再進九直奔臥槽的計畫實現。

11. 炮八平七　包2進4　12. 兵五進一　包2平7

李毅然射兵攻相，便於下一手立即亮出一路車，是深謀遠慮的正確決策。如改走包2退1，則紅兵七進一，包2平5，俥四平五，包5進2，兵七進一，紅得還一子且有兵渡河，顯居上風。

13. 相三進一　車1平2

14. 俥九進一（圖8-5）

如圖8-5所示，雙方調兵遣將，搶佔戰略要道，力爭在佈局階段打下良好基礎。目前面臨著向中局過渡的關鍵時刻，一著不慎就會牽一髮而動全身。陳孝堃果斷地運用雙俥合圍控制局勢。

黑　方

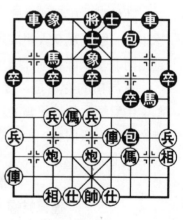

紅　方

圖 8-5

實踐證明，起用左橫俥確屬當前照應全局的有力措施。其他幾種作戰方案即：（一）兵五進一，（二）兵七進一，（三）傌六進七，（四）傌六進五等，非緩即躁，均存在某些不夠理想之處。

14. …… 車2進5　　15. 相七進九　卒3進1

16. 俥九平六　馬8進9

李來群不甘固守，千方百計尋找突破口，製造反擊機會。經過30多分鐘的沉思，伸右車騎河擾亂敵陣。陳孝堃平俥保傌蓄勢待敵。李來群置相對薄弱的己方右翼於不顧，驅馬直奔邊關，先棄後取，奔襲陳空虛的側翼。

17. 傌三進一　車8進6　　18. 仕四進五　車8平9

紅不補仕，改走俥六平四亦屬可行，則黑車8平9，傌六進五，馬3進4，傌五退七，雖以後變化多端，紅仍較優。以下進入中局激戰階段。

### 中局前段
### 志高膽壯，李來群奮勇棄馬
### 履險如夷，陳孝堃御駕親征

19. 兵七進一　前包進2　　20. 俥四平一　包7平4

21. 傌六退八　車2平5　　22. 傌八退六　車5平8

疆場混戰，兩車同歸於盡。此刻按常規走法，黑可車5退1，繼續牽住紅方中炮，先保持子力平衡，再相機而動。豈料河北小將竟自突然平車棄馬，圖謀集結兵力向陳底線展開猛攻，由此掀起了中局激戰的高潮。

23. 炮七進五　車8進4　　24. 仕五退四　包4平9

陳孝堃吃掉了敵馬，接受了李的挑戰。

25. 相一進三　包9平7　　26. 相三退一　前包平9

27. 相一進三　包9平7　28. 傌六進五　前包進1

29. 仕四進五　後包進4

第 25 至 27 回合，雙方俥炮互捉，在棋規上屬於允許著法。陳方挾多子之利，主動進傌棄相打破僵局。準備炮擊中卒，徐圖進取。

30. 炮五進四　……

炮轟中卒，樸實簡潔。如改走傌五進六，則比較兇悍，但有險阻。

試簡要舉例如下：（一）黑前包平4，仕五退四，包7進4，仕四進五，包7退3，仕五退四，包4平6，俥一平三，包6退6，帥五進一，包6平4，俥三平六，紅優。

（二）黑士5進4，俥一進三，前包平4，仕五退四，包7進4，仕四進五，包7退1，仕五退四，包4平6，帥五進一，車8退1，帥五平四，包6平8，俥一平五，紅方主動。臨枰思考時間有限，陳孝堃捨繁就簡，不無見地。

| | |
|---|---|
| 30. …… | 前包退1 |
| 31. 仕五退四 | 前包進1 |
| 32. 帥五進一 | 車8退1 |
| 33. 帥五進一 | 車8退1 |
| 34. 帥五退一 | 車8進1 |
| 35. 帥五進一 | 車8退5 |
| 36. 炮五平四 | 前包平4 |
| 37. 俥一平六 | 包7進4 |

（圖 8-6）

黑　方

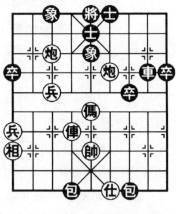

紅方

圖 8-6

象棋實戰技法

陳孝堃成竹在胸，在李來群再度進包打將，企圖將局面復原時，他主動進帥，「御駕親征」。弈至圖 8–6 形勢，李雙包沉底連環，以「海底撈月」方式扼守要津，此種戰術組合，使人耳目一新。

### 中局後段
### 因小失大，李來群危機四伏
### 左右逢源，陳孝堃步入佳境

38. 炮七退一　車 8 進 4　　39. 炮四退四　車 8 退 2
40. 傌五進六　包 4 退 6　　41. 俥六進三　車 8 平 6

由於一小時半必須走滿 40 步的時限迫近，雙方動了如飛，難作詳盡推敲。一番拼兌，紅方破壞了黑方的連環包，消除了後顧之憂；黑則由交換，改善了兵種對比狀況。因殘局時傌的作用比炮的較易發揮，故紅方稍嫌不夠合算。尋根究底，第 38 回合時，紅不如改走兵七進一，則較有發展前途。

42. 炮四平二　車 6 平 8　　43. 炮二平四　車 8 平 6
44. 炮四平二　車 6 平 8　　45. 炮二平四　士 5 進 4
46. 炮七平一　士 6 進 5　　47. 炮一平九　車 8 平 6
48. 炮四平一　卒 7 進 1　　49. 炮九進三　象 3 進 1
50. 俥六平八　將 5 平 6　　51. 俥八進三　將 6 進 1
52. 炮九退一　士 5 退 4　　53. 俥八退一　將 6 進 1
54. 俥八退五　象 5 進 3

陳孝堃俥炮飄忽聯合進犯，由幾個「頓挫」，把黑將請至三層樓角，復回俥要道帶攻帶守。第 54 回合，李本當車 6 平 5 照將，先奪中路，然後飛象去兵，則雖少一子，因有 7 路卒渡河助戰，優劣尚難立判。怎奈時間不允許，難以細

忖，急於消滅惡兵，卻失去中路，局勢急轉直下，後防頓時吃緊。

| 55. 俥八平五 | 包 7 平 8 | 56. 炮一進七 | 包 8 退 8 |
| 57. 炮九平三 | 將 6 退 1 | 58. 炮一退一 | 士 4 進 5 |
| 59. 俥五進三 | 車 6 進 2 | 60. 帥五退一 | 車 6 進 1 |
| 61. 帥五退一 | 車 6 進 1 | 62. 帥五進一 | 車 6 平 8 |
| 63. 俥五平三 | …… | | |

紅進俥上二路一舉捉死黑卒，剷除後患，佳著！唯第61回合退帥欠細，仍應上帥留仕，為殘局保留戰鬥力量。

| 63. …… | 車 8 退 1 | 64. 帥五退一 | 車 8 退 2 |
| 65. 炮三退四 | 包 8 進 1 | 66. 俥三平四 | 士 5 進 6 |
| 67. 炮三進四 | 包 8 退 1 | 68. 炮三退六 | 包 8 退 1 |
| 69. 兵九進一 | …… | | |

第68回合，紅方退炮抽將，企圖轉入正面攻擊，實屬疏著。此應即走帥五平四，助俥搶士。黑如退車保士，則炮三退一叫將攔車；如士4退5，則炮三平五硬打中士（因紅存有俥四進一斬士悶殺之著，黑不能包8平5吃炮），摧毀藩籬，大有可為。

## 殘局階段
### 撲朔迷離，陳孝堃功虧一簣
### 臨危不亂，李來群巧妙成和

第69回合，紅挺邊兵，打算保存實力，殊不料殘局變化異常微妙，出現一波三折，竟未如願。

69. …… 　　　車 8 平 9

70. 炮三平四 　　包 8 平 5（圖 8–7）

紅方軍威大震，志在必得，黑方陣形散漫，支撐維艱。

李來群沉思有頃，突然起空心包，暗藏解將還將，匠心獨運，令人讚歎！紅方正面攻勢受阻，極大地增添了取勝的難度。

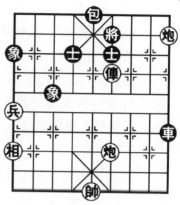

黑　方

紅方

圖 8-7

71. 炮一平二　　車 9 平 8
72. 炮二平一　　車 8 平 9
73. 炮一平二　　車 9 平 1
74. 相九進七　　車 1 退 1
75. 炮二退四　　……

陳邊相高飛誘李去兵，然後以相作炮架退炮打車，暗藏棄俥斬士重炮殺著，卻忽略了黑車可借打將脫身這一重要環節，致使邊兵無端喪命。莫若直接走炮二退七作殺，則可保留邊兵，仍有獲勝機會。

75. ……　　　車 1 進 4　　76. 帥五進一　　車 1 退 1
77. 帥五進一　　車 1 退 2　　78. 帥五退一　　車 1 進 2
79. 帥五退一　　車 1 退 2　　80. 帥五進一　　車 1 進 2
81. 帥五退一　　車 1 進 1　　82. 帥五進一　　車 1 退 1
83. 帥五退一　　車 1 平 6

黑車反牽紅方俥炮，紅方無仕，炮難生根，已無勝望。但陳孝堃算及可利用單相使雙炮成擔竿，因而又作了最後的艱苦努力。

84. 俥四退三　　象 3 退 5　　85. 帥五平六　　包 5 平 4
86. 帥六平五　　包 4 平 5　　87. 帥五平六　　包 5 平 2
88. 炮二平四　　士 6 退 5　　89. 前炮平六　　士 5 進 6

90. 炮六退二　車6進1　　91. 帥六進一　車6退1
92. 帥六退一　包2進7　　93. 相七退五　車6進1
94. 帥六進一　車6退1
95. 帥六退一　包2平3（和局，下略。）

　　陳、李二人可謂英雄所見略同，李包預先埋伏二路，然後及時進包將陳雙炮禁住。時刻準備在必要時以車換取雙炮，即使棄去雙象或雙士也在所不惜，因包雙士或包雙象均足以守和一車。

　　這場歷時6個多鐘頭，長達133個回合的精彩棋戰，終於鳴金收兵，激鬥成和。

　　（原載1981年11月2日《體育報》，題為《佈局新穎中局激烈殘局曲折——李來群陳孝堃對局的「最佳一盤棋」》）

## 例4　最撲朔迷離的一局棋
### ——湖北柳大華（紅先和）廣東楊官璘

<div align="center">中國象棋「最佳一盤棋」評選小組</div>
<div align="center">季本涵、劉國斌執筆</div>

　　本局是1982年全國棋類比賽中國象棋的「最佳一盤棋」，由陳松順、賈題韜、陳錚、蕭有為、劉國斌、季本涵、林宏敏、陳瑞權、劉劍青組成評選小組，負責評選推薦，由評委會決定。

　　1982年12月16日，中國象棋的全國比賽進行到第10輪，楊官璘迎戰柳大華。兩位大師功力悉敵，妙手紛呈，佈局新穎多姿，中盤爭奪激烈，結局餘味無窮。整個棋戰波瀾起伏、曲折有緻，自始至終緊扣觀眾的心弦。

## 開局階段：
### 回馬金槍，柳大華巧布新陣
### 停車問路，楊官璘力解重圍

| 1. 炮八平五 | 馬 2 進 3 | 2. 傌八進七 | 車 1 平 2 |
|---|---|---|---|
| 3. 俥九平八 | 馬 8 進 7 | 4. 兵三進一 | 卒 3 進 1 |
| 5. 俥八進六 | 包 2 平 1 | 6. 俥八平七 | 包 1 退 1 |
| 7. 傌二進三 | 士 6 進 5 | 8. 炮二平一 | 包 1 平 3 |
| 9. 俥七平六 | 馬 3 進 2 | 10. 俥一平二 | 車 9 平 8 |

雙方以中炮過河俥對屏風馬平包兌俥的流行佈局拉開戰幕。

11. 傌七退五　……

這手棋，在 20 世紀 60 年代常見的走法有炮五進四或炮一進四取卒及俥六進二捉包等，至 70 年代又出現俥二進六的變化。現在退馬歸心，是近年來湧現出的新變例，在地方性的比賽中有個別棋手探索使用過。柳大華在全國比賽中勇於實踐，率先應用，既豐富了此類變著的內容，也充分反映出棋手們在 80 年代積極開創新局面的風貌和才華。

| 11. …… | 卒 3 進 1 | 12. 俥六退一 | 包 3 進 5 |
|---|---|---|---|
| 13. 俥二進六 | 馬 2 進 4 | 14. 炮五平七 | 車 2 進 2 |
| 15. 炮七進二 | 車 2 平 4 | 16. 傌三進四 | …… |

柳大華右俥過河，中炮左移，進傌盤河，一連串的戰術組合銜接得相當緊湊，顯得對新陣法頗有研究。棋諺有云：「馬歸宮，必定凶！」柳的歸心傌卻有預控楊馬進路之妙。經驗豐富的楊官璘如何透視局勢？觀戰者莫不懷著極大興趣凝神以待。第 12 回合時，楊如果改走卒 3 進 1 去兵，俥二進六以後再傌三進四，主動權亦操在柳手中。

16. ……　　　　包 8 平 9　　17. 俥二平三　……

楊平包邀柳兌俥，柳則掃卒壓馬，準備改兌左車得子，將攻勢更緊一步。楊的陣地一時戰雲密佈，大有「山雨欲來風滿樓」之感！

17. ……　　　　車 8 進 7（圖 8-8）

楊官璘不愧是馳騁弈林 30 餘載的特級大師，經過苦心推敲，終於弈出這一停車問路的上佳棋步！這手棋以攻代守，圍魏救趙，而又鋒芒內斂。經局後研究，當時柳如果貪圖得子而走俥六進二，則包 9 平 4，俥三進一，象 7 進 5，俥三進一，包 3 平 2！傌四退三，包 2 退 5！俥三退二，包 4 進 1！俥三進一，包 2 進 8。再以 4 路包轟去底仕，柳的後防將會全面崩潰。

18. 兵三進一　　包 3 平 2

19. 兵三平四？　包 2 進 3

20. 傌五進三　　馬 4 退 6

柳大華沉思有頃，憑直感判斷楊官璘進車後頗多反擊手段，權衡利弊，劫去一子實不及衝兵渡河助戰。他所見極是，但第 19 回合平兵四路卻有欠心細，此刻宜平二線阻斷楊車歸路，則攻守兩利。

第 20 回合，楊回馬去兵為機警之法。如果馬 4 進 3 貪攻，則俥六進二，包 9 平 4，俥三進一，象 7 進 5，俥三退四，馬 3

黑　方

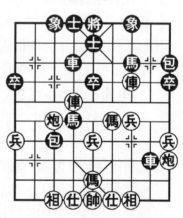

紅方

圖 8-8

進4，炮七退三！楊雖能得仕卻白棄一子，得不償失。雙方明爭暗鬥，激烈交鋒。對弈至此，表面上似乎風平浪靜，實際上潛流暗礁比比皆是，一場微妙深邃的中局爭鬥正在醞釀形成。

<div align="center">

**中局序幕：**

**投石激浪，柳大華放棄中兵**

**老驥伏櫪，楊官璘單騎闖關**

</div>

21. 仕四進五　車8退4　　22. 俥六平七　象3進1

23. 俥三平二　象1進3

楊官璘回車邀兌，穩固陣形。柳大華平俥攻象，將楊象調離底線，如此交換，顯出功夫老到。

24. 俥二退三　包2退3　　25. 兵五進一　包2退1

26. 相三進五　包2平5　　27. 炮一退一　包9退1

28. 炮一平三　包9平7

柳大華第25回合棄中兵以暢俥路，不無膽識。如果俥二進四盯馬，楊可走包2退4或包9進4，柳無便宜。第28回合柳平炮欠妥，宜選擇俥二進四，保持平炮攻馬和邊炮取卒兩種攻勢，則較易發展。

29. 炮七退二　車4平6　　30. 炮七平八　象3退1

31. 俥二平七　車6平2　　32. 炮八平七　車2平6

33. 炮七平八　車6平2　　34. 炮八平九　車2平6

35. 炮九進四　馬6進8！

楊官璘素以善弈平淡局勢著稱，每多奇峭突兀之著。第29回合，楊亦可包5平4閃開中卒進路，現在移車左方士角，置於馬後「葉底藏花」，是其含蓄之處。至第35回合單騎跨河闖關，始露出一決雌雄的真意。年近花甲而進取精

神不減當年，足見老驥伏櫪之
心。

36. 炮九平八！　象 7 進 5
37. 炮三平四　　馬 8 進 6
38. 炮八退三　　馬 6 進 7
39. 帥五平四　　後馬進 6
40. 俥七平五　　卒 5 進 1
41. 炮八退二（圖 8-9）

紅方

圖 8-9

鐵騎突出刀槍鳴，重炮守城
霹靂飛。柳大華第 36 回合機警
地平炮伴攻，接著主動退炮將楊
馬請進臥槽，企圖套擒楊馬。一
個要進，一個願「請」，兩廂情
願，各有計謀，耐人尋味。此馬是死是活？命運攸關，雙方
勢將全力以爭。

### 中局高潮：

**河界對峙，二冠軍輪攻墨守**
**車兵互纏，兩大師精妙成和**

41. ……　　　　車 6 進 1　42. 俥五平三　包 7 平 6
43. 炮四進一　馬 7 進 9　44. 俥三平二　包 6 退 1
45. 炮八進四　……

第 44 回合，楊方眼見己馬已陷絕境，卻不慌不忙地退
包等待；第 45 回合，柳又居然不捉死馬，原來其中自有奧
妙！經分析，柳如退俥捉馬，楊有車 6 平 7 的妙著。以下是
帥四平五！車 7 進 3！炮四進三，包 6 進 5，傌三退一！車
7 平 9，俥二平一，包 6 平 9，炮四進三，包 9 退 1！結果楊

不但可以包 5 平 9 吃還柳傌，還能占取殘局多卒優勢！柳大華根據「寧捨一子，不失一先」的原則，暫不捉馬確有道理。

45.…… 馬 9 退 7　46. 傌二進二？ 象 1 進 3？

棋戰進行至此，雙方均已進入每半小時至少走 20 步的用時緊張階段。大敵當前，前幾個回合都為判斷是否死馬用去較多的思考時間。以致第 46 回合時均無暇細思，疏漏在所難免。局後分析發現，柳傌輕離要津改攻河口敵馬，實屬冒險，不如炮八退四重驅臥槽馬穩妥。楊急於救馬隨手飛象隔炮，不料錯失良機於一瞬之間，殊為可惜。如改為包 5 進 1 做殺，先棄後取，即能占取上風：（一）柳炮四進三，包 5 平 7！（二）炮八平四，車 6 平 7！（三）傌三進二，卒 5 進 1，炮四進三，車 6 平 2！（四）炮四退一，包 5 平 6，帥四平五，卒 5 進 1，傌四退二，馬 6 進 7！（五）傌二退二，車 6 平 7！傌二平五，車 7 進 4，炮八平四，包 6 進 5，傌五平四，車 7 退 2！幾種變化的結果都是楊占優勢。怎奈棋路紛紜，變化多端，用時又受限制，當局者實難算無遺策，捨繁就簡，亦是正常途徑。

47. 炮八平五　包 5 平 2　48. 兵九進一　包 2 進 1

49. 炮四進一　……

如果炮五退二攔包，則車 6 平 5！炮四進三，車 5 進 2，以後楊有包 2 進 1 或退 1 攻傌以及包 2 進 3 攻相的手段，可以奪回一子，柳並不合算。

49.…… 包 2 進 1！　50. 仕五進六　包 2 進 2

51. 帥四進一　包 2 平 4　52. 兵九進一　包 4 平 7

53. 帥四平五　包 7 退 2　54. 炮四進二　包 6 進 4

55. 傌四退三 ……

這幾步棋，楊官璘用炮有如穿花蝴蝶，步姿輕盈，迫柳大華於過河兵投入戰鬥之前相互兌子，由此簡化局勢。第51回合，柳如炮四退二，楊車6平8！炮四進四，車8進1，炮五平二，馬7退5，帥四平五，馬5退6。眾多子力同歸於盡，如此平淡成和，當遠不及本局的實際結尾那樣引人入勝。

55. ……　　　　車6平2

56. 帥五平四　　包6退4

57. 俥二退四　　車2平5

58. 炮五平六　　士6進5

柳平帥還殺，迫楊退包回防，然後運俥再度脅馬，弈來次序井然。這是有關勝負的最後戰機，楊先車捉炮，再揚士照將，從容應對，成竹在胸。

59. 帥四平五　　車5平2！

60. 兵九平八　　車2平1

61. 兵八平九！　車1平2

62. 兵九平八　　車2平1

63. 兵八平九（圖8-10）

黑　方

紅方

圖 8-10

棋盤上出現了車兵互纏、循環不已的精彩局面。柳意識到即使楊改走車1平7捉傌，俥二平三，包6平7，黑可找回一子，彼此亦難分軒輊，於是主動提議和棋，楊官璘欣然同意。兩位大師經過4小時鏖戰，含笑推枰，握手罷兵。

（原載1983年1月24日《體育報》，題為《波瀾起

伏，曲折有致——湖北柳大華（執紅）對廣東楊官璘一局述評》）

## 例5 最激烈的一局棋
## ——廣東呂欽（紅先勝）福建鄭伙添

中國象棋「最佳一盤棋」評選小組

季本涵執筆

此局是 1983 年全國棋類中國象棋的「最佳一盤棋」。由季本涵、陳松順、屠景明、朱學增、龐鳳元、韓寬、何連生、劉國斌等組成評選小組，經集體討論評定。

兩員小將意氣風發，勇於拼搏，佈局短兵相接，中局生龍活虎，殘局變化多端。整個棋戰雙方竭盡搶攻爭勝之能事，精彩激烈，妙著迭生，展現了中國年輕一代棋手的精神風貌和才華。

1. 兵七進一　包2平3　　2. 炮二平五　包8平5
3. 傌二進三　馬8進7　　4. 俥一平二　車9進1
5. 傌八進七　車9平4

呂欽以變化多端的「仙人指路」開局，鄭伙添以強硬的「卒底包」應對，佈局迅速轉變成對攻型的「順炮直俥對橫車」，正宜兩員勇於拼搏的小將精心角逐，大展身手。

6. 俥九平八　馬2進1　　7. 俥二進五　……

跨河俥意在兩翼合圍封鎖，是一種佈局趨向；如求穩健，則俥二進四巡河亦屬可取。

7. ……　　　車1平2　　8. 炮八進四　車4進6！
9. 俥八進二　士4進5　　10. 兵三進一　車2進3！
11. 俥八進四　車4平3　　12. 兵三進一（圖8-11）

鄭伙添底車斬炮換雙，既解封鎖，又使肋線車轉占三七路要道，為以後爭奪鋪下許多伏筆。一個初次進入全國個人決賽圈的新手，執黑後走迎戰具有前三名水平的大師，在開局階段構思如此嚴謹，棋步井然有序，足以顯示中局實力。呂欽面臨一場惡戰，已是勢在必然。呂欽如果不願一俥兌雙，則第 10 回合可走俥二平八，於是：卒 1 進 1，前俥退一，卒 7 進 1，仕六進五，車 4 退 3，炮五平六，形成雙方

黑　方

紅方

圖 8–11

對峙。而呂欽選擇了連衝三路兵進逼對手左翼的戰術方案。

　　12. ……　　　車 3 退 2

　　按一般走法，可走卒 7 進 1 兌兵，然後再回車。現在鄭伙添搶先回車，矛頭指向紅傌，是一種爭先的手段。棋戰由此以犬牙交錯的姿態，進入複雜多變的中局搏鬥。

　　13. 俥二退一　包 5 進 4！　　14. 炮五平六　包 5 退 1

　　15. 兵三進一　卒 5 進 1！

　　中局伊始，僅 3 個回合就現「空頭炮」，掀起激戰高潮。第 13 回合，呂欽可兵三進一，車 3 平 7，兵三進一，車 7 進 2。至此再選擇炮五進四或俥二平六，另有一番變化；然而他雄勁地回俥邀兌，企圖形成有俥欺無車局面。鄭則毫不氣餒，果斷地包擊中兵照將，準備以呂欽炮五進四，馬 7 進 5，俥二平七，包 3 進 3，傌三進五，包 3 平 5 演成

包雙馬多卒同呂俥傌抗衡。第 14 回合，呂不甘局勢趨向平淡，寧願卸中炮賣空頭，足見膽識過人！第 15 回合，鄭進中卒保包，假進車捉炮之勢通馬，弈來分外精彩！

| 16. 俥八退四 | 馬 7 進 5 | 17. 俥二退一 | 車 3 進 3 |
|---|---|---|---|
| 18. 相七進九 | 馬 5 進 3 | 19. 傌三進四 | 包 3 平 5 |
| 20. 傌四進二 | 車 3 平 6（圖 8-12） | | |
| 21. 傌二進四 | 前包進 1 | 22. 炮六平三 | 象 7 進 9 |
| 23. 炮三平四 | 卒 5 進 1 | 24. 傌四進三 | 將 5 平 4 |
| 25. 俥八平六 | 後包平 4 | 26. 相九進七 | 馬 3 退 5 |
| 27. 炮四進四 | 馬 1 退 3 | 28. 傌三退一 | …… |

鄭伙添包鎮空頭後，呂欽鎮靜從容，先退雙俥分扼要津，旋即撲傌渡河對攻。棋枰上戰雲密佈，劍拔弩張，雙方對搶攻勢，呂欽於亂軍中斬獲一象。

| 28. …… | 卒 3 進 1 |
|---|---|
| 29. 相七退九 | 馬 5 進 4 |
| 30. 俥六進二 | 卒 5 平 4 |
| 31. 俥二平五 | 馬 3 進 5 |
| 32. 傌一進二 | 馬 5 進 7 |

第 30 回合，呂俥換雙。當前，前著鄭如先走馬 3 進 5 引而不發，呂可炮四進一，巧妙化解。第 31 回合，鄭亦可包 4 平 5 照將（呂俥五平八，則車 6 平 4；仕六進五則包 5 進 3，攻勢均強），然盤馬奪兵取實利，實亦無可厚非。

黑　方

紅方

圖 8-12

33. 俥五進三　　包 4 平 5　　34. 俥五平六　　將 4 平 5

　　重大比賽中，一局棋兩度出現「空頭炮」，委實精彩罕見！兵法云：「因害而患可解也。」呂欽化險為夷的氣魄和深邃的算度，不同凡響。

35. 炮四平一！　馬 7 進 6　　36. 傌二退一　……

　　呂欽炮掃邊卒，繼之回傌槍殺，弈來精警有力。鄭方如果車 6 平 7 守臥槽，呂傌一退三！妙著解圍，鄭馬 6 進 5，仕六進五，馬 5 進 3，帥五平六，包 5 平 7，炮一進三，包 7 退 2，俥六平七，這樣變化，呂欽在複雜對攻中，多有得手機會。

36. ……　　　　馬 6 退 5　　37. 仕六進五　馬 5 進 7
38. 炮一平五　車 6 退 6　　39. 傌一進三　車 6 退 1
40. 傌三退二　馬 7 退 5　　41. 俥六平五　將 5 平 4

　　雙方酣鬥 41 個回合未見高低，傌炮互兌簡化局勢，一場耐人尋味的龍爭虎鬥似乎將以平手告終。但是，鄭伙添依然餘勇未盡，為防止進馬照將兌炮，寧肯放棄進車兵線的機會，毅然出將展開殘局決戰。

42. 相三進五　包 5 平 4　　43. 俥五平九　卒 4 進 1
44. 俥九進三　車 6 進 2　　45. 俥九平七　將 4 進 1
46. 傌二退三　車 6 進 1　　47. 俥七退三　卒 4 平 3
48. 傌三進四　前卒進 1　　49. 兵九進一　……

　　步入殘局後，鄭伙添依仗有卒渡河，攻子稍多，對於單缺象不甚在意。呂欽則針對鄭不願和棋的心理，乘機而進，抓緊揮俥奪卒掃象，積累勝機。至第 49 回合，呂進邊兵，其多兵爭勝之意躍然枰上。

49. ……　　　　前卒進 1　　50. 兵九進一　卒 3 平 4

51. 兵九進一　　車6進2　　52. 傌四退六　　包4平8

53. 俥七平六　　士5進4　　54. 俥六平二　　包8平6

55. 俥二平七（圖8-13）　　士6進5

56. 俥七退一　　車6平1　　57. 俥七進三　　將4退1

58. 俥七進一　　將4進1　　59. 傌六退八！……

鄭第55回合補士並非必要，宜走包6平8，靜觀呂的變著；失去象步卒後，第56回合平車抓雙是一大失著，仍當包6平8，則俥七進三，將4退1，俥七進一，將4進1，俥七平二，包8平6（隨時可以包6退2守底線），勝負尚難預料。弈至第59回合，呂欽回傌保雙，兼做「側面虎」殺著，勝勢已成。

59. ……　　　　士5退6　　60. 俥七平四　　車1平2

61. 傌八進七　　將4平5　　62. 仕五退六　　包6進4

63. 仕四進五　　包6平5

64. 帥五平四　　包5進2

鄭伙添雖在酣鬥中一時失察致成敗因，丟士後依然鬥志不衰，包擊中仕，同呂欽奮戰到底。

65. 俥四退二！　　車2進3

66. 俥四平六　　車2平4

67. 帥四進一　　包5進1

68. 俥六退三　　將5退1

69. 兵九平八　　車4平2

70. 俥六退三　　車2退6

71. 俥六進五（紅方勝）

黑　方

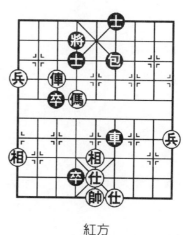

紅方

圖 8-13

呂欽歷盡坎坷，終於憑精細的殘棋功夫，贏得這盤棋戰勝利。（原載 1984 年 1 月 14 日《體育報》，題為《勇銳展才華，拼搏顯雄風──中國象棋大師呂欽（執紅）對福建鄭伙添一局評價》）

# 後　記

　　在編寫本書的過程中，本人參考了不少書刊，主要有《中國象棋詞典》（上海辭書出版社）、《象棋基礎知識叢書》（蜀蓉棋藝出版社）、古譜《適情雅趣》（北京出版社）、《中國象棋階梯強化訓練手冊》（北京體育大學出版社）、《少兒學象棋》（人民體育出版社）、《象棋基礎知識講座》（蜀蓉棋藝出版社）、《圖說象棋入門》（蜀蓉棋藝出版社）、《象棋戰術入門》（人民體育出版社）、《象棋研究》雜誌、《棋藝》雜誌等。在此，對這些書刊及作者表示衷心感謝！

　　在編寫過程中本人得到了有關領導和同好的許多具體指導和幫助，李家勳先生還欣然為本書作序。在此，本人一併表示感謝。

<div style="text-align:right">作者</div>

後
記

國家圖書館出版品預行編目資料

象棋實戰技法／傅寶勝　編著
　　——初版，——臺北市，品冠文化，2011〔民 100 . 05〕
　　面；21 公分，——（象棋輕鬆學；7）
　　ISBN　978－957－468－806－7（平裝）

　　1. 象棋
997.12　　　　　　　　　　　　　　　　　　100003869

# 象棋實戰技法

編　　者／傅寶勝

責任編輯／劉三珊

發行人／蔡孟甫

出版者／品冠文化出版社

社　　址／台北市北投區（石牌）致遠一路 2 段 12 巷 1 號

電　　話／（02）28233123・28236031・28236033

傳　　眞／（02）28272069

郵政劃撥／19346241

網　　址／www.dah-jaan.com.tw

E - mail／service@dah-jaan.com.tw

承印者／傳興印刷有限公司

裝　　訂／建鑫印刷裝訂有限公司

排版者／弘益電腦排版有限公司

授權者／安徽科學技術出版社

初版 1 刷／2011 年（民 100 年）5 月

定　　價／500 元

大展好書　好書大展
品嘗好書　冠群可期

大展好書　好書大展
品嘗好書　冠群可期